北京大学影视艺术丛书
编委会

主编： 彭吉象　张文定

编委： 王志敏　尹　鸿
　　　　周　星　张文定
　　　　胡智锋　李道新
　　　　李　迅　章柏青
　　　　陈旭光　郝　建
　　　　高秀芹　彭吉象

（以姓氏笔划为序）

"北京大学影视艺术丛书"之一

影视批评学

李道新

北京大学出版社
北　京

图书在版编目(CIP)数据

影视批评学/李道新著. —北京:北京大学出版社,2002.4
(北京大学影视艺术丛书)
ISBN 978-7-301-05487-1

Ⅰ.影… Ⅱ.李… Ⅲ.①电影评论-电影理论②电视影片评论-艺术理论 Ⅳ.J095

中国版本图书馆 CIP 数据核字(2002)第 017013 号

书　　　名:	影视批评学
著作责任者:	李道新　著
责 任 编 辑:	高秀芹　云慧霞
标 准 书 号:	ISBN 978-7-301-05487-1/J · 0076
出 版 发 行:	北京大学出版社
地　　　址:	北京市海淀区成府路 205 号　100871
网　　　址:	http://www.pup.cn
电　　　话:	邮购部 62752015　发行部 62750672　编辑部 62750112
	出版部 62754962
电 子 邮 箱:	pw@pup.pku.edu.cn
印　刷　者:	三河市博文印刷有限公司
经　销　者:	新华书店
	890 毫米×1240 毫米　A5　12.125 印张　340 千字
	2002 年 4 月第 1 版　2023 年 7 月第 13 次印刷
定　　　价:	48.00 元

未经许可,不得以任何方式复制或抄袭本书之部分或全部内容。
版权所有,侵权必究　举报电话:010—62752024
　　　　　　　　　　　电子邮箱: fd@pup.pku.edu.cn

目 录

总序 ·· (1)

引言：建构中国影视批评学的初步尝试 ···················· (1)
 一　影视批评学的学科构成 ························· (1)
 二　影视批评学的观念变革 ························· (5)
 三　建构中国影视批评学的初步尝试 ················ (11)

第一章　影视批评特性 ································ (17)
 第一节　影视特性 ································ (18)
 一　意识形态载体 ································ (19)
 二　审美感受方式 ································ (28)
 三　影音技术体系 ································ (35)
 四　商业运作规范 ································ (42)
 第二节　批评特性 ································ (49)
 一　史论中介 ···································· (51)
 二　价值趋奉 ···································· (57)
 三　经验认同 ···································· (63)
 第三节　影视批评特性 ···························· (67)
 一　镜像探讨 ···································· (68)
 二　文化分析 ···································· (75)
 三　产业研究 ···································· (84)

第二章　影视批评功能 ································ (92)

第一节 与创作对话 ………………………………………… (93)
第二节 与观众互动 ………………………………………… (102)
第三节 与自我交流 ………………………………………… (109)

第三章 影视批评主体 ………………………………………… (113)
第一节 文化修养 …………………………………………… (114)
 一 生活积淀 …………………………………………… (114)
 二 文史哲基础 ………………………………………… (120)
 三 批评观 ……………………………………………… (126)
第二节 专业素质 …………………………………………… (138)
 一 影视技艺 …………………………………………… (138)
 二 影像感知 …………………………………………… (146)
 三 语言表达 …………………………………………… (155)

第四章 影视批评模式 ………………………………………… (159)
第一节 社会批评模式 ……………………………………… (161)
 一 伦理道德批评 ……………………………………… (162)
 二 政治批评 …………………………………………… (173)
 三 社会历史批评 ……………………………………… (185)
第二节 本体批评模式 ……………………………………… (199)
 一 本文分析 …………………………………………… (201)
 二 作者论 ……………………………………………… (214)
 三 类型研究 …………………………………………… (230)
第三节 文化批评模式 ……………………………………… (244)
 一 影视文化分析 ……………………………………… (246)
 二 女性主义批评 ……………………………………… (259)
 三 后殖民主义批评 …………………………………… (270)

第五章 影视批评写作 ………………………………………… (284)
第一节 步骤:从资料的收集、整理到意向的

　　　　分析、确定 ································ (284)
第二节　手段:镜像探讨、文化分析与产业研究的
　　　　分立与整合 ······························ (296)
第三节　成果:批评文本的可信性与开放性评估 ········ (304)
第四节　例证:影视批评文本三则 ···················· (307)
　一　作为类型的中国早期歌唱片
　　　——以30—40年代周璇主演的影片为例
　　　兼与同期好莱坞歌舞片相比较················ (307)
　二　王家卫电影的精神走向及其文化含义 ·········· (323)
　三　当代中国电影:现实主义50年 ················ (344)

主要参考文献 ···································· (371)

后记 ·· (378)

总　序

　　随着 21 世纪的来临,人类社会进入了信息社会与知识经济时代。

　　在这个飞速发展的时代里,经济全球化与文化多元化已经成为不可阻挡的历史潮流。随着新世纪的来临,在全球化语境下,大众传播媒介发挥着越来越重要的作用。加拿大著名传播学家麦克鲁汉早在 20 世纪 60 年代提出的关于"地球村"的概念,如今正在变成现实。尤其是影视艺术作为当今世界影响最大的艺术创造和文化传播方式之一,在跨文化传播中具有最广大的观众群和覆盖面。

　　影视艺术是科学技术与艺术创造的结晶。科学与艺术是人类文明的两大支柱,它们在影视艺术中得到了完美的结合。影视艺术作为现代科学技术的产物,从诞生到发展都与现代科学技术有着十分密切的关系,甚至可以说,迄今为止,它们是惟一产生于现代科学基础之上的姊妹艺术。特别是伴随着国际互联网、数字技术、虚拟现实技术、多媒体视频技术、交互电视等一系列高新技术的运用,影视艺术更是如虎添翼,大大增强了自己的艺术魅力和传播能力。与此同时,影视艺术又是建立在现代科学技术基础之上的综合艺术,它不但体现了现代科技与艺术的综合,而且广泛吸收了文学、戏剧、美术、音乐等各门艺术千百年实践中积累起来的精华,综合了各门艺术的特点,实现了时间艺术与空间艺术、视觉艺术与听觉艺术、再现艺术与表现艺术、造型艺术与表演艺术的综合,从而具有了更加强烈的艺术感染力,在我国及世界各国都拥有数量最大的观众群体,具有最广泛的群众性和巨大的影响力。从这个意义上讲,影视艺术已经成为当代人类社会生活中不可缺少的重要艺术种类,影视文化成为我们时

代的重要文化现象之一。特别是随着计算机的普及与发展,影视文化正在逐渐发展成为多媒体视像文化,电视、电脑、电信三者一体化组成的信息高速公路,将影响到人类社会生活的方方面面。

正因为如此,世界发达国家高度重视影视教育。仅以美国为例,20世纪60年代初,美国仅有几所大学设立了电影电视系,而到了80年代,美国开设电影电视课程的大学已经猛增到一千多所,近年来这种势头更是有增无减。美国大学影视教育的目的并不仅仅是培养影视制作者,而是将影视作为一门文化学科加入到大学文化教育的综合体系之中,使大学生掌握新世纪视像文化多维的视听思维方式。为了适应教育"三个面向"(面向现代化、面向世界、面向未来)的需要,我国正在全面推行素质教育。素质教育包括多项内容,而美育(含艺术教育)在其中占有十分重要的地位和作用,最受青少年欢迎的影视艺术,自然不能例外。实际上,包括北京大学、清华大学、北京师范大学、南京大学、上海大学、浙江大学、重庆大学等在内的数百所普通高等院校,已经设立了影视专业或开设了影视课程,一方面培养影视专门人才,另一方面更致力于培养和提高广大学生的影视鉴赏水平。

为了适应普通高校影视艺术教学与研究的需要,我们在十年前合作主编"北京大学艺术教育与研究丛书"的基础上(该丛书已出版14种图书,发行量达数十万册),再次合作主编这套"北京大学影视艺术丛书",并且邀请到北大、清华、北师大、北京电影学院、北京广播学院、中国艺术研究院等单位的一批专家学者分别撰写。这批作者长期以来一直从事影视艺术的教学与研究工作,在此次写作过程中,他们将自己多年研究的学术成果与心得体会,结合国内外该领域的最新研究动态一并融入书中,在此,谨向他们致以诚挚的感谢!与此同时,也希望广大师生和读者给我们提出宝贵的意见,使此套丛书的出版工作更加完善。

<div style="text-align:right">

彭吉象　张文定
2001年8月于北大

</div>

引言：建构中国影视批评学的初步尝试

一 影视批评学的学科构成

影视批评学是一门探讨电影、电视批评原理的基础性学科，它以影视批评特性、影视批评功能、影视批评主体、影视批评模式以及影视批评写作为主要研究内容。如果说，影视批评主要以影视创作者、影视作品、影视运作过程、影视现象和影视思潮等为研究对象，那么，影视批评学则是以影视批评本身为研究对象的一门学科。

影视批评学的建立，与100多年来世界电影、50多年来世界电视以及50多年来世界电影/电视互动发展的历史联系在一起。应该说，世界电影/电视发展的历史，既是不可胜数的电影/电视作品相继呈现的历史，也是汗牛充栋的电影/电视批评文本不断累积的历史。一部世界电影/电视发展史，内在地包含着一部世界电影/电视批评发展史。贯穿了世界电影/电视的每一个发展时期，并有其相对明晰发展线索的世界电影/电视批评，必然呼唤着对自身特性、功能、主体、模式与写作方法的理性观照，呼唤着影视批评学的建立；影视批评学的提出，既是影视从业者的主体选择，又是世界电影/电视批评发展的客观要求。[①]

作为一门基础性学科，影视批评学的建立还与批评理论、影视理论以及影视批评的一般状况密不可分。批评理论、影视理论以及影视批评的丰富遗产和生动现实，是影视批评学赖以存在的关键。没

① 在《电影理论与电影史视野里的中国电影批评》(《北京电影学院学报》2000年第3期)一文里，笔者尝试着提出了建构电影批评学和电影批评史的主张。

有批评理论支持的影视批评学,不仅无法拓展自身的理论视野和学术深度,甚至无法涵括日益走向复杂多元的影视批评实践;同样,没有影视理论背景的影视批评学,也极易堕入简单、偏颇的误区不能自拔,或者由于缺乏影视特性而蜕化为一般意义上的艺术批评学或文化批评学。在整合批评理论与影视理论的基础上诞生的影视批评学,不仅保有不可或缺的电影电视特性,而且使其体现出一种理论的动态性、开放性和人文色彩。

作为影视理论形态与影视历史形态之间的影视批评学,有其独特的学科规定性。一方面,在研究对象、研究内容和研究方法等领域,影视批评学有别于影视理论。它是影视理论以观念的、系统的形态介入电影/电视批评后诞生的一种新的电影/电视学科,是传统影视学知识体系中没有也无法涵盖的一支;影视批评学离不开影视理论的启迪,影视理论同样离不开影视批评学的滋养,尽管不可避免地需要互相借鉴和渗透,但两者之间不可能也不应该互相取代。另一方面,影视批评学更不同于影视历史。影视历史的历时性特征,是拥有理论共时形态的影视批评学不可能具备的。①正是鉴于这些原因,

① 电影学领域,有关电影理论、电影批评与电影史之间关系的阐述不胜枚举。在《电影理论史评》(徐建生译,中国电影出版社1994年版,第180—181页)中,美国电影理论史家尼克·布朗表示:"为了说明电影理论,有必要把它放入电影文化之中——同批评、同电影史,以及最终同社会构成的动力联系起来。然而,电影理论已经在两个方面与一般电影文化脱离开来。理论始终被视为是一种基本上与它藉以解释影片、解释电影史的各种决定因素和影响毫不相干的自主表述。据我所知,从未有过对理论与批评之关系的系统分析,对理论与电影史本身的联系也绝少研究。"在《电影史:理论与实践》(李迅译,中国电影出版社1997年版,第4—6页)中,罗伯特·C.艾伦、道格拉斯·戈梅里也指出:"传统观点把电影史看做是电影研究的三个主要分支之一;另外两支是电影理论和电影批评。虽然三者的界限从来未能确定下来,但这三个术语毕竟还是描画出了研究重点的基本区域,同时构成了许多大学中课程分科的依据。""电影理论对电影进行共性研究,而电影批评则从事于个别影片或若干组影片的特质研究。""尽管电影理论家们和批评家们已经影响到电影史,并且他们自己也卷入历史争辩中,但是电影理论和电影批评这两个电影研究分支都没有把电影的时间向度作为自己的主要领域,也就是说,它们并不考虑电影作为艺术、技术、社会势力或经济机构是怎样沿时发展或在过去的一个特定时刻发挥作用的。这是电影史的领域。"

在影视学知识体系中通常被指认为缺乏"历史"向度同时也缺乏"理论"整合能力的影视批评学,才能以其独特的内涵在影视理论与影视历史的中间地带定位自身。

具体而言,影视批评特性论、影视批评功能论、影视批评主体论、影视批评模式论与影视批评写作论及其在更高层次上的统合,是影视批评学学科构成的主要元素。

影视批评特性论力图在影视特性和批评特性的基础上,凸显影视批评特性。本书倾向于从四个方面即意识形态载体、审美感受方式、影音技术体系和商业运作规范来阐释影视特性;同时,从史论中介、价值趋奉和经验认同三个方面来理解批评特性;接着,将在遵循影视特性和批评特性基础上产生的镜像探讨、文化分析和产业研究等三种批评当影视批评的特性。影视批评特性论涉及影视批评本体,是影视批评学探讨的核心内容。

影视批评功能论是对影视批评功能的一种理论探究。本书强调了影视批评与创作对话、影视批评与观众互动、影视批评与自我交流的三大功能,在影视创作者、影视接受者与影视批评主体及其三者之间的关系中阐释影视批评功能,是为了防止步入影视批评中将影视批评功能随意泛化的误区,[①]也是为了始终坚持影视批评的影视特性和批评特性,并充分显示出影视批评以人为本的特点。

如果说,影视批评特性论与影视批评功能论是对影视批评客体的理论分析,那么,影视批评主体论则是对影视批评主体即影视批评写作主体和接受主体的具体阐释。影视批评的写作主体指从事影视批评写作的一般影视工作者,必须既具备相对广泛而又深入的文学、历史和哲学修养,又必须拥有较为专业的影视理论、影视历史甚至影视创作素质;影视批评的接受主体则指一定语境之下的影视从业者和普通观众群。对于影视从业者而言,接受影视批评的一般心态及

① 影视批评中将影视批评功能随意泛化的误区,主要体现在以庸俗社会学的观点,将影视批评功能与扶正伦理道德、参与社会政治、引导创作实践等内容机械地联系起来的一般举措。20世纪80年代中期以前,这种倾向在中国影视批评中屡见不鲜。

其在影视批评的影响下实施的调整策略,是影视批评主体论关注的主要内容;至于普通观众群,其关注影视批评的程度及其对影视批评的信任指数,也是影视批评主体论不能忽视的重要领域。从写作主体和接受主体的层面洞观影视批评主体,是将影视批评实践当作写作和接受之间双向交流活动的结果,符合20世纪60年代以来现代文学批评理论以及现代影视批评理论的发展趋势。

同样,影视批评模式论也是通过对批评目的、批评标准和批评方法的检讨,在对无数的电影/电视批评文本进行高度抽象的基础上形成起来的、有关影视批评基本模式的理论。总的来看,有三种影视批评模式不可忽略。第一种是社会批评模式,它以强调影视的社会历史蕴涵为批评目的,以真实性、倾向性和社会效果为批评标准,采用主题探讨和形象论评相结合的批评方法;第二种影视批评模式是本体批评模式,它以张扬影视的创造运作个性为批评目的,以影视特性、人文深度和创新意识为批评标准,采用文本读解和工业分析相结合的批评方法;第三种影视批评模式是文化批评模式,它以阐发影视的民族文化特征为批评目的,以多元化形态的影视生存格局为批评标准,采用综合观照和整体研究相结合的批评方法。以历史的眼光来考察,从社会批评模式过渡到本体批评模式,再从本体批评模式过渡到文化批评模式,大致经历了一个较为明确的从单一走向多元、从封闭走向开放的历史轨迹;但以共时的眼光来分析,社会批评模式、本体批评模式和文化批评模式往往同时存在于某一时期、某一地域的影视批评语境之中,共同构成一个时期和一个地域影视批评模式的独特景观,也从一个侧面表明建立影视批评良性生态之所需。

除了影视批评特性论、影视批评功能论、影视批评主体论和影视批评模式论以外,有关影视批评操作层面和技巧层面的理论即影视批评写作论,也是影视批评学学科构成的主要元素之一。影视批评写作论从影视批评的写作步骤、写作手段和写作成果三个方面出发,描述了影视批评写作的一般特征和基本规律。从资料的收集、整理到意向的分析、确定,从镜像探讨、文化分析到产业研究的分立与整合,从影视批评文本的可信性预测到开放性评估,影视批评写作都要

将影视特性和批评特性置放在关键位置,以免有意无意地以一般的文学批评方法取代影视批评,或者以普泛的文化批评手段消泯影视批评的个性色彩。

二 影视批评学的观念变革

从影视学科建设的角度看,影视批评学的建立,是在影视理论、影视批评和影视史三者互动关系模式的基础上,充分吸纳影视理论与影视史的研究成果,或者直接将影视批评纳入影视理论和影视史的研究领域,建构影视批评理论形态的一种锐进姿态。

建构影视批评学,首先面临着批评观念和影视观念的双重变革。批评观念的变革体现在:不仅应该将批评理解为创作与欣赏之间的中介性环节以及理论与历史之间的互动,将批评学理解为实践与理论之间的媒介性学科,而且更重要的是,要将批评理解为一种"在"的姿态,即不同于有些研究所标榜的"中立"、"客观"和"求实",从存在哲学的规定上就是"参与"与"投入"的那样一种姿态。只有禀赋这样一种姿态,批评才能摆脱许多反人性或非学术的阴影,成为人类精神建构和文化建设的重要一翼。[①]

相较批评观念的变革,对于影视批评学而言,电影/电视观念的变革显得更加重要。就电影而论,"电影是什么?"不仅是安德烈·巴赞个人为电影提出的设问,而且是每一个电影批评者必然遭遇的根本性命题;同时,电影作为艺术,不同于其他艺术的特性;电影作为商品,有其独特的运作机制;电影作为文化载体,体现在国家形象塑造、

① 在文学批评领域,为了赋予批评最大限度的独立性、自主性,日内瓦学派代表人物之一乔治·布莱甚至在《批评意识》(郭宏安译,百花洲文艺出版社1993年版,第33页)一书中提出:"批评就是表达。""批评是一种思想行为的模仿性重复,它不依赖于一种心血来潮的冲动。在自我的内心深处重新开始一位作家或哲学家的'我思',就是重新发现他的感觉和思维的方式,看一看这种方式如何产生,如何形成,碰到何种障碍;就是重新发现一个人从自我意识开始组织起来的生命所具有的意义。"20世纪60年代以后,随着解构主义等批评思潮的兴起,"批评"以及"对批评的批评"甚至成为大批思想家、文艺理论家包括电影/电视理论批评家表述自我的一种主导性策略。

民族精神凝聚、大众文化传播和意识形态重构等方面的特点等等,都是电影批评者应该关注的重要课题。更重要的是,如何将电影是什么,即电影与现实之间的关系命题,跟电影作为艺术、商品和文化载体的特性结合起来,并在此基础上达成一种相对明确、相对开放也相对深刻的电影观念,是电影批评与电影批评学得以立足的关键。就电视而论,如何与千家万户的日常生活交织在一起?以何种手段使本应成为民主的非凡工具的电视不至于蜕变为象征的压迫工具?晚期资本主义与电视的紧密关系的实质到底是什么?资本与电视的关系将采取哪一种形式?这些问题,不仅是皮埃尔·布尔迪厄、弗雷德里克·詹姆逊、恩斯特·曼德尔、约翰·费斯克等文化理论家和电视批评家关注的主要内容,更是走向新的电视观念与电视批评学的必要途径。[①] 在变革电影观念和电视观念的过程中,将电影批评学和电视批评学整合起来构成一门新的影视批评学,对于影视工作者来说,无疑是一个更大的挑战。

为了建构影视批评学,电影/电视研究者们(主要在欧美电影/电视学术界)从各个不同的层面作出了努力。

首先,从20世纪70年代以来,能够反映电影/电视理论与批评水准的电影/电视理论批评文选以及影视理论批评概述相继问世。仅在英、美电影/电视学术界,在电影/电视理论批评文选方面,比尔·尼柯尔斯等主编的《电影与方法》(伯克利与洛杉矶,加利福尼亚大学出版社,1976)、杰拉尔德·马斯特和马歇尔·柯恩主编的《电影理论与批评》第三版(纽约,牛津大学出版社,1985)、大卫·鲍德韦尔和诺埃尔·卡罗尔主编的《后理论:重建电影研究》(麦迪逊,威斯康星大学出版社,1996)以及约翰·费斯克和约翰·哈特里主编的《阅读电视》(伦敦,梅休恩,1978)、E. 安·卡普兰主编的《关于电视——批评方法论文精选》(马里兰,弗雷德里克,美国大学出版社,1983)、罗伯特·C. 艾伦(Robert C. Allen)主编的《重组话语频道》(教堂山,北卡罗莱纳大学出版社,1992)

① 主要参考:1.〔法〕皮埃尔·布尔迪厄《关于电视》(许钧译,辽宁教育出版社2000年版);2. 王逢振等编译《电视与权力》(天津社会科学院出版社2000年版)。

等,就在电影/电视理论与批评界引起了不小的反响;同时,在电影/电视理论批评概述方面,J. 达德利·安德鲁的《主要电影理论》(纽约,牛津大学出版社,1976)和《电影理论的概念》(纽约,牛津大学出版社,1984)、大卫·鲍德韦尔和克里斯琴·汤姆逊合著的《电影艺术导论》(雷丁,马萨诸塞州,艾迪森·威斯利,1979)以及雷蒙·威廉斯的《电视:技术与文化形式》(纽约,史库肯,1974)、约翰·艾里斯的《可见的虚构:电影,电视,录像》(伦敦与波士顿,路特勒支与柯根保罗,1982)、艾伦·塞特等编《遥控:电视、观众和文化权力》(伦敦,劳特利奇,1989)等等,都是相当优秀的、以电影/电视理论批评为对象的批评著述。另外,电影/电视批评理论中特定层面和独有领域的研究也时有出现。例如斯图尔特·M. 卡明斯基的《美国电影类型:对通俗电影批评理论的探讨》(俄亥俄州代顿,普夫劳姆出版社,1974)、比尔·尼柯尔斯的《意识形态和影像》(布卢明顿,印第安纳大学出版社,1981)、A. 库恩的《女性的画像:女性主义与电影》(伦敦,洛特律治,1982)、J. 施泰格的《电影诠释:美国电影接受之研究》(普林斯顿,普林斯顿大学出版社,1992)以及理查德·P. 阿德勒主编的《理解电视:论电视作为一种社会和文化的力量》(纽约,帕拉杰,1981)、大卫·马克的《人口统计学的回顾:美国文化中的电视》(费城,宾夕法尼亚大学出版社,1984)、劳拉·蒙福德的《午后的爱情与意识形态:肥皂剧、女性及电视剧种》(布卢明顿,印第安纳大学出版社,1995)等等,分别对电影类型理论、意识形态电影理论、女性主义电影理论、电影接受理论以及电视社会学、电视文化学、电视意识形态理论等,进行了深入细致的分析与研究。[①]与此相应,在不断变革影视批评学观念的过程中,欧美电影/电视学术界也取得了有目共睹的实绩。

[①] 电影理论批评部分书目,主要参考:1.Gerald Mast & Marshall Cohen, Film Theory and Criticism, New York, Oxford University Press, 1985. 2.Robert C. Allen & Douglas Gomery. *Film History*: *Theory and Practice*, McGraw Hill, Inc., 1985. 3.David Bordwell & Noël Carroll, *Post Theory -Reconstruct Film Study*. The Board of Regents of the University of Wisconsin System, 1996.提供的论著目录;电视理论批评部分书目,主要参考:1.Andrew Goodwin & Garry Whannel, Understanding Television, Routledge Press, 1990. 2.Robert C. Allen, Channels of Discourse, Reassembled: Television and Contemporary Criticism,the University of North Carolina Press. 1992 两部著作。

在电影批评学领域,大致经历了从经典电影批评到电影文化批评再到更具本色的电影基础问题研究三大阶段的嬗变。以爱森斯坦的蒙太奇美学和巴赞的摄影影像本体论为代表的经典电影批评,体现出力图回答电影媒介本质特征以及电影与现实之间根本关系的远大抱负;而以克里斯蒂安·麦茨的电影符号学为肇始的所谓"当代电影理论",通过与精神分析学、意识形态理论、女性主义和后殖民主义等文化思潮的遇合嫁接,形成了20世纪70年代以来电影文化批评的壮阔景观;①当然,总的来看,按美国电影理论家大卫·鲍德韦尔和诺埃尔·卡罗尔的观点,无论经典电影理论还是电影文化批评,都没有超越思考电影与现实之间关系的本体论基础,因而都是一种有关电影研究的"宏大理论"(Grand Theory);但进入20世纪80年代以后,一种电影的"中间范围"(a middle-range)的研讨开始挑战以虚无缥缈的思辨为特点的"宏大理论"。这种"中间范围"的研讨,是一种更具本色的电影基础问题研究,它力图把问题限定在电影的领域之内并通过逻辑反思与经验主义的研究方法去解决问题。这样,移情与电影虚构故事、恐怖电影的女性主义架构、精神分析电影音乐理论、运动画面与非虚构电影的修辞、电影受众反应与电影大公司的形成等,都成为电影理论与批评的重要议题。② 从此,电影理论与批评从单数的大写的"理论"(Theory),演变为复数的小写的"理论"(Theories),电影批评学也第一次从其本体论的层峦叠嶂中显露出鲜活、灵动而又不失厚重的丰姿。

在电视批评学领域,情况又有所不同。从发展主流来看,自20世纪40年代电视作为一种影像文化和大众传播媒介诞生以来,随着电视形态的变化与批评方法的革新,电视批评已经越过了向传统文学批评和大众传媒研究索取概念和方法的阶段,进入电视文本和电视文化研究的新时期。电视文本和电视文化研究即所谓电视的"当

① 主要参考:1.〔意〕基多·阿里斯泰戈《电影理论史》(李正伦译,中国电影出版社1992年版);2.〔美〕尼克·布朗《电影理论史评》(徐建生译,中国电影出版社1994年版)。

② 参见〔美〕大卫·鲍德韦尔、诺埃尔·卡罗尔主编《后理论:重建电影研究》一书"前言"部分,麦永雄、柏敬泽等译,中国社会科学出版社2000年版。

代批评",不再从文学和美学的角度出发,强调电视艺术家的中心地位以及电视作品的自律特性;也不再从社会学和心理学的角度出发,力图对电视效果进行定量分析,从而对电视受众的态度进行价值评判;而是着重于研究电视文化制品的创造语境,在文本与社会历史进程之间、文本与文本之间,以及文本与叙事理论、类型研究、文化批评之间,架起一座通向当代电视批评的桥梁。诚然,由于电视文本的复杂性和电视文化的矛盾性,当代电视批评也显露出异常错综复杂的走向。按美国电视理论家詹姆斯·海的描述,除了文本分析和文化研究之外,20世纪90年代以来,电视批评所面临的一个挑战,就是如何在后现代文化理论所昭示的"新时代"中,对政治学的意义与形貌加以研讨,并反思隶属关系和联盟是如何通过将电视建构成文化形式的复杂多元的过程而形成的;同时,电视批评还需要理解:电视如何努力地去适应和同化新出现的媒体技术和消费者,以及这两者之间的联系如何逐渐改变了日常生活中电视的意义与地位。[①] 显然,与电影批评学相比,电视批评学更加具有实践性、综合性与开放性的特征。

除了电影批评学和电视批评学以外,在整合电影批评学与电视批评学基础上发展起来的影视批评学,也在20世纪中期以后的欧美学术界得到了深入的研究和探讨。正如前文所述,100多年来世界电影、50多年来世界电视以及50多年来世界电影/电视互动发展的历史,是影视批评学得以建构的基本前提。电影/电视在技术体系、经济实体、社会机构和艺术形式等领域互动关系的确立,不仅有利于开拓电影批评学与电视批评学的研究视野,而且有利于从整体上发展、丰富和完善影视批评学。美国学者道格拉斯·戈梅里的《电视、好莱坞和电视影片的发展》、威廉·米勒的《笑·舞·禅——关于电影、电视与后现代的思考》等文章,以及提西·R.怀特的专著《好莱坞企图占领电视阵地:派拉蒙电影制片厂案件真相》、梯挪·巴里奥主编的论

[①] 参见〔美〕罗伯特·C.艾伦编《重组话语频道:电视与当代批评》,第360—395页,麦永雄、柏敬泽等译,中国社会科学出版社2000年版。

文集《电视时代的好莱坞》等,①大都秉持平和、乐观的心态,从历时性和共时性及其相互交织的角度,较为深入地探讨了美国电影/电视互动发展的历史进程及基本特征。然而,鉴于本国的特殊状况及与美国电影/电视互动发展水平的差异,欧洲电影/电视学术界对影视互动关系的理解,则更多地站在较为审慎和略显悲观的立场上。20世纪 90 年代初期,苏联学者奥·尼基奇的呼吁以及法国《电影杂志》编委安托万·拉科夫斯基的担忧便颇有代表性。针对苏联电影、电视部门之间长期的不合作态度,奥·尼基奇指出:"电影和电视的坚固联盟应当取代过去两个部门间毫无意义的敌对关系。随着迅速发展着的'小弟弟'——电影影片录像带加入到电影和电视业,应当建立起统一的屏幕形式的综合文化,使它们接近的不仅是工艺学上的亲属关系,不仅是表现手法相似和屏幕语言的一致,把它们联结在一起的是生产、普及和出售产品、培养干部、科学信息的保证等等相互利益的交叉,而主要的是协调、综合发展的必要性。"② 同时,安托万·拉科夫斯基也表达了偏向理智的观点:"电影和电视之间的关系既涉及经济,又涉及美学,因而从来都是捉摸不定的。它们之间有时是爱,有时是恨。恨实际上掩盖着两种传播媒介的爱与魅力。一方嫉妒另一方拥有数不胜数的观众,一方嫉妒另一方具有过剩的文化正统性而自己却没有。这种矛盾心理是基于利害关系联姻的典型。我们看不出这个联姻何时才告完成。"③

其实,综观电影批评学与电视批评学的各个发展阶段,无论是向

① 分别参见:1. E. A. Kaplan(ED.), *Regarding Television*, Frederick, MD: University Publication of Americ. 1983;2. 中国艺术研究院影视所编《当代外国影视艺术》1995 年第 1、2 期合刊,文化艺术出版社 1995 年版;3. Cambridge, Enwinhaiman Press, 1990;4. Cambridge, Enwinhaiman Press, 1990.

② 〔苏〕奥·尼基奇:《电影和电视:"谁战胜谁"还是"谁同谁合作"?》,1991 年 6 月 27 日《苏联文化报》副刊"银幕和舞台"。参见中国艺术研究院影视所编《当代外国影视艺术》1995 年第 1、2 期合刊(文化艺术出版社 1995 年版)。

③ 〔法〕安托万·拉科夫斯基、科拉利·贝利翁:《电影与电视——战争还是和平?》,法国《电影杂志》总第 478 期,1992 年 1 月。参见中国艺术研究院影视所编《当代外国影视艺术》1995 年第 1、2 期合刊(文化艺术出版社 1995 年版)。

文艺美学和大众传播学寻求理论模型,还是向文本研究和文化批评借鉴概念与方法,电影批评学和电视批评学总能于经意与不经意之间遭遇在一起。电影/电视批评家们力图在审美趣味、媒介特质以及通俗文化等领域,在符号学和结构主义、叙事理论、意识形态理论、精神分析学、女性主义批评、后现代主义理论以及类型研究等方面,将电影批评学与电视批评学整合起来,构建一种新型的、带有学科交叉特点的影视批评学。美国学者帕特里斯·彼得罗与简·费尔分别在《通俗文化和女子气:电视在电影研究中的"地位"》和《类型研究与电视》两篇文章中的努力,便为影视批评学提供了值得重视的范例。①在《通俗文化和女子气:电视在电影研究中的"地位"》一文里,帕特里斯·彼得罗从通俗文化的特性出发,分别回顾了电影、电视研究与通俗文化批评之间的内在联系,得出了电视批评与电影学术在社会功能、观众接受等研究领域的"趋同性";简·费尔的《类型研究与电视》一文,则在类型研究的基础上,认真辨析了文学类型研究、电影类型研究与电视类型研究三者之间的异同,对"情境喜剧"这一最基本的电视节目类型进行了深入探讨,并就影视类型批评得出了"类型理论作为一个整体也许更适用于电影而不是电视"、"电视似乎更倾向于打破类型界线进行重新组合"、"在试图了解传播媒介的过程中使用类型研究的方法是有其局限性的"等颇有启发性的结论。——在整合电影批评学与电视批评学基础上发展起来的影视批评学,正在日益显示出令人兴奋的学术前景。

三　建构中国影视批评学的初步尝试

在中国影视批评界,对中国电影/电视批评的理论形态进行深入反思并对中国影视批评学进行初步尝试,是在20世纪80年代中期以后,电影/电视文化批评日渐兴盛、西方各种新潮批评话语竞相登场的时刻展开的。

① 分别载:1.美国《电影杂志》1986年春季号;2.〔美〕罗伯特·艾伦主编《话语频道:电视与当代批评》,麦永雄、柏敬泽等译,中国社会科学出版社2000年版。

先看中国电影批评。1986年9月,针对电影批评界主要从文化批评的视角对"谢晋电影模式缺陷"所作的尖锐批判,[①] 资深电影批评家钟惦棐便提请批评界注意谢晋所处的历史和"时代"以及电影必须面向"观众"的特点,重申文艺批评暨电影批评的科学性:"文艺评论作为艺术科学,看来是应当考虑自己的文风和学风的时刻了。"[②] 不管钟惦棐对"谢晋电影模式"批判所作的批评有多大的合理性,但其将电影批评当作"艺术科学"的严肃姿态,无疑是对准了当时中国电影文化批评忽视电影的历史与特性的症结。这样,从1987年开始,对中国电影理论批评本身的评价和反思,逐渐演变为一场热烈的争鸣。在此期间,倪震发表了《电影理论多元化的进程》一文,[③] 从中国电影理论批评发展史的高度,对电影社会学的"更新和重构"、电影本体论的"确立和完善"及电影文化学的"初创和开拓",给予了较高的评价及认真的审视;除此之外,该文还在"电影文化/工业体系"的框架里,较早地提出了"电影经济学"的命题。[④] 该命题的提出,既是针对"电影艺术理论"和"电影经济理论"发展"不平衡",不能"适应迅速改变的市场消费形式和体制改革需要"的中国电影理论批评现状,更是针对中国电影理论批评始终没有将电影作为艺术形式、社会机构、技术体系和经济实体的整合,而进行"综合性研究"的顽症。也正因为如此,作者相信,"电影经济学"的提出,既是中国电影理论批评"多元化的进程"的必然结果,又预示着中国电影理论批评的"重构"。

这样,在"电影文化/工业体系"的框架里反思和"重构"中国电影

[①] 朱大可的《谢晋电影模式的缺陷》(《文汇报》1986年7月18日)一文可为代表。按作者的说法,该文是"突破电影的视界、以文化的观点在更大空间里"对谢晋电影进行考察的一次尝试。

[②] 钟惦棐:《谢晋电影十思》,《文汇报》1986年9月13日。

[③] 倪震:《电影理论多元化的进程》,《文艺报》1988年4月16、23、30日,5月7日。

[④] 在1989年第2期的《文艺界通讯》上,李少白发表了《重视电影市场学研究》一文;1989年11月,在《对电影学科体系的构想》一文里,接着提出了"应当设立电影经济学、电影市场学、电影制片学和电影经营学"的观点。

理论批评,成为20世纪90年代以来中国电影理论批评的主导趋向。其中,倪震主编的《改革与中国电影》一书,便明确采用"文化分析和工业分析相结合"的方法,就中国电影的"历史沿革和切近的现状",作一种"交叉性、综合性的观照";① 中国电影家协会电影史研究部编辑的《电影创作与社会主义市场经济——第四届中国金鸡百花电影节学术研讨会文集》,② 也对市场经济体制下,中国电影存在的诸多问题进行了多层次、多角度的研究探讨;中国电影家协会主编的《改革开放二十年的中国电影——第七届中国金鸡百花电影节学术研讨会论文集》,③ 无疑综合了世纪之交中国电影理论批评界关注的一些重要课题:二十年来中国电影总体回顾、中国现实主义电影的发展状况与电影文学、电影表演美学、电影技术、电影行业机制、电影教育以及电影理论发展主潮、中国电影史研究、外国电影理论研究与改革开放后的中国电影等等,尽管在讨论的深度上有待于进一步提高,但讨论本身显示出:经过电影理论和电影批评工作者将近10年的共同努力,中国电影理论批评已经初步具备了综合性、多元性和开放性的良好素质。

再看中国电视批评。与电影批评不同,中国电视批评起点较低、进步迟缓,这严重制约着中国电视批评学的建立。尽管总有电视批评工作者不断呼吁重视电视理论批评,④ 在中国第一部把电视批评作为一门学科并系统进行研究的专著《电视批评论》中,作者欧阳宏生还指出:"时代呼唤电视荧屏的繁荣,也呼唤着电视批评的健康发展,需要我们切实提高电视批评的水准,提高电视批评工作者的素

① 倪震:《改革与中国电影》,中国电影出版社1994年版。
② 中国电影家协会电影史研究部编:《电影创作与社会主义市场经济——第四届中国金鸡百花电影节学术研讨会文集》,中国电影出版社1999年版。
③ 中国电影家协会主编:《改革开放二十年的中国电影——第七届中国金鸡百花电影节学术研讨会论文集》,中国电影出版社1997年版。
④ 例如,仲呈祥的《应当重视电视剧评论》(《文汇报》1997年8月24日)、欧阳宏生的《建立有中国特色的电视理论体系》(《光明日报》1997年10月2日)等文章,都强调了电视理论批评的重要性。

质,使电视批评在科学的方法指导下有一个新的发展,新的突破。"[1]但是,电视研究在中国进入较为明确的学术领域,还只是20世纪90年代中、后期的有意选择。在此之前,散布于各种媒体的、林林总总的电视批评文本,大多只是针对具体电视作品所进行的局部分析和印象式总结,甚至只是针对电视创作者或电视作品的肉麻吹捧和廉价逢迎;而对电视媒介的各个层面及其与当代社会的复杂关系,没有进行深入系统的分析研究;另外,从文化学、传播学、美学和社会学等领域探讨电视媒介的努力,也没有得到充分的展开。中国电视批评理论较欧美电视批评理论的滞后状况,亟待被有识之士所超越。[2]

再看中国影视批评学。应该说,与电影批评学和电视批评学关系紧密的中国影视批评学,必将随着影视一体化趋势的出现以及中国电影批评学尤其是中国电视批评学的建立逐步建立起来。确实,进入20世纪90年代以后,"影视合流"与"影视整合"成为中国电影/电视学术界关注的重要话题。早在20世纪80年代中期,为了顺应影视合流的世界潮流,中国电影管理机构便与广播电视管理机构合并,开始了影视一体化的进程;在1996年召开的全国电影工作会议上,中国政府再一次明确提出了推进影视一体化的要求,并决定把全国的电影制片厂统一划归广播电影电视部门管理。在《努力顺应影视一体化潮流》一文中,作者刘奇葆指出:"电影和电视合流,实现优势互补,协调发展,既是世界性的趋势,也是繁荣和发展我国影视事业的一条极为重要的道路。"[3] 同时,黄式宪主编的《电影电视走向21世纪》一书,也将"现代影视艺术的多元化及其发展趋势"、"高科

[1] 欧阳宏生:《电视批评论》,中国广播电视出版社2000年版。
[2] 在《世纪转折时期的中国影视文化》(北京出版社1998年版,第188页)一书里,尹鸿表示:"电视媒介已经构成了我们的一种生态环境。建立电视媒介的综合研究机构,扶持与其他社会科学和人文学科相互交叉的电视研究的学科群,培养和引进电视媒介研究的多方面人才,介绍和探讨电视媒介理论,已经成为一个紧迫的问题,而解决这些问题的关键则在于我们是否充分意识到电视媒介在当今社会的政治、经济、文化和教育中所具有的巨大作用,以及电视研究对于电视媒介的健康发展所具有的重大意义。"
[3] 刘奇葆:《努力顺应影视一体化潮流》,《人民日报》1997年4月17日。

技影视技术现状与展望"、"高科技冲击与影视艺术整合"、"现代影视实践美学及其走向"、"受众与影视影像的审美关系"、"世纪之交的中国高校影视文化教育和建设"、"世纪之交的影视理论新课题"等作为主要的研讨内容,对于中国影视理论批评的发展,起到了较好的推动作用。① 另外,一些学者还力图从大众传播网络、数字技术、多媒体艺术与视像本体论的角度,探讨"影视合流"与"影视整合"的特点,以期建立中国影视批评的理论架构。②

诚然,对于中国影视界来说,"影视合流"与"影视整合"仍然是一个新鲜的课题,中国影视批评学的建构也才刚刚起步,并存在着许多不尽如人意之处。③ 这些经验和教训,应当使批评界认识到:对中国电影/电视批评的理论形态进行深入反思,不能仅仅停留在提出问题这样一个基本的层面上。首先,还需要通过对电影/电视理论批评的深入研究,编辑出版更多也更全面、更综合的中国影视理论批评文选,④ 以反映中国影视理论批评有史以来各个阶段的最高水平和最新成就;其次,需要电影/电视理论批评工作者以电影/电视理论批评,尤其以中国电影/电视理论批评本身为研究对象,在"影视科学的学科体系"中,在影视理论与影视史相互交织的广阔视野里,建构既具有综合性、多元性和开放性等良好素质的,又充分吸纳欧美影视学术成果的,还具有中国特色的影视批评学。

① 黄式宪主编:《电影电视走向 21 世纪》,中国电影出版社 1997 年版。
② 例如,在《从视像本体论看影视整合》(中国艺术研究院影视所《当代外国影视艺术》1995 年第 1、2 期合刊)一文里,作者谷时宇从科技发展的总体趋势出发,得出如下结论:"电影与电视是具有同样四维活动度、在逼真性上处于同一层级的视像艺术高级载体;两者因技术开发深度不一,艺术表现力暂有差异,但其间的鸿沟将很快填平。"
③ 周安华主编的《现代影视批评艺术》(中国广播电视出版社 1999 年版)一书,为建构影视批评学作出了一定的努力。
④ 在这方面,罗艺军主编的《1920—1989 中国电影理论文选》(上、下)(文化艺术出版社 1992 年版)以及北京广播学院出版社 2000 年开始出版的"当代电影论丛"(包括《中国电影美学:1999》、《当代电影理论文选》、《当代电影美学文选》、《电影艺术与技术》、《新中国电影 50 年》等论文集)、"中外影视研究系列丛书"(包括《影视艺术新论》、《影视艺术比较论》、《影视文化论稿》、《影视文化学》等专著)等功不可没。

只有建立中国影视批评学,中国电影/电视批评才会彻底摆脱简单回应影视政策、时刻瞩目短期功利、迫切索取西方话语的藩篱,才会彻底克服电影/电视批评界长期以来无视电影/电视历史及特性的偏颇,[①] 把中国影视批评推向一个既深刻厚重、又充满活力的崭新境界。

[①] 包括贯穿于中国影视批评史各个时期的影视社会学批评以及20世纪80年代以来兴起的中国影视文化学批评。

第一章 影视批评特性

影视批评特性论是影视批评学学科构成的主要元素之一,也是影视批评学探讨的核心内容。

影视批评特性论力图在影视特性和批评特性的基础上,凸显影视批评特性。本章倾向于从四个方面即意识形态载体、审美感受方式、影音技术体系和商业运作规范来阐释影视特性;同时,从史论中介、价值趋奉和经验认同三个方面来理解批评特性;随后,将遵循影视特性和批评特性的镜像探讨、文化分析和产业研究三种批评当作影视批评的特性。

毫无疑问,影视批评特性论应当吸纳中外电影/电视学术界有关电影批评特性与电视批评特性的研究成果,并在对影视批评的历时性把握中观照影视批评的本体特征与话语构成。就研究者而言,对影视特性、批评特性及影视批评特性的了解和阐释,始终无法回避"电影是什么"、"电视是什么"与"批评何为"这一类本质而又棘手的问题,因为,对这类问题的解答,常因国家、民族及个体的不同而不同,并随变化着的时代、转型着的社会及革新着的观念而采用不同的表述形式。另一方面,既然影视批评特性不是电影批评特性与电视批评特性的简单相加,而是在电影批评特性与电视批评特性的交叉地带寻找切入点,那么,研究者必须时刻注意:不要简单地以电影批评特性或电视批评特性取代影视批评特性,更不要无谓地堕入以文学批评、媒介批评和文化批评指导影视批评的误区。影视批评特性论不是电影批评特性论,也不是电视批评特性论,它是在整合电影批评/电视批评的更高层面上形成的一种影视理论建构倾向,比电影批评特性论和电视批评特性论更具理论的普适性和话语的张力。

只有认识到这一点,影视批评才能以其开放的、成熟的姿态迎接不可阻挡的世界影视互动时代的到来;也只有认识到这一点,影视批评学才能以其独特的声音和稳健的形象,参与中国影视一体化进程中的影视理论与影视实践之间的交流和对话。

第一节　影视特性

对影视特性的阐释,是阐释影视批评特性的前提。中外影视批评的发展历史和存在状况均表明,远离了影视特性的影视批评始终存在着被质疑或被否决的可能性;同样,在影视理论和影视批评的框架中,如果不对影视特性进行较为审慎的分析和研究,也不利于问题的展开和讨论的深入。

在中国影视理论界,对影视特性的阐释,在一定程度上意味着阐释影视的"艺术"特性或影视的"审美"特性。夏衍在为1991年出版的《中国大百科全书·电影》撰写的"电影"词条里,将"电影的特性"大致表述为:"电影是兼有视觉艺术、听觉艺术特性的视听艺术,是兼有时间艺术、空间艺术特性的时空艺术,是善于用分解和组合的方法,在运动中表现事物运动的艺术,是需借助于必要的放映设施、以群体性、'一次过'的方式进行观赏的艺术。"[①] 20世纪80年代以来,中国电视基础理论数量最大、涉及对象最广泛的研究,也基本集中在对电视传播和电视艺术进行美学分析的艺术学研究层面上。[②] 这种有意无意地以影视艺术特性、影视美学特性取代一般影视特性的趋向,使中国影视理论和影视批评始终停留在向文艺美学索取概念和方法的原初阶段,无法完成向大众传播理论、文化批评以及影视本体理论全方位的、历史性的转换。

为了克服中国影视理论批评中大量存在的这一种常识性弊端,有必要如爱森斯坦等电影理论家曾经实践过的那样,根据当前世界

① 《中国大百科全书·电影》,第1页,中国大百科全书出版社1991年版。
② 参见胡智锋:《中国电视观念论》,第52—55页,北京师范大学出版社2000年版。

学术发展的一般状况,把对影视特性的探讨纳入传播理论、文化批评和影视本体理论的宏大背景之中,并力图深入感受欧美影视学术界的最新成果,在整合传播理论、文化批评和影视本体理论的基础上观照影视特性与影视批评特性。[①] 也正是基于上述认识,我们倾向于将影视特性归结为四个方面:意识形态载体、审美感受方式、影音技术体系与商业运作规范。不是四个方面的简单相加而是四个方面的互渗互动,构成了我们对影视特性的一般性理解,但在具体的行文过程中,需要对这四个方面进行分头论述。作为写作策略,我们势必在论述某一主导特性的时候把对其他特性的论述交织在一起,例如,我们以为,阐释影视的意识形态载体特性,必然要联系影视的审美感受方式、影音技术体系和商业运作规范等特性,因为,正是这些特性,将影视作为意识形态载体与文学、戏剧、音乐和美术等作为意识形态载体的艺术形式区别开来。

一　意识形态载体

影视作为意识形态载体的特性,是指影视与阶级、社会地位以至种族、性别和身份等领域密不可分、互相促动并交叉映证的一种特性。联系意识形态理论的马克思主义渊源及其反抗资本主义文化逻辑的斗争态势来作总体的考察,可以发现,影视批评界对影视意识形态特性的理解,大致经历了经典马克思主义即列宁主义与后现代主义即后结构主义两大历史时期。

早在电影诞生不久的 1907 年,列宁就运用马克思主义的阶级分析和意识形态理论,表达了这样的观点:只要电影掌握在恶俗的投机家手里,它就要用恶劣的内容使群众堕落;它带来的害处比益处更

[①] 1935 年,在庆祝苏联国立电影大学(ГИК)建校 15 周年而作的讲话里,爱森斯坦就强调了要将"有关电影特性的学说"建立在相对深厚基础上的观点:"只有在与文学、戏剧、绘画、音乐等文化保持极其紧密联系的基础上,只有在极其认真地估计到反射学、心理学以及各种相近科学的最新科学资料的基础上,有关电影特性的学说才有可能形成某种严整的、暂时令人满意的研究与认识体系。"参见(苏)尤列涅夫编注:《爱森斯坦论文选集》,第 80 页,魏边实、伍菡卿、黄定语译,中国电影出版社 1962 年版。

大;但是,当群众开始掌握电影,当电影将要被掌握在真正的社会主义文化活动家手里的时候,它就是教育群众的最强有力的方法之一。[①] 1922年初,在与苏联人民教育委员阿纳托里·卢那察尔斯基讨论电影问题之时,列宁又表示:"在一切艺术中,对于我们最重要的是电影。"同时特别提到"反映苏联现实"的电影,并认为这样的电影"必须从新闻电影做起"。在列宁的电影意识形态观点的影响和感召下,苏联成立以吉加·维尔托夫为首的纪录电影工作者小组"电影眼睛派",并开始一系列的新闻电影拍摄活动。[②] "电影眼睛派"研究了用电影摄影机观察生活的多种方式方法,认为电影眼睛比人的眼睛更为完善,因此倡导出其不意地"捕捉生活",并通过对镜头的选择、剪接、配加字幕等方式赋予生活素材以特定的含义。为此,"电影眼睛派"还创造了"电影政论"这一新闻纪录电影的独特样式,拍摄出杂志片《电影真理报》中的《前进吧!苏维埃》(1926)和《在世界六分之一的土地上》(1926)等代表作品。

与此同时,电影意识形态的观点也深刻地影响着谢尔盖·爱森斯坦的思想及创作。在1923年发表的《杂耍蒙太奇》一文中,爱森斯坦的"理性电影"观念开始萌芽。接着,通过《战舰波将金号》(1925)和《十月》(1927)等影片的有意实践,爱森斯坦得出了这样的认识:在革命的新时代下,应当加强艺术的认识功能和参与生活的能力,使它成为影响人们的思想意识和吸引人们参加革命活动的媒介。爱森斯坦还特别提出了通过艺术的感染力作用于观众的理性即思想意识的问题,从这一点出发,他认为以前的艺术中的人为的情节、矫饰的表演、虚假的布景等等已不适应新时代对艺术的要求,旧的美学框架已经显得狭窄,艺术应当接近科学;必须克服资产阶级艺术的二元论即艺术与科学分离、感性思维与理性思维分离的状态,建立起无产阶级的

① 参见〔苏〕普陀符金等:《苏联艺术电影发展的道路》,第4页,磊然译,时代出版社1950年版。

② 参见〔美〕埃里克·巴尔诺:《世界纪录电影史》,第48—68页,张德魁、冷铁铮译,中国电影出版社1992年版。

艺术意识。

　　1929年,爱森斯坦发表《前景》一文,继续阐释自己的"理性电影"观念。他提出,应当用理性电影消除"逻辑语言"同"形象语言"的分离状态,而用辩证的电影的语言和电影隐喻将它们综合起来,只有这样的"理性电影"才能成为"未来共产主义时代"的一部分。也正是基于"理性电影"可以把理性的命题搬上银幕的思想,爱森斯坦一直想把马克思的《资本论》拍成电影。①

　　20世纪30年代以后,在强调电影为执政党服务的意识形态特性及倡导社会主义现实主义创作原则的同时,苏联出现了《生路》(1931)、《夏伯阳》(1934)、《马克辛三部曲》(1935—1939)、《我们来自喀朗施塔得》(1936)等一系列社会主义现实主义电影作品。这些作品以其鲜明的题材、主题和风格特征,奠定了苏联电影重思想、轻形式,重教育效果、轻娱乐功能的意识形态取向。这一价值取向还深刻影响了其他社会主义国家的电影理论批评和创作。20世纪30年代以来的中国电影发展,便是这种影响的生动佐证。

　　其实,如果将意识形态概念从特定政党或特定阶级的狭隘领域解放出来,把电影意识形态特性当作电影与阶级关系、社会地位以至种族、性别和身分等领域密不可分、互相促动并交叉映证的一种特性,那么,任何政党、任何阶级以及任何种族、性别和身份的电影,都可以被读解为意识形态性的电影。在《电影精神》(1930)一书中,匈牙利电影理论家巴拉兹·贝拉便较早地提出了"小资产阶级是电影生产的基础"的观点。他指出:"资本主义电影生产大工业当然是为了追求最大的利润。它必须尊重最广泛的群众的意识形态。为了收入,它转向'更低层'的平民阶级,但只是转向那些电影能满足自己的精神和感官需要的人们,而又不会危害统治阶级的利益。也就是说,

　　①　主要参考〔意〕基多·阿里斯泰戈:《电影理论史》,第156—183页,李正伦译,中国电影出版社1992年版。

最不了解自己的利益的群众对这个大工业才是最重要的。"①

爱森斯坦与巴拉兹·贝拉等人的电影意识形态思想,在20世纪60年代以来的欧美电影学术界,得到了较为集中的阐释与生发。

20世纪60年代后期,在路易·阿尔都塞、朱丽娅·克里斯蒂娃、雅克·德里达、米歇尔·福柯与雅克·拉康等人的推动下,在后现代主义或后结构主义的理论背景之中,电影领域里的意识形态批评得以兴起。具体来看,电影领域里意识形态批评的形成,与1968年以后法国《电影手册》的工作密不可分。从1968年开始,《电影手册》编辑部就倡导一种揭示电影艺术的意指性实践及其资产阶级意识形态的批评图式。在这方面,让-路易·科莫里的《技巧与意识形态:电影、透视、景深》、让-路易·科莫里和让·纳尔波尼的《电影·意识形态·批评》和《电影手册》编辑部的《约翰·福特的〈少年林肯〉》以及让-路易·博德里的《基本电影机器的意识形态效果》等文章功不可没。其中,《电影手册》编辑部的《约翰·福特的〈少年林肯〉》与让-路易·博德里的《基本电影机器的意识形态效果》更是给电影批评界带来了深远的影响。

按美国电影理论史家尼克·布朗的分析,《约翰·福特的〈少年林肯〉》是在复杂的方法论框架中对约翰·福特的电影作品《少年林肯》进行极为特别的读解的一种尝试,它通过后结构主义的假设和分析程序,提出了作品与其社会背景的关系是什么,影片与总的意识形态系统是如何发生联系的等问题,进而发现了一条通过影片与美国意识形态的关系去看经典美国电影的新途径。《电影手册》认为,好莱坞大制片厂制度的核心地位在作品与社会背景之间起着核心的中介作用,因此,不能单纯根据影片本身去描述和分析影片的意识形态工程,而是要细致阐述影片与社会背景的关系,还其本来面目;只有对该影片制作时的大制片厂制度与该片的关系以及该影片与政治的关系进行认真的历史阐述,才能对影片的意识形态工程及影片与意识

① 〔匈〕巴拉兹·贝拉:《可见的人 电影精神》,第267页,安利译,中国电影出版社2000年版。

形态的关系重新作出分析。在《少年林肯》中,由于制作者心里惦念着即将来临的1940年的总统大选,所以他试图用林肯这一历史人物来为共和党助威;该影片的写作工程是与某种政治和社会工程(即为大财团辩护)密切相联的,而这项政治工程对本文的结构和设计均有影响。总之,《约翰·福特的〈少年林肯〉》一文提供了一种把一个历史人物转变成一个神话人物,把林肯生平的政治问题转变成一个道德问题的意识形态语法。林肯的角色使经济积累和经济交换的过程合法化,从这个意义上讲,该影片是在为共和党的意识形态服务。①

与《约翰·福特的〈少年林肯〉》不同,让-路易·博德里的《基本电影机器的意识形态效果》一文,直接从"电影机器"即电影摄影机、放映机和银幕以及光学、机械设备和胶片等入手分析电影的意识形态效果。文章指出,电影机器具有天生的意识形态性。首先,摄影机这个由光学和机械构件装配起来的设备,在影片的制作过程中居于中心地位;它实行着以标示记号、记录不同光效(强度以及对色彩而言的波长)和画面之间各种差异为其特征的特定铭文方式;它以西方的再现形态(透视画法)为依据,通过透视法,世界与主体建立起相互关系;透视法和连续性结合起来造成了一个非常特殊的电影主体。其次,观影环境是一种退化的环境,它重新激活人类镜像阶段所特有的心理过程。电影造成的超验自我可以统一起故事的不同空间,并假设出一个超级视像。电影机器是意识形态性的,因为它创造出了观察力得到拓展的对完整性抱有幻想的主体。这个机器隐藏了造出这种主体的工具和操作过程。电影并不再现世界,它再现自我;电影是为了重新找回在形成自我的过程中失落的各种愉悦而发明的机器,寻找一种可以产生梦一般迷幻效果的能指就是电影发明的动力。②

《电影手册》编辑部对电影与社会背景之间关系的探究以及让-

① 参见〔美〕尼克·布朗:《电影理论史评》,第123—135页,徐建生译,中国电影出版社1994年版。
② 〔法〕让-路易·博德里:《基本电影机器的意识形态效果》,李迅译,参见张红军编《电影与新方法》,第307—324页,中国广播电视出版社1992年版。

路易·博德里等人对电影机器的意识形态反思,使意识形态的观点深深地嵌陷在电影文本及电影文本以外的运作机制之中。从此,电影作为意识形态载体的特性在电影批评界达成了较为一致的共识。

　　基于这一共识,在电影创作中居于主导地位的商业电影主要包括好莱坞商业电影中的各种资产阶级意识形态得到了较为彻底的清算。一批更为激进的欧洲电影批评工作者还从阶级冲突与政治运动的立场出发,大力支持和赞扬包括让-吕克·戈达尔等在内的政治先锋派电影创作。在他们看来,戈达尔后期的影片企图使每个镜头都包含着完全的意义,观众对它的读解无须停顿,无须等待后面的镜头来补充;戈达尔的间离技法也使观众始终明确"不在者"的存在,这是对以再现论为基础的资产阶级商业电影的叛逆和反抗。事实上,在创作实践和理论表述中,戈达尔都显露出对政治和意识形态的关怀与执著。1967年,戈达尔拍摄了《中国姑娘》和《周末》两部影片,试图以其独特的电影表达方式推行一种明确的政治主张;1968年法国左翼风潮高涨之时,戈达尔曾效法早期苏联电影工作者成立了"维尔托夫摄制组",并标榜自己的宗旨:"不是去制作政治影片,而是政治地去制作影片。"① 1968年以后,以《东风》、《战斗在意大利》和《弗拉基米尔与罗莎》等影片为标志的政治电影实践,更将戈达尔电影演变为政治意识形态的代名词。戈达尔表示,资产阶级发明了各种电影艺术手法,以便在情绪上有效地打动观众;资产阶级电影一直玩弄着观众内心深处的恐惧和欲望,破坏了观众的批判性理智,因此,要反对资产阶级电影,就必须向传统电影的"情绪专政"进攻。②

　　戈达尔的"反电影"策略,通过对以好莱坞商业电影为代表的"资产阶级电影"的彻底解构,凸显出电影本身的政治意识形态特性,偏激与偏颇之处在所难免。随着女性主义和后殖民主义电影批评的兴

―――――――――

①　〔法〕戈林·麦凯波:《戈达尔:影像、声音与政治》,林宝元编译,湖南美术出版社1990年版。
②　参见〔法〕J.R.麦克宾:《〈东风〉,或戈达尔和罗查在十字路口上》,转引自 Bill Nichols, ed, *Movies and Methods*, Berkeley and Los Aangeles: Uniersity of California Press, 1976. p.97.

起,对电影意识形态特性的理解也采取了更加灵活、也更为丰富多样的表达形式。好莱坞商业电影的帝国主义意识形态及其文化殖民功能,也越来越广泛地为人们所论及。在《如何解读唐老鸭:迪斯尼卡通的帝国意识形态》(1971)一书中,作者阿瑞尔·多夫曼与阿·马特拉便指出,虽然沃尔特·迪斯尼的世界披上了如此天真无邪、全然没有恶意的外观,但隐藏在它背后的却是种种彰显帝国主义本质的价值观;迪斯尼卡通能够成为美国帝国主义的强大意识形态之工具,原因正在于它在儿童观赏之际,显得无害而有趣。① 同样,在《古典好莱坞电影:叙事原则与常规》(1986)一文里,大卫·波德威尔也分析了好莱坞电影古典叙事的意识形态意味:"好莱坞电影中由作者个性带来的差异使古典范式的范围和界限分外引人注目。至于古典叙事的意识形态意味,我所考察的所有原则和常规都可以从这方面进行分析。为目标奋争的主角、对统一和现实主义原则的诉求、时空一致性的作用、隐形观察者的中心性、结尾的强制性——都带有社会-历史化的生产与接受过程的印记。三点式布光的主导地位所导致的是典范化的媚与美的概念;对两性罗曼史的处理把好莱坞的古典主义与占主导地位的性关系概念联系在一起。180度的动作轴线不仅带有使电影制作更为便捷和节约的生产方式的印记,而且也延续着一种自古希腊流传至今的戏剧化的空间再现传统。每部影片实际上都在遵循或是违反上述意识形态的和经济的礼仪。"②

在电视批评领域,电视作为意识形态载体的特性似乎比电影更加不言自明。将电视纳入报纸、广播等大众传播媒介体系之中进行研究探讨,表明电视批评一开始就没有脱离广泛的社会文化语境,并与"目标"、"功能"、"效用"和"价值"等颇具意识形态色彩的概念联系在一起。20世纪70年代以后,电视批评更是受到文学领域尤其电

① 参见〔英〕汤林森:《文化帝国主义》,第34页,冯建三译,上海人民出版社1999年版。
② 〔美〕D.波德威尔:《古典好莱坞电影:叙事原则与常规》,李迅译,《世界电影》1998年第2期。

影领域里意识形态批评的影响,许多电影批评工作者都倾向于在意识形态理论的框架里观照电视与电视文化。在《美国电视五十年》(1981)一书里,美国学者杰·格林菲尔德就明确指出,电视已经成为一种支配美国生活的力量,它成为人们的市场、政治论坛、操场和学校,成为人们的剧场和娱乐场所;它既使人们联系现实,又使他们逃避现实。尤其重要的是,在20世纪70年代漂浮无定的美国,电视常常比家庭都显得更重要,也比政府本身显得更有影响、更有力量。无论左派还是右派都发现电视是一股非常强大的政治势力,每一派都把电视看成自己对立力量的代言人。左派认为,电视利用广告的诱惑力为奢侈、有害的产品造成一种虚假的购买欲,并提供麻痹心灵的节目,这些节目可以看成是马克思指出过的"麻醉群众的鸦片"在20世纪的翻版,因此电视使集团势力对美国的控制永久化了;右派认为,对美国传统价值观怀有敌意的声音支配了电视,它赞美动乱和反叛,鼓励异端,甚至鼓励不忠实,以反对总统的权威和美国的国家安全。[①]

与杰·格林菲尔德一样,美国电视理论家约翰·费斯克与约翰·哈特里的《史诗的电视》(1982)一文,也从电视播出的角度,深刻地论述了电视媒介与"社会"和"阶级"的关系。文章指出,既然西方文化的一个特征就是社会性的关注,是按阶级来划分的,电视所反应的就正是传播并再现这种占优势地位的统治阶级意识形态的信息。这些集团可公认为文化上可以确立,但居于从属地位的集团,诸如:青年、黑人、妇女、摇滚乐迷,等等,它们将依照各自对资产阶级神话的近似程度,或多或少地在电视中得以传播;按照人类学的概念,电视媒介的这种史诗功能是与礼仪的浓缩相呼应的。礼仪的浓缩是把抽象的观念(好/坏)用明白的方式投射到外部世界,例如:使好/坏变成了白/黑。[②]

① 参见〔美〕杰·格林菲尔德:《电视对美国的冲击》,田民译,《世界电影》1988年第1期。
② 〔美〕约翰·费斯克、约翰·哈特里:《史诗的电视》,田民译,《世界电影》1988年第3期。

不同的是,在《理解电视》(1990)一书中,麦克尔·奥肖内西则从大众文化意识形态特性的角度,揭示出大众电视的魅力和矛盾及其政治霸权功能:"在促成统治权建立的过程中,'大众文化'起着双重和对立的作用:一方面,它赢得了人民的支持;另一方面它又维护了统治阶级的专政及其对人民的压迫。这就显示了大众文化和电视的魅力和矛盾所在:它们一箭双雕——既能使人民得到满足又能促使人民成为被压迫的对象。"① 在《重组话语频道:电视与当代批评》(1992)里,米米·怀特也从"电视叙事中的意识形态"、"电视文本中的意识形态与矛盾冲突"、"消费的愉悦"、"作为多元包容体的电视"等几个方面,较为全面地就意识形态分析与电视的关系进行了深入地论述。米米·怀特表示,电视所产生的意识形态意义并不是浑然一体的,也不是铁板一块,一系列互为交织有时甚至矛盾对立的意义贯穿了节目制作的过程,从而为大多数人提供了某种东西,提供了一种意识形态观念的常规领域,以迎合广大潜在观众的兴趣、利益与需要。这意味着电视这种媒体通常并不是走极端的,它在表达多种多样的意见和观点时,十分强调对它们加以平衡或调适以保持温和的立场。②

电视的意识形态特性,不仅为电视批评工作者所关注,而且日益引起思想家和人文学者的广泛兴趣。1996年5月,法国著名社会学家皮埃尔·布尔迪厄在法兰西公学院录制了《关于电视》和《记者场与电视》的电视讲座,由巴黎第一电视台播出。讲座中,皮埃尔·布尔迪厄表示,电视的惯常使用方法必然产生政治危害,这首先在于影像具有特殊性,可以制造文学批评家们所说的真实效果,让人目睹并相信影像所展现的一切,这种感召力具有动员的作用,它可以让某些观念、某些表现、甚至某些群体得以存在。普通的社会新闻,日常的事

① 〔英〕安德鲁·古德温、加里·惠内尔编著:《电视的真相》,第64页,魏礼庆、王丽丽译,中央编译出版社2001年版。
② 参见〔美〕罗伯特·C.艾伦编:《重组话语频道:电视与当代批评》,第155—198页,麦永雄、柏敬泽等译,中国社会科学出版社2000年版。

件或事故可以因此而具有政治的、伦理的意义,足以激起人们强烈的但往往是负面的感情,如种族歧视、排外主义、对异邦异族的恐惧与仇视等;而一个简单的评介、一则通讯报道、一次录音总隐含着现实的社会构建,能造成动员性的或劝解性的社会效果。鉴于以上原因,皮埃尔·布尔迪厄指出:"如今,人们越来越走向一个个由电视来描绘并规定社会生活的天地。电视成了进入社会或政治生活的主宰。"[①]——正是由于对社会生活、政治生活与其他领域越来越独特,也越来越广泛而深刻的影响,使意识形态载体的特性深深地根植在以影像为基础的电视媒体之中。

二 审美感受方式

与作为意识形态载体的特性联系在一起,影视作为一种审美感受方式的特性,几乎从一开始就进入影视批评界所能关注并期待阐释的视野。

德国思想家瓦尔特·本雅明和美国电影理论家斯坦利·卡维尔在法国19世纪现代主义诗人兼批评家波德莱尔著述中的发现,便颇能表明作为一种崭新的审美感受方式的影视文化,是如何取代传统的审美感受方式而为批评家所关注的。在美术批评著作《现代生活的画家》(1859)里,波德莱尔对不为艺术沙龙所耻的二流风俗画家康斯坦汀·盖伊超乎寻常的赞美,历来使波德莱尔研究者及文化史家感到莫大的困惑。[②]结合19世纪中后期科学技术发展的状况以及同时期文化艺术发展的特点,瓦尔特·本雅明认为,康斯坦汀·盖伊的风俗

① 〔法〕皮埃尔·布尔迪厄:《关于电视》,第19—20页,许均译,辽宁教育出版社2000年版。

② 在《现代生活的画家》一书中,波德莱尔这样描写康斯坦汀·盖伊:"他凝视着生命力之河,那样的壮阔,那样的明亮。他欣赏都市生活的永恒的美和惊人的和谐,这种和谐被神奇地保持在人类自由的喧嚣之中。他静观大城市的风光,由雾霭抚摸着的或被太阳打着耳光的石块构成的风光。他有漂亮的装束,高傲的骏马,一尘不染的青年马夫,灵活的仆役,曲线尽露的女人,美丽的、活得幸福穿得好的孩子,一句话,他享受着全面的生活。"(郭宏安译:《波德莱尔美学论文选》,第482—483页,人民文学出版社1987年版)。

画,正如报纸的广告版或大城市交通给人的感觉一样,将触觉经验同视觉经验联系在一起,能够赋予瞬间一种"追忆的震惊";这种"震惊",同样也是照相机所能赋予人类的一种崭新的审美感受方式;不知从什么时候开始,一种对刺激的新的迫切的需要,使波德莱尔发现了电影,在一部电影里,"震惊"作为"感知的形式"已被确立为一种正式的原则。那种在传送带上决定生产节奏的东西也正是人们感受到的电影的节奏的基础。①

在《看见的世界——关于电影本体论的思考》(1979)一书中,斯坦利·卡维尔也就"波德莱尔和电影的神话"问题发表了自己的看法。卡维尔指出,由于对快乐感到失望,对官方制造的代替快乐的东西感到厌恶,也由于知道自己孤立和脱离现在,又知道过去同现在不兼容,波德莱尔产生了对摄影的向往,特别是对电影的向往:他希望得到那种"特殊的既存在又不存在的同时感",而这样的审美感受只有电影能够满足。如果把波德莱尔的《现代生活的画家》当作预期电影将要出现的著作来读解,这部书就有了力量。②

可以看出,无论是波德莱尔,还是本雅明和卡维尔,都力图从心理学和审美感受的角度,来理解和阐释电影的发生学原理。这一点,在法国电影理论家安德烈·巴赞的著述中,也得到了更加完整、更加系统的尝试。《摄影影像的本体论》(1945)一文,将"木乃伊情结"(Mummy Complex)即"复制外形以保持生命"的宗教冲动,当作一切艺术尤其绘画艺术的出发点,并指出:照相术完成了巴罗克艺术的夙愿,把造型艺术从追求形似的困扰中解放出来,因为绘画曾经竭力为人类制造几可乱真的幻像,这种幻像对艺术来说已经足够了,但毕竟似真非真;而照相术与电影这两大发明从本质上解决了纠缠不清的写实主义问题。一位画家不论有多巧,他的作品总要被打上不可避

① 本雅明:《发达资本主义时代的抒情诗人——论波德莱尔》,第125—173页,张旭东、魏文生译,生活·读书·新知三联书店1989年版。
② 〔美〕斯坦利·卡维尔:《看见的世界——关于电影本体论的思考》,第48—53页,齐宇、利芸译,中国电影出版社1990年版。

免的主观印记;既然由人执笔作画,对画像的怀疑态度便不会消除。所以,从巴罗克风格的绘画过渡到照相术,这里最本质的现象并不是单纯器材的完善,而是心理因素:它完全满足了把人排除在外,单靠机械的复制来制造幻像的欲望。因此,摄影和绘画不同,它的独特性在于其本质上的客观性,外部世界的影像第一次按照严格的决定论自动生成,不用人加以干预,参与创造;这种自动生成的方式彻底改变了影像的心理学,摄影的客观性赋予影像以令人信服的、任何绘画作品都无法具有的力量。[1]

随后,安德烈·巴赞强调的"自动生成"和"客观性"的摄影影像本体论,被法国电影理论家让·米特里改造成为强调"虚构"和"主观性"的电影美学与电影心理学。在《电影美学与心理学》(1963)一书中,让·米特里不同意安德烈·巴赞的观点,并特别指出,摄影影像毕竟要经过一定的处理,既然它是特定视点的反映,它必然包含明显的主观性。可以说,它是对于投射在既定对象上的个人化视点的机械性摹写,况且,被摄对象还可以是事先安排好的。简言之,这个影像既可以具有审美属性,也可以具有一定的意向性。同时,影像虽然是一种揭示,但它揭示的是被强烈感知和集中表现的现实,而不是一个超验的现实;人类赋予现实的意义只能是取决于取景方式和场景安排的一种美学意义。鉴于此,让·米特里表示:"电影的主要魅力就是'实在内容'成了电影自身的虚构元素。'实在事物'变成'非实在事物',或者'可能存在的事物',或者'只能如此存在的事物':一个被改观的事物。实在事物成为非实在物或想象物的陈述,它可以是似真事物的陈述,也可以是怪诞事物的陈述。我们看到的是目睹过的东西即一个影像,但在影像中,具有比较明显的美学效应的现实比其原貌更完美。"[2]

[1] 〔法〕安德烈·巴赞:《电影是什么?》,第6—15页,崔君衍译,中国电影出版社1987年版。

[2] 〔法〕让·米特里:《影像的美学与心理学》(三篇),崔君衍译,《世界电影》1988年第3期。

总而言之,电影理论和电影批评发展的历史已经表明,无论强调审美感受的"客观性",还是强调审美感受的"主观性",都建立在将审美感受方式当作影像即电影的重要特性这一基础之上。也正因为如此,电影艺术理论成为自电影发明以来电影理论批评工作者关注的基本对象,电影美学(Film Aesthetics)也成为电影理论和电影批评最为重要、也最为经典的组成部分。法国电影理论家亨·阿杰尔的《电影美学概述》(1957),便结合电影理论的发生背景,论证了电影艺术理论与早期电影理论之间的深刻联系,指出:"从历史上看,首先引起理论家们注意并且使大家几乎一致同意的(至少在法国如此),正是电影这个新表现方法的诗意特征。这里所谓的诗意是从最广泛的意义上来理解的,因为在当时的理论家看来,电影的诗意就是一种幻想世界的表现,一种比日常现实更真实的超现实世界的表现,同时也是按照交响乐的某些展现方式去安排它所处理的题材。因此,在那个时代,电影经常被比作音乐。这样的看法或近似这样的看法可以在卡努杜、阿倍尔·冈斯、马赛尔·舒伯、让·爱浦斯坦、雷内·克莱尔、谢尔曼·杜拉克、埃利·福尔等人的文章中找到。"① 同样,在《电影美学》(1983)一书中,法国电影理论家热拉尔·贝东明确宣称:"电影首先是一门艺术,一种艺术性的表演。它也是一种美学、诗意或音乐的语言——它有句法和风格——是一种象形文字,一种释读艺术,一种交流思想、传送意念、表达感情的手段。它是一种表达方法,其功能与其他语言形式(文学、戏剧等)同样广泛。它十分严谨又极为特殊。写一部影片,就是将一系列能够激发想象的要素组织起来,从美学、客观、主观或诗意的角度重现对世界的感受。"② 在《电影理论史评》(1994)里,美国电影理论史家尼克·布朗也将1960年以前的"经典电影理论"读解为"通过感知的解释来描绘影像与现实的关系"的理论,并指出,经典电影理论是从一个"传统美学的视点"对作为一门

① 〔法〕亨·阿杰尔:《电影美学概述》,第1页,徐崇业译,中国电影出版社1994年第2版。

② 〔法〕热拉尔·贝东:《电影美学》,第1页,袁文强译,商务印书馆1998年版。

"艺术"的电影的表达,它从康德那里继承了使艺术品与其一般社会背景相分离的态度,以及对艺术经验与生活经验可分离性的承认,还从黑格尔那里借鉴了"有机形式"的理念,即通过整体中各个部分间的关系陈述主题的作品整体性概念。①尼克·布朗的研究,较为深入地分析了美学的视点或审美的因素对经典电影理论和当代电影理论的影响,进而在一个更加宏阔的电影理论史层面上阐发出影视作为一种审美感受方式的独特属性。

在强调电影作为一种审美感受方式特性并以美学的视点观照电影的理论建构运动中,匈牙利的巴拉兹·贝拉、法国的马赛尔·马尔丹与苏联的 B.日丹等电影理论家分别在各自的领域作出了较大的贡献。

巴拉兹·贝拉是电影理论批评史上力图在普遍忽视电影艺术审美特性的氛围中,以马克思主义观点对电影美学作出系统阐述的一位电影理论家。在《可见的人——电影文化》(1924)一书里,巴拉兹·贝拉曾为电影艺术进入美学研究的殿堂充满激情地呼吁:"在我这本书开始探索电影艺术哲学的第一步时,向博学的美学和艺术史卫道士们提出要求。这就是,一门新兴艺术已经站在你们高贵艺术殿堂的门口,要求允许进入。电影艺术要求在你们古典艺术中占一席之地,要求有发言权和代表权。你们最终会赞同电影艺术是有科学研究价值的!你们应当在你们从雕花桌腿到发型艺术都有一席之地而根本不提电影的庞大美学体系中,为它开辟一章。正像高贵的地主庄园门前的无权无势,受人鄙视的农夫那样,电影艺术就站在你们的美学大厦的门口,它要求允许它进到理论的神圣殿堂里去。"② 接

① 〔美〕尼克·布朗:《电影理论史评》,第 158—170 页,徐建生译,中国电影出版社 1994 年版。该书中,尼克·布朗如此表述 1960 年以后的"当代电影理论":"当代电影理论的起始点并非'电影是不是一门艺术?'而是'电影是不是一门语言?',而在当代电影理论的晚近时期则是'电影是否像一场梦?'。当代电影理论著作采用的框架和方法不是美学,而是符号学、精神分析学、马克思主义和叙事研究。换言之,经典时期由美学提供的统一方法已经解体,被分成多种方法。现在只有多种的主导表述,没有单一的主导表述。"

② 〔匈〕巴拉兹·贝拉:《可见的人 电影精神》,第 3—4 页,安利译,中国电影出版社 2000 年版。

着,作者以"电影剧作概述"、"典型和面相学"、"表情"、"特写镜头"、"物体的面孔"、"自然和自然性"、"影像安排"、"破碎的结尾"、"世界观"和"两个面孔"为章节标题,具体分析和阐释了电影艺术尤其无声电影艺术的美和实质。在《电影精神》(1930)一书里,巴拉兹·贝拉更进一步,主要结合有声电影艺术创作的经验和教训,对创造性的摄影机、电影特写、场面调度、蒙太奇、彩色电影的前景、电影的声音和音乐等领域,进行了深入的研究和探讨,尤其在比较有声和无声电影、预见彩色电影等方面提出了许多独到的见解。1945年,巴拉兹·贝拉的《电影理论》(中译本名为《电影美学》)一书出版。该书在《可见的人——电影文化》与《电影精神》的基础上,通过电影艺术形式的发展过程及其与戏剧、音乐、美术等其他艺术形式的联系,来探讨电影艺术本身的审美特性和文化属性。颇有意味的是,在这本著作里,巴拉兹·贝拉不再如20年前一样,为电影艺术进入美学的殿堂大声疾呼,而是对电影观众和美学家的审美素养提出了更高的要求。他指出,在电影艺术领域里,必须早在影片诞生之前就先有观众;但是,我们所需要的是启发性、鼓舞性和创造性的鉴赏而不是消极的欣赏;我们需要的是从理论上来理解影片,以及这样一种美学:它并不是从已有的艺术作品中去得出结论,而是在推理的基础上要求或期望某种艺术作品,也就是说,我们需要的观众是负责任的和有能耐的美学家。同样,对于美学家来说,电影艺术的发展为他们提供了一个大好的机会,他们不仅可以记下并阐述那些没有经过他们帮助而创造出来的美学价值,而且还可以参与创造这种价值,帮助建立为创造美学价值所必需的精神条件。[①] 巴拉兹·贝拉的电影理论,从分析电影艺术形式入手,经过电影美学的中介,最后抵达意识形态阐释和广义的文化批判。

与巴拉兹·贝拉不同,马赛尔·马尔丹并不以意识形态阐释和广义的文化批判为目的,而是直接将电影语言的研究纳入自己的电影

① 〔匈〕巴拉兹·贝拉:《电影美学》,第3—8页,何力译,中国电影出版社1986年第2版。

美学体系之中。他的《电影语言》(1977)一书,从电影画面即电影语言的基本元素这一认识出发,论述了电影语言与文学、绘画、音乐的联系,以及电影语言在蒙太奇、景深、对话、空间和时间等方面的表现。在马赛尔·马尔丹看来,经过选择、综合以后的现实出现在银幕时,它就是个人即导演本人观察世界的结果;电影给我们提供的现实是一种艺术形象,如果略加思考,就能发现这种艺术形象完全是非现实的(例如特写镜头和音乐的作用),而且是根据导演本人在感性和理性上的表现意图再安排过的。首先是在感性上即美学上,电影画面的作用是强烈的,这是由于画面可以对原来的现实进行各种纯化和强化处理,过去的无声电影、音乐和人工照明的非现实性、不同的景别和画面构图、摄影机的运动、慢镜头、加速镜头以及有关电影语言的各个方面,都是电影画面美学化的决定性因素。总之,作为一切电影创作者所共有的东西,语言是技巧和美学的汇合点;而作为个人的特色,风格则是技巧升华为美学的结果。[①] 可以看出,马赛尔·马尔丹有关电影语言的论述,是以对电影风格即电影美学的阐释为最终的落脚点的。

B.日丹的著述也与巴拉兹·贝拉和马赛尔·马尔丹等人殊途同归。在《影片的美学》(1982)一书中,B.日丹表示,在电影史上,对电影特性的看法、理解和探索是各有不同的,企图寻找"纯粹的"、"一劳永逸的"特性,等于把电影的可能性同其他艺术的可能性混为一谈,必然在创作实践中导致并继续导致消极的后果。尽管如此,作者仍然选择了"从美学上研究一部影片"作为理论的出发点,并指出,从美学上研究一部影片,必须首先揭示出它的"普遍因素",也就是说,在某种情况下,使一部影片"脱离"艺术个性和历史的独特性,这样才能区别出哪些是它的"一贯的"表现特性和本质及其艺术的可能性;这种通过局部风格样式的多样性表现的"普遍性",便包含着电影艺术带有普遍规律性的因素,这种普遍规律性是由于电影的综合本性而

① 〔法〕马赛尔·马尔丹:《电影语言》,第4—5页、第216页,何振淦译,中国电影出版社1980年版。

明显地表现在一部影片的结构中;一部具体影片的表现结构也能够具体地研究整个电影艺术的普遍审美规律,并超越个别的范围,成为电影美学的一般概念。① 基于这样的认识,《影片的美学》探讨了电影艺术诗学和修辞学、内容和形式的特性、电影假定性的本性和手段、电影形象的统一性和完整性等电影美学的基本问题,不仅在"非美学"的当代电影理论背景下坚持了马克思主义的美学立场,而且将20世纪60年代以后的电影美学研究发展到了一个新的高度。

在电视批评领域,电视作为审美感受方式的特性为批评家所关注,主要体现在电视剧、电视纪录片以及电视文艺等具体部门。然而,由于电视批评的产生和发展与当代电影批评的"非美学"转向联系在一起的,因此,20世纪60年代以来的电视批评,也更多地忽略了电视美学的研究,而采用符号学、叙事学、结构主义、观众中心批评、类型研究以及意识形态分析、精神分析、女性主义批评等批评模式。②

三 影音技术体系

一切艺术形式和传播媒介都离不开技术的支持,电影和电视尤其如此。影视作为影音技术体系的特性,不仅深刻地潜藏于电影/电视发展历史之中,而且在很大程度上影响并决定着影视的意识形态载体、审美感受方式和商业运作规范。

总的来看,摄影机/摄像机的性能、胶片/磁带的感光灵敏度、音响的效果以及计算机网络和卫星通信等高科技领域的发展,是电影/电视影音技术体系的组成部分,也是19—20世纪以来大多数电影/电视理论批评工作者以及电影历史学家关注的重要内容。

早在1919年,在《电影及其它》一文里,法国电影编导兼评论家

① 〔苏〕B.日丹:《影片的美学》,第1—5页,于培才译,中国电影出版社1992年版。
② 中国电视批评有其独特的发展轨迹。总的来看,从20世纪60年代至20世纪90年代,中国电视批评的主流仍是审美批评。随着电视观念的革新,20世纪90年代以来,中国电视的审美批评模式正在为文化批评模式所取代。

路易·德吕克就针对电影摄影机的技术特点以及电影作为影音技术体系即"机器"的特性，提出了"上镜头性"概念并发表了自己的看法："我们是目睹一种不寻常的艺术，也许是惟一的现代艺术诞生的见证人，因为它同时既是机器的产物，又是人类精神的产物。"[①] 1946年，法国著名电影史学家乔治·萨杜尔完成了他的《电影通史》第一卷。[②]这一卷名为《电影的发明》，集中叙述了电影器械的发明与早期活动形象和影戏的制作经过。乔治·萨杜尔以极为丰富的史料，记述了1832年至1897年间包括普拉托、斯丹普弗尔、马莱、雷诺、爱迪生、路易·卢米埃尔以及梅里爱在内的各国科学家和发明家，如何利用人类累积的文化和现代科学技术的成就，经过无数次的尝试、实验和不断的改进，终于发明现代意义的电影，使活动影像在胶片上的拍摄与在银幕上的放映成为可能，从而为电影这一新的艺术奠定技术基础的历史。[③] 在路易·德吕克和乔治·萨杜尔等人看来，电影艺术的产生和发展，无疑是与电影器械即电影摄影机的性能和胶片的灵敏感光度等技术指标联系在一起的。

同样，在《美国电影的兴起》(1974)一书中，美国电影导演、电影史学家兼电影批评工作者刘易斯·雅各布斯也对影音技术尤其声音技术的变革在美国电影发展史上的重要地位给予充分的评价。该著作分为六个部分，主要描述20世纪40年代以前美国电影发展的历史，亦即美国电影从发轫(1896—1903)、奠基(1903—1908)到发展(1908—1914)、过渡(1914—1918)，再到竞争(1919—1929)、成熟(1929—1939)的历史；每一部分除了大师及其作品分析、电影内容与电影艺术评价之外，始终设有电影技术演变的有关章节，并将技术演变与企业发展、商业拓进和艺术探索等结合起来，在电影历史发展的

[①] 转引自〔苏〕B.日丹：《影片的美学》，第82页，于培才译，中国电影出版社1992年版。

[②] 乔治·萨杜尔《电影通史》第一卷《电影的发明(1832—1897)》于1946年在法国出版，1948年经过作者的大量修订，重版发行。

[③] 参见〔法〕乔治·萨杜尔：《电影通史》第一卷，忠培译，中国电影出版社1983年第2版。

总体脉络中凸现电影技术发展的重要性。仅以第六部分的第二十二章为例。该章节以"技术上的改进"为标题,论述1929年至1939年间电影技术的改进对美国电影走向成熟所起的关键作用。刘易斯·雅各布斯指出,从1930年到1939年这些年里,对电影工具各方面的关系,曾经作了一番认真的研究;并且作过种种试验,使电影工具的表现力达到尽善尽美,让它符合电影本身所具备的艺术的和物理的各种性能。并且,科学在不断改进工具,增添声音和彩色的因素,逐步扩大这一工具的表现方法,现在,电影已经拥有一切专门为它提供需要的机械设备和基本技术。更进一步的发展就全靠技术人员的努力,根据运用材料的程度来充实和提高它的表现力了。接着,在强调声音的地位时,刘易斯·雅各布斯表示:"声音,对电影技术来说,不过是一个暂时的难关。但是,声音在电影制作各方面的效果,却是极为深远的;它完全改变了某些技术,修改了另外一些技术,加速了总的进展。它使导演从累赘的字幕里解放出来,为电影工具带来了更多的便利,加深了故事的真实性,增进了观众对人物和环境的亲切感。声音,不仅让商人有一种招徕电影观众的手段,它也代表电影表现力方面一个必然的进展。"[①]

　　刘易斯·雅各布斯对电影技术的重视,使人们很容易在《美国电影的兴起》这样非技术定向的著作中,找到"技术决定论"的痕迹。[②]例如,在对沃尔特·迪斯尼的评价中,刘易斯·雅各布斯便认为,在20世纪30年代,迪斯尼作为一位登峰造极的电影制作者,其成功的原

　　① 〔美〕刘易斯·雅各布斯:《美国电影的兴起》,第462页,刘宗锟、邢祖文等译,中国电影出版社1991年版。

　　② 按美国电影史家罗伯特·C.艾伦与道格拉斯·戈梅里的分析:"关于技术变革的'伟人'理论,专注于导向主要突破的步伐和'迈出'步伐的个人。另一些史学家则强调他们认为在未来的电影史进程中会对技术突破起决定性影响的东西,从而把研究重点从人物转向机器,从发明转向发明的美学结果。可以将这种历史学家称为'技术决定论者'。"(〔美〕罗伯特·C.艾伦、道格拉斯·戈梅里:《电影史:理论与实践》第147页,李迅译,中国电影出版社1997年版)罗伯特·C.艾伦与道格拉斯·戈梅里眼中的"技术决定论",电影史学家主要包括:写作《电影:技术和文化形式》(1975)一书的雷蒙德·威廉斯与《声音到来的技术前提:导论》(1980)一文的雷蒙德·菲尔丁。

因在于他的制片厂全面开发了当时能为他所用的一切技术潜力,包括色彩和声音;迪斯尼已经成为精于运用电影工具的大师,他在技术上的熟练以及他杰出地掌握了电影工具,使他所有作品得以发出灿烂光辉,甚至其中最不重要的作品,也那么生动迷人;再加上他那种不断输入新的意境和他对于当代种种缺陷的敏锐观察,都使迪斯尼成为30年代的电影工作者中众望所归的人物。在美国电影发展史上,沃尔特·迪斯尼不仅是当时的一个技艺大师,也是一位对电影传统有贡献的人物。他在应用声音和色彩以配合动作的贡献上,已经成为现有电影知识宝库中一种新的概念——这些概念尚有待于有系统地加以整理,使之成为原理定律——电影工具还将在这些知识的基础上进一步向前发展。[1]

也正是在乔治·萨杜尔等人的世界电影史建构以及刘易斯·雅各布斯等人的美国电影史写作基础之上,美国电影史学家罗伯特·C.艾伦与道格拉斯·戈梅里总结出了传统电影史研究方法中"技术电影史"的一般层面,并再一次强调了影音技术体系在电影史研究领域里的重大意义。在《电影史:理论与实践》(1985)一书里,罗伯特·C.艾伦、道格拉斯·戈梅里指出:"一切艺术形式和传播媒介都有自己的技术史。不参照油质颜料的发展,就无从讨论西方绘画;同样,没有舞台的电力照明,也就谈不上现代戏剧。然而,即使全部或大部分技术论据都已遗失,但仍剩有可以辨认出来的一首诗、一个剧本或一幅画的话,我们还可能想象出诗歌、戏剧或绘画的历史模样。事实上,有些艺术家宁愿摆脱他们所运用的媒介的技术装饰——例如极少主义的画家或表演艺术家。比较而言,电影创作者则不可能逃避相对较高的技术复杂性,因为它是任何一部影片得以生产的前提条件。并不只是电影才有自己的技术史,但正是那种不可逃避的对一整套复杂机器的依赖——这套机器本身也依赖于光学、化学和机械发展史

[1] 〔美〕刘易斯·雅各布斯:《美国电影的兴起》,第529—540页,刘宗锟、邢祖文等译,中国电影出版社1991年版。

中的特定形成物——使技术研究在电影史研究中占有极突出的地位。"①

同样,在《技术在"银幕语言"的形成与发展中的作用》一文中,苏联学者 K.Э.拉兹洛戈夫也强调了技术在电影/电视研究中的重要性。文章指出,当代电影与电视的技术手段具有异常广阔的范围,种类之繁不胜枚举。其中某些手段,尤其是电影、电视与录像形成初期的一些技术手段,以及类似同期声的出现这类技术变革,早已引起电影理论家的注意,其在传播上、艺术上引出的种种情况,也早有人指出并进行过某些探讨。这包括摄影机运动的形式、各种光学镜头的使用(例如广角镜头在所谓纵深场面调度中的作用)、胶片的感光性能和录音器材的保真性能(尤其是在 20 世纪 50—60 年代的纪录电影中)、幻想片和场景复杂的影片中的合成摄影,以及晚近以来的电子特技、立体音响和音乐合成器等等。尽管如此,技术、传播与艺术在银幕创作与接受中的相互作用问题,仍是有待深入研究的问题。②

确实,"对一整套复杂机器的依赖",随着 20 世纪 90 年代以来数字化新技术的出现,仿佛越来越成为世界电影尤其是好莱坞电影别无选择的选择和不可逃避的宿命;同样,当代电影、电视的技术手段,也随着科技水平的提高在不断提高。在乔治·卢卡斯、詹姆斯·喀麦隆与史蒂文·斯皮尔伯格等人的努力下,在《侏罗纪公园》(1993)、《阿甘正传》(1994)、《蝙蝠侠》(1995)、《阿波罗 13 号》(1995)、《泰坦尼克号》(1997)以及《黑客帝国》(1999)等电影作品中,数字化新技术的运用,不仅创造了 20 世纪末银幕上的影音奇观,而且在一定程度上改变了人们的电影观念和观影体验;电影批评也以超常的热情探讨着电影作为影音技术体系的特性。在《新数字电影电视技术》(1995)一文里,美国电影批评工作者戈汉姆·金德姆便分析了数字技术的特点

① 〔美〕罗伯特·C.艾伦、道格拉斯·戈梅里:《电影史:理论与实践》,第 144—171 页,李迅译,中国电影出版社 1997 年版。
② 〔苏〕K.Э.拉兹洛戈夫:《技术在"银幕语言"的形成与发展中的作用》,章杉译,《世界电影》1992 年第 4 期。

及其对美国影视制作的深刻影响。他指出,数字技术提高了美国电影电视制作的速度、效率和灵活性。数字系统把音频和视频信息编码为一系列1和0或"通"和"断"信号;声音(从强音到弱音,从高音到低音)和影像(从亮到暗,从高饱和度色彩到低饱和度色彩)在全范围内可被数字编码为0和1系列;另一方面,模拟声频和视频信息包含了大量的模拟的声音、影像频谱的电子或光化学信号。数字记录值由于仅使用"通"或"断"、"1"或"0"值来编码,所以它们可以保留得更为长久,复制时质量损失也更小。在后期制作的编辑和特技中,由于它比大量的连续变化值具有更易于处理的单值(1或0),所以数字编码在处理和形成声音和影像记录时更为灵活和有效。[①] 按戈汉姆·金德姆的观点,数字技术不仅在一定程度上改变了美国电影制作的方向,而且极大地强化了电影作为影音技术体系的特性。

应该说,对数字技术和最新科技成果的关注与批判,在电视批评领域比在电影批评领域更加引人注目。电视作为影音技术体系的特性,也更为大多数影视批评工作者所认同。从20世纪90年代开始,电视批评家、媒体学者、社会学者以及未来学家等等,都在不厌其烦地总结或预测高科技已经或将要给电视带来的革命性变化。

在《今日的电视,明天的世界》(1990)一文里,英国电视批评工作者帕特里克·休斯表示,随着计算机、卫星通信技术的发展,电视机和计算机终端正在变得越来越难以区分:它们的外观越来越相似,它们所具有的共同功能也越来越多。更重要的是,真正与当代通信技术相关的革新是电视的机器设备及电视公司同计算机、电话和居家办公等形形色色的机器设备和公司的结合。录像、卫星和电缆帮助像菲利浦(Philips)、荆棘-百代(Thorn-EMI)和华纳(Warners)这样的公司重组知识、思想观点和文化的制作及传播方式;决定这些产业应当怎样发展和使谁受益的人(主要是男性白人)为数越来越少,而其权力

① 〔美〕戈汉姆·金德姆:《新数字电影电视技术》,孙建和译,引自黄式宪主编《电影电视走向21世纪》,第127—135页,中国电影出版社1997年版。

越来越增大。这种趋势改变了许多人的工作方式。① 同样,在《数字化生存》(1995)一书里,美国未来学家尼古拉·尼葛洛庞帝直言不讳地宣称,高清晰度电视是个笑话,数字电视才代表未来;个人电脑的飞速发展,使得采取开放式的体系结构的未来电视将等同于一部电脑,置顶盒(set-top box)将变得只有信用卡般大小,只要插入,就可以把电脑变成有线电视、电话或卫星通信的电子信道;将来没有人生产电视机,只有电脑工业:它将制造装满上吨内存并具有强大的信息处理能力的显示器,有些电脑的显示器将不再是18英寸的,而是能让人欣赏到10英尺的超大屏幕画面。总之,理解未来电视的关键,是不再把电视当作电视看待,从比特的角度来思考电视才能给它带来最大收益。当电视数字化以后,将会出现许多新的比特,告诉人们关于其他比特的事情。今天的电视机能让人控制亮度、音量和频道,而明天却能让人改变电视节目中性与暴力的程度以及政治倾向。② 另外,在《世界传播概览——媒体与新技术的挑战》(1998)一书中,法国学者洛特非·马赫兹也如此描述世界电视发展趋势:纵然面临着计算机制造商的冲击,消费类电子公司仍受益于全面数字技术及其融合,它使电视成为消费类多功能业务的主导传媒力量,以此在新的市场上站稳脚跟。这一竞争又因联邦电信委员会宣布的电视数字化转变时间表而加剧。从那时起,美国和日本信息系统的重要制造商就开始致力于个人电脑和电视的合并。他们最初的目标是进入家庭和起居室。他们提供给观众的显示器包括了为所有人,包括父母和孩子设计的多媒体链。它既能播放电视节目,又能访问因特网,还能提供各种交互服务。③ ——可以看出,无论是帕特里克·休斯,还是尼古拉·尼葛洛庞帝和洛特非·马赫兹,都描述了电视和电脑在技术上的

① 〔英〕安德鲁·古德温、加里·惠内尔编著:《电视的真相》,第162—186页,魏礼庆、王丽丽译,中央编译出版社2000年版。
② 〔美〕尼古拉·尼葛洛庞帝:《数字化生存》,第51—65页,胡泳、范海燕译,海南出版社1997年第3版。
③ 〔法〕洛特非·马赫兹:《世界传播概览——媒体与新技术的挑战》,第37—38页,师淑云、程小林等译,中国对外翻译公司1999年版。

互渗与合流趋势,从一个令人鼓舞但又不乏疑惑的侧面,证实了电视作为影音技术体系始终面向计算机以及卫星通信技术的特性。

四　商业运作规范

由机械、化工、声学、洗印和电子等现代工业体系为支撑的影视文化产业,经过发行放映、节目编排和后期产品开发等一系列市场营销中介,进入影视观众的期待视野和阅读现实,并维持着自身的正常运转和扩大再生产。这是作为意识形态载体、审美感受方式和影音技术体系的电影/电视不可或缺的组成环节,也是作为商业运作规范的影视文化尤需强调的独特属性。

影视作为商业运作规范的特性,取决于影视的大工业生产与大众化传播方式。影视的大工业生产方式,使其与传统的小集团、小作坊及个体劳动区别开来,向更加规模化、集约化的经济形式迈进,并呼唤着一种现代意义上的、独特的商业运作规范;同时,作为一种大众化传播方式,影视在一定程度上改变了文学、戏剧、美术和音乐等艺术部类为受众所接纳的原则,力图在最大层面上吸纳观众,建立相应的市场激发手段和商业竞争机制。实际上,无论在美国,还是在中国,电影的第一次放映都是为了真正的商业目的;也正是因为拥有一种为了视觉快感而花费代价的正当交易,人类才在19世纪末期20世纪初期建立起了一种新的电影工业的基础,并在20世纪60年代建立起了一种更新的电视工业的基础;100多年来的世界电影史和50多年来的世界电视史,既可以看做一部电影/电视确立自身的商业运作规范的历史,也可以看做一部电影经济史和电视经济史。

正如美国电影史学家罗伯特·C.艾伦与道格拉斯·戈梅里所言,没有一部影片是在经济语境之外创作的,即使不去关注《教父》、《大白鲨》和《星球大战》,也会让人想起电影经济学的重要性。即便那些标榜个人爱好、独立制片、纪录片或先锋派的影片创作,也都有着各自的经济成分。每家好莱坞影片公司都要从美国主要银行寻求资金,而数十位所谓独立的电影制作者,一直是通过竞争从美国电影研究所、州艺术委员会、国家艺术基金会、福特基金会或某位富有的赞

助人那里得到拍摄资金。经济的制约在所有国家的电影活动中都起着非常重要的作用,尽管这些国家可能没有美国好莱坞式的制片厂制度。一句话,一定要把电影经济史看做是完整的电影史分析的一个重要部分。① 也如美国电视评论家威廉·博迪所言,电视史写作中存在着许多实际的问题,因为电视史学家面临着电视中无穷无尽的各式各样的节目,而电视批评对于人们过去惯常认为的"高质量"节目的关注明显地过了头,这种节目包括公众电视中最佳时间的戏剧节目、电视网特别节目、纪录片和进口戏剧节目。但新闻节目、谈话节目、连续剧、非电视网的内容、儿童节目和电视广告则一概受到忽视或完全排斥于评论的对象之外。鉴于此,电视作为一项行业的评论工作必须更严密地扎根于对其历史与经济学的研究之中。过去一向以纵向一体化为特点的美国传播业,现在正经历一个重大的横向结合的过程,这样的变化也必须在电视研究作为一门学科的进行方式上反映出来。② 显然,影视经济学和影视经济史的重要性,正在成为越来越多的影视学者关注的重要内容。这一动向,正是与影视学术界对影视作为商业运作规范的特性越来越赋于深刻的理解联系在一起的。

在电影经济学和电影经济史领域,英美电影学术界对好莱坞电影及其商业运作规范的研究,取得了有目共睹的实绩。按罗伯特·C.艾伦与道格拉斯·戈梅里在《电影史:理论与实践》一书中提供的线索,从20世纪30年代开始到80年代初期,就有不少于20部(篇)著述,分别论及美国的电影工业、电影经济、电影公司、电影制片和电影工会。其中,《电影工业》(霍华德·T.刘易斯著,纽约,D·范·诺斯特兰德,1933)、《银幕背后的金钱》(F·D.克林根德、斯图尔特·莱格,伦敦,劳伦斯和威莎特,1937)、《明星和罢工》(默里·罗斯著,纽约,哥

① 〔美〕罗伯特·C.艾伦、道格拉斯·戈梅里:《电影史:理论与实践》,第174页,李迅译,中国电影出版社1997年版。

② 〔美〕威廉·博迪:《爱上一台十九英寸的电视机:美国的电视评论》,肖模译,《世界电影》1988年第6期。

伦比亚大学出版社，1941)、《电影业中的集体定约》(休·G.洛弗尔、塔西尔·卡特著，伯克利，加州大学工业关系研究所，1953)、《狮吼》(博斯利·克劳瑟著，纽约，达顿，1957)、《华纳兄弟》(查尔斯·海厄姆著，纽约，查尔斯·斯克里布纳之子，1957)、《电影工业中的反托拉斯》(迈克尔·科南特著，伯克利，加州大学出版社，1960)、《洛杉矶劳工运动史(1911—1941)》(路易斯·B.佩里、理查德·S.佩里著，伯克利，加州大学出版社，1963)、《电影帝国》(格特鲁德·雅各布斯著，康涅狄格州汉登执政官丛书，1966)、《国际电影工业：1945年以来的西欧和美国》(托马斯·古巴克著，布鲁明顿，印第安纳大学出版社，1969)、《米高梅故事》(约翰·道格拉斯·埃姆斯著，纽约，克劳恩，1975)、《美国电影工业》(蒂诺·巴里奥编辑，麦迪逊，威斯康星大学出版社，1976)、《联美：明星建立的公司》(蒂诺·巴里奥著，麦迪逊，威斯康星大学出版社，1976)、《赛璐珞帝国》(罗伯特·斯坦利著，纽约，哈斯廷斯书屋，1978)、《好莱坞，国家复兴总署和垄断权力的问题》(道格拉斯·戈梅里著，《大学电影学会会刊》1979年春季号)、《电影工联的崩溃：阶级合作的个案》(艾达·杰特著，《大学电影学会会刊》1979年春季号)、《世界电影史：经济分析模型》(珍妮特·斯泰格、道格拉斯·戈梅里著，《电影读者》4,1979)、《共和制片厂：优劣之间》(理查德·M.赫斯特著，新泽西州梅特琴，稻草人出版社，1979)、《华纳兄弟故事》(克利夫·希施霍恩著，纽约，克劳恩，1979)、《二十世纪福斯公司的影片》(托尼·托马斯、奥布里·所罗门著，新泽西州，希考库斯，希塔代尔，1979)、《重新思考美国电影史：萧条的10年和垄断控制》(道格拉斯·戈梅里著，《电影与历史》1980年5月号)、《电影幼儿园：雅艺公司的历史》(安东尼·斯赖德著，新泽西州梅特琴，稻草人出版社，1980)、《美国电影工业：电影生意》(戈勒姆·金登主编，卡尔邦代尔，南伊利诺斯大学出版社，1982)、《电影与金钱：为美国电影业提供资金》(珍妮特·瓦索著，新泽西州诺伍德，阿布莱克斯出版公司，1982)、《雷电华公司的故事》(理查德·B.朱厄尔著，纽约，阿灵顿书屋，1982)以及《好莱坞作者的战争》(南茜·林恩·施瓦茨著，纽约，阿尔弗雷德·A.

克诺夫,1982)等较有代表性。① 另外,《经典好莱坞电影:1960 年电影风格与制作模式》(大卫·鲍德韦尔、珍妮特·斯泰格、克里斯汀·汤普森著,纽约,哥伦比亚大学出版社,1985)、《出口娱乐:美国在世界电影市场》(克里斯汀·汤普森著,伦敦,英国电影学院,1985)、《好莱坞制片厂体系》(道格拉斯·戈梅里著,纽约,圣马丁出版社,1986)与《好莱坞的海外战斗:北大西洋电影贸易 1920—1950》(艾恩·杰维著,剑桥,剑桥大学出版社,1992)等著作,也都对好莱坞电影的制作模式及其在海外的商业运作规范,给予了积极的关注与细致的分析描述。

总的来看,以美国电影经济研究为导向的影视产业研究,主要集中在影视的生产、发行和播映(播出/放映)三个环节,而对这三个环节的研究,又是以对影视公司的行为进行业绩分析为基础的;影视公司的业绩分析,一般都以票房、收视率与辅助销售利润作为最重要的参照系。这样,对影视作为商业运作规范特性的理解和阐释,便主要表现在对电影票房、电视收视率以及影视辅助销售利润进行研究和探讨的基础上。

在这方面,道格拉斯·戈梅里的《走向新媒体经济》(1996)、蒂诺·巴里奥的《哥伦比亚影业:电影大公司的形成,1930—1943》(1996)与唐纳德·克拉夫顿的《媒体与票房对〈爵士歌手〉的接受》(1996)三篇文章,都极具启发性和指导意义。②

道格拉斯·戈梅里的《走向新媒体经济》一文,通过对美国电影业经营行为的宏观分析,打破了人们针对美国电影的五个"神话"。这五个在观念上陷入误区的"神话"是:第一,美国电影历史发展的研究不应与其他大众传播媒体工业,如流行音乐、广播、电视等混合在一起;第二,20 世纪 30 年代和 40 年代的制片厂体系是电影业研究最重要的时期,当时的电影制作是纯洁的,并没有受到恶魔中的恶魔——

① 〔美〕罗伯特·C.艾伦、道格拉斯·戈梅里:《电影史:理论与实践》,第 342—344 页,李迅译,中国电影出版社 1997 年版。
② 均载于大卫·鲍德韦尔、诺埃尔·卡罗尔主编的《后理论:重建电影研究》一书,麦永雄、柏敬泽等译,中国社会科学出版社 2000 年版。

电视的迷惑和影响；第三，好莱坞工业，无论在过去还是现在，都为金融机构所控制，没有理由去进行更多的分析；第四，开展分析的地方很明确，那就是电影商业的特区——加利福尼亚，好莱坞；第五，好莱坞影业长久以来一直是美国经济的中心行业之一。

为了打破这些"神话"，道格拉斯·戈梅里鼓励电影学术界将美国电影历史发展的研究与对其他大众传播媒体工业尤其与对电视的研究联系在一起；同时，鼓励人们从好莱坞的电影制作、国际发行以及影片放映等三个环节，来理解好莱坞电影商业的特点。也正是基于这样的认识，文章得出了许多令人耳目一新的结论。例如，对于电视的出现与美国电影的关系，文章表示，我们应该不再哀悼电视的产生，而应该意识到，半个世纪以来大多数的人们可以从电视上看到大多数的电影。也许我们会对电视中的图像不如意而感到遗憾，但对于好莱坞来说，电视的到来已被证明是电影业历史上最有意义的技术。事实上，以不同形式出现的电视大大地增加了电影业的收入。1955年以来，电影业总收入中票房所占的部分已大大缩减。在今天的美国，电影票房的收入只占总收入的1/5。由于在电视中上演所获利润的有关资料难以获得，我们便常常忽视"另外"的80%的收入，而只盯在电影的票房收入上。作为电影商业的一个环节，美国影片的放映范围其实已经大大地超出了好莱坞，美国电影在世界各地成千上万的电影院里及数以百万的电视机中上演。从1972年起，时代公司引进了HBO，便开始了有线电视的革命。如今，观众可以通过美国经典电影频道、特纳电视网以及其他十几个频道全天24小时收看好莱坞的电影；20世纪80年代以来，家庭录像机进入市场，美国人每天要租2万盒录像带回家观看。专家们曾以为这是对电影院致命的威胁，但事实并非如此。现在，越来越多的人在观看比历史上任何时期都要多的电影，只不过是通过不同的放映方式看到的而已，而好莱坞的联合大公司则获得了由此所带来的巨额利润。

如果说，道格拉斯·戈梅里力图从整体上洞察好莱坞电影商业运作的秘密，那么，蒂诺·巴里奥则是以影片公司个案为基础，对好莱坞电影商业运作策略进行具体的分析和探讨。在《哥伦比亚影业：电影

大公司的形成，1930—1943》一文里，蒂诺·巴里奥描述了1930年至1943年间哥伦比亚公司在奋力成为影业大公司的过程中"由下至上"的发展过程。按蒂诺·巴里奥的观点，在贫困中起家的哥伦比亚影业公司，通过生产的重组、发行的扩大、放映的加强、明星的争取与走红影片的制作，终于实现了自己成为好莱坞影业大公司的目标。

蒂诺·巴里奥指出，在生产的重组方面，哥伦比亚公司继续采取开发短片和西部片的政策，扩大故事片的生产，并将集中制作系统改为团体制作系统，授权给一个联合制作小组，进行每天的具体制作；在发行的扩大方面，哥伦比亚公司不顾联邦机构、独立电影院和市民团体的尖锐批评，始终采取统一定价、整批订片的方式出售影片，这种保守策略，有助于它从主要的资助者美洲银行那里不断获得经济上的资助；在放映的加强方面，哥伦比亚公司与雷电华公司签订了一项优惠政策的协议，按协议，雷电华公司的连锁电影院要首先照顾哥伦比亚公司的影片，这既可刺激高质量影片的制作，又为哥伦比亚公司找到了放映影片的首轮电影院，故而成为哥伦比亚公司的一个转折点；在明星的争取方面，哥伦比亚公司依靠其他制片厂的借贷，找到了米高梅的克拉克·盖博与派拉蒙的克劳德·考尔白，在《一夜风流》(1934)中分别扮演男女主角，为公司赚取了大量利润；在走红影片的制作方面，哥伦比亚公司将主要任务落在了荒诞喜剧导演弗兰克·卡普拉身上，从1930年到1943年，弗兰克·卡普拉制作了《淑女一日》(1933)、《一夜风流》、《第兹先生进城》(1936)、《浮生若梦》(1938)与《史密斯先生上华盛顿》(1939)等一系列获得各方好评的喜剧影片，扩大了哥伦比亚制片厂在好莱坞的知名度。正是由于采取了这些商业运作策略，哥伦比亚公司终于在20世纪30年代至40年代之间，成为好莱坞影响最大并最具商业潜质的影业公司之一。

对影视商业运作规范特性的强调，也使唐纳德·克拉夫顿在研究好莱坞电影接受史的过程中，通过对比媒体与票房接受影片《爵士歌手》(1927)的不同态度，引入了电影接受史中不同于新闻记者、知识分子和影视批评家的一般观众接受影片亦即票房接受的维度。在《媒体与票房对〈爵士歌手〉的接受》一文里，唐纳德·克拉夫顿表示，

只要研究好莱坞电影从无声到有声的历史,就会发现新闻报道和票房纪录存在着明显的差距,这一差距涉及到早期有声电影的重要作品《爵士歌手》的流行。

具体而言,有关《爵士歌手》在纽约首映的公开报道,给人们的印象是,这部影片在观众和评论界都取得了引人注目的胜利,在百老汇票房也获得了难以置信的巨大成功,这一成功使其他不太情愿的电影公司也心悦诚服地转而生产有声电影。但是,认真分析《综艺》(Variety)杂志已获版权的每周票房报告所提供的数据,可以发现,尽管华纳公司的《爵士歌手》在纽约娱乐片市场中名列前茅,但仍敌不过派拉蒙公司的梦幻剧或嘉宝、吉尔伯特的老调重弹。《爵士歌手》在百老汇上映23周,情况不错,但没有达到如媒体所言那种出类拔萃的地步。鉴于此,唐纳德·克拉夫顿指出:"如果《综艺》提供的数据确凿,那么华纳公司第一部有声电影所获得的'空前成功'与其说是一次真实的票房纪录,还不如说是媒体过去一个时期炒作的结果。"

在道格拉斯·戈梅里、蒂诺·巴里奥与唐纳德·克拉夫顿等学者的共同努力下,电影作为商业运作规范的特性得到了极大程度的张扬,电影理论批评也因此展现出更为广阔的前景。

电视批评更是如此。以收视率研究为重要内容的电视产业研究,从20世纪90年代以后开始就非常重视电视作为商业运作规范的特性。这主要是因为,一度看起来不可征服的电视网,遇到了主要来自有线电视频道和电影租赁业的强有力竞争。仅就美国而言,在1980年,最初三家大电视网公司——美国广播公司(ABC)、哥伦比亚广播公司(CBS)和全国广播公司(NBC)的观众份额,占到了98%左右;1990年代初期,刚刚出道的两家全国电视网公司福克斯和联合派拉蒙网络公司(UPN),即从三家大电视网公司咬走了另一块观众占有份额;1991年,所有三家大电视网络公司在他们的发展历史上第一次赔钱;到1993—1994年,它们的观众份额已经下降到61%。另外,在与其他新媒介的竞争中,一些媒介分析家认为,电视的广告收入也将有一个急速的下降和不可逆转的减少。观众在跳过广告节

目或转换到没有广告内容的节目(如家庭票房频道、电影麦克斯频道和点播付费频道等)上的能力在不断提高,这直接涉及到将来电视广告收入的增长。① 这一切,都使争夺观众即提高收视率成为各国电视产业发展的主要目标。正如皮埃尔·布尔迪厄所言,收视率是各个电视频道所拥有的观众的比率,由此可以很清楚地看到什么行得通、什么行不通,这一尺度也成了记者或批评家最后的判断标准;收视率已经深入人心。如今,在编辑部、出版社等地方,普遍都有一种"收视率心理",人们处处想着经济效益。从19世纪中叶波德莱尔、福楼拜等人的时代开始,先锋派作家的圈子崇尚的是"为作家而作家",一切要由作家来评判,艺术界亦然;但直接的经济效应的作用已见端倪,尤其是近三十年来,我们看到了与时代和金钱妥协的征兆……到了今天,市场慢慢被公认为是合法的判决机构。总之,透过收视率,看到的是置入文化生产的经济逻辑。② 皮埃尔·布尔迪厄的观点,尽管不无精英主义式的文化批判意味,但其对电视作为商业运作规范特性的理解,却是非常深刻的。

第二节 批评特性

对于影视批评工作者来说,对影视特性的了解必然要与对批评特性的了解联系在一起。因为只有这样,影视批评才能彻底摆脱许多反人性或非学术的阴影,并逐步提升影视批评本身的学术品格,使之成为人类精神建构和文化建设的重要一翼。③

① 〔美〕罗杰·菲德勒:《媒介形态变化:认识新媒介》,第110—113页,明安香译,华夏出版社2000年版。
② 〔法〕皮埃尔·布尔迪厄:《关于电视》,第27页,辽宁教育出版社2000年版。
③ 违背批评特性的影视批评,其反人性和非学术的表现屡见不鲜。仅以文化大革命期间的中国电影批评为例:1966年至1976年间,由于严重违背了批评特性,以阶级斗争批判和路线斗争批判为标志的中国电影大批判,以所谓巩固无产阶级文艺阵地、捍卫毛主席无产阶级革命路线为批评目的,以"兴无灭资"的政治方向和"三突出"原则为批评标准,采取上纲上线、罗织罪名与指鹿为马、空穴来风的批评方式,对20世纪30年代以来尤其新中国建立以后17年的中国电影横加践踏,对文化大革命中产生的、为帮派政治(转下页)

从词源上看,"批评"(criticize)起初的内涵是"分析"(analyse),后来转化为"评判"(judge)。① 在分析、评判的层面上理解批评的特性并试图建立相应的批评理论,是西方文艺批评界一以贯之的追求。相较而言,中国传统批评大多采用诗话、词话、小说评点等松散自由的形式,偏重直觉和经验,习惯于作印象式或妙悟式的鉴赏,以诗意简洁的文字,点悟和传达作品的精神内涵或阅读体验。② 中西批评在方法论、功能论和价值观上的差异,为建构具有中国民族特色的批评理论,进而阐释不断得到充实与整合的批评特性,留下了相对广阔的话语空间。

毫无疑问,对批评特性的理解和阐释,构成了有史以来批评理论的核心内容。迄今为止,随着批评理论的不断发展和完善,已经不再有人把批评视为创作的附庸或论争的工具,更不会有人把批评看成政治立场的代言者或敌对双方的战争武器了。相反,批评已经越来越被当作一项严肃的事业以及一种相对独立的理论创造。在这种理论创造的学术氛围中,有关批评特性的部分也越来越成为议题的中心和争论的焦点。确实,如果没有对批评特性的理解和阐释,批评所特有的属性和品质就无法得到彰明;同时,如果没有对批评特性的理解和阐释,面对如下问题,批评界将会陷入茫然无措或模棱两可的尴尬境地,这些问题是:第一,在共时性的理论与历时性的史述的宏观视野里,批评如何寻找到自己的独特位置?第二,在特定的世界观和既有的价值体系中,批评如何确定自身的存在姿态与价值观念?第三,在所谓客观世界与主观经验的悖立整合之间,批评如何树立主体的形象并将主体铭刻在对象之中?

作为打开批评特性的钥匙,这些问题也成为笔者无法绕过并力图提供解答方案的关键问题。但作为解答影视批评特性必不可少的

(接上页)服务的电影作品,则胡吹狂捧,彻底摧毁了中国电影批评的正常发展秩序,成为中国电影批评史上的一道逆流。

① 〔英〕罗杰·福勒编:《现代西方文学批评术语辞典》,第163—167页,周永明、薛洲堂、李律译,春风文艺出版社1988年版。

② 温儒敏:《中国现代文学批评史》,第3页,北京大学出版社1993年版。

一个环节,笔者对批评特性的探讨,将尽可能与影视理论、影视历史以及影视批评本身的特点联系在一起。也就是说,这一节既倾向于对批评特性进行认真的学理分析,又立足于在电影/电视背景下将批评特性的探讨推向深广。

根据已有的研究成果、笔者的归纳总结以及影视本身的特点,笔者将从史论中介、价值趋奉和经验认同三个方面来理解和阐释批评特性。

一 史论中介

从19世纪开始,在大学、科研机构以至图书馆分类系统的促进下,以人类学、经济学、历史学、政治学和社会学等为主要标志的社会科学学科体系,形成了一整套学科规训制度或曰学科制度化。学科制度化的前提之一,是把历史学当作研究和解释真正发生在过去的特定事件的学问,而把社会科学当作找寻普遍规律以解释人类/社会行为的科学。[①]

尽管20世纪中期以来,许多学者如美国"地区研究"的经济地理学家以及法国"年鉴学派"的历史学家等,都在跨学科或多学科性的感召下,设法填补"历史"与"社会科学"这种知识论两极之间的裂隙,但"历史"与"社会科学"亦即"历史"与"理论"之间的中间地带,仍然处于令人不安的未名状态。然而,批评理论的加盟和批评学科的形成,开始改变了这一切。

作为历史与理论的中介,批评跟历史话语和理论话语有着不可分割的关联性,但其既不依附于理论,也不依附于史著。批评的自足自为,使其从来都是次生性话语中最鲜活、最生动的部分。这种鲜活和生动,并不意味着话语的原始和幼稚,相反,它可能蕴涵着最丰富的社会景观、时代风貌、意识形态症候和文化遗存。当然,批评话语的细微处、细腻处,通过历史地展示,也更能凸显出主体精神的发展

[①] 〔美〕华勒斯坦等:《学科·知识·权力》,第12—42页、213—226页,刘健芝等编译,生活·读书·新知三联书店、牛津大学出版社1999年版。

轨迹。也正是因为如此,批评获得了持续生长并不断完善的土壤,批评学也在制度化的学科体系中为自己争得了一席之地。

另一方面,具有独立理论创造的批评学科,为了拓展理论视野、提高学术品格,也必须努力地向理论话语和历史话语吸纳丰富的营养。其中,一条重要的途径便是:把批评纳入理论和历史的研究领域,或者说,从理论和历史的高度重新审视批评的特性、地位和功能,只有这样,批评学科才能在更加深入和广博的背景下发展,批评特性才能在此基础上得到鲜明的呈示。

在西方批评史领域,对文学批评的特性、地位和功能及其与美学和历史、文学理论和文学史的关系等问题,研究者给予了相对充分的研究和辨析。

早在19世纪中期,被丹麦文学史家乔治·勃兰兑斯誉为"第一个伟大的现代批评家"和"现代文艺批评奠基人"的法国学者圣伯甫,就在实证主义哲学指导下,将文学批评与作家和文学史上的种种实证事实联系起来。按乔治·勃兰兑斯的观点,圣伯甫在批评的艺术方面作了各式各样的改革。首先,他为批评奠定了坚固的基础,并赋予批评以历史和科学的踏实的立脚点;古老的批评,所谓哲学的批评,处理文艺文献,仿佛它们是从云端坠落下来似的,毫不考虑作者就来评判它们,把它们归入历史的或美学的表格中的某一类。圣伯甫则在作品里看到了作家,在书页背面发现了人,他教导他自己的这一代,也教导未来的后人:一本过去的著作,一册过去的文献,我们在认识产生它的心理状态以前,在对撰写人的品格有所了解以前,是不能理解的。只有到了那时,文献才是活的;只有到了那时,灵魂才能赋予历史以生命;只有到了那时,艺术作品才变得晶莹透明,可以被理解了。①确实,圣伯甫以实证方法为特征的传记批评,由于强调了"历史"与"科学"的立足点,为19世纪以来的文学批评奠定了极为稳固

① 〔丹麦〕乔治·勃兰兑斯:《十九世纪文学主流·法国的浪漫派》,第365—383页,李宗杰译,人民文学出版社1982年版。

的基础。①

同样,以俄国革命民主主义批评家别林斯基为代表的19世纪现实主义文学批评,也有意识地将文学批评与文学理论尤其文学史结合起来。作为一个批评家,别林斯基总是从自己对作品的感受和印象入手,通过与对其他作家或作品的比较,来描述批评对象的特点,并努力赋予作家及其作品在文学史中以应有的位置。

作为19世纪现实主义美学—历史批评发展的最高峰,马克思、恩格斯的文学批评,更是力图从美学的和历史的高度来赏鉴文学作品、评断文学现象。在《诗歌和散文中的德国社会主义》(1847)一文中,恩格斯表示:"我们决不是从道德的、党派的观点来责备歌德,而只是从美学和历史的观点来责备他。"在《致斐·拉萨尔》(1859)里,恩格斯进一步指出:"我是从美学观点和历史观点,以非常高的、即最高的标准来衡量您的作品的,而且我必须这样做才能提出一些反对意见,这对您来说正是我推崇这篇作品的最好证明。"② 总之,从早期对《巴黎的秘密》和德国"真正社会主义"文艺的批评,到对拉萨尔《济金根》的批评,再到晚年对敏·考茨基《旧人与新人》和玛·哈克奈斯《城市姑娘》的批评等等,马克思和恩格斯都一直坚持运用美学观点和历史观点相统一的批评方法,对文艺作品和作家在美学和历史上的地位进行认真的分析和评判。

进入20世纪以后,批评界一方面继续对批评与美学和历史的关系问题进行深入的阐释,一方面也开始强调文学批评与文学理论和文学史之间的互生互动关系。在《传统与个人才能》(1917)一文里,英国诗人兼学者T.S.艾略特指出:"诗人,任何艺术的艺术家,谁也不能单独地具有他完全的意义。他的重要性以及我们对他的鉴赏就是鉴赏对他和已往诗人以及艺术家的关系。你不能把他单独地评

① 《方法、批评及文学史——朗松文论选》(〔法〕昂利·拜尔编,中国社会科学出版社1992年版,第522页)一书也指出:"圣伯甫为文学批评奠定了稳固的基础,将文学批评建基于传记研究之上。"

② 中共中央马克思、恩格斯、列宁、斯大林著作编译局编:《马克思恩格斯选集》(第四卷),第347页,人民出版社1972年版。

价;你得把他放在前人之间来对照,来比较。我认为这是一个批评的原理,美学的,不仅是历史的。他之必须适应,必须符合,并不是单方面的;产生一项新艺术作品,成为一个事件,以前的全部艺术作品就同时遭逢了一个新事件。"① 同样,美国学者雷内·韦勒克和奥·沃伦合作完成的著作《文学理论》(1963),也在这方面作出了巨大贡献。

韦勒克和沃伦的《文学理论》一书,既强调了文学批评对文学理论和文学史的贡献,又在一定程度上突出了文学批评的独立品性,对文学批评的构成进行了一般意义上的研究。他们认为,"文学理论不包括文学批评或文学史,文学批评中没有文学理论和文学史,或者文学史里欠缺文学理论与文学批评,这些都是难以想象的。"但同时,作者又指出:"文学史对于文学批评也是极其重要的,因为文学批评必须超越单凭个人好恶的最主观的判断。一个批评家倘若满足于无视所有文学史上的关系,便会常常发生判断的错误;他将会搞不清楚哪些作品是创新的,哪些是师承前人的;而且,由于不了解历史上的情况,他将常常误解许多具体的文学艺术作品。批评家缺乏或全然不懂文学史知识,便十分可能马马虎虎,瞎蒙乱猜,或者沾沾自喜于描述自己'在名著中的历险记';一般来说,这种批评家会避免讨论较远古的作品,而心安理得地把它们交给考古学家和'语言学家'去研究。"② ——按韦勒克和沃伦的观点,作为史论中介的文学批评,只有在文学理论和文学历史的背景中才能得到真正的充实和发展。

影视批评也是如此。

一般来说,影视理论尤其影视史较为容易、也更加渴望接受来自影视批评的启迪。就电影史而言,没有电影批评的铺垫,电影史是不可想象的。在《电影通史》第三卷《电影成为一种艺术》的作者"序言"里,法国电影史家乔治·萨杜尔记述了自己"编撰工作"中所面临的一些问题。针对1915年前的电影史编撰,作者遗憾地指出:"在1915

① 〔英〕T.S.艾略特:《传统与个人才能》,卞之琳译,载赵毅衡编选《"新批评"文集》,第24—33页,中国社会科学出版社1988年版。

② 〔美〕韦勒克、沃伦:《文学理论》,第32、38页,刘象愚等译,三联书店1984年版。

年以前,还没有人承认电影是一种艺术,对电影的评论根本不存在。因此,在编写上册时,我们完全没有向导,只能在极其庞杂而又难于凭信的商业广告中去进行探索。"相反,对于1915年至1920年间的电影撰史"条件",作者表现出十分的欣慰:"在第二个时期中,因有许多论著和当时的独立评论(特别是德吕克的评论)可供参考,所以我们能够更全面地研究该时期的电影,将它置于一个历史时期中来考察。"① 可以看出,乔治·萨杜尔是把电影批评当作电影撰史实践的"向导"和"参考"的。

同样,电影理论也离不开电影批评。法国电影理论家安德烈·巴赞,这位被美国电影理论史家尼克·布朗称为"西方电影史、电影理论和电影批评中(至少在其经典构型中)或许最重要、最有影响的人物",②其理论的主要倾向及成就便恰好体现在电影批评领域。也就是说,从外在形态上看,巴赞理论的表述,往往是通过具体的影片批评来实现的;但从内在意义上看,巴赞所有的影片批评,却具有整体性的史学维度和思想体系的严密性。这一点,从巴赞1958年为自己的文集《电影是什么?》所作的"序言"中,就可窥其一斑。③ 在这篇序文里,巴赞强调:"确实,我们可以,或许也应当将这些文章重新改写,以求论述的连贯性。由于担心落入教科书的窠臼,我们没有那样做,而宁愿请读者自己留意,体会出把这些文章汇集于一册的作法在精神实质上的合理性(如果存在着这种合理性的话)。"在巴赞看来,批评文章结集后在论述上的不连贯性,并不妨碍其整体上"在精神实质上的合理性",即他接着要提到的那种"内在的价值"。巴赞体系,昭示了目前为止电影理论受惠于电影批评的最大可能性。

问题在于,作为影视学知识体系中被指认为缺乏"历史"向度同

① 法文初版于1951年,再版于1978年;中译本由徐昭、吴玉麟根据1951年版译出,参照1978年版修订,由中国电影出版社1982年出版。
② 〔美〕尼克·布朗:《电影理论史评》,第67页,徐建生译,中国电影出版社1994年版。
③ 〔法〕安德烈·巴赞:《电影是什么?》,第3—5页,崔君衍译,中国电影出版社1987年版。

时也缺乏"理论"整合能力的影视批评,是否应该始终保持其仿佛与生俱来的尴尬位置?如果回答是否定的,那么,影视批评如何在影视理论和影视史的中间地带定位自身?再进一步,用什么方式影视批评才能真正证明自身的可行性和可信性?

在电影学研究领域,电影批评日益走向综合与独立的这一发展趋势,也随着文学批评的发展,正在为人们所认识。走向综合的电影批评,需要电影理论和电影史的双重滋养。随着电影批评的发展,人们已经越来越对那些缺乏电影理论指导的、印象式的、感想式的电影批评排斥有加;同时,缺乏电影史意识的电影批评,其单凭个人好恶的价值判断和盲目定性的恶劣文风,也使电影创作界、电影理论界深受其害。甚至,脱离电影理论和电影史的电影批评,还经常异化为侵略战争或阴谋政治的有力工具。总之,要在电影创作与电影接受之间建立一套有效的联系原则,要在电影学的知识体系中证明电影批评的可行性和可信性,必须有意识地将电影批评引向"理论"和"历史"之维。

走向独立的电影批评,表面上看,似乎由于强调了批评者的思想文化素质及批评者对自身感受的表达,而比传统的电影批评更加疏离电影理论及电影史,实际上,它是在根本上强调电影批评的理论性与历史性。走向独立的电影批评,以对电影理论与电影史的充满个性化的、具有相当深刻程度的理解为基础。舍此基础,电影批评不仅无法独立,甚至不成其为电影批评。

这样的尝试,在电影批评的理论与实践中不断得到验证。美国学者克·汤姆逊在1983年第1期《光圈》杂志上,发表了《电影批评和电影史中的电影特性》一文,[①]便提出重构电影理论、电影批评和电影史三者互动关系模式的话题,并表示了要将电影批评"纳入"历史的愿望:"我在强调近年来朝向更严格的历史性研究倾向时,并不想暗示说电影理论、批评和历史是彼此分离、相互排斥的领域。其实,

① 〔美〕克·汤姆逊:《电影批评和电影史中的电影特性》,彬华译,《世界电影》1988年第2期。

我近来的研究日益趋向于历史的原因之一（以及我在这篇文章中强调历史的原因之一）便来自想把对具体影片的分析纳入历史中去的欲望，从而引进详细的形式分析，使它成为对风格变化进行历史研究的基础。"在1986年第4期的《画面与音响》杂志上，英国学者托·艾尔萨埃瑟也称，"新电影史"是在以"新的历史理论"和"新的电影理论"对抗"旧电影史"的过程中产生的。① 这一判断，暗含着如下结论：新的电影批评，呼唤着"新的电影理论"和"新的批评理论"在更高层次上的整合。

确实，在建立电影/电视理论、电影/电视批评和电影/电视史三者互动关系模式的基础上，充分吸纳影视理论与影视史的研究成果，或者，直接将影视批评纳入影视理论和影视史的研究领域，将影视批评当作影视理论与影视历史的中介环节，以此建构影视批评的理论形态和历史叙述，是影视批评定位自身，在影视理论和影视史的中间地带获得合法化居留权的主要策略。

二 价值趋奉

在特定的世界观和既有的价值体系中，批评如何确定自身的存在姿态与价值观念？这是在对批评特性进行分析和探讨的过程中必然要遭遇的第二个关键问题。

从价值论角度理解和阐释批评特性，是批评对象和批评主体向批评理论提出的一般要求。②作为精神创造和文化象征的产物，批评对象内在地蕴涵着一定的价值观念。正如苏联学者列·斯托洛维奇所言："正因为审美关系的客体带有价值性，所以这种关系本身不可能不是评价的。评价不创造价值，但是价值必定要通过评价才能被掌握。价值之所以在社会生活中起重要作用，是因为它们能够引导人们的价值定向。同时，评价当然不是价值的消极派生物。在社会

① 〔英〕托·艾尔萨埃瑟：《新电影史》，陈梅译，《世界电影》1988年第2期。
② 张利群：《批评重构——现代批评学引论》，第7—13页，广西师范大学出版社1999年版。

的历史发展中形成的评价活动的'机制',具有一定的独立性,因此评价既可能符合也可能不符合价值。评价作为理想表现出来时,它能够预见到还不存在而未来要产生的价值。"① 确实,一首诗、一幅画、一段乐曲或者一部影片、一集电视剧,当它们作为批评对象呈示在批评工作者面前的时候,总是承载着特定的体裁、题材、类型、思想和情感等必不可少的信息,正是这些信息,标示出批评对象自身区别于其他批评对象的特征;而特定的体裁、题材、类型、思想和情感等等,总是与相应的价值取向联系在一起。就体裁而论,由于电影作品与电视剧之间的差别,基本上来自不同的拍摄方式和市场营销策略,这就从根本上体现出两者在价值观念上的分野:相比较而言,电影作品更强调精神探索和形式美感;但电视剧更倾向于大众文化和消费愉悦。就类型而论,美国的西部片和中国的武侠片也分别代表着两种不同的价值取向。西部片重在表现自然与文化、法律秩序与个体成就之间的矛盾冲突;而武侠片重在展示中国传统文化中的侠义之风和浪漫主义情怀。

跟批评对象相比,批评主体的价值趋奉更是不言而喻。任何一个批评主体,都是特定地域、特定时代、具有特定文化素养及特定世界观和价值观的特定个人。在不同的地域,亦即不同的国家和民族,人们的价值观念必然有所不同,并随着时代的转变各自发生着或显著或微妙的变化。在这方面,社会学研究与哲学伦理学研究都提供了相当丰富并且颇具说服力的论证。

关于美国人的基本价值观,美国社会学家罗宾·威廉斯在其《美国社会:一个社会学的解释》(1970)一书中归纳为八个方面,即:个人成就、工作、道德关怀和人道主义、效率和实用主义、进步和物质增长、平等、自由、民族主义和爱国主义;而塔尔科特·帕森斯则将美国社会的主导价值观归结为"工具性能动主义",指的是美国人倾向于对周围环境进行控制,通过效率、经济发展、科学进步及追求知识等

① 〔苏〕列·斯托洛维奇:《审美价值的本质》,第141页,凌继尧译,中国社会科学出版社1984年版。

手段为个人或集体谋取幸福,而不是采取像佛教徒那样被动的生活方式;另外,丹尼尔·贝尔在《资本主义文化矛盾》(1978)、克里斯托弗·拉什在《自恋主义文化》(1979)等著作中,都认为美国的基本价值观正在潜移默化地向"享乐主义"和"纯粹的个人专注"转变。① 至于中国人的传统价值观,有学者提出了"群体本位"的观点,亦即:按照中国传统哲学的基本看法,特别是以儒家为代表的传统文化,每个人都是社会的一分子,都必须生活在社会关系的网络中,只有在群体中他才能生存、发展;群体高于个体,个体利益必须服从群体利益。从价值论的角度说,群体价值重于个体价值,个体只有在社会或群体那里才能展现和实现自我存在的意义,个体价值映现和存在于群体之中;与西方人不同,这是一种重视人伦关系的价值观念,表现为群体本位的价值取向。孔子所说的"杀身成仁"和孟子所说的"舍生取义",便是这种价值观的一个重要侧面。② 20世纪80年代以后,中国社会进入一个巨大的转型期,社会转型期的价值取向,有学者归纳为以下几个基本特点:对实质性或实效性价值的最大限度追求;对自由竞争价值取向的认肯;价值的多元化取向;对公正规范的价值要求。③ 当然,也有观点认为,市场经济是一种实利经济,客观上带来了人们价值观念的紊乱和退化,甚至造成了某种社会根本价值理想和信念的危机;"拜金主义"、"个人主义"等观念的盛行,严重侵蚀了人们的思想,败坏了社会风气。

显然,通过中、美两国基本价值观念的比较可以发现,不同国家和不同民族的批评主体,其价值取向也会有所不同,这是一种建立在不同历史、宗教、伦理道德及文化背景上的根本差异;通过跨文化对话,这种根本差异可以得到一定程度的消弭,但永远不可能真正地消失。

① 〔美〕戴维·波普诺:《社会学》(第十版),第82—89页,李强等译,中国人民大学出版社、Prentice Hall 出版公司1999年版。
② 高晨阳:《论传统哲学群体本位价值观的建构特征》,《文史哲》1993年第4期。
③ 万俊人:《整体把握社会转型期的价值取向》,《光明日报》1993年7月26日。

理解了批评的价值趋奉特性，一方面可以提醒批评工作者，面对各种观点时不必总是强求一律；另一方面，也有可能使批评工作者更加冷静地对待批评过程中产生的各种现象，使批评真正拥有海纳百川的宽容胸怀。

　　综观影视批评发展历史，在影视批评领域，对批评的价值趋奉特性，也有相对全面而深入的认识。在《电影评论辩》(1943)一文里，安德烈·巴赞便根据电影作品即时性的特点，强调了电影批评的战斗性。他指出，电影评论服从于其他艺术门类所没有的要求，原因在于电影作品的即时性；就目前放映状况而言，电影作品本质上是短命的，但是，这种即时性应当对影评产生有益的影响，突出影评的战斗性。无保留地称赞《夜间来客》的人尽到了自己的职责，因为在当时法国电影的历史状况下，这部影片是值得人们支持的。对一部影片的判断不应仅仅依据它的绝对价值，而且应当依据在一定制片条件下它所代表的追求，以及这种追求使电影实现的进步。所以，评论家应当利用赶时髦的心理。赶时髦是趣味的锋芒毕露的形式，电影评论应当抓住由于搞影星崇拜的电影报刊的暂时消失而出现的特殊时机去冲锋陷阵。①

　　同样，在《为罗西里尼一辩——致〈新电影〉主编阿里斯泰戈的信》(1953)一文里，安德烈·巴赞也在质疑意大利左派批评界对新现实主义电影"过于严苛"的批评中，对批评本身的价值趋奉特性表示理解和赞同。巴赞表示，在进入论争之前，想提醒《新电影》杂志主编阿里斯泰戈，由于国籍不同而意见歧异的情况是常见的，甚至在同一代批评家之间也有分歧，尽管从各方面来看，他们的意见都似乎应该相同；但是，阿里斯泰戈在理论完整性的旗号下，正在扼杀新现实主义电影中那些最富有生机的和最有前途的支系；应该说，中肯和严谨的批评是必要的，但批评应该注重揭露对商业化的妥协、揭露蛊惑人心的宣传、揭露艺术追求上的减弱，而不是把事先规定出来的美学框框强加给创作者；假如一个导演的美学理想与阿里斯泰戈的观念相

① 〔法〕安德烈·巴赞：《电影评论辩》，崔君衍译，《世界电影》1986年第1期。

近,但按照他的拍摄方针,他只能把百分之十或百分之二十的美学理想贯注在他能够拍摄的商业片中,那么,他的价值就不及竭力拍摄严格符合自己美学理想的影片的导演,即使这个导演对新现实主义的理解和阿里斯泰戈的理解不一致。文章最后,巴赞指出,自己并不抱有说服阿里斯泰戈的奢望,况且,单凭一番论证是从来说服不了人的;但希望自己对这些论证深信不疑的态度,能够值得阿里斯泰戈考虑,能够至少促使阿里斯泰戈的态度有些变化,这样,自己就会感到满足。①

安德烈·巴赞对电影批评价值趋奉特性的理解方式,在美国电影学者李·R.波布克《电影的元素》(1974)一书中也表现出来。在有关"电影评论"的部分,李·R.波布克节引了一段英国著名文学家肖伯纳论述"批评"的文字:"人们在我的评论文章里挑出个人好恶的证据,看来是在指责我行为不端,殊不知一篇没有个人好恶的评论是不值得一读的。一个人能凭一己之见品评艺术之优劣才算得上是一个评论家。艺术家说我对他的贬斥是出于个人的恶感,那是再对也没有了;对那些不肯努力臻于至善并且还态度恶劣、自鸣得意的人,我憎恨、诅咒、蔑视,恨不得把他们肢解掉,撕成碎片抛在舞台或指挥台上。……同样的,真正优秀的艺术家们激发我最热烈的个人感情,尽量流露在我的评论文章之中,根本不考虑什么公正、不偏不倚或诸如此类的荒唐观念。在我的评论热情趋于高涨之时,个人好恶这四个字已不复适用,那是热爱:在我胸中汹涌升起的对艺术上的完美境界——声音、场景和动作的至美——的热爱。愿所有年轻的艺术家们都这样,不必去理会那些宣称评论应当超脱个人好恶的白痴。"受到肖伯纳批评观的影响,李·R.波布克指出,要写好影评,就必须对影片的主题、技术质量、影片的思想质量和性质、影片的思想的正当性、个人的贡献(如表演)以及影片和同一导演的其他作品的关系等作出解释和评价。电影评论家对电影艺术负有重大的责任,因为他

① 〔法〕安德烈·巴赞:《电影是什么?》,第366—377页,崔君衍译,中国电影出版社1987年版。

在某种意义上将决定这门艺术的未来形态；如果他写出发人深思的和极有见地的影评，他就能扩大当前关于电影的评论范围，对现今的和将来的电影导演起促进作用。他的作用并不是，也不应当是简单地指引观众去或不去看某部影片。优秀的影评使观众在看片时心里更有底，启发演员和导演的不同意见，从而加强或改变他们的处理手法。总之，电影评论对于电影作为艺术的未来发展来说是一个重要的组成部分。一篇影评如能具备深刻有力的评论所应有的主要元素——理解力、感受力、理智性、独创性、正确的观念、对多种艺术形式的知识、机智、风格，而最重要的则是内容的深度，它对艺术家和观众都将有实质性的教益。①

与电影批评相比，电视批评对其本身价值趋奉特性的理解和阐释更为直接。在欧美国家里，较早研究电视的是社会学家和心理学家，从社会学和心理学角度探讨电视给社会尤其儿童带来负面影响的论文不胜枚举。在中国也是如此，较早研究电视的更是倾向于社会历史批评方法的文学批评家和电视从业者，"文以载道"的观点深刻地影响着几十年来的中国电视批评。总之，中外的电视批评者们都需要了解电视暴力、电视色情对儿童以及那些最容易受到屏幕上放肆行为"诱骗"的观众的影响，更需要通过播映所谓更有道德与社会意义的主题和人物性格的节目，来插手观众消费口味的改造，从而更加有利地控制电视节目，达到教育电视观众的目的。也就是说，电视批评从一开始就不回避其本身的道德取向和价值取向，而是明确地标榜着特定的道德观念和价值观念的。

随着电视文本分析、电视叙事理论、电视类型研究和电视文化批评的兴起，尤其随着电视批评总体上向观众接受理论的重大转折，当代电视批评的价值趋奉特性也以另外一种相对含蓄、但却更加深刻的方式表现出来。正如英国电视理论家约翰·哈特里在《电视学，电视研究》(1989)一书中所言："电视像民族一样是特定制度的产物，它

① 〔美〕李·R.波布克：《电影的元素》，第 216—237 页，伍菡卿译，中国电影出版社 1992 年版。

的含义取决于那些制度话语是如何出于它们自己特定的目的而构造它的。构成电视的制度中有三个最为重要:电视产业(电视公司、电视台、制作人等)、政治/法律机构(管理机构、政府发起的调查和报告)和批评机构(学术机关、新闻机关——极为罕见的自行组成的受众机构或压力集团)。当然,这三者都存在内部矛盾、统治集团和历史变迁,它们互相之间也有着许多差异。然而,尽管三者并不用同一声音说话,但是它们都以相同的想象的社区的名义证明它们的活动和介入是有理的。虽然用不同的声音,但是它们都声称代表受众说话。"① ——"声称代表受众说话",无疑是当代电视批评努力确定自身存在姿态、表达自身价值观念的独特方式。

三 经验认同

在所谓客观世界与主观经验的悖立整合之间,批评如何树立主体的形象并将主体铭刻在对象之中? 要回答这个问题,必须在史论中介和价值趋奉特性之外,认真正视批评的又一特性即经验认同特性。

18世纪以来迄今的欧美批评界,从斯达尔夫人、波德莱尔和普鲁斯特,到T.S.艾略特、让-保罗·萨特、罗兰·巴特和乔治·布莱,大凡都是强调批评的经验认同特性、并力图在作品与批评、客体与主体之间寻求相互包容原则的一派杰出批评家。他们的批评理论及实践,为树立批评作为一种主体之间的行为的观点并将批评归结为一种独立的艺术创造,作出了极为重大的贡献。

早在1788年,刚刚成年的斯达尔夫人就出版了一本小书,名为《关于卢梭的作品与性格的通信》。在其初版序言里,斯达尔夫人写道:"对卢梭的颂扬尚不存在,因此我感到需要看到我的钦佩之情得以表达。也许我本该希望由别人来描绘我的感受;然而,在我为自己描述关于我的热情的回忆和印象的时候,我品味到某种乐趣。"按乔

① 〔英〕J.哈特立:《看不见的虚构物——论电视的受众》,胡正荣译,《世界电影》1996年第3期。

治·布莱的理解,在斯达尔夫人作品第一页上首先出现的东西,是可以称为批评的"我思"的那种东西;不是我判断,故我在,因为这里在任何程度上都不涉及理性的判断;而是我钦佩,故我在,也就是说,我在我感受到的钦佩之情之中暴露了我自己;我在一种激动之中向自我显露了我;这种激动生于我,被他人唤起,又奔向他人。在这一运动中,同时存在着一个人的自私(这个人沉溺于他之所感)和一个人的无私,这个人被本质上是利他的那种特殊性质带向自身之外。这就是斯达尔夫人的批评的最初经验,这种批评既是最自私的,同时又是最无私的,这是对自我的一种带有激情的认识,得益于促使自我结合于陌生人的自我的那种充满激情的运动。因此,斯达尔夫人的批评正是批评天才对于他人的天才存在的一种参与,它建立在本人和他所钦佩的人之间的至少是潜在的一种相似性上。①

确实,在斯达尔夫人的批评实践中,对"参与"和"相似性"的强调,使人们很容易发现作品与批评、客体与主体之间互相包容并寻求经验认同的特点;同样,在波德莱尔的表述中,"与一个人认同"和"双重的感情复现",也使批评的经验认同特性昭然若揭。在《论彼埃尔·杜邦》(1851)一文里,波德莱尔表示:"为了表演好,你们应该'进入角色',深刻地体会角色所表达的感情,直至你们觉得这就是你们自己的作品。为了表现好一部作品,必须掌握它,这大概是那种老生常谈的真理之一,已被重复了千百次。"② 按波德莱尔的观点,批评家掌握他人的作品就像诗人掌握他人的生活,必须感受已经被揭示出来的东西,就像所体验的感情直接来自我们自己一样。这是一种注重感受和体验的批评方式,更是一种在作品与批评、客体与主体之间寻求经验认同的精神尝试。

进入20世纪以后,在现代主义及后结构主义的批评语境中,批评界对批评的经验认同特性有了一个相对全新的认识。在T.S.艾略特

① 〔比利时〕乔治·布莱:《批评意识》,第8—17页,郭宏安译,百花洲文艺出版社1993年版。

② 郭宏安译:《波德莱尔美学论文选》,第35页,人民文学出版社1987年版。

和罗兰·巴特等批评家看来,斯达尔夫人和波德莱尔等人在作品与批评、客体与主体之间作出的严格区分,已经显得缺乏依据;相反,将批评"熔化"于创作之中,或者,将批评的言语活动"补加"到创作者的言语活动之中,成为在批评与创作之间寻求经验认同的一种独特方式。

在《批评的功能》(1923)一文里,T.S.艾略特就发展了这样一种观点。他表示:"的确,一个作家在创作他的作品时他的劳动的绝大部分或许是批评性质的劳动:筛选、化合、构筑、删除、修改、试验等劳动。这些令人畏惧的艰辛,在同样程度上,既是创造性的,也是批评性的。我甚至坚信,一个有修养的和熟练的作家运用在他自己作品上的批评是最有活力的、最高一类的批评;而且(就像我以前说过的那样)有些创造性的作家高出于其他作家,仅仅因为他们的批评才能更为高超。"接着,艾略特指出:"如同你能使批评熔化于创作之中,你不能使创作熔化在批评里面。在艺术家的劳动中,在一种与创作活动相结合的情况下,批评活动才能获得它的最高的、它的真正的实现。"[①] 按照艾略特的观点,批评活动只有与创作活动结合起来,亦即将批评"熔化"于创作之中,才能达成批评的理想状态。在这种状态里,批评与创作之间的关系,已经由经验认同转变为经验同一;或者说,两者之间在感受和体验方面的差距已经彻底消失。

罗兰·巴特在《批评》一文中的表述也与T.S.艾略特相似。罗兰·巴特指出:"一本书是一个世界。批评家在书的面前感受到的言语条件,与作家面对世界感受到的一样。"又表示:"批评家在把他的言语活动补加到作者的言语活动之中和把他的象征符号补加到作品的象征符号之中的同时,为了自身的显示,他并不'改变'对象,也不构成他本人的述语;他像一个游离而多变的符号,再一次重现作品本身的符号。"[②] 可以看出,将批评家的言语活动"补加"到作者的言语

[①] 〔英〕托·斯·艾略特:《艾略特文学论文集》,第64—77页,李赋宁译注,百花洲文艺出版社1994年版。

[②] 〔法〕罗兰·巴特:《罗兰·巴特随笔选》,第137—145页,怀宇译,百花文艺出版社1995年版。

活动之中,或者,将批评的象征符号"补加"到作品的象征符号之中,只是罗兰·巴特为了弥合创作与批评之间的裂隙而采取的一种临时性策略;从根本上分析,罗兰·巴特并不认为在所谓的作品与批评、客体与主体之间存在着经验认同的问题,因为,正如罗兰·巴特自己所言:批评家在书本面前感受到的言语条件,与作家面对世界所感受到的言语条件完全一样。

如果说,在对史论中介和价值趋奉特性的理解和阐释方面,西方批评明显地长于中国批评传统;那么,在探讨批评的经验认同特性的时候,中西批评之间可以进行对话的资源却显得尤其丰厚。在中国传统批评话语中,批评更多的是与"品评"、"品味"和"妙悟"、"赏鉴"等词汇联系在一起的。也就是说,偏重直觉和经验的中国批评传统,在对批评的经验认同特性的理解和阐释方面,与西方批评中力图在作品与批评、客体与主体之间寻求相互包容原则的一派异曲同工。

遗憾的是,无论在中国还是在西方影视批评领域,批评的经验认同特性并没有得到应有的重视,以至于很难寻找到一种影视批评文本,能够在客观世界与主观经验的悖立整合之间有意识地树立主体的形象并企图将主体铭刻在对象之中。

原因是多方面的,但最根本的原因,或许在于影视创作与影视批评之间长久以来无法形成真正的互渗互动。毕竟,影视创作不同于文学、音乐、美术尤其诗歌等相对私人化的艺术创造,它的集体运作特性使其创作者尤其主创人员很难从影视组织中分离开来,进行相对个体化的精神思辨和艺术体验;而影视产品与生俱来以及越来越浓厚的商业化特征,也往往使影视创作者无暇顾及票房以外的诸多影视理论和影视批评问题。同样,对于一个优秀的影视批评者来说,进入影视创作领域的过程,也远比进入文学、音乐、美术尤其诗歌等艺术创造领域的过程曲折、艰辛,他要面对的问题不仅仅在于自身的兴趣、特长和才华等方面,其主要的困难往往在于资金的获得与身份的转换。综观中外影视发展历史,只有苏联的谢尔盖·爱森斯坦、法国的路易·德吕克、让·爱浦斯坦和阿倍尔·冈斯等少数电影大师,既是优秀的电影编导又是杰出的电影理论批评家。大量的影视创作者

和影视批评者都在各自的领域里,进行着相对独自的创造,很难一身兼二任。T.S.艾略特、罗兰·巴特等批评家渴望的一种批评与创作之间经验同一、互相"熔化"并相互"补加"的状态,很难在影视创作与影视批评中践履。

尽管如此,影视批评的经验认同特性仍然期待着被影视创作和影视批评界所关注。说到底,随着影视的发展,创作与批评之间的沟壑也将要不断地被填平,只有这样,一种真正熔铸着创作者/批评者思想深度、精神蕴涵和审美意趣的影视文化状态,才会真正地展示在人们面前;另外,由于影视制作技术正在不断地从模拟化向数字化转变,未来的影视创作,将无可置疑地呈示出更加个体化、私人化的演进趋势:影视创作者将有可能变成自己作品或他人作品的深刻的体验者和批评者;同样,影视批评者也将有可能彻底跨越资金困境和身份尴尬,成为影视创作领域锐猛而自由的探索者和体验者;影视创作者和影视批评者的界限将会变得越来越模糊,影视批评将以独特的方式见证并参与影视的发展,最终树立起批评主体的形象并将批评主体铭刻在批评对象之中。

第三节 影视批评特性

在影视特性和批评特性基础上理解和阐释影视批评特性,使有关影视批评特性的探讨,既具有高屋建瓴的理论视野,又不致落入过于浮泛而抽象的话语迷宫。按笔者的表述,影视批评特性不是影视特性和批评特性的简单相加,而是影视特性与批评特性在更高层面上的整合。只有如此,影视批评才能既做到有的放矢,又不失理论的广度和深度。

结合中外影视批评发展的历史来分析,在整合影视特性与批评特性的基础上,可以发现三种影视批评特性的理解和阐释方式,即镜像探讨、文化分析和产业研究。镜像探讨是影视批评特有的属性,包括对影视画面、影视声音及影视叙事模式等进行文本意义上的探讨;文化分析并不专属于影视批评,但影视批评只有与文化分析相结合,

才能提升自身的文化品位,拓展自身的话语空间;同样,产业研究更不专属于影视批评,但离开了产业研究的影视批评,将无法真正洞察影视运作的特点和规律,并不可避免地步入以文本解读和文化分析取代影视批评的一般误区。镜像探讨、文化分析和产业研究的分立与整合,势必将影视批评特性的理解和阐释推向一个更具包容性、开放性和动态感的新境界。

一 镜像探讨

作为影视批评的特有属性,镜像探讨倾向于对影视画面、影视声音及影视叙事模式等进行文本意义上的读解和分析。从根本上而言,任何影视批评文本都必须建立在镜像探讨的基础之上,否则,影视批评就会被一般的主题阐释、文化分析和产业研究所替代,并失落其不可或缺的影视特性,最终无法称其为严格意义上的影视批评。也就是说,无论实施影视的文化分析,还是进行影视的产业研究,其逻辑的起点或曰基本的出发点都应该是镜像探讨。当然,镜像探讨也不能彻底排除对影视文本的意义追寻,实际上,将镜像探讨与意义追寻结合在一起,才是影视批评过程中镜像探讨的真正目的。

包括安德烈·巴赞和波琳·凯尔等在内的许多电影批评家,对此都有非常恰切的论述。在《电影评论辩》(1943)一文中,安德烈·巴赞针对电影批评普遍忽视镜像探讨的弊端,强调了对于"构成电影物质元素本身的东西"发表见解的重要性。他指出:"能够想象出一种只评论歌剧脚本的歌剧评论吗? 然而,在我们的大多数影片专栏中,恐怕看不到有关布景和摄影质量的意见、对于声音运用的评价、关于分镜头的细节:总之,看不到对于构成电影物质元素本身的东西的见解。假若这些基本依据未被忽略,我们在评论影片表现形态时至少应当有十分之九的一致。因为,无论是关于创作技巧,还是关于胡编乱造的内容,没有一定的水平是讨论不起来的。然而,为了把一部影片称为'佳作',我们也并不过分苛求。我们要求它不胡编乱造,要求它通过运用电影特有的表现手段拍得巧些。第一个要求是智力方面

的要求,后一要求属于技巧方面。"① 对"电影特有的表现手段"的特殊重视,对"智力方面"和"技巧方面"的同等要求,是安德烈·巴赞电影批评观念的核心内容,也从一个侧面凸显出安德烈·巴赞对电影批评镜像探讨特性的深入体会和反思。

同样,在《电影——绝望的艺术》(1956)一文里,美国影评家波琳·凯尔也详细描述了20世纪50年代中期美国电影批评界的状况,揭示出影评人在美国独特的、尴尬的处境:影评人对电影手段的兴趣愈大,他的言论就可能火气愈大和愈带贬义。他可以宣称厌恶电影,并找出大量材料作为佐证,他又频繁出入各电影团体,重新评价经典影片,但结果是厌恶得更厉害。为了改变这一切,有些影评人(不仅是美国人)找到了一条相当古怪的解决办法:他们把评论影片搞成类似瑞士精神病学家赫尔曼·罗尔夏赫的智能测试法,在影片里找到了极其复杂的含义(拙劣的表演变成梦游症,定型化的情境变成神话,等等)。针对这种表现,波琳·凯尔指出:"这种方法的缺陷是影评人表露了他们自身的许多东西,但没有说出多少影片本身的东西。"随后,波琳·凯尔提出了一个简单的评价影片的基本方法:"全片的含义是否支承了摄影、导演和表演的风格;或者倒过来问,这些风格是否阐明了全片的含义?",并指出:"含义和风格的完美结合几乎永远是导演对故事素材的富于想象力的把握和对制作过程的全面控制的结果。"② 按波琳·凯尔的观点,说出"影片本身的东西"亦即对"摄影、导演和表演的风格"的关注,要与对"全片的含义"的理解结合起来,而影片在多大程度上体现出"含义和风格的完美结合",亦即在多大程度上体现出意义追寻和镜像探讨的双重努力,却又始终要与对导演的叙事水平及其控制能力的分析联系在一起。

其实,在最早出现的影视批评模式即有关影视技艺批评的模式中,镜像探讨的特性已经开始引起批评界的广泛重视。电影诞生后不太长的时期内,大多数影视批评工作者,往往首先感兴趣的就是影

① 〔法〕安德烈·巴赞:《电影评论辩》,崔君衍译,《世界电影》1986年第1期。
② 〔美〕波琳·凯尔:《电影——绝望的艺术》,邵牧君译,《世界电影》1988年第1期。

视在画面、声音及叙事等层面上不同于文学、戏剧、美术、音乐等艺术部类的独特性。在这方面,20世纪20年代前后出现的欧洲先锋派电影理论以及苏联电影眼睛派和蒙太奇电影学派较有代表性。

以乔托·卡努杜、路易·德吕克、莱昂·摩西纳克以及谢尔曼·杜拉克等为代表的欧洲先锋派电影理论,便是从电影镜像的特殊性上入手,来分析电影这种所谓"第七艺术"的"上镜头性"和"节奏"的。[①]卡努杜的"第七艺术宣言"宣称,电影既不是情节戏,也不是戏剧,电影也许是形式不同的"照片游戏";但就其本质来说,无论灵魂还是躯体,电影都是适于"表现"而诞生的艺术,是用光的笔描写,以影像来创作的"视觉戏剧"。德吕克则纠正了人们认为电影的惟一根源是照相这一偏见,从而把电影置于"上镜头"这一基础之上;接着,德吕克进一步发展了卡努杜的"电影能"研究,既综合地说明了电影和照相的一致性,又力图用新的电影语言来描述电影表现人和事物的诗的特殊方面;在《电影剧》(1923)一书中,路易·德吕克还明确地使用了"蒙太奇"这一概念,成为历史上第一个将电影与"蒙太奇"联系起来的电影理论家。与此同时,莱昂·摩西纳克出版了划时代的著作《电影的诞生》(1925),在这部著作里,摩西纳克热切地呼唤着一种"电影式的电影"的诞生。他指出,电影处于应该革新的阶段,在式样方面,电影还被戏剧的许多古老规则侵蚀而受到束缚,直到现在还不能说完全摆脱了这种恶劣影响;然而,我们却不能把电影和戏剧或文学、绘画、雕刻、建筑以及音乐等等混同起来。尽管电影是从这些艺术中诞生出来的,是这些艺术强有力的综合物,但它仍有自己独特的"法则",这些"法则"今后一定会被发现。直到今天,我们一直不断地观看着戏剧电影、绘画电影、音乐电影,甚至文学电影,我们也从这些电影中了解到意图卑微的多种形式的电影,然而我们现在期望着"电影式的电影",换言之就是德吕克所说的有"上镜头"的电影。在《电影

① 按《电影理论史》(基多·阿里斯泰戈著,李正伦译,中国电影出版社1992年版第82页)一书:"如果称德吕克是'法国第一个在日报上发表专门评论电影的文章的人'(《巴黎正午报》,1917),那么,摩西纳克就是第一个每月在权威杂志上发表电影论文的人。"

的诞生》中,摩西纳克还表示,对影片进行蒙太奇,只能意味着赋予电影以节奏,给电影以节奏和给影像以节奏是同等重要的,分镜头和蒙太奇对于导演工作也同等重要,这些都可以帮助导演实现电影的视觉化,但是理解这些道理的人却很少。

在乔托·卡努杜、路易·德吕克以及莱昂·摩西纳克等人的影响下,电影的镜像探讨特性得到了充分的理解和张扬。颇有意味的是,也正是在此前后,莫斯科电影界也出现了一个力图弄清电影特殊性的"革新者集体",代表人物有吉加·维尔托夫、列夫·库里肖夫、爱森斯坦和普多夫金。尽管他们每个人都有自己不同于他人的创作构思,但他们都在努力,想尽快发现电影的"一切规律",并逐渐形成电影艺术理论的各项原理。维尔托夫的"电影眼睛"观念,一方面承认世界的视觉性知觉,另一方面引进了电影的蒙太奇;为了"电影的真实",维尔托夫总是把底片剪成一定的长度,接在不同场所、不同时间单独拍摄的胶片上,由此寻找出一个节奏与一个主题的关联性。然而,作为一个"电影式电影"的提倡者和电影的"形式的革命家",库里肖夫的实验则表明,不在于拍摄下来的胶片,而在于这一片段怎样才能接在另一片段上,以及这些片段构成了什么;电影的本质就是形形色色的镜头结构在一起并流畅地继续下去。与维尔托夫和库里肖夫相比,爱森斯坦更是在影片的总体结构、蒙太奇、声画框架、单镜头画面的结构以及电影史等领域,进行了多方面的开创性研究,尤其在蒙太奇理论方面,爱森斯坦把蒙太奇与辩证思维联系在一起,将蒙太奇从一般艺术水平的层面提升到了思维方法的高度。普多夫金也是如此,他全面研究了电影的各种特性,提出了"蒙太奇——电影分析的逻辑"这一论断,还把分解法作为蒙太奇定义的主要内容。在《论蒙太奇》(1945)一文里,普多夫金也与爱森斯坦一样,把蒙太奇提到了形象化的辩证思维的高度来分析。

总之,与欧洲先锋派电影理论一样,苏联电影眼睛派和蒙太奇电影学派在电影理论史上的成就是多方面的,尤其在凸显电影批评的镜像探讨特性方面,更是功不可没。20世纪60年代以后,随着电影心理学和电影符号学的兴起,对"上镜头性"、"节奏"和"蒙太奇"的探

讨,逐渐为电影的"表意"理论所取代。对电影批评镜像探讨特性的理解和阐释,也因此开拓了另外一条途径。

鲁道夫·爱因汉姆和让·米特里的电影美学,便改变了经典电影理论的前提,他们都从对视像的复合感知分析模式出发,认为电影是一门视觉艺术,在尊重这一媒介特性的基础上,推崇以"自然性"为基础的间接形象体系。按美国电影理论史家尼克·布朗的分析,让·米特里把电影媒体的基本特性加以理论概括,但却又把这些特性说成是作品与观众间的相关结构;米特里变换了电影美学所处的哲学语境:现象学取代了康德和黑格尔的认识论。就此而言,他更新了有关电影特性的术语和确定其特性的方式。① 这样看来,电影符号学理论中表述最完整、影响最大的代表人物克里斯蒂安·麦茨,也是更新电影特性术语和确定其特性方式的代表人物之一。麦茨把电影语言描述为"特殊电影符码及次符码的集合",并力图说明影片获得意义的条件及电影表意的过程。按照法国先锋派的观念,人们总是通过电影媒介的载体,即摄录的影像界定其特性;而麦茨也对电影特性的传统理解做了修正,认为电影特性不是一个表达材料的问题,而是对表达媒介加以安排的符码的特性问题。按照麦茨的理论,影片安排表意活动,并为属于一般文化的和其他艺术媒介的符码以及电影特有的符码创造意义。

当然,无论立足于认识论还是现象学,无论倾向于蒙太奇美学还是表意理论,电影批评的镜像探讨特性始终是电影理论关注的重要内容。但是,进入20世纪80年代以后,影视批评界已经基本上失去了单纯从认识论或现象学角度探讨影视特性的兴趣,而是更多地选择从一种综合的角度,即从影视叙事学尤其影视类型研究的视野来理解和阐释影视批评及其镜像探讨特性。

影视类型研究是在传统的文学类型观基础上发展起来的一种影视批评模式,但因其综合运用了影视画面、影视声音和影视叙事模式

① 〔美〕尼克·布朗:《电影理论史评》,第87页,徐建生译,中国电影出版社1994年版。

等影视文本分析手段,而成为影视批评在镜像探讨领域极为重要的成果。在电影类型研究方面,较有代表性的著述和选本有:约翰·考威尔迪的《六响枪的奥秘》(鲍林·格林,俄亥俄,鲍林·格林大学大众出版社,1970)、史蒂夫·尼尔的《类型》(伦敦,不列颠电影学院,1980)、托马斯·沙兹的《好莱坞类型:公式、制片与制片厂体制》(纽约,兰登书屋,1981)、大卫·格罗特的《喜剧的终结:情景喜剧和喜剧的传统》(哈姆顿,康涅狄格,休斯特林出版社,1983)、里克·阿尔特曼的《美国歌舞片》(布鲁明顿,印第安纳大学出版社,1987)以及里克·阿尔特曼主编的《类型:歌舞片》(伦敦,罗特里奇和克根·保罗出版社,1981)、B.K.格兰特主编的《电影类型文选》(得克萨斯大学出版社,1986)等等。同样,在电视类型研究方面,较有代表性的著述和选本有:多罗斯·霍伯生的《十字路口:肥皂剧的戏剧性》(伦敦,1982)、简·费尔、保罗·凯尔、蒂斯·瓦希麦吉的《MTM:"优秀电视"》(伦敦,不列颠电影学院,1984)、罗伯特·C.艾伦的《关于肥皂剧的演讲》(教堂山,北卡罗莱纳大学出版社,1985)以及伊·安·卡普兰主编的《关于电视的思考——批评方法论文集》(弗雷德里克,MD,美国大学出版社,1983)、科林·麦凯布主编的《高雅理论/低俗文化:流行电视和电影分析》(曼彻斯特,曼彻斯特大学出版社,1986)等等。可以看出,影视类型研究已经成为近20多年来影视批评理论中不可忽视的一支力量。

其中,美国影视学者简·费尔有关好莱坞歌舞片的研究及其在影视类型比较研究方面的成果,较为引人注目。早在1982年,简·费尔的专著《好莱坞歌舞片》就由印第安纳大学出版社出版,一定程度上推动了美国歌舞片及类型电影研究的发展。在《好莱坞歌舞片》一书中,简·费尔从影视批评的镜像探讨特性出发,较为详细地分析了好莱坞歌舞片的一些基本特征,如强调观众群落、否定演员的职业化身份和舞台化程序等。最后,简·费尔指出,好莱坞歌舞片本质上是一种试图成为一种民间艺术的大众艺术,是一种为弥补好莱坞与其观

众之间缺乏共同性而创造出共同性的形式。① 1986年,由得克萨斯大学出版社出版、B.K.格兰特主编的《电影类型文选》一书,选载了简·费尔的文章《自体反思型歌舞片和娱乐的神话》,该文主要从歌舞片的叙事结构、表演程序及观众接受的角度,集中探讨了好莱坞歌舞片"神话化"娱乐(即把娱乐表现得超越其实际具有的价值)的具体手段和必然后果。作者表示,从历史上看,艺术歌舞片是朝着自体反思性不断增强的方向演进的,在40年代末和进入50年代初,由米高梅公司的弗里德班底摄制的一系列歌舞片,利用歌舞界生活的形式表现对歌舞类型本身的锲而不舍的反思和肯定;另一方面,艺术歌舞片在结构上与神话相似,它试图调解大众娱乐本性中的矛盾,娱乐神话就是在打破神秘化与重建神话之间的摆动过程中构成的;歌舞片恰似神话,它展现出一个分层的结构。它的表象的或表层的功能是通过揭示舞台幕后或好莱坞圈内的生活给观众的愉悦——即打破娱乐产生过程的神秘感;但是这些影片在它们旨在暴露的另一个层面上重建神话,只有不成功的演出才会失去神秘色彩。②

在研究类型电影的过程中,简·费尔也力图研究类型电视及其与类型电影的关联性。他的《类型研究与电视》(1987)一文,就在与电影类型研究的对比中,描述了电视类型研究的发展及其与电影类型研究的互动状况。简·费尔指出:"电影类型的进化理论认为,像西部片和歌舞片之类的类型是通过重新组合和评析本类型的早期作品来发展自身的。当然,在好莱坞大制片厂时期,用重新组合若干早先的类型来制造出新类型是并不少见的(在不再出现当年那种明确的类型界线的当代好莱坞影片里,这种情况甚至更为常见)。最著名的'歌舞片'之一《俄克拉荷马!》就可以说是一部歌舞西部片。但如果认为好莱坞的类型更倾向于拘守成规,以便保持比较明确的类型界

① 参考〔美〕彼·弗雷泽《歌舞片模式:〈红菱艳〉分析》(《电影学报26》第3期,1987年春季号)一文中对简·费尔《好莱坞歌舞片》一书的评述。中译文由高慧翻译,载《世界电影》1990年第4期。

② 〔美〕简·费尔:《自体反思型歌舞片和娱乐的神话》,徐建生译,《世界电影》1990年第3期。

线,并在它们经过重新组合变得更加复杂时仍能对观众发挥意识形态性的功能,那就值得商榷了。电视相反地似乎更倾向于打破类型界线进行重新组合。例如,《希尔街感伤曲》可以称之为一部犯罪剧 + 肥皂剧 + 纪录片,但又远比任何其他犯罪剧或肥皂剧更近似写医疗问题的《圣艾尔斯杯》。还存在一个囊括一切的电视'类型'——午夜喜剧,它的存在理由似乎就是对全体电视类型进行总评。这个较大的水平方向的重新组合体也使人们看到了对电影类型作垂直方向的分类研究的局限性。"① ——简·费尔的论述,建立在对大量影视类型及其批评文本进行深入细致分析的基础之上,使影视类型研究的镜像探讨特性更加明晰地展现在人们面前。

二 文化分析

对影视批评文化分析特性的理解和阐释,在镜像探讨的基础上逐渐为影视批评界所接纳和认同。

影视批评的文化分析特性,力图在国家、社会、阶级、种族、身份和性别等等的层面上强调影视的整体联系并展开影视的比较研究;同样,影视批评的文化分析特性,还倾向于从文化的角度考察影视现象并以综合的视野研究影视的文化性质;与镜像探讨和产业研究相比,文化分析更加有助于人们在人类文化开放的、纵横交错的参照系中把握影视现象的丰富性、复杂性和深刻性。总的来看,探寻影视现象中特定的民族文化心理、揭示影视现象中的地域文化特征、发掘影视作品中的神话和仪式、剖析影视作品中的文化冲突和文化变迁等等,是影视批评文化分析特性的具体体现。② 应该强调的是,对于影视批评而言,脱离了文化分析的镜像探讨非常容易落入琐碎的、游戏的陷阱,同样,脱离了镜像探讨的文化分析也是缺乏针对性和说服力的。也就是说,只有将影视的文化分析与其镜像探讨联系起来,才能

① 〔美〕简·费尔:《类型研究与电视》,桑重译,《世界电影》1990 年第 4 期。
② 参照王先霈主编:《文学批评原理》,第 118—127 页,华中师范大学出版社 1999 年版。

真正地将影视批评推进到一个更高的境界。

　　实际上,影视批评的文化分析特性,既为20世纪60年代以前的经典电影理论所重视,也为其后的现代电影批评所关注。在经典电影理论时期,尽管爱森斯坦的蒙太奇美学与巴赞的摄影影像本体论主要都是通过对感知的解释来描绘影像与现实的关系,但是,无论爱森斯坦还是巴赞,也都力图在对电影特性进行深入探讨的过程中,赋予镜像相当浓厚的文化蕴涵。亦即:他们都在努力将镜像探讨纳入文化分析的轨道,并在此基础上建立自己的理论构架。

　　这一点,在爱森斯坦的电影理论中体现得尤为突出。《蒙太奇在1938》(1939)一文,便极力从"人"本身的特征和前提出发,结合对列夫·托尔斯泰的《安娜·卡列尼娜》、莫泊桑的《漂亮的朋友》、普希金的《波尔塔瓦》和马雅可夫斯基等人的诗作中表现出来的"蒙太奇手法"或"内部蒙太奇感觉"进行细致的分析,为电影的蒙太奇辩护。文章表示,不管是视觉的、听觉的或视觉听觉的结合,还是创造形象、构成情境或是在我们面前"有魔力地"体现人物形象;不管是普希金的作品,还是马雅可夫斯基的作品,这里面都同样地存在着同一的蒙太奇方法。这就可以得出如下结论:不管是诗人写作的方法,还是体现它的演员在"自己内心"动作的方法;不管是同一个演员在"镜头内部"完成各种行动的方法,还是使演员的动作、行动,甚至他周围环境的动作(总之,包括影片的全部材料)在导演手中通过影片的蒙太奇叙述和全片结构而显得光彩夺目、火花四射的方法——所有这一切之间,并没有什么矛盾存在。因为作为它们的基础的,同样是那些富有生气的"人的特征和前提"——它们不仅是每一个人所固有的,同样也是每一种人的艺术、生活的艺术所固有的。①

　　在《狄更斯、格里菲斯和我们》(1944)一文里,爱森斯坦不再满足于从一般意义上的"人"的角度来理解和阐释蒙太奇,而是更进一步,将蒙太奇思维的思想基础与资产阶级和无产阶级的文化分野紧密地

　　① 〔苏〕尤列涅夫编注:《爱森斯坦论文选集》,第347—395页,魏边实、伍菡卿、黄定语译,中国电影出版社1962年版。

联系起来,以便于更加深入地揭示"蒙太奇文化"的内在隐秘。文章中,爱森斯坦分析,反映在格里菲斯蒙太奇概念中的结构,是资产阶级社会结构,这个结构确实类似狄更斯所说的那种讽刺性的"五花肉";它真的被认为是由"白的"和"红的"即"富人"和"穷人"这两个似乎没有内在联系的阶层组成的,这正是狄更斯小说的一个永恒的主题。狄更斯从未超越过这种划分,他的小说《小多丽》就是因此分成了两卷:《贫》与《富》。这个仅仅被理解为富人与穷人相对立的社会,反映在格里菲斯的意识中,也就只能产生类似两条平行线巧妙"竞走"的艺术形象。接着,爱森斯坦指出,格里菲斯的平行蒙太奇概念与苏联电影的蒙太奇概念相比,有着"原则性"的区别。对于苏联电影而言,蒙太奇成了达到一种"高级的统一"的手段,也就是要通过蒙太奇形象而有机地体现出统一的思想概念,亦即贯穿在电影作品的一切构成因素和细节当中的思想概念。因为苏联的蒙太奇作为一种方法,已经不再着重描写那种反映阶级斗争过程的对立力量的"斗争",而是反映这些对立力量的"统一",这种统一是由于消灭阶级并建立无阶级的社会而终于达到的,它使得社会主义的"统一"通过苏维埃国家的多民族的多样性而大放光芒,因为苏维埃国家已经克服了过去各个世纪和时代的阶级对抗。[1]

如果说,爱森斯坦更多的是从国家、社会和阶级的层面出发对电影蒙太奇进行了深入细致的文化分析,那么,巴赞则更多是从心理学或精神分析学的层面证实了摄影影像的本体论。在巴赞看来,在达到形似效果方面,绘画只能作为一种较低级的技巧,作为复现手段的一种代用品。惟有摄影机镜头拍下的客体影像能够满足我们潜意识提出的再现原物的需要,它比几可乱真的仿印更真切:因为它就是这件实物的原型。而电影的出现,使摄影的客观性在时间方面更臻完善。影片不再满足于为我们录下被摄物的瞬间情景,而是使巴罗克风格的艺术从似动非动的困境中解脱出来。事物的影像第一次映现

[1] 〔苏〕尤列涅夫编注:《爱森斯坦论文选集》,第209—281页,魏边实、伍菡卿、黄定语译,中国电影出版社1962年版。

了事物的时间延续,仿佛是一具可变的木乃伊。① 在世界电影理论史上,巴赞第一次将摄影影像本体论与人类潜意识的"木乃伊情结"联系起来,并在《真实美学——电影现实主义和解放时期的意大利学派》(1948)、《评〈偷自行车的人〉》(1949)、《导演德·西卡》(1952)以及《电影语言的演进》(1950—1955)等一系列电影批评实践中,始终赞成由物质现实的逻辑来决定故事和叙事模式的性质,并将视像的真实性与社会主题的真实性合二为一。巴赞的努力,无疑开拓了一个不同于爱森斯坦但却与之相辅相成的观念领域,极大地提升了电影理论与电影批评的精神向度和文化品格。

爱森斯坦和巴赞以后亦即20世纪60年代以后,西方电影学术界开始受到现代哲学、人类学、社会学等人文学科广泛而又深刻的影响,以一般电影艺术研究为标志的经典电影理论,也开始被以结构主义、符号学、电影叙事学、精神分析理论、意识形态理论、女性主义以及后殖民主义理论为标志的现代电影理论所取代。从整体上看,20世纪60年代以来的现代电影理论,其本身就是一种电影的文化研究理论。②也正因为如此,针对电影理论批评的发展状况,美国电影理论史家尼克·布朗曾表示:"电影理论的历史就是那些铭记在文化上的研究课题的历史,它的各种论题的出现、消失或改头换面是否结束,尚不得而知。"③ 美国电影理论家比尔·尼科尔斯也在其著述《电影与方法》"序言"里设问:"电影研究是否已进化为或消解为某种更广泛的所谓'文化研究'?"④

确实,无论结构主义和符号学电影理论还是电影叙事学,无论电影精神分析理论还是电影意识形态理论,无论女性主义电影理论还

① 〔法〕安德烈·巴赞:《电影是什么?》,第6—15页,崔君衍译,中国电影出版社1987年版。

② 参见 Gerald Mast & Marshall Cohen, *Preface to the Third Edition*, *Film Theory and Criticism*, New York, Oxford University, 1985.

③ 〔美〕尼克·布朗:《电影理论史评》第182页,徐建生译,中国电影出版社1994年版。

④ Bill Nichols, ed, *Movies and Methods*, Berkeley: University of California Press, 1986.

是后殖民主义电影理论,其文化分析特性均呈现出前所未有的明朗态势。在某种意义上,对文化理论的依赖已成为 20 世纪 60 年代以后西方电影理论批评的根本特征,文化分析或文化研究也因此成为现代电影理论或现代电影批评的首要意图或终极目标。

可以说,主要建立在瑞士语言学家索绪尔的结构主义符号学以及法国结构主义人类学家列维-斯特劳斯的神话研究理论基础之上的结构主义—符号学电影理论,就是一种电影的文化分析理论。在这一点上,意大利的电影符号学家乌伯托·艾柯似乎比法国的克里斯汀·麦茨和英国的彼得·沃伦表现得更加明确。在《符号学理论》一书中,乌伯托·艾柯便始终强调着"记号"与"文化"之间的关联性。他以为,决定着电影记号含蓄性意指的规则,不是来自电影语言内部,而是来自社会和文化的种种习惯,并与电影史上先前的电影实践在电影表达功能上的积累作用密不可分。其《电影代码的分节方式》(1967)一文,更是坚持表示,一切记号,包括语言记号和形象,都是任意性的和习惯性的,都是文化性的而非自然的,因此我们必须学会如何解释它们。[①]

同样,在《图腾与电影》(1969)一文里,英国电影理论家萨姆·罗迪也阐述了人类学理论中结构主义的成就和把结构主义应用于电影分析的可能性,并在对美国电影导演弗兰克·卡普拉的影片《狄兹先生进城》进行结构分析的过程中,认真检讨了结构主义电影批评的主要症结。一开始,文章就在对人类的"自然"与"文化"经验加以理解的基础上阐释结构主义人类学的意旨:"结构主义人类学主要研究神话,特别是图腾神话——即那些利用它们试图加以编码之物来把世界编码的系统。自然物被用作在抽象思想中加以运用的概念范畴,然后被当成对自然与文化经验加以理解和综合的、知觉的和分析的框架。"接着,文章指出,图腾崇拜的结构分析作为电影的分析框架"可能是有用的",这是一种借助自然物来创造形象的表现手段,其中由实物组成的"代码"和实物本身的"被码化物"虽然是可分辨的,却

[①] 参见 Umberto Eco, *Semiology*, *Blumington*, University of Indiana Press, 1976.

并不能清楚地加以区别,但是其具体形象通过它们的示意作用可以构成概念。弗兰克·卡普拉的《狄兹先生进城》一片中的道具"大号"不仅是一只"大号",而且是一个把"大号"与"善"、"明智"、"正直"等抽象概念连在一起的联想链索的一部分。"大号"是一套代码中的一个成分和被编码的物品,正如图腾自然物一样,"大号"把自然(大号)和文化(善)及社会(乡村)联结起来,而且就其被编入电影画面来说,它就是自然界的一个幻象,并被用来表达更抽象的或美学性的自然与文化的结合。总之,就象征性语言可以将社会经验编码化来说,把结构分析扩展到电影领域,可能会有利于创造一种象征社会学。简单来说,美国影片与美国之间,文化与社会之间的关系,就正是结构主义人类学打算解释的关系。① 通过努力,萨姆·罗迪终于依托结构主义-符号学理论,在电影批评与文化分析之间架起了一座坚实的桥梁。

精神分析与意识形态电影批评也是如此。在标志着意识形态电影批评得以形成的核心文章《约翰·福特的〈少年林肯〉》(1970)一文里,法国《电影手册》编辑部指出,仔细"辨认"约翰·福特的《少年林肯》这类"可读解的"影片本文书写(inscription)的历史性,是意识形态电影批评的主要任务。所谓影片本文书写的历史性,是指影片与社会的、文化的代码之间的关系,也指影片与其他那些本身处在一个本文间场中的影片的关系,还指影片与它们所传达的意识形态之间的关系,以及影片与它们所表现的特殊时期和它们打算表现的事件之间的关系。为了"辨认"这些复杂的关系,电影批评显然不能单纯地根据影片本身去描述和分析影片的意识形态工程,而是要细致地阐发影片与社会背景和特定文化之间的关系,还影片以其本来面目。鉴于此,文章选择从"1938—1939年的好莱坞"、"1938—1939年的美国"、"二十世纪福克斯公司和扎努克"、"福特和林肯"、"诗"、"竞选演说"、"律书"、"自然、法律、女人"、"坟墓、命运的抉择"、"原告"、"庆祝

① 李幼蒸选编:《结构主义和符号学——电影理论译文集》,第96—115页,生活·读书·新知三联书店1987年版。

会"、"谋杀"、"私刑审讯"、"跳舞"、"阳台"、"家庭"、"审判"、"夜晚"、"胜利"、"'定命'"、"暴力和法律"等自然的、历史的和文化的层面,提出了一条通过影片与意识形态的关系读解经典美国电影以至一般电影作品的新途径。① 也正因为如此,精神分析与意识形态电影批评的文化分析特性表露无遗。

这种文化分析特性,在女性主义和后殖民主义电影理论中更显突出。仅以女性主义电影理论为例。作为一个在后结构主义氛围下诞生的电影理论批评流派,女性主义电影理论拥有激进的批判性立场和高度综合的方法论基础:它从好莱坞经典电影入手,运用弗洛伊德的精神分析学、雅克·拉康的"镜像阶段"理论、雅克·德里达的解构思想以及米歇尔·福柯有关"权力话语"的陈述,试图公开揭露父权制度下女性被压抑的事实和特点,解构或颠覆以父权制和男性话语为中心的电影叙事机制及其文化惯例,为改变摄影机、演员和观众之间的传统关系提供论据。一句话,与其说女性主义电影理论是一种纯粹的电影批评理论,不如说它更是一种以电影为载体的文化批判理论。

作为女性主义电影理论的代表人物之一,英国的劳拉·穆尔维便在《视觉快感与叙事性电影》(1975)、《电影,女性主义和先锋》(1978)等文章中,卓有成效地将文化分析、女性主义与电影研究结合在一起。其中,《电影,女性主义和先锋》一文试图在文化分析的框架里,回顾女性主义电影批评的发展过程并讨论女性主义电影批评未来的发展方向。劳拉·穆尔维指出,只是从20世纪70年代中期以来,才有了将女性主义与电影联系起来的可能性。在妇女运动的推动下,妇女的政治意识已经批判性地转向了电影方面。电影已经拥有了可以从女性主义视点加以分析的为时不长的历史。实际上,电影作为一种建制(institution)的异质性,在它初次遭遇女性主义之时就表现了出来。电影业内部曾经有过反对性别歧视主义的斗争,分析过各

① 李幼蒸选编:《结构主义和符号学——电影理论译文集》,第115—171页,生活·读书·新知三联书店1987年版。

种表述中的性别歧视主义,也曾把影片用于宣传目的并论及文化政治学。而从一开始,妇女运动就呼吁关注文化的政治意义,关注主流艺术和文学创造过程中妇女的缺席,这是一幅整体压迫的图景:妇女被严重地排斥在创造性传统之外,在文学、通俗艺术和视觉再现中屈从于父权思想,妇女不得不明确地反对文化上的性别歧视主义,并发现能摆脱完全依赖男性的创造力概念而存在的艺术的表现手段。总之,女性主义和电影的冲突,是女性主义和父权文化之间范围更广的激烈对抗的一部分。[①] 可以看出,劳拉·穆尔维的女性主义电影批评,其主要旨趣,已经从电影批评的特殊领域过渡到文化批判的一般境界。

跟电影批评相比,电视批评的文化分析特性几乎是与生俱来、毋庸置疑的。20世纪60年代以来,随着各种文化思潮的蓬勃兴起以及人们对电视本身的理解越来越深入,电视已经被大多数人表述为一个符号涵义、叙事、阅读、经济、工业、技术、政治、意识形态和文化之间相互作用的过程。电视也因此成为历史和社会所设定的一个场所,以及一整套实践、习俗和惯例。这样,理解这些多元性的历史和社会实践是如何构成"电视"的,并在此基础上考虑"电视"与更为宏阔的历史和社会进程之间的联系,就成为电视批评的基本任务。[②] 同样,在马歇尔·麦克卢汉的《理解媒介——论人的延伸》(1964)与梅罗维茨的《地位感的丧失:电子媒体对社会行为的影响》(1985)等著作中,电视也被描述为一个发挥着巨大文化场所作用的所在。按他们的理解,电视使以前被某些群体垄断的某些种类的信息为每一个人所自由地获得;与印刷品不同,印刷品根据解读专门化语言编码的不同能力,产生了不同等级的社会群体,电视却使用每一个人都能理解的简易编码,使不同社会地位的所有观众都能理解它的信息,从而

① 〔英〕劳拉·穆尔维:《电影,女性主义和先锋》,邓晓娥、王昶译,《世界电影》1998年第2期。
② 〔美〕罗伯特·C.艾伦编:《重组话语频道:电视与当代批评》,第360—395页,麦永雄、柏敬泽等译,中国社会科学出版社2000年版。

打破了社会群体之间的界限;通过将人口中不同阶层结合为一体,电视创造了一种单一的观众以及一个文化活动的场所;尽管这个文化场所的性质和功能刚刚开始为人所理解,但在当今的后现代社会中,为文化设立标准和塑造大众趣味的就是这个文化场所,而不是所谓的高雅文化。[①]可以看出,作为电视批评的重要特性之一,文化分析已经深刻地影响了电视批评的一般格局及其发展方向。

美国学者本·斯坦因的《电视中的幻想和文化》(1987)以及阿·A.伯杰为《社会中的电视》(1987)一书所作的《序言》,便是在电视批评中尝试进行文化分析的成功范例。《电视中的幻想和文化》深入探讨了美国黄金时间的电视节目与电视编剧、电视制作人之间的关系,及其在塑造"警察"、"商人"、"士兵"、"教士"和"大都市"、"小镇"等形象时与其他媒体之间形成的差异,最后得出了如下结论:"黄金时间的电视节目是一种新的民间文化,由迄今最有影响的媒介促进形成,与由来已久的民间智能竞争。这种新的民间文化无情地打击着旧的民间文化,虽然不是在所有方面,但是却在受电视影响的那些阶层可以受益的各个方面。电视这一新兴、富有战斗性的媒介已挥起撞槌,去攻打一度强大的富人、小镇和商业成功者的堡垒。"[②]——将黄金时间的电视节目当作一种新的"民间文化",无疑是在电视批评中极有创意的观点之一。

相较而言,阿·A.伯杰为《社会中的电视》一书所作的《序言》,更加强调的是把电视研究转向文化学或文化人类学观点的价值和意义。《序言》指出,"文化人类学"观点的优点之一在于,它使人们从媒介社会学家卷入的纠纷中解放出来,这个问题实际上是在媒介社会学家刚开始对电视的作用进行调查时就出现了的:研究电视的文章和书籍成千上万,但在电视暴力的影响及与之有关的问题上仍然众

① 参考:1.〔加〕马歇尔·麦克卢汉:《理解媒介——论人的延伸》,第380—416页,何道宽译,商务印书馆2000年版;2.J. Meyrowitz, *No sense of place: the impact of electronic media on social behavior*. New York: Oxford University Press, 1985.
② 〔美〕本·斯坦因:《电视中的幻想与文化》,胡正荣译,《世界电影》1992年第2期。

说纷纭。但是,如果研究者从社会学和社会心理学的观点转向人类学观点去考虑电视与文化之间的关系,那情形就会大不一样。如果批评者是在"文化整体的高度"而不是个体的高度寻找电视的影响,那么,就有理由认为,电视在影响人们价值及信仰方面有着特殊的力量,因为它是这个时代主要的讲故事的人。[①]

事实上,电视与文化以及电视批评与文化研究之间的关系问题,本来就是当代电视批评与当代文化研究不可回避的核心问题之一。从20世纪70—80年代开始,电视批评和文化研究一同在人文学科的媒体研究与大众传播学研究中脱颖而出。与此同时,许多文化研究学者,尝试着将电视批评纳入自己的学术研究项目;许多电视批评著述,也力图将文化研究的成果运用到自己的理论构想之中。在某种程度上,电视批评与文化研究之间的界限已经越来越模糊难辨。

需要注意的是,尽管文化研究为电视批评开拓了理论的疆域,也为电视批评带来了极为宏阔的视野,但其忽视电视特性和电视批评特性的后果也是有目共睹的。如何充分认识到电视批评的文化分析特性,但又不会在具体的电视批评中被文化研究的冲动所淹没,成为当今电视批评领域中亟待解决的关键问题。

三 产业研究

除了镜像探讨和文化分析之外,影视批评的产业研究特性,也是世界影视理论批评发展过程中始终无法忽视的重要领域。

重视影视批评的产业研究特性,意味着在具体的影视批评理论和影视批评实践中,充分遵循影视的工业生产特点和商业运作规范,积极关注影视的生产、发行和放映/播出等环节,以现代企业管理、产业组织理论和市场营销等学说为理论基础,深入研究影视产业的发展战略及其经济运行规律。当然,对于影视批评来说,离开了产业研究的镜像探讨和文化分析是不完整的,同样,产业研究也必须与镜像探讨和文化分析结合起来,才能避免步入"只见森林、不见树木"的认

① 〔美〕阿·A.伯杰:《社会中的电视》,胡正荣译,《世界电影》1991年第5期。

识论误区。

自电影诞生之日开始,电影的商业运作规范以及电影批评的产业研究特性就引起了人们的广泛兴趣。但真正开始明确倡导在电影批评中进行产业研究的电影理论家,是法国电影导演雷内·克莱尔。1922年至1935年之间,雷内·克莱尔发表了一系列文章,对这一时期电影发展所提出的若干问题进行了认真讨论。其中,针对谢尔曼·杜拉克的所谓"纯电影"理论,雷内·克莱尔表达了自己的不同观点,他指出,电影首先是一种企业,似乎没有什么可能存在一种能够与"纯"音乐相比的"纯"电影。纯电影的问题是和"电影是艺术还是企业?"这个问题直接联系着的。在回答后一个问题之前,我们应当先给艺术下一个精确的定义。然而,我们的时代却不能容忍这个定义。因为它将要求打乱电影制片的整个经济结构。一部影片并不存在于纸上,最细致的剧本也不能预示拍摄时的每一个细节,例如摄影机的实际角度、光线、光圈、演员的表演等等,一部影片只存在于银幕上。但是,在构思影片的头脑和反映这一切的银幕之间,存在着庞大的企业组织和财政需要。[①]

正是由于看重了电影批评的产业研究特性,雷内·克莱尔对世界电影发展规律的理解,往往显得独树一帜。1950年,他终于提出了一个引人注目的观点:"一个国家在影片生产方面的繁荣时期常常是和这个国家的经济衰退时期不谋而合的。"为了说明这一观点,雷内·克莱尔指出,在电影史上,正像在政治史上一样,各个国家总是轮流领先的。1914年以前是法国领先,1915年至1920年是美国在电影方面取得了最大的进步,接下来是瑞典,然后是德国和俄国;在有声电影初期,美国卷土重来,然后又转到了法国;而自第二次世界大战以来,则是意大利和英国的电影学派给电影带来了最有独创性的和最新颖的表现手法。与此相应,1922年时,德国正处于恶性通货膨胀的最高峰,俄国革命则刚告成功;1929年时,美国和法国开始进入经

① 〔法〕雷内·克莱尔:《电影随想录》,第82页,邵牧君、何振淦译,中国电影出版社1962年版。

济大危机时期;1945年以来的意大利和英国,也是被战争弄得贫穷不堪的两个国家。总之,一个国家的影片质量总是和这个国家的繁荣程度成反比的:在繁荣时期,换言之,在一切容易获得成功的时期,例如1940—1946年的美国,人们便怠惰地满足于重复平庸的公式,而困难的年头则迫使人们发奋图强、推陈出新。①将产业研究的特性引入对世界电影发展规律的把握中,不仅使结论独辟蹊径,而且使雷内·克莱尔的著述相较于同时期大多数电影理论家的著述来说,尤其显得别具一格。

与雷内·克莱尔一样,爱森斯坦和普多夫金也非常强调电影的商业运作规范以及电影批评的产业研究特性。尽管受到苏联社会主义计划经济政策的影响,爱森斯坦和普多夫金更为关注的是电影产业的"计划性"而非"市场性",但在"艺术"与"工业"相结合的层面上理解电影及其批评的特性,无疑是对20世纪20年代以来的"纯电影"理论和"为艺术而艺术"电影观念的重大反拨。在1934年8月发表的一篇文章《小阁楼休矣》中,爱森斯坦明确指出:"关于电影究竟是艺术还是工业这一烦琐争论早已销声匿迹了。辩证法教导人们去正确地解决诸如此类的问题。现在,就连三岁小孩也都知道:电影——它既是艺术,又是工业。但这也就意味着:我们的电影除了具有其他各种社会主义艺术同样具有的那一切性质和职责之外,它还应当比其他艺术多具备一些东西,即社会主义经营组织的一切特征。首先是它的基本因素——计划性。"②在《电影导演与电影素材》(1926)、《1935年在莫斯科全苏电影工作者创作会议上的发言》(1935)以及《奔向共同的目标》(1940)等文章中,普多夫金也直接或间接地坚持表达了电影既是艺术又是工业这一重要的观点。③

① 〔法〕雷内·克莱尔:《电影随想录》,第23—24页,邵牧君、何振淦译,中国电影出版社1962年版。

② 〔苏〕尤列涅夫编注:《爱森斯坦论文选集》,第65页,魏边实、伍菡卿、黄定语译,中国电影出版社1962年版。

③ 〔苏〕多林斯基编注:《普多夫金论文选集》,罗慧生、何力、黄定语译,中国电影出版社1962年版。

如果说,雷内·克莱尔、爱森斯坦和普多夫金等人更多的是从一个电影导演的角度来看待电影的商业运作规范和电影批评的产业研究特性,他们的观点也因此缺乏更加细密的论证过程的话,那么,美国电影理论家詹·莫纳柯则是从一个电影批评家的角度,以更加系统的论证方法,来理解和阐释电影的商业运作规范和电影批评的产业研究特性的。在《怎样读解一部影片》一书里,詹·莫纳柯根据抽象化的程度,将设计、建筑学、雕刻、绘画、戏剧、小说、诗、舞蹈、音乐等艺术形式,细致地划分为"实用的"、"环境的"、"图画的"、"戏剧的"、"叙事的"和"音乐的"等几类系列,并把摄影术和电影摆在"覆盖"所有几类系列的位置上。接着,詹·莫纳柯指出,一切艺术生来就是经济产品,因此,最终必须从经济角度来加以考虑。电影和其他纪录艺术就是这一现象的主要实例。像建筑学一样,它们是特别资本化的和劳工化的;也就是说,它们涉及大量的花销,并往往要求大量的工人。另外,电影的细致的经济内在结构,构成这门艺术的基础的生产、发行和消费的复杂规律,为自己提出了严格的限制,而这一事实在分析中往往为人们所忽略。这些经济因素反过来又和适合于这种艺术的某种政治和心理用途相联系。例如,电影作为一件商品,往往最好把它理解为在兜售一种实质上是心理学性质的服务:我们去看电影常常是为了它所提供的感情效果。① 正是从电影批评的产业研究特性出发,《怎样读解一部影片》还专门论述了电影画面和音响的工艺学以及电影产业的主要特征。詹·莫纳柯的电影批评观念,无疑代表了20世纪80年代以来欧美电影批评的基本状况和一般走向。

与电影批评一样,电视批评的产业研究特性,也随着各国电视政策的不断调整以及世界电视产业的不断发展,越来越引起电视批评者的关注和重视。尽管由于政府宣传和意识形态控制等各种原因,大多数国家仍然以国家垄断的形式保留着对一些电视频道的所有权,例如英国广播公司的1频道和2频道,中国中央电视台的1—11

① 〔美〕詹·莫纳柯:《怎样读解一部影片》(一),周传基译,《世界电影》1986年第1期。

频道等等，但 20 世纪 80 年代以来，在广播、电影、报纸、杂志等各种媒介形式的影响下，电视的商业运作规范特性也得到了越来越多的强调。同时，各媒体之间为争夺受众而形成的商业比拼、各电视产业之间为提高收视率而展开的市场竞争，以及各国电视管理机构对公众服务电视商业化前景的期待等等，迫使电视的经营者不得不以更加产业化的眼光看待电视媒介，也迫使电视的批评者不得不以更加冷静的心态面对电视批评的产业研究特性。

也正因为如此，在英国电视理论家安德鲁·古德温和加里·惠内尔的《电视的真相》(1990)、美国社会学教授戴安娜·克兰的《文化生产：媒体与都市艺术》(1992)以及英国学者尼古拉斯·阿伯克龙比的《电视与社会》(1996)等著作中，电视批评的产业研究特性得到了充分的张扬。

安德鲁·古德温和加里·惠内尔编著的《电视的真相》一书，是英国第一部介绍电视机构、电视文本和电视观众全貌的电视入门教材。该书"序言"里，安德鲁·古德温和加里·惠内尔逐一分析检讨了电视研究中的社会批评、文学批评和文化批评传统，并极力倡导在电视批评中运用媒体研究和文化分析的手段。同时，在认真分析世界电视尤其英国电视发展状况及其未来趋势的基础上，安德鲁·古德温和加里·惠内尔提出了 20 世纪 80 年代以来英国电视批评的"转折"问题，亦即电视批评应该从后现代批评家们关注的"文本—受众"关系问题，转向由于电视的商业化浪潮而不得不予以重视的"文本—机构"关系问题。[①] 按作者的意图，随着商业竞争的加剧以及全球化媒介时代的来临，电视批评的产业研究特性理应一步一步地彰显。实际上，本书收录的一批文章，如安德鲁·古德温的《电视新闻：真的公正吗？》、迈克尔·奥肖内西的《大众文化：大众电视与霸权》、加里·惠内尔的《胜者为王：竞争》、帕特里克·休斯的《今日的电视，明天的世界》以及理查德·佩特森的《合适的家庭收视节目表》等，都较好地体现了

[①] 〔英〕安德鲁·古德温、加里·惠内尔编著：《电视的真相》"序言"，第 1—10 页，魏礼庆、王丽丽译，中央编译出版社 2001 年版。

这一点。

戴安娜·克兰的《文化生产：媒体与都市艺术》更是力图在文化研究的内部构架"文化生产"的理论。按作者的观点，对电影、电视、流行音乐等现代流行文化的理解，不可能脱离生产和消费这类文化形式的具体语境。在本书第四章，作者专门讨论了全国性文化工业中的组织，并重点考察了管理结构的性质，以及这些结构如何影响到电视、电影等媒体文化的内容。作者指出，在过去，全国性文化工业中的组织发挥作用的市场偶尔会出现动荡，在此期间，规模最大的公司无法通过寡头垄断来控制市场。尽管这些动荡时期会使一些组织付出巨大代价，甚至给这些组织带来灾难，但是它们很可能与反映公众趣味改变的新型文化产品的出现联系在一起。然而，20世纪80年代以来，由于支配全国性文化工业的联合大企业控制了发行渠道，影视等部类的文化生产已经越来越不受竞争和动荡的影响。因此，主要大公司采用既能应付小公司又能应付消费者的新策略，来维持它们对流行文化工业的控制。在寡头垄断控制的模式中，市场结构决定了文化变迁的水平，这种模式需要用一种新模式来取代，在这种新模式中，市场结构不再是决定创新程度的重要因素。当大大小小的公司越来越趋向于相互合作而不是相互竞争，市场的结构就会保持稳定，这使媒体联合大企业很少再对流行趣味的变化做出让步，它影响到新的文化生产者展示才能的机会，同时间接地影响到新思想和新潮流的引进。①

相较而言，尼古拉斯·阿伯克龙比的《电视与社会》尽管是一部主要论述电视与社会之间关系的专著，但其对电视批评的产业研究特性仍然是十分强调的。在专著的第一章里，作者便明确指出了全面分析电视社会作用必须注意的三个相关方面：第一，必须研究电视节目或者说电视文本的形式和内容；第二，由于文本不能自动生成，因而有必要通过观察整个电视业和电视节目制作机构来研究制片人和

① 〔美〕戴安娜·克兰：《文化生产：媒体与都市艺术》，第12页、第50—78页，赵国新译，译林出版社2001年版。

电视的制作手段;第三,由于电视节目说到底是为观众制作的,因而其效果如何关键要看观众的解释和反应。① 为了配合第二个方面的研究,在专著的第四章,尼古拉斯·阿伯克龙比专门论述了电视业的状况,重点讨论了国际传媒公司的电视股份、全球化进程中的电视贸易、节目制作中的政治经济学以及1992年英国广播公司1、2频道网络公司每小时的制作费用等课题;并就"商业营利的需要如何影响节目制作的类型"与"电视经理的风险经营"问题,发表了自己的看法。按尼古拉斯·阿伯克龙比的观点,对于任何一家电视组织,不管它是私有的还是大众服务性的,降低费用都是很重要的。不过,比这更具有普遍性的是,世界上大多数的电视台都是追求利润最大化的商业性组织,甚至大众服务性的电视也受到商业气息的影响,因为它必须同真正带有商业性的电视组织展开竞争。那么,一个重要的问题就是商业营利的需要如何影响节目制作的类型。比如说,电视戏剧制作就越来越依赖于国际合作的协议——其中的约定对节目形式强加了各种限制,因为合作各方都要寻找出能被国内市场看好的主题和叙事风格。交易的结果也许是制作出美国化的节目。这种节目以简单的人物塑造为基础,情节发展迅速,并采用一个经过长期考验的行为模式,结尾也毫不含糊。

 关于"电视经理的风险经营"问题,尼古拉斯·阿伯克龙比指出,电视制作很昂贵,而且大众对节目的接受情况总是难以估测。电视经营者无法知道某个新节目是否真受欢迎,甚至对一个老节目是否还会打响也心里没底。结果,对于电视经理来说,风险经营就是个大问题。为了努力控制风险,作者同意有人就此提出的三个方面的策略:第一,试图制作出成功的节目以吸引广大的观众,观众的范围越大,就会有越多的广告商要为商业插播中的广告段付费,电视公司的腰包就会越鼓;第二,尽力以各种方式重现成功的节目,最简单的办法就是回放流行的节目,这样做既省钱,又有效;第三,在成功的节目

 ① 〔英〕尼古拉斯·阿伯克龙比:《电视与社会》,第1—8页,张永喜、鲍贵、陈光明译,南京大学出版社2001年版。

中派生出新的节目,最简单的办法就是把一个已经广受欢迎的节目制成多集系列片,这些系列片常常会出乎意料地一炮打响。①

可以看出,无论安德鲁·古德温、加里·惠内尔、戴安娜·克兰、尼古拉斯·阿伯克龙比等对电视批评产业研究特性的重视,还是雷内·克莱尔、爱森斯坦、普多夫金和詹·莫纳柯等对电影批评产业研究特性的阐发,确实为人们更加全面、更加深入地理解电视和电影提供了充分的理论依据。

① 〔英〕尼古拉斯·阿伯克龙比:《电视与社会》,第89—127页,张永喜、鲍贵、陈光明译,南京大学出版社2001年版。

第二章　影视批评功能

　　影视批评功能论是对影视批评功能的一种理论探究，在影视批评学的理论构架中占据相当重要的地位。

　　与一般文艺理论和电影电视理论不同，本书撇开了对影视批评审美功能、影视批评社会政治功能以及影视批评哲学价值的一般体认，而是强调影视批评与创作对话、影视批评与观众互动、影视批评与自我交流的三大功能。在影视创作者、影视接受者与影视批评主体及其三者之间的关系中阐释影视批评功能，是为了防止步入影视批评中将影视批评功能随意泛化的误区，也是为了始终坚持影视批评的影视特性和批评特性，并充分显示影视批评以人为本的特点。

　　从电影和电视诞生以来，伴随着20世纪批评理论和影视理论的迅猛发展，影视批评的功能问题得到了相对全面而又充分的探析。影视批评的功能体系也逐渐从单一的政治、社会和审美阐释中解放出来，演变成为一个多维的、开放的表达系统。迄今为止，人们正在从不同的角度、不同的层面甚至不同的学术背景上丰富和发展着影视批评的功能话语。其中，社会学、美学、大众传播学和文化学视野里的影视批评功能问题，均显示出其独自的内涵和表征。

　　尽管如此，有关影视批评的一些基本论题，总是不会因为社会思潮和时代风尚的变化而改变其一以贯之的表述方式。仅就电影批评本身的价值和意义而言，在《关于评论的思考》(1958)一文中，安德烈·巴赞便明确表示："如果说评论是电影的良知，那么，电影正是借

助评论而对自身有了自觉意识。"① 实际上,早在20世纪30年代,中国电影批评家尘无就指出:"我相信没有批评,是不会有进步的。这不但电影是这样,一切文化都是这样。"② 确实,如果不对影视批评本身的价值和意义进行认真的审视,影视批评的功能问题就得不到基本的阐释;而影视批评功能论的缺席,势必严重阻碍影视批评学的建立和发展。在笔者看来,对影视批评与创作对话、影视批评与观众互动、影视批评与自我交流三大功能的深入辨析,正是影视批评学对影视批评本身的价值和意义进行认真审视进而对影视批评的功能问题进行基本阐释的首要前提。因此,影视批评与影视创作对话的功能、影视批评与影视观众互动的功能以及影视批评与影视批评者自我交流的功能,构成影视批评功能论的主要内容。一般影视批评理论中对影视批评功能的阐释,只有也必须依附于这样的内容框架,其独特性和合理性才能得到完整的映现。

第一节　与创作对话

影视批评与影视创作对话,是影视批评甚至影视创作过程中一个相当重要的环节。缺乏批评的影视创作是充满孤寂感觉以至无法忍受的。同样,不与创作对话的影视批评也是过于抽象神秘以至不可思议的。与影视创作对话,不仅是影视批评的主要内容,甚至是影视批评功能论的题中之义。

影视批评与影视创作对话,意味着影视批评者与影视创作在相对平等、彼此理解的基础上,在思想、知识领域以及影视观念等方面进行不断的交流和撞击,以期相互影响并共同促进影视产业、影视艺术和影视文化的发展和繁荣。从世界影视发展历史来看,要在影视批评与影视创作之间建立这样一种深刻的联系,显然并不是一蹴而

① 〔法〕安德烈·巴赞:《关于评论的思考》(1958),崔君衍译,《世界电影》1986年第2期。

② 尘无:《批评和骂》,《中华日报》"电影新地"1932年11月7日,上海。

就的。实际上,批评者与创作者之间,大多数时候不是相互攻讦,就是冷眼相向,或者漠然处之、貌合神离。两者之间的良性互动,成为一个世纪以来许多颇有追求的影视批评者和渴求进步的影视创作者的殷切期待。由于影视媒介的特有属性,在这一点上,影视界的状况比文学界、戏剧界、美术界和音乐界的状况似乎显得还要更加急迫一些。

发生在20世纪30年代上半期的中国电影文化运动,便较为生动地展现出电影批评与电影创作之间建立一种良性互动关系的必要性与艰难性。

从1932年开始,在尘无、鲁思、舒湮和夏衍等一批拥有新观念、新方法的文艺批评工作者的推动下,组建中国共产党电影小组,以《晨报》"每日电影"、《时报》"电影时报"、《申报》"电影专刊"以及《民报》"影谭"副刊等为阵地,大量发表影评,积极支持新兴的电影文化运动,抨击反动落后的"软性电影"论,并以现实主义的电影批评全方位地取代了30年代以前的电影伦理批评模式,为中国电影批评史留下了极为灿烂辉煌的篇章。然而,在新兴电影批评起步之初,由于受到各方面的阻力,尤其受到电影创作者亦即"电影作家"的误解和歧视,以及受到电影批评者自身素质的限制,新兴电影批评经常陷入"荆棘"和"泥泞"之境。这在尘无的一系列反思电影批评的文章中,都得到了极为鲜明的验证。在《电影批评平议》(1936)一文里,尘无表示,中国电影批评遭到电影作家的歧视,已经不是一天的事了。在进步的电影批评兴起的时候,作家们就觉得这种裁判者的麻烦的纠缠,而感到不愉快。这责任自然两方面都要负起的。因为电影批评者开始批评的时候,往往不能使作家感到他们对于作家的诚心的爱护;他们惟一的目标,是希望作家的作品更好一点。因此作家们在感情的反拨之下,就对于电影批评开始不理,开始仇视。那么,为什么批评家的批评不能使作家们感到他们对于中国电影的诚心的爱护呢?主要的原因在于批评家只能机械地运用他们的理论,甚至在看一张影片之前先在心中定下了一个批评的方式。这种批评虽在文章本身能够头头是道地说过去,然而他们和所批评的影片往往发生很

少的关系,或则是全不发生关系。

　　针对这种情况,在文章结尾,尘无一针见血却又颇为无奈地指出:"批评家和作家之间是不该对立的,而现在有些地方居然好像对立着,这不合理的现象我们觉得十分遗憾。"① 其实,尘无的"遗憾"不仅是20世纪30年代上半期中国电影批评和电影创作的"遗憾",而且是任何国家任何时代的电影批评和电影创作本身总能遭遇的重大"遗憾"之一。与众不同而又颇为难得的是,面对批评家和创作者之间的"对立",20世纪30年代的中国新兴电影批评工作者总能严厉地解剖自己,从电影批评本身存在的问题出发来分析批评与创作之间的关系,力图建立电影批评与电影创作的良性生态环境。因此,在《夜记之什(三)》(1937)一文中,尘无继续探讨了中国电影批评无法与电影创作达成对话的根本原因。他指出,电影批评家为电影企业家所厌恶已经是司空见惯的,但值得注意的应该是电影批评家为电影作家所歧视的问题。文学作家的厌恶批评是因为批评落后,所谓"拙劣地弹着"的"梵亚铃",而中国电影作家的讨厌批评,却因为批评"太观念"、"太不切实际"。中国电影,一开始就不是给企业家当作艺术品而制作的。"九·一八"以后,一方面因为电影从业人员的自觉,另一方面因为新的力量的输入,使中国电影开始变质,他们对电影的理解,从一般的娱乐转变成民族解放的武器。在这一过程中,电影批评是起着决定的主导作用的。然而,因为当时的电影批评太热衷于电影的社会效果,而忽视了电影的艺术性,同时更不了解中国电影的彻底变质,是一个十分艰苦的运动,是需要长时期不断的努力的。而在突变的条件没有具备之时,就想用外力来促成一个难能的飞跃,这种热心当然无可非议,但结果却是完全不能令人满意的。当然,在当时,我们的作家是一点也不怀疑地循着批评的指示而向前,他们"吾将上下而求索"地找寻着尖端的题材,甚至特地"加一点意识进去"。然而,这一切原就不能使批评家满意,他们要求得更高。于是,我们的电影创作者就感到了追随的无力;更因为环境的紧严、观

　　① 尘无:《电影批评平议》,《大晚报》"每周影坛"1936年12月20日,上海。

众的疲倦,便有意识或无意识地停顿了下来。因为他们的停留,批评家就加意地督促,如此反而引起了作家的反感。于是到目前,就有了作家不理批评家,批评家也不信任作家的现象。

鉴于以上原因,尘无呼吁,电影批评家和电影创作者应该共同担负起不能彼此对话或相互沟通的责任,他们之间应该"互相联系"、"互相教育"。① 也正是因为始终强调了这一点,新兴电影批评一度得到新兴电影创作的积极反馈和全力支持。在《如何走上前进之路》(1933)一文里,郑正秋回顾了"九·一八"以后新兴电影批评给电影创作界带来的崭新气象,并以一个电影创作者的身份,描述了电影批评与电影创作进行有效对话之后在中国电影界产生的动人效果及其令人鼓舞的远景:"从'九·一八'的一声霹雳起,暴日的大轰大炸大屠杀,许多血肉横飞,人亡家破的惨状,那就是帝国主义的代表作,我们次殖民地的中华民族,给那国际大盗疯狗似地直扑到面前来了,知道单单呻吟于并吞和共管的危墙之下,是不中用的,因此就引起了抵抗和斗争的觉醒,而言论和出版的自由,总算也发现了一线的曙光,各报的评论和各种附刊上的作品,都显然地有了一种新的前进的倾向,对于电影,也非但不像以前那样不置可否,不屑一问,而且非常重视而尽量批评了,尤其是《晨报》'每日电影',一点都不肯放松,哪怕是老朋友的作品,也照样不留余地的,给你个严正的批评与指导,靠着前进批评家的努力,便造成了新的环境的需要,它这种力量,好比是新思潮里伸出一只时代的大手掌,把向后转的中国电影抓回头,再推向前去,这是值得纪念的一个转变时期,不过前途荆棘还多,总得要先知先觉,不断地造就许多后知后觉,来开通大多数不知不觉的人们,才能十足收成这改造出电影社会建设化的环境咧!"② 在《会客

① 尘无:《夜记之什(三)》,《新华画报》1937年第2期,1937年3月,上海。在《电影批评的机能——电影批评夜谈之一》(《大晚报》"火炬"1934年11月18日,上海)一文里,韦彧(夏衍)也表示:"电影批评不仅对观众以一个注释家、解剖者、警告者、启蒙人的姿态而完成帮助电影作家创造理解艺术的观众的任务,同时还要以一个进步的世界观的所有者和实际制作过程理解者的姿态,来完成一个电影作家的有益的诤友和向导。"

② 郑正秋:《如何走上前进之路》,《明星月报》创刊号,1933年5月,上海。

室中》(1936)一文里,导演蔡楚生更是直接以一个电影评论家(L)与一个电影创作者(T)相互对话的方式,结合自己的创作实践,对多数电影批评家"隔膜"于电影制作者的痛苦,将作品摆在一切最高度的水准之前作无情的"求全责备"的现状表示不满。按蔡楚生的观点,批评家多数是从事文艺的,文艺的制作,只要集中个人的力量就可以完成,就算在出版上有着困难,但只要这制作有着它的时代意义,还是可以保存它的完整。电影却不同,除了剧本之外,它都是集体的制作,而且和资本有着密切的联系;既须正面地通过外力和政府最少四次或四次以上的检查,又须使思想不至于落伍;要避免经济困竭的制片公司不胜负担,又要使观众能不感到潦草简陋。在上述这几种互相关联,也是互相矛盾的条件中,所产生出来的东西,不是已经丧失它的完整,就是"全军覆没"!假如在这些足以致命的困难前还能做出一些成绩的话,无疑地是太值得加以褒扬了;要是批评家因彼此制作环境上有着这样大的差别而隔膜,劈开一切地,将它摆在一切最高度的水准之前,作无情的"求全责备",就不免觉得于心不忍了。

尽管如此,在文章最后,作者还是对电影批评家恢复了"恳挚"的态度,指出:"对于过去的,我需要批评家和朋友理解我的苦衷,以后呢,并希望不要以为我的'好辩'——或者是'诡辩',而放弃对我的指示——因为直到现在我还是在摸索……"[①] L与T最后愉快地握手告别,电影评论家与电影创作者的对话也在相互理解、相互支持的氛围中宣告结束。

从世界电影发展历程来看,电影批评与电影创作之间也曾在不同时代和不同地域形成过这种相互理解、平等对话的良性互动关系。这主要体现在无声电影时代的欧美各国、创建于1935年的意大利实验电影中心以及20世纪50年代英国的"自由电影运动"。

无声电影时代是电影创作者在电影语言和电影叙事等领域从蹒跚学步逐渐走向健步如飞的阶段,也是电影批评家在批评观念和批评方法等领域从牙牙学语逐渐走向系统构建的阶段。这一阶段里,

① 蔡楚生:《会客室中》,《电影·戏剧》第1卷第2、3期,1936年11、12月,上海。

许多杰出的电影从业者,例如谢尔盖·爱森斯坦、普多夫金、让—爱浦斯坦、路易·德吕克、乔托·卡努杜等等,往往一身兼二任,他们既是电影创作者,又是电影批评家。他们的创作活动总是跟他们的评论活动互相依存、合二为一,因此,在他们身上,批评与创作之间的对话,不仅成为可以期盼的现实,而且自始至终都能够在平等、互动的基础上进行。这不仅极大地促进了电影创作的发展,而且有力地推动了电影批评的繁荣。苏联、法国、意大利等国家无声电影创作及其理论批评所取得的巨大成就,在一定程度上或可归结到这一点。①仅以路易·德吕克的电影实践为例。

在世界电影史上,路易·德吕克以一个电影评论者、电影美学家和电影导演的先驱者著称于世。从1919年开始,他不仅陆续发表了《电影公司》(1919)、《上镜头》(1920)、《电影的争论》(1921)、《电影的起源》(1921)和《电影剧》(1923)等电影理论著作,而且出任法国《电影》杂志总编辑,主持《巴黎正午报》的影评专栏,还为许多杂志如《新闻快报》、《晚安》、《喜剧画册》和《快帆》等撰写稿件。与此同时,他的处女作电影剧本《西班牙的节日》(1919)由谢尔曼·A.杜拉克搬上银幕;接着他自己先后执导了《美国人》(1920)、《沉默》(1921)、《狂热》(1921)、《流浪女》(1922)以及《洪水》(1923)等影片。在电影批评与电影创作之间,路易·德吕克选择了以后者诠释前者的独特方式。亦即:与大多数电影导演不一样,路易·德吕克电影创作的惟一目的,不是为了票房而创作,也不是为了创作而创作,而是为了在创作中把他自己的电影理论具体化。他的创作目的,在于创造出一种样式、一种个性和一种流派,这种样式、个性和流派的电影作品,是以路易·德吕克电影理论中所倡导的探索内在情感和心灵状态的"视觉主义"为前提的。这样,在路易·德吕克身上,电影理论与电影创作始终以一种

① 在《关于评论的思考》(崔君衍译,《世界电影》1986年第2期)一文里,安德烈·巴赞也指出:"在默片时代,电影评论的诞生和发展还是与当时的影片制作密切相关的,卡努杜、德吕克、莱皮埃、杰尔曼、杜拉克、冈斯、爱浦斯坦、特代斯科等人既是电影导演,又是美学家。我无意考察这种合流现象是否合适,但是,评论的思考与创造活动在当时是互为依存的,这是事实。"

平等对话的姿态出现。尽管这样一种集批评与创作于一体的平等对话的方式,使路易·德吕克的电影创作在一定程度上受到了损害,①但这种方式所提供的经验和教训,无疑已经成为世界电影发展史上宝贵的精神财富。

电影批评与电影创作的良性互动,在1935年创建的意大利实验电影中心所进行的一系列电影实践中也能得到较好的体现。起初,意大利实验电影中心是由一批与意大利法西斯政权相敌对的、被法西斯政权摒斥于制片厂之外的人文学者和影评家共同组成的一个电影机构。以影评家温别尔托·巴巴罗和历史学家巴西纳蒂为代表的意大利实验电影中心,其电影批评与电影创作一度水乳交融地结合在一起。在这里,职业电影评论家经常着手拍片,或最终成为导演;而那些并不从事电影评论的导演,也经常在各种报刊或各种会议上与电影评论家进行广泛的对话。也正是在这样的氛围里,鲁奇诺·威斯康蒂、德·西卡和阿莱山德罗·勃拉塞蒂等分别拍摄了《沉沦》、《孩子们注视着我们》和《云中四部曲》等部分反映现实生活的影片。尤其是1940年进入意大利电影实验中心学习演员后来改学导演的德·桑蒂斯,在担任《电影》杂志评论员期间,不仅尖锐地批判了当时官方的法西斯电影和文化,同时热情地介绍了外国进步的特别是苏联的电影艺术,除了担任《沉沦》的助理导演之外,还与鲁奇诺·威斯康蒂合作编写了该片剧本。后来,德·桑蒂斯终于通过独立执导《悲惨的追逐》、《艰辛的米》、《橄榄树下无和平》与《罗马11时》等影片跻身于意大利一流导演行列。同时,"新现实主义电影"流派的理论也由温别尔托·巴巴罗、德·桑蒂斯等这些围绕着《电影》杂志的反法西斯影评家们提了出来。1943年,温别尔托·巴巴罗在《电影》杂志上发表

① 在《电影理论史》(李正伦译,中国电影出版社1992年版,第79—80页)一书中,意大利电影理论家基多·阿里斯泰戈如此评价路易·德吕克:"(路易·德吕克)拍这些作品惟一目的就是把自己的理论具体化,和他的理论活动一样,是为了拍宣扬真理的影片,为了新的流派——他和冈斯、莱皮埃、杜拉克是这一派的代表人物——而战斗不懈。但是,'视觉主义'是以内在情感和心灵状态为前提的,他为了把银幕从物质解放出来而探索各种手段的尝试,往往徒劳无功,以致作品往往出现错误而遭到非议。"

了一篇堪称"新现实主义电影的真正宣言"的文章,明确指出,意大利电影必须表现意大利的生活、文化、感情以及民族的特点和才能,必须具有"意大利精神"。并主要提出以下四点纲领:(一)反对充塞在意大利大部分作品中的那种幼稚和做作的庸俗作风;(二)反对那种没有思想和不反映人的问题的荒唐怪诞的作品;(三)不要听腻了的故事,也不要小说改编的电影剧本;(四)反对一切夸张,反对将所有的意大利人都描写成同一类型、具有同样高贵的感情并且同样意识到生活中一些问题的人。[①]——正是在这种电影批评与电影创作的良性互动之中,意大利新现实主义电影流派最终得以形成。

由林德赛·安德森、卡雷尔·赖兹、托尼·理查德森等人发起的英国自由电影运动,也是电影批评与电影创作平等对话的重要例证之一。1956年至1959年间,英国国家影剧院上映了《梦幻世界》(林德赛·安德森作品)、《妈妈不让》(托尼·理查德森和卡雷尔·赖兹作品)、《魔鬼何处道晚安》(K.卡拉巴兹和W.斯莱西奇作品)和《顽童》(弗朗索瓦·特吕弗作品)等6组20多部出自英国、波兰和法国导演之手的影片,负责上演这些影片的是一个非正式团体,其中最活跃的人物是林德赛·安德森,此时他已是著名的电影评论家,并拍摄过相当数量的纪录片;卡雷尔·赖兹也曾做过国家影剧院的节目编排人,撰写了大量电影评论文章,并转向纪录片制作。两人不仅在《宣言》一书中发表文章《赶快滚出去》,而且通过《大学与左翼评论》、《画面与音响》和《场景》等杂志,发表《站起来!站起来!》、《导演的电影》、《创造性因素》等一系列文章,表达了"自由电影"的一些主要思想。这些思想可以具体归结为:强调电影制作者的自由;电影工作者应当成为当代社会的评论家;电影制作者和评论工作者应该承担义务。在《站起来!站起来!》和《赶快滚出去》这两篇文章里,林德赛·安德森等人表

[①] 主要参考文献:(1)袁华清、尹平编著:《意大利电影》,第49—56页,中国电影出版社1996年版;(2)〔法〕乔治·萨杜尔:《世界电影史》,第386—401页,徐昭、胡承伟译,中国电影出版社1982年版;(3)Peter Bondanella, *Italian Cinema : From Neorealism to the Present*. Frederic Ungar Publishing Co. New York, 1984.

示,无论是电影艺术家还是电影评论家,都不可避免地具有自己的价值观,并在作品中表现出来;不仅如此,他们还应该有勇气对这些价值观保持鲜明的态度,并为捍卫它们而斗争。对于评论家而言,它的首要职责是"领悟"影片的意图和"判断"它在传达该意图上是否成功,在这个意义上,任何人都是评论家。但这并不意味着可以不加分析地接受每部影片,它意味着允许每部影片按照自己的标准而不是我们的偏见来为自己辩护。——由于强调了电影批评与电影创作之间的良性互动,林德赛·安德森和卡雷尔·赖兹可以相对出色地完成自己作为一个电影制作者兼电影评论家的职业生涯。实际上,从1946年开始,林德赛·安德森就与人共同创办电影杂志,并参加编辑工作,提倡电影制作要与英国制片旧传统决裂。在担任《场景》杂志编辑时,他一人撰写了该杂志的大部分重要文章。同时,他也是20世纪50年代《画面与音响》杂志的长期重要撰稿人。总之,林德赛·安德森不仅担负了宣传自由电影的主要责任,而且为自由电影贡献了最多的影片。其创作的《星期四的孩子们》(1954)、《这种运动生活》(1963)、《白色公共汽车》(1967)、《假如》(1969)等影片,不仅是自由电影运动的代表作,而且是世界电影史不可忽视的重要组成部分。[①]

 与电影批评一样,在电视批评活动中,批评与创作之间的平等对话也是完全必要而且十分必须的。但遗憾的是,迄今为止,无论在哪个国家或地域,也无论在电视发展的哪一个时期,都很少发现电视创作和电视批评之间能够真正达到平等对话、良性互动的境地。相反,电视批评家或以道德训诫者与政府检查官的身份指责电视节目的低俗与恶劣,或以大众传播学者与人文知识分子的姿态津津乐道于电视文化的媒介特性及其权力分配,很难真正触动电视创作本身的体制和惯例。而对于电视创作者来说,始终追随公共电视或商业电视

① 主要参考文献:1.〔英〕阿·劳维尔:《自由电影》,张雯译,《世界电影》1988年第4期;2. Dr Roger Manvell, *The International Encyclopedia of Film*, Rainbird Reference Books Limited. New York, 1972.

的运作规范,自然而然地以主流意识形态的重要代言者或以商业利润的疯狂追逐者自居,成为他们参与创作的关键动机。这样,创作者与批评者之间很难在目标和行为上达成一致,与创作对话也几乎成为每一个电视批评者渴望实现的理想境界。

第二节 与观众互动

作为创作者与观众之间的中介,批评除了要与创作对话以外,还要与观众互动。

与观众互动的影视批评,倾向于在创作主体和批评主体之外建构观众主体。一方面,作为主体的观众在与创作和批评互动的过程中,既推动创作和批评的发展,也不断地丰富和完善影视心理学或曰影视观众学;另一方面,批评主体在与观众主体对话之际,不仅善于从一般观众的立场上读解影视作品的价值与蕴涵,而且可以从一般观众的选择中直接探悉社会、历史、时代和文化的症候。影视批评与观众互动,不仅前所未有地提高了观众在影视批评领域里的地位和身份,而且极大地拓展了影视批评自身的视野。

强调影视批评与观众互动的功能,首先需要确立影视观众的主体位置。也就是说,在电影/电视运作机制中,影视观众并非可有可无的存在,相反,从一开始,影视观众就是影视创作的目的与结果。按德国学者汉斯·罗伯特·姚斯等人的接受美学观点,[①]在影视观众接受某一具体的影视作品之前,这一影视作品的价值和蕴涵无法独自表达或传播;只有当影视观众欣赏到这一具体的影视作品并以各种方式表达自身所感之时,一次严格意义上的影视创作才能宣告完成。观众作为主体,不仅在影视运作机制中不可回避,甚至在影视创

[①] 在《接受美学与接受理论》(周宁等译,辽宁人民出版社 1987 年版,第 26 页)中,姚斯与霍拉勃指出:"一部文学作品,并不是一个自身独立,向每一时代的每一读者均提供同样的观点的客体。它不是一尊纪念碑,形而上学地展示其超时代的本质。它更多地像一部管弦乐谱,在其演奏中不断获得读者新的反响,使本文从词的物质形态中解放出来,成为一种当代的存在。"

作过程中也担负着相当重要的使命。

这样,在影视批评和影视创作中强调观众的参与以及观众的能动性和主体性,成为影视理论批评发展历程中一以贯之的追求。早在1947年,在《作为创造者的观众》一文中,爱森斯坦就明确指出:"谁是最严格的批评家?素来就是那熟悉艺术所反映的对象的人。我们的电影,无论是什么题材、样式、情节和风格,其基本主题都只有一个:那就是反映我们国家在奔向共产主义的运动中成长与发展的伟大过程,并竭尽一切力量来促进这一过程。在这里,我们的人民已经不是观众,而是在布尔什维克党的领导下的这一伟大历史事业的创造者了。那么,又有谁能够像我们的人民这样比任何人都能更好地了解银幕上所反映的这一主题的正确性与真实性呢?因为他是通过银幕创作来判断他自己的创造的;而银幕创作本身,又是体现我们伟大人民的创造灵感的最美好的方式之一。我们的电影观众——这是作为创造者的观众。他与电影工作者们共同创作了在俄罗斯大地上建立的苏维埃政权伟大的头三十年里上映的那一系列光荣的电影杰作。"① 在爱森斯坦看来,观众不是被动的接受者,更不是低俗趣味的代言人,相反,由于他们是社会发展的主体,他们有能力也有信心作为"创造者"来与电影创作者共同创造属于他们自己的电影杰作。爱森斯坦的观点,尽管不无理想主义的色彩,但将"观众"当作"创造者",却在世界电影批评史上极大地提升了观众的地位。同样,在《电影随想录》里,雷内·克莱尔也表示:"电影是由于它跟观众的接触才具有了它目前的形式,这正如岩石是由波涛冲击而成的一样。观众并不是创作者,但是,他们在创作者的作品中间进行挑选,结果就等于由他们执掌了大权。"② 按雷内·克莱尔,电影创作者和电影批评家只有与"执掌了大权"的电影观众进行严肃而有成效的对话,

① 〔苏〕尤列涅夫编注:《爱森斯坦论文选集》,第98—99页,魏边实、伍菡卿、黄定语译,中国电影出版社1962年版。

② 〔法〕雷内·克莱尔:《电影随想录》,第167页,邵牧君、何振淦译,中国电影出版社1962年版。

才能做到有的放矢、有备无患。

在中国电影理论批评界,较早明确地对电影观众的地位和身份表示关切的电影批评家是钟惦棐。在《"票房价值"》、《电影的锣鼓》与《为了前进》等文章中,[①] 钟惦棐始终强调着电影观众的重要性。在他看来,如果要讨论电影,就不能不注意观众心目中的影片,如果脱离了影片在人民中的反响来谈改进电影工作问题,便失掉了它的客观标准。而中国电影改革的锣鼓,就是从"电影与观众"这个点子上敲起来的。按照过去的经验,改革中无疑应该丢掉一些东西,但也需要保留一些东西,而其中最主要的东西就是"电影与观众"的联系,丢掉了这个,便丢掉了一切。为了说明这一点,钟惦棐认真地算计起一些国产影片的上座率和票房情况:在上海,《一件提案》的上座率是9%《土地》的上座率是20%,《春风吹到诺敏河》与《闽江桔子红》是23%;从1953年到1956年6月,国产片共发行了100多部,其中有70%以上没有收回成本,有的只收回成本的10%,纪录片《幸福的儿童》竟连广告费也没有收回。正是在对电影观众进行密切关注的过程中,钟惦棐找到了问题的症结。他指出,为什么文艺为工农兵服务的方针明确了,工农兵及一般劳动人民的生活水平也有了显著的提高,而国产影片的观众却如此不景气呢?这就同时暴露了两个问题:第一,电影是一百个愿意为工农兵服务,而观众却很少,这被服务的"工农兵"对象,岂不成了抽象?第二,电影为工农兵服务,是否就意味着在题材的比重上尽量地描写工农兵,甚至所谓"工农兵"电影?为了回答这两个问题,在《电影的锣鼓》里,钟惦棐坚决表示:"事态的发展迫使人们记住:绝不可以把文艺为工农兵服务的方针和影片的观众对立起来;绝不可以把影片的社会价值、艺术价值和影片的票房价值对立起来;绝不可以把电影为工农兵服务理解为'工农兵电影'!"

钟惦棐有关电影与观众之间的关系以及电影的票房价值等方面

① 分别发表于:《人民日报》1956年9月16日;《文艺报》1956年第23期;《文汇报》1957年1月4日。

的论述,在世界电影理论批评史上并非创新之举。但在新中国建立以后的 30 多年中,却如空谷足音,令中国电影理论批评界振聋发聩。他没有如爱森斯坦一样,把电影观众当作"创造者",但却始终坚持在自己的批评实践中与观众对话,为新中国前 30 年的电影批评历史带来了一股难得的新鲜之气。

20 世纪 60 年代以后,电影理论批评开始体现出从整体上向观众研究转折的重大趋势。正如澳大利亚学者 G.透纳所言,由爱森斯坦的蒙太奇理论向巴赞的场面调度理论的转移,可以看做是电影理论向强调视觉风格的一种转移;更重要的是,强调观者在场面调度中的阐释作用,预示着电影理论的一种重新定位:它最终导致了对通俗电影的重新估价,并开始了从考察电影和现实的关系转向考察电影和观者之间关系的运动。[①] 也如美国电影理论史家尼克·布朗所言:"一个重要的主题一直从经典时期延续到当代:'电影与现实的关系是什么?'经典电影理论的回答是通过对感知的解释来描绘影像与现实的关系。当代电影理论的回答则是分析影像与观众的关系。从历史的角度看,观众已经取代现实成为基本的参照系。"[②] 确实,在《电影美学与心理学》(1963)一书中,法国电影理论家让·米特里已经开始将电影观众当成了自己理论的出发点。他不再如爱因汉姆一样,倾向于简单地比较日常现实的感知与电影影像的感知之间的差异,也不再如安德烈·巴赞一样,将电影作品与其观众的关系限定在本体论和伦理学领域,而是首先将电影从它既定的社会经济环境中抽取出来,侧重研究影片在观众意识中造成的联系。在让·米特里看来,电影是一门艺术而且应该被当作一门艺术,电影的历史在很大程度上就是摆脱戏剧形态、逐渐趋近小说形态的过程。电影的美学属性不是客体属性,而是反映了观众与客体之间的关联性。审美是对世

[①] 〔澳大利亚〕G.透纳:《从第七艺术到社会实践——电影研究的历史》,胡菊彬译,《世界电影》1994 年第 2 期。

[②] 〔美〕尼克·布朗:《电影理论史评》,第 163 页,徐建生译,中国电影出版社 1994 年版。

界的一种调解方式——艺术象征性地调解了观众与一个复杂无序的世界之间的关系。

当然,只有随着电影符号学与精神分析学的建立,影视观众的主体位置才能得到真正的描述和观照。弗洛伊德的"梦的运作"、"俄狄浦斯情结"以及雅克·拉康的"镜像阶段"理论,为描述主体与世界的关系,以及主体在意义建构中的位置提供了一种语言。电影符号学尤其精神分析学不仅对主体的社会化过程进行了详尽的描述,而且还恢复了以前被结构主义一笔勾销或遗忘了的主体问题在电影批评中应有的地位。这种改变,为电影理论批评家提供了一个基础,使他们能够以更加严密的方式确定观众与电影的关系。在《古典电影的引导代码》(1974)一文里,美国学者丹尼尔·达扬便从雅克·拉康的概念术语中借用了"象征界"与"想象界"的概念,从路易·阿尔都塞的理论中借用了有关"主体"(或自我)和"意识形态"之间相互关系的概念,还从让-路易·舍费尔和让-彼埃尔·欧达尔的理论中借用了有关古典绘画和古典电影中"再现"和"透视"代码的功能的概念,在这些概念和理论的基础上,丹尼尔·达扬企图从理论和系统的角度来考察形象与观众之间的关系。他指出,主体的存在必定被意指着,但它是"空"的,被规定着,却无拘无束;观众便占据着主体的位置,理解着主体存在的能指。在绘画中,观众自己的主观性填充着由绘画预先规定的空位。绘画不仅呈现自身,它还提供对自己的读解,观众的想象机能只能与绘画中固有的主观性相符合,观众的接受自由也因此被减至最低限度,他不得不接受或拒绝整幅绘画作品。从意识形态上说,这样的后果是十分严重的。而在电影中,一般电影术的话语是由一个镜头和一个逆镜头组成,在前一个镜头中,不在的领域以不在者的形式把自己强加于观众的意识,这个不在者也注视着观众注视的东西;在第二个镜头即第一个镜头的逆镜头之中,不在的领域被占据着不在者的位置的某人或某物的出现所消除。由镜头—逆镜头组成的系统,以如下方式组织着观众的经验:观众的快乐依赖于他与视界的同化,但当他察觉到框架时这种快乐就被打断了;从整体论的观点来看,镜头的不在者是这样一种代码的元素,这种代码是由于镜头的

逆镜头而被吸收入信息中去的;当镜头的逆镜头取代了镜头时,不在者就从话语陈述的水平转移到虚构故事的水平上了。结果,代码果真消失了,而电影的意识形态效果得以确立。产生着一种想象的、意识形态的效果的代码为信息内容所隐蔽,观众不可能看见这个代码的作用,而是完全在其支配之下,他的想象层机能也被彻底引入电影。这使得观众吸收了意识形态的效果却对此一无所知,正如在古典绘画中的情形一样。① ——丹尼尔·达扬的分析,无疑有令人耳目一新之处。正是在20世纪70年代中期,与丹尼尔·达扬一起,彼得·吉达尔、克里斯丁·麦茨和吉弗里·诺威尔-史密斯先后发表了《结构——唯物主义电影的理论和定义》(1975)、《历史和话语:两种窥视癖论》(1975)与《论"历史和话语"》(1976)等文章,继续进行所谓的"电影深层结构研究"。这些电影学者的努力,尽管存在着诸多问题,但在推动电影观众研究以及发扬电影批评与电影观众互动方面却是功不可没的。

与电影批评相比,拥有社会学批评和媒体批评传统的电视批评,似乎更加注重与观众互动的功能。在电视批评中,观众的能动性和主体性大多是通过教化理论得到强化的。按美国学者 W.J.波特(W.J.Potter)的观点,教化理论的中心意旨是,预言看电视多的人比看电视少的人更会体现出电视内容所反映的观念和信仰。② 这样,关于电视效果尤其电视暴力效果的研究,就成为传播理论和社会学研究的重要内容。在电视的相当一部分历史上,一个主要的担忧就是电视暴力可能带来的影响。据内容分析的结果显示,电视上呈现着大量的暴力内容。一个年龄在12岁的孩子,平均每人已经在电视上看过10.1万次暴力场面,包括1.34万次死亡情节。有关电视暴力对人们行为可能带来的效果,很多人提出了很多不同的假设。其

① 〔美〕丹尼尔·达扬:《古典电影的引导代码》,参见李幼蒸选编《结构主义和符号学——电影理论译文集》,第205—225页,生活·读书·新知三联书店1987年版。
② W.J.波特:《教化理论及研究》,参见常昌富、李依倩编选《大众传播学:影响研究范式》,第174—218页,中国社会科学出版社2000年版。

中,净化作用假说提出,戏剧主人公的侵犯行为替代性地表达了人们内心的暴力倾向,因而通过观看电视暴力,可以降低采取实际侵犯行为的冲动;而模仿假说指出,人们从电视上学得了侵犯行为,然后再到外面去照样模仿;免除抑制假说也认为,电视降低了人们对侵犯他人行为的抑制。尽管观点各异,但美国精神健康研究所还是在1982年发布了一份研究报告。该报告指出:"在经过10多年的研究之后,大部分研究团体的共识是,电视上的暴力的确导致了看这些节目的少年儿童的侵犯行为。这些结论是根据实验室实验法和实地研究法得出的。当然,并不是所有的儿童都会变得有侵犯倾向;但是,在电视暴力与侵犯行为之间存在积极相关。就规模而言,电视暴力与侵犯行为之间的相关,就像过去进行测量的任何其他行为问题的变量一样强。因此,研究的问题已经从是否存在某种效果变为寻找对该效果的解释。"①

如果说,从社会学批评或媒体批评的角度研究电视批评与观众互动的功能,并没有真正树立电视观众在电视机构中的主体位置,那么,研究"观众中心批评"与电视之间的关系,则可以在电视创作主体与电视批评主体之外建构电视观众主体,极大地拓展电视批评自身的视野。在这方面,英国学者彼得·利科特与罗杰·兰姆合著的《观看家庭电视》(1986)、海伦·贝尔与吉利安·戴尔合编的《压抑:妇女和电视》(1987)以及艾伦·塞特等主编的《遥控:电视、观众和文化权力》(1989)等著述,为观众中心的电视批评实践作出了相当的贡献。而在《观众中心批评与电视》一文中,美国学者罗伯特·艾伦更是集中讨论了电视观众观看电视的独特经验以及如何在电视话语和电视观众之间找到会合点的关键问题。文章指出,电视并不只是一系列的故事,它还是一种表演媒介。而且在某些方面,它不只是像文学交际中的作者/读者的关系那样,作者被撤离现场,而由读者一个人默念,它更类似于你/我之间面对面的交际。对大多数小说而言,在作者与读

① 〔美〕沃纳·赛佛林、小詹姆斯·坦卡德:《传播理论:起源、方法与应用》,第304—305页,郭镇之、孟颖等译,华夏出版社2000年版。

者的交流过程中,读者的作用是隐而不现的;读者很少被作为谈话对象或接受要求的对象。商业电视则相反,它们不断地讲话,或乞求,或恳求,或要求,或哄骗,或鼓励,试图引诱观众上钩。如果说文学作品和电视试图将读者或观众从日常生活领域拽出来,把他们带进一个似可信又不可信的境界,那么,商业电视则将它自身的形象、它的故事、它的产品投到观众的日常世界中去。总之,电视的话语和讲话模式在吸引观众方面既与文学作品不同,也与电影不同。观众如何通过收看电视来理解电视节目并从中获得乐趣,部分地取决于他们收看电视行为的个性。"观看电视"这种表述实际上囊括了与电视机打交道的各种各样的方式,从全神贯注地看电视到一边干其他活儿一边偶尔朝电视屏幕看上一眼等,但无论你以何种方式去看电视,都会与看书、甚至在电影院看电影的体验不一样。[①]——在包括罗伯特·艾伦在内的英美等国学者的共同努力下,电视观众的主体位置终于从文学读者或电影观众的阵营中解放出来,表露出自身不可替代的独特性。

也正因为如此,在影视批评过程中,影视批评必须在与主体性得到确认的影视观众之间互动共生,才能完整地体现出影视批评自身的功能定位。

第三节 与自我交流

跟与创作对话和与观众互动的功能相比,与自我交流的功能在影视批评中很少引起人们的关注和重视。

最关键的原因在于,影视批评者在确立创作主体和观众主体的"中心"位置之后,大多无暇顾及自身的主体位置,因而忽略了与自我交流的重要性和必要性。另外,相对贫弱的影视学术传统,也使与自

[①] 〔美〕罗伯特·艾伦:《观众中心批评与电视》,参见〔美〕罗伯特·C·艾伦编《重组话语频道:电视与当代批评》,第87—126页,麦永雄、柏敬泽等译,中国社会科学出版社2000出版。

我交流的影视批评功能始终没有得到有意的提倡和认真的实践。迄今为止,与自我交流仍然只是少数电影理论批评家在影视批评实践中梦想实现的一个目标。

首先是安德烈·巴赞。在《关于评论的思考》一文里,安德烈·巴赞一度表示:"搞评论有两个好处,一是暂且可以当个新闻作者挣钱谋生(这也是不可小觑的),二是促使你为自己,也为他人确定人们喜爱的或拒绝的东西,预先勾画出人们希望有朝一日得以实现的理想电影的图景。"① 安德烈·巴赞不无谨慎地在电影评论中为"自己"留下了一席之地。在巴赞看来,为"自己"当然也为"他人"确定喜爱的或者拒绝的东西,无疑是一种特别具有诱惑力的举措,因为它能够为"自己"也为"他人"勾画出一幅理想电影的图景。确实,在与创作对话和与观众互动的过程中,这种"理想电影的图景"往往是湮没不彰的。只有在与自我交流的时候,影视批评才会超越世俗的藩篱,闪现出一种理想的、动人的光辉。

在《论电影艺术》一书里,英国电影理论家欧纳斯特·林格伦也表达了类似的看法。作者指出:"评论的过程——即用更敏锐的理解来丰富我们的享受的过程——包括两种活动:一种活动是感受和了解;另一种活动是理性的分析,其目的是弄清楚我们到底有什么感受和了解(事实上理性活动的内容就是提出和回答问题,这些问题实际上是向我们自己提出的,而不是向艺术作品提出的)。这两种活动是互相影响的,有了感受才能有分析,而分析又使感受本身得到发展并变得更加明确。根据上述的定义,我们可以得出一个重要看法:人们必须首先感受和了解,而后才能进行分析。决不能让理智对美学问题有先入为主的判断。任何健全的评论的首要前提,是评论者必须专心致志地和虚怀若谷地使用自己的全部官能(感觉、感情和理智的官能)来对待艺术作品。"② 从批评理论上来说,欧纳斯特·林格伦确乎

① 〔法〕安·巴赞:《关于评论的思考》,崔君衍译,《世界电影》1986年第2期。
② 〔英〕欧纳斯特·林格伦:《论电影艺术》,第163—177页,何力、李庄藩、刘芸译,中国电影出版社1979年版。

是表现主义或直觉主义美学的忠实信徒,他明确地排斥分析和理性,崇尚感觉和感情。这种对感觉和感情以至感官的迷恋,无疑会使欧纳斯特·林格伦将批评和创作与读者/观众疏离开来,进入一个与自我交流的纯粹境地。但是,欧纳斯特·林格伦也无意中流露出这样的观点,即:这种与自我交流的批评境界,只有在对音乐和美术作品进行分析时才更有效,也正因为如此,在论及具体的电影批评之时,他只好提出"电影味"这样一个过于主观并不无神秘感的概念,作为电影批评的基本标准。按欧纳斯特·林格伦,一部影片有多少"电影味",是衡量这部影片作为电影艺术作品的质量和严肃性的"尺度",也是分析制片人意图的"宝贵线索"。一部影片只要放映了几分钟,观众就会"本能地"和"强烈地"感觉到它的"电影味"有多少,就像人们能够"感受"到一幅画怎样使用色彩造型,"感受"到一座精心设计的建筑物的规模和比例的相得益彰,"感受"到一部精彩剧本的戏剧性。——将对"电影味"的"感受"当作电影批评的主要尺度,确实有利于确立影视批评者自身的主体位置,并得以强调影视批评与自我交流的重要性和必要性,但是,将与自我交流的影视批评完全建立在"感受"的基础之上,却多少会令人对影视批评的客观性和价值产生担忧。

在中国,影视批评者自身的主体位置长时期湮没不彰。但进入20世纪90年代以后,影视批评界终于开始注意到了这一点,影视批评者与自我交流的重要性和必要性也因此提上了议事日程。在《影评人的真面目》一书中,台湾影评家梁良便呼唤着一种"具有作者野心"的影评人,在他看来,"具有作者野心的影评人,会在客观的陈述之外再加上主观的议论,使'批评'本身也变成一种'创作'。读者在阅读了他的影评之后,除更了解那部电影,也会了解那个批评电影的人。那些被称为'有分量的影评人',甚至'影评权威',几乎无不是有自己独特的批评观点和写作风格的影评人。"[①] ——显然,梁良心目中"具有作者野心"的影评人,不仅是个性独特的影评人,而且是能够

① 梁良编著:《影评人的真面目》,第156页,台北淑声出版社1993年版。

与自我交流的、具有主体精神的影评人。

在笔者看来,跟与创作对话和与观众互动的影视批评相比,与自我交流的影视批评更加自由,也更加缺少明确的功利色彩。但这种自由并非无拘无束的海阔天空、信马由缰,而是在充分掌握和了解影视特性和批评特性的基础上,在对批评对象进行深入的分析和认真的体悟之后,自由自在地表达自己独特的体会和感受。这样的影视批评既能达到与自我交流的效果,又能给影视创作和影视观众带来灵感和启发。

同样,由于缺少明确的功利色彩,与自我交流的影视批评往往能够摆脱一己私利,在字里行间映现出批评者自身的聪颖灵气和率真性情。这样的影视批评,由于融贯着批评者自身的文化内涵和生命底蕴,其品格自然远在那些应酬和应景文字之上。

总之,在影视批评中强调影视批评与自我交流的功能,有助于完整理解影视批评的功能定位并促进影视批评的正常发展。

第三章　影视批评主体

所谓影视批评主体,指影视批评的写作主体和接受主体。影视批评的写作主体是指从事影视批评写作的影视批评者自身;而影视批评的接受主体,则既指影视批评的显在接受者,又指影视批评的隐在接受者,包括影视从业者和普通观众群两个部分。

对影视批评主体的探讨,意味着一方面要对从事影视批评写作的影视批评者自身进行深入的研究和探悉;另一方面,也要对影视从业者和普通观众群接受影视批评的姿态和行为进行相对全面的分析和扫描。如果说,影视批评特性论与影视批评功能论是对影视批评客体的理论分析,那么,影视批评主体论则是对影视批评主体即写作主体和接受主体的具体阐释。从写作主体和接受主体的层面洞观影视批评主体,是将影视批评实践当作写作和接受之间双向交流活动的结果,符合20世纪60年代以来现代文学批评理论以及现代影视批评理论的发展趋势。

在影视运作实践中,影视批评主体的工作与影视创作主体的工作一样举足轻重。批评主体和接受主体需要利用一切可以利用的手段,在影视批评过程中发挥自己的能动作用。为了做到这一点,他们既要对正在发生或已经发生的影视文化现象作出或客观或主观的评价,进而阐明自己的影视观念,引导影视文化沿着可以期待的方向发展。同时,又要通过对影视文化现象的分析,帮助影视创作者总结经验,引导影视观众的消费,并促进影视理论的建设和发展。为此,影视批评主体必须具备相当的文化修养和专业素质,才能在批评活动中立于不败之地。

为了行文方便,笔者拟从文化修养和专业素质两个方面来展开

对影视批评主体的论述。

第一节 文化修养

作为影视批评的写作主体和接受主体,从事影视批评写作的影视批评者以及接受影视批评的影视从业者和普通观众群,都要受到自身文化修养的影响和制约。也就是说,不同文化修养的影视批评者、影视从业者和普通观众群,在对待影视批评的过程中都会体现出不同的行为和姿态,这将极大地改变影视批评的生存处境和发展面貌。在影视批评学中,可以将文化修养与影视批评主体的生活积淀、文史哲基础及其批评观联系起来。

一 生活积淀

生活积淀是影视批评主体物质生活经历与精神生活经历积累程度的一种衡量指标。一般来说,影视批评的质量与影视批评主体的生活积淀保持着紧密关系,也就是说,影视批评主体的生活积淀越丰富,影视批评的质量也就越高;反之亦然。

在影视批评活动中,生活积淀之所以显得特别重要,是因为通过影视文本显示出来的世界,与影视批评主体所面对的世界之间存在着一种同构。在现实世界中,如果影视批评主体缺乏相应的生活阅历和情感体验,就无法真正与影视文本显示出来的世界产生共鸣;相反,只有自身的生活经历积累到了一定的程度,才能充分理解和阐释银幕/荧屏上的另外一个世界。在这里,生活积淀成为影视创作主体与影视批评主体之间平等对话的基本前提。

尽管物质生活和精神生活是不能绝对分割的两个范畴,但是,作为影视批评主体文化修养的一个组成部分,对生活积淀的理解不能简单地停留在物质生活经历的积累之上,而是要将精神生活经历的积累当作生活积淀的重要内容。这是因为,与社会学和人类学的研究不同,作为精神创造的影视创作和影视批评实践,更多的时候是诉诸人类的精神生活领域,而不是物质生活领域。对于影视批评来说,

通过影视文本显示出来的那个由天空、大地和花、鸟、虫、鱼以及由建筑、道路、饮食和衣着等组成的物质世界,或许也能引起少数批评者的重视,但是,如果这些物质生活图景不与依赖并活动于其中的人的精神世界联系起来,是必然不会引发人们的感触和思考的。也就是说,对于影视批评主体而言,精神生活的积淀比物质生活的积淀更加重要。

精神生活的积淀有赖于影视批评主体积极参与到对大千世界的体验、感受和批评之中。经过不断地、反复地体会和思考,影视批评主体自然会形成相应的对待人生的态度与观察世界的方式亦即自己独特的人生观和世界观。批评主体的人生观和世界观,无疑是读解影视文本的一把钥匙,为打开影视文本的内在隐秘或曰影视创作主体的精神之门提供了不可或缺的工具。

拥有开放的、深刻的人生观与世界观,势必有助于影视批评主体更加深入地理解和阐释影视现象的复杂性、影视文本的多元性以及影视创作主体精神追求的丰富性。在《电影艺术诗学》(1961)一书中,苏联电影理论家多宾首先回顾了1931年至1934年间苏联电影界掀起的一场有关电影中的"诗"与"散文"的著名争论。争论发生在电影中"诗"的拥护者谢尔盖·爱森斯坦与"散文"的代言人C.尤特凯维奇之间。尽管C.尤特凯维奇对B.史克洛夫斯基、Б.艾亨鲍姆、Ю.狄尼亚诺夫、Б.卡赞斯基、А.彼奥特洛夫斯基等人在《电影诗学》一书中表现出来的那种挑衅性的关于电影诗的形式主义理论进行了雄辩的抨击,但是在各种场合,他还是往往不加分析地将电影中的诗的因素与当时关于"诗的"电影的理论等同起来,并给予了同样的评价。这样,那些具有诗的特质的苏联电影导演,如爱森斯坦、普多夫金、杜甫仁科、柯静采夫和塔拉乌别尔格等人的艺术追求,就与以莱昂·摩西纳克、路易·德吕克、谢尔曼·杜拉克等为代表的法国"先锋派"的电影实验混合在一起。C.尤特凯维奇甚至责备那些具有诗的特质的苏联电影导演,说他们是按照法国"先锋派"的一切陈规旧套摄制影片。

为了驳斥C.尤特凯维奇的观点,也为了把谢尔盖·爱森斯坦等

人与路易·德吕克等人的电影思想和电影形态真正区别开来,多宾决定以自己禀赋的无产阶级的、革命的世界观来考察问题。他指出,与 C.尤特凯维奇所描述的完全不同,苏联电影中"诗的"流派基本上走着与法国"先锋派"在原则上截然不同的道路。滋养着苏联电影的"诗的"流派的,不是形式主义理论的小溪细流,而是苏联社会的革命气氛和思想的巨大影响。这些电影不是简单的消闲品,它们是经过周密计划而奔向一定社会目标的教育工作的一部分。苏联电影导演掌握了电影语言的最强有力的手段,但他们所以在顽强的探索中把这些手段发展到完善的地步,却不是为了在节目的晚会中供人消遣,而是为了丰富苏联和其他任何一个国家的工人的思想意识。正是通过"隐喻"这种独特的手段,苏联电影导演从全世界的革命解放的伟大理想里,从共产主义的思想情感中汲取了力量。也正是由于这一点,苏联电影大师才能发现诗的电影语言的新的巨大可能性,从而对世界电影艺术的发展作出重大的贡献。[①] 现在看来,由于站在了比 C.尤特凯维奇更加深广的世界观基础之上,多宾对苏联"诗的"电影与法国"先锋派"电影的评价,还是显得更加深入人心。

丰富的生活阅历和深刻的人生体验,也使美国电影理论家李·R.波布克在评述维托里奥·德·西卡、路易斯·布努艾尔、费德里科·费里尼、英格玛·伯格曼以及黑泽明、斯坦利·库布里克、让-吕克·戈达尔等现代电影大师之际,显露出与众不同但又切中肯綮的电影批评才华。在论述维托里奥·德·西卡的部分,李·R.波布克指出:"德·西卡最擅长的是用他的影片来发掘社会悲剧。他的最令人难忘的人物都是政治上的不义或社会上的冷漠的牺牲者:擦鞋童、必须偷一辆自行车以获得一个职位的失业的父亲、被赶出寓所的孤独的老人、遭到法西斯迫害的犹太家庭。德·西卡带领我们深入到这些人物每一天的生活中,并向我们表现——有时是以幽默或嘲讽的口吻,但总是带着一种强烈的真实感——他们在自己所面临的严峻环境中怎样继

① 〔苏〕多宾:《电影艺术诗学》,第 1—55 页,罗慧生、伍刚译,中国电影出版社 1963 年版。

续生活下去。他不求助于人为的闹剧,也不故意装出义愤填膺的样子,而只是叙述他们的故事,让我们亲眼目睹他们的人性。"对英格玛·伯格曼的评价,李·R.波布克也充分地融入了自己的人生观和世界观:"伯格曼比其他任何电影导演更多地显示出一种不断扩大他的艺术创作界限的能力。他继续关注着人生的旅途所提出的那些普遍的问题;如果说他的影片似乎常常在哲学上提出永恒的疑问,那是因为他在提出这些问题时不断变换角度的缘故。英格玛·伯格曼不是一位实验电影导演——至少从一般的意义上讲,他的基本风格具有一种无庸置疑的近乎实验电影的质朴。然而,伯格曼作品所特有的这种质朴,在很大程度上是他愿意对电影手段的技术可能性进行实验并希望使电影变成探察人类处境的精确工具的结果。"① 可以看出,无论是对英格玛·伯格曼的理解,还是对维托里奥·德·西卡的阐释,在电影批评活动中,李·R.波布克都充分地运用了自身的生活积淀,将电影批评提升到了一个深刻新颖而又丰富多样的新境界。

在中国影视批评发展历程中,也十分强调生活积淀对于影视批评主体的重要性。在某种意义上,这是中国文艺批评传统在影视批评领域的延展。《孟子·万章下》有言:"颂其诗,读其书,不知其人,可乎?是以论其世也,是尚友也。"点明了文学批评中"知人论世"的必要性。② 刘勰《文心雕龙·知音》一篇,不仅提出了批评的态度问题和批评家的主观修养问题,而且精辟地论述了批评应该注意的各个方面。对于批评家,刘勰特别强调广博识见的重要性:"圆照之象,务先博观。"并且根据桓谭的"能读千赋则善赋,…… 能观千剑则晓剑"(《全后汉文》卷十五《赋道》),提出了一个非常著名的论断:"操千曲而后晓声,观千剑而后识器。"认为任何批评中的真知灼见,只能是建立在广博的学问和丰厚的阅历基础之上。③ 在现代文学批评史上,

① 〔美〕李·R.波布克:《电影的元素》,第182—216页,伍菡卿译,中国电影出版社1986年版。
② 杨伯峻:《孟子译注》,上海古籍出版社1981年版。
③ 杨明照:《文心雕龙校注拾遗》,上海古籍出版社1982年版。

鲁迅、茅盾都无一例外地将深厚的生活积淀当作对文艺批评家的殷切期待。在《对于批评家的希望》一文里,鲁迅指出:"我对于文艺批评家的希望却还要小。我不敢望他们于解剖裁判别人的作品之前,先将自己的精神来解剖裁判一回,看本身有无浅薄卑劣荒谬之处,因为这事情是颇不容易的。我希望的不过愿其有点常识,例如知道裸体画和春画的区别,接吻和性交的区别,尸体解剖和戮尸的区别,老虎和番菜馆的区别。"① 在《新的现实和新的任务》一文里,茅盾也表示:"一个批评家应当比作家具备更多方面的社会知识,更有系统的对社会生活的了解,更深刻的对社会现象的判别能力,然后才能给予作家以更有效的帮助。"②

正因为受到中国文艺批评传统的深刻影响,中国影视批评从一开始就非常重视批评者自身的文化修养和生活积淀。在《电影丛谈》(1926)一文中,作者连筱痴便明确地谈到了作为一个电影批评家需要具备的"条件",他指出,评影界就好像教师一样,是为了提高电影的艺术、技术水平而出现的。当导演容易,当批评家难,一个批评家,应当具有"高尚的人格"、"坚决的意志"和"丰富的鉴赏性"。具体来说,有"高尚的人格",写出的文章必然高尚,必然能成为民众思想的总汇聚,还可以作为民众舆论的高尚机关;有"坚决的意志",他的主张就一定不是朝三暮四,而是始终一致的,也一定不会为人收买或豢养;有"丰富的鉴赏性",也可以说是博学多闻,就能真正了解什么是批评,就能使用一种科学的方法,帮助电影的发展。③

如果说,限于世界观的束缚,连筱痴对影视批评家的"素养"问题还缺乏深入的理解,那么,韦彧(夏衍)的《影评人、剧作者与观众——关于影评的夜谈之二》(1934)一文,则在更加鲜明的世界观指导下,对影评人的素养提出了更高的要求。作者指出,为着要使中国电影

① 鲁迅:《对于批评家的希望》,《鲁迅全集》,第 1 卷第 401—402 页,人民文学出版社 1981 年版。
② 茅盾:《新的现实和新的任务》,《人民文学》1953 年 11 月号。
③ 连筱痴:《电影丛谈》(二),《明星特刊》第 10 期《多情的女伶》号,1926 年 4 月,上海。

进步,为着要使影评成为电影作家的向导,从事电影批评第一件需要的是"努力的学习",从"客观的现实"和"制作的实践"中学习。对于自然和生活现象,尤其是对于大众的现实生活,假使批评者没有一种具体而深刻的理解,那么就没有基准来估计作品所反映的一切是真实还是虚假。① 颇有意味的是,作者在20世纪30年代所从事的一系列电影批评实践,正好表明他对影评人文化素养尤其生活积淀提出的较高要求,既非无的放矢,也非不可企及。在《〈乱世春秋〉我观》(1933)一文里,作者便站在马克思主义的立场上,运用无产阶级的世界观,拨开一般舆论的迷雾,对美国影片《乱世春秋》给予了深刻地检讨和批判。作者指出,《乱世春秋》并不像"宣传"所说是一部"反战"的影片,也不像某些"贪稿费"的"十足上海化的人物"所批评的"没有意思",更不像"愤慨的谢文德先生"的"武断"和"天真":"看电影不是谈政治,评电影者更不是小政客,最好,电影是艺术,我们保存它固有的艺术,暂时不必当它是工具,可以省却许多麻烦。"相反,这部片子对战争的态度,依旧逃不出用"和平主义的说教"来遮掩战争之本质的圈套!鉴于此,作者表示,一切艺术都不能超脱社会而独立,一切电影也都在为它所从属的阶级服务,我们的"素朴"的影评者希望"省却许多麻烦",但是不幸得很,各国的政治家、资本家、电影企业家却都没有这样的"素朴"和"宽容",他们不怕"麻烦",他们死也不肯放弃这种有用的"工具",所以,他们才大麻烦而特麻烦地制作这部影片,而使千里之外的次殖民地的影评家觉得"很有意思",而替他们辩护说这"并不是在鼓励黩武穷兵的国家主义"!② 韦彧(夏衍)对《乱世春秋》一般舆论的辩驳,可谓一针见血、痛快淋漓。

同样,在《〈前程〉的编剧者的话——题材与出路》(1933)一文里,夏衍结合自己丰富的社会知识、人生体验与先进的马克思主义世界观,就自己担任编剧的影片《前程》中出现的一些问题进行了辩护。

① 韦彧(夏衍):《影评人、剧作者与观众——关于影评的夜谈之二》,《中华日报》1934年11月25日,上海。
② 黄子布(夏衍):《〈乱世春秋〉我观》,《晨报》"每日电影"1933年9月22日,上海。

按作者的观点,在批评《前程》的过程中,有两种不免是"公式的"、"机械的"倾向存在:一种倾向是暗示这样的题材没有拍摄影片的必要;第二种倾向是女主人公的出路体现不出前程的光明。针对这两种批评,夏衍指出,社会组织的阶层性是复杂的,作为教育的电影,任何方面的题材,只要编剧人的观点正确,在教育的意义上都是同样的。如果因为某一部电影里,没有工人以及前进青年的面影,没有穷富生活的"对描",便无条件的否认这样事实的存在,抹杀它的教育意义,这对于整个电影文化运动的进展,是有着很大的妨碍的,在电影界从剧本作者一直到影评家,必须突破这"局限于狭隘的题材"的路。另外,《前程》的女主人公,本是一个有相当地位的女戏子,她的出路应该如何的问题,在编剧时是经过几度磋商的。剧本的编者要是不顾事实的必然性与人物的环境生活基础时,一样的是可以加上她离开丈夫去做工,甚至于变成一个革命的女工人的结束,这当然是一条"光明的出路"。然而事实是不会这样简单的,希望这样的人物去做工,至少在现在的处境里还是一个空想。所以影片的结局,是女主人公又回到了戏场去生活。一个作为男性玩物的女子,一旦觉醒走向独立生活的道路,应该说就是她的光明的"前程"。总之,所有的电影,决不能在一定的公式上定型地发展;一部影片,也一样的不能在各阶层的观众方面获得同样的教育效果。① 毫无疑问,由于将自己的电影批评建立在相当深厚的文化修养和生活积淀基础之上,20 世纪 30 年代期间,夏衍的电影批评闪现出难得的感性与理性相交融的光辉,也从另外一个侧面印证了文化修养和生活积淀对于影视批评的重要性。

二 文史哲基础

对于影视批评主体而言,除了生活积淀以外,文学、历史和哲学等人文学科基础,也是其文化修养中不可或缺的部分。可以毫不夸

① 丁谦平(夏衍):《〈前程〉的编剧者的话——题材与出路》,《晨报》"每日电影"1933年5月25日,上海。

张地说,离开了文史哲基础,影视批评主体将永远停留在感性和经验的层面上,无法对斑驳陆离的影视文化现象作出全面的、深刻的解剖、理解、分析和阐释。实际上,结合中外影视批评发展史可以发现,几乎所有优秀的影视批评家,例如路易·德吕克、谢尔盖·爱森斯坦、安德烈·巴赞、简·费尔、约翰·费斯克以及尘无、夏衍、钟惦棐等等,都无一例外地拥有丰富的生活阅历、深刻的人生体验以及深厚的文史哲等人文学科基础。在某种意义上,正是由于始终浸润着难得的美感、智慧和思想,才使他们的影视批评走进了每一个影视创作者、影视接受者以至每一个人文学者的内心世界。

尽管文史哲基础都是同等重要、不可偏废的,但仍然有必要首先强调影视批评主体的文学修养。与大多数叙事性的文学作品一样,影视批评主体需要正视的对象,也大都是以叙事为主体的影视文本。也就是说,在叙事性这一点上,文学与影视存在着近亲性。由于对叙事体文本的分析和研究,基本上都集中在神话、叙事诗、小说和戏剧等文体之上,影视叙事学显然必须借鉴文学叙事学已有的概念、方法和成果。在这方面,叙事学领域的代表人物及其主要著述,例如弗拉基米尔·普洛普的《民间故事形态学》、茨维坦·托多洛夫的《叙事基本原理》、杰勒德·热奈特的《叙事话语:一种方法的尝试》、希洛米斯·利蒙-坎南的《叙事小说:当代诗学》以及罗兰·巴特的《叙事结构分析引论》等等,都是在建构电影叙事学和电视叙事学的过程中,无论如何无法回避也不可回避的理论参照。确实,从20世纪70年代开始到目前为止,在文学叙事学基础上发展起来的电影叙事学和电视叙事学,已经成为电影/电视理论批评体系中不可缺少的重要一环。其中,美国学者赛姆尔·查特曼的《故事与话语:小说与电影的叙述结构》(1978)、《且说术语:小说和电影中的叙述艺术》(1990);大卫·波德维尔的《故事影片中的叙事》(1985);萨拉·科兹洛夫的《隐形故事叙述者:美国故事影片中的画外音叙事》(1988)以及英国学者罗杰·西尔韦斯通的《电视信息:当代文化中的神话与叙事》(1981)与约翰·埃利斯的《可视性小说:电影、电视、录像》(1982)等著述,都为电影叙

事学和电视叙事学的建立做出了不小的贡献。① 应该说,电影/电视批评领域里的叙事学批评,早已有目共睹并且妙论迭出、蔚为大观。

除此之外,文学素养对影视批评主体的重要性,还体现在针对影视文本的审美活动之中。尽管美并非仅仅体现在文学、戏剧、美术和音乐等人类的精神创造活动里,但是有关审美的理论,却主要以文学、戏剧、美术和音乐等为依托并建立在这些艺术形式之上。显然,作为影视理论的重要组成部分,影视美学也必须充分吸纳文艺美学的研究成果,并在此基础上拓展自己的新疆域。现在看来,至少在审美对象的现象学、审美知觉的现象学以及审美经验批判等领域,影视美学与一般文艺美学别无二致,这样,文艺美学的许多概念和方法,也必然可以直接运用到影视美学之中。而影视美学的各个发展阶段,又往往是与文艺美学的各个发展阶段联系在一起的,这样,美学史上的一些重要人物及其主要建树,例如弗洛伊德和荣格的精神分析学美学、卡西尔和苏珊·朗格的符号论美学、列维-斯特劳斯和罗兰·巴特的结构主义美学、考夫卡和阿恩海姆的格式塔心理学美学以及姚斯和伊瑟尔的接受美学、詹姆逊和赛义德的后殖民主义美学,等等,也必然会给影视美学带来难得的灵感和深刻的启迪。对于影视批评主体来说,如果缺乏这些美学理论的知识修养,是很难真正理解影视美学的基本原理和主要方法的,更不用说以此作为手段来读解影视批评文本并从事影视批评实践了。

文学素养的重要性还直接体现在影视作品的题材选择方面。纵观中外影视发展史,仅就电影而言,从大卫·格里菲斯的《一个国家的诞生》(1915)、乔治·派勃斯特的《没有欢乐的街》(1925)、瓦西里耶夫兄弟的《夏伯阳》(1934)、维克多·弗莱明的《乱世佳人》(1939)、约翰·福特的《愤怒的葡萄》(1940)、大卫·里恩的《孤星血泪》(1946)、劳伦斯·奥立弗的《哈姆雷特》(1948)、黑泽明的《罗生门》(1950)、谢尔盖·邦达尔丘克的《一个人的遭遇》(1959)、安德烈·塔尔可夫斯基的《伊

① 参考美国学者萨拉·科兹洛夫在《叙事理论与电视》(苏汶译,《世界电影》1993年第2期)一文中提供的部分文献。

凡的童年》(1962)到贝尔纳多·贝尔托鲁奇的《随波逐流的人》(1970)、卢奇诺·威斯康蒂的《魂断威尼斯》(1971)、斯塔尼斯拉夫·罗斯托茨基的《这里的黎明静悄悄》(1972)、福尔克·施隆多夫的《铁皮鼓》(1979)、弗朗西斯·福特·科波拉的《现代启示录》(1979)、卡洛尔·赖兹的《法国中尉的女人》(1981)、罗贝尔·布莱松的《金钱》(1982)、史蒂文·斯皮尔伯格的《紫色》(1985)、斯坦利·库布里克的《全金属外壳》(1987)、马丁·斯科西斯的《基督最后的诱惑》(1988)、乔纳森·德米的《沉默的羔羊》(1991)、让-雅克·阿诺的《情人》(1992),从石挥的《我这一辈子》(1950)、桑弧的《祝福》(1956)、水华的《林家铺子》(1959)、谢铁骊的《早春二月》(1963)到吴贻弓的《城南旧事》(1982)、陈凯歌的《黄土地》(1984)、谢晋的《芙蓉镇》(1986)、张艺谋的《红高粱》(1987),这些光耀影视史册的璀璨明珠,其取材基本上都来自文学大师或杰出作家的精品名作。① 按英国学者罗吉·曼威尔的统计,在无声电影时期,仅仅由莎士比亚剧作改编的影片,就有大约400部;从有声电影开始到1971年,也有接近50部影片是根据莎士比亚的剧作改编的。其中,美国的乔治·顾柯、奥逊·威尔斯,英国的劳伦斯·奥立弗,苏联的尤特凯维奇、柯静采夫,意大利的雷那托·卡斯戴拉尼以及日本的黑泽明等电影大师,都拍摄过相当优秀的莎士比亚电影。② 可以说,文学作品尤其杰出作家的"名著"为影视创作提供了大量的素材、人物、情节和内容,并为影视文化的确立和发展奠定

① 分别改编或取材自:托马斯·狄克逊的小说《同族人》;胡果·贝陶尔的同名小说;富尔曼诺夫的同名小说;玛格丽特·密契尔的同名小说;约翰·斯坦贝克的同名小说;狄更斯的同名小说;芥川龙之介的小说《筱竹丛中》;米哈依尔·肖洛霍夫的同名小说;弗·鲍哥莫洛夫的小说《伊凡》;莫拉维亚的同名小说;托马斯·曼的同名小说;京特·格拉斯的同名小说;约瑟夫·康拉德的小说《黑暗的心》;约翰·福尔斯的同名小说;列夫·托尔斯泰的同名小说;艾丽斯·沃克的同名小说;古斯塔夫·哈斯福特的小说《短期服役》;尼科斯·卡赞察基斯的小说《最后的诱惑》;托马斯·哈里斯的同名小说;玛格丽特·杜拉的同名小说;老舍的同名小说;鲁迅的同名小说;茅盾的同名小说;柔石的小说《二月》;林海音的同名小说;柯蓝的散文《深谷回声》;古华的同名小说;莫言的小说《红高粱家族》、《高粱酒》。

② 〔英〕罗吉·曼威尔:《莎士比亚与电影》"引言",第1页,史正译,中国电影出版社1984年版。

了基础。正是在与文学、戏剧和美术、音乐等艺术形式进行对照比附的过程中,影视媒介的艺术特性及其重要地位得到了前所未有的确证和伸张。如果不具备相当深厚的文学艺术修养,面对着根据这些文学大师的杰作改编的影视经典,影视批评主体无疑是会感觉到茫然无措的。

跟文学素养相一致,影视批评主体的历史(学)素养也是相当重要并且不可或缺的。历史(学)素养的最直接体现是历史观和历史意识。有深度的、有价值的影视批评必然建立在一定的历史观和历史意识基础之上。只有这样,才能对影视作品中出现的人物、发生的事件和采取的结局拥有相对明确的价值评断;也只有这样,才能将每一部影视作品放置在它固有的历史语境之中,进行相对全面而又彻底的分析和阐释。尽管20世纪40年代以来,割裂语境和历史的"新批评"流派曾经甚嚣尘上,并在一定程度上影响了影视批评实践,但是,随着意识形态理论、女性主义、后殖民主义等批评思潮以及文化批评的广泛兴起,将作者和文本重新放回历史语境,并努力恢复文本中已经断裂的历史链条,也已成为当今影视批评中不可阻挡的历史潮流。在《处于跨国资本主义时代中的第三世界文学》(1986)一文里,著名的马克思主义理论家弗雷德里克·詹姆森便以一种新的、更为有效的"寓言式的阅读"方式,谈到了塞内加尔小说家兼电影制片人奥斯曼尼·塞姆班内(Ousmane Sembéne)的作品,他指出,在奥斯曼尼的第一部电影《黑姑娘》里,有一个古怪的结尾:一个欧洲雇员莫名其妙地被一个戴着古代面具的小男孩追逐着。颇有意味的是,《赛多》和《艾米塔伊》等"历史电影",也似乎意在强调当地部落抵抗伊斯兰或西方的入侵的历史阶段,但这是以一种认为此类抵抗几乎很少有例外地终归失败的历史观点来表达的。接下来,弗雷德里克·詹姆森从历史和历史观的角度,探讨了奥斯曼尼作品作为第三世界"民族寓言"的特征。[①] 尽管不是一个电影批评家,但弗雷德里克·詹姆森的尝试,无

[①] 〔美〕弗雷德里克·詹姆森:《处于跨国资本主义时代中的第三世界文学》,张京媛译,《当代电影》1989年第4期。

疑能够给影视批评带来某种方法论上的革新。

与文学素养一样,历史素养的重要性还可从影视作品的取材中窥见一斑。历史题材的影视作品尽管并不在影视发展史上占据主导地位,但取材于历史事件或历史人物的影视创作仍然数不胜数,其中,还有许多相当杰出的创造。仍就电影创作而言,大卫·格里菲斯的《党同伐异》(1916)、阿倍尔·冈斯的《拿破仑》(1927)、卡尔·德莱叶的《圣女贞德的受难》(1928)、谢尔盖·爱森斯坦的《亚历山大·涅夫斯基》(1938)、黑泽明的《七武士》(1954)、斯坦利·库布里克的《斯巴达克思》(1960)、安德烈·塔尔可夫斯基的《安德烈·鲁勃廖夫》(1966)、维尔纳·赫尔措格的《阿基尔,上帝的愤怒》(1972)、安杰·瓦依达的《丹东》(1982)、让-雅克·阿诺的《玫瑰的名字》(1986)、梅尔·吉布森的《勇敢的心》(1995)以及郑君里、岑范的《林则徐》(1959)、林农的《甲午风云》(1962)、成荫的《西安事变》(1981)、丁荫楠的《孙中山》(1986)、李俊的《大决战》(1991)、谢晋的《鸦片战争》(1997)等等,不仅是中外历史题材影片中的代表作,而且是世界电影史上不可多得的电影珍品。毫无疑问,除非具备相应的历史背景知识,才能真正读懂这些影片所昭示的历史风云和人事变幻,才能真正抵达这些影片所精心构筑的、一个独特的情感世界和精神家园。

哲学基础在影视批评主体的文化修养中,也占据着不容忽视的一席之地。面对着哲学思潮背景下的影视文化思潮,面对着以思想性见长的许多影视作品,影视批评主体必须拥有相对广阔而又深入的哲学基础和思辨能力。这在读解法国电影"新浪潮"以及欧洲和日本许多电影作者的影片之时,显得尤其突出。作为现代主义电影的代表,法国电影"新浪潮"是指从1958年开始兴起于法国的新一代电影导演的电影观念和在这种观念下涌现出来的一大批影片,如阿仑·雷乃的《广岛之恋》(1959)和《去年在马里昂巴德》(1961)、弗朗索瓦·特吕弗的《四百下》(1959)和《二十岁的爱情》(1962)、让-吕克·戈达尔的《精疲力尽》(1960)和《疯狂的比埃罗》(1965)等等,对这些影片进行分析批评,可以选择多种路径,但是,如果不从存在主义哲学的角度来观照这些导演及其创作,无论如何也是无法深入其内在隐秘

的。尽管"新浪潮"的参与者们曾经宣称"新浪潮"不属于任何学派、任何知识阶层和任何传统,①但是,它不可能脱离20世纪60年代前后西方社会所面临的精神困境和大多数知识分子所面临的信仰危机;两次世界大战的惨痛后果,以及西方资本主义发展的高度物化状态,使"异化"、"孤独"、"迷惘"和"空虚"等成为存在主义哲学与法国"新浪潮"电影不约而同关注的主题。要充分研究法国电影"新浪潮",显然需要充分了解这一时期在西方社会尤其在法国知识界占主导地位的存在主义哲学思潮。

同样,在评介欧洲和日本许多电影作者的影片之时,也需要充分提高影视批评主体的哲学素养。如果将黑泽明的《罗生门》、英格玛·伯格曼的《野草莓》、斯坦利·库布里克的《发条桔子》以及里德利·斯科特的《西尔玛与路易丝》等影片分别与怀疑主义和佛教虚无思想、存在主义和宗教怀疑思想、弗洛伊德精神分析理论以及女性主义思想结合起来,那么,电影批评将会充分显示出其理性思辩的动人光辉。

三 批评观

尽管批评观的定义不可定于一尊,但还是可以将其理解为对批评目的、批评标准和批评方式的认识和评价。长期以来,作为文化修养的一部分,批评观总是为人们所忽视,但它的重要性必将随着影视批评的发展越来越引起影视批评主体的强烈关注。理论上说,不具备一定批评观的影视批评是不存在的,同样,不具备一定批评观的影视批评主体也是无法从事影视批评实践的。

批评目的是批评观的第一个层面。只有明确了影视批评目的,才能避免使自己的影视批评实践步入瞎摸乱撞的误区。中外影视批

① 在《特吕弗的创作与为人》(〔法〕埃·罗麦尔等著,安志编译,《世界电影》1991年第4期)一文里,埃·罗麦尔指出:"我们什么都不是,不属于任何学派、任何知识阶层和任何传统。我们根本不被电影界所接受,甚至不知道自己是怎么置身其中的。因此我们必须去张罗一切,创造一切。"

评发展史上,对影视批评目的的理解和阐释,以时间先后来划分,大致可以总结出如下几种观点:第一,移风俗、正人伦;第二,为政治服务;第三,提高影视创作和观众鉴赏水平;第四,解读影视文本;第五,发掘影视文化内涵。

移风俗、正人伦。这是在影视批评发展前期,影视批评主体对影视批评目的的基本体认。在这方面,中国影视批评比西方影视批评更甚,而电视批评比电影批评更甚。在中国,由于受到以伦理为本位的中国传统文化的深刻影响以及以"文以载道"为特点的中国传统批评观的无形制约,从1897年发表的第一篇影评开始迄今,对影视的道德伦理评价便始终不绝如缕,并早在1897年至1932年间就形成了中国电影批评史上的第一个传统即电影的伦理道德批评传统。电影的伦理道德批评,以"有功世道人心"为电影批评的惟一目的。任何一部电影作品,只要有"挽救劣风败俗"、"警惕人群"和"改造社会的动机",便是一部"陈义高尚"、值得赞赏的好作品;反之,"世风浇薄"、"道德日非",就是因为受了"不良影片"的影响。[①] 在《采择电影材料的刍议》一文里,作者刘松严就明确指出:"电影为改造社会的利器,故鄙人甚望中国电影事业十分发达,庶能挽劣风败俗于万一。"[②] 在推介大中华百合影片公司的影片《马介甫》(1926)时,鸳鸯蝴蝶派文人周瘦鹃也如此自我表彰:"……末后借一个蛮横不可理喻的屠夫,来收拾那泼悍不可理喻的悍妇,恰好给'强人自有强人收'一语作一铁板注脚,使大家知道因果循环,报应不爽。以此类推,便可教训我们立身处世,万不可为非作恶。种什么因,收什么果。报应来时,谁也不能逃免。像这样劝善惩恶的绝好剧本,可不是大有功于世道人心么!"[③]

另一方面,对影视批评移风俗、正人伦目的的体认,在电视批评中比在电影批评中更甚。实际上,从一开始,电视批评就与社会学研

[①] 李道新:《中国电影批评史(1896—2000)》,第44页,中国电影出版社2002年版。
[②] 刘松严:《采择电影材料的刍议》,《电影周刊》第23期,1924年8月,天津。
[③] 周瘦鹃:《〈马介甫〉琐话》,《〈马介甫〉特刊》,1926年7月,上海。

究联系在一起,这使得电视批评主体更为注重电视与社会之间的互动关系,电视中的色情和暴力对青少年的影响,往往成为电视批评和社会批评的中心话题之一。这不可避免地会将电视批评的目的引向移风俗、正人伦一途。尽管对于电视批评以至电影批评来说,移风俗、正人伦的批评目的本来无可厚非,但是,建立在保守、落后道德观基础上的影视批评,还是需要决然屏弃的。另外,道德伦理批评本身相对狭隘的社会学视野,及其始终忽略批评特性和影视特性的做法,也为当今的影视批评潮流所不容。

 为政治服务。如果说,移风俗、正人伦的影视批评目的是影视批评发展前期的主要表征,那么,为政治服务就是影视批评发展过程中某些特定时期的产物。在战争与国际国内政治形势大动荡这样的非常时期,影视批评为特定政治服务的目的总是昭然若揭。第二次世界大战期间,各国的电影批评就典型地表现出了这样的特点。为了替日本军国主义的侵略张目,在《中国电影与日本电影》一文中,日本人筈见恒夫竟然写道:"东亚共荣圈的任何电影,和日本电影的运命,已经并不是个别的了。当然,突然地要把日本电影底自己的作法,自己的风俗,自己的言语,使这广大地域的居民都深切了解,并不是贤明的方法。日本电影,是大东亚共荣圈底电影的指导者。这虽然是确实的,但我们还得虚心地注意一下其他民族的电影动向。"① 将中国电影纳入"大东亚共荣圈",并将日本电影当作"大东亚共荣圈"电影的"指导者",其政治野心可谓险恶之极。

 同样,政治形势的大动荡,也会使影视批评的目的集中在为政治服务之上。文化大革命时期是中国当代政治风云激烈变幻的时期,这一时期的中国电影批评,也将其目的锁定在所谓的"阶级斗争"和"路线斗争"。为了对夏衍、田汉等人进行人身攻击和精神摧残,达到少数人丑恶的政治目的,在批判影片《舞台姐妹》(1965)之时,就有文章写道:"为什么在社会主义革命越来越深入的今天,会出现这样反

 ① (日)筈见恒夫:《中国电影与日本电影》,陶涤亚译,《新影坛》第1卷第4期,1943年2月,上海。

党反社会主义的影片呢？这不是一个偶然的现象。建国十几年来，文艺界存在着一条与毛泽东思想相对立的反党、反社会主义的黑线。夏衍、田汉等人积极鼓吹所谓三十年代文艺路线，宣扬'反题材决定论'，提倡'离经叛道'，要求作品具有'人情味'、'人类爱'，等等。《舞台姐妹》就是夏衍等人这种反动的文艺思想指导下的产物。它和当时国内外敌人的疯狂进攻密切配合，向党、向社会主义射出了罪恶的毒箭。"[1] 应该说，将电影批评如此"上纲上线"，在世界电影批评史上也是十分罕见的现象，其造成的恶劣后果也是难以估量的。尽管影视批评并不一概地排斥为政治服务的目的，并且，在某些特定时期利用影视批评为政治服务也无可厚非，但是，为政治服务的影视批评毕竟是以牺牲批评特性和影视特性以至人性的尊严为代价的，不到迫不得已不应该随意利用。

提高影视创作和观众鉴赏水平。这是在一般正常状态下影视批评主体对影视批评目的的预设。在很多情况下，批评都是作为创作和鉴赏的中间桥梁而获得自身存在的意义。为了提高影视创作水平，影视批评主体必须比影视创作主体拥有更加丰富的知识积累和更加深厚的思想修养，只有这样，影视批评才能始终起到指导影视创作、提高影视创作水平的作用。正如苏联学者 И.塔兰金所言："艺术家和观众都期待着评论家的深刻的和具有高度专业性的分析。艺术家需要有精细和敏锐的评论头脑帮助他进行分析：这就是我创作的吗？……因为在艺术中，许多东西是凭直觉找到和发现的。要揭示艺术家剧作中的规律，给他以提示：'你自相矛盾了'或是'你走得远了一点'——这才是高尚的为艺术发展所必须的评论的任务。"[2] 以精细和敏锐的评论头脑来揭示影视艺术家的"创作规律"，正是大多数影视批评主体对影视批评目的的理解和阐释。

为了提高影视观众的鉴赏水平，影视批评主体不仅需要以精细

[1] 允璜、佩珺、丁凡:《〈舞台姐妹〉唱的是修正主义调子》,《大众电影》1966 年第 5 期。

[2] (苏)И.塔兰金:《评论家同志》,黎力译,《世界电影》1987 年第 2 期。

和敏锐的评论头脑来揭示影视艺术家的创作规律,还需要以超乎常人的批评能力来培养观众的智力、道德和情感。关于这一点,安德烈·巴赞早有表述:"总而言之,评论的目的不是追溯创作的心理过程(而且,这类研究远比最为随意的美学的罗列更欠确定性),而按照我的意见,评论的目的是帮助它的读者通过与作品的接触提高智力和道德修养,丰富他的情感。"① 也就是说,在影视批评过程中,影视批评主体被认为必须始终高于创作者和观众,作他们的导师、为他们领路。当然,在影视创作主体或影视接受主体的水平确实较为低下从而需要提高的前提下,这种批评观有其历史的合理性,但是,这种批评观中暗含的,在创作者、批评家和观众之间"智力"、"道德"和"情感"等方面的等级划分,却有悖于现代影视理论的发展走向。

解读影视文本。影视文本相对于影视创作主体及其外在环境的独立性,是在"新批评"派文艺学理论影响影视批评之后,才真正得到影视批评主体的认可。② 与"新批评"派一样,解读影视文本意味着把解释和分析影视作品本身当作影视批评的出发点及其最终目的。这样,对影视作品的表意符码、声画组合与叙事方式、类型策略的分析和研究,就成为解读影视文本的关键。20世纪70年代以来,法国本文分析学派便开始将读解影视文本当作影视批评的使命。在《不可企及的本文》(1975)一文中,雷蒙·贝卢尔借罗兰·巴特之名,表达了这样的观点:"在罗兰·巴特的话语涵义中,影片显然就是本文。并且,这种本文因此而能够或应该成为像文学本文那样被仔细读解的对象。"③ 同样,在《肥皂剧的解析:符号学初阶》(1983)一文中,美国

① 〔法〕安德烈·巴赞:《关于评论的思考》,崔君衍译,《世界电影》1986年第2期。
② 在"新批评"的重要著述《文学理论》(刘象愚等译,生活·读书·新知三联书店1984年版,第145页)里,美国学者韦勒克、沃伦指出:"文学研究的合情合理的出发点是解释和分析作品本身。无论怎么说,毕竟只有作品能够判断我们对作家的生平、社会环境及其文学创作的全过程所产生的兴趣是否正确。然而,奇怪的是,过去的文学史却过分地关注文学的背景,对于作品本身的分析极不重视,反而把大量的精力消耗在对环境及背景的研究上。"
③ 〔法〕雷蒙·贝卢尔:《不可企及的本文》,远婴译,《世界电影》1992年第3期。

学者罗伯特·C.艾伦也检讨了肥皂剧研究中的缺欠和误区,指出,在电视批评中,对于肥皂剧缺乏认真的美学探讨,其原因不在肥皂剧"内容的简单",而在于许多评论家不能把肥皂剧当作"本文"来作出细致的解析。[①] 力图把电影作品和电视作品当作"本文"来解析,无疑可以增进人们对于影视作品本身的理解,并能在很大程度上强调影视批评中的影视特性,但是,正如文艺学中的"新批评"派一样,由于解读影视文本的批评目的忽略了影视创造过程中的许多关键环节,反而无法真正"企及"影视文本的内核,不利于影视批评向其他领域、其他层面自由地拓展自己的空间。

发掘影视文化内涵。把影视批评与文化批评结合起来,从文化的角度来考察影视现象并综合研究影视媒介的文化特质,是在一种更为广阔的、跨学科的批评观基础发展起来的影视批评实践。将发掘影视文化内涵当作影视批评目的,是世界影视批评发展的一般趋势。就电影理论批评而言,20世纪60年代以后,西方电影学术界受到哲学、人类学、社会学等学科的影响,以一般电影艺术研究为标志的"经典电影理论"开始被以结构主义和符号学、电影叙事学、精神分析理论、意识形态理论、女性主义以及后殖民主义理论为标志的"现代电影理论"所取代。应该说,从整体上看,"现代电影理论"就是一种电影的文化研究理论。也正因为如此,对于电影理论批评发展状况,美国电影理论史家尼克·布朗表示:"电影理论的历史就是那些铭记在文化上的研究课题的历史,它的各种论题的出现、消失或改头换面是否结束,尚不得而知。"[②] 美国电影理论家比尔·尼科尔斯也在其著述《电影与方法》"序言"里设问:"电影研究是否已进化成或消解为某种更广泛的所谓'文化研究'?"[③]以发掘影视文化内涵为影视批

[①] 〔美〕罗伯特·C.艾伦:《肥皂剧的解析:符号学初阶》,肖模译,《世界电影》1989年第4期。

[②] 〔美〕尼克·布朗:《电影理论史评》,第182页,徐建生译,中国电影出版社1994年版。

[③] 参考 Bill Nichols, ed, *Movies and Methods*. Berkeley: University of California Press, 1986.

评目的,可以注重影视文化的整体联系,在考察影视现象的同时考察影视与社会、影视与经济、影视与科技、影视与哲学、影视与宗教等等之间的关联性,并能展开不同影视的文化比较,即侧重于文化的比较影视研究或侧重于影视的比较文化研究。显然,影视文化批评有助于拓展影视批评的思维空间,使影视批评彻底摆脱简单社会学、庸俗政治学以至琐碎技巧分析的藩篱,并将其推向一个更加深广厚重的新阶段。当然,影视文化批评也要坚持批评的影视特性,防止影视批评陷入泛文化批评的高蹈境地。

当批评目的得以确立之后,批评标准就成为影视批评主体需要严肃面对的问题。对批评标准的理解和阐释,也因此成为批评观的重要内容。尽管在文艺批评史上,曾经有人标榜过"无标准批评",但实际上还是不存在没有标准的批评实践,正如鲁迅所言:"我们曾经在文艺批评史上见过没有一定圈子的批评家吗?都有的,或者是美的圈,或者是真实的圈,或者是前进的圈。没有一定的圈子的批评家,那才真是怪汉子呢。……我们不能责备他有圈子,我们只能批评他这圈子对不对。"① 鲁迅所谓的"圈子",指的就是文艺批评的标准。正由于"圈子"的不可或缺,在相当多的批评著述中,标准问题还被当成一切批评的"中心问题"。②

综观文艺批评史及中外影视批评史,基本上都将真、善、美这三个范畴当作衡量一部作品价值高低的重要标准。在大多数情况下,真、善、美这三个范畴又可以相应地置换成政治标准、道德标准和艺术标准。但在影视批评中,技术标准和商业标准也是评判一部影片价值高低的重要尺度之一,就是在理解政治标准、道德标准和艺术标准以及三者之间关系的过程中,并在对技术标准和商业标准进行阐释的同时,影视批评主体的批评观得到了逐步的呈现。

① 鲁迅:《批评家的批评家》,《鲁迅全集》第5卷,第428—429页,人民文学出版社1981年版。
② 蔡仪主编的《文学概论》(人民文学出版社1981年第2版,第297页)里指出:"标准问题是一切批评的中心问题。"

政治标准。将政治标准理解为在一个统治阶级中占据主导地位的政治思想和意识形态，大概不失为一条可行的途径。不同时代、不同社会和不同政治体制下的政治标准大多有其独特的内容，不可一概而论。有关文艺批评和电影批评的政治标准，国民党时期与共产党时期的表述就明显不同。在《中国电影事业》一书中，陈立夫将评判电影事业的标准归结为如下几个方面："发扬民族精神"、"鼓励生产建设"、"灌输科学知识"、"发扬革命精神"和"建立国民道德"。[①] 而在《在延安文艺座谈会上的讲话》一文中，毛泽东则将政治标准阐释为："一切利于抗日和团结的，鼓励群众同心同德的，反对倒退、促进进步的东西，便都是好的；而一切不利于抗日和团结的，鼓动群众离心离德的，反对进步、拉着人们倒退的东西，便都是坏的。"[②] 在影视批评中运用政治标准来评判影视作品，可以保证影视批评主体免受主流意识形态的压迫或打击，有的时候甚至能够帮助影视批评主体达成自身的政治目的，但是，政治标准毕竟无法衡量作为精神创造和审美创造的影视文化产品的真正价值，它的适用范围是极其有限的。

道德标准。按社会伦理学的解释，道德是指依靠社会舆论和人的内心信念来维持的、调整人们相互关系的行为规范的总和。它以善和恶、正义和非正义、诚实和虚伪等道德概念来评价和调节人们的行为。在影视批评实践中，道德标准的运用显然是与判断影视作品里人物行为或者影视创作主体思想情感的善恶、正邪和真伪等联系在一起的。顺应着社会和时代发展的影视批评道德标准，有利于保持社会安定，增强民族凝聚力，并促进社会道德水平的普遍提高。但落后于社会和时代发展的影视批评道德标准，将会成为影视文化发展的绊脚石，在一定程度上限制影视创作的自由并误导影视观众的趣味。

① 陈立夫：《中国电影事业》，上海晨报社1933年出版发行。
② 毛泽东：《在延安文艺座谈会上的讲话》，《毛泽东选集》第3卷，第890页，人民出版社1953年版。

艺术标准。以艺术水平的高低或审美效果的强弱来衡量影视作品的价值大小、考察影视创作本身的成败得失，是谓影视批评中的艺术标准。在意识形态色彩相对厚重的艺术学、美学著述中，艺术标准的地位往往居于政治标准或道德标准之后。王朝闻主编的《美学概论》指出："历史上对于艺术作品的评价，一般都是从两个角度出发，或者说从两个方面进行的：一是考察艺术作品对社会生活的作用和影响的好坏，这就是社会评价，特别是政治的、道德的评价；一是考察艺术创作本身的成败、得失，这就是艺术评价。当人们这样从不同角度或方面考察艺术作品时，实际上就是把体现于艺术同现实的关系中的真、善、美分别地加以考察；对真与善的社会的功利的评价，往往看得比对艺术作品的美的评价更重要。"① 与之相反，在形式主义或"新批评"派文艺理论框架里，艺术标准惟我独尊的地位却是不可动摇的。正如德国学者罗伯特·魏曼所言，由于"新批评"派的倡导，"艺术享受成了艺术批评的惟一标准，批评家成了鉴定者，整个文学成了一种或多或少收录在目录册上的美文学的珍品的收藏。"②

结合中外影视发展史，影视作品艺术水平的高低或审美效果的强弱，主要可以归结为以下几个方面：第一，整部影片的叙事结构是否完整、独特？第二，导演手段是否新颖、高明？第三，摄影水平是否高超、出众？第四，表演技巧是否成熟、蕴藉？从这几个方面评价影视作品，确实可以对大多数影视作品作出相对准确、深刻的评判，并在很大程度上提高创作者的创作水平和影视观众的鉴赏水平。然而，艺术标准必须与政治标准、道德标准和技术标准、商业标准结合起来，才能真正获得其应有的成效。

技术标准。尽管技术水平的高低并不能决定一部影视作品成功与否，但在某些情况下，影视技术的发明、利用或创新，却又能够作为标准来衡量特定影视作品的独特价值及其在影视发展史上的地位。

① 王朝闻主编：《美学概论》，第325页，人民出版社1981年版。
② 〔民主德国〕罗伯特·魏曼：《"新批评"和资产阶级文学批评的发展》，韩耀成译，赵毅衡编选《"新批评"文集》，第580页，中国社会科学出版社1988年版。

总的来看,影视生产工艺、影视摄影技巧、影视剪辑手段、影视录音效果以及影视特技处理等等,都可以作为标准来评判一部影视作品的技术成就。路易·卢米埃尔的《火车到站》(1895)、乔治·梅里爱的《月球旅行记》(1902)、费迪南·齐卡的《基督受难》(1903)、维克多·斯约史特洛姆的《鬼车魅影》(1920)、爱森斯坦的《战舰波将金号》(1925)、哈莱·波蒙的《百老汇之歌》(1929)、英格玛·伯格曼的《野草莓》(1957)、让-吕克·戈达尔的《筋疲力尽》(1959)、乔治·卢卡斯的《星球大战》(1977)与史蒂文·斯皮尔伯格的《侏罗纪公园》(1993)等影片,之所以能够成为世界电影史上不可或缺的叙述对象,是因为它们不仅拥有独特的思想深度和艺术形式,而且因为它们分别在景深镜头、特技摄影、摇镜头、叠印、蒙太奇、声画对位、时空转换、自由跳切、特别音效与电脑特技制作等电影技术上,作出了令人难忘的探索性贡献。另外,评价某些类型的影视创作如科幻片、动画片和歌舞片等,也需要适当地利用技术标准,因为在某种程度上,正是独特的技术追求才使这些类型片脱颖而出。当然,在影视批评中,影视批评主体切不可过分夸大技术标准,否则将与影视作品的精神创造品质背道而驰。

商业标准。在政治标准、道德标准、艺术标准和技术标准之外,影视批评还有一个商业标准。影视批评的商业标准主要是由影视的商业运作规范特性决定的。在电影创作领域,面对着维克多·弗莱明的《乱世佳人》(1939)、罗伯特·怀斯的《音乐之声》(1965)、弗朗西斯·科波拉的《教父》(1972)、乔治·卢卡斯的《星球大战》(1977)、史蒂文·斯皮尔伯格的《大白鲨》(1975)、"印第安纳·琼斯"三部曲(1981)、《外星人》(1982)、《侏罗纪公园》(1993)与詹姆斯·卡麦隆的《泰坦尼克号》(1998)等以及郑正秋的《姊妹花》(1934)、蔡楚生、郑君里的《一江春水向东流》(1947)、王家乙的《五朵金花》(1959)、赵焕章的《喜盈门》(1981)与周晓文、史晨风的《最后的疯狂》(1987)、冯小刚的系列贺岁片(1997—2001)等这样一些作品,票房上的巨大成功总是需要认真考虑的内容。同样,在电视创作领域,面对着《流动军医院》(1968)、《战争风云》(1983)、《荆棘鸟》(1983)和《达拉斯》(1988)等以

及《新星》(1985)、《西游记》(1987)、《渴望》(1990)、《编辑部的故事》(1995)和《还珠格格》(1998)等电视连续剧,其不断攀升的收视率也是电视批评中不可忽略的重要因素。

除了批评目的与批评标准以外,批评观的最后一个层面是批评方式。对批评方式的理解和阐释,也是影视批评主体必须具备的基本素养之一。总的来看,印象评点和理论建构是影视批评主体主要选择的两种批评方式。

印象评点的影视批评倾向于以较为随意、自由的方式表达影视批评主体对影视作品或影视现象的直接感受或原初体会,它是世界影视批评发展前期以及影视批评主体介入影视批评之初最为有效、也最为常见的批评方式。这种批评方式可以充分发挥影视批评主体对于影视作品或影视现象所表现出来的灵感和悟性,也较能在影视创作主体与影视批评主体之间达成有效的对话,促进影视创作的繁荣。但印象评点的批评方式也有其致命的弱点:仅仅依赖主观印象,往往无法深入地理解和阐释更加纷繁复杂的影视现象和影视作品,也很难在整体上超越影视批评主体自身在认识论上的一些障碍和误区。也正因为如此,随着世界影视批评的发展,以及影视批评主体自身在理论修养上的提高,印象评点的影视批评方式已经逐渐淡出了历史的舞台。

印象评点的影视批评方式的弱点,需要并且正在通过理论建构的批评方式予以克服。理论建构的影视批评方式倾向于以特定的理论框架为出发点,对具体的影视作品或影视现象作出认真的分析和缜密的研究。或者,倾向于在对具体的影视作品或影视现象作出分析研究的同时,建立一定的理论框架或方法论基础。在法国《电影手册》编辑部的《约翰·福特的〈少年林肯〉》(1970)、斯蒂芬·希思的《〈大白鲨〉,意识形态和电影理论》(1976)、安德烈·巴赞的《奥逊·威尔斯论评》(1978)以及简·弗洛伊尔的《阅读〈豪门恩怨〉:电视与接受理论》(1989)、卡西·斯维希顿伯格的《麦当娜的联系》(1992)、劳拉·斯·蒙福德的《午后的爱情与意识形态:肥皂剧、女性及电视剧种》(1995)等文章和著述中,都能找到理论建构批评方式的例证。例如,在《〈大

白鲨〉,意识形态和电影理论》一文中,美国学者斯蒂芬·希思就明确地倾向于在对影片《大白鲨》作出分析研究的同时,建立意识形态的电影理论框架及其方法论基础。为此,斯蒂芬·希思指出:"对影片《大白鲨》的每个评论的开头都要牵涉到它作为一部影片的地位问题,这部影片与其说是个大制作,不如说是个超级产品,它打破了票房纪录并有望获得超过2.5亿元的总收入。但是这部作品也有其意义(当然,它的部分含义在于'它是历史上最有利可图的影片'),进而言之,它有着作为娱乐——被人们销售和购买的一种动人和愉悦的体验——的意义。分析必须牢牢把握这种快感——含义——商品的复合体,即影片所依靠并用以施加影响的东西。最近电影理论的发展(以英国为中心,对美国产生了强烈影响)已经着手明确提出由这样一个重点所引发的一些问题。作为'电影'的缩影,《大白鲨》也许能提供一个讨论的焦点,而这种讨论会使这些问题的某些方面得到理解。在某种程度上,即就传统的'内容分析'的范围而言,《大白鲨》的意识形态也是足够清晰的。"①理论建构的影视批评方式在电视批评中也同样成为一种殷切的期待。正如英国学者安德鲁·古德温与加里·惠内尔所言,在我们这个社会,对电视的研究似乎是在甚为可笑的两个"极端"进行的。日常生活中——在通俗刊物上、公共汽车和火车上,在我们的厨房和起居室里,在无线电广播里以及我们生活各个方面的交谈中,人们不断地对电视进行着"研究"。这种对电视的"研究"通常是零散的,有时还故弄玄虚,并且几乎都不具备理论性。在另一个极端,过去20年里产生了一大批适用于电视的学术理论和观念。如今,有数十种专著和学刊发表社会学、马克思主义、符号学、结构主义、女权主义、语言学、心理分析和后现代主义等对电视作出的分析。在这有着巨大差异的两类研究之间,还有报纸和杂志上的电视批评,这是惟一定期发行的电视分析。但是,这些东西只不过是堆砌辞藻的闲言碎语,至于那些花边小报的东西,就更只是市井

① 〔美〕斯蒂芬·希思:《〈大白鲨〉,意识形态和电影理论》,马卫军译,张红军编《电影与新方法》,第275—282页,中国广播电视出版社1992年版。

流言了。鉴于此,安德鲁·古德温与加里·惠内尔指出:"只要电视批评仍旧主要是那些不必掌握20世纪的文化理论就可以尽情抒发个人观点的作者们的论坛,它就无助于我们对电视的认识。"①

总之,理论建构的影视批评方式是影视批评发展到一定阶段后不断走向成熟、走向创新的必然结果,但由于其不可避免地远离了对影视作品或影视现象的直接感受或原初体会,使影视批评失去了一定的鲜活度和生动感。有些理论建构的影视批评方式,还在概念的使用、理论的把握等方面陷入过于随意、空虚和大而无当的误区,这应当引起影视批评主体的警醒。

第二节 专业素质

除了生活积淀、文史哲基础和批评观等文化修养以外,影视批评主体还必须具备影视技艺、影像感知和语言表达等专业素质。如果说文化修养是一切批评者都应该具备的普遍修养,那么,专业素质就是批评者作为一个影视批评主体所必须拥有的基本素质。缺乏文化修养的影视批评主体无法对影视作品或影视现象作出相对全面、深入的评价;同样,缺乏专业素质的影视批评主体更是不可能以其批评的准确性和有效性来获得影视创作主体和影视接受主体的认同或首肯。只有将文化修养和专业素质结合在一起,影视批评主体才能始终立于不败之地。

一 影视技艺

影视技艺是指影视创作或影视运作过程中必须使用的技术手段、艺术才能以至管理策略、营销方针的总和。对于影视批评主体而言,最低限度的影视技艺包括:对影视基本原理的了解;对影视生产工艺流程的了解;对摄影/摄像原理和摄影/摄像机构造的了解;对影

① 〔英〕安德鲁·古德温、加里·惠内尔编著:《电视的真相》"序言",第1页,魏礼庆、王丽丽译,中央编译出版社2001年版。

视导演的基本职责和才能的了解；对影视表演、影视照明、影视录音、影视美术、影视放映/播出的了解以及对影视企业/事业管理的了解；对影视商业体系的了解等等。如果缺乏这些本来应该具备的一般知识和基本素养，影视批评主体的影视批评实践，不是无的放矢，就是隔靴搔痒。

对最低限度影视技艺的了解，实际上是中外影视理论批评家一以贯之的要求。在《电影评论辩》(1943)一文中，安德烈·巴赞就明确表示："我们不仅要求评论家按自己的方式成为艺术社会学家，我们还要求他懂得最低限度的技艺。"同时，还切中肯綮地指出："其他领域中的无可置疑的修养还不足以对第七艺术贸然进行印象主义的评论，即使它们才智横溢，读起来令人惬意。我们首先希望更多地尊重电影，然后是尊重读者。"① 苏联学者 И.塔兰金也表达了几乎相同的观点。在《评论家同志》一文里，И.塔兰金指出："评论的任务在于帮助观众理解艺术现象的各种复杂性，使他们善于去分析在艺术价值的等级中，什么是崇高的，什么是卑下的，哪里是恶，哪里是善。不要像通常所做的那样去复述影片的内容，而要去描写比方说摄影师的处理。要学会了解摄影师在影片里做了些什么，录音师做了些什么。在这部影片里，导演的风格特点表现在哪里。"② 同样，在中国影视批评界，也是始终强调影视批评主体的影视技艺。夏衍就曾经表示："影评工作者就有必要下摄影棚，和导演、演员、摄影师、场记、后勤工作者打成一片，和他们同甘共苦，懂得一部影片的摄制过程，日积月累，不断总结经验。"③ 事实上，正是由于从 20 世纪 30 年代开始便逐渐积累了非常厚重的电影专业素质，夏衍才能成就为中国一代杰出的电影剧作家、电影事业家兼电影批评家。

作为影视批评主体专业素质的重要组成部分，影视技艺首先意味着对影视创作过程中技术手段的了解。在这里，影视技术手段主

① 〔法〕安德烈·巴赞：《电影评论辩》，崔君衍译，《世界电影》1986 年第 1 期。
② 〔苏〕И.塔兰金：《评论家同志》，黎力译，《世界电影》1987 年第 2 期。
③ 林缦、李子云编选：《夏衍谈电影》，第 25 页，中国电影出版社 1993 年版。

要包括影视基本原理、影视生产工艺流程、摄影机/摄像机的构造及摄影/摄像原理等。影视基本原理是对影视成像的特点和技术进行研究探讨的学问。1725年至1839年间,科学家通过研究某些物质的感光性发明了摄影术,人类从此便可以利用感光材料逼真地记录和传播自己所看到的现象、人物等,后来,科学家将依一定时序摄制的景物各运动阶段的静止画面连续映现出来,借助视觉暂留,在人的视觉中造成再现景物运动影像的效果。借助这一原理,人们用电影摄影机以每秒摄取若干格画幅的运转速度,将被摄体的运动过程拍摄在条状胶片上,成为许多格动作逐渐变化的画面,然后经过一定的工艺过程,制成可以放映的影片。而电视摄像机则把图像发出的光信息,即图像各个画面上亮暗、色彩不同的光点,逐点、逐行、逐帧转换成相应的视频电信号,微音器把与图像相关的声音转换成相应的音频电信号。这些信号载荷在高频载波上,经放大后由天线辐射出去,电视接收机将收到的电信号依次逐点、逐行、逐帧与发送端同步地还原为亮暗不同、色彩不同的光点,在显像管的荧光屏上再现出来,同时由扬声器产生原来的声音。了解了影视基本原理,影视批评主体就会对影视技术的发明和发展状况有一个更加明确和深入的认识,有助于在影视批评实践中减少盲目性。

影视生产工艺也是一种重要的影视技术手段。在影片生产中,影片生产工艺流程是以感光胶片为主要原材料,使用多种技术手段,从电影摄影、录音到洗印加工,最后制成可供放映的影片的全过程。电影制片厂为完成影片生产,需要设置制作影片的各个工艺部门,主要有摄影、洗印、录音、剪辑、放映、照明、特技、烟火、动画字幕、置景、化装、服装、道具等;此外还有动力、机电整修、资料等为制片生产提供保证的部门。电影生产工艺的水平随着科学技术的发展不断得到提高。尤其视频技术的发展,如电视技术、彩色分析仪、磁性录像、电子编辑、磁性图像和胶片影像的相互转换等,都对电影画面的生产工艺产生了重大的影响。懂得影视生产工艺流程,一方面可以真正地体会出生产一部影片的复杂性,以及影视生产者在影视创作过程中的艰难困苦;另一方面,还可以以历史的眼光来看待不同时期电影发

展的技术面貌,这样,就不会对早期影片中出现的无法超越的技术缺憾提出苛求,也不会对近期影片中出现的不应该出现的技术失误表示同情。只有这样,影视批评主体才能作为一个技术方面的"内行",通过自己的影视批评实践,发挥自己应有的作用。例如,从影视生产工艺的角度出发,就可以对欧内斯特·西沙克的影片《金刚》(1933)与史蒂文·斯皮尔伯格的影片《侏罗纪公园》(1993)作出实事求是的评价。在这两部科幻影片中,真正的主人公都是巨兽(金刚、恐龙);但从巨兽造型的逼真感上来比较,《金刚》中的金刚远远不及《侏罗纪公园》中的恐龙。如果因此就否认《金刚》在科幻类型影片史上的地位,并将《侏罗纪公园》提升到前无古人、后无来者的境地,显然是不够理智的,也可以说是不懂得电影生产工艺的历史进程的。正确的做法应该是:将这两部影片分别放置在 1933 年和 1993 年的时代背景之中,分别以这一特定时期的电影生产工艺水平为标准,来衡量这两部影片在科幻电影史上的价值和地位。实际上,正如《侏罗纪公园》中的恐龙造型凝聚着 1993 年前后世界电影技术和生产工艺的最高成就,《金刚》中的金刚造型,在 1933 年的世界电影技术探索领域,也起着开风气之先的重要作用。也就是说,至少从电影生产工艺发展水平而言,这两部影片的历史地位都是不应该被低估的。

除了影视基本原理和影视生产工艺以外,摄影机/摄像机的构造及摄影/摄像原理也是影视批评主体必须了解的一种影视技术手段。摄影机是电影制片的主要设备之一,是指用照相方法把运动物体的不同运动相位按一定时间间隔逐幅地记录在电影胶片上的光学机械装置。其光学部分包括摄影物镜、取景器;机械部分包括片盒(或片夹)、输片机构、遮光器、驱动装置与传动机构等。根据所用电影胶片的宽度和画幅纵横尺寸比例,电影摄影机可分为四种:一是在 70 毫米(或 65 毫米)电影胶片上拍摄宽幅影片的电影摄影机;二是在 35 毫米电影胶片上拍摄普通影片、宽幕影片或遮幅影片的电影摄影机;三是在 16 毫米电影胶片上拍摄影片的电影摄影机;四是在 8 毫米电影胶片上拍摄影片的电影摄影机。随着电影科技的进步,各种电影摄影机都在沿着改善机器性能与扩大机器功能的方向发展,例如,增

大片盒容积、降低机器噪音、采用变焦距摄影物镜、摄影物镜校距与调节相对孔径的自动化、遥控等等。电影摄影则以光学镜头、摄影机和胶片为主要工具和材料,经过曝光、洗印、放映等主要工艺过程,在银幕上呈现为一系列活动的影像。这个影像系列,可以再现对象的主体形态、轮廓形式、表面结构、空间透视、色彩层次、运动速度和节奏,具有四维(长、宽、高、时间)的特性。由于一部影片的艺术形象只有通过电影画面才能表现出来,电影摄影在电影创作中因此具有十分特殊的地位和作用。①

懂得了摄影机/摄像机的构造与摄影/摄像的原理,影视批评主体就可以相对全面地把握电影摄影师/电视摄像师的职能及其表现手段,通过对电影/电视画面(包括声音)的分析解剖,了解不同摄影师/摄像师的风格和流派,对不同的影视作品和影视现象作出相对深入的理解和阐释。例如,为了评价陈凯歌导演、张艺谋摄影的影片《黄土地》(1984),就必须相对熟悉摄影技艺,否则,就无法理解影片在摄影方面的独特追求。在《〈黄土地〉视觉造型语言的成败》一文里,郑国恩以一个摄影行家的身份指出,《黄土地》影片的成功之处在于:导演及其主要创作人员在全片中把写意和写实糅合起来,使之水乳交融;从摄影风格上看,影片的时空大幅度跳跃,人物性格内向、行动呆滞,环境少变而单一;多用无内外远近调度的长镜头,造型处理少变化,趋于呆板;几何中心构图很少摇移,方位角度有限变动;光线、色彩写实,而无显眼效果;画面多次出现同式反复等等,这些都是构成风格化的因素。这种风格化处理,从整体形象把握角度看,并未给人单调乏味、枯燥冗长之感,却能产生强烈的艺术感染力,使观众获得一种美的享受。② 相反,在《〈黄土地〉立意与内容表现的脱节》一文中,由于不懂或无视摄影技艺,作者对影片的感受与大多数观众

① 从技术上看,电视摄像与电影摄影不同。电视摄像以光电技术为基础,用摄像机、录像机将被摄对象的外貌形态、立体结构、表面质地、色彩及空间位置、运动形式等直接记录在录像磁带上。

② 郑国恩:《〈黄土地〉视觉造型语言的成败》,《电影艺术》1985年第7期。

的感受一样是"沉闷"的,并将影片的"缺陷"首先归结为摄影上的失误:影片一开始就用"画面的压力"——赭色的山峁几乎把整个画面占满了,仅在顶端留着一条窄窄的斜角形天际,这充分体现了黄土地的那种忍耐、贫瘠和沉默,但令人不解的是,无论随着情节的发展,人物心理活动怎样变化以及人民觉醒程度怎样提高,黄土地的那种特制的"画面压力"始终如一,其色彩、明暗和角度没有明显的变换;这种"摄影的单调",不仅仅在描绘黄土地上,还有那黄河水,开始翠巧挑水悲叹,后来奋渡黄河时的河水镜头竟是一样的暗淡、忧郁、茫然的气氛;有人说《黄土地》中的每一个镜头都像一幅油画,我们认为这个比喻是恰当的,然而,我们发现这些"油画"有个共同点:压抑、凝重。影片不免被这些格调相仿的画面凝固了,缺少递进、起伏和运动。这样,作为内容表现的重要手段的摄影,就不能很好地与从茫然到觉醒这个跳跃的影片立意合拍了。[①]——由于缺少对影片摄影意图的整体分析,从这样的角度来理解《黄土地》的摄影风格及其影片立意,其得出的结论显然是无法为影视创作者和大多数影视批评者所接受的。

对影视创作中编剧、导演、摄影/摄像和表演等各个主创部门创作者艺术才能的了解,也是影视批评主体影视技艺的一种体现。一般来说,影视编剧的艺术才能表现在超越常人的叙事能力和为银幕/荧屏写作的独特能力。一个优秀的影视编剧,不仅应该是一个优秀的故事讲述者,而且应该是一个经营影视画面(包括声音)的行家里手。在对影视编剧的成败得失进行分析评价的时候,显然应该充分关注影视叙事的进程及其与影视画面的互动关系,因为影视编剧的艺术才能,正是从叙事与画面的关系中体现出来的。

与影视编剧相比,一部影视作品艺术水平的高低,更大程度上取决于影视导演的艺术才能。对影视导演艺术才能的了解,也是影视批评主体必备的专业素质。影视导演的艺术才能,体现在相对高超

① 谭敏:《〈黄土地〉立意与内容表现的脱节》,《话说〈黄土地〉》,第 82—83 页,中国电影出版社 1986 年版。

的人际关系协调能力、相对丰富的影视专门知识与相对优秀的影视作品整体控制能力等方面。①对影视导演艺术水平的评判,也可以主要从这三个方面展开。首先,应看影视导演是否能够得心应手地处理摄制组中发生的各种问题和困难;第二,应看影视导演是否能以自己相对丰富的影视专门知识来整合各个艺术部类的特长并突出显示自己的艺术个性;第三,应看影视导演是否能将一部作品的思想内蕴和审美趣味揭示出来并始终保持该作品的艺术完整性。只有从这三个方面入手,才能相对深刻地阐释一部影视作品的导演艺术特点,为影视导演创作提供有价值的参考。

除了编剧和导演以外,对摄影/摄像和表演等主创部门创作者艺术才能的了解,同样是影视创作主体专业素质的体现。摄影师/摄像师的艺术才能往往表现在通过特定的摄影角度、摄影方位和构图形式等来完成影视作品的艺术造型。一个优秀的电影摄影师或电视摄像师,应该能够创造性地运用摄影机或摄像机。正如巴拉兹·贝拉所言:"摄影机不仅能表现新事物,还可以不断地展示新距离和新视角。这在艺术历史上恰恰是全新的东西。"② 在评判摄影师/摄像师的艺术水平之时,影视批评主体显然必须注意到这一点,看其是否真正地利用了创造性的艺术造型手段。同样,演员的表演才能也是一种艺术造型才能,它是通过演员自己的身体和表情来得以完成的。要评价一个演员表演才能的高低,就要分析他(她)的表演是否准确、到位,是否符合编导者设定的角色需要,并分析他(她)的身体语言和外

① 在《电影导演》(一匡译,中国电影出版社 1991 年版,第 18 页)一书中,英国学者特伦斯·圣约翰·马纳尔借用美国导演吉姆·克拉克的话,论述了电影导演应该具备的才能:"导演工作 60%靠交际,40%靠技术。导演一场戏或一部完整的影片需要多大才能和能力,和导演在拍摄场同周围的人能否产生感情很有关系。他们是有高超的专门知识的人,薪金很高;其中大多数人有长期的经验,他们来的目的就是在需要时帮助你。"但在《电影和导演》(陈梅、陈守枚译,中国电影出版社 1983 年版,"序言",第 1 页)一书中,美国学者唐·利文斯顿指出:"一位卓越的电影导演,他的才能是无法用语言来表达的,这种才能是经验和天才积累的产物。"

② 〔匈〕巴拉兹·贝拉:《可见的人 电影精神》,第 125 页,安利译,中国电影出版社 2000 年版。

在表情是否能够创造性地刻画人物的内心宇宙和精神世界。

在一般影视理论批评著述中,对影视管理策略和影视营销方针的了解,很少纳入影视批评主体的专业素质体系之内。也正因为如此,影视批评较少针对影视管理策略和影视营销方针发言,这在某种程度上已经成为影视批评发展的软肋。对于大多数影视制片人和影视经营者而言,他们希望影视批评除了关注影视文本或影视创作主体之外,还应该关注影视管理策略和影视营销方针。同时,影视的商业运作规范特性,也使影视批评不可能忽略对票房和收视率等商业指标的分析评价。一句话,影视批评内在地蕴涵着对影视管理策略和影视营销方针的批评。

影视管理策略是指对影视活动进行计划、组织、控制、指挥和协调的方式和方法,大致包括影视管理机构和体制改革、影视生产管理策略、影视技术设备管理策略、影视财务管理策略与影视人力资源管理策略等。在电影管理策略研究方面,好莱坞走在了世界各国的前面,这也是好莱坞电影始终在世界电影市场上立于不败的主要原因之一。20世纪90年代以来,中国电影体制改革也提上了议事日程。在《遵循市场经济规律,依法再造电影繁荣》一文中,作者袁小平便从中国电影发展状况出发,提出了一系列电影管理机构和体制改革的建议和意见。作者表示,只要遵循客观存在的、不以人的意志为转移的市场经济规律,充分发挥人的主观能动性,在市场经济体制下,中国电影的再度繁荣是完全可以实现的。这些有关电影管理机构和体制改革的建议和意见包括:第一,加快发展统一开放、竞争有序的电影发行市场;第二,调整电影制片厂的规模和布局,依法开放独立制片公司,以大型制片厂为龙头组建电影企业集团,建立院线制;第三,转变政府的职能,对电影市场进行管理,依法审查并下放电影制片工业的最后一个经营自主权。① 很明显,拥有了影视管理策略素质,影

① 袁小平:《遵循市场经济规律,依法再造电影繁荣》,中国电影家协会电影史研究部编《电影创作与社会主义市场经济——第四届中国金鸡百花电影节学术研讨会文集》,第1—14页,中国电影出版社1996年版。

视批评主体就可以真正地对影视制作过程和影视企业文化发表自己的看法了。

相比较而言,影视营销方针是更为具体的、为推销影视产品而制定的一系列手段和措施,它包括影视发行、影视放映/播映和影视后期产品开发等主要环节。只有弄懂影视营销,影视批评主体才能真正理解许多表面看来不可思议的影视现象。好莱坞是无可争议的电影营销巨头,它的惊人票房就是通过其独特而又有成效的电影营销方针获得的。根据美国电影家协会1997年的统计,许多好莱坞大片花在印制拷贝与广告行销的成本平均为2200万美元,其营销支出比1996年提高了12%。① 仅以华纳公司的影片《空中大灌篮》为例。从1996年下半年开始,华纳公司就对《空中大灌篮》采用了全方位、立体化的市场营销方针。主要包括:第一,1996年11月在影院推出之前,1996年8月12日就能在全美几个大城市的巨型户外看板看到片中的卡通人物以很酷的黑色剪影出现在鲜红色的背景上,力图让7岁到17岁的人都能感受到剧中卡通人物活生生的热力;第二,在华纳新成立的六旗游乐场做广告;第三,通过华纳旗下的电视卡通频道、TBS电视网、TBS的国家篮球赛宣传造势;第四,在美国国内100家及全球150家华纳的商品代理单位同时销售相关商品;第五,投资5000万广告费和麦当劳连锁店、卡夫特食品公司等联合促销;第六,特别制作有关本片的电子新闻资料,让记者能通过电脑与片中的卡通人物互动。——通过这些市场营销计划,《空中大灌篮》终于取得了惊人的成功,在全球获得2.5亿美元的超高票房。② 可以看出,影视营销方针是一部影片是否能够取得良好市场前景的重要手段之一,也应该成为影视批评主体必须具备的基本专业素质。

二 影像感知

影像感知是影视创作主体和影视批评主体对电影/电视影像的

① 滕淑芬:《好莱坞过台湾——大鱼吃小鱼?》,《光华》1999年第7期,台湾。
② 参见飞鸟热:《好莱坞电影企宣战术大揭秘》,《音像世界》1999年第1期。

一种独特的感受和知觉能力。应该说,这是一种通过在银幕/荧屏上直接感觉到的经验去理解和整合事物的能力。与一幅绘画作品一样,电影/电视影像也是一种视觉形象,是对现实的一种创造性把握,而不是对感性材料的机械复制,它把握到的形象是含有丰富的想象性、创造性和敏锐性的美的形象,因此,影像感知是一种审美感知。① 同样,影像感知也是一种综合感知。正如美国学者苏珊·朗格所言,尽管视觉手段极其重要,但电影/电视影像不仅要凭借视觉手段来完成,而且也要凭借语言和音乐等听觉手段来完成,因为语言可以加强视觉,音乐则可以维系其变化着的"世界"的统一性。② 作为审美感知和综合感知的影像感知,与影视技艺一样,是影视批评主体必须具备的、最重要的专业素质之一。

总的来看,可以将影像感知细分为影视感(电影感/电视感)、影像审美感和影像鉴赏力三个循序渐进的层面。影视感(电影感/电视感)是影像感知的原初阶段,是影视批评主体进入影像感知所要具备的第一个素养;通过这一阶段的影像感知,才可以进入第二个层面及影像审美感的层面。影像审美感建立在影视感的基础之上,是对事物感性面貌的整体把握,具有更加社会化的特点,并带有浓厚的感情色彩,在精神上产生愉悦感;影像感知的最高层面是影像鉴赏力,它需要比影像审美感具备更加敏锐的选择能力,并要求充分调动影视批评主体自身的想象力和再创造能力,只有这样,才能建立起一种更加准确、生动而又深刻的影视批评。

影视感(电影感/电视感)。影视批评主体必须首先具备一定程度上的影视感(电影感/电视感)。这是一种在明了电影本身特性的基础上面对影像所具有的直接感悟能力。在《电影随想录》一书中,

① 在《艺术与视知觉——视觉艺术心理学》(滕守尧、朱疆源译,中国社会科学出版社 1984 年版,"引言",第 5 页)一书中,美国学者鲁道夫·阿恩海姆指出:"视觉形象永远不是对于感性材料的机械复制,而是对现实的一种创造性把握,它把握到的形象是含有丰富的想象性、创造性、敏锐性的美的形象。"

② [美]苏珊·朗格:《情感与形式》,第 482 页,刘大基、傅志强、周发祥译,中国社会科学出版社 1986 年版。

法国电影导演雷内·克莱尔为这个已经被当时(20世纪20年代)的人们谈得很多的概念下了一个定义,他认为,"电影感"无非是"把电影运用得很得法"的意思,具有"电影感",意味着"善于把电影用于和它本身的特性相适应的目的"。"电影感"可以"衡量出一门成熟的艺术和一门尚未被人们找到基本规律的新生艺术之间的区别",亦即可以衡量出文学或戏剧与电影之间的区别。说一个影片作者有"电影感",便是对这个影片作者的"无上赞辞"。按雷内·克莱尔的观点,要想使一部影片拥有"电影感",应当在"纯粹的视觉表现"方面下功夫,应当有完全来自"运动"的"真正电影化的抒情",应当"善于处理光影"并"探求最有效果的节奏和形象",应当"为银幕而结构"并能"取悦于那些'聪明的'眼睛"。① 除此之外,雷内·克莱尔还按照自己的标准推出了一批最有"电影感"的影片作者及其电影作品,他们是法国导演阿倍尔·冈斯的《车轮》与让-爱普斯坦的《忠诚的心》以及美国导演大卫·格里菲斯的《复仇之夜》与查尔斯·卓别林的《巴黎一妇人》、《一天的乐趣》等作品。关于让-爱普斯坦导演的影片《忠诚的心》,雷内·克莱尔指出:"《忠诚的心》不同于其他许多影片的地方正在于它是为银幕而结构的,是为了取悦于那些'聪明的'眼睛(如果我们可以这样说的话)而结构的。影片的最初几个画面就显示出一种电影感,当然,这种电影感更多是理智的,而不是本能的,但它的存在却是无可否认的。摄影机注意着四面八方,围着物体和人物寻找具有表现力的画面和出奇制胜的视角。这种从各方面去探测世界的作法是引人入胜的。"同样,关于查尔斯·卓别林及其《巴黎一妇人》等作品,雷内·克莱尔也表示:"虽云众所周知,我却不怕重复:查尔斯·卓别林是给我们带来了一些最称得上是电影作品的人。……《巴黎一妇人》使我们有机会看到了一部由当代最伟大的喜剧作家创作的正剧片。这是一次严酷的考验,但是卓别林的天才胜利地克服了困难。""我们不久前看到了再次上映的《一天的乐趣》,这是卓别林的一

① 〔法〕雷内·克莱尔:《电影随想录》,"作者前言",第2页、第16、29、33、49、58页,邵牧君、何振淦译,中国电影出版社1962年版。

部影片,影片并不是最好的,但含有若干很出色的片段。卓别林的影片很单纯,但每一部都能唤起我们的电影感。而另外一些野心勃勃的作品却使我们丧失电影感。我们总是在卓别林的作品中找到最好的典范。"①

雷内·克莱尔有关"电影感"的理论,是在20世纪20年代中期法国先锋派电影观念甚嚣尘上的时候提出的,因此,不可避免地打上了所谓"纯电影"的痕迹,并不无神秘主义的气息。他自己也在20世纪50年代以后修正了这一理论中的某些失误和偏颇之处。尽管如此,雷内·克莱尔对"电影感"亦即"纯粹的视觉表现"或"善于处理光影"等方面的强调,在当今电影理论批评界仍然不无参考价值。也就是说,它可以当作衡量一部影片是否成功的一个标准,也可以作为一种专业素养为影视批评主体所重视。实际上,作为影像感知的第一个环节,对于影视批评主体而言,"电影感"不可或缺。

迄今为止,还很难找到跟描述"电影感"相匹配的描述"电视感"的文字。但如果像雷内·克莱尔一样,把"电视感"理解成"善于把电视用于和它本身的特性相适应的目的",那么,"电视感"或可归结为如下几个方面:第一,应当把电视当作"家庭社交环境"的组成部分;第二,应当把电视看做是一个"流动"的文本或节目系列亦即一个"循环文本流"(the flow of text);② 第三,应当把在声音和图像磁道之间

① 〔法〕雷内·克莱尔:《电影随想录》"作者前言",第58、61、95页,邵牧君、何振淦译,中国电影出版社1962年版。

② 英国文学和文化评论家雷蒙德·威廉斯首先将电视描绘成一条"文本流"。在1974年10月29日剑桥大学的《就职演说》中,雷蒙德·威廉斯这样描述电视:"虚构,表演,无聊的梦想和替代的景观,同时满足懒散和欲望,通过消遣从消遣之中得到的消遣。它是一部厚重的、记载我们愚行的目录,甚至是一部总目录,但是,目前,几百万人将这本目录抛在脑后、弃之不顾。我们几百万人观看影子的影子,发现它们的实质,观看各种场面、情境、行动、争吵、危机,直到眼球疲惫不堪为止。生活的侧面,以前是在自然主义戏剧中生动表现的,现在成为一种自愿的、习惯性的、内在的节奏,情节和表演的流动(flow),戏剧性再现和表演的流动,提升为一种新的常规,一种基本需要的常规。"参见〔英〕雷蒙德·威廉斯:《电视:文化形式与政治》,赵国新译,王逢振主编《电视与权力》,第11—12页,天津社会科学出版社2000年版。

以及在节目片段之间出现"插播内容的高度重复"看成电视的确定表现形式。① 第四，应当在"既是消费者又是商品"的层面上理解电视观众。例如，在把电视当作"家庭社交环境"的组成部分这一点上，英国伯明翰当代文化研究中心的大卫·莫利便发展了一种批判性的电视受众研究计划。按大卫·莫利的调查分析，在西方大多数家庭里，控制家庭其他成员的电视收视方式的，是家庭里的成年男人。另外，男人看电视的时间也远远超过女人。对男人来说，家庭被体验为一个放松休闲的场所，而对所有社会阶级的女人来说，享受电视的欲望，总是需要在负疚和义务的诸种情感之间找到平衡点。当女人们能得到一点机会，通常是在丈夫不在家时，她们往往收看各种娱乐节目，这些娱乐节目尤其受到她们丈夫的负面评价，他们会说自己偏爱更具事实的电视节目。总之，在现代的核心家庭里，妇女收看电视依然是一种"有愧于心的快乐"，其原因是妇女的性别角色，因为这种性别角色要求她们永远将自己的需要、欲望和快乐"屈从于"丈夫的需要、欲望和快乐。② ——大卫·莫利的研究，建立在对电视收视特性进行深刻阐释的基础之上，因而可以被看成是一种极具"电视感"的电视批评实践。对于影视批评主体而言，具备这种素质是相当重要的。

影像审美感。正如马克思所言，从主体方面来看，只有音乐才能激起人的音乐感。对于不辨音律的耳朵来说，最美的音乐也毫无意

① 意大利符号学家乌伯托·艾柯在《革新与重复：在现代与后现代美学之间》(1985)一文中表示，电视"这种过度地取悦于人的、内容重重复复的做法，加之缺乏创新，令人觉得是种商业伎俩（作品得去迎合观众的期盼），而不是发人深思地提出一个新的（并且是难于接受的）世界观。大众传媒的产品，只要是以系列节目形式生产的，就等于是工业产品；但'连本节目'却被认为不属于艺术创新。"参见〔英〕艾伦·塞特：《符号学、结构主义和电视》，麦永雄、柏敬泽等译，罗伯特·C. 艾伦编《重组话语频道：电视与当代批评》，第 19 页，中国社会科学出版社 2000 年版。

② 〔英〕尼克·史蒂文森：《认识媒介文化——社会理论与大众传播》，第 121—142 页，王文斌译，商务印书馆 2001 年版。按尼克·史蒂文森的观点，大卫·莫利对普通家庭环境里收看电视时权力的性别化运作的研究，还开辟了媒介研究的各种重要视点。

义。如果你想得到艺术的享受,你本身就必须是一个有艺术修养的人。[①] 对于影视批评主体而言,只有影像才能激起他的影视感(电影感/电视感),对于不懂影像的眼睛和耳朵来说,最美的影视作品也毫无意义。如果你想得到或者传达影视作品带给你的艺术享受,你本身就必须是一个有影像审美感的人。

作为影视批评主体的专业素质,影像审美感具有十分重要的意义,并为历来的影视从业者所强调。在明星影片公司"特刊"创刊之际,该公司创始人之一周剑云便语重心长地表示:"报纸为舆论代表,记者乃社会导师,执笔为评,所关至大。一字褒贬,理应斟酌,其地位尊贵,身份高尚使然也。中国影戏嫩芽初苗,程度幼稚,有待于新闻界批评家之扶植灌溉。……近年以来,国制影片出品渐增,批评家多如过江之鲫,具有真知灼见者虽大有人在,而胡说乱道者实占多数。此辈无戏剧知识,无审美眼光,投稿甚勤,摇笔即来,废话满纸,不知所云;偶识影戏中人,便为进身之阶。新片试映,优劣莫辨,文字批评,好恶在心。其卑下者,一餐酒食,两纸赠券,已可使其得意忘形。予尝谓吾国之评剧家,非捧即骂,能以公正之态度,干净之笔墨,指陈得失,辨别甘苦者,不数数觏。此辈不足道,独惜报纸供其利用,是非为其扰乱,恶例一开,信用遂失。后之观者,将谓广告不足信,言论亦不足凭,则良好影片无形中所受之损失为何如!"[②]——明确地要求影视批评者必须具备"戏剧知识"和"审美眼光"。同样,在《我的电影观》一文中,日本电影导演黑泽明也明确表示:"欣赏一部影片,如果没有一种叫做电影美感的东西,那是不会感动人的。这种美感只有电影才能把它表现出来,而且能够表现得很完善,使人不由自主地产生激动的心情,观众正是被这种东西吸引才去看电影,而拍电影的人也正是为了这点才拍电影的。"[③] 按黑泽明的观点,既然优秀的

[①] 马克思:《1844年经济学—哲学手稿》,第79、108—109页,刘丕坤译,人民出版社1979年版。
[②] 剑云:《本刊之使命》,《明星特刊》第一期《最后之良心》号,1925年5月,上海。
[③] 〔日〕黑泽明:《我的电影观》,《当代电影》1998年第6期。

电影作品总是必须拥有一种"电影美感",那么,影视批评主体要真正理解和阐释这些优秀作品的内在精神,显然也必须拥有一种影像审美感。

通过对影像审美感的具体分析可以发现,影像审美感主要集中体现在以下三个方面:第一,对影像运动的审美感受;第二,对影像时空的审美感受;第三,对影像思维即蒙太奇思维的审美感受。将这三个方面结合在一起,影视批评主体才有可能成为一个相对合格的影视批评者,才有可能摆脱文学理论和一般艺术理论的桎梏,对各种影视作品和影视现象发表自己独特的真知灼见。

具有影像审美感的影视批评主体,在进行具体的影视批评实践的时候,往往能够相对全面而又深刻地体会影视创作主体的内在心境,并通过对影视影像的审美分析,陶冶观众的性情。在《黑泽明的世界》一书里,日本电影学者佐藤忠男便如此评价黑泽明的影片《罗生门》:"《罗生门》是一部令人难忘而影像丰富的绝好影片。比如,多襄丸骗了武弘把他绑在树上之后,为了把真砂骗来,他在透过树木的繁枝密叶洒下闪闪阳光的灌木丛中高兴地大喊大叫地奔跑这场戏,也是用十四个镜头节奏明快地组接起来的。可能这是过去日本电影中所表现的流动美的最光辉的范例。但是,在日本电影中,这种有节奏的而且速度快的流动美,只是在传统的古装片中表现被害者的悲壮美的场面中才应用。也就是说,作为被害者的美学而锤炼出来的。……黑泽明把一跃而起扑向猎获物的加害者的狂喜,升华为流动美,无可怀疑地使日本电影美的意识一部分发生了变化。"[①] 佐藤忠男的评判,结合日本电影美学的历史特征,在对电影影像的特点及影像运动的审美感带给观众的独特享受的分析过程中,将黑泽明及其《罗生门》的影像美淋漓尽致地展示在读者面前。

同样,在《斜塔:重读第四代》一文里,戴锦华也力图以自身的影像审美感,来体验并阐释第四代电影导演及其艺术追求。文章指出:

① 〔日〕佐藤忠男:《黑泽明的世界》,第109页,李克世、崇连译,中国电影出版社1983年版。

"第四代电影艺术家是没有神话庇护的一代。他们的艺术是挣脱时代纷繁而痛楚的现实/政治,朝向电影艺术的纯正、朝人类永恒的梦幻式母题的一次'突围'。他们贡献于影坛的是一种艺术氛围,忧伤而又欣悦。那是在掉头不顾而去之前,对逝去的现实灾难与心灵废墟的最后一瞥深情而悠长的注视,那是在扑向预期的'伊甸园之门'的渴望中,一次行色匆匆却又迟迟不去的徘徊。第四代导演的影片是在对现实的规避中完成的对现实的触摸。他们这种忧伤而欣悦的艺术氛围为自己搭设了一小片庇护的天顶,使他们得以在灾难岁月逝去不久、布满'死者弯曲的倒影'的天空下寻找到一线裂隙、一小片净土。这使他们在某种意义上,背向着历史。现实与大众,使他们的艺术成了一种斜塔式的艺术,使他们对社会与自我的关注成了'在倾斜的塔上了望'。"① ——文章以一个女性批评者特有的细腻感受,并以自己所禀赋的影像审美素质,在对第四代中国电影导演的批评中独树一帜。

影像鉴赏力。除了影视感(电影感/电视感)和影像审美感之外,影视批评主体还必须拥有影像鉴赏力。如上文所言,影像鉴赏力是影像感知的最高层面,它需要比影像审美感具备更加敏锐的选择能力,并要求充分调动影视批评主体自身的想象力和再创造能力。另外,影像鉴赏力还是一个影视批评主体形成自身批评风格的重要条件。也正因为如此,许多影视批评家非常看重这一素质。在《电影是什么?》一文中,美国影评家萨缪尔·富勒便颇有针对性地指出:"如果批评家在他们的评论中不能以新的见解启示编剧、导演、演员或作曲家,为他们的下一个构思带来新的思考,按照'批评法'一词的本义,他的批评便毫无意义。一个批评家缺少赋予泥塑人物以生命的诚意和创造性想象力,那他也缺乏激励创造者的激情。"② 同样,在《关于评论的思考》一文里,安德烈·巴赞也表示,为了完成电影批评的目的,"不必拘泥于一定之规",一切方法都是可行的,而"惟一的"条件

① 戴锦华:《斜塔:重读第四代》,《电影艺术》1989年第4期。
② 〔美〕萨缪尔·富勒:《电影是什么?》,郝一匡译,《世界电影》1988年第3期。

是"鉴赏力";并指出:"不论何种评论方法,本身并没有多大价值,假若它不受鉴赏力的控制、确定和校正;而鉴赏力是最终评论评论家的独特属性。显然,这一属性难以确定,但是惟其可以区分开什么是理论的乱谈,什么是可以接受的发展。西班牙旅店(喻指缺少文化修养,却喜好夸夸其谈的报纸刊物——译注)是缺少这种第二层次的批评意识的人的庇护所,也是拙劣的印象主义批评的浮浅判断的寄生地,而浮浅的嘲讽无异于低能。"①

安德烈·巴赞对鉴赏力的强调,是与他的雄心勃勃的电影评论计划联系在一起的。从一开始,他就致力于揭示电影手段的奥秘,并试图赋予观众以选择影片类型的能力。在当时,知识阶层对电影往往是不屑一顾,因为他们认为电影的写实主义是粗浅的。但巴赞却认为,正是因为电影的这种新的写实主义,观众才需要被保护,电影才需要被评论。作为一个评论家,如果不懂得隐藏在这种写实主义背后的"手段"和伪装幻象的奥妙,那是令人惭愧的。因此,巴赞希望观众能够意识到电影的照明、布景、蒙太奇、音乐、剧作、表演和场面调度。而对于评论家来说,不仅应当让观众意识到作为全部电影美学依据的电影技术手段,同时还应当重视心理、社会和经济因素,因为正是这种种因素,才产生了我们所认识的电影,而不是别的电影。②

由于重视了"作为全部电影美学依据的电影技术手段",也重视了"心理、社会和经济因素",安德烈·巴赞的电影批评显示出不同一般的影像鉴赏力和个性特点。在《奥逊·威尔斯论评》一书中,安德烈·巴赞不仅全面回顾了奥逊·威尔斯的生活道路和电影道路,而且对奥逊·威尔斯的电影创作进行了深刻地分析评断,并提出了许多相当重要的论点。其中,对《公民凯恩》和《安倍逊大族》中的天花板的分析,深得法国新浪潮电影主将弗朗索瓦·特吕弗的赏识。安德烈·巴赞指出:"奥逊·威尔斯既不是低角度拍摄的发明者,也不是头一个

① 〔法〕安德烈·巴赞:《关于评论的思考》,崔君衍译,《世界电影》1986 年第 2 期。
② 〔美〕达德利·安德鲁:《一个评论家的诞生》,单万里译,《世界电影》1988 年第 4 期。

拍天花板的人,当他真的想要卖弄技巧、想要靠使人眼花缭乱的形式使我们惊服的时候,他拍的是那部《上海小姐》。在《公民凯恩》中却正相反,不断出现仰拍镜头,却使我们很快就不太觉察他在运用技巧,尽管我们仍被他的高超技巧所左右。因此,他的这种方法很可能是基于某种明确的美学意图:把某种特定的戏剧幻象强加于人。这种幻象可以称做地狱的幻象,因为它那凝视的目光似乎发自地底,而天花板则笼罩一切,使人无法逃出布景的范围,这就充分表达出在劫难逃的结局。凯恩的权力欲压倒了我们,而权力欲本身又被布景所压倒。我们通过摄影机得以一方面体验到凯恩的权力,一方面也察觉到他的败局。"[①] 正如弗朗索瓦·特吕弗所言,巴赞对奥逊·威尔斯的天花板的分析是"有见地"、"有说服力"的。在奥逊·威尔斯之前,所有的导演在拍片时都不仅从未拍过布景中的天花板,甚至也没有提到过是否有必要表现它,但安德烈·巴赞不仅注意到了这一点,而且从中发现了导演的真正意图。[②] 正是由于拥有如此高超的影像鉴赏力,安德烈·巴赞不仅炼就了相当水平的"哲学思辨风格"和"类比风格",并开始运用那个时代大思想家的语汇和思想来分析探讨电影的"深层的本质问题",而且在电影批评界赢得了威望,为后来的影视批评主体树立了一个难以企及的高标。[③]

三 语言表达

语言表达作为影视批评主体必备的专业素质,往往很难引起人们的关注。在一般人心目中,语言表达仿佛是某种自然而然生成的能力,不需要训练,也不需要特别的培育。或者,语言表达能力是文学家必备的素质,与视觉艺术家和听觉艺术家无关。

前一种观念的误区十分明显:大多数语言学家和儿童心理学家

[①] 〔法〕安德烈·巴赞:《奥逊·威尔斯论评》,第70页,陈梅译,中国电影出版社1986年版。

[②] 同上,第11页。

[③] 〔美〕达德利·安德鲁:《一个评论家的诞生》,单万里译,《世界电影》1988年第4期。

的实验证明,语言表达能力并非天生,而是一种后天习得的能力,需要不断地训练和培育。瑞士思想家J.皮亚杰与B.英海尔德就曾经指出:"语言不同于表象和其他信号工具,因为表象和其他信号工具是根据个体的需要而产生的。语言则是在社会上经过人们精心制成,并包含着一个为思维服务的、标志认知工具(如关系、分类等)的完整体系在内。个体学习这体系,并从而进一步充实这体系。"[①] 同样,语言表达能力与视听艺术家无关的观点也是经不起推敲的。在《艺术与视知觉:视觉艺术心理学》一书"引言"部分,美国学者鲁道夫·阿恩海姆便驳斥了这其中存在的两种偏见。按鲁道夫·阿恩海姆,第一种偏见声称,视觉事物是决然不能通过语言描述出来的,这一"警言"当然包含着一定的真理内核:一幅伦勃朗绘画所产生出来的那种特殊经验,用描述性和解释性的语言只能将它"部分地"表达出来,而这种局限性在我们欣赏艺术时也并非是一种个别的事例,事实上,这一见解同样适合其他任何一种经验对象,没有一种描述或解释能够把自己对于对象的经验"完全"表达出来。但是,如果我们看到了或感到了艺术品的某些特性,却又不能把它们描写或表达出来,其失败的原因并不在于我们运用了"语言",而在于我们的眼睛和思维机器不能成功地发现那些能够描写或表达这些特征的"概念"。当然,"语言"并不是我们的感觉同现实接触的通路,它仅仅是给那些看到、听到或想到的事物赋以名称,但对于描述和解释视觉对象来说,"语言"却并不是一个生疏的或不合适的媒介。

对于第二种偏见即"语言分析会麻痹人们的直觉创造能力和悟解能力"的偏见,鲁道夫·阿恩海姆同样表示,其中包含着某些真理的内核,以往的历史和现在的经验都向人们表明,仅仅依赖固定的公式和处方会给人们造成非常巨大的危害,但不能因此就得出结论说,在艺术这一领域里,当心灵的一种能力(直觉创造能力和悟解能力)发挥作用的时候,另一种能力(语言分析能力)就必定要失去效用。事

① 〔瑞士〕J.皮亚杰、B.英海尔德:《儿童心理学》,第66页,吴福元译,商务印书馆1980年版。

实已经证明,乱子恰恰就发生在心灵的一种能力发挥作用而心灵的其他功能都受到抑制的时候。不仅理智干扰了直觉时会破坏各种心理的平衡,当情感压倒了理智时也会破坏这种平衡。过分地沉溺于自我表现并不比盲目地服从规矩好多少。对自我进行毫不节制的分析固然是有害的,但拒绝认识自己为什么要创作以及怎样创作的原始主义行为同样也是有害的。[①]

既然语言表达对于视觉艺术批评包括影视批评来说是不可缺少的,那么,语言表达素质就是影视批评主体必备的专业素质。尽管人们很少注意到这一点,但在《安德烈·巴赞》一书中,美国学者达德利·安德鲁仍然将出色的语言表达能力和独特的行文风格当作安德烈·巴赞的电影批评所取得的巨大成就之一。达德利·安德鲁指出:"对巴赞来说,评论家的任务是异常明确的:从哲学、心理学等尽可能广泛的角度考察电影;从尽可能多的方面(经济、政治、社会、技术、历史等方面)去理解电影;尤为重要的一点是,评论家应拥有丰富而精确的语汇,并借以处理和转达精细的研究成果。早在1940年,杜莎就已注意到,巴赞在文章中使用的语汇有些不太自然,并且在日常生活中刻意寻找事物的哲理性,还常常为此感到自命不凡。不过,到了1944年,杜莎又很高兴地改变了原来对巴赞的评价。此时的巴赞已经非常踏实地掌握了一套独特的语汇,并形成了自己的思想风格,他确信这是件异常有益的事情。他的表述已能够驾御那些最复杂的哲学悖论和类比推理,他那具有直接隐喻风格的行文使他的表述熠熠生辉,同时又不露半点人为的痕迹。"[②] 确实,在《摄影影像的本体论》(1945)、《"完整电影"的神话》(1946)、《电影语言的演进》(1950、1952、1957)、《非纯电影辩》(1952)与《被禁用的蒙太奇》(1953、1957)等文章中,安德烈·巴赞杰出的语言表达素质得到了展现。

[①] 〔美〕鲁道夫·阿恩海姆:《艺术与视知觉:视觉艺术心理学》,"引言",第1—10页,滕守尧、朱疆源译,中国社会科学出版社1984年版。

[②] 〔美〕达德利·安德鲁:《一个评论家的诞生》,单万里译,《世界电影》1988年第4期。

在《谈当前电影的若干问题——答〈电影新作〉记者问》(1984)一文里,夏衍也从一个相反的角度,谈到了电影批评中的语言修养问题。当记者希望夏衍对1984年前后中国电影评论的"现状"发表看法的时候,夏衍表示,电影评论跟电影创作一样不可乐观。评论也是一种文艺,不是一种哲学论文,文艺评论要熔铸评论家自己的思想感情,但中国当前的电影评论做不到这一点;另外,还有一个"文风"问题,如果老是"三中全会以来,在党的领导下……"这一套是不行的,当前电影评论的弱点就在于这样的空话、套话太多。鉴于这些方面,夏衍觉得有必要向影视批评界推荐李健吾的戏剧评论,他认为李健吾的文字、文风才是真正的艺术评论,而不是政治论文。① 从"文字"、"文风"入手来评价艺术批评或影视批评水平的高低,在一定程度上反映出夏衍独特的电影批评观念,也反证出语言表达能力对于影视批评主体的重要性确实是不可低估的。

① 夏衍:《谈当前电影的若干问题——答〈电影新作〉记者问》,《电影新作》1984年第4期。

第四章 影视批评模式

影视批评模式论是影视批评学的重要组成部分。

影视批评模式论是通过对批评目的、批评标准和批评方法的检讨,在对无数的影视批评文本进行高度抽象的基础上形成起来的、有关影视批评基本模式的理论。总的来看,有三种影视批评模式不可忽略。第一种是社会批评模式,包括伦理道德批评、政治批评与社会历史批评等具体的批评模式,它以强调影视的社会历史蕴涵为批评目的,以真实性、倾向性和社会效果为批评标准,采用主题探讨和形象论评相结合的批评方法。第二种影视批评模式是本体批评模式,包括本文分析、作者论与类型研究等具体的批评模式,它以张扬影视的创造运作个性为批评目的,以影视特性、人文深度和创新意识为批评标准,采用文本读解和工业分析相结合的批评方法。第三种影视批评模式是文化批评模式,包括电影文化分析、女性主义批评与后殖民主义批评等具体的批评模式,它以阐发影视的民族文化特征为批评目的,以多元化形态的影视生存格局为批评标准,采用综合观照和整体研究相结合的批评方法。以历史的眼光来考察,从社会批评模式过渡到本体批评模式,再从本体批评模式过渡到文化批评模式,大致经历了一个较为明确的从单一走向多元、从封闭走向开放的历史轨迹。但以共时的眼光来分析,社会批评模式、本体批评模式和文化批评模式往往同时存在于某一时期、某一地域的影视批评语境之中,共同构成一个时期和一个地域影视批评模式的独特景观,也从一个侧面表明了建立影视批评良性生态之所需。

影视批评模式系统的建立,对于影视批评的发展以及影视批评学科的完善来说,无疑具有多方面的积极意义。首先,它可以减少影

视批评主体从事影视批评实践的盲目性。按照笔者的理解,任何影视批评实践都是在特定的历史背景和文化模式中产生出来的,因此必然属于某些特定的思潮和流派,也必然可以归结在某些特定的模式之中,也就是说,任何影视批评实践都是在特定的影视批评模式中进行的。既然如此,选择不同的影视批评模式,也意味着选择不同的批评姿态和批评策略,意识到了这一点,影视批评主体无疑可以变得更加主动。其次,影视批评模式系统的建立,还可以有效地归纳和总结不同时期、不同地域影视批评的基本特点和一般状况,为影视批评史的写作提供方便。要在汗牛充栋的影视批评文本中寻找可资参照的脉络和轨迹,需要一定的方法和手段,而影视批评模式系统正是为此而体现出自身的存在价值。以相应的模式为标准来评判某一特定时期、特定地域或特定形态的影视批评文本,就可以将其纳入或逐出该模式的范畴,为影视批评文本定位。另外,影视批评模式系统的建立,为影视批评学本身提供了一个相对科学的依据和相对完备的框架,这在影视批评学的发展历程中是值得特别关注的事件。尽管影视批评模式系统是一个相对抽象的理论框架,但影视批评模式是一个客观存在的事实,将各种具体的影视批评模式整合为一个互相联系、互相生发并互相制约的系统,无疑可以将影视批评学提升到一个更加严谨、也更加生动的境地。

影视批评与影视批评学向更加系统、更加科学化的方向发展,是许多影视理论批评家孜孜以求的目标。1986年,加拿大电影理论家比尔·尼柯尔斯便应邀在中国电影家协会暑期国际电影讲习班上举办了《从希区柯克谈若干阐释问题》的讲座,提出了电影批评"科学化"以及建立所谓电影"批评框架"的重要性。讲座中,比尔·尼柯尔斯指出,电影的特性目前还在不断发现之中,不但现代电影的形状日趋复杂,人们还从经典作品中不断揭示出新的含义。现在,电影已经被看成是一种复杂的艺术结构系统,因此,要想说明电影问题,就需要进行科学的、精密的开拓性研究工作。电影批评依附于影片之后,满足于做印象主义的随感式解说的时代已经过去,研究者不得不接受科学分工的要求,选择一个(或几个)角度和层面,深潜下去,做仔

细的创造性发现。他们不得不放弃过去一度似乎可能的由一个人说明全部电影艺术规律(条件是把电影看得相对简单)的野心,不再有全能的个人。电影研究工作的方法科学化和分工精密化,使它发展成为一门独立的学科。现在,电影艺术规律问题只有通过纵观一个时期内的全部研究成果才能看到。不经过这番综合,以一种或几种学说代表时代对电影的认识,对它或褒或贬,已经没有意义。同样,线性尺度或平面化的规范都已不适用于当代电影批评,那些曾由它们来明确定论的作品,正陆续得到更为深刻和丰富的阐释。与作为一个结构系统的电影相对应,批评方法必然也是一个立体的框架,它的构成因素客观上是民族的、时代的、作者的和作品的艺术特点;主观上是批评者美学见解、理论观念、方法体系、鉴赏重点的不同。因此,批评的框架是因人而异、因片而异的。这需要随机建构,无法预制套用。① 在这里,比尔·尼柯尔斯所说的电影"批评框架",正可以理解为电影"批评模式"。对批评模式的强调,其实正是比尔·尼柯尔斯在中国讲学的重要目的。

第一节 社会批评模式

影视社会批评模式是一种历史最悠久、影响最大的影视批评模式,主要从伦理道德、政治和社会历史发展的角度来观察、分析和评价影视现象和影视作品,并侧重研究影视作品与社会生活和历史事实之间的关系,重视影视创作主体的思想倾向与影视作品的主题表现和社会功能。影视社会批评模式包括伦理道德批评、政治批评与社会历史批评等具体的批评模式,它以强调影视的社会历史蕴涵为批评目的,以真实性、倾向性和社会效果为批评标准,采用主题探讨和形象论评相结合的批评方法。

影视社会批评模式与文学社会批评模式之间存在着很强的关联性。在某种程度上,影视批评模式是文学批评模式在影视批评领域

① 郝大铮:《从希区柯克谈阐释问题》,《世界电影》1987年第2期。

的移植和借用。也正因为如此,文学社会批评模式的成就和缺欠,也基本反映在影视社会批评模式之中。从成就上看,影视社会批评模式将影视创作主体看成一个社会成员,并将影视作品的内容看成社会历史事实的反映,这在一定程度上把握住了影视与社会之间关系的精髓。但从缺欠上看,影视社会批评模式在注重影视现象和影视作品社会历史内容和主题思想的同时,往往相对忽略其审美追求和艺术形式。另外,影视社会批评模式对社会效果的强烈关注,也往往使其不太适当地承担起了"引导"、"教育"或"改造"观众的重大使命,使影视接受的自主特性受到挑战,不符合文学接受理论与影视接受理论的当代走向。当然,在影视批评发展过程中,影视社会批评模式也在不断调整、充实和创新,其无视批评特性和影视特性,并经常上纲上线压制人性的缺陷正在逐渐被人们所抛弃,一种更加成熟的、开放的影视社会批评模式的形成,也正在人们的殷切期待之中。[1]

为了便于论述,下文将分别从伦理道德批评、政治批评与社会历史批评三个方面展开。

一 伦理道德批评

影视伦理道德批评模式是一种较为典型的影视社会批评模式。它以评判影片的伦理道德内容为主要目的,以基督教、伊斯兰教等宗教文化或儒家文化的伦理道德观为主要批评标准,采用教义宣谕和道德训诫的批评方式。在各国影视界,来自官方或影视同人协会的

[1] 例如,在《电影与社会:分析的形式与形式的分析》(齐颂译,《世界电影》1987年第3期)一文中,美国学者尼克·布朗就试图建立一种更加综合、更加开放的"电影社会史"即电影社会批评模式:"我希望在这几次讲座中详述的社会学理论的依据是阿尔都塞在其论文《意识形态的国家机体》中描述的'机构'概念。我将详述阿尔都塞的社会思想传统,并且把它运用于电影社会史中,然后将社会理论与本文理论结合到一起,研究两者的相互作用,说明一部作品与社会泛本文之间的复杂关系。我称这种置一部作品于社会与历史泛本文之中的方法为综合分析法。综合分析法包括诸多方面——经济学、社会学、文化和意识形态。为了详细介绍这种方法,我打算对从1909年置1939年前后这一时期的美国电影加以研究。因此,对于电影的社会史、电影与社会之间关系的研究必须包括(即使是简括的)制片厂体系的法律史与经济史。"

电影/电视检查制度往往是影视伦理道德批评模式的强力支持和根本依据。其中,好莱坞著名的"海斯法典"就是典型一例。

1929年前后,好莱坞明星制度达到鼎盛时期。许多电影明星的大胆着装及不检点的行为,开始招致公众的反感和批评,以天主教为主力的宗教界也对政治上和道德上不断"逾矩"的好莱坞电影发动攻击。1930年,一位名叫丹尼尔·劳德的天主教教士首先发难,公开宣称电影正在"败坏美国的道德价值观"。为了对抗电影的腐败性影响,他起草了一部影片检查法典,要求作为娱乐品的电影必须强调教会在一个有序的社会中的作用,强调教会、政府和家庭是现代社会结构的三块基石,强调公民的幸福和成功来自对现行社会制度的支持和尊重;认为电影应当提醒观众注意,犯罪行为或越轨的性行为将使肇事者付出失去爱情和亲情的沉重代价,失去宗教的抚慰和法律的保护。总之,电影应当成为20世纪的道德剧,告诉群众如何循规蹈矩地生活。这部很快被美国制片人和发行人协会接受下来,并由该协会主席威廉·海斯具体执行的"海斯法典",成为1930年至1966年间好莱坞电影业自律的规范。在"海斯法典"的制约下,好莱坞电影必须履行在"违法的罪行"、"性"、"庸俗"、"淫秽"、"渎神"、"服装"、"舞蹈"、"宗教"、"外景地"、"民族感情"、"片名"和"令人厌恶的事物"等12个方面的禁令。例如,在"性"的禁令方面,"海斯法典"指出,出于对婚姻和家庭的神圣性的关注,必须慎重对待三角恋爱,也就是已婚的第三方的爱情,不能使观众对婚姻制度产生反感,爱情场面的处理必须忠实于人的本性和人性的正常反应。有许多场面不可能不在成熟的、年轻的或有犯罪倾向的人心中引起危险的情绪,所以不能表现;即便是在纯洁爱情的范围之内,有些事情也是被立法当局视为不可公开表现的;至于不纯洁的爱情,即被社会视为不正当的并被宗教法规禁止的爱情,则在处理上也要注意:决不可把不纯洁的爱情描绘成诱人的和美丽的;它不能成为喜剧或笑剧的题材,或处理成笑料;决不可由此唤起观众的情欲或病态的好奇心;决不可给人以正当的

和可接受的印象；总的来说，在表现方法和方式上决不可细致入微。① 在"海斯法典"的支持下，冯·斯登堡的《蓝天使》(1930)、西席·地密尔的《魔鬼夫人》(1930)、《罗宫春色》(1932)、茂文·勒鲁瓦的《小凯撒》(1931)、《我是一个越狱犯》(1932)与弗兰克·鲍沙其的《永别了，武器》(1933)等作品，都曾在真实或虚拟的道德法庭上接受过政府、教会以及观众的审判。

除此之外，在世界电影批评界，对米哈依尔·卡拉托佐夫的《雁南飞》(1957)、费德里科·费里尼的《甜蜜的生活》(1960)、亚瑟·佩恩的《邦妮和克莱德》(1967)、维尔戈特·斯耶曼的《我好奇——黄色》(1968)、贝尔纳多·贝尔托鲁齐的《巴黎最后的探戈》(1972)、莉莉娅娜·卡瓦妮的《夜间守门人》(1974)、彼埃尔·帕索里尼的《萨罗》(1975)、大岛渚的《感官王国》(1976)、马丁·斯科西斯的《基督最后的诱惑》(1988)等影片的批评，便大多采取了伦理道德批评模式。仅以对《甜蜜的生活》和《巴黎最后的探戈》的批评为例。

《甜蜜的生活》是意大利电影大师费德里科·费里尼为了表现"现代人对心灵的寻求"而拍摄的一部结构独特、主题复杂的影片，曾获得1960年法国戛纳国际电影界大奖。影片展示了一个贯穿始终的人物即新闻记者马尔切洛·鲁比尼(马尔切洛·马斯特洛亚尼扮演)在上流社会中日益堕落的过程，并以一组现代电影史上相当著名的镜头拉开帷幕：一架直升飞机吊着一尊巨大的耶稣雕像在罗马上空飞向圣彼得教堂。马尔切洛认为这是一个为他的报纸进行宣传的绝好机会，便和一名摄影记者一起乘坐另一架飞机尾随在后，报道地面上人们的反应。正在阳台上晒日光浴的几名泳装少女注视着空中的"玩意儿"，惊奇地说："哟，有耶稣呐！"当马尔切洛的直升飞机飞过阳台时，他试图和其中的一名姑娘约会，但飞机的声音淹没了他的声音。——按美国学者爱德华·茂莱在《艺术家费里尼》(1976)一书中所分析，这一开场提出了一个用以衡量主要人物和其他人物的价值

① 邵牧君：《禁止放映——好莱坞禁片史实录》，第51—79页，上海文艺出版社2000年版。

尺度。影片里的人物都有一种"内在的尊严感",这是很清楚的,同样显而易见的是费里尼对教会的"既爱又恨"的态度。问题不仅在于飞机上吊着一尊圣像是现代世界里一个极不协调的景象,而且圣像以及它所代表的神是"死的",基督的影子出现在大城市上空,但只有几个男童追随着它,而那些总算还看它一眼的人也只是出于好奇和无聊。这显然已不是《旧约》时代,当人们看到作为上帝的存在和威严的标志时便怀着诚惶诚恐和惊讶莫名的心情仰望天空,如今已不存在活着的上帝,只剩下这样或那样的偶像了。同样,当人们丧失了同宗教和自然的密切联系之后,个人的个性意识也随之而泯灭,他们在社会生活中戴着面具,内心里感到孤独,找不到生活的目的。

应该说,影片《甜蜜的生活》深刻地表现了现代社会里人类的异化处境,在道德上是无可指责的,但它在初映后却被指责为"淫秽",并引起了一场社会风波。梵蒂冈的喉舌《罗马观察家报》称它是"令人厌恶的",其教皇政权公开出面号召"抵制这部亵渎神灵和人心的邪恶的影片"。1959 年 2 月,费里尼在意大利米兰,当他离开一家在那里举行了该片首映式的电影院时,一个男子向他脸上吐了一口唾沫,并恶狠狠地说:"你污辱了意大利!"到了 1964 年,费里尼的母亲仍然心有余悸地问自己的儿子:"《甜蜜的生活》,你为什么要拍这么一部影片呢?"更有甚者,当费里尼在 60 年代初去帕杜亚时,他发现一座教堂的门上写着:"为拯救公共罪人费德里科·费里尼的灵魂而祈祷吧!"[①] 这种种打着上帝的名义,却如影片中的上帝一样空虚和无力的伦理道德批评,丝毫不顾及影片在对人类生存意义进行刻苦探索中付出的努力,因而在一定程度上伤害了费里尼以及相当数量电影观众的感情。费里尼本来是一名虔诚的天主教徒,但拍完这一部影片之后,他也终于对粉饰现实的宗教信仰发生了动摇。

与《甜蜜的生活》一样,《巴黎最后的探戈》也是意大利电影大师贝尔纳多·贝尔托鲁齐拍摄的一部对"意识、肉欲和存在本质"进行探

[①] 〔美〕爱德华·茂莱:《沉沦之船——论费里尼的〈甜蜜的生活〉》,桑重译,《世界电影》1990 年第 6 期。

索解析的影片。① 影片首先在美国引起了轰动,并获得了1973年纽约影评协会最佳男主角奖。据贝尔托鲁齐自称,拍摄《巴黎最后的探戈》过程中,他颓丧至极,并几乎处于一种绝望的状态。1968年开始席卷全欧洲的左翼文化运动,深刻地影响着包括贝尔托鲁齐在内的一大批文化人和艺术家,他们希望通过自己的作品,来抒发压抑的内心,表达生存虚无的存在主义式的哲学理念。因此,影片主人公保罗(马龙·白兰度扮演)力图摆脱世俗的一切,包括道德、宗教、思想规范以及其他社会束缚,而去得到一个完全属于自己的"自我";为了与现实世界隔离,他整天呆在一座公寓大楼的出租房里,与年轻美丽的姑娘让娜幽会、做爱,希望通过性刺激来印证自己的存在处境。影片有许多表面看起来违背道德伦理规范的"色情"情节、画面和镜头:一个年近50岁的男人与一个在年龄上可以做他女儿的陌生女子萍水相逢,就可以马上开始做爱,做爱之前,保罗教让娜涂抹凡士林油,让娜与保罗实施赤裸裸的肛交,大量的人物臀部画面等等。

　　正是由于在性爱场面上的大胆展示,《巴黎最后的探戈》在意大利受到了一定程度的抵制,在1972年8月举行的威尼斯国际电影节上,只放映了该影片的片段,随后,舆论界便暗示要抵制这部"淫秽"的影片。批评者也在缺少认真分析的情况下就开始夸大其辞。美国影评家波琳·凯尔在1972年的《纽约人》上发表文章,把《巴黎最后的探戈》描绘成有史以来"最色情"的电影,并说它有可能促进"性解放"。美国著名作家诺曼·梅勒也在他的一部论述电影的文集中暗示,影片将把贝尔托鲁齐扔进一个"深渊",假如他真的想"操"上帝的话,就让他"操"好了。梅勒不相信贝尔托鲁齐对演员即兴表演的那些约束——如果演员互相之间没有性的接触,他们怎么会有如此激情的演出呢?何况观察也显示出,女主角施奈德似乎比男主角白兰度在这方面更加投入。对于保罗来说,直接的性似是而非,已给他带来绝望;对于让娜而言,影片在表演中身体的和情感的温柔的缺失,

① 〔美〕杰·费希尔:《《巴黎最后的探戈》:肌肤下的头骨》,载〔美〕托马斯·R.阿特金斯编:《西方电影中的性问题》,第235页,郝一匡、徐建生译,中国电影出版社1999年版。

也使她表演的女性特质大打折扣。"色情"正是这部影片中的怪癖的一部分。导演拼命争取在做爱场景中表现艺术性的成分,使他们各自的房间沐浴在母性的红色灯光中。然而,电影的风格由于缺乏情感而萎缩成无法理解的东西。诺曼·梅勒还指出,这部影片尽管是贝尔托鲁齐第一部真正的国际导向的影片,不仅有着奢侈的服装、还有柏孔的美术和盖托·巴别瑞的配乐,但仍旧表现出角色的思想的贫乏。[①]——可以看出,无论是波琳·凯尔,还是诺曼·梅勒,他们对《巴黎最后的探戈》的批评,基本上都是站在伦理道德的立场上,因而不可避免地过于关注影片中的性爱展示部分,而忽略了导演的艺术追求及其精神走向。而现在看来,《巴黎最后的探戈》之所以成为贝尔纳多·贝尔托鲁齐引人注目的代表作之一,主要是因为影片拥有深刻的思想内涵和杰出的影像成就,而不是因为影片拥有令人惊讶的"色情"成分。

在电视批评中,与在电影批评中一样,伦理道德批评也是较为常见的一种批评模式。英国学者利布斯和卡茨曾在1993年集中研究了电视观众解释电视连续剧《达拉斯》的方式。他们分别从六个不同的社区中挑选出采访对象,这六个社区中,有四个社区的居民来自以色列-阿拉伯公民、俄罗斯移民、久居摩洛哥的犹太人和出生于以色列的某个基布兹居民,另外两个社区是来自美国西海岸的人和来自日本的人。采访结果显示,各个社区中的观众成员都会对《达拉斯》中人物的道德行为形成某种看法,要么赞成,要么反对;如果将《达拉斯》置于该社区的道德文化背景下,就会引起这种大规模的道德评价。例如,一个阿拉伯人小组会得出结论说,《达拉斯》表现了美国实利主义的弱点和家庭价值及诸如尊重、耐心之类德行的瓦解;而摩洛哥群体文化更是认为《达拉斯》是美国人社会道德沦丧的典型反映。当然,在使用道德评价的过程中,各社区之间也有差异,其中,阿拉伯

[①] R.T.Witcombe, *The New Italian Cinema: Studies in Dance and Despair*, Secker & Warburg, London, 1982, P102.

人是惟一广泛使用道德性评价取向的一个群体。①

当然,对于影视批评来说,并非所有的伦理道德批评都是负面的和无助于影视创作的。相反,有些伦理道德批评实践,对影视作品的理解和阐释还是显得非常精到、深刻的。例如,在对苏联导演简吉斯·阿布拉泽的影片《悔悟》进行分析研究时,影评家涅·卓尔卡娅就明确指出:"势必成为巨大社会事件的影片《悔悟》同时也是电影艺术的事件,属于最高艺术层次的创作。尽管影片充满着公民的尊严感,但是,假如把这部影片归入政论作品则是错误的,甚至是有害的。《悔悟》包含着其他更多的最高任务和对政论作品而言'多余的'涵义。简吉斯·阿布拉泽的影片着墨于永恒的范畴,诸如记忆、善良、恶行、同情、爱、道义上的责任感、死与生这类概念。惟其如此,才能够也应该两遍、三遍,甚至五遍地观看这部影片,而每一遍都会从中发现某些起初未曾发现的东西。虽然阿布拉泽的这部影片是深刻的,有丰富的哲理,可以容纳不同的态度,但是,它既复杂,又异常简单。影片中表述的道德原则不容歪曲为不着边际的抑或模棱两可的诠释。尽管它有多层的含义,无可辩驳的结论的极度明晰性则是它的本色。"② 文章一方面肯定了影片《悔悟》的艺术成就,另一方面也从伦理道德的层面上将其丰富而深刻的思想蕴涵传达给了一般读者。

在中国,伦理道德批评模式是中国电影批评的第一个传统,主要指 1921 年至 1932 年间即中国无声影片探索和发展时期的电影批评模式。"五四"新文化运动前后,随着马克思主义进入中国,马克思主义文艺思想也开始在中国传播。孕育阶段的中国马克思主义文艺理论,在肯定文艺是社会生活的反映,阐明阶级社会中文学的阶级性,提出文艺为民主革命服务,倡导新文艺应表现新内容和转变革命作家思想感情等方面,做出了难免粗疏和片面却具有开创性的贡献。

① 〔英〕尼古拉斯·阿伯克龙比:《电视与社会》,第 210—246 页,张永喜、鲍贵、陈光明译,南京大学出版社 2001 年版。

② 〔苏〕涅·卓尔卡娅:《通往教堂之路——评影片〈悔悟〉》,张久江译,《世界电影》1988 年第 2 期。

然而,刚刚起步的中国电影批评,还没有强健的肌体和相应的姿态,来过多地感受新文化的洗礼。①尽管新旧文化之争并没有过多地反映在电影创作和电影批评中,尽管这一时期的电影批评大多只是"宣传和广告的延长"以及"私人感情的酬赠",②但它仍然与社会学批评保持着天然的亲和性。这便是受以伦理为本位的中国传统文化深刻影响、受中国传统的"文以载道"批评观的无形约制而诞生的一种伦理道德批评模式。早期中国电影理论批评正是在对影片"文本"以外的社会和世界的关注中,与同时期的欧美电影理论批评产生了巨大的反差。③

与好莱坞一样,中国电影的伦理道德批评,也有来自官方电影检查制度的强力支持。从1927年到1934年间,北京教育部、江苏省教育会、上海特别市党部宣传部、中央电影文化宣传委员会、上海公共租界工部局电影检查委员会等等,都相继发表了一系列的"电影审阅章程"和"电影审查细则",几乎无一例外地将影片的伦理道德内容当作"审阅"和"审查"的关键环节。例如江苏省教育会电影审阅委员会,就明确地提出电影审阅的三条"标准":"一、确合教育原理能于社会发生良好影响者,该影片得加入曾经江苏省教育会电影审阅委员会认可字样,以寓表扬之意;二、通常影片但为营业关系可无流弊者,本会不加可否;三、如确系有害风化曾经本会劝告未能改良者,本会当请官厅干涉。"接着,审阅委员会列出《荒山得金》、《大义灭亲》、《玉

① 柯灵在《试为"五四"与电影画一轮廓——电影回顾录》(《中国电影研究》第1辑,1983年,香港)中指出:"在所有的姐妹艺术中,电影受'五四'洗礼最晚。'五四'运动发轫以后,有十年以上的时间,电影领域基本上处于新文化运动的绝缘状态。"

② 韦彧(夏衍):《影评人、剧作者和观众——关于影评的夜谈之二》,《中华日报》1934年11月25日,上海。

③ 一般来说,早期欧美电影理论和批评,更关注的是电影作为一种新兴艺术的可能性和独特性。法国电影理论家亨·阿杰尔曾指出:"从历史上看,首先引起理论家们注意并且使大家几乎一致同意的(至少在法国如此),正是电影这个新表现方法的诗意特征。这里所谓的诗意就是一种幻想世界的表现,一种比日常现实更真实的超现实世界的表现,同时也是按照交响乐的某些展现方式去安排它所处理的题材。"参见〔法〕亨·阿杰尔:《电影美学概述》,第1页,徐崇业译,中国电影出版社1994年第2版。

洁冰清》、《难为了妹妹》、《好哥哥》、《冯大少爷》、《空谷兰》、《殖边外史》等 22 部"合于第一标准"的影片,分别给予"评语",该"评语"主在确认影片是否合乎所谓的"伦理道德"。如商务印书馆活动影戏部的《好兄弟》(1922),委员会的评语是:"此片以父子兄弟之天性裁制男女之爱情,足以发挥东方伦理之精神。"明星影片公司的《空谷兰》(1925),委员会的评语是:"此片写纫珠聪明浑厚,到紧要时却绝不放松真才德兼备之女也。写兰荪亦有至情,其继娶亦尚中乎礼仪,写柔云之狡恶益足衬纫珠人格之高。前后结构完密,自然能引起观众善善恶恶之意。"[①] 无论对待任何电影作品,委员会的"评语"都在"伦理"、"风俗"、"善恶"、"邪正"等字眼上徘徊。

传统的沿袭与政策的压制,使中国早期电影批评很难摆脱伦理道德批评的桎梏。从 1921 年到 1932 年间,从明星影片公司的《孤儿救祖记》(1923)到《歌女红牡丹》(1931),几乎所有的电影作品都曾被"伦理道德"的标准衡量和品判过。例如《孤儿救祖记》,便有评论指出:"此片之教训,具有吾国旧道德之精神。杨媳教子一幕,大能挽救今日颓风。余每观忠孝节义之剧,未有不感动落泪者。昨日余窃窥观众,落泪者正不止余一人也。今之新剧,好描写拆白党行动,令人观之欲作呕逆,诚不知是何居心。一若虑人不解拆白党行为,而为之教演者然。一种佳片之出,暗中造福无限,今后造片者,宜注重于唤醒吾国不绝如缕之旧道德,则于吾国复兴,未始无裨益也。"[②] 对于影片《歌女红牡丹》,也有评论表示:"此剧之结束,红牡丹之夫,以罪而仍系于狱,不失司法之尊严;红牡丹对于其热肠古道助之于患难之友,虽有感谢之忱,惜别之意,而绝无恋爱之心。不仅不落外国影片之窠臼,亦足以表示我国旧礼教之精神。"[③] ——为"旧道德"和"旧礼教"摇旗呐喊,成为中国早期电影伦理道德批评的根本目的。在很

① 《江苏省教育会电影审阅委员会》,《中华影业年鉴》,1927 年,上海。
② 《观〈孤儿救祖记〉评》,《电影周刊》第 2 期,1924 年 3 月,天津。
③ 顾肯夫:《有声片全部对白片及〈歌女红牡丹〉》,《歌女红牡丹》特刊,1931 年 4 月,上海。

大程度上，这种逆历史潮流而动的电影批评实践，必将随着新文化、新思潮的介入而演变成为历史的陈迹。

跟世界影视批评的发展脉络一样，中国影视批评中的伦理道德批评模式也会以各种不同的面目和各种不同的功能出现在各个不同的历史时期。1984年前后，在对胡炳榴导演的影片《乡音》进行分析批评的过程中，包括钟惦棐、邵牧君和余倩等在内的电影批评工作者，都在一定程度上注意到了《乡音》的伦理道德主题。其中，柏柳的文章更是直接论及影片的"伦理观"。文章指出，影片以四个"我随你"，塑造了一个以"人身依附性"为思想性格核心的女主人公陶春（张伟欣扮演），尽管影片也为陶春安排了一些所谓"依附性"的痛苦，甚至以患了癌症来加强这种苦楚。但在具体的人物性格描写中，并没有揭示出多少这种"依附性"的具体内容，相反却把劳动者的一些美德当成封建"依附性"来加以否定，这就不可能真正实现自己的创作意图。总之，影片错误地、不加分析地把中国劳动人民的优秀道德传统及其美好品德，同现实生活与时代变革人为地对立起来，造成它们之间的不相容。可是，这种臆造的矛盾，并没有足够的现实依据，所以作者只能在纯粹思辨中借助偶然的、非现实的因素去解决，这不仅使影片的时代感大有所失，而且也损害和削弱了社会主义悲剧的艺术力量。[①] 这样的伦理道德批评，由于坚持将道德评判与历史分析和艺术分析结合起来，因此从整体上超越了中国早期电影伦理道德批评的误区，将中国电影伦理道德批评模式提升到一个新的境界。

相比较于电影批评而言，中国电视的伦理道德批评更多的是与电视对大众的引导、对时弊的针砭以及对社会正义和公众利益的强调等联系在一起的，在某种意义上，这种批评模式几乎成为当代中国电视批评的主流。在《中国电视剧告诉我们什么？》一文中，作者正是从这个角度出发开始反省中国电视剧的："当屏幕上彩色的频道信号在统治和强悍地剥夺人们读书、思考、交谈或者哪怕是静默的机会与权利时，一个严峻的问题凸现出来，并咄咄逼视着我们这个纷纭骤变

① 柏柳：《评〈乡音〉的时代感和伦理观》，《文艺报》1984年第8期。

的时代:那些华丽的信号究竟给社会心理输送了多少健康生长的维生素和营养？尤其是高踞信号榜首的中国电视剧,又到底给本来就漂移不定的大众心理灌输了多少人生的定向、审美的规指、心灵的依靠、信仰的关怀？"① 同样,在《电视影响评析》一书中,作者在论述深度报道在传媒中的角色转换之时,也赋予深度报道深厚的伦理道德使命:"屏幕上太多的霓虹闪烁、富丽堂皇、美人翔集、情深缘浅,造成了观众自身的生存状态与电视的巨大隔膜和疏离。面对电视中的富丽堂皇和缠绵悱恻,观众在感叹'看看人家活的'的同时,引发一种人生无奈、抱怨自身命运的悲凉哀叹。电视里的灯红酒绿、大款富婆、白领丽人之类的'活法',冲击着电视本来就必不可少的平民感和底层情结,动摇着电视传播对民族生存状态的当下关注和对民族命运的殷切关怀。从这个意义上说,电视深度报道实际上是在匡正着社会正义和公众利益的位置,具有拨乱反正的意义。"② 伦理道德使命的泛化,使中国当代电视批评走上了一条偏重意识形态价值取向的道路。

总的来看,影视伦理道德批评是世界影视发展历程中较有影响的一种批评模式,并在影视社会批评模式中较有代表性。它在一定程度上有利于影视创作的发展和进步,但其相对偏颇的视野及其无视艺术发展和影视发展规律的缺陷,却在大多数情况下,起着阻碍影视发展的负作用。正如英国学者约翰·克娄·兰色姆所言:"伦理学批评家想把诗里的'意识形态'或主题或可以概括的意义,孤立起来,加以讨论,而不是要讨论诗的本身。但是,即便实行这种理论的批评家们,如果他们不是简单而天真的话,有时也会看到,他们这种看法,只是伦理批评,而不是文学批评。"③ 因此,在影视伦理道德批评面前,尤其需要谨慎从事。

① 张宏森:《中国电视剧告诉我们什么?》,《新华文摘》1995年第10期。
② 时统宇:《电视影响评析》,第116页,新华出版社1999年版。
③ 〔英〕约翰·克娄·兰色姆:《纯属思考推理的文学批评》,张谷若译,赵毅衡编选《"新批评"文集》,第90—91页,中国社会科学出版社1988年版。

二　政治批评

与影视伦理道德批评模式一样,影视政治批评模式也是影视社会批评模式的重要体现。影视政治批评模式以较为明确的政治功利为批评目的,以影片的民族和阶级内容为批评标准,采用政治鼓动和宣传教育的批评方式。政治批评模式往往在战争和国际国内政治形势大动荡这样的非常时期发挥自身的效用,但其忽略批评特性和影视特性的做法,势必给影视批评发展留下特殊的创痕。

在世界影视发展史上,第二次世界大战与欧洲新左翼文化运动风起云涌的20世纪60年代前后,是影视政治批评模式得以生存和发展的黄金时代。同样,在20世纪的苏联影视批评界与20世纪30年代至80年代的中国影视批评界,也是影视政治批评得到尝试和盛行的理想国度。影视政治批评以其直接、犀利的政治锋芒为特定国家、政治体制和党派服务,但在大多数情况下都以牺牲影视的特性和人性的尊严为代价。

第二次世界大战期间,电影批评第一次明确地将国家和民族的利益放在艺术、娱乐和商业利益之上,并毫不掩饰地提出了电影必须为国家和民族服务的政治目的。在这方面,德国法西斯和日本军国主义的电影宣传可谓不遗余力。1935年3月,纪录电影导演莱妮·里芬斯塔尔拍摄的纪录片《意志的胜利》在德国首映,获得了较高的声誉。不久,出版了一本有关拍摄《意志的胜利》准备情况的书,并附有一篇被认为是里芬斯塔尔所写的、颂赞希特勒的献辞:"元首认识到了电影的重要性。电影具有当代事件的纪录者和说明者的作用,世界上有哪个国家把它看得如此深远?……元首把摄制影片的重要性提到如此异乎寻常的高度,足以证明他像预言家一样看到了这种艺术形式的尚未被认识的潜力。纪录电影已为人们所熟悉,它既有政府委托制作的,也有政党为自己的目的而加以利用的。但是,国民的真实的、强烈的感受是通过电影这个媒介而激发起来的。这种

信念起源于德国。"① 可以看出,尽管莱妮·里芬斯塔尔并没有忽略纪录电影的"艺术形式",但她的纪录电影观念已经基本上集中在为"政府"、"政党"服务一途。而这正与希特勒制定的"电影法"如出一辙②。

日本军国主义宣扬的"电影统制精神"也是如此。《日本电影》杂志1938年5月号发表了日本警保局事务官馆林三喜男的讲话,讲话赤裸裸地指出:"因为电影具有巨大威力,为了加强国民的思想团结,所以必须作为思想政策的一部分,使它处于动员工作的最前线上,积极地发挥其动员作用。但鉴于我国电影事业和影片内容的具体情况,这种动员又必须采取由国家加以统制的形式,这也是理所当然的。"③

为了与德国法西斯和日本军国主义的"电影法"和"电影统制精神"相对抗,美、英、法以及中国等国家的电影政策和电影批评也都采取了相应的战时策略。打击侵略者、保卫国家安全和争取民族解放等,成为反法西斯主义电影批评的主要目的。抗日战争时期大后方的中国电影批评,就是其中的典型一例。

抗日战争全面爆发后,在武汉和重庆等地,中国电影批评呈现出从未有过的同仇敌忾之气。1938年1月,在《抗战电影》创刊号上,抗战时期大后方第一次较大规模的电影活动——"关于国防电影之

① 〔美〕埃里克·巴尔诺:《世界纪录电影史》,第96—97页,张德魁、冷铁铮译,中国电影出版社1992年版。

② 在《迷惑人的法西斯主义》(赵炳权译,《世界电影》1988年第5期)一文中,美国学者苏珊·桑塔格认为,作为惟一一个完全与纳粹时代融为一体的重要艺术家,莱妮·里芬斯塔尔的作品"始终表达了法西斯美学的主题",并指出:"法西斯美学包括了《最后的努巴人》中对原始人的特殊赞扬,但远远不止于此。这种美学还从对情境的控制、服从行为和狂热效应的迷恋中得到发挥(并找到正当理由):这种美学颂扬的是极端利己主义和苦役这两种表面对立的现象。主宰和奴役采取了一种特别虚饰的形式:成群集结的人;把人向物的转换;物的增多以及人与物均围绕一个无所不能的、有催眠术的领导人或领导力量集结。法西斯舞台艺术的中心是强大的力量和它的傀儡之间的狂热交替。法西斯的舞蹈设计是无穷尽的动作和凝结的、静止的和'有男性气概的'架势之间的交替。法西斯的艺术夸耀屈服,歌颂愚昧无知,美化死亡。"

③ 〔日〕岩崎昶:《日本电影史》,第161页,锺理译,中国电影出版社1981年第2版。

建立"的讨论得以展开。讨论中,刘念渠、袁牧之、阳翰笙、史东山等电影工作者,分别从各个角度论证了"国防电影"即抗战电影摄制的紧迫性,并提出了加快摄制"国防电影"的具体意见。另外,在《今后的电检与影评》一文里,作者弃扬还专门指出,"一切有利于煽动民众,组织民众,教育民众抗战和暴露日寇暴行作为题材的影片,我们都应该予以最高的评价与广大的宣传",另一方面,"对于一切于抗战有反意义的电影作品,影评者为着不使纯洁的观众去蒙受到毒害,因而影响到抗战的意志,我们一定要严格地执行它的任务,去指示出这些麻醉的悲观情调的制作者之阴谋与毒计,同时更要在演出与营业上给予最大的打击",同时,"我们要制裁一切胡闹的醉生梦死的与抗战无关的电影作品! 我们要扑灭一切于抗战不利的、反战的、会引起人们悲观的电影作品"!① 弃扬的一切为抗战服务的电影观点,代表了抗战时期中国电影批评界的主导思想。

也正是在法西斯的"电影法"、"电影统制精神"以及反法西斯主义电影批评的宏大语境中,电影的政治批评模式得以形成。当然,这种为战争服务的电影批评模式,到 20 世纪 60 年代前后,随着战争的结束,也逐渐演变成为意识形态革命服务的电影批评模式,电影的政治批评也因此发展到一个新的阶段。

这场为意识形态革命服务的电影批评运动,与 1968 年发生在法国的"五月风暴"联系紧密。20 世纪 60 年代,正是欧美各国新左翼思想蔓延的时期,反美、左倾、支持第三世界,是西欧知识界和文艺界相当普遍的风气,"五月风暴"正是各种长期积累的政治、经济、文化与意识形态矛盾的总爆发。卷入了"五月风暴"的法国电影界,其政治色彩越来越浓厚,几种主要的电影期刊如《肯定》、《银幕》、《批评学》和《电影手册》等都明显地转向了西方马克思主义观点。路易·阿尔都塞关于意识形态问题的研究,增加了电影界中左翼知识分子对资产阶级意识形态控制的抵制,也鼓励了他们在电影意识形态领域

① 弃扬:《今后的电检与影评》,《抗战电影》创刊号,1938 年 1 月,武汉。

里加强斗争。① 1969年10月,在《电影手册》第216期上,该刊编委、电影理论批评家让-路易·科莫里和让·纳尔波尼发表了长篇社论《电影·意识形态·批评》,强调电影批评应当把政治因素、经济因素和意识形态因素加以综合地考虑,从而认清电影固有的政治性和意识形态性。路易·科莫里和让·纳尔波尼指出,"每一部影片都是政治的",因为这是由生产它的意识形态所决定的;电影是更为彻底而完全地为它所决定的,因为不像其他的艺术或意识形态系统,电影的生产本身调动了强有力的经济因素,其方式是文学的生产所没有的,虽然一旦我们达到了发行、做广告和销售的水平时,两者就处于相当的地位。因此,电影不可能描述什么中性的、客观的现实,它是由意识形态所决定的,或在意识形态之内被生产的,因而是"彻底地被决定的"。鉴于此,路易·科莫里和让·纳尔波尼重点批判了"电影再现现实"的理论,这是巴赞以后西方电影批评家所采取的一般立场。文章指出,如果说电影确实再现着现实,就应该看到电影制作的工具与技术也是现实本身的一部分,摄影机不可能不偏不倚地去记录"具体现实中的世界",而是去记录"含混的、未经充分表述的、未经理论反省过的、未被人们认清的、具有支配力的意识形态的世界",因此,具有意识形态性的电影作品并不反映人与自身存在情境的真实关系,而只不过表达了人"如何对自己的存在条件进行反应"。在拍片的时候,从第一个镜头开始,制作者就不可避免地陷入这种被决定的情境之中,所拍摄的对象并非其客观的形象,而是通过意识形态折射后的变形对象。其实,在制片过程的每一个阶段,导演对影片主题、风格、形式和叙事方式的选择,都"以总的意识形态的话语为基础"。电影批评家应当向电影观众指明真实情况,使他们对资产阶级电影创造出的种种神话有正确的认识和把握。② ——路易·科莫里和让·纳尔

① 李幼蒸:《当代西方电影美学思想》,第220—238页,中国社会科学出版社1986年版。
② 〔法〕让-路易·科莫里、让·纳尔波尼:《电影·意识形态·批评》,邓烨、周传基译,张红军编《电影与新方法》,第346—390页,中国广播电视出版社1992年版。

波尼的社论,成为20世纪60年代末期法国左翼电影工作者用电影作为武器来反对西方资产阶级意识形态的一个指导原则,也成为世界电影政治批评的重要组成部分。

从地域角度看,20世纪以来的苏联影视界与20世纪30年代至80年代的中国影视界,也是世界影视政治批评发展的重镇。早在十月革命前后,列宁就认识到了电影的价值及其对于苏维埃政权的重要性,并提出了创作新型革命电影的任务。1919年8月27日,列宁签署法令,决定将照相、电影生产及发行移交人民教育委员会领导;1924年,俄共(布)第十三次代表大会关于电影的决议指出,必须加强党对电影的领导。也就是从这一年起,健全了电影的领导机构,取消了私营发行公司,出版了《电影报》、《苏联银幕》、《苏联电影》等杂志,成立了"革命电影协会"。第二年,又成立了由捷尔任斯基领导的"苏联电影之友"协会。接着,苏联就出现了爱森斯坦的《罢工》(1925)、《战舰波将金号》(1925)和《十月》(1927),普多夫金的《母亲》(1926)、《圣彼得堡的末日》(1927)和《成吉思汗的后代》(1929)以及杜甫仁科的《兵工厂》(1929)和《土地》(1930)等这样一批蕴涵着无产阶级世界观的思想深刻、艺术新颖的影片。另外,维尔托夫出版的《电影真理报》,特别是为纪念列宁而出的第21期,以及他后来创作的影片《前进,苏维埃》(1926)、《顿巴斯交响曲》(1930)和《关于列宁的三支歌曲》(1934)等等,都保持了革命纪录片的作用,成为容量巨大、含义深刻、表现形式丰富的"形象化政论"作品。这些作品分别从不同角度表现了革命的主题,标志着苏联电影开始成为宣传革命思想的有力武器。

20世纪30年代的苏联电影,以H.艾克的《生路》(1931)、瓦西里耶夫兄弟的《夏伯阳》(1934)、E.吉甘的《我们来自喀琅施塔得》(1936)以及柯静采夫和塔拉乌别尔格《马克辛三部曲》(1935—1939)等为代表,依然贯彻着苏联电影的政治使命,多角度、多侧面地展示了苏维埃人革命斗争的英勇历史及其生产建设的精神风貌。正因为如此,1940年初,在庆祝苏联电影20周年的纪念会上,党和政府以及苏联舆论界都对此表示祝贺。其中,联共(布)中央委员会和苏联人

民委员会的贺词写道:"苏联电影在它诞生以来的二十年间,已经获得了重大的胜利。苏联电影已经成长为一支强大的思想艺术力量,成为对群众进行共产主义教育的强有力的手段。联共(布)中央和苏联人民委员会号召电影工作者不断发展和推动这门最重要和最大众化的艺术——电影,并向全国提供更多高度艺术性的影片和其他一些为促进劳动人民全面的文化高涨所必需的影片。这些影片应当鲜明地反映苏联各族人民的过去历史和社会主义时代,歌颂苏维埃人的成就和英雄功勋,动员我国人民去克服我们建设中的困难,为争取共产主义胜利而继续进行忘我的斗争。"[①] 与此同时,苏维埃党中央机关报《真理报》也发表社论指出:"苏联影片不仅在我们国内放映,而且也在国外——在美国和欧洲,在世界上三十个国家内放映。我们告诉全世界崭新的、闻所未闻的事物——真实的和美好的事物。伟大的共产主义思想、生动活泼的苏维埃现实赋予我们的影片以青春的活力和清新的气息,赋予它们以强大的征服人心的艺术力量。"并号召苏维埃人民,"应当随时随地处于动员的戒备状态,以保卫自己的社会主义祖国使其免受敌人的任何侵犯。电影负有在人民当中培养爱国主义精神的使命。"[②] 可以看出,无论是联共(布)中央委员会和苏联人民委员会的贺词,还是《真理报》的社论,都是把电影的政治宣传使命放在第一位的。

苏联电影的政治批评模式,在第二次世界大战爆发以后的卫国战争以及战后时期的电影批评中,都得到了一以贯之的延续。20世纪50—60年代期间,苏联电影批评仍然主要受到苏共中央电影政策的影响,始终强调电影为政治服务的批评目的。1965年11月25日,全苏电影工作者第一次成立大会发表决议,十分明确地指出:"电影艺术对我们亿万当代人民有思想美学影响的巨大力量,对他们的思想、感情和道德原则产生极深刻的影响,这就对我们每一个从银幕上

① 苏联科学院艺术史研究所编:《苏联电影史纲》(第二卷),第37页,龚逸霄译,中国电影出版社1983年版。

② 同上,第38页。

同广大观众打交道的人提出了许多要求。一个艺术家的成就取决于他的利益和意向同社会的利益和意向的融合。思想和道德立场的明确性,忠于艺术真实,以自己的创作积极参与共产主义改造世界的强烈愿望——这些就是苏联电影学派创立者和它所培养出来的人的最重要特征。"① 确实,"思想和道德立场的明确性",以及以共产主义理想"改造世界的强烈愿望",不仅是苏联电影创作的主要目标,而且是苏联电影政治批评模式的主要特征。

政治批评模式的深重痕迹,直到20世纪70年代中后期的苏联电影批评界,还有非常明晰的体现。在《苏联电影·问题与探索》(1977)一书中,苏联电影工作者协会书记、艺术学博士A.卡拉甘诺夫不仅继承了列宁"对我们来说,电影是一切艺术中最重要的艺术"的观点,而且在评述苏联电影"风格革新的探索"之时表示:"资产阶级国家的许多电影工作者以否定的态度认识他们周围那个社会的价值,又找不到别的选择,对他们来说,电影描述的纪实性的严峻、清醒和冷酷已成为表现悲观绝望的一种风格。而对资本主义世界的那些具有革命思想的艺术家来说,纪实性则成为揭穿资产阶级谎言和幻想的斗争武器。纪实性的这种职能同样受到了社会主义电影工作者的高度重视。但是,他们对文献和事实的运用,他们对电影表现的高度真实性的探索,还有另一种含义,即以科学的态度对社会向共产主义发展和人们的现代生活方式进行艺术分析。"② 从阶级对立的角度出发来分析电影风格的不同内涵,无疑是电影政治批评模式所采用的基本策略之一。

受到苏联电影政策和电影批评深刻影响的中国电影界,也从20世纪30年代开始,以政治批评取代了伦理道德批评模式,力图赋予中国电影浓厚的阶级、民族内涵和政治目的。在这方面,20世纪30

① 苏联科学院艺术史研究所编:《苏联电影史纲》(第三卷),第617—618页,张开、张正芸、李溪桥等译,中国电影出版社1992年版。
② 〔苏〕A.卡拉甘诺夫:《苏联电影·问题与探索》,第51页,傅保中译,中国电影出版社1988年版。

年代上半叶的中国电影文化运动作出了相当的努力。

以历史的眼光看,20世纪30年代上半叶的中国电影文化运动既是一场反帝反封建的电影创作运动,又是一场轰轰烈烈的宣传马克思主义思想和列宁的电影意识形态观念的电影批评运动。早在1930年初,鲁迅就译介了日本左翼电影理论家岩崎昶的《电影和资本主义》一书中《作为宣传煽动手段的电影》的部分,并在译文"附记"中指出,帝国主义国家的资产阶级意识形态的影片拿到中国放映后,造成了极大的麻醉和毒害作用;不仅如此,鲁迅还以其深邃的思想,揭露了帝国主义电影文化的侵略本质。① 1932年4月,瞿秋白也在《普洛大众文艺的现实问题》一文中,对中国国产电影创作现状提出了严厉批评,指出《火烧红莲寺》一类的"影戏",在它们的"意识形态"里,"充满着乌烟瘴气的封建妖魔和'小菜场上的道德'——资产阶级的'有钱买货无钱挨饿'的意识"。② 左翼文艺工作者的文艺观念及其对电影的阶级分析,为即将展开的中国电影文化运动及其电影批评,提供了非常有利并极为有力的思想武器。

在中国电影文化运动正式展开前后,电影界本身对列宁主义的电影意识形态观念以及苏联电影理论的翻译介绍,也蔚为大观。1932年6月,王尘无发表文章,第一次在中国介绍了列宁的"在一切艺术中,对于我们最重要的是电影"这一著名观点。③同年,黄子布(夏衍)翻译了普多夫金的《电影导演论》,席耐芳(郑伯奇)翻译了普多夫金的《电影脚本论》,洪深分别为两书的出版写了序言。1933年9月,芦荻还从苏联保尔庭斯基的《列宁与电影》一书中,摘译编写了一篇名为《列宁的电影论》的文章,专门介绍列宁关于电影的言论。④列宁的电影意识形态观念和苏联电影理论,对中国电影文化运动及其电影批评,产生了直接的影响。

① L(鲁迅):《现代电影与有产阶级》,《萌芽月刊》第1卷第3期,1930年3月,上海。
② 史铁儿(瞿秋白):《普洛大众文艺的现实问题》,《文学》第1卷第1期,1932年4月,上海。
③ 尘无:《电影在苏联》,《时报》"电影时报"1932年6月15日,上海。
④ 芦荻:《列宁的电影论》,《申报》"电影专刊"1933年9月4—5日,上海。

正因为如此,在《论中国电影文化运动》一文中,凤吾尖锐地批判了以好莱坞为首的帝国主义电影的文化侵略性质:"帝国主义的电影,除了很少数的关于弱小民族的以及暴露的稍有意义外,大多数,可以说百分之九十以上,是向殖民地进攻的,是作为帝国主义的工具麻醉大众的。"① 在对卜万苍导演的一部宣扬人民的苦难是由"天灾"造成的影片《人道》进行批评的时候,尘无运用了阶级分析和"意识批评"的方法,认为影片《人道》始终充满着"灰色的调子",是"旧意识的发酵";它也没有指出"灾荒原因"和"饥民的出路","客观上是明显地尽了资产阶级的奸细作用"。② 席耐芳(郑伯奇)则在自己的文章中给中国电影文化运动提出了一个新的方向:"赤裸裸地把现实的矛盾不合理,摆在观众的面前,使他们深刻地感觉社会变革的必要,使他们迫切地找寻自己的出路,这也是中国电影界的一条崭新的路。"③

从中国电影文化运动开始,中经抗战电影批评和战后 40 年代的电影思想批评,到 20 世纪 50 年代,中国电影的政治批评逐渐从边缘走向中心,并终于在文化大革命期间演变为一场惊世骇俗的政治大批判。

新中国建立以后,电影批评中的政治索隐式批评一度在电影界以至整个思想文化界引起强烈反响。政治索隐式批评以明确的政治功利为目的,以影片是否具有资产阶级倾向为标准,一般采用主观武断和轻率定性的批评方式。这种批评模式往往与社会上展开的轰轰烈烈的政治思想运动同构,甚至,有些全国范围内的政治思想斗争,就是从这种电影批评发端。其中最有代表性的,就是对影片《武训传》的批判。

1950 年 12 月底,由昆仑营业公司(私营)摄制,孙瑜编导的影片

① 凤吾:《论中国电影文化运动》,《明星月报》第 1 卷第 1 期,1933 年 5 月,上海。
② 尘无:《〈人道〉的意义》,《时报》"电影时报"1932 年 7 月 23 日,上海。
③ 席耐芳:《电影罪言——变相的电影时评》,《明星月报》第 1 卷第 1 期,1933 年 5 月,上海。

《武训传》公开上映,在社会上引起很大反响。4个多月内,北京、天津、上海三地报刊,连续发表了肯定和赞扬《武训传》的文章40多篇。然而,1951年5月20日,《人民日报》发表了由国家主席毛泽东亲自撰写"大段文字"并亲笔"改过两次"的社论:《应当重视电影〈武训传〉的讨论》,终于掀起了一场持续近半年的、全国规模的政治批判运动。①

与大多数影评者看到的是影片里值得赞颂的武训形像和武训精神不同,② 从影片《武训传》中,《人民日报》社论看到的是"我国文化思想界的思想混乱"。社论指出:"《武训传》所提出的问题带有根本的性质。像武训那样的人,处在清朝末年中国人民反对外国侵略者和反对国内的反动封建统治者的伟大斗争的时代,根本不去触动封建经济基础及其上层建筑的一根毫毛,反而狂热地宣传封建文化,并为了取得自己所没有的宣传封建文化的地位,就对反动的封建统治者竭尽奴颜婢膝的能事,这种丑恶的行为,难道是我们所应当歌颂的吗?向着人民群众歌颂这种丑恶的行为,甚至打出'为人民服务'的革命旗号来歌颂,甚至用革命的农民斗争的失败作为反衬来歌颂,这难道是我们所能够容忍的吗?承认或者容忍这种歌颂,就是承认或者容忍污蔑农民革命斗争,污蔑中国历史,污蔑中国民族的反动宣传作为正当的宣传。"接着,社论写道:"电影《武训传》的出现,特别是对于武训和电影《武训传》的歌颂竟如此之多,说明了我国文化界的思想混乱达到了何等的程度!""资产阶级的反动思想侵入了战斗的共产党,这难道不是事实吗?"社论还批评一些共产党员向资产阶级思

① 参见夏衍:《〈武训传〉事件始末》,陈荒煤、陈播主编《周恩来与电影》,第265—272页,中央文献出版社1995年版。

② 对《武训传》里武训的赞扬,主要有如下几种表述方式:"武训站稳了阶级的立场,向统治者作了一生一世的斗争。他对本阶级的热爱使他终身劳动,忍受艰苦,坚韧地,百折不挠地为穷孩子们兴办义学。""武训是一个劳动人民的伟大典型。""武训是一个充满了聪明智慧,心眼深,记性强,能说能行,富有反抗精神的人物。""武训是中国第一位热心办教育的人。他是中国历史上劳动人民企图本阶级从文化上翻身的一面旗帜。"等等。可以看出,从阶级的角度出发赞扬武训,无疑也是选择的一种电影的政治批评模式。

想投降,质问他们:"自称已经学得的马克思主义,究竟跑到什么地方去了呢?"

为了配合社论的发表,5月20日的《人民日报》"党的生活"专栏还发表短评:《共产党员应当参加关于〈武训传〉的批判》,短评要求:"每个看过这部电影或看过歌颂武训的论文的共产党员,都不应对于这样重要的思想政治问题保持沉默,都应当积极起来自觉地同错误思想进行斗争。如果自己犯过歌颂武训的错误,就应当作严肃的公开的自我批评。担任文艺工作、教育工作和宣传工作的党员干部,特别是与武训、《武训传》及其评论有关的北京、天津、山东、平原等地文化界的干部,尤其应当自觉地、热烈地参加这一场原则性的思想斗争,并按照具体情况作出适当的结论。"

"社论"和"短评"发表后,一时间,大量指责《武训传》犯了"严重政治错误"的批判文章,铺天盖地地覆盖着全国报刊杂志的主要版面,与《武训传》有关的许多人员不得不陆续发表文章,检讨自己的过失。一个群众性的思想批判运动高潮,终于在短期内得以形成。遗憾的是,中国电影批评也因此被引向了政治索隐的歧途。它置电影本身的特性及其历史于不顾,往往从有利于自己论点的一处出发,将电影作品在政治思想方面的某些"缺点"或"错误"无限放大、上纲上线,并结合简单、粗暴的叙述语体,对电影作品的创作者进行人身攻击,在很大程度上挫伤了电影创作者创作电影的积极性,也阻碍了电影理论批评界探索电影发展规律的正常步伐。

更为严重的是,一旦政治索隐式批评与特定的政治运动结合起来,就会将电影批评转变为政治大批判。文化大革命中的电影批评就是典型一例。

文化大革命中的电影批评是在政治斗争异常尖锐的情势下展开的。1966年2月2日至20日,江青根据林彪的委托,邀请了部队的一些干部,在上海就部队文艺工作的"若干问题"进行了"座谈"。到上海之前,林彪曾对参加座谈会的部队干部作了必须听从江青意见、服从江青指挥的指示。座谈会期间,江青给座谈会成员阅读了毛泽东的"有关著作",并先后同部队的同志"个别交谈"8次,"集体座谈"

4次,"陪同"看电影13次,看戏3次。在看电影、看戏的过程中,还"随时"进行了交谈。另外,江青还要求参与者看了21部影片。江青自己又看了电影《南海长城》的样片,接见了《南海长城》的导演、摄影师和一部分演员,同他们"谈话"3次。3月22日,林彪给中央军委常委送去江青召开的部队文艺工作座谈会《纪要》并一封信。4月10日,林彪、江青等人以中央的名义,向全党批发了座谈会《纪要》。针对电影,《林彪同志委托江青同志召开的部队文艺工作座谈会纪要》指出:"电影界还有人提出所谓'离经叛道'论,就是离马克思列宁主义、毛泽东思想之经,叛人民革命战争之道。"开始对夏衍等电影理论批评工作者进行攻击;《纪要》还指出:"事实上,军队的文艺有的方向对,艺术水平也比较高;有的方向对,艺术水平低;有的在政治方向和艺术水平方面都有严重的缺点和错误;也有的是反党反社会主义的毒草。八一电影制片厂就拍摄了《抓壮丁》这样的坏片子。这说明军队的文艺工作也在不同程度上受到了黑线的影响。"另外,《纪要》还直接批判了影片《兵临城下》及专著《中国电影批评史》。

在这样的政治背景下,1967年1月,姚文元发表《评反革命两面派周扬》,继续篡改新中国建立后17年以及20世纪30年代以来的文艺运动历史。不仅对周扬妄加罪名,而且对电影理论批评工作者夏衍、阳翰笙、陈荒煤和于伶等点名攻击。4月1日,戚本禹按照江青的调子,发表了《爱国主义还是卖国主义——评反动影片〈清宫秘史〉》一文,文章指出:"解放以后一直没有被批判的反动的、彻底的卖国主义影片《清宫秘史》,一定要在这次无产阶级文化大革命运动中受到革命群众的彻底批判。对抗毛主席指示的一小撮反革命修正主义分子,以及背后支持他们的党内最大的走资本主义道路的当权派,也一定要在运动中受到革命群众的彻底批判。他们明目张胆地反对毛主席的无产阶级革命路线,猖狂地反党、反毛泽东思想的罪行,必须受到彻底的清算。革命群众一定要把这一小撮反革命修正主义分子打倒,一定要把党内最大的走资本主义道路的当权派拉下马,让他

靠边站。"① 显然,作者的最终用意,不是为了批判影片《清宫秘史》,而是为了通过对影片《清宫秘史》的批判来批判"党内最大的走资本主义道路的当权派"及"中国的赫鲁晓夫"刘少奇,达到他们的帮派政治目的。

正是由于林彪、江青、姚文元、戚本禹等人的煽风点火,全国范围内掀起了一场所谓"揭批"资产阶级"黑线"人物及作品的群众性运动。从1966年6月开始,中国文化系统包括电影部门各单位的"文化大革命"开始。电影制片厂受到巨大的冲击,一大批电影界知名人士被当作"走资派"、"反动权威"、"特务"被揪斗,甚至被迫害致死,新中国建立以来拍摄的几乎所有影片都被禁止公映。中国电影创作及其理论批评,遭到空前绝后的摧残。

毫无疑问,电影的政治批评模式是在特定地域、特定历史背景下产生的一种电影批评模式,无论其是否有助于正义或非正义、正确或非正确的政治目的,其忽视批评特性和电影特性的弊端是显而易见并无可避讳的。在这样的情况下,电影政治批评的经验和教训,都值得电影批评工作者严肃地去分析和总结。

三 社会历史批评

相比较而言,影视社会历史批评是影视社会批评模式中最成熟也最具生命力的批评模式。它是在19世纪俄国革命民主主义批评家奠定的社会历史批评模式基础上发展起来的,在一定程度上摒弃了影视伦理道德批评和影视政治批评中的固有缺陷,并在这两种批评模式中引入了社会学和历史学的维度,使其本身显得更加开放,更加深刻。

影视社会历史批评模式以影视的社会历史蕴涵为批评目的,以真实性、倾向性和社会效果为批评标准,采用主题探讨和形象论评相结合的批评方式。在世界影视批评史上,社会历史批评往往倾向于

① 戚本禹:《爱国主义还是卖国主义——评反动影片〈清宫秘史〉》,《红旗》1967年第5期。

采取三种具体的批评模式,即一般社会历史批评模式、社会主义现实主义批评模式与典型形象批评模式。三种批评模式既有其独特的目的、标准和方法,又基本上属于社会历史批评模式的整体范畴。

一般社会历史批评模式。这是一批运用社会历史批评原理来对待影视现象和影视作品的影视批评工作者自觉采取的一种影视批评模式。它认同影视是社会生活的反映的观点,并自觉地将时代、种族和社会环境等因素纳入对影视现象和影视作品的考察之中。在这方面,安德烈·巴赞的《奥逊·威尔斯论评》(1978)、乔治·萨杜尔的《卓别林的一生》(1978)与佐藤忠男的《沟口健二的世界》(1982)等有关电影人物的传论较有代表性。

安德烈·巴赞的《奥逊·威尔斯论评》无疑是世界电影批评的经典之作。在这部著作里,安德烈·巴赞相当成功地运用并发展了一般社会历史批评模式。他没有简单地将奥逊·威尔斯的成功归结为导演自身的电影天赋,或者归结为美国电影必然发展的总趋势。而是力图在奥逊·威尔斯的成长历程中找寻其作为一个电影创新者的心理依据和精神动机,并力图结合美国社会尤其好莱坞社会发展的特点,将奥逊·威尔斯的创作及追求纳入美国电影的历史链条之中。同时,《奥逊·威尔斯论评》还力图把奥逊·威尔斯的探索与世界电影尤其法国电影的探索相互参照,并在电影技术和电影艺术的发展进程中确定奥逊·威尔斯的历史地位。

这样,《奥逊·威尔斯论评》不仅回溯了奥逊·威尔斯的童年生活及其在戏剧和广播中的锋芒初露,而且分析了这种成长背景对于作为电影导演的奥逊·威尔斯的具体影响。同样,该书还描述了奥逊·威尔斯在好莱坞的探求和在欧洲的实践,对好莱坞压制艺术家创造才能的经过予以冷静地分析和批判。具体而言,为了准确描述《公民凯恩》和《安倍逊大族》在世界电影史上的地位,安德烈·巴赞不仅将两部影片与巴尔扎克的现实主义小说联系起来,而且希望能够"探索到在社会性含义的沉积层下蕴藏着的道德含义的结晶层",并努力抓住了在奥逊·威尔斯头两部影片中"以相当独特的方式展现出来的萦绕心头的童年时代"。作者指出,《公民凯恩》和《安倍逊大族》都可以

说是电影艺术中的巴尔扎克传统的现实主义小说,在一定程度上,它们是对美国社会的强有力的批判。另外,《公民凯恩》中凯恩对社会权势的欲念和乔治·米纳弗的自尊心都深深根植于他们的童年时代亦即奥逊·威尔斯自己的童年时代。正是这个为了迎合或抵制公众舆论而不惜挥金如土的超级公民凯恩,临终之际的全部愿望只在于一个玻璃球。在这个玻璃球里,几片人造雪花如人意地洒落在一座小房子上面。这个一度几乎可以左右国家命运的老人,临终前抓住的就是这件稚气十足的纪念品,这件在他摧毁妻子苏姗的玩偶之家时幸存下来的玩具。影片的结尾如同它的开头一样,都是那个字眼——"玫瑰花蕾",为了弄清这个字眼在凯恩一生中的意义,人们进行了徒劳的探索,其实,它只不过是漆在他儿时玩过的雪橇上的一个商标。一个人无法挽回他失去的童年时代,即使赢得了整个世界也无济于事。①

为了总结奥逊·威尔斯的"一种有创造性意义的风格",安德烈·巴赞继续遵循社会历史批评的一般原则。他指出,"所有伟大的电影作品无疑都或明或暗地反映了作者的道德观念和思想情趣",假如有"形而上学"的话,旧式的剪接无法对它的表现作出贡献:福特和卡普拉的世界是根据他们的剧本、主题、他们所追求的戏剧效果和场面选择来解释的,而不是从剪接本身找到解释;相反,在奥逊·威尔斯的作品中,"纵深剪接变成了构成故事意义的一种技巧",它不仅仅是在场面调度中如何安排摄影机、布景和演员的方法问题,而是如果处理故事性质的问题。电影因这一技巧进一步离开了戏剧,减少了展示,增加了叙事。另外,有些人一再坚持说威尔斯的段落镜头倒退到了梅里爱、泽卡和弗亚德时代的"静止镜头",或者说它是舞台影片的重新发现,这就不对了。奥逊·威尔斯的段落镜头是电影语言演化过程中有"决定性意义"的一个阶段,电影语言经过了无声片时代的"蒙太奇"和有声片时代的"剪接"以后,现在有回复到"静止镜头"的倾向,

① 〔法〕安德烈·巴赞:《奥逊·威尔斯论评》,第62—65页,陈梅译,中国电影出版社1986年版。

但这个进程是辩证的。因为段落镜头的真实,包括了"剪接"的全部发明创造。当然,促进这一演变的不仅仅有威尔斯,惠勒的作品也是一个明证。雷诺阿在法国所拍的所有影片都朝着这一方向不断作出努力,但威尔斯的贡献却"强劲有力"、"新颖独到",震撼了电影艺术传统的大厦。①

 与安德烈·巴赞的《奥逊·威尔斯论评》相比,乔治·萨杜尔的《卓别林的一生》稍显单纯。作为一位杰出的电影史家而不是作为一位杰出的电影理论家,乔治·萨杜尔对电影大师卓别林的关注,主要体现在不断发展变化的社会现实对卓别林创作思想的持续影响方面。因此,在《卓别林的一生》一书中,社会历史批评的原则更多地表现为对创作者与社会现实之间深刻联系的分析和阐释。具体而言,在探讨卓别林不断走向深刻和完美的艺术道路之时,乔治·萨杜尔总是将卓别林的"天才"归结为社会和历史的赐予。例如,在评述卓别林的启斯东时代的创作时,乔治·萨杜尔指出:"在麦克·塞纳特那里摄制影片的时候,卓别林对这个社会现实也不是毫无认识的。在他自编自导的第一部影片《在酒馆中被捕》中,他扮演了一个可怜的咖啡馆侍者,他冒充是格陵兰的大使,欺诈行为使他从沙龙生活跌进了地牢生活。后来在《他的音乐生涯》中,他扮演一个替人家搬家的搬运夫。人们可以看到他在一个陡坡顶上,拉着一辆装了大钢琴的手车,通过这个形象,'这个老实得象头可怜的驴子一样的夏尔洛'(德吕克语)表现了人们的痛苦。我们可以在卓别林所演的'启斯东喜剧片'中,找到很多与此相呼应的地方。可是在当时,主题还没有完全成形。必须到1914年底,卓别林才能从充满了滑稽小丑、追捕、用棍子揍人等等的那个世界里解脱出来;小丑查斯才能上升为具有人格的夏尔洛。"②——按乔治·萨杜尔,电影大师早期创作的不完善,并非由于

 ① 〔法〕安德烈·巴赞:《奥逊·威尔斯论评》,第74—75页,陈梅译,中国电影出版社1986年版。
 ② 〔法〕乔治·萨杜尔:《卓别林的一生》,第41页,韩默、徐继曾译,中国电影出版社1980年版。

才能的缺乏,而是由于他对社会现实的认识还没有达到相应的深刻程度。

同样,当乔治·萨杜尔需要对卓别林的伟大贡献发表意见的时候,他也需要把卓别林的创作与其所处的社会现实和历史背景结合起来。是特定的社会和历史造就了卓别林,而不是其他因素。正如乔治·萨杜尔所言:"艺术家并非凭空创造,或者单凭个人想象中的一些孤立的奇想。艺术家创造他的世界和他的人物时,是从现实的世界、特定的社会和历史上某一特定的时刻汲取材料的。卓别林的天才在他的影片里表现得最为鲜明,他善于在适当的时刻,通过卓越的电影隐喻来表现当时人们最关心的问题。1918年的《夏尔洛从军记》、1925年的《淘金记》、1935年的《摩登时代》、1940年的《大独裁者》,就各以其独特风格在卓别林式的镜子里反映了大多数人所关切的主要问题。"[①] 在乔治·萨杜尔笔下,卓别林的"天才"毫无神秘可言,只要弄懂了他所处的独特环境,就能非常容易地读懂他。

除此之外,佐藤忠男的《沟口健二的世界》也采用了一般社会历史批评模式。为了"从历史的角度"全面把握和论述日本电影以及日本电影史上最伟大的人物之一沟口健二,佐藤忠男花费了接近10年的时间,去采访沟口健二生前的重要当事人,主要包括沟口健二的姐姐、外甥、侄女以及依田义贤、衣笠贞之助、稻垣浩、荒井良平、坂根田鹤子、新藤兼人等与沟口健二有关的各位电影界人士。这样,书中每一处论述沟口健二的文字,大约都是可靠的信史了。例如,为了证实"沟口的人生与妓院是难解难分的"这一论断,佐藤忠男描绘了沟口的姐姐寿寿的艺妓生涯及其对沟口性生活和电影创作的影响。书中指出,"沟口由于姐姐的关系,从小就很熟悉花柳界的妖冶氛围,这恐怕也是促使他在性的方面早熟的原因。所以,他过早地抛弃童贞,而去与妓女们厮混就不足为奇了",另外,"异乎寻常的奋发图强和努力学习的沟口,当他决定以描写'沦落女'作为自己的作品的主题时,为

[①] 〔法〕乔治·萨杜尔:《卓别林的一生》,第194页,韩默、徐继曾译,中国电影出版社1980年版。

了学习,不可能不去涉猎娼妓的生活。况且当时在文学青年之间流行着一种说法,要想当一名小说家,理所当然地要去与艺妓幽会。尽管这是不足为训的世俗之说,但是,以赶超文学为目标的兴盛时期电影界的朝气蓬勃的青年们,哪能不受此说的影响呢。"① 把沟口健二的生活和创作放置在广阔的社会环境和时代背景之中,使佐藤忠男的评判显得更加有理有据,也更加具有说服力。

实际上,在采用社会历史批评模式评述沟口健二之前,佐藤忠男是有明确的世界观和方法论追求的。在《沟口健二的世界》一书"后记"中,佐藤忠男表示:"作为一部传记,当然需要正确地掌握基本情况。不过,我的目标是想弄清沟口健二的作品在日本大众文化的整个演变中究竟居于何种地位,进而探讨近代日本文化中出现的某些典型的女性形象及其发展情况;同时,结合沟口的作品来论述男女之间产生矛盾的实际变化和发展。为此,我必须花费很多时间去研究过去在研究沟口时比较忽略的一个方面,即沟口的姐姐寿寿的人生,以及无声电影时代沟口的创作世界的形成。"② 可以看出,从社会、历史的角度研究沟口健二,正是佐藤忠男在传记中力图贯彻的目标。

社会主义现实主义批评模式。作为一种批评模式,社会主义现实主义的定义是在1934年召开的全苏联作家代表大会上,由高尔基第一次描述的:"社会主义现实主义要求艺术家从现实的革命发展中真实地、历史具体地去描写现实。同时艺术描写的真实性和历史具体性应该与以社会主义精神从思想上改造和教育劳动者的任务结合起来。"③ 因此,电影的社会主义现实主义批评主要发生在20世纪30年代以来的苏联电影界以及受到苏联影响的中国电影界。

在苏联电影界,社会主义现实主义电影批评的具体实践从20世纪30年代中期便已开始。作为一个电影艺术理论家和电影批评家,

① 〔日〕佐藤忠男:《沟口健二的世界》,第56—57页,陈笃忱、陈梅译,中国电影出版社1993年版。
② 同上,第258页。
③ 《苏联文学艺术问题》,第13页,人民文学出版社1953年版。

普多夫金的电影批评便大多建立在社会主义现实主义基础之上。在《我们共同的胜利》(1935)一文中,普多夫金盛情赞扬了《迎展计划》和《夏伯阳》两部影片,并充满激情地指出:"我们党的中央委员会在4月23日的决议中,号召所有'站在苏维埃政权的立场上的'艺术家广泛、深刻而又大胆地探索各种途径,最充分地反映我们的现实。社会主义现实主义成了我们艺术的战斗口号。我们开始使影片情节力求紧凑有力,因为我们的阶级意识、我们的阶级的思想意识形态,本来就要求我们明确地理解并且深切体会到事件的内在联系以及任何现象的辩证发展的连贯性。如果不到现实生活中去研究人物性格和人与人之间的关系,如果不以全身心去热爱或憎恨实际的人及其实际的相互关系,那就不可能在银幕上创造出活生生的人物性格和人与人之间的真实关系。"① 同样,在评价导演 Я.普洛塔占诺夫的影片《他的号召》之时,普多夫金指出,与绝大多数革命前的导演不同,普洛塔占诺夫是一个具有高度文化修养的人。他的创作经历,更确切地说,他的艺术家的内心世界,与小剧院和莫斯科艺术剧院,与普希金、托尔斯泰、屠格涅夫、奥斯特洛夫斯基紧密相连。他不仅热爱这些人,而且深刻理解他们是俄罗斯现实主义学派的伟大的创立者。因此,尽管受了那些肤浅的、表面上颇吸引人的形式主义手法的明显影响,普洛塔占诺夫的"真正现实主义倾向"的巨大真实,却使这部影片不仅为苏联观众所接受,而且他们所迫切需要。在影片《他的号召》中,"健康的现实主义"不是与"一般的"人民生活相联系,而是与崭新的走向社会主义的具体生动的苏维埃农村生活直接联系着的,而这种现实主义的种子,乃是当时似乎还不稳固但已经产生和发展的不可战胜的力量。这种力量,即"社会主义现实主义",终于创立并发展了我们苏联的现实主义艺术学派,这个学派许多年来随着我国的蓬勃发展而不断发展着。② 在这里,普多夫金始终坚持以社会主

① 〔苏〕多林斯基编注:《普多夫金论文选集》,第361—365页,罗慧生、何力、黄定语译,中国电影出版社1962年版。
② 同上,第426页。

义现实主义的"真实的"、"历史的"和"具体的"标准来衡量电影艺术家及其作品,将社会主义现实主义电影批评模式推向一个崭新的历史阶段。

第二次世界大战结束以后,苏联电影中的社会主义现实主义批评模式,确实如普多夫金所言,继续得到了不断的发展。在《论苏联电影——主要发展阶段》(1950)一文里,作者波尔沙科夫便明确地把30年来苏联电影的成就,归结为社会主义现实主义创作方法的胜利:"我们的电影艺术,在社会主义现实主义底旗帜下发展着,它反映列宁与斯大林的伟大思想,它表现苏联人民——新的社会主义的建设者们——底生活与劳动,于是它赢得了所有进步人类的深厚的同情与热爱。"① 同样,在《马雅可夫斯基与电影》(1955)一文中,作者Б.罗斯托茨基也把电影剧作家马雅可夫斯基的成就与社会主义现实主义联系起来:"电影剧作家马雅可夫斯基维护的是和当代最重大的政治任务具有不可分割的联系的艺术,这种艺术渗透着苏维埃爱国主义精神,具有公开的倾向性,并能充分利用各种各样锐利的表现形式。在自己的创作中确立社会主义现实主义原则的同时,马雅可夫斯基非常清楚,苏维埃艺术是和灰色、单调无味、自然主义的屈从、没有个性等绝缘的。"② 可以清楚地看出,电影的社会主义现实主义批评模式,已经成为20世纪30年代至50—60年代苏联电影批评的主导模式之一。尽管在一定程度上,社会主义现实主义批评模式也不可避免地拥有与政治批评模式一样的、过于强调阶级意识和政治性,忽略批评特性与电影特性等弊端,但其始终将"真实的"、"历史的"和"具体的"标准当作社会主义现实主义电影批评的基本标准,无疑还是体现出了这种电影批评模式的合理性和进步性。

在苏联社会主义现实主义电影批评模式的影响下,中国电影的社会主义现实主义批评模式也伴随着新中国的建立而起步。1953

① 〔苏〕波尔沙科夫等:《论苏联电影》,第3—4页,戴彭荫译,时代出版社1951年版。
② 苏联科学院艺术史研究所:《电影艺术问题论文集》,第9页,卢永等译,中国电影出版社1963年版。

年2月至3月,中央电影局分别召开了第一次电影剧本会议和电影艺术工作会议。在电影艺术工作会议导演组座谈会上,成荫、冼群和伊琳作了一个《试谈电影导演处理人物和环境的问题》的发言。发言里,作者明确规定了自己的出发点:"根据社会主义现实主义的要求,结合我们对导演任务的理解,在这里我们想就近几年来导演在创作方面的许多问题中的主要的一个——导演处理人物和环境的问题来谈谈。"并指出:"细致、正确地处理影片的环境和背景细节,是一部成功影片的必备条件。如果不能把具有时代特征的、与典型人物相适应的、能加强和加深人物性格以及斗争意义的东西组织到典型人物出现的环境中去,如果不能让人物在富有真实感、时代感和强烈生活气息的环境中活动,如果不使这样的环境和人物密切地联系起来,那么,我们就不能完成真实地、历史地、具体地在革命的发展中描写现实的任务,同时也就不能完成以社会主义精神教育人民的任务。"①这里不仅强调了社会主义现实主义对中国电影创作的重要性,而且从"真实地"、"历史地"、"具体地"描写现实和以社会主义精神"教育"人民的角度来阐释社会主义现实主义的要求及其"美学观",显然是与苏联作家协会章程里对社会主义现实主义的界定相一致的,而且也基本吻合苏联电影理论批评界对社会主义现实主义的理解和阐释。

几乎与此同时,钟惦棐也在一篇评述国产影片《南征北战》的文章中,对社会主义现实主义表达了更加明确的认识。在文章里,钟惦棐指出:"就我理解,社会主义现实主义的基本精神,不外乎这样两个方面:一方面要求艺术家真实地、历史地、具体地去描写现实;一方面要求以社会主义的精神教育人民。这就是说,艺术家应该忠实地告诉人民:现实是怎么样和它应该是怎么样。如果只说现实'是怎么样',这就是旧的现实主义,这种现实主义对于引导人们正确地认识和改造世界是缺少热情的,因而不是我们今天所需要的。但是如果

① 成荫、冼群、伊琳:《试谈电影导演处理人物和环境的问题》,《文艺报》1953年第9期。

不去描写现实'是怎么样',而是急忙于指手画脚地告诉人民这个应该怎么样,那个应该怎么样,这就必然会产生艺术创作上的公式化和概念化。我们有不少作品把敌人描写成为愚蠢可笑,不堪一击的人物,这都显然不是社会主义现实主义的创作方法所要求的。"① 将社会主义现实主义的"基本精神",归纳为"真实地、历史地、具体地去描写现实"和"以社会主义精神教育人民"两个方面,进而抽象为"忠实地告诉人民""现实是怎么样和它应该是怎么样"这一结论,体现了50年代中期前后,中国电影批评工作者对社会主义现实主义的基本正确的认识。

随着形势的发展,中国电影理论批评界对社会主义现实主义的理解和阐释,开始出现了一些变化。1955年3月,陈荒煤在文化部电影局电影剧作讲习会上,作了题为《论正面人物形象的创造》的长篇发言。发言中,作者总结了自己学习社会主义现实主义理论后的经验,指出:"经过对社会主义现实主义的学习之后,我们懂得了一条道理,就是我们的作品要产生力量,要达到以社会主义精神教育人民的目的,要忠实地反映生活,就必须深刻地揭示生活中间的矛盾和冲突。"② 可以看出,作者强调的重心和论题的落脚点,已经不在"真实地、历史地、具体地去描写现实"与"以社会主义精神教育人民"两个方面的结合,而在于"以社会主义精神教育人民"这一方面。

对社会主义现实主义电影理论批评原则,作出最大修正的尝试是在夏衍的电影批评中。实际上,在具体的电影批评实践里,夏衍并未明确阐释社会主义现实主义的基本内涵,他只是在不同场合,多次提到了"无产阶级的电影"、"革命现实主义的艺术方法"等概念,但显然,在当时的语境中,这些概念与社会主义现实主义概念是等同的。③ 在《电影论文集》里,夏衍多次强调的是"政治挂帅"、"艺术服

① 钟惦棐:《电影〈南征北战〉所达到和没有达到的方面》,《文艺报》1953年第3期。
② 陈荒煤:《论正面人物形象的创造——在中央电影局电影创作讲习会上的发言》,《解放军文艺》1955年第2期。
③ 相关论述见李道新:《当代中国电影:现实主义50年》,《电影艺术》1999年第5、6期。

从政治"和"政治标准第一,艺术标准第二"等观点。当然,夏衍也认为,社会主义现实主义电影必须真实地、历史地、具体地描写现实,并且应该以社会主义精神教育人民,但颇有意味的是,他是在《为了新闻纪录片的更大跃进》和《塑造性格与历史真实——和〈鲁迅传〉摄制组的几次谈话》两篇文章中重点强调这一观点的。也就是说,在夏衍看来,新闻纪录片与人物传记片,似乎比一般现实题材的故事影片更需要坚持社会主义现实主义电影的创作原则;同时,这里也隐含着一种逻辑:作者自己刻意追求的"谨严的现实主义",只有在新闻纪录片与人物传记片等非虚构题材影片里,才能得到实施。因此,在《写电影剧本的几个问题》一文中,谈到"创作思想和创作方法"时,夏衍便如此检讨中国十年来的现实主义电影创作:"多少年来,我们的作家大家都在讲现实主义,都在学习社会主义现实主义的创作方法,我们也正在讨论革命的现实主义和革命的浪漫主义相结合的创作实践,可是,我们也应该清醒地看到,在我们的作品中,还非常缺乏严格的、谨严的现实主义的创作态度和方法。我总觉得,我们的年轻作家,对于社会主义现实主义所要求的'描写的真实性'和'历史的具体性',都还是注意得不够,要求得不严格的。"[①] ——看来,作为一种批评模式,社会主义现实主义在 1949 年至 1966 年间的中国电影批评中,占据着极其重要的地位,它超越了政治索隐式批评的独断和主题批评的偏狭,使 1949 年至 1966 年间的中国电影批评,开始与此前中国电影批评尤其 30 年代初中国电影文化运动中的早期现实主义电影批评传统联系起来,并增加了电影批评自身的反思性和学术性,在一定程度上有助于中国电影创作的进步,也极大地推动了中国电影批评的发展。但是,由于社会主义现实主义电影批评自身的表述误区,以及贯穿整个十七年的社会政治斗争的复杂状况,也使社会主义现实主义电影批评经常陷入不能自拔的尴尬处境之中。

典型形象批评模式。尽管在中国古籍中早已存在,但作为一个文艺理论术语,"典型"一词还是出自西方。在莱辛、雪莱、巴尔扎克

[①] 夏衍:《写电影剧本的几个问题》,《中国电影》1958 年第 11 期。

和雨果等人的文论中,"典型"概念已经屡见不鲜。1888年4月,恩格斯致玛·哈克奈斯的书信中也提到:"据我看来,现实主义的意思是,除细节的真实外,还要真实地再现典型环境中的典型人物。"①1932年,苏联"公谟学院"在《文学遗产》上首次将恩格斯的这封信刊行于世。同年,中国文艺理论家瞿秋白便将其翻译成中文,并综合《文学遗产》上的有关材料以及自己对"现实主义"和"典型"问题的理解,详加阐发,发表了《马克思恩格斯和文学上的现实主义》一文,一并编在《"现实"——马克思主义文艺论文集》里。② 这是中国现代文艺界对马克思主义"典型"问题表示关注的最早尝试。

1933年11月,周扬发表了《关于"社会主义现实主义与革命的浪漫主义"》一文,③ 不仅第一次在中国介绍了苏联的社会主义现实主义理论,而且注意到了"典型"问题。1936年,针对胡风发表的《什么是典型和类型》一文中提出的观点,④ 周扬又发表了《现实主义试论》等文章,发挥了瞿秋白《马克思恩格斯和文学上的现实主义》一文的基本精神,并运用恩格斯引用过的黑格尔关于"这一个(This one)"的说法,来揭示典型的个性、特殊性,力图阐明典型的规律性;但由于未能摆脱"左倾机械论"的影响,周扬刻意申明的是典型的社会性和思想性要求,典型塑造过程仍然被解释为某些阶级共性和某些性格的相加,对典型个性的独特性与丰富多样性的研究,也如蜻蜓点水、浅尝辄止。⑤

周扬的现实主义典型理论,与苏联文艺界对典型问题的政治化

① 《恩格斯致玛·哈克奈斯》,《马克思恩格斯选集》(第四卷)第462页,人民出版社1972年版。
② 静华(瞿秋白):《马克思恩格斯和文学上的现实主义》,《现代》第2卷第6期,1932年,上海。
③ 周扬:《关于"社会主义现实主义与革命的浪漫主义"》,《现代》第4卷第1期,1933年,上海。
④ 胡风:《什么是典型和类型》,载傅东华辑《文学百题》,上海生活书店1935年版。
⑤ 周扬:《现实主义试论》,《文学》第6卷第1期,1936年,上海。许道明在《中国现代文学批评史》(江苏文艺出版社1995年版,第429页)中写道:"《现实主义试论》在某种意义上是1933年瞿秋白《马克思、恩格斯和文学上的现实主义》一文的新发挥。"

阐释，在新中国建立以后，一直作为权威话语支配着中国文艺理论批评界，当然，也支配着1949年至1966年间的中国电影批评界。

50年代初，在苏共十九大的报告中，受错误思想的影响，就苏联文学艺术的任务，马林科夫指出："现实主义艺术的力量和意义就在于：它能够而且必须发掘和表现普通人的高尚的精神品质和典型的、正面的特质，创造值得做别人的模范和仿效对象的普通人的明朗的艺术形象。"并且认为，典型是"党性在现实主义艺术中表现的基本范畴"，并把典型问题上升为一个"政治性"的问题。1952年11月10日出版的中国《文艺报》，在《学习苏联共产党（布）中央委员会关于文学艺术的指示》通栏标题下，摘录转载了马林科夫报告中关于文学艺术的部分。尽管几年以后，马林科夫的观点便遭到了驳难，但苏联文艺界对典型问题的理解，与周扬的现实主义典型理论一起，仍然使新中国建立以后的典型理论，不时流露出一种机械论和庸俗社会学的价值倾向。

在此前后，苏联电影理论批评界也就典型形象塑造问题展开了广泛的研究和探讨。1956年5月，北京的艺术出版社出版了"电影艺术丛书"中的一本：《论电影剧本中的人物》。[①] 该书收集翻译了1952年至1953年间，苏联《电影艺术》杂志和《戏剧》杂志上发表的有关刻画人物性格、展示人物精神面貌和塑造人物典型的7篇文章。

1949年至1966年间中国电影的典型形象批评，也受到新中国建立以后典型理论的深刻影响。50年代初期，文艺界广泛学习讨论社会主义现实主义的创作原则和创作方法，苏联有关典型问题的理论，也随之得到广泛的学习和探讨。电影理论批评界更是如此。在第一届全国艺术工作会议导演组座谈会上，成荫、冼群、伊琳的发言《试谈电影导演处理人物和环境的问题》，对典型问题的理解，便直接出自马林科夫在苏共十九大的报告："马林科夫同志说：'典型是党性在现实主义艺术中的表现的基本范围。典型问题任何时候都是一个政治

① 〔苏〕Б.克拉夫琴科等著：《论电影剧本中的人物》，贾珍等译，艺术出版社1956年版。

性的问题。'这段指示精辟地说明了现实主义艺术的特性,并具体指出文学艺术要完成以社会主义精神教育人民的任务,必须创作出具有鲜明个性的典型人物。"——强调了典型的"党性"和"政治性"。同样,在《为创造新的英雄典型而努力》(1951年)、《创造伟大的人民解放军的英雄典型》(1951年)与《论正面人物形象的创造》(1955年)等文章里,陈荒煤也基本上是把典型当作"一定社会力量的本质",当作"时代和阶级的代表"来对待的。

当然,在理解和阐释典型问题的时候,并非所有的电影批评工作者都倾向于遵循马林科夫的"指示"。他们并不愿意选择从"党性"与"政治性"的角度看问题,而是更愿意从"共性和个性的统一"、"一般体现在个别之中"这些马克思主义的命题出发,对典型问题进行新的阐释。同样是在1953年3月召开的第一届全国电影剧本创作会议上,袁文殊的发言《电影剧本创作中的典型创造问题》,便相当明确地表达了自己的"典型观":"在现实主义的艺术中,典型化是艺术性的重要条件,只有借助于典型化才能实现对现实的形象的反映。而典型化的过程却不是公式概念而是用鲜明的、具体感性的、给人以美感的形象来再现生活的本质,把一般体现在个别之中。高尔基曾经说过:'艺术家应该有把现实中常见的现象加以概括,即典型化的能力。'同时又说:'在每个被描写的人物身上,除了一般的阶级特点之外,还必须找出对他最有代表性、而且最后会决定他在社会上的行为的个人特点。'而我们的一些影片中的人物却只写了一般的阶级特点而没有写出个人特点,因此,便往往成了作者借以说明自己的政治概念的传声筒,不能获得艺术的真实性,影片就显得灰色而无力了。"[①]不仅强调了一般与个别、共性与个性的辨证关系,而且直接批判了典型问题"政治化"的倾向。

1953年3月,苏联政坛发生重大变化,斯大林逝世,赫鲁晓夫取代了马林科夫。1955年第18期的苏联《共产党人》杂志,发表《关于

① 袁文殊:《电影剧本创作中的典型创造问题》,《电影求索录》,第93—108页,中国电影出版社1985年第2版。

文学艺术中的典型问题》"专论",批驳马林科夫在苏共十九大报告中提出的典型观点。中国《文艺报》1956年第3期,刊登了这篇"专论"的译文。接着,钟惦棐发表《影片中的艺术内容》一文,对"专论"提出的问题表示共鸣。结合"两个内容雷同的电影剧本"(艾明之的《伟大的起点》与于敏的《无穷的潜力》),钟惦棐指出,应该说,这两部电影所反映的厂长保守落后这一套,在生活中是具有它的典型性的,但是,难道艺术创造典型的方法,就是"应该按照生活的一般概念来结构作品么"?作者开始从"专论"中找答案:"'专论'说:'典型化是艺术所特有的用个别化的、具体感性的、唤起美感的形式来概况生活现象的方法。'正是一语道破的见解。艺术不是从一般到特殊,而是恰恰相反,它是从个别特殊去表现一般的。"为了表明自己的观点,钟惦棐还分析了马林科夫等人的典型观将给文艺创作带来的不良后果。他认为,如果把文学艺术创造典型的任务,仅仅规定为"与一定的社会历史现象的本质相一致",就有把复杂的文学艺术现象"简单化"的危险,就有使它仅仅去"符合某些正确的概念",而不是去"描写生活本身"的危险。①

应该说,袁文殊和钟惦棐等人对典型问题的重新阐释,是有利于中国电影批评界更加深刻地运用典型批评模式展开中国电影批评实践的。但也毋庸讳言,即便他们的理解和阐释,也主要是在苏联以及中国本土政治运动与文艺理论变迁的背景下,对典型内涵所作的一种"定性"分析。在这种对典型进行"定性"分析的批评实践中,典型的美感和具体感性特征并没有引起人们的充分关注,典型的思想性仍然是其强调的关键因素。钟惦棐为马林科夫等人的典型观设想的不良后果,实际上也将由他自身进行的批评实践去承担。

第二节 本体批评模式

包括本文分析、作者论和观众学以及类型研究在内的影视本体

① 钟惦棐:《影片中的艺术内容》,《文艺报》1956年第4期。

批评,是与影视社会批评截然不同的一种影视批评模式。它倾向于在阅读和分析中排斥文本之外的任何因素,以影视作品为本体,立足于影视文本的语义分析。总的来看,影视本体批评模式以张扬影视创作者的创造运作个性为批评目的,以影视特性、人文深度和创新意识为批评标准,往往采用文本读解和工业分析相结合的批评方式。

影视本体批评模式受到文体学批评、叙事学批评、新批评以及结构主义文学批评等多种批评范式的影响,其"本体"概念,还直接来自于新批评的文学本体论。在新批评主将兰色姆的努力下,"本体"这一哲学术语首次运用到了文学批评之中。兰色姆认为,批评应当是一种客观研究或内在研究,而从个人的感受,从作品与背景、与作者的联系,从道德的角度以及其他非内在的角度所进行的批评都属于非本体论的批评。由于文学作品本身就具有本源价值,本体论批评就是对文学作品这个独立自足的存在物进行客观、科学的研究。[①]根据影视及其批评的独特状况,可以将影视本体特性理解为一种与影视的存在本质有关的特性即影视本身的质的规定性;而影视本体批评,则可理解为是一种主要用于阐释影视的本质特征亦即"电影/电视是什么?"或"电影/电视不是什么?"的批评模式。

至少,影视本体批评包含着三个方面的内容:第一,本文分析:因为影视存在的方式是"影片"/"节目"的存在,所以对于"影片"/"节目"本身的读解变得异常关键;第二,作者论和观众学:因为"影片"/"节目"联系着影视创作者和影视观众,所以对影视创作者的主体创造特性和对影片接受者的观众接受特性的研究成为不可或缺;第三,类型研究:既然影视生产是一个整体,那么,"影片"/"节目"的静态结构和动态发展,它们的共时状态和历时状态,它们的创造和消费,便构成了影视的本体系统,影视的本体批评应该能够意识到这一点。

总的来看,世界影视本体批评模式是在20世纪60年代以后,影视的社会学批评一方面走向广博与精深,另一方面又受到影视符号学、影视结构主义理论、影视精神分析学等等影视新观念巨大冲击的

[①] 参见赵毅衡编选:《"新批评"文集》,中国社会科学出版社1988年版。

背景下凸现出来的。它打破了影视理论批评依附于影视创作实践的传统格局,开始了一种独立的、具有批评者强烈个性色彩的影视理论批评实践。

就中国而言,影视本体批评模式的产生,既是1976年至1985年间中国影视的社会功利批评在求真型影视批评尤其影视观念批评和艺术个性批评领域的进一步发展,又是20世纪80年代中后期中国社会现实、文化思潮以及电影/电视语境的必然结果。值得欣慰的是,20世纪80年代中期的中国影视理论批评界,强烈地感受到了文艺理论界"方法论"的更新尝试和"主体性"的探索热潮。思想一度十分活跃的电影/电视理论批评工作者们,怀揣着一种向西方电影/电视理论批评吸纳更多新思想、新观念、新方法的渴望,得以真正投身于中国影视本体批评的历史性建构运动之中。这场影视批评的历史性建构运动,与对同时期崭露头角的"第五代"电影创新、以及即将到来的"娱乐片"大潮的理解和阐释结合起来,更显示出其不可低估的生命力。

一 本文分析

在影视批评中,本文分析模式得益于电影"本文"概念的提出。而电影"本文"概念的提出,又是与电影符号学的第一位创始人克里斯丁·麦茨联系在一起的。在《语言与电影》(1971)一书中,克里斯丁·麦茨在谈到"符码"的概念时,把两类综合体加以区别,一种是具体的综合体或称影片信息,另一种是通过分析而建构的系统性综合体即符码。具体的综合体即影片信息也可以被称为"本文"。按克里斯丁·麦茨,所谓"影片本文",就是把影片视为富有含义的表述体,分析它的内在系统或若干个系统,研究可以观察到的一切表意形态。

克里斯丁·麦茨的影片本文的符号学研究法,可以分为两个不同的步骤:第一个步骤是研究作为一种或数种电影符码信息的影片。它要研究电影语言或电影语言的某种修辞格,譬如,阿仑·雷乃影片《穆里也尔》中琐细的蒙太奇。此项研究应当把一部特定影片中的蒙太奇用法与其他影片中具有相近形态的蒙太奇用法联系起来进行考

察,第二个步骤是纯粹的本文步骤,它研究一部影片特有的系统。譬如,琐细蒙太奇在影片《穆里也尔》中的作用。这里研究的不再是电影语言的修辞格,而是它与这同一影片中其他表意形态的关系,与这些表意形态产生的含义的关系。[①]

克里斯丁·麦茨"本文"概念的问世,很快就开拓了电影批评的新领域——对影片的本文分析。后来,在《本文的意指分析》一书中,朱丽娅·克里斯蒂娃提出了本文是"能指实践的场所"的形式主义观点,认为这一新的研究方向可以促进对本文的深入了解。克里斯丁·麦茨"本文"概念与朱丽娅·克里斯蒂娃作为能指实践的本文理论,直接影响了法国电影本文研究。例如雷蒙·贝卢尔的《〈群鸟〉一个段落的分析》(1969)、罗杰·奥丹的《语法模式,语言学模式及电影语言的研究》(1978)与雅·奥蒙和阿·贝尔卡拉的《关于影片的本文分析》(1983)等等。

作为法国电影本文分析学派的奠基人物之一,雷蒙·贝卢尔的《〈群鸟〉一个段落的分析》一文,是影片本文分析较早的具体实践。在文章"前言"部分,作者阐述了对希区柯克影片《群鸟》中第3号镜头(海鸥在画外啼叫。梅兰妮的汽车从后景开到前景下坡。镜头固定)。到第84号镜头(米奇伸出手去抓梅兰妮快艇的船缘,把它拽到前景。两人对话,并与渔民对话。镜头推近,摇拍他们走向就近一家商店的门前)共6'15''长度的一个段落进行本文分析的具体方法、最终目标以及需要注意的问题:"对于影片《群鸟》中这一段落的分析,旨在依据实例展示出在由画面呈现的叙事进程中,怎样通过重复和变异的双重制约产生意义,而重复和变异是根据对称和非对称的逻辑推进划分层次的。"接下来,文章表示,在这里,承载表意效果的各个元素集合在一个符合叙事的自然顺序片断中,即使他们以不同的方式与置于完整的叙事场景中的其他相似或相异元素联系起来看,或许更说明问题;另一方面,由于过于琐细的分镜头使希区柯克

[①] 〔法〕雅·奥蒙、阿·贝尔卡拉:《关于影片的本文分析》,任友谅、笃芒译,《世界电影》1988年第1期。

的影片接近格里菲斯的最初经验,我们可以按镜头的顺序最简便不过地单独分析各个元素;再者,这一段落完全没有音乐和几乎没有对话,它仿佛有意在有声电影之中突出无声电影的高度的风格化功效和说明性功效。"因此,这一实例便于分析,尤其是便于使电影'本文'的引证始终具有推论性,但是,这种便利也有其弊端。这个例子因严格的顺序性和众多的镜头数目而有这两重局限性。"

在进行段落分析的过程中,雷蒙·贝卢尔按照本文分析的原则,将上一段落分切成了可标识的若干片断。其中,大部分镜头系列被分成两大组合体,分别用 A 与 B 标识,第一组合体中的各系列称为 A_1、A_2 等,第二个组合体的各系列称为 B_1、B_2 等,两组合体由一个中心决定其特点,称为 A 中心或 B 中心,开始的系列和结尾的系列分别用"出发"和"到达"这两个词来表达。这样,就得出如下"示意性概括表":

3—12　　出发
12—14　　(A_0)
15—24　　A_1
25—31　　A_2
32—36　　A_3(A 中心)
37—43　　A_4
44—56　　A_5—B_1
56—60　　B_2(B 中心)
60—71　　B_3
72—84　　到达

按照"示意性概括表",文章分别从"视线"、"取景"和"运动"等几个方面,评述了"A 中心"和"B 中心"的结构功能及其重要性,还专门分析了这一段落的"结尾"和"开端"的特点,并指出:"整个段落的开端和结尾互相呼应,正如 A、B 两个中心是彼此映衬的一样。这种双重运动具有自身逻辑性,中心 A 是赠礼的时刻,中心 B 表现了视线的转换和目光的相遇。赠礼的情节是在避开视线的情况下,在屋内悄悄展开的;礼物只是家养的鸟。而两种目光的交锋引来了野鸟:在镜头 56 中,当米奇拿着望远镜跑出房子时,掠过几只海鸥;在镜头 59

中,当他放下望远镜微笑着跑出画面奔向自己的汽车时,传来海鸥的叫声(画外音)。这段场景的开端使人预感到赠礼和相遇情节的出现,通过一种半强制的形式引入全部元素;使赠礼和相遇结合起来的结尾是按照符合逻辑的新布局组织这些元素的,这种布局在各方面都符合这些元素在整个段落中从形式上和语义上的发展。"至于镜头84亦即最后一个镜头,文章的分析也是注重其独特的结构功能。作者表示,镜头84的任务是表现梅兰妮和米奇的相遇,自这段场景开始以来,它还是第一次把米奇和梅兰妮表现在同一个画面里,它结束了在镜头75中米奇出现在堤岸上的运动,并且把镜头78中进入画面的海鸥的飞翔情景浓聚到这个运动中;它是镜头83的继续,并且在海鸥的袭击之后再次肯定了与交替原则的一次全面断裂。这时,梅兰妮与扶着梅兰妮的米奇一起向前走,镜头85通过与此相应的较长的镜头运动把许多镜头连为一体,这些镜头分解了梅兰妮在渔夫身边走下梯子的动作。①——雷蒙·贝卢尔的本文分析实践,较好地完成了他自己预先规定的目标,即分析《群鸟》该段落在由画面呈现的叙事进程中,通过重复和变异的双重制约产生意义,而重复和变异又是根据对称和非对称的逻辑推进划分层次的这一独特的叙事表征。该文分析严格遵循以影视作品本体为研究对象的分析原则,坚决排斥文本以外的任何因素,成为电影本体批评中较有代表性的一种批评模式。②

① 〔法〕雷蒙·贝卢尔:《〈群鸟〉一个段落的分析》,单万里译,《世界电影》1987年第2期。

② 或许感受到了此种本文分析的"难度",在《不可企及的本文》(远婴译,《世界电影》1992年第3期)一文中,雷蒙·贝卢尔从对音乐本文、绘画本文以及戏剧本文特征的把握入手,阐释了电影本文与上述本文之间的异同,提出了"电影本文是一种不可企及的本文,因为这一本文是无法援引的"这一著名论点。按雷蒙·贝卢尔,克里斯丁·麦茨曾表明,只要电影一开口说话,其中就出现了五种物质表现形式的组合:语音音响、字幕、音乐音响、自然音响、运动影像。前两个元素作为援引对象似乎并不困难。复述电影中的对话是最轻松的事情:做这种工作的人决不会出错。他们往往以为,再现一部影片,就是写出其中的对话,对影像进行令人难以捉摸的排列组合,从而重构一个似乎是影片所讲述的故事的虚幻对象。显然,这里遗漏了某种东西:字幕完全属于文学范畴,而对话既(转下页)

跟雷蒙·贝卢尔的文章相比，与其说罗杰·奥丹的《语法模式，语言学模式及电影语言的研究》一文是电影本文分析的具体尝试，不如说是有关电影本文分析方法的一次深入探讨。《语法模式，语言学模式及电影语言的研究》一文检讨了此前各种电影语言研究的弊端，提出建立一种本文语言学的主张。文章首先批判了"传统的语法模式"，这种由法国学者巴塔叶博士在《电影语法》(1947)与培铎米欧在《论电影语法》(1946)等著述中采用的电影语法模式，对传统法语语法的参照可谓费尽心机：传统语法从单词出发，给词分类，然后研究句子结构以及句子与句子之间的联系。同样，他们的电影语法也是从镜头出发，排列出镜头分类表，接着确定段落构成法，以及罗列分段的"标点符号"（"化入等于句首的大写字母；化出是句点。""切和划相当于惯用的逗号"）。文章中，罗杰·奥丹列举出了人们对这种电影语法模式研究的几点批评："着重文体学分析，而语言学分析不足。""过分强调规范性。""机械地将'自然'语言的语法步骤套用到电影语法上来。"以及"概念隐喻化"等等。

接下来，罗杰·奥丹批判了"帕索里尼的'异端'语言学"。文章指出，尽管帕索里尼的研究不大参照传统语法，而是更多地依赖符号学和语言学，但是，在他的论述中，照样有"比附"的倾向和"概念隐喻化"的倾向，同上文分析过的语法派在这一点上并无二致。所谓"比附"倾向，是指竭力在电影语言中找出双重分节的努力，而所谓"概念隐喻化"倾向，是指一心想把电影语法比附传统语法模式的结果。按罗杰·奥丹的观点，要同"比附"倾向和"概念隐喻化"倾向彻底决裂，并毫不含糊地界定电影究竟在哪方面与语言学有关的重任，落到了

(接上页)属于音响范畴，又属于文字范畴；对话可以预先写出来，即使是即兴发挥，也能够笔录下来，因为它已不再变化。但是，只要它一经被援引，就将受到大大的简化：它失去了语调、强度、音色、高度等所有那些构成嗓音物理深度的东西。自然音响也是如此。同样，影像如图画一般在空间中展开，它又像故事一样延伸为时间，其单位的系列性在某种程度上又使它近似于音乐作品。就这一点而言，它也确实不可援引。因为书写本文不能再现只有通过放映器械才能显示的、保障现实感的运动幻觉。所以，即使复制了大量的影像图片，也总是无法克服把握影片本文的难题。

克里斯丁·麦茨身上。通过克里斯丁·麦茨在《散论电影表意》、《语言和电影》等著作中的努力，语言学与电影之间的联系终于得到确立，语言学（而不是文学或语言）几乎成为研究电影语言非参照不可的一门学问。同样，克里斯丁·麦茨等人对电影语言的研究也推动了语言学和符号学的发展。

　　文章最后，作者表示，尽管目前的语言学已经及早地抛弃了"单词"这个单位，但各种语言学理论仍然还是"句法学"，即便如此，仍然有一股潮流正在扩大，而且踌躇满志，这就是"本文语言学"。本文语言学的独特之处在于，第一，它确认了以本文而不以句子为分析基础的必要性；第二，它确认了建立一种既能阐明非语言学"本文"，又能阐明语言学"本文"的理论的必要性。关于第二点，作者指出，这种必要性同如下的验证有关：即验证到语言学内部（例如在语义层次上）存在着超语言学，而在非语言学的表述中也存在着语言学：倒并不是因为多数影片都有词语介入（片头字幕、说明字幕、对白、解说词等），问题还在于承认画面中确实存在着一种真正内在的词语性，而这种特性恰恰是造成画面结构，使画面具有可读性的条件之一。法国学者米歇尔·柯林和其他少数几位电影理论研究者就是从这个角度进行工作的。他们试图将电影符号学同裴托菲、温德里许和哈里德等人的"转换生成语法"挂上钩，也就是在"本文"发展中进行考察。在《论叙事片的语言学描述》一文中，米歇尔·柯林提出了进行电影本文语言学的一些"可行的"工作：第一，给一种电影语段规定一种潜语义的形式表现——谓语 X^1，X^2，……X^n，其中每一变体都有相应的一种实例，能使人在论证范围内核定某一参与成分所起到的作用；第二，运用"题旨"和"意旨"这两个旨在尝试阐明姑且称之为表述"级数"的概念，来描述影片的各种语段；倘若这两个概念可以用来描述一部影片，那么就可能得出这样的结论：出现在一个画面内的诸元素是线性排列的；第三，在一种电影语段中区分出现成的和新的内容。[①]——正如罗杰·奥丹

[①]〔法〕罗杰·奥丹：《语法模式，语言学模式及电影语言的研究》，李恒基译，《世界电影》1988年第1期。

所言,像米歇尔·柯林那样,走本文语言学的路,既为词语语言研究,也为电影语言研究开拓了解决其他模式迄今无从解决的种种问题的前景。确实,电影的本文语言学研究,由于开始显示出从整体上关注影片的"题旨"、"意旨"和"内容"的倾向,因而克服了此前电影本文分析沉迷于琐细的镜头、画面和段落研究的嗜好,为电影的本体批评模式灌注了新鲜的内涵。

可以相信,阿·贝尔卡拉的《关于影片的本文分析》一文,正是受到了罗杰·奥丹所提出的电影本文语言学研究的影响。文章在对大卫·格里菲斯的影片《党同伐异》进行本文分析的时候,没有如雷蒙·贝卢尔分析希区柯克的《群鸟》一样,陷入镜头和段落分析的繁琐程序之中,而是在对文本"题旨"、"意旨"和"内容"进行剖析的过程中,建立起了影片的"本文系统"。文章指出,《党同伐异》由四段不同的故事组成,这四个故事先是分别展现,然后随着节奏的逐渐加快,四个故事穿插在一起:包括巴比伦的陷落,耶稣在巴勒斯坦受难记,16世纪发生在法国的圣·巴尔特莱米日的大屠杀和一个发生在与影片创作同时代的美国"现代"故事。由于平行蒙太奇在影片结构中的普遍作用,这部影片在结构上别具一格。这种平行蒙太奇是特殊段落结构类型,属于一种专有电影符码,就是与影片片断的组合配置有关的蒙太奇符码。当然,这种结构也可能出现在文学叙事和戏剧作品中,但是,在这里,它是电影专有的,因为必须充分发挥电影的能指作用,以产生独特的和强烈的视觉情感效果:运动画面的动态连续。平行蒙太奇是蒙太奇修辞格中的一种,它与其他类型的段落安排形式相对立:譬如,确立各段落间的共时性关系的交替蒙太奇和按照时间进程使各段落彼此衔接的一般线性蒙太奇。

接着,阿·贝尔卡拉指出,交替蒙太奇是格里菲斯在比奥格拉夫影片公司拍摄的短片中"完善"的蒙太奇修辞格。它被应用到《党同伐异》中,但是限于各插曲内部,即用于那段现代故事的结尾部分(汽车追赶火车的段落,被判绞刑的无辜青年的生命就取决于这场追逐)。因此,电影语言,即在《党同伐异》之前电影整体构成的抽象关系系统,已经为格里菲斯提供了表意形式,即平行蒙太奇。后来,影

片的本文系统利用、加工并改造了它。他把这种蒙太奇用于影片的整体，然后逐渐加快变换速度，先是表现各段落组合之间的平行性（影片开端），然后是各段落之间的平行性（影片中部），最后是表现段落之中和镜头之间的平行性，从而蒙太奇的"绞肉机"（爱森斯坦的比喻）打破了段落的完整性，最后的加速只是这种自身平行性的表现法的产物，这种运动方式完全改变了这种蒙太奇形式的原貌，直至完全破坏它：影片系统就是从语言性上对影片的加工。

同样，贯穿始终的这种平行蒙太奇与影片的特有主题密切相关，这个主题是以电影外的表意形态为基础，这就是与片名《党同伐异》截然对立的意识形态性外观：通过繁杂的历史事件，运用不断出现的体现善良与慈爱的寓意画面——摇着摇篮的母亲。这部影片的本文动力结构的基础是在一开始表现盲目狂热性的时候，各插曲间的界限十分明显，然后是打破这种界限，继而各段落融为一体，旨在透过繁杂的偶然性现象，具体表现出党同伐异的共同本质。这种对抗关系的处理造成平行性的新层面，这个层面不再以等同关系为基础，而是以矛盾对立关系为基础。实际上，影片中开掘的意识形态主题与影片外的各种决定因素密切相关，它顺应了在南北战争之后的美国社会中以和解意识为主导的一般思潮，和解意识则确定了独有的电影修辞格（这种修辞格反过来赋予这种思潮以具体的形式）：平行蒙太奇。

文章结尾，阿·贝尔卡拉总结道："影片系统本质上是混合式的，这是电影内的东西与电影外的东西的聚合，是语言和本文的聚合，这是冲突式的聚合，它使这两者原有的'新陈代谢规律'完全改观。"①——将本文分析从纯粹"电影内"的和"语言"的分析导向"电影内"的与"电影外"的分析的结合以及"语言"的与"本文"的分析的结合，正是阿·贝尔卡拉《关于影片的本文分析》一文所着力倡导的作风。这也在相当程度上改变了电影本文分析的初衷。

① 〔法〕雅·奥蒙、阿·贝尔卡拉：《关于影片的本文分析》，任友谅、笠芒译，《世界电影》1988年第1期。

正当阿·贝尔卡拉发表《关于影片的本文分析》一文的时候,美国学者罗伯特·C.艾伦也在电视批评中试图对电视尤其肥皂剧进行本文分析。在《肥皂剧的解析:符号学初阶》(1983)一文中,罗伯特·C.艾伦的尝试得到了集中体现。文章开始,作者审视了电视批评界或大众媒介对电视肥皂剧的批评状况,一针见血地指出:"本文认为,首先,对于肥皂剧缺乏认真的美学探讨,其原因不在肥皂剧内容的简单,而在于许多评论家不能把肥皂剧作为本文作出解析;其次,肥皂剧应被当作社会现象来研究(有谁能说这样的传播媒介产品不是重要的社会现象:它每天供一千四百万人受用;每年给它的制造者挣得七亿美元)。但是,对于肥皂剧的社会、文化方面的分析、对于肥皂剧观赏的分析必须基于对下列问题的更好理解之上,即肥皂剧是怎样充当有意义和有乐趣的产生者的。"为了回答这一问题,罗伯特·C.艾伦指出,肥皂剧向本文分析者提出的第一个问题就是怎样规定他的(或她的)研究对象的问题。肥皂剧的一个主要美学特征是它对于叙事终止的"绝对阻抗"。虽然次要情节通常都得到解决,但肥皂剧本身的"故事"却永远没有尽头,也永远不能有尽头;甚至当肥皂剧节目被取消时,其最后几段的情节仍然很难把叙述的头绪理个清楚。肥皂剧的"无终止性"使它难以适应许多类型的叙事体本文分析,因为作为这些分析的对象的例文已经假设了叙述的终止性。它们的设想是:本文的主要作用之一就是解决作品开始所提出的谜,从而导致本文的解决、观众的满足和终止。那么,对于肥皂剧又该怎么办呢?

罗伯特·C.艾伦明确表示,只有将肥皂剧自其开播以来所有各段的情节总加起来,才能将该肥皂剧作为本文加以细述。因此,肥皂剧本文分析需要处置的是一个"庞大的总体例文"、一个"仔细的叙述长篇",把肥皂剧当作记叙文处置无异于把研究者推向了一个无法对自己研究的本文加以详细说明的尴尬境地。当然,如果把研究视野转向更为广阔的符号学领域,就会发现一个能够更好地处置肥皂剧提出的那些特殊问题的分析框架,这样做可以把叙述仅仅当作作为本文的肥皂剧的若干方面中的一个方面。

那么,读解肥皂剧意味着什么呢? 罗伯特·C.艾伦指出,读解肥

皂剧的时候,所发生的是观众与本文的复杂交流,在交流中一批明显的"符号"把读解者卷进了"解释"的过程之中。这些明显的"符号"包括:第一,电视—电影的符号。这是电视从传统好莱坞叙事电影那里吸收来的符号的合成物,它们为肥皂剧与大多数其他叙事体电视形式所共有。第二,肥皂剧形式的符号。这是来自肥皂剧形式本身的符号,例如:肥皂剧对时空的使用、肥皂剧表演的符号、多重而交叉的叙述的使用、某种类型的非叙述性音乐的使用、每一节目片断中作为结构手段的商业广告的使用以及既存在于片断间又存在于片断内的叙述的严重累赘,等等。第三,本文的符号。每出肥皂剧在内容和风格方面都有它自己的一套期待和参数;这些期待和参数由观众来识破,并被观众用来看懂每个片断的意义,这种本文符号中的一个重要方面就是某一具体肥皂剧中人物间的关系网络。第四,本文之间的符号。一切文化产品都存在于其他本文的网络之中,它们不可避免地与这些网络发生某种关联,肥皂剧也不例外。读解者经常把他所研究的本文和他所体验过的其他本文的百科全书作比较,而肥皂剧的作者们在他们对新的曲折情节的无休止的追求中有时还相当公开地利用本文之间的关系。第五,思想意识的符号。在理解肥皂剧中的一个情节时,观众常常会依赖他自己对世界的感受,以及对是非、真理和真实的意识,根据自身的经验和价值观来判断。

在具体分析了读解者如何"解释"这五种主要的"符号"之后,罗伯特·C.艾伦得出结论:"许多评论家喜欢谈论'肥皂剧的世界',以此与'真实世界',或至少与观众的世界相比较,似乎肥皂剧的社会意义就在于两者的比较之中。但肥皂剧并不是提供一个简单的信息而已,它提供了显示符号学上各种可能的异常复杂的场地,各种不同的观众可以以各种不同的方式来使用这些场地。恰恰是这种开放性使肥皂剧成为历史上独特的一种电视节目形式,但也恰恰是它使肥皂剧的'信息'或'思想内容'很难说清楚。看来重要的不是辨明肥皂剧在艾柯的系统里究竟属限定性还是开放性本文,而是我们所探讨的肥皂剧实际上是一种极其重要的经济、美学和文化的产物;其复杂性只是现在——在经历了将近半个世纪之后——才被大众传播的学者

们慢慢承认。"① 可以看出,罗伯特·C.艾伦的电视本文分析,无疑综合了文学本文分析与电影本文分析的发展趋势,为当代电视批评拓展了新的思路。

与西方影视本文分析相比,中国的影视本文分析只是在20世纪80年代中期才开始起步的,并受到西方现代电影理论的深刻影响。并且,这种影响是以相当直接、也相当快速的方式,展示在中国电影理论批评工作者面前的。

1984年8月,中国电影家协会邀请了三位美国的著名电影学者到北京讲学,举办了为期三周的"第一届暑期国际电影讲习班"。洛杉矶加州大学电影电视系教授尼克·布朗、洛杉矶加州大学电影资料馆馆长罗伯特·罗森以及南加州大学电影电视研究理论系主任贝弗里·休斯敦分别作了题为《西方电影理论史及当代电影理论的若干问题》、《从社会学观点分析电影语言的表现和发展》以及《美国五十年代的情节剧电影》的讲演。此后,这种以传播西方电影理论批评新思想、新观念和新方法为主的电影文化交流活动,连续四年在中国举行,除了尼克·布朗、罗伯特·罗森、贝弗里·休斯敦以外,还有珍·斯泰格、维·索布切克、比·尼柯尔斯、布·汉德逊、安·卡普兰、戴·波德维尔和罗·斯科拉等电影学者,在讲习班上就《近十年优秀影片的结构和风格》、《从多媒体的角度探讨导演问题》、《好莱坞歌舞片的神话》、《从希区柯克的读解谈关于阐释的问题》、《叙事理论》、《新电影史学》、《当代好莱坞电影中的妇女形象》、《电影理论和实践》、《法国电影新貌》等论题,展开了较为详细的分析、研究和讲解,一百多位中国电影创作者、电影教学人员以及电影理论批评工作者从中获益,使中国电影理论批评界首次建立起了对电影观念及其发展的较为全面的基本认识。②

① 〔美〕罗伯特·C.艾伦:《肥皂剧的解析:符号学初阶》,肖模译,《世界电影》1989年第4期。
② 这些电影理论家的代表性文章,大多被翻译成中文,发表在这一时期的《世界电影》、《当代电影》及《电影艺术》等刊物上。

除了散点式的全面扫描外,中国电影界还注意集中地、深入地吸纳西方电影理论。1986年10月至11月,应北京电影学院邀请,尼克·布朗教授还专程来华,开设西方电影理论史专题系列讲座,[①] 在尼克·布朗的讲授中,包括爱森斯坦和巴赞在内的各种电影理论形态,获得了一种新的理解方式和阐释视野。除此之外,英国电影理论家汤尼·雷恩主讲了影片分析,美国电影理论家达德里·安德鲁主讲了电影阐释学。这些讲座,使中国的电影研究者对现代西方电影理论的思辨性和批判性,保有了一种更为清晰的印象,并开始认真反省中国电影理论批评偏向感性化和随意性的非"科学"性特点。

同时,崔君衍撰写的长篇电影理论文章《现代电影理论信息》,以及李幼蒸撰写的电影理论专著《当代西方电影美学思想》与其选编的西方电影理论译文集《结构主义和符号学——电影理论译文集》等等,[②] 也受到中国电影理论批评界的广泛重视。另外,苏联格·巴·查希里扬的《银幕的造型世界》(伍菡卿、俞虹译)、美国李·R.波布克的《电影的元素》(伍菡卿译)、法国安德烈·巴赞的《奥逊·威尔斯论评》(陈梅译)和《电影是什么?》(崔君衍译)、《电影改编理论问题》(陈犀禾选编)、美国斯坦利·卡维尔的《看见的世界——关于电影本体论的思考》(齐宇、利芸译)、美国达德里·安德鲁的《电影理论概念》(郝大铮、陈梅译)等,[③] 也都相继翻译成中文出版发行,对于开阔中国电影理论批评工作者的视野,无疑具有相当重要的帮助。

也正是在西方电影理论思潮的巨大冲击之下,中国电影理论批评工作者进一步加强了对电影本体的认识。西方电影理论的各种观念和方法,如结构主义和符号学、意识形态分析、精神分析批评、叙事

 [①] 尼克·布朗在中国的"西方电影理论史"系列讲座的成果,结集为《电影理论史评》(徐建生译)一书,由中国电影出版社1994年出版。

 [②] 崔君衍:《现代电影理论信息》,《世界电影》1985年第2、3、4期;李幼蒸:《当代西方电影美学思想》,中国社会科学出版社1986年版;李幼蒸选编:《结构主义和符号学——电影理论译文集》,生活·读书·新知三联书店1987年版。

 [③] 分别由:中国电影出版社1983年、1986年、1986年、1987年、1988年、1990年以及上海文艺出版社1990年出版。

学、女性主义批评、类型片研究等等,开始被中国的电影理论批评工作者运用到具体的电影批评实践之中,以期打破中国电影理论批评的思维定势。① 在电影本文分析领域,苏牧的著作《荣誉——北京电影学院影片分析课教材》具有一定的代表性。②

应该说,《荣誉——北京电影学院影片分析课教材》是中国电影批评界真正以本文分析原则读解影片的成功尝试。在此之前,大量的影片分析、作品鉴赏或名著读解,都是以本文分析为手段,迫不及待地去探寻或印证特定作品的主题和内容,只有该著作基本做到了以本文分析为最终目的。当然,该著作的本文分析实践,类似于阿·贝尔卡拉对格里菲斯影片《党同伐异》"本文系统"的分析,而与雷蒙·贝卢尔分析希区柯克影片《群鸟》时繁琐的镜头考辨有异。仅以作者对英国导演艾伦·帕克影片《鸟人》的分析为例。

作者对影片《鸟人》的分析,基本上从"影片的开场"、"'鸟人'的三次飞翔"、"《鸟人》视听元素总结"以及视角、特写镜头等"其他"方面展开。仅就"《鸟人》视听元素总结"一节看来,作者便抓住了"色彩"、"运动"、"摄影机角度"、"剪辑"、"音响"和"音乐"等领域,进行细致的本文分析。关于"色彩",作者又分别以"色调"与"局部色相"的分析来完成。在"局部色相"部分,作者不厌其烦地归纳出影片中分别出现的"黑色"、"白色"和"蓝色"。其中,"黑色"包括:艾尔的军服、艾尔战前的衣服、战前艾尔女友的衣服、旧福特汽车、医院大夫的衣服、过去时空中舞会上"鸟人"的衣服等。"白色"包括:艾尔的衣服、艾尔脸上的绷带、大夫的衣服、护士的衣服等。"蓝色"包括:现在时空中"鸟人"的衣服、过去时空中"鸟人"的衣服、过去时空中那个喜欢"鸟人"的女孩的纱裙等。为了分析这些"色彩"的结构功能和"意旨",作者指出,从某种意义上说,《鸟人》的主题是制作者运用色彩元

① 例如:钟立的《朦胧的现代女性意识》(《当代电影》1986年第5期);张卫的《〈蝶变〉读解》(《当代电影》1987年第5期);姚晓濛、胡克的《电影:潜藏着意识形态的神话》(《电影艺术》1988年第8期)等。

② 苏牧:《荣誉——北京电影学院影片分析课教材》,中国电影出版社2000年版。

素展开的,整部《鸟人》可以说是一场"色彩"大战,不同的色彩互相进犯、互相吞噬。在西方观念中,黑色、白色是一种"现实"的颜色,而蓝色则是西方人特别偏爱的一种颜色,它象征着浪漫、诗意、富于幻想,同时它又是忧郁的。影片中,艾尔和其他人往往是黑白两色,惟独"鸟人"被作者赋予了蓝色(那个喜欢"鸟人"的女孩除外),于是,现实与浪漫、肉欲与无欲、明朗与忧郁交织在一起。另外,在《鸟人》中,随着"鸟人"鸟化程度的加剧,影片蓝色的浓度也在加强。如:在过去时空中,"鸟人"的衣服往往是蓝色色块和其他颜色色块的组合;而在现在时空中,"鸟人"的服装则是单纯的蓝色。最为明显的是:在过去时空中,"鸟人"是处在正常的色彩布光中的,而在现在时空中,"鸟人"则完全处在蓝色的布光中。而起初每当艾尔走进医院中的蓝光时,他便会歇斯底里大发作,不过,后来艾尔对此也适应了。还有,影片的结构是时空交错式结构,现在时空总的色彩倾向是偏蓝的,而过去时空则是一个以白色、黑色为主的彩色世界。——将"局部色相"的分析与影片的总体情绪和基本意旨联系在一起,使本文分析既具镜头、画面分析的技术性特点,又具题旨和意旨分析的深度。苏牧在《荣誉——北京电影学院影片分析课教材》一书中的努力,为中国影视本体批评中的本文分析作出了一定的贡献。

二 作者论

作为影视本体批评模式的重要组成部分,作者论的第一次提出是在1954年1月。在法国《电影手册》第31期上,弗朗索瓦·特吕弗发表了令其名噪一时的文章:《法国电影的某种倾向》。[①]

在这篇文章中,弗朗索瓦·特吕弗以少见的刻薄辛辣的口吻,攻击了那些在法国影坛上通常被称为"优质传统"的电影导演及其作品,如让·德拉努瓦的《驼背人》和《阴暗之处》、克洛德·乌当-拉哈的《热恋中的管子工》和《情书》、伊夫·阿列格莱的《梦幻匣》和《黎明的恶魔》,以及

① 〔法〕弗朗索瓦·特吕弗:《法国电影的某种倾向》,黎赞光译,《世界电影》1987年第6期。

同样属于"优质传统"之列的"心理现实主义"派电影剧作家,如让·奥朗什和皮埃尔·博斯特、雅克·西居尔、亨利·让松等等,并一针见血地指出:"按照他们的想法,任何故事都要包括甲、乙、丙、丁各色人物。在这种程式内部,一切都是按照仅仅涉及已知人物的已知标准编排就绪的。处理上床睡觉都讲究对称均衡,取消原有人物,另外再虚构一些人物,电影脚本逐渐脱离原作,成为一个虽无定型,却也吸引人的整体,于是,一部新影片便堂而皇之地进入'优质传统'之列。"

"优质传统"电影的陈词滥调和刻板僵化,使弗朗索瓦·特吕弗无法容忍。针对人们可能会向他提出的一些问题,如:为什么不能"一视同仁"地赞美所有在"传统和优质"之内孜孜不倦的电影家?为什么如此"轻率地嘲弄"这种"优质和传统"?为什么不能像赞美雅克·贝克那样赞美伊夫·阿列格莱,像赞美罗贝尔·布莱松那样赞美让·德拉努瓦,像赞美雷诺阿那样赞美克洛德·乌当-拉哈?弗朗索瓦·特吕弗直截了当地表示:"因为我不相信'优质传统'和'作者电影'能够和平共处。"显然,在弗朗索瓦·特吕弗看来,在法国电影界,只有让·雷诺阿、罗贝尔·布莱松、雅克·贝克以及让·谷克多、阿倍尔·冈斯、马克斯·奥菲尔斯、雅克·塔蒂和罗歇·莱恩阿特等人的作品才是"作者电影",也只有他们这些导演才算真正的电影"作者":因为他们的作品"观念新异"、"大胆探索",他们的创新是"搞电影的人的创新",是"电影导演的创新"。

继弗朗索瓦·特吕弗在电影批评界首提"作者"概念之后,一群活跃的同样无视传统观念的法国人,如雅克·里维特、克劳德·夏布罗尔、让-吕克·戈达尔和埃里克·罗麦尔等蜂拥而至,在《电影手册》和《艺术与演出》杂志上发表文章,追随弗朗索瓦·特吕弗的主张。按法国学者诺·缪尔托的表述,对这些"作者论"的拥护者而言,只有一条命令:向着辉煌的昔日开火。在他们的进攻中,确有年轻人对"父辈电影"的出自内心的蔑视的成分,他们认为那些影片充斥着陈旧的公式,令人窒息;不过,他们也别有企图:为了占领阵地必须扫清障碍。①

① 〔法〕诺·缪尔托:《特吕弗的反常特点》,方园译,《世界电影》1985年第3期。

这样，在《电影手册》上，除了让·雷诺阿、罗贝尔·布莱松、雅克·贝克以及让·谷克多、阿倍尔·冈斯、马克斯·奥菲尔斯、雅克·塔蒂和罗歇·莱恩阿特等法国导演被指认为电影作者（cineaste）以外，20世纪30—40年代美国电影中的重要导演如阿尔弗雷德·希区柯克、约翰·福特、霍华德·霍克斯等，也被当成了重要的电影作者。《电影手册》第150—151期就曾列举出120名美国电影作者。按弗朗索瓦·特吕弗和雅克·里维特等人的观点，他们是根据严格的有关"导演个性"和"影片风格"的标准来进行选择的，并强调，真正的电影"作者"应该是把某种真正个人的东西带进他的题材的人，而不仅仅是在饶有趣味、不爽分毫但却毫无生气地制作出表现原始素材的作品的人；"作者"不会仅仅把他人的作品忠实地、无我地摹写出来，而是把素材用于表达他本人的个性；同时，当一位导演的风格在其全部作品中能有"一致性"的表现时，而且当这种风格是"有意义的"时候，这位导演就可荣获"作者"的称号，有了"作者"的身份，就会被看做是伟大的电影导演了。[①]

显然，弗朗索瓦·特吕弗等人的努力，有助于促使公众逐渐把现代电影看成一种艺术形式，并促使电影创作者重新关注电影的艺术目标。弗朗索瓦·特吕弗等人的"作者政策"理论，很快就传到了美国和英国，并在英美电影批评界引起重大反响。1963年，在一篇题为《论1962年的作者论》的文章中，美国学者安德鲁·萨里斯表示："为了避免引起混乱，从今以后，我将把'作者政策'简称为'作者论'。"后来，在《美国电影》（1968）一书中，安德鲁·萨里斯又不得不承认："最终看来，'作者'理论与其说是一种理论，倒不如说是一种态度，是一个把电影史改变为导演传记的价值表。"[②] 正是在"把电影史改变为导演传记的价值表"这一点上，"作者论"在美国电影批评界引发了一

[①] 李幼蒸：《当代西方电影美学思想》，第138—139页，中国社会科学出版社1986年版。

[②] 〔英〕爱·巴斯科姆：《有关作者身份的一些概念》，王义国译，《世界电影》1987年第6期。

场较大规模的争论。

由于"作者论"不再根据一部影片的表面价值来加以评论,而是把影片看成电影创作者的世界观的反映;也由于"作者论"要求联系电影创作者的所有作品来分析他的世界观及其独有的艺术特点,所以容易在电影批评界导致一个必然的结果:把导演分成"等级"。有些导演被看成是"伟大"的,但许多蔑视电影的人根本就不同意说电影导演可以成为"伟大"的人物,因为他们认为电影业能够生产的高质量影片为数极少。另外,以沙里斯为首的美国"作者论"影评派无数次地排列出所谓"主要导演"、"重要导演"以至"次要导演"的名单,尽管一般人对让·雷诺阿、查理·卓别林和卡尔·德莱叶这样的艺术家成为"主要导演"较少异议,但是,相当不少的"接近伟大水平"的电影创作者,却是许多影评家不敢恭维的。

不仅如此,美国的"作者论"影评派为了树立导演的声名,始终遵循着下述原则:从一个电影创作者摄制的所有影片中可以明显看出他的个性,正像从小说中可以看出作家的个性一样。然而,反对"作者论"影评派不假思索地就否定了这个原则,他们声称,这样的原则可以用来为最糟的电影创作者辩护,因为后者的愚蠢也可以在一部又一部的影片中表现出来。"作者论"与反"作者论"影评派的争论,在针对霍华德·霍克斯的问题上得到了非常集中的体现。

霍华德·霍克斯(Howard Howks)是主要活跃在20世纪30—60年代的美国著名编剧、导演和制片人。从1926年导演第一部影片开始,他编导并监制了众多的各种样式的影片。其中,较为知名的有《拂晓巡逻》(1930)、《疤脸大盗》(1932)、《育婴奇谭》(1938)、《只有天使有翅膀》(1939)、《红河》(1948)、《绅士偏爱金发女郎》(1953)、《法老的土地》(1955)等等。在一般人眼中,霍华德·霍克斯不是一个创新者,他只是沿着别人创造出来的样式,拍摄出一些堪称佳作的影片。尽管他还是可以称得上一个颇有才气的导演,但无论如何是比不上约翰·休斯顿的,而约翰·休斯顿的《宝石岭》无疑是电影史上的经典作品。但是,"作者论"影评派不同意这一说法,他们不喜欢约翰·休斯顿,对他的评价也远远低于对霍华德·霍克斯的评价。他们

对约翰·休斯顿的《宝石岭》嗤之以鼻，却非常认真地注意起霍华德·霍克斯关于在非洲打猎的影片《哈塔里!》，及其挖苦钓鱼人的影片《人们爱好的运动?》。然而，在反对"作者论"的人看来，把诸如《人们爱好的运动?》中的滑稽场面，同霍华德·霍克斯过去更受欢迎的影片《育婴奇谭》连在一起，实在过于牵强。他们认为，首先，《育婴奇谭》并不是一部经典性作品；其次，即使《育婴奇谭》是一部经典作品的话，一部二流影片也不能因为同它有相似之处就变成一流影片。

霍华德·霍克斯之争，反映出"作者论"在美国电影批评界遭遇的尴尬处境。即便如此，对于美国电影批评来说，"作者论"仍是一种有价值的激素，与在法国一样，它也有助于人们思考电影在文化上的地位，并提高了人们对20世纪30—40年代美国电影的评价。在此之前，包括摄制这些影片的美国电影业自身在内，也都认为这一时期的美国电影毫无价值。按美国学者斯坦利·梭罗门的总结，在一定程度上正是"作者论"影评家使公众意识到了以下两点："第一，存在许多质量很高的影片；第二，这样的影片中有许多是值得加以研究的，不应该只是随便看看而已。"[①] 确实，"作者论"影评家一次又一次地列出优秀影片和优秀导演的名单，这些名单本身也许带有武断和主观的成分，但是，从这些名单可以看出，"作者论"影评家对于电影研究的态度是严肃认真的，他们还帮助人们从历史的观点研究电影，因为他们喜爱的许多影片是多数电影观众几乎已经忘记和需要恢复名誉的无声影片。当然，由于把主观的、文学的标准强加在电影之上，同时，往往运用分析文学作品的方法来对待电影作品，而从来没有形成首尾一贯的电影评论风格，使得有些优秀的电影导演不受"作者论"的欢迎，甚至包括黑泽明和英格玛·伯格曼这样真正伟大的创造性艺术家。这样的缺陷显然是美国的"作者论"电影批评需要深刻检讨的地方。

即便如此，在美国，"作者论"电影批评仍然得到了较高的正面评

[①] 〔美〕斯坦利·梭罗门：《电影的观念》，第241页，齐宇译，中国电影出版社1983年版。

价。在这方面,斯坦利·梭罗门的表述较有代表性:"无论'作家派'影评派有什么缺陷,他们在电影史上出现的时刻,恰好是需要比较系统的电影评论的时刻。在美国,这种需要尤为迫切,因为那里一般是由从来不认真考虑电影理论的评论家随心所欲地对影片进行评价。'作家论'影评派挽回了一些人的声誉,确立了另一些人的声誉。他们未能使许多人相信科尔曼的影片值得认真对待,但是他们把麦克斯·奥弗尔斯(《洛拉·蒙代》、《戒指》、《被捕》)列为伟大的导演,使人们注意到在一般公众中从未出名的这位优秀导演。他们还为公众起先不赞同的一批影片挽回了名誉(例如希区柯克的《群鸟》),这些影片在联系导演后来的其他作品来看时,就变得较易理解和较为动人。总之,这一派影评家功大于过,他们影响了评价当代电影的标准,确立了导演作为艺术家的首要地位,还使观众更加意识到电影的艺术发展。"[①]

相较而言,英国的"作者论"电影批评已经从简单的评价问题上转向对"作者论"的继承和发展,并力图将"作者论"与英国电影的创作活动与批评实践联系起来。在这方面,彼得·沃伦在《电影中的符号及意义》第三章"作者论"中的论述以及爱·巴斯科姆在《有关作者身份的一些概念》一文中的观点,具有一定的代表性。

彼得·沃伦的论述,首先回顾了"作者论"发展的过程及其"随意性"特点,认真检讨了两大派"作者论"影评家("一派坚持认为作者批评的目的在于揭示作品的核心意义,展示其主题动机,另一派则强调风格和场面调度。")之间的区别和联系。接着,将英国学者杰弗里·诺埃尔-史密斯对"作者论"的"精辟概括"原封不动地展示在读者面前:"这一理论发展的必然结果就是发现这样一种现象,即一个作者的作品所被肯定的特征并不一定就是表面上最显而易见的那些特征,批评的主旨便在于从对题材和处理手法的表面对比后面,揭示出那常常是深隐而令人难以察知的基本主题核心。这些主题所构成的

[①] 〔美〕斯坦利·梭罗门:《电影的观念》,第 242 页,齐宇译,中国电影出版社 1983 年版。引文中的"作家论"即为"作者论"。

组合模式即为该作者作品特有的结构,这种结构从内部限定着作品,并将它与其他作品区别开来。"随后,彼得·沃伦决定把杰弗里·诺埃尔-史密斯的这种"结构分析法"当作电影"不可或缺的批评武器",来对霍华德·霍克斯与约翰·福特这两位电影"作者"进行讨论。

对于霍华德·霍克斯,彼得·沃伦表示,霍克斯把自己样式繁多的作品归结为两大基本类型:冒险剧情片和疯狂喜剧片,这两大基本类型表现出对世界两种截然相反的看法:霍克斯视野中积极的和消极的两端。

在冒险剧情片中,尽管都极为关注英雄主义的问题,但霍克斯不同于约翰·福特和巴德·鲍蒂彻。约翰·福特将个人置于社会和美国历史之中,巴德·鲍蒂彻则坚持一种彻底的个人主义,而霍克斯寻求的是凌驾于个体之上的,与志同者风雨同舟、共展宏图的超越价值,他的英雄主人公并不具有历史的内蕴或代表时代的命运。在霍华德·霍克斯看来,人类最弥足珍贵的情感乃是排外性的、充满自信心的和纯男性群体中的忠义之情。霍克斯影片中的英雄人物大多是牛仔、捕马林鱼的渔夫、赛车手、飞行员和狩猎人等,他们离群索居,并经常面对死亡的威胁。要想加入这个群体,必须经受能力和勇气的考验,只有当某个成员干出危害其他成员的事情之后,这一群体才会产生内在张力。此时,该成员必须以某种格外勇敢的行动来弥补他的过错。同时,霍克斯的英雄人物常常以他们所从事的职业感到自豪,他们并不期待因尽职而得到赞扬,大多具备只求耕耘、不计收获的人生观。他们总是排斥在精英集团之外的人,实际上他们自外于社会,不是被放逐到非洲丛林就是流落于北极的冰天雪地之中;一般的圈外人通常被这群人视为芸芸众生,他们的作用就是目瞪口呆地看那些他们敌视的英雄所创造的种种业绩;另外,在霍克斯看来,男人都是平等的,至少在一个群体中是如此,而女人和动物的天地则是等同的。

彼得·沃伦指出,如果霍华德·霍克斯的全部作品是他的这些冒险剧情片,他就只能是一个较为次要的导演了。他之所以成为一个"作者",是由于除去冒险剧情片之外,还有与此成倒转的疯狂喜剧

片。如果说,霍华德·霍克斯的冒险剧情片表现的是男人对自然、对女人、对动物以及幼稚行为的主宰;那么,他的疯狂喜剧片则显示了对男人的羞辱以及男人的退化行为。在疯狂喜剧片中,英雄成了受难者,社会不再是被排斥和被蔑视的对象,而是以怪异的闹剧形式闯入。单就冒险剧情片来看,霍克斯的作品似乎显得孱弱单薄,缺乏生气,而一旦将其与疯狂喜剧联系起来研究,它们便显得丰富多彩,表现出活力。在每一个富有戏剧色彩的英雄身后,都可以发现存在着一个被褫夺了制导权、受到羞辱和失去常态的幽灵。可以看出,霍华德·霍克斯作品中的"对立体系"远较其他导演的作品复杂:它不像一般的影片那样只有两个含义宽泛的层面,而是存在着一个完整的形式上不断有所变化的"变体序列"。这样,作为批评者,就需要分析主人公本身所起的作用,而不仅是简单地分析他们操纵其运行的那个世界。

　　为了说明"作者论"所遇到"结构分析"的新使命,彼得·沃伦继续引入了约翰·福特的三部影片:《亲爱的克莱门丁》、《搜索者》与《射杀利伯蒂·瓦兰斯的人》。三部影片中的三个主人公都在那个受一组对立原则支配的、世所公认的约翰·福特世界中活动,但他们在那个世界里所处的地位却迥然不同。三部影片中互有关联的"对立偶"部分重叠相交,不同的"对立偶"在不同的影片中分别被置于突出地位。最能说明问题的"对立偶"是家园—荒野、犁铧—马刀、定居者—漂泊者、欧裔人—印第安人、文明—野蛮、书—枪、已婚者—未婚者、东部—西部。其中,首要的"对立偶"是荒野—家园。

　　从结构上说,《亲爱的克莱门丁》中的怀亚特·厄普是三位主人公中最简单的一个:他从"自然人"转向"文化人",从代表过去的"荒野"跨入兆示未来的"家园",其进展过程并不繁复。而《搜索者》中的伊桑·爱德华兹则较为复杂些,他的形象的界定不在于他身上兼而有之的"过去—未来"或"荒野—家园"这种对立,而在于他与另外两个主要角色印第安酋长斯卡尔及拓荒定居者家庭之间的关系。与怀亚特·厄普不同的是,伊桑·爱德华兹在整部影片中都保留了流浪者的习性,他四处漂泊实际上表现的是某种追求、某种探索。约翰·福特

的影片有不少都是围绕着寻求美国式的"希望之乡"的主题而构筑的,这种追求和向往是《圣经》上的《出埃及记》的美国版本,表现了穿越荒原寻找富饶之邦新耶路撒冷的艰难历程。这一主题交织着两对"对立偶":荒野—家园和漂泊—定居;在时间上,前者要先于后者。同样,《射杀利伯蒂·瓦兰斯的人》在很多地方也类似于《搜索者》:荒野变成了家园,主人公汤姆·唐尼方击毙了利伯蒂·瓦兰斯,就像伊桑·爱德华兹剥掉了斯卡尔的头皮一样。

　　写到这里,彼得·沃伦总结道,约翰·福特的作品内涵远较霍华德·霍克斯丰富得多,对它们进行的结构分析可以证实这一点。在约翰·福特的作品中,这种体现在"对立偶"之间的关系转换的丰富性使他远不仅只是一个当然的"作者",而是一位"伟大的艺术家"。"作者论"所要表明的正是这一点。一个名副其实的导演并不只是简单地对一个先已存在的本文的演出进行指挥,他并不仅仅是(或者不必是)一个场面调度者;导演并不使自己从属于另一位作者,原作仅是他再创作的素材,这些素材与他已有的意念融合,创作出一个全新的作品。这样,表面上看来是演出的过程,是对一个现成题材的处理,实际上却隐藏着对一个全新本文的潜在的创作。导演是作为作者而进行创作的。

　　文章结尾,彼得·沃伦展望了"作者论"的前景,充满期待地指出,像任何理论一样,"作者论"既为我们展示了可能性,也提出了问题。我们需要进一步发展演出理论和风格理论;需要进一步探讨信息传递的分级方式而不仅仅是编码方式;需要进一步考察和甄别那些迄今尚未被我们完全了解的导演,批判地重建对他们大量作品的认识;需要开展作者与导演之间的比较研究;需要解决许多引人注目的特殊问题;需要将"作者论"应用于英国电影的研究,等等。总之,当年《电影手册》的影评家们所开拓的这一研究领域,还有大量的工作有待批评者去完成。[①]

　　与彼得·沃伦一样,在英国电影批评界,爱·巴斯科姆的《有关作

① 〔英〕彼得·沃伦:《作者论》,谷时宇译,《世界电影》1987年第6期。

者身份的一些概念》一文,也为"作者论"的发展作出了较大的贡献。文章主要检讨了法国《电影手册》中将"作者"的个性奉为"图腾"的倾向以及安德鲁·萨里斯对"作者""个性崇拜"的加强,为"作者论"指示出了新的发展方向。

文章中,爱·巴斯科姆发现了《电影手册》批评家与早期浪漫主义理论之间的深刻联系。以柯勒律支为代表的早期浪漫主义理论倾向认为,具有独创性的作品具有一种"植物性",它从生机勃勃的"天才"的根源中"自发地"产生;它是"长成"的,而不是"做成"的;仿制品往往就是一种"制造品",由艺术和劳动中的那些技工用预先就存在着的并非他们自己的材料铸成。同样,在由弗朗索瓦·特吕弗、安德烈·巴赞和雅克·里维特等人撰写的一系列文章中,也有大致相似的信念。他们认为在"作者"和"导演"之间,在"电影艺术家"和"电影制作者"之间有着泾渭之别,而且就"作者"的能力和"导演"的无能作出了区别:"作者"有能力制作出一部真正他本人的、亦即一种新颖的电影;而"导演"则无力掩饰这一事实,即他的电影之源在于其他方面。《电影手册》批评家就是这样热心地把电影导演分成了"作者"和"导演"两类,一类是"上帝的选民"备受尊崇;另一类则是"遭受谴责的人"颜面无光。

爱·巴斯科姆指出,早期浪漫主义理论中不顾社会和环境的"天才论"对《电影手册》批评家的影响,使它的编辑们自己也不时感到有必要予以纠正。安德烈·巴赞就曾发表文章指出,批评家完全可以不走将"作者"个性奉为"图腾"的极端路子,他们应该记住在学校里学的那些无可置辩的"老生常谈":个人超越社会,但社会也在个人之中。因而,如果不首先考虑"社会决定论",不考虑环境的历史组合以及在极大的范围上决定它的技术背景的话,那就不可能有对"天才"或是"才气"的确定的批评。

然而,随着美国学者安德鲁·萨里斯的出现,"作者政策"增强了向"个性崇拜"的发展。爱·巴斯科姆认为,萨里斯摒弃了安德烈·巴赞想把"作者论"的方法与承认决定个别艺术家的各种力量结合起来的尝试,他反对任何一种历史决定论,并声言,如果我们由于感到难

以将一个艺术家对李和林肯的统一的见解,变换为另一个艺术家对列宁和克伦斯基的辩证的见解,因而无法想象由格里菲斯拍摄《十月》或是由爱森斯坦拍摄《一个国家的诞生》的话,我们还是不得不承认在这两个先驱者的个性中,有超越他们各自的文化综合体的其他区别;"作者论"最为关切的,恰恰就是这些区别。如果不能把导演和其他艺术家从他们的历史环境中抽取出来的话,美学就会降低为人种学的一个从属的分支。

针对安德鲁·萨里斯的"个性崇拜"及其用导演个性来检验文化价值的观点,爱·巴斯科姆表示,一个导演完全可以具有"优秀的个性",但他也可以是一个"蹩脚的导演"。同样,有些导演的作品毫无疑问地展现出高度的个性,却并未在"作者"电影表中占据应有的位置,诸如伊利亚·卡赞和比利·怀尔德等,都制作了可以很容易地被认出是"具有个性的"影片,却未得到安德鲁·萨里斯的高度评价。可以看出,萨里斯观点中存在着"致命的缺陷"。实际上,认为个性和独创性本身就有价值的假定,也同样源自浪漫主义时期的艺术理论,这种完全忽视社会和环境的艺术理论,已经受到过《电影手册》和安德烈·巴赞自己的批判和检讨。

因此,爱·巴斯科姆指出:"对一种理论的检验在于它是否产生了新的知识。'作者'理论产生了大量的新知识,但却是一种非常片面的知识,而且其中大量全然不为人所知。现在所需要的是一种把导演置于整体环境中的电影理论,而不是一种假定导演的发展只靠内部动力的理论。"[①]——把"作者论"与电影的社会、历史和文化理论结合起来,才能赋予其持续发展的生命力,这是爱·巴斯科姆论文致力表达的主题,也是"作者论"发展到 20 世纪 70 年代以后别无选择的选择。从 1975 年开始,《新左派评论》、《银幕》、《隐匿的摄影机》与不列颠电影学院的出版物,播散着来自阿尔都塞的马克思主义、拉康的精神分析学、克里斯丁·麦茨的符号学和英语电影学界的文本分析

[①] 〔英〕爱·巴斯科姆:《有关作者身份的一些概念》,王义国译,《世界电影》1987 年第 6 期。

的观念,电影批评进入文化研究的新时代。在这样的批评时代里,"作者"正在逐渐退隐,"作者论"也必须以另外的形式发挥其应有的使命。

由于时间的错位以及媒体本身不同的特性,电影批评中的"作者论"并未在电视批评中引发相应的变革。除了苏联学者 Э.叶菲莫夫在《作者电视的前景》(1987)一文中,倾向于将一些由创作者的个性、观点、信念及其职业技巧和纯粹的个人品质决定的电视艺术片、电视剧和电视节目等称为"作者电视",如《矛盾的美洲》、《商界》、《38 度纬线》、《安德罗尼科夫的话》、《往事》与《士兵回忆录》等等;并将 B.佐林、B.杜纳耶夫、A.卡维尔兹涅夫、И.安德罗尼科夫、维克多·史克洛夫斯基与 K.西蒙诺夫等称为电视"作者"以外,[①] "作者电视"或"电视作者"的概念很少在电视批评领域出现。之所以出现这种状况,主要有以下几个原因:首先,表彰导演个性的电视批评往往只被当作特定个体的特殊创造,很少被纳入一般"作者论"的范畴;其次,不同于电影的电视运作和电视接受机制,也很难使批评者寻找到某一特定电视节目的真正"作者",正如英国学者 S.弗利特曼-刘易斯在《精神分析、电影与电视》一文中所言:"电影认同的过程是与作者相关的,因为观众的定位即他们的'看',是由电影制作者提供给他或她的。这样一种作者权的概念在电视中实际上并不存在,电视节目实践的内蕴使得这样的中心不可能出现。谁是《墨菲·布朗》或《风险》的作者?抑或谁又是《CBS 晚间新闻》那些事件的作者?电视机制促使我们对'作者'的观念重新加以界说。"[②] 确实,在"作者"的观念还没有得到落实之前,电视批评中的"作者论"是很难得到具体的实施的。

其实,严格意义上的"作者论",在中国影视批评界也难觅芳踪。

① 〔苏〕Э.叶菲莫夫:《作者电视的前景》,施用勤译,《世界电影》1992 年第 6 期。
② 〔英〕S.弗利特曼-刘易斯:《精神分析、电影与电视》,载〔美〕罗伯特·C.艾伦编《重组话语频道:电视与当代批评》,第 218 页,麦永雄、柏敬泽等译,中国社会科学出版社 2000 年版。

但在 20 世纪 80 年代中期以后,随着西方各种电影思潮的涌入,中国电影批评中的创作主体批评,也开始在一定程度上具备"作者论"的气质。这种批评模式,不仅关注电影创新,而且将创作主体提升到了相当重要的地位,它以张扬艺术个性为批评目的,以创作主体的人文深度和创新意识为批评标准,采取集中探讨与系统论述相结合的批评方式。具体而言,这一时期重要的电影批评现象,如"谢晋电影模式"争议、水华创作研讨以及第五代导演探析等等,都是为了归纳总结电影创作者的艺术个性,促进中国电影的发展。也正是基于对创作者艺术个性的张扬,电影创作中的"人"及其"主体性"才得到了空前的重视,创作主体批评也与此前的中国电影批评区别开来,并体现出其独特的文化内涵。仅以水华创作研讨为例。

1986 年 11 月,中国电影家协会、中国电影艺术研究中心、北京电影学院和北京电影制片厂在北京联合召开了"水华电影创作学术研讨会"。这是继 1985 年 4 月召开的"成荫创作研讨会"之后,电影批评界就中国的优秀电影编导举行的第二次重要的学术研讨会,研讨会及其以后发表的一系列学术文章,对中国电影本体批评的发展,起到了相当重要的促进作用,也在一定程度上体现出"作者论"对中国电影批评的影响。

研讨会上,电影批评工作者们就水华导演的 7 部影片及其创作个性,进行了深入的分析和探讨。在此基础上,出版的论文集《论水华》,[①] 收录了罗艺军和徐虹、马德波和戴光晰、李兴叶、李一鸣、李振潼、郑洞天、孟犁野、戴锦华和钟大年等人的 9 篇文章。其中,马德波和戴光晰的《评水华的创作曲线——兼论艺术家创作个性和创作原则的统一与分离现象》与戴锦华的《时代之子——水华导演艺术散论》颇有代表性。

马德波、戴光晰的《评水华的创作曲线——兼论艺术家创作个性和创作原则的统一与分离现象》一文,[②] 把电影艺术家当作一个创

① 中国电影出版社 1992 年版。
② 另见《影视文化》1988 年第 1、2 期。

作主体，并从电影创作主体的艺术个性入手，对水华的创作个性进行历时性的考察。文章洋洋八万余言，在1989年以前的中国导演艺术专论中是少见的。作者首先指出，虽然水华在从事每一部影片创作时都"苛求到家"、"竭尽全力"，但并不是每一部影片都取得了成功。他有时创作出"相当完美"的"电影艺术精品"（如影片《林家铺子》），有时却创作出"艺术的败笔"（如影片《土地》）。在他为数不多的7部影片的创作过程中，按照"同一规律"出现过三次"下降趋势"，构成了"水华创作曲线"：

1.《白毛女》 2.《土地》 3.《林家铺子》 4.《革命家庭》
5.《烈火中永生》 6.《伤逝》 7.《蓝色的花》

这一"水华创作曲线"，按马德波、戴光晰的解释：导演《林家铺子》是水华仅有的一次跟他的"创作个性"相合，能够充分发挥他那一套运用自如的创作手法的机会，因而是他最为成功的作品，也当得起30年代中国社会的一幅缩图，堪称中国现实主义电影的"经典之作"。但是，从影片《白毛女》到《土地》，水华经历了创作的"第一次起伏"，《白毛女》跨出了"电影"与"中国艺术传统"、"现实性"与"假定性"、"虚"与"实"相结合的第一步，而在《土地》的创作中，"形象思维"让位于"逻辑思维"，违背了"艺术规律"和自己的"创作个性"。从影片《革命家庭》到《烈火中永生》，水华又经历了创作的"第二次起伏"，联系1960年一段时期的创作状况来看，《革命家庭》是一部独具特点的"创新"之作，与当时流行的表现方法不同，影片主人公有一个依靠大量"精彩的细节"描摹而成的、丰富的"性格成长"的过程，而在《烈火中永生》里，水华竭尽全力以适应政治温度大幅度升高的时代，感性的"神游"让位于理性的"设想"，主人公也从"英雄人物"变成了"神"。从《伤逝》到《蓝色的花》，是"水华创作曲线"中第三次"欲升反降"的现象，《伤逝》昭示了水华创作个性发展的"自然趋势"及其探索

的"新方向",即"诗化"和"意境化",并取得了重要的成果,而《蓝色的花》中,水华的"理想"远远地离开了"现实","光明面"必须大于"黑暗面"、对"正面人物"必须"纯化"、"美化"、"理想化"的"思维定式",使影片在叙事方式和人物形象塑造上都存在着一些"漏洞"。

文章最后,在"结束语:百感交集的艺术家"一节里,作者总结了造成"水华创作曲线"的根本原因,指出,水华超过半个世纪的艺术生涯,其间经历了三次"重大转折",这三次转折都受到了"时代剧变"的影响。同时,四十多年来,他也受到了形形色色的以"革命现实主义"面貌出现的"庸俗社会学"、"狭隘的政治功利主义"的影响,受到我们这个时代特有的许多错误的"文艺法规"("不成文法"、"习惯法")的束缚,部分地"扭曲"了创作个性,"束缚或压抑"了创作个性的发展。四十多年来,他是在"坎坷的创作道路"上发展的。新时期以来,水华正经历着他"更重要"、"更困难"的第三次重大转折,这次转折是"痛苦"的,他已"稳固地"形成了世界观、艺术观,有一套日益完善而纯熟的表现手法,这既是可贵的"精神财富",又是对他强大的"无形的约束",他需要找到"新的理想"与"新的现实"的联结点,达到"理想"与"现实"的统一,但"历史"和"现实"同样令人困扰,水华精雕细刻、慢工出细活的作风,与当今"时间就是金钱"的节奏越来越难以协调,他那"淡雅的近于阳春白雪的格调",在商品化的潮流和气氛中不免有"危机"之感。因此,水华的心情是"复杂"的:失落感、困惑感、忧思感、紧迫感和危机感,"百感交集"。

马德波、戴光晰的文章,既有对社会与时代的认真反思,又有对电影作品的精细解读,更有对电影创作主体精神轨迹的深刻体认。正是在这种对创作主体艺术个性全面的、动态的把握中,中国电影的创作主体批评取得了令人耳目一新的成果。也可以说,正是在这一点上,20世纪50—70年代法国、美国和英国的"作者论",在80年代中国的电影批评中获得了新的发展契机。

在《时代之子——水华导演艺术散论》一文里,戴锦华也试图在"特定的政治历史背景"、"特定的文化心理氛围"中,观照并凸显"艺术家的创作个性"。文章不仅明确地把新中国十七年的电影艺术,排

除在"个人的创作"或"作家电影"之外,而且把它当作一种"主题艺术"或一种"政治—社会象征行为",并指出,新中国的艺术家与共和国一起,由"精神的黄金时代"、喧沸的"火红的年代"步入了沉寂的十年浩劫,他们的道路是"激越的",又是"坎坷的"、"充满痛苦的";他们由自觉地、满怀热忱地去"化解改造"自己的艺术个性,到迫于有形的、或无形的威压去"奉制而作",终至最后"丧失"了艺术创作的权力即艺术家的生存方式。然而,正是在这种趋共、求同的时代,在这种以主题、政治内涵、高声部为特色的时代风格之上,水华导演的影片以其艺术的完整与朴素,以其淡淡的、却又是清晰的个人风格引起了人们的注意。在新中国的艺术星空之上,他或许不是一颗最亮的星,却因其轻淡,又毕竟特异的色彩令人瞩目。而新时期 10 年来水华导演的新作再次向我们印证了他的艺术个性与艺术才能。因此,在新时期两个十年的更迭之际,面对着新中国电影起飞的一个最重要的历史契机,纵览水华的导演艺术,回溯水华辉煌而又艰难的创作道路,不仅是对老一辈电影艺术家创作实践的总结,也将成为全民族文化、政治反思的重要组成部分。接着,文章表示,作为一位"颇具特色"的代表人物,水华的影片是新中国"主流电影"的重要组成部分。但是,由于拥有一种"淡淡的个人化倾向",水华又在某种程度上"偏离"了十七年主流电影的共同取向,成为某种意义上的"边缘人物"。他更多地带有知识—艺术青年的"激情"、"细腻"与"思索",带有一种特定的精神、理想的"纯洁性"与"脆弱性"。与成荫和谢晋等导演不同,水华是一位"学者型"的艺术家,他的作品,尤其是他的佳作,呈现为一种"严谨"、"工整"的格局,一种"朴素几近平淡"的基调,一种"深沉"、"冷峻"的探究精神,他的"诗情"与"梦幻"深埋在"冷静的散文叙事"之下。

从社会历史背景和文化心理氛围中,凸显出电影创作主体的艺术个性,戴锦华的批评实践,与马德波、戴光晰的努力,可谓殊途同归。实际上,在对水华创作进行集中研讨的过程中,电影批评工作者们大多都是从各个不同的角度,来分析阐释水华的艺术个性的。就是在这样热烈的批评氛围里,中国电影创作主体及其艺术个性,得到

了前所未有的张扬。作为一个电影"作者",水华在中国电影史上的地位也得到了认真的描述。

三　类型研究

与本文分析和作者论相比,类型研究是影视本体批评中历史最久、运用最广、成就最大的批评模式。尽管这一批评模式是从文学类型批评中获取早期的灵感和概念,但传统的文学类型理论对影视批评只有"很有限"的应用价值。[①] 尤其是到20世纪50年代以后,影视类型研究已经拥有了自己比较固定和相对成熟的理论和方法,甚至反过来影响和促动了文学类型理论。

尽管从较早的时候开始,从类型的角度研究电影的尝试就不胜枚举,但是,在影视类型基本理论形成过程中,法国影评家安德烈·巴赞与美国学者安德鲁·图德和查·阿尔特曼的成就是功不可没的。

早在1953年,在为J-L.里约贝鲁所著《西部片或典型的美国电影》一书撰写的"前言"(《西部片,或典型的美国电影》)中,安德烈·巴赞就开始从类型片的角度关注西部片的特点及其意义。接着,在《电影手册》第12期(1955)上,安德烈·巴赞发表《西部片的演变》一文,再次论及西部片的基本特征及其演进历程。后来,在1957年8—9月号的《电影手册》上,安德烈·巴赞第三次撰文《西部片的典范:〈血战七强盗〉》,在类型片批评中把自己的"作者论"观点付诸实践。[②] 安德烈·巴赞对西部片持续不变的兴趣,一方面提高了作为类型的西部片在电影史上的地位,另一方面也为电影的类型研究提供了基本

①　按美国学者简·费尔在《类型研究与电视》(桑重译,《世界电影》1990年第4期)一文中的观点,传统的文学类型理论对电影和电视只有很有限的应用价值。文学的类别是很宽泛的,诸如戏剧和抒情诗、悲剧和喜剧之类的文学类别包容了多种文化和许多世纪的无数不同的作品;然而电影和电视在文化上是有特定标志的,在时间上是有定限的。此外,文学类型在很大程度上是理论性的,而电影和电视类型则是历史性的;前者从一种先在的文学理论中推导出来,而后者是研究了各种先在的影视事实后得出的。这就是说,有些类型是文化的产物,而另一些则是批评家们设定的。

②　〔法〕安德烈·巴赞:《电影是什么?》第230—261页,崔君衍译,中国电影出版社1987年版。

的原则和方法。

《西部片,或典型的美国电影》一文,是在力图揭示出"电影的本性"的基础上,对西部片"永恒性的奥秘"及其"魅力"的一种理解和阐释。在文章中,安德烈·巴赞表示,由于西部片是大抵与电影同时问世的惟一一种类型影片,近半个世纪以来经久不衰,充满活力。并且,西部片的人物形象和戏剧性程式具有长久固定的特点,它的传播地域的广泛性也更加令人惊诧,因此,西部片的奥秘不仅在于它那"青春的活力",它必定包含着更深一层的奥秘即"永恒性的奥秘",揭示这个"奥秘"在某种程度上就等于揭示出了"电影的本性"。

接下来,安德烈·巴赞试图辨明西部片的"概念"或"本质"或"深层实际"。他指出,竭力把西部片的"本质"归结为它所包含的任何一项"表面元素"的企图都是徒劳的,因为同样的表面元素,如"运动"、"自然景物中的戏剧性诗意"和"类似的西部风光"等等,在别的类型影片中也可发现,而西部片独占这些表面元素的特权似乎是没有的。因此,西部片的"概念"应当比它的"形式"更丰富,莽莽荒原、纵马飞驰、持枪格斗、彪悍骁勇的男子汉等特点,都不足以界定这种电影类型或者概括它的魅力。然而,人们通常都是按照上述这些形式特征确认西部片的。其实,它们只是西部片的"深层实际"的符号或象征,西部片的"深层实际"就是"神话"。

提出了西部片的"神话"本质以后,安德烈·巴赞开始论证这一点。他指出,西部片无论是以最浪漫的形式,还是以最稚拙的形式出现,都与"历史的真实再现"截然不同。但是,如果有心花费一些功夫把这些美妙的但纯属虚构的故事加以比较,如果能像现代观相术把面部的数张底片合在一起的作法那样,把这些故事并置起来加以考察,一部"理想的西部片"就会显现出来,它将保留下不同的西部片所共有的特点:这将是排除一切杂质的完全由西部片本身的"各种神话"构成的一部西部片。

作为实例,安德烈·巴赞举出了西部片中关于妇女的"神话"。文章分析道,在影片的三分之一处,"善良的牛仔"总要邂逅纯洁的姑娘,对她一见倾心,尽管两人都有高尚的节操,也仍猜得出他们相互

间的爱慕,但一些几乎不可克服的障碍阻挠着这段情事。最重要和最常见的障碍来自女方的家庭,牛仔必须经受一系列惊心动魄的考验,才能在最后把心上人从危境中解救出来。然而,故事中往往还会插进一个特殊人物酒吧女郎,使情节复杂化。通常,她对善良的牛仔也是一往情深。在影片临近结束的前几分钟,胸怀坦荡的酒吧女郎从危境中救出她所钟情的人,为了她的牛仔的幸福毅然地牺牲了自己的生命。可以看出,在西部片的世界中,女人是好的,男人是坏的,以至于最优秀的男子汉也要经受一定的考验,赎男性的原罪。在伊甸园中,是夏娃引诱亚当;相反,在美国历史环境的压力下,却颠倒了圣经中的安排,在这里,女人的沉沦从来就是男人的淫欲造成的结果。显而易见,这种假设就是从西部开拓时期的社会学状况中引申出来的。当时,女人少,生活难,危险多,因而,这个初生的社会必须保护自己的女性和马匹。用绞刑足以对付盗马贼,而为了造成尊重妇女的风气,不仅要用生命危险这种微弱的慑力进行警告,还要有一种宣扬和肯定妇女维护社会美德的作用的"神话"的正面的感召力。

从社会历史背景和人类文化学的角度来分析研究西部片亦即类型片的特质,是安德烈·巴赞在《西部片,或典型的美国电影》等文章中开创的一种颇为有效而又影响深远的批评模式。① 就是在此基础上,美国学者安德鲁·图德和查·阿尔特曼发展了影视类型批评的基本理论和方法。在《类型与批评的方法论》(1976)一文里,安德鲁·图德便归纳了电影批评史上将类型作为批评概念使用的时候,所出现的一系列普遍性问题,提出了"文化共识"的类型概念,并鼓励将"作者论"和本文分析的成果运用到类型研究之中,以便完成爱森斯坦强加给自己并使之深陷其中的任务:"创造一种统一的电影理论。"

文章中,安德鲁·图德检讨了批评史上类型概念的诸多表现。对

① 在《西部片的演变》一文里,安德烈·巴赞就是主要从社会历史背景和人类文化学的角度评述约翰·福特的《关山飞渡》的:"《关山飞渡》是达到了经典性的、风格臻至成熟的、相当完美的代表作。约翰·福特把西部片中的社会传奇、历史再现、心理真实和传统的场面调度格局糅合在一起,做到了完美和均衡。"

各种繁琐的类型定义,安德鲁·图德指出,所有使用"类型"这一术语的作者,都被置于一个"自相矛盾"的境地。例如,他们界定一部"西部片"的依据是对一组影片的分析,而这组影片在被分析之前是不能被说成是"西部片"的;把"西部片"看成是一个"类型",分析它,列举出它的基本特征,就是用提出另一问题的方式回避实质。即:我们必须首先离析确实属于"西部片"的一组影片,而它们又只能在那些我们已经离析过的影片中发掘出"基本特征"的基础上才能被离析。这就是说,我们陷入了一个"循环圈",其中,首要的要求是影片已被离析,为此目的,标准是必要的;而反过来说,标准又应该来自在经验中确立的电影的一般特性。这是一个"经验主义的"两难困境。

要解决这个"经验主义的"两难困境,安德鲁·图德表示,有两条出路值得考虑。第一是根据视批评目的而定的"先验的选定标准"做影片分类,这在新的批评实践中往往不再被重视;第二就是依靠一般的"文化共识",看看这个类型片是由什么构成的,然后再对它进行详细分析。第二条出路显然是类型的大多数用法的核心和基础。正是运用"文化共识"才导致了类型的"程式"概念。同样以"西部片"为例。简言之,讨论"西部片"要借用我们的文化中的一系列相关的含义,比如说,我们从很小的时候起就对"西部片"有形象化的概念,当我们看到"西部片"时,我们以为是知道它的意思的,尽管其界限可能很不清楚。当批评家称一部影片为"西部片"时,他的意思远比下面这句话包含得更多:"这部影片系某一类型影片(西部片)中的一部,通常含有 X、Y、Z 等元素。"在这里,批评家是在暗示:在我们的文化中,对这样一部影片,是有着一种普遍的共识的。

鉴于此,安德鲁·图德明确地提出了自己的"文化共识"的类型概念:"区别某种类型的关键因素并不仅仅是影片自身固有的特征,而且还依赖于我们置身其中的特定文化。除非对某个(经验主义的)命题有了全球通行的一致看法,否则就不会有各种文化对'西部片'做同一假设的基础。类型这一术语的使用方式会因时间地点的不同而在认知上产生变化。类型的概念——随意界定的特殊情况除外——不是批评家出自特殊目的而做的分类;它们是一套文化程式。类型

是我们大家相信它该是的那种东西。"确实,电影批评的实践已经证明,在分析各种影片及其文化渊源和它们的文化环境之间的关系时,"文化共识"的类型术语的使用是最为便捷,也最有成效的。

在论述"批评的方法论"的时候,安德鲁·图德希望将"作者论"和本文分析的成果运用到类型研究之中。他表示,"作者论"和类型研究的诞生与一系列的美学判断有着深刻的联系。但在20世纪60年代,作者与类型的概念逐渐与当时的语境隔离开来,人们在吹捧美国电影时只认作者,好比见木不见林;而在谴责美国电影时专谈类型,似乎见林不见木。作者与类型概念中很多有价值的东西流失了。现在,需要重建一种新的批评的方法论,它在运用"作者论"批评原则时强调对影片主题结构的本文分析,同样,在对各种影片中反复出现的主题进行分析的技巧上建设性地使用类型术语。这样,在"作者论"批评原则和本文分析方法的鼓励下,对另外一些被忽视的影片类型进行深入的研究,就并非是毫无成效的工作了。这种方法论打破了那种把影片孤立地当作分析的基本单元的正统做法,能够把一部影片或一组影片放到更大的语境中去考虑。同样,如果说类型的概念还需要发展的话,我们将不可避免地被引向电影的社会学和心理学理论,引向电影的语境问题。尽管对这类问题的解答尚无明确的目标,但在"文化共识"的类型概念基础上发展起来的电影类型研究,将让我们避开以往的美学论争和目前的某些反理智的偏见,为电影批评重新获得人们的首肯而作出应有的贡献。[①]

安德鲁·图德的"文化共识"类型概念与安德烈·巴赞人类文化学角度的类型片研究,在查·阿尔特曼的《类型片刍议》(1977)一文中得到了集中的体现。不仅如此,《类型片刍议》一文还从"娱乐"的功能结构入手,总结出类型片兼具"文化与反文化"的双重特性及其包括"二元性"、"重复性"、"累积性"、"可预见性"、"怀旧性"、"象征性"和"功能性"在内的"仪式作用",为类型研究领域带来令人耳目一新的

① 〔美〕安德鲁·图德:《类型与批评的方法论》,李小刚译,《世界电影》1998年第3期。

方法和结论。

《类型片刍议》首先论证了"娱乐"的存在及其合理性。文章指出,尽管"娱乐"被排挤在美国生活的主流之外,但它毕竟存在于美国社会之中。无论是马林诺夫斯基和拉德克利夫-布朗对于"仪式"以及苏珊·朗格和卡西尔对于"神话"的研究,还是休金加对于"游戏"以及弗洛伊德对于"梦"的研究,这些富于创新的思想家都是从个人需要、社会平衡的角度来解释它们,把它们看成是对社会及物质环境的一种适应性和调节性的反应。应该说,以这种方式来解释美国千奇百怪的"娱乐活动"似乎也是可行的。但如此尝试也有其困难之处,因为"娱乐"和"行为准则"之间是互相抗争又互相支持的。因此,"娱乐活动"代表着一种"非生产性的"、"反文化的"活动,它们总是表现被占统治地位的意识形态抑制着的基本价值和需要。从这个角度来看,"娱乐活动"对于社会的作用一样,也是一条逃避现实的原则的手段,是"快感原则"自由自在地发挥作用的地方,当然,这个观点还只能说明一半问题,虽然很多种"娱乐"是和"行为准则"背道而驰的,但仍有一些"娱乐"恰恰是在努力建立这种道德准则的理想典范。总而言之,美国的"娱乐活动"既是占统治地位的意识形态的一部分,又是与它分离的。它与这种意识形态抗争,却又能反映出行为准则和它的道德结构。这种简单的"二元性"在某种程度上存在于所有形式的"娱乐"之中,随着本世纪大众媒介的发达和进步,各种复杂而便利的"娱乐"形式越来越多,这种"二元性"也变得越来越重要。

接着,查·阿尔特曼指出,好莱坞的类型电影便广泛地运用这种"二元性"。像所有形式的"娱乐"一样,类型影片兼有文化与反文化双重特性。它们表现出的欲望和需求并不是主流意识形态中的成分,但是它们又反映主流意识形态的主要信条。美国类型电影片的基本结构就是这种"二元性"。每一种类型都是把某一种文化价值与另外一些价值对立起来,而这些价值正好是被社会忽视、排斥和特别诅咒的。对于观众来说,这样的综合体能够实现一个虚幻的梦,这也使观众能表现出被禁止的感情和欲望,同时又得到主流文化的批准。就像捉迷藏和官兵捉贼等游戏使孩子们能交替扮演文化和反文化的

角色一样,类型影片把社会禁止的体验和被允许的体验结合起来,其结合方式竟能使前者显得合理而后者得到丰富。

为了证明这一点,文章以匪盗片为例。作者指出,匪盗片描写的是一个短暂的令人兴奋的时代,即禁酒的美德成为一种法律的时代。对许多美国人来说,禁酒法代表着道德的胜利,代表着使全国得到拯救的机会;对另一些人来说,用法律禁止酒精饮料实在是不明智的和专横的。在20世纪30年代,匪徒被描写成公众反对禁酒法的代表,他们负责酿造、运送和买卖这种非法的但是给人以乐趣的饮料。从某种意义上说,匪盗们在相当程度上代表公众对禁酒法的异议。观众与匪盗的认同,使他们能表达对政府干涉个人生活的不满,从而排遣一些由第18条修正案而引起的不快和半压抑的欲望。匪盗片用代理方式为观众提供了一种机会,使他们放纵地"干"各种罪恶勾当,但在影片结尾,这一切都被制止了,匪徒们或是被警察击毙,或是被敌对的匪帮消灭。影片对待他们的方式,也正是法律对待他们的方式:伸张正义、惩处罪犯、维护道德标准。如果从客观的角度来看,匪盗片似乎表现出这类罪恶最终是得不偿失的。虽然当时对这类影片的反应说明20世纪30年代的观众并不这么想。好莱坞曾被迫把匪盗片的调子放低,因为批评界声称它们有把匪徒英雄化的倾向,并在这个过程中吹捧了匪徒。换句话说,观众不仅得知匪盗是罪犯,终将会被惩处,但他们同时还在观众的心中留下了一个令人振奋的、勇敢的、敢于蔑视禁酒法并能英勇献身的人物形象。观众从两方面胜利了:他们喜欢这种影片,这是被道德标准允许的,因为影片有一个符合道德的结尾;但是真正使他们感到快活的,是影片的反文化性。

在揭示出类型片兼具的"文化与反文化"双重特性之后,查·阿尔特曼描述了类型影片所具有的七个特征,即"二元性"、"重复性"、"累积性"、"可预见性"、"怀旧性"、"象征性"和"功能性",把这七个特征结合起来,类型片就能在美国社会中发挥"仪式"的功能。例如,在解释类型片的"二元性"特征之时,作者指出:"类型片与'功效—娱乐'这个问题有密切的关系。它倾向于建立一个二元性的世界。文化价值总是和反文化动机相对立的,其结果是使主人公成双出现。在原

型的西部片中,警长与罪犯相对射击。这时画面中不是一个主人公,而是两个。他们交替着吸引观众的注意。同样,匪盗片中的主人公是匪首和联邦调查局的人员,也是成双的。美军的长官总是面对着德军和日军的长官。人类的英雄总在与外星球的魔鬼抗争,甚至弗雷德·亚斯坦也总是和琴逑·罗杰斯在海报上分享位置。如果哪部影片中只有一个主角,那么他一定是个有分裂性格的人。如《化身博士》中弗雷德·马区扮演的角色,他实际上已分裂成两个截然不同的人物。"

如果说,对类型片"文化与反文化"双重特性及其"二元性"特征的阐明,是查·阿尔特曼在《类型片刍议》一文中所作出的独特贡献,那么,在解释类型片的"象征性"特征之时,查·阿尔特曼则完全运用了安德烈·巴赞的社会历史背景和人类文化学视角,其结论也基本类似安德烈·巴赞对西部片"神话"特质的揭示。查·阿尔特曼指出:"如果类型片脱离了美国的风景、美国的历史和典型的美国价值,它也可能会成为一类成功的'正常娱乐片'。从各个角度来说,对类型片有必要进行更全面的解释。我们知道,铁路、电报、骑警队对于去西部定居的人意味着什么。因此我们不可避免地要把铁路建设作为传播文明的象征。影片《哈威姑娘》表明:'哈威团到哪里,文明就跟着到那里'。正如这部西部音乐片中的女人所代表的某种价值那样,妇女在音乐片和西部片传统中一直是文明、道德、安定的化身,代表着文明对于一个新的、有时是荒凉的土地的全部含义。在大萧条时期,音乐片经常表现'团结的价值',表现在困难面前保持乐观的价值,表现美妙的未来的价值。在罗斯福颁布新政之时,在为《第四十二街》所作的电影广告上写着'在娱乐业施行新政',暗示出华纳公司的电影试图解决的问题与罗斯福相同。在战争期间,电影界毫不犹豫地支持盟军,在影片中着重表现男人的军队生活和妇女在战争中的职责,以及所有人团结互助的精神。"[①]

正是在安德烈·巴赞、安德鲁·图德与查·阿尔特曼等人的努力

① 〔美〕查·阿尔特曼:《类型片刍议》,宫竺峰译,《世界电影》1985年第6期。

下，电影类型研究的理论和方法趋于成熟，并影响到电视批评领域。[①] 在《类型研究与电视》(1987)一文里，美国学者简·费尔描述了文学类型学和电影类型研究给电视批评带来的启迪，并在此基础上提出了电视类型研究的基本观点。按简·费尔的观点，比电影或电视批评历史久远得多的文学批评，曾从理论的或推导的角度描述过更多的类型，电影和电视至今还从这些通用的习惯用语中选取它们的类型名称。影视类型批评的目的之一，就是把这些"历史性"类型改造成更富于"理论性"的模型，而不一定满足于已为专业人士接受的或已普遍通行的用语。尽管电视研究的历史太短，还谈不上明确区分"历史性"的和"理论性"的类型，但是，我们现在正在试图重新"界定"某些公认的电视类别，例如肥皂剧。

在"界定"电视肥皂剧之前，简·费尔指出，由于影片和电视节目是"俗文化"产品，所以在类型研究中要对它们采用一种特定的方式。电影类型研究涉及某种特定的历史、文化意义以及把影片视为一种工业产品的概念，而电视类型研究则要根据企业、电视节目指南和观众三方的共识来衡定。鉴于这些原因，简·费尔决定选择情境喜剧这一"最基本"的电视节目形式来加以评述，并以此作为从类型角度研究电视节目的一个实例。

由于不同的界定类型的方法论都会使情境喜剧作为类型的定义随之不同，简·费尔论述了此前三位电视批评家对这一类型的研究结果。他指出，在《喜剧的终结：情境喜剧和喜剧传统》(1983)一书中，戴维·格罗特从文学的、也是最消极的角度研究情境喜剧，把"电视情境喜剧从本质上说是一种保守的和静态的形式"这一非常普遍的观点发展到了极端；在《电视：最通俗的艺术》(1974)一书中，霍拉斯·纽康布则从仪式的观点出发，将情境喜剧的形式等同于稳定和安抚的

[①] 当然，一部分英、美学者如约翰·卡威尔蒂在《六响枪的奥秘》(1970)、史蒂夫·尼尔在《类型》(1980)、托马斯·夏茨在《好莱坞类型：公式、制片与制片厂体制》(1981)以及里克·阿尔特曼在《美国歌舞片》(1987)等著作中的努力，也促进了电影类型研究的发展，并在一定程度上为电视类型研究提供了不可缺少的灵感和思路。

文化意义,他发现这个类型不仅缺乏暧昧性和发展力,而且缺乏对我们的价值观念提出挑战的能力;相比较而言,戴维·马尔克的《人口学展望:美国文化中的电视》(1984)却站在美学的立场上表示,电视情境喜剧的情节缺乏发展并非真的是一个缺点,相反,它的喜剧性处理有时比塞进了许多社会和政治问题的形式臃肿的家庭喜剧更加富于社会讽刺力。

接下来,简·费尔提出了自己有关建构情境喜剧这一电视类型的最重要的观点:"虽然这三家之说都是对一个电视类型的有益的个人建构,我却认为都不能阐明观众在建构一个类型的过程中所起的作用或类型'进化'中历史的作用。确实,类型研究的危险之一是不可避免地倾向于把类型构造成一个无法解释其变化或能动性的模型。许多以语言类比为基础的类型理论往往使类型脱离历史,强调结构而忽视发展。应用于电视媒介时,这种危险甚至更大,因为我们对电视节目安排的'相同性'已经存有先入之见,即'如果你看过一出情境喜剧,你就能以一概全了'。如果按照已有几世纪进化历史的文学类型概念或哪怕按照已有半个世纪历史的西部片之类的电影类型来评价电视节目的话,重连续而轻差异的印象便更加强烈了。然而,我愿意争辩说,情境喜剧在其短暂的生命期里已经有所'进化',也就是说它已经在结构上有过某些变化,已经朝着连续剧的方向调整它的插曲式系列剧形式。这不是说这个类型已有所'进步'或变得'更好'了,而是说它已变得有差异了。和格罗特不同,我认为有必要解释这些变化。但我也认为对这些变化的解释必须是这个类型的复杂建构过程的组成部分。"①

为了举例说明自己如何建构电视情境喜剧这个类型,简·费尔追溯了电视情境喜剧从20世纪60年代后期到80年代中期的发展过程。作为结论,简·费尔表示,在把电影类型的进化理论应用于电视时遇到的问题,应当促使研究者注意到,类型理论作为一个整体也许

① 〔美〕简·福伊尔(又译简·费尔):《类型研究与电视》,桑重译,《世界电影》1990年第4期。

更适用于电影而不是电视。影片类型确实是调节差异的机制,但电视却常常采用标准节目形式,这对电视媒介来说是否便是相干性的主要原则却大可商榷。电视节目并不像影片那样作为不连续本文发生作用;"川流不息"的特性把一个节目单元和另一个溶合在一起,而各个节目都是有条不紊地被广告和产品宣传"点断"的,因此,许多批评家争辩说,对于电视而言,也许相干单元要大于节目和异于类型——例如,一个相干单元应是某一电视网一整晚的节目或一个观众一晚上能看到的尽可能多样的节目组合。

可以看出,简·费尔对电视情境喜剧的探讨,不仅为电视类型研究带来了新的观点和结论,而且在一定程度上推动了影视类型研究的整体发展。事实上,正是在安德烈·巴赞、安德鲁·图德、查·阿尔特曼以及简·费尔等影视研究者的共同努力下,作为影视本体批评模式的重要组成部分,影视类型研究才取得了迄今为止有目共睹的贡献。

与本文分析和作者论一样,中国的影视类型研究也是从 1985 年开始,随着中国电影批评中的娱乐片批评兴起以后,影视类型研究开始真正影响着中国的影视批评进程。

1985 年之前,在中国电影批评界,电影的娱乐功能始终没有得到应有的重视。类型电影的一般概念及其拍摄方法,也基本上很少被人提及。只有到了 1985 年以后,中国电影理论批评界才开始真正从商品本体的角度来研究娱乐片的价值和功能。这一时期,既是中国电影确立其商品本体的时期,也是中国电影理论批评界具体深入研究娱乐片和类型电影的时期。在这一时期里,由电影观众心理、票房价值、情节电影、惊险电影、电影市场与消费以及武打片、喜剧片的研究,扩展到对娱乐片和类型片的总体把握,中国电影批评完成了电影的商品本体以及娱乐片和类型片的确立与重构。[①]

娱乐片与类型电影之间的关系密不可分。一般而言,类型电影是已经形成规范的娱乐片,而娱乐片往往必须是类型电影。研究娱

① 张亚彬、贾磊磊:《商品·艺术·文化:电影本体论纲——兼论二十世纪中国电影的历史走向》,《电影艺术》1990 年第 1 期。

乐片,显然必须研究类型电影。这一点,中国的电影理论批评工作者大多有切身的感受。从 1985 年开始,与重视娱乐片的研究同步,一些电影批评工作者也提出了应该重视类型电影研究的话题,并就类型电影的一些基本问题展开了分析研究。这一点,在邵牧君的《中国当代娱乐片问题驳议》一文中,得到了很好的体现。①

《中国当代娱乐片问题驳议》一文明确地表示,一切娱乐片都力求抓住观众,诱发他们"非看下去不可"的观赏兴趣,并让他们始终保持"高度愉悦"的心情。正是从这个"抓住观众"、"愉悦观众"的前提出发,才形成了娱乐片在剧作结构、叙事技巧、热点设置、性格描写等方面的一系列"特定规则"。我们今天研讨娱乐片创作问题,其核心意义应是如何强化影片创作人员的"观众意识",使其能够真心实意地、严肃认真地为广大观众拍电影。我们可以在如何拍好"武打片"和"惊险片"上多加研究,因为当前国内观众对这些类型更感兴趣,正如香港观众当前更喜欢看喜剧片、欧美观众近年来陶醉于惊险片、印度观众一直偏爱歌舞片一样,观众在一定时期里特别喜爱某一类型,是十分正常的现象。观众喜爱哪种类型,一时间制片人便蜂拥而上,大拍特拍,直到观众看厌为止再另换类型的做法,许多国家也莫不如此。现在国内武打片、惊险片产量大增,是市场供求规律发生作用使然,不必用"中国人就爱一窝蜂"之类的话来自我贬斥。总之,面向大众的电影,必须首先通过其"娱乐片功能",即当场抓住观众,引起非要看下去的强烈兴趣,才能谈得上发挥其认识功能和给予审美快感——这条使娱乐片的应有定义得以成立的基本原理,迟早会被人们所承认的。

同样,在《关于娱乐片的通信》一文中,② 江浩和张卫分析比较了一些中外娱乐片在制作手段、类型意识、叙事方式等方面的不同,指出,娱乐片提供给观众的大多是现实中所没有的东西或现实中实现不了的愿望,让观众获得的是"替代性满足"、"虚拟情绪的宣泄"和

① 邵牧君:《中国当代娱乐片问题驳议》,《当代电影》1989 年第 2 期。
② 江浩、张卫:《关于娱乐片的通信》,《当代电影》1989 年第 3 期。

"无害的冒险",因此它是以"超越现实"为目的的;娱乐片满足的是"大众意愿",对应的是"大众欣赏模式",所以它有相对的"稳定性",不宜在表达语言上过多的创新变异。例如,类似日本影片《追捕》这样的"类型片",大都是影片的情节随着剧情发展越来越复杂,但人物关系却从影片一开始就是"固定型"的,一直到结尾也不会出现什么复杂的变化。但中国的电影编剧,不仅要把情节编得复杂到连合作者都理不清的地步,而且还要把前场的人物关系也编织得头绪繁乱,人物关系如同"歌德巴赫猜想",情节如同"复合谓语结构",在一个小时多一点的时间里,不但要让导演"导"清楚还要让观众"看"清楚,其任务艰难就可想而知了。其实,这是编剧的一种"最无能"的表现,在设计剧情上他编不下去,便做人物关系纠葛的文章;待人物关系再无法发展下去,就开始做情节复杂的戏。这两股"谜"混杂到一起,最后哪股"谜"都没有说清楚,观众觉得受到一次"调戏",得到一个"反感"和"不满"。——江浩和张卫的"通信",讨论了娱乐片类型意识及其愉悦功能之间的关系,并将愉悦功能与类型意识当作娱乐片批评的标准,在1985年以后的中国电影批评中颇有代表性。

除此之外,在武打片、惊险片、喜剧片等具体的电影类型研究领域,1985年以后的中国电影批评也取得了较为丰硕的成果。

武打片研究。从1983年9月《中国青年报》与《电影通讯》联合召开"怎样看待武术故事片的社会效果?"座谈会开始,① 武打片及其"社会效果"问题,便成为电影批评界的一个重要话题。但是,只是从1985年以后,武打片研究才真正获得突破性的进展。姚晓濛的《美国西部片与中国武打片之比较》、左孝本的《观众为何喜爱武打片——观众审美心理初探》、许建海的《对武打片创作的回顾与思考》、王文智的《拓展武打片的多视角》、家钊、平畴的《谈武功片的美学特点》、秋田草的《武打片——文化上的意义》、谢文钦的《"武打片"的危

① 唐达成等:《怎样看武术影片的社会效果——本刊和〈中国青年报〉社联合召开座谈会发言选登》,《电影通讯》1983年第10期。

机与出路》等文章,① 分别从武打片的观赏心理、美学特点、文化意义以及武打片的历史和现状角度,对武打片进行了较为深入的分析研究。

惊险片研究。1985年初,《电影艺术》编辑部便举办了惊险样式影片研讨会,一批电影创作者、电影理论批评工作者就提高惊险影片创作质量的问题,展开了热烈的探讨。② 随后,《电影艺术》、《当代电影》、《八一电影》等刊物,陆续发表了严寄洲的《惊险影片杂谈》、肖君宪的《惊险片必须提倡新观念》、孟犁野的《惊险片的个性与艺术的共性》、羽山的《惊险样式探索二题》、陈玉通的《惊险电影艺术散论》、周太安的《命运,感情及其它——关于惊险影片的思索》、何万敏的《惊险片——困惑中的感悟》等文章,③ 将惊险电影的研究纳入电影学术的视野。1988年初,《大众电影》编辑部又召开了一次惊险样式影片座谈会,座谈会继续将提高惊险片的地位和质量当作主要议题。④ 在此基础上,一批从文化价值、叙事结构、人物塑造以及中西比较角度研究惊险片的文章,出现在各家报纸刊物上。其中,曹文彪的《关于惊险片的一点思考》、张成珊的《文化比较:中西方惊险片》、王建军的《中外惊险娱乐片比较》、张立新的《惊险电影叙事结构分析》、刘功成的《侦破片的文化价值》、韦德锐的《谈谈惊险片的人物创造》等,⑤ 较有代表性。这些文章的出现,无疑将惊险片研究推向了一个新的

① 分别载:《当代电影》1985年第5期、《八一电影》1985年第9期、《当代电影》1987年第5期、《电影世界》1987年第9期、《中国文化报》1988年4月17日、《电影艺术》1988年第9期。

② 夏虹:《努力提高惊险影片的创作质量——记"惊险样式影片研讨会"》,《电影艺术》1985年第3期。

③ 分别载:《电影艺术》1985年第3期、《电影艺术》1985年第4期、《电影艺术》1985年第4期、《电影艺术》1985年第4期、《当代电影》1985年第5期、《八一电影》1987年第3期、《八一电影》1987年第4期。

④ 《提高惊险片的地位,提高惊险片的质量——本刊召开惊险样式影片座谈会》,《大众电影》1988年第2期。

⑤ 分别载:《电影艺术》1988年第3期、《电影新作》1988年第3期、《中国电影周报》1989年8月17日、《当代电影》1989年第2期、《剧影月报》1989年第3期、《写作》1989年第5期。

高度。

喜剧片研究。1987年5月21—22日,《大众电影》编辑部邀请部分电影工作者举行了"中国喜剧电影座谈会",喜剧片作为一种"大师的艺术"和"大有可为的电影类型",已经成为人们的共识。① 另外,黄式宪的《喜剧的发现及其艺术魅力》、李亦中的《归来哟,漫画风格!——"喜剧意识"刍议》、王云缦的《喜剧的"悲剧"和喜剧的"喜剧"——中外喜剧电影审美比较和趋势》、孟犁野等的《关于喜剧电影的讨论》、邵牧君的《喜剧片问题随笔》、高军的《关于喜剧片的思考》、胡克的《三种电影喜剧与观众的笑》、王云缦的《喜剧电影总体现》、张东的《哭笑之间——论喜剧电影中悲剧因素的审美价值》、李约拿的《喜剧片意识刍议》、陈孝英的《喜剧电影三论》、张成珊的《观念·意蕴·冲突——喜剧电影浅谈》、曹和平的《喜剧意识与娱乐片》、野夫的《论喜剧电影的游戏规则》等文章,② 不仅认真探讨了作为类型的喜剧片在概念、审美特征、叙事模式及其观众接受等方面的基本特点,而且对于促进中国喜剧电影类型的研究,起到了相当重要的作用。

第三节 文化批评模式

影视文化批评是一种从文化的角度来考察影视现象、综合研究影视文化性质的影视批评模式。它是影视批评与文化批评有机结合的产物。影视文化批评不再仅仅从社会学层面上理解影视,也不再仅仅把影视当作艺术的一个分支来研究,而是把影视当作人类经验的一部分,充分关注影视的文化属性及文化意义。相较于其他批评

① 辛加坡:《大师的艺术,大有可为的电影类型——本刊召开的"喜剧电影座谈会"》,《大众电影》1987年第7期。

② 分别载:《中国电影报》1986年10月25日、《中国电影时报》1987年5月2日、《西部电影》1987年第7期、《大众电影》1987年第8期、《电影创作》1987年第8期、《电影评介》1988年第1期、《当代电影》1988年第1期、《当代电影》1988年第1期、《当代电影》1988年第5期、《电影艺术》1988年第5期、《电影艺术》1988年第8期、《电影艺术》1988年第8期、《电影作品》1989年第4期、《电影艺术》1989年第10期。

模式而言,影视文化批评具有更加广阔的研究视野,并因此而具有跨学科的批评特征。

一般来说,影视文化批评注重影视的整体联系,在考察影视现象时,影视文化批评往往必须同时考虑影视/社会、影视/经济、影视/科技、影视/哲学与影视/宗教等等之间的关联性。影视文化批评还需要展开不同影视的文化比较,即侧重于文化的比较影视研究或侧重于影视的比较文化研究。探寻影视现象中特定的民族文化心理、揭示影视现象中的地域文化特征、剖析影视作品中的文化冲突和变迁等,是影视文化批评的重要使命。显然,影视文化批评有助于拓展影视批评的思维空间,使影视批评彻底摆脱简单社会学、庸俗政治学以至琐碎技巧分析的藩篱,防止影视批评陷入泛文化批评的高蹈境地。

世界影视理论批评发展的一般趋势表明,20世纪60年代以后的西方影视学术界便受到哲学、人类学、文化学以及社会学等学科的影响,在电影批评界,以一般电影艺术研究为标志的"经典电影理论"开始被以结构主义和符号学、电影叙事学、精神分析理论、意识形态理论、女性主义以及后殖民主义理论为标志的"现代电影理论"所取代。应该说,从整体上看,"现代电影理论"就是一种电影的文化研究理论。正如澳大利亚学者G.透纳所言:"电影理论变成了被称作文化研究的由各个学科和各种方法组成的更广泛的领域的一部分。"[①]

[①] 〔澳大利亚〕G.透纳:《从第七艺术到社会实践——电影研究的历史》,胡菊彬译,《世界电影》1994年第2期。文章中,作者还回顾了电影进入文化研究视野的基本历程:"文化研究对电影理论的影响在一开始并不特别直接。文化研究最初分析通过文化产生社会意义的各种方式——通过诸如电视、广播、体育、戏剧、电影、音乐甚至时装之类显然缺乏长期生命力的形式和实践——所表现出来的一种社会的生活方式以及价值系统。由于英国多方面的介入所带来的影响——伯明翰当代文化研究中心的建立,或者是空中大学通俗文化课程的开设——以及巴尔特和阿尔都塞等法国理论家的著作的问世导致了对功能、实践以及文化进程的研究。'文化'终于被重新定义为构成社会生活方式的过程:它用来创造意义、观念或意识的系统,尤其是给形象以文化意义的那些再现的系统和媒介。这样电影、电视和广告就成了研究以及'本文'分析的首要目标。在这样的研究中,文化被看成是由互相联系的意义系统构成的。为了更好地通过分析理解电影是怎样成为文化系统的一部分,把电影作为一种创造和再创造文化意义的具体方式而更细密地进入电影内部去探究便变得很有必要。"

影视研究与文化研究的相遇,也是20世纪80年代中期以后中国影视批评的一道独特风景。对于中国影视批评来说,20世纪80年代中期既是努力引进和参照西方现代影视理论批评的时期,也是渴望关注和建构中国影视文化研究理论框架的时期,这样,摆脱亦步亦趋模仿西方影视理论批评话语、从文化学尤其中国文化中寻找理论资源,以此研究中国影视现象及其作品,就成为一部分影视理论批评工作者的首要选择。也正因为如此,与西方一样,影视文化分析、女性主义批评和后殖民主义批评等三种批评模式,也成为中国影视文化批评模式的基本内容。

一　影视文化分析

尽管"文化"的定义空前复杂多样,但我们仍然倾向于从社会学的视野出发,将种族、伦理、阶级、性别和身份等概念与我们的文化观念联系在一起。这样,作为影视文化批评模式的重要组成部分,影视文化分析便是力图从社会学或大众文化的角度,对影视与种族、伦理、阶级、性别和身份等之间的关系进行综合研究的一种影视批评模式。

应该说,从文化观念与伦理、阶级、性别和种族等概念之间的关系来看,影视文化分析与影视伦理批评、影视政治批评以及女性主义影视批评和后殖民主义影视批评等模式都有强烈的关联性。然而,影视文化分析不是单纯的影视伦理批评和影视政治批评,也不是单纯的女性主义影视批评和后殖民主义影视批评,它是在综合研究影视的种族、伦理、阶级、性别和身份等特性之后,在社会学和大众文化的理论框架里对影视现象和影视作品所进行的分析和探讨。跟影视伦理批评、影视政治批评以及女性主义影视批评和后殖民主义影视批评相比,影视文化分析强调影视批评的大众文化视野和综合研究特征。

在电影批评领域,匈牙利电影理论家伊芙特·皮洛的《世俗神话——电影的野性思维》(1981)与美国学者达德利·安德鲁的《懊悔之雾:法国经典电影中的文化与敏感性》(1995)是文化分析中较有代表

性的著述。

伊芙特·皮洛的《世俗神话——电影的野性思维》是一部力图把影片从"狭隘的雅艺术世界"中拯救出来,以便将其置于"更广泛的一般文化背景"之中的电影理论著作。在该著作的"前言"部分,作者直接表达了这一理论意向:"无论是无所顾忌的非形式化,还是华而不实的形式主义都是与电影媒介本性背道而驰的倾向,这在六十年代至七十年代这一转折时期的探索和实验中尤为明显。而活动影像的特殊魔力可以提供更丰富、更基本和更生动的表现手段。当然,我并未探索调和对立两极的中庸之道,而是研究电影潜能的真实本性。我的出发点是呈现在实践中的电影功能本身,而不是理论家们的愿望和希冀。为观察这种功能,必须把影片置于更广泛的一般文化背景中,而不仅限于狭隘的雅艺术世界。"为了达到这一目标亦即在"更广泛的一般文化背景"中对影片进行文化分析,伊芙特·皮洛继续阐发研究的"方法论"。她表示,自己的著作意在描述电影的智性表现,探索电影的认知思辨活动并研究电影的特点和局限,因此,没有采取传统的"美学方法";无数事实证明,无论是"文学的"和"戏剧的"研究方法,还是"美术的"精巧方法,都不能"自动地"用于电影研究领域;况且,也不可能照搬它们的概念与价值标准。如果电影有自己的独特结构,那么,显然它的任务和社会职能也应当是独特的。因此,用不着千方百计地证明电影是一门艺术——也许,自豪地宣称电影的真正独特性在于它不是一种艺术形式的时代已经来临。

建立在对电影不是艺术的理解的基础上,伊芙特·皮洛指出:"电影是更贴近日常生活、更通俗和更无拘束的表现形式;因此,它的势力范围更广。与其他门类艺术相比,它更显平淡,却又更具魔力。这种人类传播形式可以得心应手地兼收并蓄各种'生食与熟食',原始素材与象征符号,经验知识与抽象结构模式。它能把天南海北拉到一起。电影虽具神话性,却是世俗的,电影虽具世俗性,却是野心勃勃的:不惜一切追求神话化。电影在'聚敛财富'方面可谓贪得无厌:它既是为后世记录历史的方式,又是干预的手段;它既记录事实,又记录肥皂剧;它既是文献,又是游艺场的娱乐;既是调查手段,又是宣

泄工具；既是制造效果的器材，又是演示科学定理的机器。但是，电影的不寻常的广泛性和可塑性不应被视为飘忽不定性；尽管貌似多变，电影始终保持着一些坚实的内核。电影已经成为形似和不断变化的基本传播媒介。"——显然，当宣布电影不是艺术之后，伊芙特·皮洛就需要在传播媒介亦即大众文化的角度上来阐释电影，并为电影寻找到一些"坚实的内核"了。

很快，作者便敏锐地发现了电影思维或电影表现手段的"原始性"。她指出，早期电影理论家迷恋于电影描述形式的"似梦特征"，这并非偶然。银幕上的物象来去无踪，飘飘忽忽，虽一目了然，却不免种种变形，显得神秘莫测，这种效果只能在梦境中或神驰意畅的想象中找到；时空的可塑性与打破现实的自然界限的自由，为浓缩形式创造了条件。但是，电影的"狂想式的流动性"并非杂乱无序，相反，它体现出一种强烈的感染力，在这种表现形式中，也是像在"儿童思维"和"巫术思维"中一样，事件不仅按照逻辑向前拓展，而且遵循富于情感色彩的动机和必不可少的情绪。也许正是电影的"原始性"及其"儿童思维"和"巫术思维"的特点，使电影更易于展现"整体"，使话语无法全面把握的内容跃然于银幕之上。总之，电影的"野性思维"蕴藏着无与伦比的"智性力量"。

为了证实这一点，伊芙特·皮洛将儿童认知能力的发展过程与电影表意元素的应用方式联系起来考察。她引用了一个最简单的动作形式为证：一个物体出现，幼儿会本能地爬近这个物体，用力抓住它。这个身姿手势就是简单欲望的明确符号：幼儿爬近球或苹果，因为他想够着它、占有它。身姿手势是意图的直接表现。电影的表现方式中就充满着这类符号。当一个百无聊赖的人拿起听筒拨电话号码时，观众完全清楚他的想法和原因。再如，在英格玛·伯格曼的影片《假面》中，当护士阿尔玛把碎玻璃碴儿放在伊丽莎白赤脚经过的小路时，观众同样明白：这个信号明确告诉观众阿尔玛的意图和心态。同样，当雷内·克莱尔的《禁止的游戏》中的男孩子玩堆"墓地"游戏时，或者，当卓别林在《摩登时代》中拼命用活扳子拧紧一位妇人衣服上的纽扣时，参照物都是从前发生的事件，而观众通过短暂的联想信

号,可以理解事件的整体。一个瞬间仅仅再现出完整事件的一鳞半爪,然而,它足以使我们把握事件的全貌。而且,由于暗示手段的凝缩性,观众对事件的感受更加积极。身姿手势的生动性,它与原有情节的内在联系也意味着氛围和情调是信息的天然伴侣;它们不是从外部附加在信息上的,它们可以焕发出事件的情感内容和内在实质。[1]——以列维-斯特劳斯的人类文化学、弗洛伊德的精神分析学、皮亚杰的发生认识论、弗朗克·麦莱的经验心理学以及瓦尔特·本亚明有关机械复制时代的艺术理论为依据,从更为广泛的文化背景中,伊芙特·皮洛考察了电影的"野性思维"及其作为"世俗神话"的一般特征。伊芙特·皮洛的尝试,不仅促进了电影本体理论研究的发展,而且为影视文化分析提供了一个十分有价值的范例。

与《世俗神话——电影的野性思维》一样,达德利·安德鲁的《懊悔之雾:法国经典电影中的文化与敏感性》也积极倡导对影片进行文化分析。在根据该著作的部分材料组织而成的文章《评价法国的形象》中,达德利·安德鲁甚至明确宣称:"电影史家们和评论家们应该肯定各种自然发生的电影价值观的定义和价值,并把这种影片上的差异带入文化范围,在文化范围中对它进行分析,以便人们可以在大银幕或小荧屏上体验它。这是一项远比追随娱乐业统计数字的弹球游戏要重要得多、有创造性得多的任务,因为那些统计数字只能编成一段枯燥的简单韵律。"

按达德利·安德鲁,"在文化范围中"分析一部影片的价值或者"民族电影"这一概念的价值,就不仅仅需要禀赋跨民族"杂交"现象研究、民间影响研究、对区域性观众研究和经济学研究的视野,而且更需要从综合性文化研究的视野中得出更加合理的结论。为了说明这一点,达德利·安德鲁以20世纪30年代和90年代中法国电影批评界对当时法国电影的评价为例。

20世纪30年代的法国电影批评界,对当时法国电影的评价总

[1] 〔匈〕伊芙特·皮洛:《世俗神话——电影的野性思维》"前言",第1—2页,崔君衍译,中国电影出版社1991年版。

的来看是过分乐观的。尽管人们也曾经在有声电影到来之时感受到对"电影未来"的焦虑以及在好莱坞大兵压境的情况下对"法国电影特性"的焦虑,然而,一度兴旺发达的"作者电影"的形象掩盖了法国电影作为一门经济窘迫行业的现实。雷内·克莱尔、让·维果、马赛尔·卡尔内和雅克·费戴尔等杰出导演的创作,使这一时期的电影导演及电影批评家大多沉湎在对法国电影的骄傲之中。1937年,雅克·费戴尔因《英雄的狂欢节》的成功而洋洋得意,他宣称:"有声电影使法国如同自己是电影的诞生地一样,又一次成为世界电影的中心。谁都能看到,我们已经步入正轨。"30年代最负盛名的评论家之一瓦莱里·雅海尔也在总结1937年至1938年的情况时表示,应该向法国电影的"进步"致敬:"人们从来没有看到过如此优秀的作品集中涌现出来,其中包括完美的角色配置、细节的精益求精、小角色的一丝不苟和对白的质量。而且其结果似乎更加令人赞叹,因为它完全是用符合我们民族本性的手段完成的,而不是对美国电影的平庸模仿。"另外,30年代后期,法国影片在国际竞争中"家常便饭"式的获胜,及其主宰美国影评人的"最佳外语片"名单并四次赢得奥斯卡奖(《英雄的狂欢节》、《逃犯贝贝》、《幻灭》和《面包师的女人》)的事实,也直接促使批评家情不自禁地为法国电影"大唱赞歌"。即便如马克·阿莱格雷的一部"当今几乎无人知晓"的影片《笨蛋》,也被《美术》杂志的评论家吹捧到极至:"这是一部伟大的法国影片,一部非常伟大的影片,它证明我们具备获得民族电影生产成功所必需的所有品质和资源……简言之,这是一部不刻意玩弄美学的影片,一部不对广大公众让步的影片,因为这是一部全面之作,它标志着法国电影史上的一个日子。"——可以看出,20世纪30年代,法国电影批评界对法国电影"精致和完美"的总体期待,已经深入人心。

然而,在达德利·安德鲁看来,30年代法国电影界的乐观情绪是建立在忽视电影的经济学层面基础之上的一种盲目情绪。时至今日,电影经济学和电影经济史家已经鲜明地提出,电影票房和录像带出租的统计数字已经对电影的效力作出了判断和分级,接下来学术界就应该对这些评级结果进行解释和评论。这些分级说明,美国形

象不仅在美国，而且在全世界独霸银幕。从经济学的立场出发，法国电影根本不值得乐观，世界上只存在一种活生生的民族电影——好莱坞，全世界都是它的国土。实际上，20世纪30年代前期使法国电影处于落后状态的条件一直延续到第二次世界大战的爆发，这些条件包括征税过高、投资减少、缺少任何行业性或政府性调控机构等等，从这一观点看，当时法国的电影业已经"金玉其外败絮其中"：1937年只有7%的法国人定期去看电影，相比之下，美国定期看电影的人差不多占到了总人口的50%；一方面，某些法国影片可能被修饰得非常漂亮，另一方面，大多数影片则憔悴不堪，在平均预算仅为德国或英国影片的1/4，美国影片的1/6的困境中挣扎。

显然，在对法国电影形象的评价方面，达德利·安德鲁并不完全接受纯粹经济学的观点。他表示，在任何民族电影的研究中，经济学都必定扮演着一个关键的角色；一个国家最卖座的影片，起着品味、风格和文化行情指数的作用。然而，当这些影片及其市场营销占据了学者的注意力时，那么一个"竞争模型"而不是一个"差异模型"便开始发挥作用，使这个国家及其电影潜能在好莱坞所向披靡的攻势面前日益衰弱，最终必然将所有价值观都转变成毛利。如果用它来衡量的话，民族电影及艺术影片群体必定是苍凉的。当然，在好莱坞强大攻势的阴影下，在好莱坞的技术与资金的重压下，怀着由于新的发行体系所带来的焦虑，民族电影肯定会感受到威胁，学者们也确实感到了威胁，因为各种电影刊物越来越多地谈论电影市场和轰动一时的影片；但从另外一个角度看，社会经济学首先而且主要告诉我们的是："价值"不仅是一个比它最后赖以结算的"票根"还要深厚的词汇，而且也是电影运作的可能性条件。因此，文化分析既需要经济学的加盟，同时又需要摆脱经济学的桎梏，从真正综合的、文化的角度考虑问题，只有这样，法国电影的民族形象才能真正地展示在人们面前。这是一种既非过于乐观也非过于悲观的对于法国电影的"价值"评判。

正是在这样的前提下，达德利·安德鲁指出，从文化的角度看，法国一直有能力每年生产300部新片。除此之外，有线电视和盒式录

像带技术已经改变了"票房统计数字"的含义,使分散的观众可以养活类型越来越多的影片。最安静的观众,即与"电影文化"有联系的观众,人数现在已经达到了临界点,足以支持一种作家电影。法国电影体系其实是一个微系统的网络,因此,对它无法进行充分的概述。无论是 1968 年 5 月的空想,还是好莱坞或东京对于这一体系的更加乌托邦式的描绘,无论国外电影界对风云变幻的看法如何,都不能改变这一体系。从法国地下的错综复杂的暗道中,弱小的声音和形象将继续出现,这就是法国电影的希望。①

如果说,达德利·安德鲁和伊芙特·皮洛的论著,为电影文化分析提供了不可多得的思路和方法,那么,雷蒙德·威廉斯的《文化与社会:1790—1950》(1961)和《电视:技术与文化形式》(1974)、斯图亚特·霍尔的《控制危机》(1978)和《电视话语的制码解码》(1980)与约翰·费斯克的《电视文化》(1987)和《理解大众文化》(1989)等著述,则为电视文化分析打开了广阔的通道。

英国文化学者雷蒙德·威廉斯的成就是多方面的。他的著述对文学批评、文化批评、政治理论、大众传播以及电视研究等领域,都作出相当大的贡献。在《文化与社会:1790—1950》一书中,雷蒙德·威廉斯指出,文化从最初的"培育"、"修养"的含义发展下来,已经形成为一个自足的概念并包括四个方面的内容:第一,文化指一种总的心灵状态,与人类追求完美的精神密不可分;第二,文化指作为一个整体的社会中知识发展的总状态;第三,文化是艺术的总体;第四,文化指整个生活方式,包括物质的、知识的和精神的生活方式。总的来看,这四个方面的内容又可以归结为两个方面的含义:一种是"生活方式";另一种是"关于提供批判性诉讼法庭的人类完美的诸概念"。雷蒙德·威廉斯对文化概念的双重界定,最能凸现他后来提出的"长期革命"的宗旨。按雷蒙德·威廉斯的观点,资本主义的主导价值观,是竭力提倡一种肤浅和虚假的通俗文化,这种文化若不是使"严肃"的艺术降低到边缘地位,就是巩固了精英论者关于高品位文化在意

① 〔美〕达德利·安德鲁:《评价法国的形象》,徐建生译,《世界电影》1996 年第 3 期。

识形态上属于上层阶级的观点。因此,需要对社会的传播体制进行改革,为言论的自由、开放和真实创造条件。这种传播的"民主形式",亦即传播的诸种新形式(如报刊、电视、广播和电影等),能为严肃地参与和真诚地关注人类的需要创造一种"民主氛围"。

建立在"生活方式"的文化概念和"长期革命"的文化宗旨这一理论基础上,雷蒙德·威廉斯的著作《电视:技术与文化形式》探讨了电视问题。雷蒙德·威廉斯指出,公用事业电视的发展,过度取决于经济、国家和易变的个人条件,其中,最关键的原因是私人资本,其利益支配了传播技术的发展。与广播的文化形式一样,电视的文化形式必须适应由家庭为基地的消费主义所形成的市场,换言之,电视技术必须适应各种"个人"收视条件的需要,而且体积要小得便于移动。尽管电视的商业化意味着电视是个人的消费品,可电视的公共管理给国家提供了一条促进其自身合法化的途径,既可以是家长式的也可以是民主式的公用事业广播的思想,产生于由国家界定的民族文化。然而,自1950年以来,随着美国传播的扩张,原先全国的和由国家控制的广播转变为全球的和商业的电视形式,这一形势已创造了一个电影、电视和录像的世界市场。我们应该辩证地看待正在涌现的卫星和有线电视系统,以继续不断的"区域化"和"民主化"策略去削弱大规模的国际资本,发展各民族国家的文化优势。另外,雷蒙德·威廉斯还通过审视各电视网上电视节目的分布情况和电视流,探讨了收看电视的"体验"。对商业电视和大众文化教育电视的内容分析显示,大众文化教育电视能提供更具有社会性和教育意义的节目,但这两类电视的共同之处是,电视节目的编排被组织为一种连续流,其用意是想吸引晚间消遣的受众。尽管如此,雷蒙德·威廉斯认为,电视仍然不是一种"个人消遣"的途径,而是为了更加有力的"公众讨论"提供一个批判性的论坛。[1]——可以看出,在对电视文化的传播结构和民主理论之间,雷蒙德·威廉斯创造了一种卓有成效的辩证

[1] Nick Stevenson, *Understanding Media Cultures: Social Theory and Mass Communiction*, Sage Publications of London, 1994. P9—26.

法。

与雷蒙德·威廉斯不同,作为英国伯明翰文化研究中心的创始者之一,斯图亚特·霍尔的理论著述更多地与文化、意识形态和同一性等主题紧密相连。在电视文化研究领域,斯图亚特·霍尔的特有贡献,就是将经过意识形态编码的文化诸形式与电视受众的解码策略联系起来。在《控制危机》一书里,斯图亚特·霍尔雄心勃勃地致力于联系由报刊引导的由行凶抢劫、战后合意政治的崩溃和独裁主义国家的兴起而引发的"道德恐慌"。通过经验性研究发现,对发生于1970年代前期的暴力犯罪而带来的人们能够感知到的威胁,报刊作出了超乎寻常的反应。"行凶抢劫"这一标签舶自美国用语,被盛行的控制文化当作削弱社会民主的合意政治的一条途径而加以使用。在"行凶抢劫者"引发的恐慌出现于报刊之前,早就有强化反对异常黑人的治安动员。这一策略的结果,就是在法庭上出现黑人罪犯,而这反过来又为报刊注意力的不断上升提供了背景。

为了充实和印证上述观点,在《电视话语的制码解码》一文中,①斯图亚特·霍尔指出,文化研究的任务之一,就在于如何打破代码,将意义释放出来;而电视话语"意义"的生产和传播,可以划分为三个阶段。第一阶段是电视话语"意义"的生产,即电视专业工作者对原材料的加工,这也是所谓的"制码"阶段。这一阶段占主导地位的是加工者对世界的看法,如世界观和意识形态等,这里的关键是理解"代码"(code)的含义。按斯图亚特·霍尔,"代码"是解读符号和话语之前预设的、已经存在于加工者脑海之中,就像作为语言代码的语法,被看做是自然而然的过程。但文化代码虽然很早就被结构入文化社区之中,它却常常想当然地被认为是自然的、中立的、约定俗成的,没有人会怀疑代码系统本身的合理性。电视文化分析的任务就是要打破电视"代码",把电视的"意义"呈现出来。第二阶段是"成品"阶段,斯图亚特·霍尔表示,电视作品一旦完成,"意义"被注入电视话语之

① Stuart Hall, D. Hobson, A. Lowe and p. Willis, ed., Culture, Media, Language London, Hutchinson, 1980.

后,占主导地位的便是赋予电视作品意义的语言和话语规则。此时的电视作品变成一个开放的、多义的话语系统。总的来看,电视图像越自然,便越有伪装性。这是因为图片和形象的意识形态性比语言更难察觉。所以意义并非完全由文化代码预设,意义在系统中是由接受代码决定的。也就是说,电视文化提供的产品是"意义","意义"可以有多种解释,符号的意义跟所给事实不一定符合,观众完全可以解读出不同的意思。第三阶段是观众的"解码"阶段,这是最重要的一个阶段。这一阶段里占主导地位的仍然是对世界的一系列看法,如观众的世界观和意识形态等。观众面对的不是社会的原始事件,而是加工过的"译本",观众必须能够"解码",才能获得"译本"的"意义"。换言之,如果观众看不懂,无法获得"意义",那么观众就没有"消费","意义"就没有进入流通领域。

从这一观点出发,斯图亚特·霍尔提出了三种假设的"解码立场",亦即著名的"霍尔模式"。第一,支配代码或支配—霸权立场:假定观众的解码立场跟电视制作者的专业制码立场完全一致,这意味着制码与解码两相和谐,观众"运作于支配代码之内";第二,协商代码或协商立场:这似乎是大多数观众的解码立场,既不完全同意,也不完全否定;一方面承认支配意识形态的权威,另一方面也强调自身的特定情况,观众与支配意识形态始终处于一种充满矛盾的商议过程。第三,对立代码或对立立场:观众能看出电视话语的"制码",但选择的是自己的解码立场,这一类观众对电视信息有自己的读法,每每根据自己的经验和背景,读出新的意思来。[①]——跟雷蒙德·威廉斯卓有成效的辩证法异曲同工的是,"霍尔模式"解决了电视文化分析中的一个重大问题,即意义不是传送者"传递"的,而是接受者"生产"的;并使电视文化研究从本文分析转向民族志的观众研究,开启了对观众作为积极角色研究的先河。

在《电视文化》和《理解大众文化》等著作中,约翰·费斯克继续对斯图亚特·霍尔有关电视信息"多义性"的概念进行分析阐释,并力图

[①] 陆扬、王毅:《大众文化与传媒》,第67—72页,上海三联书店2000年版。

建立一套基于"霍尔模式"的乐观主义的大众文化理论。按约翰·费斯克的表述,工业社会的大众文化,可谓矛盾透顶。一方面,它是工业化的,其商品的生产与销售,通过受利润驱动的产业进行,而该产业只遵从自身的经济利益;另一方面,大众文化又为大众所有,而大众的利益并不是产业的利益。一种商品要成为大众文化的一部分,就必须包含大众的利益。同样,一个文本要成为大众文化,就必须同时包含宰制的力量,以及反驳那些宰制性力量的机会,也就是说,从臣属式的但不是完全被剥夺权力的位置出发,反抗或规避这些宰制性力量的那一类机会。在社会内部,权力是沿着阶级、性别、种族的轴线,以及人们用来理解社会差异的其他范畴的轴线,不平等地进行分配的,而大众文化便在这样的社会中,处于深刻的矛盾状态。大众文化属于被支配者与弱势者的文化,因而始终带有权力关系的踪迹,以及宰制力量与臣服力量的印痕,而这些力量对社会体制和社会体验都是举足轻重的。同样,它也显露了对这些力量进行抵抗或逃避的踪迹。大众文化的这种"自相矛盾"的特性,既关乎宰制,也关乎臣服;既关乎权力,也关乎抵抗。另外,该矛盾引发了符号的丰富性及多元性,它使得文本的读者能同时分享该矛盾的两个特点,并赋予这些读者以力量,使他们在这两个特点的游戏中安顿自己,以符合他们自己特定的文化旨趣。

接着,约翰·费斯克表示,大众文化的"自相矛盾"特性,在电视作为文化工业的过程中很好地体现出来。例如,大众在观看电视剧《全家福》中那一位刚愎自用的阿尔奇·邦克的时候,会因为把自己放在他们所塑造的不同的社会层面与文化效忠从属关系中,而对这一人物形象有迥然不同的理解。当观众把邦克用作一种文化资源,来思考他们自己的社会体验和意义时,邦克的意义、便能够并的确在阶级轴、年龄轴、性别轴、种族轴之间移动不止。大众文本的这种多义的开放性,正是社会差异所需要的,并被用来维持、置疑、思索这些差异。同样,许多媒介研究者也曾指出,电视连续剧《达拉斯》为全世界众多的观众提供了广大的相关性领域。《达拉斯》成为一个意义的超级市场,观众可以从中选择,并且将之烹调为自己的文化。所以,阿

拉伯人烹调出的《达拉斯》与犹太人的完全不同,一个荷兰的马克思主义者和一个荷兰的女性主义者作出了迥然不同但同样相关的解读。《达拉斯》既提供了支持资本主义的意义,也提供了反对父权制的意义。它允许观众在财富与幸福、商业关系、性关系与家庭关系之间,生产出他们自己的意涵。它包括了各式各样的资本主义和家族关系,不管它在金融经济中是怎样一种商品,在文化经济领域,它都是一个丰富而未定的资源银行,从中可以产生形形色色的大众文化。①大众文化的快感正在于感受和探索这些相关点,在于从文化工业生产的库存中选取合用的商品,以便从大众社会体验中创造出大众意义。例如电视剧《查理的天使》或《卡格妮与莱西》,如果其中的女警探完全从父权制的统治中解放出来,那么,它们就不可能是大众文本了。大众文本能够促成改变或者松动社会秩序的意义的生成,在这一点来说,它可以是进步的。但是,大众文本决不会是激进的,因为它们永远不可能反对或者颠覆既存的社会秩序。大众体验总是在宰制结构的内部形成,大众文化所能做的是在这个结构内部生产并扩大大众空间。大众意义与快感永远不可能摆脱那些生产着服从关系的力量,事实上,它的本质在于它反对、抵抗、逃避或反击这些力量的能力。大众文化对相关性的需要,正表明了大众文化可以是进步的或冒犯式的,但是永远不可能完全摆脱社会的权力结构。大众文化正是在这样的权力结构中具有大众性的。②——约翰·费斯克的大众文化及电视文化研究,将观众作为积极角色的能动性发挥到极点,已经彻底摒弃了阿多诺和霍克海默等法兰克福学派针对文化

① 可参照美国学者 H. 马辛在《译解〈达拉斯〉:美国观众和德国观众的比较》(胡正荣译,《世界电影》1992 年第 6 期)一文中的相关描述:"电视黄金时间的连续剧自《达拉斯》播出以来取得了相对新兴的、非常成功的发展,这已成为不同的理论与评判取向的兴趣所在。有些人关注本文和假设中的观众与本文的关系。在传统的文学分析和电影理论中,《达拉斯》因其系列剧形式和非闭合结构一直被人当作情节剧来研究。而这种非闭合结构也成了日间电视肥皂剧的特点。肥皂剧分析一直强调性别差异及日夜不同节目(转下页)

② 〔美〕约翰·费斯克:《理解大众文化》,第 9、36—37、157—159 页,王晓珏、宋伟杰译,中央编译出版社 2001 年版。

工业的批判性立场,并成为20世纪90年代中后期以来文化研究亦即电视文化分析中最有代表性的思潮之一。

进入20世纪90年代以后,中国的电影/电视批评也很快从80年代中后期的本体批评时期过渡到文化批评时期。与影视本体批评超越影视社会学批评一样,影视文化批评也是在检讨影视本体批评的基础上产生的。在这一时期的影视批评工作者看来,影视本体批评已经越来越无法分析和阐释更加纷繁陆离的影视现象和客观现实,在一个社会、政治、经济、文化和影视语境都发生重大变革的时代,需要一种更加开放、也更加深刻的影视批评模式,来超越和代替影视本体批评。

这样,从西方影视批评话语、从文化学尤其中国文化中寻找理论资源,以此研究中国影视现象及影视作品,就成为一部分中国影视理论批评工作者的首要选择。就电影而言,在《电影理论多元化的进程》一文里,倪震便表示,除了引进和参照西方现代电影理论方法,开展一个方面的研究以外,从整体上和系统上考虑"中国电影文化学研究"的理论框架,也是一个"迫在眉睫"的课题;电影的文化学研究是并不以创作指导和批评实践为己任的,但它不能超然于本民族的"宏观文化建设"、"文化改造"和"变革思维方法"的任务之外;中国的电影文化学研究,将不能不以传统文化意识在启蒙、救亡、独立和思想解放运动各阶段中的变迁为基本轨迹,来考察主流电影的"符号构成"及其与"社会泛本文"的关系。①

同样,在《商品·艺术·文化:电影本体论纲——兼论二十世纪中国电影的历史走向》一文里,张亚彬、贾磊磊等则通过把"文化"纳入"电影本体论","重构"了电影本体论的内涵,并在中国电影理论批评中引入了电影文化批评的维度。文章指出,对"电影是什么"这种古

(接上页)的含义。""另一主要的研究焦点是在大众文化的泛本文中读解本文,并把本文看做是大众文化的一种征兆。大众文化的批评家们,特别是美国大众文化的批评家们一直关心这样一个问题:新媒介技术的进步使诸如《达拉斯》这样的节目在世界范围内得以传播,这是否将最终导致世界范围的文化同化,而失去文化的本土差异性。"

① 倪震:《电影理论多元化的进程》,《文艺报》1988年4月16、23、30日及5月7日。

典美学式的提问最直接、最肯定的答复是:"电影是艺术",这个被无数人重复过无数次的命题几乎已成为电影界的"公理"。确实,电影是"艺术",但是,电影作为一种"历史文化的存在物","艺术"并不是它惟一的定义。易言之,当我们把电影称之为"艺术"时,对它的认识并没有完成,整体意义上的电影应该是"商品"、"艺术"、"文化"三位一体的综合体,三者共同构成一个完整的"电影本体形象"。电影的"艺术本体"蕴含着商品和文化,电影的"商品本体"依赖着电影的艺术与文化,电影的"文化本体"基于电影的艺术与商品,三者有机联系,犹如上帝的三位一体一样,在不同的领域内,显露出不同的层面。①——就是在确立电影"文化本体"的过程中,20世纪90年代以来的中国电影批评,经历了从电影本体批评向电影文化批评的重大转型。中国电影批评也从此进入文化批评的历史时期。

二 女性主义批评

作为一场社会政治运动和文化批判思潮,女性主义诞生的背景,是20世纪中叶在西方爆发的声势浩大的妇女解放运动。而电影/电视中的女性主义批评,是将"女权主义"和"父权文化"之间的激烈对抗引申到传播媒介如电影/电视方面的重要尝试。② 女性主义电影批评的奠基作品有两篇,一篇是英国女性主义电影理论家劳拉·穆尔维的《视觉快感与叙事性电影》(1975),另一篇是克里斯廷·格莱德希尔的《当代女性主义的最新发展》(1978)。作为一个在后结构主义氛围下诞生的电影理论批评流派,女性主义电影理论批评拥有激进的批判性立场和高度综合的方法论基础。它从好莱坞经典电影入手,运用弗洛伊德的精神分析学、雅克·拉康的"镜像阶段"理论、雅克·德里达的解构思想以及米歇尔·福柯有关"权力话语"的陈述,试图公开

① 张亚彬、贾磊磊:《商品·艺术·文化:电影本体论纲——兼论二十世纪中国电影的历史走向》,《电影艺术》1990年第1期。
② 〔英〕劳拉·穆尔维《电影,女性主义和先锋》,邓晓娥、王昶译,《世界电影》1998年第2期。

揭露父权制度下女性被压抑的事实和特点，解构或颠覆以父权制和男性为中心的电影叙事机制，为改变摄影机、演员和观众之间的传统关系提供论据。

在《视觉快感与叙事性电影》一文中，劳拉·穆尔维力图用精神分析的方法去发现电影的魅力表现及其魅力之源。作为起点，文章提出电影是怎样反思、揭示甚至利用社会所承认的对"性的差异"可做的直截了当的阐释，亦即那种控制着形象、色情的、看的方式以及奇观的阐释。这样，精神分析理论就被看做是一种用来阐明"父系社会的无意识"是怎样构成电影形式的政治武器。从各方面来说，男性生殖器中心主义自相矛盾之处在于，它是依靠被阉割的女人形象来赋予它的世界以秩序和意义的，对女人的观念是这一制度的衔接销钉：正是她的缺乏使男性生殖器成为象征式的存在，男性生殖器所指称的正是她想把自己的缺乏变成好事的欲望。可以扼要地说，女人在父系无意识的形成中所起的作用是双重的，她首先象征着由于她确实没有阳物而构成的阉割威胁，其次，由此她就把自己的孩子带进象征式之中，一旦完成这个，她在这一过程中的意义也就结束了。总之，女人在父系文化中是作为另一个男性的能指，两者由一象征式秩序结合在一起，而男人在这一秩序中可以通过那强加于沉默的女人形象的语言命令来保持他的幻想和着魔，而女人却依然被束缚在作为意义的承担者而不是制造者的地位。

按劳拉·穆尔维，作为一种先进的表象系统，电影提出了无意识构成观看的方式和看的快感的诸种方式。好莱坞风格的魔力充其量不过是来自它对视觉快感的那种技巧娴熟和令人心满意足的控制。在丝毫没有受到挑战的情况下，主流电影把色情编入了主导的父系秩序的语言之中，在高度发展的好莱坞电影里，只有通过这些编码，那些异化的主体才得以通过它那形式的美和对他自己的造型迷恋的作用接近于找到一丝的满足。

接下来，劳拉·穆尔维论述了"看"（窥视癖）和"入迷"（影像认同）的快感在主流电影魅力构成中的重要性。并重点分析了"女人作为形象，男人作为看的承担者"在主流电影里的具体表现。文章指出，

在一个由性的不平衡所安排的世界中,看的快感分裂为主动的/男性和被动的/女性,起决定性作用的男人的眼光把他的幻想投射到照此风格化的女人形体上。女人在她们那传统的裸露癖角色中同时被人看和被展示,她们的外貌被编码成强烈的视觉和色情感染力,从而能够把她们说成是具有被看性的内涵。作为性欲对象被展示出来的女人是色情奇观的主导动机:从封面女郎到脱衣舞女郎,从齐格飞歌舞团女郎到勃斯贝·伯克莱歌舞剧的女郎,她承受视线,迎合男性的欲望,指称男性的欲望。然而,尽管女人作为影像,是为了男人亦即观看的主动控制者的视线和享受而展示的,它却始终威胁着要引起它原来所指称的焦虑。男性无意识有两条逃避这一阉割焦虑的道路:第一,专门重新搬演那原始的创伤,检查那个女人,把她的神秘非神秘化,通过对有罪的对象的贬值、惩罚或拯救来加以平衡;第二,用恋物对象来替代,或者把再现的人物本身转变为恋物,从而使它变为保险,而不是危险。

为了印证以上观点,劳拉·穆尔维分别列举并分析了冯·斯登堡与希区柯克的部分影片。按作者的观点,斯登堡的作品提供了许多有关纯恋物癖的实例,尽管他的影片要求女性人物必须是可以认同的,但对他来说,由画框所框住的画面空间要比叙事或认同过程更重要。希区柯克进入的是窥视的侦察的一面,而斯登堡却创造了最终恋物,一直发展到为了使形象与观众发生直接的色情联系,宁肯中断男主人公的富有威力的观看。作为被摄体的女人的美和银幕空间合并了,女人不再是犯罪的承担者,而是一个完美无缺的产品,她那由特写所分解的和风格化的身体就是影片的内容,并且就是观众的看的直接接受者。尽管斯登堡坚持认为他的故事是无关紧要的,但是具有重要意义的是,他的故事所关注的是情境而不是悬念,是循环的,而不是线性的时间,而情节的纠葛围绕着的是误解而不是冲突。它所缺乏的最重要的东西就是在银幕的场景中那男性的控制性的目光。在玛琳·黛德丽最典型的影片里感情戏的高峰时刻,她那色情含义的高峰时刻,是发生在她在虚构故事中所爱上的那个男人不在场的情况下的,在银幕上有其他目击者。其他观众在看她,他们的目光

和观众的目光是一致的,但却没有替代观众的目光。作为对比,在希区柯克的影片中,男主人公并没有完全看到观众所看到的。然而,他却通过观看癖的色情主义把一个形象的魅力当成了影片的主题。希区柯克从来不隐瞒他对窥淫癖的兴趣,不论是电影的还是非电影的,他的男主人公都是象征秩序和法律的楷模:在《晕眩》中是一名警察,在《玛尔妮》中是一个有钱有势的占支配地位的男性,但他们的色情内驱力却把他们导入一种折衷的境地。希区柯克对于认同过程的技巧高超的运用,以及对于男性主人公的摄影机主观视角的自如运用,把观众深深地拖入他的视角,并且使他们分享他那不自在的目光。观众被吸引进银幕场景和故事空间的窥淫癖的情境之中。《后窗》就可以看成对电影院的隐喻。主人公杰弗里是观众,对面公寓楼中的事件相应于银幕。当他观望时,他的观看增添了一个色情的难度。他对女友丽莎极少性欲的兴趣,当她待在观众的一侧时,她多少是个累赘;当她越过他的房间和对面公寓楼之间的障碍时,他们的关系从情欲上重生了。他不仅是通过照相机镜头来观望她,把她当作一个远处的有意义的形象,他还看见她作为一个犯罪的闯入者,被一个危险的男人发现,并威胁要惩罚她。因此,他终于去拯救她。丽莎的裸露癖已经通过她对服装与样式的着魔,以及作为视觉完美的被动的形象交代了出来;杰弗里的窥淫癖和活动也通过他作为一名摄影记者的工作、新闻故事的制造者和形象的捕捉者而交代了出来。然而,他被迫地像观众那样,被围困在椅子里不能活动的状态,使他完全处在电影院观众的幻想位置上。总之,希区柯克的男主人公从叙事角度来说,都是牢固地处于象征式秩序之中,他具备父系的超自我的一切属性,因此,当观众被自己的替身的外观合法性哄骗入一种虚假的安全感时,他通过自己的观看看见并发现自己被暴露为共谋,于是观众就陷入了看的道德双重性。

在总结自己的观点时,劳拉·穆尔维指出,必须要消除主流电影的乐趣,从而使女人们从作为"男性凝视的原料"的受剥削和受压迫地位上解放出来。她建议在电影制作方面推行类似于布莱希特式的革命,要制作一种不再"过分迷恋于为满足男性自我的神经官能需求

服务"的电影,就必须摒弃错觉手法,使镜头具体化,并在观众中产生"辩证的、充满激情的超脱热情"。另外,劳拉·穆尔维还告诫女性:"自身的形象被不断盗用于此种目的的女人们,不应对传统电影形式的衰落感到惋惜。"①

劳拉·穆尔维的分析深入透彻、发人深省,成为迄今为止女性主义电影批评中影响最大也最为经典的理论表述。但其论文还是受到了一些指责,有人认为她解决问题的办法比分析问题的办法稍欠力度,也有人认为她的激进观点很容易与精英左翼先锋派联系在一起,还有一些女性主义者开始怀疑劳拉·穆尔维论断中的"普遍正确性"。在这样的情况下,劳拉·穆尔维理论亦即女性主义电影理论获得了新的发展。英国学者 A. 库恩的《女性的写照:女性主义与电影》(1982)、伊·安·卡普兰的《女性与电影:摄像机的两边》(1983)以及美国学者玛丽·安娜·多恩的《对欲望的欲望:四十年代的女性电影》(1987)、盖林·斯塔德拉尔的《在愉悦的王国中:冯·斯登堡、黛德丽和受虐美学》(1988)等,便大致体现出女性主义电影批评在 20 世纪 80 年代的演进轨迹。

到了 20 世纪 90 年代,女性主义电影批评已经基本抛弃了劳拉·穆尔维等人针对女性观众心理分析的"普遍论"和"作品决定论",转而着手研究电影院里的观众而不是由作品形成的观众。在这方面,英国学者杰茜·斯泰希的论文《明星透视:好莱坞与女性观众》(1994)较有代表性。

与此前的很多研究不同,《明星透视:好莱坞与女性观众》一文开始抛弃电影研究的传统,转向文化研究所关心的理论问题。文章首先标示出电影研究与文化研究之间的区别,电影的研究被看做是一种观众的立场、作品分析、由生产来引导含义、被动的观看者、无意识的、悲观的研究;而文化研究则是一种观(听)众的阅读、人种论方法、

① 主要参考:1.〔英〕劳拉·穆尔维:《视觉快感和叙事性电影》,周传基译,《影视文化》1988 年第 1 辑;2.〔英〕约翰·斯道雷:《文化理论与通俗文化导论》(第二版),第 196—200 页,杨竹山、郭发勇、周辉译,南京大学 2001 年版。

由消费来引导含义、主动的观看者、有意识的、乐观的研究。按杰茜·斯泰希的研究,"逃避现实"是女性最常用的去电影院的理由,电影院带给她们的乐趣总是多于电影作品本身所带来的视觉和听觉的乐趣,它们包括看电影的仪式、观众共同的经历以及想象的一致性、电影院的舒适和豪华,这绝不是一种简单的享受好莱坞魅力的问题。正如杰茜·斯泰希所言:"电影院的物质空间为人们提供了一个介乎电影院外的日常生活与即将放映的好莱坞影片中的幻想世界之间的过渡空间。它的设计风格和装潢布景促进了这些女性观众所享受的逃避现实的过程。如此看来,电影院也就变成梦想的殿堂,这不仅因为它们为好莱坞幻想影片提供了放映场所,还因为它们的设计风格和装潢布景为这些女性提供了一个适合对好莱坞影片进行文化消费的女性化的和充满魅力的空间。"

接下来,杰茜·斯泰希从"识别"和"消费"两个角度描述了女性观看电影的特性。从消费角度,她认为消费不但是一个屈服和剥削场所,还是一个各种含义进行谈判的场所,一个抵制的场所和一个融合的场所。因此,她并不主张妇女们可以自由地通过消费来确立全新的女性地位,也不否认这样的消费形式可能会迎合父权制目光的需要。她的立场的关键是过渡问题,正如她所解释的那样,"好莱坞明星和其他相关的转变自身形象的产品的消费,产生出某些超越主流文化需求的东西"。[①]

通过对女性观众的研究,杰茜·斯泰希终于将女性去看电影的过程,看做是一种与好莱坞电影的各种主流含义进行谈判的过程,而不是一种被动接受的过程。从这个角度看,劳拉·穆尔维等人强调的好莱坞父权制权力,已不再是铁板一块、浑然一体了,也不再是无往而不胜的了。女性主义电影批评也开始走向一个倾向于对话的、更加开放的新时代。

由于女性主义电影批评的影响,女性主义电视批评大致上也经

[①] Jiessie Stacy, *Star Gazing: Hollywood and Female Spectatorship*, Routledge Press, London. 1994.

历了一个从强调父权制权力亦即满足男性愉悦,向强调女性主动观看亦即女性在快乐中解读的过程。其中,荷兰学者伊恩·昂的《看〈达拉斯〉:肥皂剧与情节剧的想象力》(1985)与美国学者劳拉·斯·蒙福德的《午后的爱情与意识形态——肥皂剧、女性及电视剧种》(1995)较有代表性。

伊恩·昂对《达拉斯》的分析和阐释,是对妇女与肥皂剧之间关系的经典研究。20世纪80年代初期,美国电视连续剧《达拉斯》在90多个国家播放,1982年春季,也有一半以上的荷兰人收看了《达拉斯》。《达拉斯》讲述了因得克萨斯州的石油而发迹的一个家庭的故事,伊恩·昂通过对《达拉斯》女性受众的快乐体验进行阐释性的理解,以及她自己对这一节目的明显欣赏,试图解释这一电视连续剧在全球范围内走红的原因。通过调查,伊恩·昂发现,正是由于《达拉斯》具有把我们自己的生活与得克萨斯州百万富翁的家庭联系起来的能力,所以该节目才被赋予了"情感现实性"——我们也许并不富有,但我们拥有其他基本的共同的东西:完美的关系和破裂的关系、欢乐与悲伤、疾病与健康;那些发现其现实性的人把注意力的焦点从故事的特性转移到其主题的共性上来。不管怎样,《达拉斯》所产生的部分快乐很明显与女性观众能够和希望在虚构世界与其日常生活世界之间建立的流动性有关。

伊恩·昂使用"悲剧性的情感结构"这个概念来描写《达拉斯》是如何与那永恒流转于快乐与悲伤之间的情感进行周旋的。她指出,为了激活《达拉斯》的"悲剧性的情感结构",女性观众必须拥有必要的文化资本来占有一种"夸张的想象力"。"夸张的想象力"是一种观看方法,通过这种观看方式,女性观众在充满痛苦与喜悦、胜利与失败的普通日常生活中发现了一个与古典悲剧世界一样意义深远、意味深长的世界。在那个与宗教的清规戒律隔绝的世界里,夸张的想象力提供了一个把现实融入意义深远的对照与冲突中的手段。作为一种受到情节剧那引人注目的人物、冲突和情感宣泄等限制的故事形式,《达拉斯》很好地证实和说明了"夸张的想象力"。对那些以这种方式看待世界的人(通常是女性)来说,《达拉斯》给人的快乐既不

是对日常生活中理所当然的枯燥的补偿,也不是对单调生活的逃避,而是其中的一个方面。"夸张的想象力"激活了《达拉斯》的"悲剧性的情感结构",反过来,它的"悲剧性的情感结构"又产生了"情感现实性"的乐趣。

除了情感的悲剧性建构之外,伊恩·昂还发现了与《达拉斯》有关的其他情况。她发现,许多女性观众对这一电视节目形成了一种冷嘲热讽的心态,虽然这是分享《达拉斯》快乐的一种观视形式,但这是通过幽默来产生读者与文本之间社会距离的一种形式。伊恩·昂认为,这种反应是为维护文本的快乐,以免将文化帝国论主题的话语标准化而采取的一种防御性策略。根据这种解读,关于文化帝国论的观念,不仅压制了受众的文化生产能力,而且还充当了扼杀大众趣味的一种象征性暴力。然而,伊恩·昂将这些关注点与乌托邦式的女性主义政治联系起来,试图替《达拉斯》为大多数女性观众所提供的普通快乐辩护。①

为女性愉悦辩护的尝试,在劳拉·斯·蒙福德的《午后的爱情与意识形态——肥皂剧、女性及电视剧种》一书中也有明显的体现。不同的是,该著作又开始正视父权制意识形态,力图在女性愉悦和父权制压力之间寻找一种"调和"的表达方式。作者回顾了自己作为一个女性观众观看肥皂剧的"历史",并指出,作为女性主义者,我们特别关注那些令人入迷的文化形式,它们传统上是由女性消费的,而身边的知识分子全都热爱。但是,观看肥皂剧不单纯是政治姿态或理论姿态,这反倒是一种但求有趣的姿态,它确保了情节本身为我带来愉悦,习以为常地收看肥皂剧让我身心舒泰,谈论剧目时大家又能分享乐趣。

接着,劳拉·斯·蒙福德冷静地向自己发问:"我为什么爱看这些戏?"她清楚这一点:自己既从肥皂剧得到了愉悦,又认识到这种形式的倾向就是要复制资本主义父权制的压抑性的意识形态,这二者之

① 主要参考:1.〔英〕尼克·史蒂文森:《认识媒介文化——社会理论与大众传播》,第162—179页,王文斌译,商务印书馆2001年版。2.〔英〕约翰·斯道雷:《文化理论与通俗文化导论》(第二版),第213—223页,杨竹山、郭发勇、周辉译,南京大学出版社2001年版。

间必须得到调和。为此,劳拉·斯·蒙福德选用了"父权制"这一概念为指涉方式,指涉最广泛意义上的男性统治的体制。用这个习惯用语,劳拉·斯·蒙福德涵盖了所有相关的社会、政治、文化及其他途径,它们将男人和男性气质设定得优于女人和女性气质,而且,其中的许多制度和手段同样也效命于主导意识形态的其他方面,如家庭和政府政策之类,也效命于那些首要功能在于永葆女性次等地位的特定特征。同样,劳拉·斯·蒙福德还分析了那些特定的表达是如何被包装得极为愉人,致使女性观众包括女性主义者,屡次三番没完没了地来回看肥皂剧。

作为全书的结尾,劳拉·斯·蒙福德指出:"无论我们是不是女性主义观众,我们对新手法的幻想都同样利用了我们对现状的不满,也许,它甚至还帮助我们想象,真实世界里的女性所面临的问题,在虚构中能得到怎样的解决。然而,我们必须记住,在我们观看肥皂剧时,那种愉悦并不是惟一要紧的东西,因为肥皂剧剧种和组成剧种的单出剧目,都在借助于非常特别的方式,推波助澜地宣扬与维护着父权制意识形态。就在我们构想着最乌托邦式的梦幻之际,这些梦幻已经遭到了损害。要想改变这种状况,仅靠我们个人的想象力是远远不够的。"① ——尽管在"调和"女性愉悦和父权制压力之间的关系中,劳拉·斯·蒙福德仍有不时偏向后者之嫌,但可以看出,在女性愉悦和父权制压力之间寻找一种"调和"的表达方式,已经成为20世纪90年代中期以后女性主义电视批评的主导策略之一。

与影视文化分析一样,女性主义电影/电视批评为中国影视批评界所知晓也是从20世纪80年代中期开始的。1985年前后,中国学术界已经开始译载和介绍西方女性主义电影与女性主义电影理论。② 1986年10月,在北京电影学院讲授西方电影理论史专题期

① 〔美〕劳拉·斯·蒙福德:《午后的爱情与意识形态——肥皂剧、女性及电视剧种》,第1—18、第197页,林鹤译,中央编译出版社2000年版。
② 例如,关山译《女权主义电影理论》(《文艺研究》1985年第4期)、李军辑《西方的女性电影》(《工人日报》1985年7月7日)等。

间,美国电影理论史家尼克·布朗对女性主义电影理论也做了简略介绍。为了配合尼克·布朗的讲课,劳拉·穆尔维的文章《视觉快感和叙事性电影》被翻译成中文,并于1988年初公开发表。① 在同一期刊物上,还发表了李奕明的《电影中的女权主义:一种立场,一种方法——对劳拉·穆尔维文章的介绍》一文。在此之前,以"女性文化主义分析的态度"研究《黄土地》的论文《〈黄土地〉:一些意义的产生》已经面世。之后,伊·安·卡普兰的《母亲行为、女权主义和再现》中译文发表在专业电影刊物《当代电影》上。与此同时,西蒙娜·德·波伏娃的女性主义理论代表作品《第二性——女人》以及女性主义的文学理论,也被相继译介。从20世纪90年代开始,女性主义以及女性主义电影批评,已经进入中国电影批评工作者尤其女性电影批评工作者的知识结构和批评视野中。

总的来看,中国的女性主义电影批评,由于缺少西方妇女解放运动的社会、政治及文化背景,在努力确证中国电影的女性意识前提下,也缺少了西方女性主义电影批评对社会、政治及文化的激进批判姿态。但同时,作为文化研究领域里的一种解构、颠覆男权文化的反本质主义立场,中国的女性主义电影批评在对中国电影里的性别差异、女性欲望以及女性主体意识进行解构的过程中,却也相当清晰地正在书写一部颠覆经典、重塑性别的中国电影史。也正因为如此,中国女性主义电影批评与镌刻了女性新历史的女性电影本身一样,面临着终将被历史所解构和超越的困境。在这方面,远婴的《女权主义与中国女性电影》和戴锦华的《不可见的女性:当代中国电影中的女性与女性的电影》具有一定的代表性。

在中国电影批评史上,远婴的《女权主义与中国女性电影》较早将西方女性主义电影理论与中国女性电影实践结合起来并进行系统论述。作为一篇颇带女性主义电影批评启蒙色彩的文章,《女权主义与中国女性电影》不仅描述了"女权主义批评"的主要内容和演进历程以及"女权主义电影批评"的基本特点和最新表现,而且以"儒教妇

① 周传基译,《影视文化》1988年第1辑。

女精神"和"新中国妇女解放"的独特背景为梳理的经纬,从妇女观念的纵向演变,勾勒了中国"女性意识"生成的历史线索,并表示,中国或许没有西方意义上的"女权主义",但也不能无视"女性意识"的客观存在。"女性意识"见诸女性文艺创作,体现在妇女的社会生活之中,甚至那些声称"我不是女权主义者"的论调,也包含着某种机警的"女性策略":她们或者不愿继续扮演社会化的战斗角色,而渴望温馨优雅的女性方式;或者想摆脱与男性抗衡可能遇到的困扰,而追求静悄悄的变革成效。中国妇女运动固然面临着"精神重构"的任务,但它毕竟不是一潭死水,随着时间的推移,它必将涌动、奔腾起来。①远婴的文章,不仅将女性导演创作中的"女性意识"放置在女性主义电影批评的显著位置,而且从新中国建立以来的女性导演及其作品序列中,发现了黄蜀芹及其《人·鬼·情》在中国女性主义电影创作中的重要价值。正是从这两个方面,影响了中国女性主义电影批评的一般面貌。亦即:90 年代以来,中国的女性主义电影批评正是从"女性意识"的角度出发,在黄蜀芹的《人·鬼·情》等作品中获得主要的观照对象的。

戴锦华的《不可见的女性:当代中国电影中的女性与女性的电影》一文,则在试图为中国当代"女性电影"命名的过程中,遭遇到了一种"悲剧式"的空虚体验。按照戴锦华的观点,在当代中国影坛,可以当之无愧地称为"女性电影"的"惟一"作品,是女导演黄蜀芹的《人·鬼·情》。她指出,在大部分女导演的作品里,制作者的性别因素无论是在影片的选材、故事、人物、叙事方式、镜头语言结构上,都是难于辨认的。作为一种特定的"花木兰式"的社会角色,女导演是一些成功地"装扮"为男人的女人。其中,王苹、王好为、广春兰、石小华、史蜀君、李少红等女导演,作为重要的主流电影或艺术电影的制作者,她们与男导演一样出色而娴熟地驾驭了"社会主义经典电影"的叙事模式,成功地在"主流意识形态语境"中结构出一部部情节剧式的故事,她们是成功的"男性扮演者";而王君正、秦志钰、鲍芝芳、

① 远婴:《女权主义与中国女性电影》,《当代电影》1990 年第 3 期。

武珍年、董克娜、陆小雅等女导演,尽管有足够的女性自觉,但她们的作品,不仅大都与经典电影的叙事模式一般无二,而且电影叙事人的性别视点和立场"含糊"、"混乱",女人似乎愈加成为"不可见"的雾障和谜团以及混乱杂糅的话语场,这样,她们的作品仍然成为新时期"男权秩序重建"中的有力的助推者;在张暖忻和胡玫两位女导演的作品中,也只能依稀指认一些"女性印痕",她们各自的作品预示了一个"朦胧"的中国女性电影的前景,然而,女性朦胧、含混的自陈,影片特定的情调和风格,也并未成为一种自觉、稳定的因素。可以当之无愧地被称为"女性电影"的惟一作品,是女导演黄蜀芹的《人·鬼·情》。《人·鬼·情》不是一部"激进"的、"毁灭快感"的影片,它只是借助一个特殊的女艺术家——扮演男性的京剧女演员的生活像喻式地揭示、并呈现了一个现代女性的生存与文化"困境"。女艺术家秋芸的生活被呈现为一个绝望地试图逃离女性命运与女性悲剧的挣扎,然而她的每一次逃离都只能是对这一性别宿命的遭遇与直面,她为了逃脱女性命运的选择:"演男的",不仅成为现代女性生存困境的指称与象喻,而且更为微妙地"揭示"并"颠覆"着经典的"男权文化"与"男性话语"。①

很明显,通过对"不可见的女性"的历时性描述,中国的女性主义电影批评正在力图书写一部"女性意识"缺席的中国当代电影史。但正是这种书写本身,又成为中国电影中"女性意识"艰难浮现的一个重要环节。就是在这种"悲剧式坠落"和"艰难浮现"的对抗里,中国的女性主义电影及其批评显示出令人难忘的生动景观。

三 后殖民主义批评

后殖民主义是在后现代主义思潮之后诞生的一种探讨帝国主义与殖民化状况,并以权力、历史、文化、宣传媒介对殖民地主题的作

① 戴锦华:《不可见的女性:当代中国电影中的女性与女性的电影》,《当代电影》1994年第6期。

用、身份、民族、颠覆、压抑与反叛等为主要课题的理论思潮。①作为一个广义的跨文化、跨学科的概念,后殖民主义理论本身歧义丛生、备受争议。尽管如此,主要在弗雷德里克·詹姆逊、爱德华·萨义德、佳亚特里·斯皮瓦克、荷米·巴巴等理论家的相关表述中,后殖民主义理论的一般形象及其思想背景和基本内容,终于相对真切地展示在人们面前。

在后殖民主义影视批评领域,美国学者弗雷德里克·詹姆逊的《处于跨国资本主义时代中的第三世界文学》(1986)、英国学者约翰·汤林森的《文化帝国主义》(1991)与D.凯尔纳的《波斯湾电视战》(1992)和爱德华·赛义德的《文化与帝国主义》(1993)等著述较有代表性。

尽管并不以电影/电视为主要论述对象,但弗雷德里克·詹姆逊的《处于跨国资本主义时代中的第三世界文学》一文,仍然是给后殖民主义影视批评带来重大影响的经典表述之一。文章首先点明了研究第三世界文学的重要性。作者表示,在当前的美国重新建立文化研究,需要在新的环境里重温歌德很早以前就提出的"世界文学"概念,任何"世界文学"的概念都必须特别注重第三世界文学。

接下来,弗雷德里克·詹姆逊试图区分第三世界文化生产或文本与第一世界的不同。他指出,鉴于第三世界中的各民族文化和各地区的具体历史轨道的多样化,要提出一个第三世界文学的"总体理论"未免太冒昧,但我们从一开始就必须注意到一个"重要的区别",即所有第三世界的文化都不能被看做是人类学所称的独立或自主的文化;相反,这些文化在许多显著的地方处于同第一世界"文化帝国主义"进行生死搏斗之中。这种"文化搏斗"的本身反映了这些地区

① "后殖民理论"产生的背景及其与"后现代主义"之间的关系,参见王宁的《后现代主义之后》(中国文学出版社1998年版,第49—65页)一书中的叙述。王宁指出:"在经过后现代主义思潮冲击以后,西方文化中一切假想的'中心'意识和等级观念均被打破,原先处于边缘地带的一些理论思潮流派不断地向中心运动,形成一股日趋强烈的'挑战中心'的势头。在这一新的多元共生之格局下,后殖民主义的异军突起,表明了当今西方文论的两个趋向:'意识形态化'和'政治化',同时也在某种程度上延续和拓展了兴起于东方和第三世界国家的关于后现代主义问题的讨论。"

的经济受到资本的不同阶段或有时被委婉地称为现代化的"渗透"。这说明对第三世界文化的研究必须包括从外部对我们自己重新进行估价,我们是在世界资本主义总体制度里的旧文化基础上强有力地工作着的努力的一部分。

在对第三世界和第一世界文化进行初步区分之后,弗雷德里克·詹姆逊做出了一个"总的假设",指出了所有第三世界文化生产的相同之处和它们与第一世界类似的文化形式的不同之处:"所有第三世界的文本均带有寓言性和特殊性:我们应该把这些文本当作民族寓言来阅读,特别当它们的形式是从主导地位的西方表达形式的机制——例如小说——上发展起来的。"更进一步地表述为:"第三世界的文本,甚至那些看起来好像是关于个人和利比多趋力的文本,总是以民族寓言的形式来投射一种政治:关于个人命运的故事包含着第三世界的大众文化和社会受到冲击的寓言。"

为了分析第三世界文化生产或文本的"寓言化过程",弗雷德里克·詹姆逊选用了"中国最伟大的作家"鲁迅的杰作《狂人日记》、《药》和《阿Q正传》为"最佳例子"。他指出,如果我们体会不到文本中"寓言式的共振",就很难适当地欣赏鲁迅文本的表达力量。因为很清楚,《狂人日记》中那个病人从他家庭和邻居的态度和举止中发现的吃人主义,也同时被鲁迅自己应用于整个中国社会:如果吃人主义是"寓意"的,那么,这种"寓意"比文本字面上的意思更为有力和确切。中国在大清帝国末期和民国之初被分割肢解、停滞不前,而鲁迅的同胞们确实是在"吃人":他们受到中国文化最传统的形式和程序的影响和庇护,在绝望之中必须无情地相互吞噬才能生存下去,这种"吃人"的现象发生在等级社会的各个层次,从无业游民和农民直到最有特权的中国官僚贵族阶层。总之,"吃人"是一个社会和历史的梦魇,是历史本身掌握的对生活的恐惧,这种恐惧的后果远远超出了较为局部的西方现实主义或自然主义对残酷无情的资本家和市场竞争的描写,在达尔文自然选择的梦魇式或神话式的类似作品中,找不到这种政治共振。

按弗雷德里克·詹姆逊的观点,作为一个作家,鲁迅是一个诊断

家和医治者。在《药》这个可怖的故事里,对那个作为传宗接代的惟一希望的男孩的医治,是一个沾满了刚被杀死的囚犯的鲜血的大白馒头。当然,这个男孩到底还是死了。那位国家暴力的不幸牺牲者(所谓的罪犯)是一个政治活动家,他的坟墓被从未出场的同情者神秘地置上了花环。在这里,叙事是相互联系和影响的一套环扣:"医疗上的吃人主义"、"家庭背叛"和"政治倒退"最终在墓地上相遇。同样,阿Q也是寓言式的中国本身。阿Q是受到外国人欺辱的中国,这个中国非常善于运用自我开解的精神技巧,不把欺辱当作欺辱,也不去回想它;但是在不同意义上,欺压者也是中国,是《狂人日记》中自相吞食的中国,它无情地镇压在等级社会中的更弱小和更卑下的成员。——鉴于此,弗雷德里克·詹姆逊指出,鲁迅的写作,使我们接近了"作为第三世界作家"的问题,也就是"知识分子作用"的问题:在第三世界的情况下,知识分子永远是"政治知识分子";如果要理解第三世界的知识分子、作家和艺术家所起的具体历史作用的话,就必须在"文化革命"的语境之中来看待他们的成就和失败:鲁迅当时对中国"文化"和"文化特征"的批判具有强有力的效果,这种"革命"的效果在后来的社会结构中也许获取不到。

 文章后半部分,弗雷德里克·詹姆逊以19世纪西班牙现实主义小说家班尼托·皮拉斯·卡多斯以及塞内加尔小说家兼电影制片人奥斯曼尼·塞姆班内的作品为例,进一步比较了第三世界与第一世界"民族寓言"在某些结构上的不同之处,并指出,与其说"寓言结构"不存在于第一世界的文化本文中,不如说它存在于我们的潜意识里,必须被诠释机制来解码。同我们自己的文化本文的"潜意识的寓言"相反,第三世界的民族寓言是有意识与公开的。基于自己的处境,第三世界的文化和物质条件不具备西方文化中的心理主义和主观投射,正是这点能够说明第三世界文化中的寓言性质,讲述关于一个人和个人经验的故事时最终包含了对整个集体本身的经验的艰难叙述。①

 ① 张旭东编:《晚期资本主义的文化逻辑——詹明信批评理论文选》,第516—546页,陈清侨等译,生活·读书·新知三联书店、牛津大学出版社1997年版。

弗雷德里克·詹姆逊在《处于跨国资本主义时代中的第三世界文学》一文中表达的观点,尽管也遭到第三世界国家一些文化批评家的反驳和辩难,①但其关于第三世界文化生产和文本"民族寓言"的结论,还是成为后殖民主义文学批评中的著名论断,并直接影响了后殖民主义影视批评的发展面貌。

跟弗雷德里克·詹姆逊一样,约翰·汤林森的《文化帝国主义》也不以电影/电视为主要论述对象,却对后殖民主义影视批评产生了重大影响。确实,也只有在文化研究的层面上,文化批评、文学批评与影视批评才能在目的、标准和方法上达成一致。这样,文化批评与影视批评之间,实际上已经演变成为可以互相置换的两种批评模式。也就是说,在将弗雷德里克·詹姆逊和约翰·汤林森的后殖民主义批评当作一种文化批评模式的时候,也可以直接将他们的文化批评实践当作一种影视批评模式。当然,文化批评与影视批评之间差异的消失,尽管有助于文化/影视批评在深度和广度上的开掘,但其不可避免忽视影视特性的缺陷,却是影视批评过程中必须时刻予以警惕的。

作为一部在文化研究亦即影视批评领域颇具理论深度的上乘之作,约翰·汤林森的《文化帝国主义》通过对20世纪60年代开始出现并在90年代重提的"文化帝国主义"以及与此相关的"媒介帝国主义"等概念的剖析,对文化/影视问题作出了系统的理论探讨,提出了有关冷战后的文化/影视发展态势的见解,自成一家之说。该著作检讨了"文化"的各家定义,相当谨慎地提出了自己的观点:"一方面,文化可以定义为无所不包的'复杂整体',另一方面,文化的定义是更为

① 例如,在《詹姆逊的他性修辞和"民族寓言"》(罗钢、刘象愚主编《后殖民主义文化理论》,第333—355页,中国社会科学出版社1999年版)一文中,艾贾兹·阿赫默德指出:"我认为'第三世界文学'这一术语,即使在它最生动的展开意义上,也是一个充满火药味的术语,没有什么理论地位。""那些曾通过资本和劳动之间的不可调和的斗争所赋予我们全球的统一性内部,有越来越多的文本不能轻易地被归入这一世界或那一世界。詹姆逊的文本不是第一世界的文本;我们的文本也不是第三世界的文本。我们在文化方面并不是各自文明的他者。"

严格的,仅只涉及'表意的实践'。但本书所指称的文化,介乎二者之间,此即笔者所谓的文化,乃是指特定'语境'之下,人们从其种种行动与经验汲取'种种意义',并从生活中领悟甘苦。"关于"文化帝国主义"这一概念,作者更是引用解释学理论,采取话语分析的方法,十分认真地提出了"谈论文化帝国主义的四种途径":第一,文化帝国主义作为"媒介帝国主义"的一种话语。绝大多数关于文化帝国主义的已出版文字,均把电视、电影、收音机、印刷品和广告等媒介当作问题的核心,因为在这种语境之下,媒介已被当成现代西方资本主义核心文化的参照标准。第二,文化帝国主义作为一种"民族国家"的话语。主要关心的是文化帝国主义对一个民族文化认同的威胁,其相关话语主要是关注民族文化被帝国支配的现象。第三,文化帝国主义作为批判全球资本主义的一种话语。这个说法来自新马克思主义或列宁主义者,一方面取向表明资本主义是造成"同质"文化的力量;另一方面取向表明资本主义文化的扩散等同于消费主义这种文化的张扬并将使所有的文化体验卷进商品化的漩涡。第四,文化帝国主义作为现代性的批判。"现代性"指涉的是全球发展过程中文化延展的主轴,其源始是"现代的"生活方式盘踞了支配性地位,而塑造、决定这个特定生活方式的因素是多重的,包括了资本主义,指的是一整套生产及消费行为、都市化、大众传播现象的勃兴、一个以"技术—科学—理性"作为根基的支配性意识形态、众多"民族—国家"的体系之形成、一种组织社会空间及经验的特定方式,以及从个人自觉出发而发展到某种"主观而存在主义式"的认知模式。

为了深入剖析这种"文化帝国主义"的话语,约翰·汤林森以仔细阅读一幅澳洲土著社群家庭收看电视的照片,并因此提出一些"启人疑窦"的问题为开端。这是一张全家人围坐在一起观看电视的照片,充满着来自异域的非同寻常的景象。照片旁边的文字显示:这是一个土著社群的家庭,正在澳洲偏远的塔纳米沙漠边侧收看电视。它隐含着一个意思,这些土著人的文化,正受到这些人收看电视的活动的威胁。照片文字还指出,这个土著社群已经设立了他们自己的广播机构"瓦皮瑞媒介协会",目的是要"捍卫它自己独有的文化,避免

受到西方文化的冲击"。按约翰·汤林森的读解,这幅图片大有深意,它表征了文化帝国主义的现象;它引导着人们并让人们认定电视本身恰恰就是"支配"的焦点;电视散发出来的有害光线,支配了整个场景:大多数人的注意力都集中于电视。

也正是从这里开始,约翰·汤林森发人深省地提出了以下问题:真正威胁土著人文化的是什么,是他们所收看的电视节目吗?果真如此的话,则这样的影响过程,又是怎样运作的?该幅照片显示电视荧屏是空白的,我们并不知道人们到底在收看什么;但荧屏空无一物,岂不意味着一件重要的事实,即我们无从知道人们如何解读这些外来文本的,我们因此也无从知道,这些外来文本的文化效果到底是什么?正如同我们自己也经常是别人观看的对象,当我们盯着这些人时,看着他们在凝神注视这个发光的怪物之际,他们究竟在想些什么呢?或者,真正的问题也许是他们究竟在"做"什么?坐着看电视这样的行为有赖于科技产品,但这个产品可以说是与其文化无关的"外来"产品吗?如果支配关系藏匿于此,那么,或许电视也只不过是一种西方现代生活方式的扩散,它具体而微地表征了更为宽泛的文化帝国主义现象吗?然而,果真如此说,我们又为什么不说照片中电视机下方的冰盒也同样地表征了一种文化侵略?另外,照片中的家庭很显然是贫困的,他们的贫困是不是与文化帝国主义这样的概念有所关联呢?这种贫困状态的本身是一个文化问题呢,还是另一种帝国主义形式的运作?如果这两者之间存在着关系,也就是"经济"与"文化"这两种支配形态互有关联,那么其关联又是什么呢?最后,如收看电视这样的活动,似乎是人们"自愿如此"从事的,如果说这样的自发行为是一种支配形式,说的又是什么意思呢?

诸如此类有关"文化帝国主义"的问题以及"深深根植于西方发达国家文化"而提出此类问题的各种方式,在《文化帝国主义》一书中,都得到了逐步的分析和探讨。尤其到了全书结尾,在对人类文化的宿命亦即"晚期现代性的景况"予以彻底地"解构"之后,约翰·汤林森充满激情地表示,只要心中存有"文化动因"的想法,并持存一种"批判文化帝国主义"的话语,就能营建出一块"不同的文化空间"。

"在这么一块空间里,土著人的电视荧屏不会再是空无一物,也不会再塞满了异邦人士绚烂夺人的影像,取而代之的则是电视观众本身的另类内涵,我们不能、也不应该在此越俎代庖,擅自代为想象、构思它的另类内涵。"①

尽管始终无法逃避西方中心论的立场,但正是在扬弃了弗雷德里克·詹姆逊的"第一世界"与"第三世界"二元对立观念的基础上,在对"文化帝国主义"及其内涵进行深入检讨辨析以至"解构"的过程中,约翰·汤林森发展了一种讨论后殖民主义文化/影视景况的独特方式,并为弱势的民族文化群体开凿出自成一体的"不同的文化空间",将后殖民主义文化/影视批评推向一个新的境界。

应该说,在后殖民主义文化/影视批评领域,除了弗雷德里克·詹姆逊与约翰·汤林森等更具宏阔视野的理论话语之外,还有 D.凯尔纳和爱德华·赛义德等以海湾战争这一特定事例探讨电视霸权的有关媒介帝国主义的批判性话语。在《波斯湾电视战》和《文化与帝国主义》等著作中,D.凯尔纳和爱德华·赛义德探讨了媒介与海湾战争之间的关系,分析了媒介文化的霸权特征及其与受众之间的互动。这两部著作也因此成为后殖民主义文化/影视批评中的成功范例。

1991年爆发的海湾战争,也许是历史上由媒介助长的最为激烈的人类冲突。关于这场战争的报道,支配了电视、报刊和广播节目制作的大多数内容,使得这场战争成为一个极为罕见、而且几乎是史无前例的"媒介事件"。在《波斯湾电视战》一书中,D.凯尔纳干脆将海湾战争称为一场"电视战争"。他认为,在他的本土国家美国,人们对这场冲突所形成的主要感知,是通过与电视屏幕的交往,而不是凭借任何其他的媒介。对绝大多数的电视报道,D.凯尔纳采取了批判的态度,他指出这具有"霸权"性质,因为这样做实际上重新肯定了一场无缘无故的战争。之所以如此表达,并不表明电视报道是各主导性

① 〔英〕约翰·汤林森:《文化帝国主义》,第1—61、第324—335页,冯建三译,上海人民出版社1999年版。

群体的一种被动工具,而是说媒介报道是由"社会斗争的一种领域"建构的。确实,迄今为止,媒介尤其电视媒介基本上能使主导性社会群体的行为合法化,并排斥各种异己的声音。

鉴于这一点,D.凯尔纳提出了一个严正的批判性问题:公共领域是怎样允准杀害了大约24万伊拉克人这一武力的使用的?

D.凯尔纳指出,在为军事上使用武力寻找理由时,电视媒介没有履行其本应履行的民主责任,亦即,它应该告知民众所面临的风险,以及可能会出现的后果以及谁是战争的最终受益者等。相反,电视媒介在意识形态方面利用了一些通俗的习语和文体,利用了纵容种族主义的参照系以及一些未经适当途径加以证实的声明。它主要聚焦于萨达姆·侯赛因的个人邪恶以及一些未经充分核实的伊拉克恐怖暴行的事例,并以种族主义的眼光把阿拉伯人描述为残虐的形象。与此对应,美国轰炸一开始,各电视媒体的焦点就转向了展示西方武力技术的强大。美军干净利索的技术攻势与伊拉克对以色列不分青红皂白的飞毛腿导弹攻击形成了鲜明的对比,美国的炸弹被表现为总能击中目标,而且击中的往往是物体而不是人。在这样的媒介导向下,人们普遍感觉到,美国的这种攻击能将人的苦难降低到最低的限度,其目的只是为了迫使伊拉克撤兵。

在D.凯尔纳看来,电视媒介之所以如此热情地支持这场战争,是因为军事集团与政治集团之间的联盟,以及在整个20世纪80年代中里根政府和布什政府维持的大财团的利益。另外,自由化政策的直接结果和媒介产业中公益服务义务的衰落,也使媒介倾向于支持这场战争。海湾战争期间,电视网络的系统性失控,导致了联合大企业的兼并,这使政治、军事与媒介之间,又存在着盘根错节的利益关系。根据D.凯尔纳的统计,美国通用电力公司拥有全国广播公司这一电视网,仅仅1989年就从军方的协议中获利90亿美元。所有制的混合形式,意味着传播海湾新闻的各个公司也制造了具有同样杀伤力的武器。媒介支持这场战争的第三个原因,在于军方和政府严密地控制了信息。海湾新闻记者被组织为各个军事小组,仅被带到事先经过选择的地方采访;那些被人了解到对这场战争持批判态

度的新闻记者,则被拒绝进入战地。这一切再加上政治精英们的威胁。最终导致了"被动媒介"的形成。"被动媒介"极尽所能使大多数美国人相信,这场战争是值得进行的,民意也因而随声附和。①

正是在对"民意"即"受众"的研究中,D.凯尔纳的观点受到了指责。人们认为他的理论对受众作了过多的"主观臆想",还认为他不可能确定美国的观众跟乔治·布什一样对这场战争具有热情;也不可能假定公众会按照他人的设想全盘接受海湾战争的媒介表征。在这样的情况下,在《文化与帝国主义》一书中,著名的后殖民主义理论家爱德华·赛义德从另外一个新的角度,探讨了媒介与海湾战争之间的关系。他指出,这场海湾战争产生了由"全球性技术"培育的各种新的"主体间性"关系。无论是穆斯林、非洲人,还是印度人或日本人,都在用他们自己的语言以及从他们各自受到威胁的地方,抨击西方,抨击美国化或帝国主义。爱德华·赛义德表示,不怎么具有压迫性甚至更具民主性的诸种主体间性关系,有赖于晚期资本主义里的各种体制性变更。然而,假如文化的全球性生产和传播受到少数私人企业的支配,那么,这样一种变更的计划是不可能付诸行动的。惟有通过文化交往建立更具人性化的世俗空间,才能挑战全球后现代文化中受到损害的意识形态的普遍性。②

与约翰·汤林森一样,爱德华·赛义德有关媒介的"主体间性"及"文化交往"理论,为20世纪90年代以来的后殖民主义文化/影视批评开辟了新的道路。

然而,对于中国后殖民主义影视批评而言,弗雷德里克·詹姆逊的影响尤其重要。1985年,詹姆逊访问中国大陆,并在北京大学讲演一个学期;次年,讲演结集《后现代主义与文化理论》中文译本出版;接着,詹姆逊的一系列重要文章被陆续翻译成中文;1989年底,

① 主要参考:1.D. Keller, *The Persian-Gulf TV War*, Boulder, CO, Westview Press. 1992. 2.〔英〕尼克·史蒂文森:《认识媒介文化——社会理论与大众传播》,第277—330页,王文斌译,商务印书馆2001年版。

② 主要参考:1.E. Said, *Culture and Imperialism*, London, Chatto and Windus. 1993. 2.〔英〕尼克·史蒂文森:《认识媒介文化——社会理论与大众传播》,第277—330页。

《处于跨国资本主义时代中的第三世界文学》,也在专业电影理论刊物《当代电影》中译载。① 詹姆逊独特的"文化研究"视野及其兼容并包的批评风格,无疑推动了中国学术界80年代中后期兴起的文化批评潮流。同样,詹姆逊有关电影和"第三世界本文"的表述,也给这一时期的中国电影批评带来了新鲜的概念、观点和方法。可以说,在一定程度上,正是如下结论:"电影在现代社会中和文学的地位是有相似之处的,而且电影集中体现了文化工业的特征,因此电影其实也是一种'文化文本',是和莎士比亚、艾略特同样重要的文化现象。"(《后现代主义与文化理论》)此书激发了一批文化、文学学者将中国电影纳入其文化批评视野之中的热情;也正是如下结论:"所有第三世界的文本均带有寓言性和特殊性:我们应该把这些本文当作民族寓言来阅读,特别当它们的形式是从占主导地位的西方表达形式的机制——例如小说——上发展起来的。"(《处于跨国资本主义时代中的第三世界文学》)使这一批文化、文学学者习惯于以中国电影主要是张艺谋和陈凯歌电影的运作经验,来"验证"或"重构"詹姆逊有关"第三世界本文"的表述。这样,"民族寓言"、"文化"、"权力话语"、"他性话语"等概念,便被有意无意地"嵌陷"进中国电影批评的概念体系,并深刻影响了中国后殖民主义电影批评的一般面貌。

颇有意味的是:如前文所述,20世纪90年代以来的中国后殖民主义电影批评,其批评主体主要是一批从文化、文学领域介入电影批评的学者,开放的理论心态与良好的外语水平,使他们有预谋、也有能力直接追踪西方有关后殖民主义的当下话语。后殖民主义代表人物爱德华·萨义德、佳亚特里·斯皮瓦克、荷米·巴巴的理论著述,就是这样陆续成为电影批评的理论资源,并部分地改变着中国后殖民主义电影批评的整体走向。② 当然,也正因为如此,中国的后殖民主义

① 张京媛译,《当代电影》1989年第6期。
② 在张颐武的《全球性后殖民语境中的张艺谋》(《当代电影》1993年第3期)一文中,有关"表述"与"表述者所处的文化、制度与政治环境"之间的关系论述,便直接引自美国纽约1979年出版的爱德华·萨义德的《东方主义》一书;在王宁的《后殖民语境与中国当代电影》(《当代电影》1995年第5期)一文中,涉及佳亚特里·斯皮瓦克与荷米·巴巴的内容,(转下页)

电影批评,有机会作为一种独特的文化批评与西方流行思潮进行对话,并在某种程度上参与着后殖民主义的理论建构。但是,作为一种独特的电影批评模式,却在坚持文化批评立场的过程中,丧失了电影批评的电影特性。也就是说,90年代以来的中国后殖民主义电影批评,将中国电影当作跟中国文学同样重要的"文化现象"以及"第三世界的民族寓言"来阅读,确实在一定程度上提高了中国电影的文化形象,拓展了中国电影批评的理论视野,但它建立在牺牲电影特性即电影自身的形式分析以及有关中国电影的历史和现状描述的基础上,不可避免地损害了20世纪80年代中期以来中国电影批评界逐渐确立的电影批评应该坚守电影特性的原则,为中国电影批评带来了一些负面效应。尤其,当这些负面效应与后殖民主义理论本身具有的一些很难克服的矛盾相结合,部分动摇了人们对中国后殖民主义电影批评的信心;加之电影批评者过于依赖西方话语,缺乏基本的理论整合,使中国的后殖民主义电影批评始终无法摆脱亦步亦趋西方理论思潮的嫌疑,不利于从整体上推动中国电影批评的发展。

总的来看,20世纪90年代以来的中国后殖民主义电影批评,倾向于在全球文化的参照系中,把电影作为一种民族文化来讨论。同时,力图在西方后殖民主义的理论语境中,观照中国电影的"他者化"历史及现实,并以中国电影的运作经验如张艺谋、陈凯歌的电影创作实践为对象,对西方后殖民主义理论进行验证、质疑或重构。它以拆解中国电影的后殖民语境为批评目的,以电影的本土化立场为批评标准,采取本文分析与意识形态探讨相结合的批评方式。作为一种主要从西方理论思潮中汲取话语资源的文化批评及电影批评模式,中国后殖民主义电影批评在批评立场、批评途径等领域,都期待着更进一步的整合和超越。以张颐武的《全球性后殖民语境中的张艺谋》一文为例。

这是中国电影批评史上第一篇明确地从后殖民主义理论出发,

(接上页)均直接引自纽约和伦敦1993年出版的斯皮瓦克的《在他者的世界:文化政治学论集》与伦敦和纽约1994年出版的荷米·巴巴的《文化的定位》等著述。

拆解张艺谋电影"后殖民语境"的文章。① 文章首先解释了"后殖民语境"的涵义，指出："所谓后殖民语境，就是指在经典殖民主义及其价值全面终结之后，西方运用自身的知识/权力话语对第三世界所发挥的支配性作用，也就是依靠各种'软'性的意识形态策略和温和的对自身价值无可怀疑性的表述对在'现代性'基础上构成的第三世界'民族国家'的影响与控制。"接着，文章表示，张艺谋是"第一世界/第三世界大众传媒"共同塑造的形象，他在"西方"所获得的声誉巩固了他在"中国大陆"的成功者的话语权力，而这种仿佛无往而不胜的成功又使得中国观众相信这些本文的魅力。随后，文章分析了张艺谋电影对"中国"与"中国文化"的独特表述，指出，张艺谋无意探究我们自己文化的"连续性"，而是把"中国"作为一个"特性的代码"加以表述；他不关心中国具体时间的变化和更替，而关心的是这个社会和民族"总体的隐喻"；张艺谋是一个追寻"空间化"的导演，他把中国的文化作为"表征"来加以处理；张艺谋是展示空间"奇观"的巨人，他的摄影机是在"后殖民主义时代"中对"特性"书写的机器，它提供着"他性"的消费。让"第一世界"奇迹般地看着一个令人眼花缭乱、目瞪口呆的世界，一个与他们自己完全不同的空间。张艺谋电影的"隐含读者"不是中国大陆处于汉语文化之中的观众，因为他们世世代代就生活在张艺谋用自己惊心动魄的虚构所要讲述的"中国"，他们对这个文化和民族的把握是具体的，他们并不需要张艺谋式的神秘的"空间"所提供的消费。相反，如王朔式的从具体的当代中国语境中引出的本文反而更受欢迎和理解，尽管它们也是消费文化的产品，但它们是"本土性"的。而张艺谋的本文，无论他本人怎样强调他自己与当代中国文化情势的联系，却是如横空出世般地书写着一个"抽象"的、"隐喻性"的"中国"。因此，毫不奇怪，接受和欢迎张艺谋的首先是西方的批评者，正是张艺谋为他们提供了"他性"的消费，一个陌生的、蛮野的东方，一个梦想中的奇异的社会和民族。

最后，文章具体分析了形成张艺谋电影"后殖民语境"的主要原

① 《当代电影》1993年第3期。

因:"张艺谋的电影显然是与90年代以来中国大陆的市场化和国际化的进程相关联的。他往往依靠跨国的国际资本制作影片,而这一制作又不可避免地面对着国际市场的消费走向,正是这种状况将张艺谋嵌陷在全球性的后殖民文化语境之中。"并不无遗憾地指出,张艺谋及其现象是"后新时期"汉语文化,也是"全球性后殖民语境"中的重要表征,它说明"第三世界电影"在90年代所面对的"挑战",所承担的"痛苦"和"焦虑"。①

可以看出,张颐武的文章主要受益于弗雷德里克·詹姆逊对"第三世界文化"的讨论及其基于西方的视角对作为一种"民族寓言"的第三世界文本的阅读,因此,他拆解了张艺谋电影的"后殖民语境",令人心悸甚至无可奈何地昭示出第一世界/第三世界、西方/东方、他者话语/本土文化之间的二元对立。由于坚持了二元对立的"本土文化"立场,也由于在"凝视"文化和资本的时候,总是无法"凝视"电影本文,张颐武的后殖民主义电影批评,自始至终都在拒绝与国际资本或世界文化进行"交流"和"对话",而宁愿扮演一个"民族文化斗士"的角色。令人深思的是:恰恰是这种姿态和角色,代表了中国后殖民主义影视批评的主要面貌。

① 在《陈凯歌/张艺谋:英雄或囚徒》(《文论报》1993年9月11日)、《后新时期中国电影:分裂的挑战》(《当代电影》1994年第5期)与《90年代中国电影的空间想象》(《当代电影》1998年第2期)等文章里,张颐武有关中国电影的"后殖民语境"的表述,大体上均类同《全球性后殖民语境中的张艺谋》一文。

第五章　影视批评写作

影视批评写作论是有关影视批评操作层面和技巧层面的一般理论,也是影视批评学学科构成的主要元素之一。它从影视批评的写作步骤、写作手段和写作成果三个方面出发,描述影视批评写作的一般特征和基本规律。从资料的收集、整理到意向的分析、确定,从镜像探讨、文化分析到产业研究的分立与整合,从影视批评文本的可信性预测到开放性评估,影视批评写作都要将影视特性和批评特性置放在关键位置,以免有意无意地以一般的文学批评方法取代影视批评,或者以普泛的文化批评手段消泯影视批评的个性色彩。

在一定程度上,影视批评写作是影视批评主体影视观念和批评个性的集中体现,也是影视批评最终成就的凝定,因此,影视批评写作论是影视批评学不可缺少的重要环节。将影视批评写作论纳入影视批评学学科体系之中,不仅是当今批评学学科体系的内在需求,而且是现代影视理论发展的必然趋势。

第一节　步骤:从资料的收集、整理
到意向的分析、确定

从资料的收集、整理到意向的分析、确定,是影视批评写作的基本步骤。

影视批评写作的资料,主要包括各种相关的影视文本与影视次文本。相关的影视文本指与特定的影视批评写作有直接关联的电影影片和电视节目,由于电影影片放映和电视节目播出的"一次性"特征,这些相关的影视文本大多指电影影片和电视节目及其复制品(录

像带、VCD、DVD等)。相关的影视次文本则指与特定的影视批评写作有间接关联的电影影片/电视节目及其复制品;影视制片人及影视创作者的策划书、导演阐述与经验总结;影视观众反应记录;电影票房和电视收视率统计;影视理论及历史;此前有关的影视批评文本,等等。对以上资料进行收集、整理,是影视批评写作需要处理的第一个关键环节。

影视文本与影视次文本的收集和整理,有赖于影视批评者的日常累积。作为一个影视批评工作者,需要养成收集和整理各种相关的影视文本与影视次文本的习惯,只有这样,才会在影视批评实践中左右逢源。当然,个人的资料储藏毕竟是有限的,这就需要充分利用影视资料馆、影视图书馆、国际互联网以及各种影视信息查阅机构,来补足和丰富自己的资料库存。总之,相对完备的资料收集,是影视批评写作得以顺利进行并达到相当水平的基本前提。

对收集在一起的资料进行整理,同样需要付出艰苦的劳动。并不是所有的资料都是可信和有效的,也不是所有的资料都会有利于自己的影视批评写作,更不是所有的资料都在自己的写作过程中拥有同等重要的地位,因此,影视批评主体必须根据已有的资料确定自己的选题和意向,然后再根据特定的选题和意向鉴定、筛选并使用已有的资料。也正是在这样的过程中,影视批评主体的素养和个性开始得到展露。

对于影视批评写作而言,意向的分析、确定也是至关重要的一环。意向的分析、确定是指在现有的资料基础上,经过反复比较、分析和论证,确立特定的选题并赋予该选题独特的内容和观点的过程。大体所有的影视批评文本,其主要价值大都体现在选题的适切、准确与观点的新颖、深刻上。所谓选题的适切、准确,是指影视批评主体根据自己收集的资料以及自己的素养和能力所选择的基本论题,该论题不仅具有一定的现实意义和理论价值,而且具有相当的可操作性;所谓观点的新颖、深刻,则是对影视批评写作提出的较高要求,它需要影视批评主体对论题的理解和阐释超越常人和已知观点之上,亦即必须具备一定的深度和原创性。只有这样,意向的分析和确定

才能获得真正的成效。

以笔者在本章第四节中所呈示的三则例文为例,分析影视批评写作的基本步骤。

例证一:《作为类型的中国早期歌唱片——以30—40年代周璇主演的影片为例兼与同期好莱坞歌舞片相比较》

步骤(一):资料的收集和整理

1. 有关中国早期歌唱片及同期好莱坞歌舞片文本:

(1)可能需要的中国早期歌唱片文本:根据程季华主编《中国电影发展史》(1、2)提供的影片目录,笔者发现,作为类型的中国早期歌唱片,选其要者大约不下50部。包括《歌女红牡丹》(1931)、《虞美人》(1931)、《雨过天青》、《歌场春色》(1931)、《如此天堂》(1931)、《再生花》(1934)、《纫珠》(1934)、《红楼春深》(1934)、《春宵曲》(1934)、《歌坛艳史》(1934)、《都市风光》(1935)、《压岁钱》(1937)、《艺海风光》(1937)、《马路天使》(1937)、《舞宫血泪》(1938)、《歌儿救母记》(1938)、《孟姜女》(1939)、《李三娘》(1939)、《香江歌女》(1939)、《新地狱》(1939)、《七重天》(1939)、《云裳仙子》(1939)、《董小宛》(1939)、《红粉飘零》(1939)、《歌声泪痕》(1939)、《中国白雪公主》(1940)、《三笑》(1940)、《梁山伯与祝英台》(1940)、《孟丽君》(1940)、《苏三艳史》(1940)、《西厢记》(1940)、《黑天堂》(1940)、《天涯歌女》(1940)、《梦断关山》(1941)、《梅妃》(1941)、《夜深沉》(1941)、《解语花》(1941)、《恼人春色》(1941)、《蔷薇处处开》(1942)、《凌波仙子》(1943)、《歌衫情丝》(1943)、《渔家女》(1943)、《万紫千红》(1943)、《鸾凤和鸣》(1944)、《红楼梦》(1944)、《凤凰于飞》(1944)、《银海千秋》(1944)、《莺飞人间》(1946)、《长相思》(1946)、《各有千秋》(1946)、《青青河边草》(1947)、《莫负青春》(1947)、《歌女之歌》(1947)、《花外流莺》(1947)、《柳浪闻莺》(1948)、《再相逢》(1948)、《彩虹曲》(1948)等。

(2)笔者已存的中国早期歌唱片文本:由于笔者的主要研究方向是中国早期电影史,因此,对于影像店中出现的中国早期(1923—1949)电影作品,基本上是有见必存。总计包括:《压岁钱》、《马路天

使》、《西厢记》、《红楼梦》、《长相思》、《各有千秋》、《莫负青春》、《歌女之歌》、《花外流莺》等9部。

(3)30—40年代周璇主演的歌唱片文本:据不完全统计,周璇主演的歌唱片包括《马路天使》、《三星伴月》、《孟姜女》、《李三娘》、《新地狱》、《七重天》、《董小宛》、《三笑》、《孟丽君》、《苏三艳史》、《西厢记》、《黑天堂》、《天涯歌女》、《梦断关山》、《梅妃》、《夜深沉》、《解语花》、《恼人春色》、《渔家女》、《鸾凤和鸣》、《凤凰于飞》、《长相思》、《各有千秋》、《莫负青春》、《歌女之歌》、《花外流莺》、《彩虹曲》等26部,几乎占中国早期歌唱片数量的一半。笔者已存周璇主演的歌唱片文本包括《马路天使》、《西厢记》、《长相思》、《各有千秋》、《莫负青春》、《歌女之歌》、《花外流莺》等7部,占笔者已存中国早期歌唱片总数的绝大份额。

(4)可能需要参照的好莱坞同期歌舞片文本:根据乔治·萨杜尔《世界电影史》及刘易斯·雅各布斯《美国电影的兴起》提供的线索,可能需要参照的好莱坞同期歌舞片文本包括《百老汇的旋律》(1928)、《爵士歌王》(1929)、《快乐的寡妇》(1934)、《1936年百老汇的旋律》(1935)、《歌舞大王齐格飞》(1936)、《一百个男人和一个少女》(又译《丹凤朝阳》,1937)、《吉莎倍尔》(又译《红衫泪痕》,1938)、《欧兹的巫师》(又译《绿野仙踪》,1939)、《胜利之歌》(1942)、《与我同行》(1944)、《封面女郎》(1944)、《起锚》(1945)、《哈维的姑娘们》(1946)、《红舞鞋》(又译《红菱艳》,1948)等。

(5)笔者已存的好莱坞同期歌舞片文本:主要有《百老汇的旋律》、《快乐的寡妇》、《歌舞大王齐格飞》、《欧兹的巫师》与《红舞鞋》等5部。

(6)总结:完成论文所需要的中国早期歌唱片文本相对缺乏,但周璇主演的歌唱片及其各个阶段的代表作相对丰富;好莱坞同期歌舞片影像资料已经足够。

2. 有关中国早期歌唱片的次文本:

(1)笔者已存的文字资料中涉及中国早期歌唱片的主要电影史著包括:程季华主编的《中国电影发展史》(中国电影出版社1981年

第2版)、李道新的《中国电影史(1937—1945)》(首都师范大学出版社2000年版)以及丁亚平的《影像中国(1945—1949)》(文化艺术出版社1998年版)。

(2)笔者已存的文字资料中涉及中国早期歌唱片的主要刊物包括:《歌女红牡丹》特刊(上海华威贸易公司1931年4月发行)、《如此天堂》特刊(上海华威贸易公司1931年10月发行)、《云裳仙子》特刊(上海新华影业公司1939年6月发行)、《西厢记》《天涯歌女》特刊(上海金城大戏院1940年12月发行)和《孤岛春秋》特刊(上海金星影业公司1941年6月发行)以及《影戏杂志》第1卷第1期—第2卷第3期(上海联业编译广告公司、上海联华影业公司1929年7月—1932年1月出版)、《影戏生活》第1—52期(上海影戏生活社1930年12月—1932年1月出版)、《电影》第1—78期(上海1938年9月—1939年8月)、《中国影讯》第1卷第1期—第3卷第8期(上海1940年3月—1942年6月发行)、《中联影讯》第1期—16期(上海"中联"、中华联合宣传处1942年5月—1942年9月编印)、《新影坛》第1卷第1期—第3卷第6期(上海"华影"1942年11月—1945年4月编印)、《上海影坛》第1卷第1期—第2卷第7期(上海影业公司1943年10月—1945年6月编辑发行)和《上海影剧》旬刊第1—4期(上海1944年3月—1944年5月发行)等。

(3)笔者已存的文字资料中涉及类型片的理论文章主要包括:安德烈·巴赞的《西部片,或电影的美国电影》(《电影是什么?》,第230—261页,崔君衍译,中国电影出版社1987年版)、查·阿尔特曼的《类型片刍议》(宫竺峰译,《世界电影》1985年第6期)与简·费尔的《自体反思型歌舞片和娱乐的神话》(徐建生译,《世界电影》1990年第3期)等。

(4)结论:较为熟悉类型片及歌舞片理论;并拥有大量第一手有关中国早期歌唱片的文字资料。

步骤(二):意向的分析和确定

1. 选题:

(1)20世纪30—40年代周璇主演的歌唱片,其影像资料和文字

资料都显得相对充裕,因而可以"以 30—40 年代周璇主演的影片为例"分析和阐释"作为类型的中国早期歌唱片"。

(2)由于对好莱坞歌舞片及欧美类型电影理论的相对熟悉,在分析和阐释"作为类型的中国早期歌唱片"过程中,可以将 30—40 年代周璇主演的影片"与同期好莱坞歌舞片相比较",使论文拥有更加宏阔的视野和更加深刻的判断力。

(3)以"作为类型的中国早期歌唱片"为论题,不仅从纵向上开拓了中国类型片研究领域,而且为中国早期电影研究指引了新的路径。

2．内容与观点:

(1)本文以作为一种重要类型的中国早期歌唱片为主要观照对象,将中国早期歌唱片划分为初步尝试(1930—1937)、努力探索(1937—1945)、走向成熟(1945—1949)三个发展阶段;并以 20 世纪 30—40 年代周璇主演的代表性影片为例,深入探讨中国早期歌唱片的基本形态及主要成就。同时,在与这一时期好莱坞歌舞片比较的过程中,努力描述中国早期歌唱片的独特处境及民族风格。

(2)"声音"尤其"歌唱"进入电影,不仅是 20 世纪 20 年代末期以来世界电影发展的整体潮流,而且是中国电影发展不可阻挡的必然趋势;中国早期歌唱片不仅担负着将欧美歌舞片转换成中国式样歌舞片的历史使命,而且成为中国电影对抗欧美电影、瓦解好莱坞电影霸权的重要武器。

(3)中国早期歌唱片发展的三个阶段表明:作为中国早期电影的重要类型,歌唱片的类型意识经历了一个从无到有、从幼稚到成熟的艰难历程;从另一侧面看,这一艰难历程,又是中国早期歌唱片不断模仿和力图超越欧美歌舞片主要是好莱坞歌舞片、刻苦寻求自身基本形态及民族风格的艰难历程。

(4)抗日战争和国共两党之间的复杂矛盾,改变了 30—40 年代中国电影即中国早期歌唱片的生存状态和整体面貌。正是在漂泊意象、凄婉乐音与悲情叙事之中,国破家亡的巨大创痛曲折地展示在观众面前。同样,抗战记忆与国共两党之间的分裂局面,也使这一时期的中国歌唱片无法像同时期好莱坞歌舞片一样,纯粹展示青春的骚

动与爱情的得失,而是包含着相对强烈的时代责任感和历史使命感。另外,"先天不足,后天失调"的中国电影,面对《百老汇的旋律》、《红舞鞋》等场面宏大、布景华丽以及歌舞设计新颖、声音技术成熟的好莱坞歌舞片,无奈而又明智的选择自然是重小轻大、重歌轻舞。亦即:不求影片规模,力图以小制作换取高额票房;不求全歌全舞,力图以纯歌唱树立类型形象。正是这种限于经济窘迫不得已而为之的运作策略,才使作为类型的中国早期歌唱片没有蹈入单纯模仿好莱坞歌舞片的致命误区。相反,由在成本预算、歌曲创作和演员选择等方面花费了大量精力,中国早期歌唱片中的优秀作品,以其相对精致、简洁和清新的艺术个性示人,从而显露出鲜明的民族风格。

例证二:《王家卫电影的精神走向及其文化含义》

步骤(一):资料的收集和整理

1.2001年前王家卫编导的7部电影作品:

该影评是一篇导演论,笔者收集到2001年前王家卫编导的全部故事影片的VCD与DVD,包括:《旺角卡门》(1988)、《阿飞正传》(1990)、《重庆森林》(1994)、《东邪西毒》(1994)、《堕落天使》(1995)、《春光乍泄》(1997)与《花样年华》(1999)。

2.证明王家卫作为一个"电影作者"的其他文本:

(1)吴宇森的"英雄系列"(1986—1998)、林岭东的"风云系列"(1987—1996)、徐克的"黄飞鸿系列"(1991—1994)等作品:力图在虚构的侠义世界中恢复人性的尊严;张之亮的《笼民》(1992)、陈果的《榴莲飘飘》(1999)等作品:底层社会的影像写实和平民主义姿态;关锦鹏的《胭脂扣》(1988)、许鞍华的《女人,四十》(1995)等作品:掩饰不住的女性感触和女性意识。

(2)"新好莱坞"及其重要作品如马丁·斯科西斯的《穷街陋巷》(1973)、《出租汽车司机》(1976);奥利弗·斯通的《生于七月四日》(1989)、《天生杀人狂》(1995)等:画面质量、深度追求与商业动机的结合;当代西方电影作者的个性追求。

(3)有关王家卫的文字资料:叶月瑜、卓伯棠、吴昊编《三地传奇:

华语电影二十年》(台湾国家电影资料馆 1999 年版)、杨远婴主编《华语电影十导演》(浙江摄影出版社 2000 年版)、粟米编著《花样年华王家卫》(中国文学出版社 2001 年版)。

(4)现代主义与后现代主义理论主要参考资料:〔英〕马·布雷德伯里、詹·麦克法兰编《现代主义》(胡家峦等译,上海外语教育出版社 1992 年版)、王岳川、尚水编《后现代主义文化与美学》(北京大学出版社 1992 年版)、〔法〕让-弗·利奥塔等著《后现代主义》(赵一凡等译,社会科学文献出版社 1999 年版)。

(5)互联网上资料若干,主要网址有:

http://ent.163.com/;

http://www.bfi.org.uk/

http://www.cinema—nutrition.com/

(6)结论:王家卫及相关的影像资料丰富;现代主义与后现代主义理论基础较为扎实;但是,王家卫导演阐述及访谈录较为缺乏;王家卫电影在香港的票房资料和舆论导向难以把握。

步骤(二):意向的分析和确定

1. 选题:

(1)由于影像资料齐全,一种偏向文本分析的导演研究是可行的。完整叙述 2001 年之前的王家卫电影,是许多研究者跃跃欲试的话题,笔者也不想抵抗这种诱惑。

(2)由于禀赋较为丰富的文学、历史与哲学素养,笔者有信心把对王家卫电影的整体观照跟 20 世纪末期现代主义与后现代主义交互融合的文化背景结合起来。

(3)以"王家卫电影的精神走向及其文化含义"为题,也是笔者力图从电影特性出发,对电影进行文化阐释的一部分。

2. 内容与观点:

(1)本文通过对王家卫电影的地位、角色、身份和性别的考察可以发现,王家卫的电影是 20 世纪 90 年代以来香港后工业与后殖民社会语境中作者电影的独特景观。在不确定性、类型混杂和故事解体等后现代艺术文化策略的精美包装之下,拒绝与接纳、失落与获

取、遗忘与铭记等现代主义的宏大叙事反复隐现,并构成王家卫电影的内在困惑与情绪张力,也成功地将王家卫电影纳入具有不同精神追求与文化背景的香港本土、中国大陆以及欧美观众等社会群体的共享视野之中。

(2)作为一个出生在中国上海,童年时代便随家人移居香港,并深受鲁迅、施蛰存、穆时英等中国作家以及巴尔扎克、村上春树、川端康成、曼纽尔·普伊格等外国作家思想浸润的电影导演,王家卫获得了一种几乎是与生俱来的对源头的寻找、对感觉的迷恋和对物化现实的批判能力,这也使他跟徐克、吴宇森、许鞍华、关锦鹏、林岭东、张之亮、陈果等一批活跃在20世纪80—90年代的香港新电影人的所谓"新浪潮电影"与"后新电影"区别开来。总的来看,跟徐克、吴宇森和林岭东等力图在虚构的侠义世界中恢复人性的尊严不同,王家卫电影更加倾向于通过现实与虚构的不断流转喻指生活的碎片化和荒诞感。跟张之亮、陈果等低层社会的影像写实和平民主义姿态不同,王家卫电影流露出浓厚的表现主义色彩和精英主义意识。同样,跟许鞍华、关锦鹏电影掩饰不住的女性感触和女性意识不同,王家卫电影是一种混杂着女性目光的男性视角的电影。

(3)作为一个以其独特的"香港经验"进行寓言式书写,进而横向跨越并力图整合第一世界与第三世界作者电影话语的电影作者,王家卫的电影写作采取了一种与后现代发生关联的独特方式。亦即:通过不确定性、类型混杂和故事解体的手段,王家卫电影袭用了经典的后现代艺术文化策略。

(4)如果说,不确定性、类型混杂与故事解体等后现代艺术文化策略,是王家卫电影区别于一般商业电影以至一般作者电影的个性所在,并使王家卫电影在一定程度上陷入了所指的漂浮、意义的延宕和深度的缺失之中,那么,纵观王家卫的作品序列可以发现,拒绝与接纳、失落与获取、遗忘与铭记等二元对立式的基本主题反复隐现,并凸显出王家卫电影对香港社会现实充满荒诞感、异化感和虚无感的个性体验,这种一以贯之的历史意识和深度追求,又使王家卫电影呈现出令人难忘的现代主义精神格局和文化景观。后现代艺术文化

策略精美包装之下的现代主义价值取向,构成王家卫电影的情绪张力和内在困惑,并将王家卫电影深深嵌陷在20世纪末期香港电影文化的独特境遇之中。

例证三:《当代中国电影:现实主义50年》

步骤(一):资料的收集和整理

1. 有关当代中国电影现实主义的理论表述:

(1)夏衍及其《电影论文集》(中国电影出版社1963年版):尽管由于自身的电影管理者身份,夏衍较少直接论及电影中的现实主义问题,但收入文集中的一些主要文章如《写电影剧本的几个问题》、《电影艺术的丰收》、《为了新闻纪录片的更大跃进》与《塑造性格与历史真实——和〈鲁迅传〉摄制组的几次谈话》等,都有关于现实主义的或直接或间接的描述。

(2)陈荒煤及其《解放集》(上海文艺出版社1980年版):《解放集》中的一些文章如《论正面人物形象的创造》、《不朽的英雄形象——〈董存瑞〉观后》、《一员亲切可爱的"闯将"——〈老兵新传〉观后杂感》、《浓厚的时代气氛 杰出的时代歌手——评〈聂耳〉》与《真实的典型形象从何而来——漫谈〈战火中的青春〉》等,都是从"新英雄人物形象"的塑造角度论述电影中的现实主义问题的。

(3)钟惦棐及其《陆沉集》(中国电影出版社1983年版):收入集中的文章《电影〈南征北战〉所达到和没有达到的方面》有对"社会主义现实主义的基本精神"的理解;《电影的锣鼓》一文没有出现"现实主义"、"社会主义现实主义"等概念,代之以对电影作品的"真实"、"深刻"等方面的要求。

(4)文艺界对现实主义的探讨,主要参考资料包括:朱寨主编《中国当代文学思潮史》(人民文学出版社1987年版)、温儒敏的《新文学现实主义的流变》(北京大学出版社1988年版)、马良春、张大明主编《中国现代文学思潮史》(北京十月文艺出版社1994年版)、朱寨、张炯主编《当代文学新潮》(人民文学出版社1997年版);另外包括《时代文学》1995年第5、6期发表的三篇文章:李广鼎的《拓宽现实主义

文学之路——现实主义重构论之缘起》、王光东的《现实精神·现代意识·叙述话语——现实主义重构论》、孔范今的《一个通往文学新世纪不可逾越的话题》。

2. 有关当代中国电影现实主义的影像呈现:

(1)成荫及其《钢铁战士》(1950)、《南征北战》(1952)、《万水千山》(1959)、《停战以后》(1962)、《西安事变》(1982)。

(2)水华及其《白毛女》(1950)、《土地》(1955)、《林家铺子》(1959)、《革命家庭》(1960)、《烈火中永生》(1965)、《伤逝》(1981)、《蓝色的花》(1984)。

(3)谢晋及其《女篮五号》(1957)、《红色娘子军》(1960)、《舞台姐妹》(1964)、《啊!摇篮》(1979)、《天云山传奇》(1980)、《牧马人》(1981)、《高山下的花环》(1984)、《芙蓉镇》(1986)。

(4)张艺谋及其《红高粱》(1987)、《菊豆》(1990)、《大红灯笼高高挂》(1991)、《秋菊打官司》(1992)、《活着》(1993)、《一个都不能少》(1999)。

3. 导演阐述及访谈录:《成荫与电影》(中国电影出版社1985年版)、《水华集》(中国电影出版社1997年版)、谢晋的《我对导演艺术的追求》(中国电影出版社1998年版)、李尔葳的《张艺谋说》(春风文艺出版社1998年版)。

4. 对现实主义电影及其导演的研究资料:《论成荫》(中国电影出版社1989年版)、《论夏衍》(中国电影出版社1989年版)、《论水华》(中国电影出版社1992年版)、《论张艺谋》(中国电影出版社1994年版)、《论谢晋电影》(中国电影出版社1998年版)、马德波、戴光晰的《导演创作论——论北影五大导演》(中国电影出版社1998年版)。

5. 总结:当代中国电影现实主义的理论表述和影像呈现,在资料的收集和整理方面都不存在难度;关键在于下一步骤:意向的分析和确定。

步骤(二):意向的分析和确定

1. 选题:

2. 内容和观点:

(1)本文既讨论当代中国电影里的现实主义图景,又讨论现实主义概念在当代中国电影里的特殊内涵及其演变历程。总的来看,现实主义电影理论的三种形态及其尴尬处境,昭示了中国现实主义电影理论显形建构时期的必然命运,也对1979年以后现实主义电影理论的深化或重建,形成一种潜在的呼唤;现实主义电影创作的特异面貌及其历史命运,则描画出当代中国电影50年来的追求探索和半个世纪的坎坷风云,一种浸透着现实精神和现代意识,叙事方式不断创新的电影创作,成为电影界的迫切期待。

(2)通过"非虚构"策略,夏衍抵达了他自己预设的现实主义电影图景,完成了对当代中国现实主义电影的经典表述,但其自身困窘也是难以克服的。通过"新英雄人物"论,陈荒煤保有一种现实主义电影理论的独特视角,但也不可避免地陷入了时代性的普遍误区之中。对电影基本规律和艺术特性的强调,使钟惦棐的现实主义电影理论,成为一种充满激情的话语,但无情放逐的命运,过早地结束了钟惦棐继续建构这种独特现实主义电影理论的权利。

(3)成荫的现实主义电影创作,始终呈现出真实与虚假并存、深刻与浮泛结伴的独特景观。作为一个有着独特艺术个性的电影导演,水华的努力在很大程度上增强了当代中国现实主义电影的表现力,但是,作为主流电影的建构者,水华的作品又打下了特定时代中国电影的深重烙印。谢晋及其电影现象,折射出当代中国现实主义电影50年来的生动图景,他的独特的电影修辞策略,既吸引了最大数量的本土电影观众,又在一定程度上掩盖了历史和现实生活的真实面貌,使中国电影中的现实主义受到了某种程度的侵害。张艺谋的出现,表明当代中国电影里的现实主义,在其隐形消解的道路上,呈现出了特异的风貌。在80年代的创作中,现实主义被推到了一个虚化的背景上,但进入90年代,现实主义不再缺席,而是以一种实在的姿态询唤着人们,使他们对当代中国的现实主义电影作出新的理解和阐释。

第二节 手段：镜像探讨、文化分析与产业研究的分立与整合

任何影视批评写作实践，都要依赖于特定的写作手段才能得以完成并达到预想的效果。对于影视批评而言，写作手段的选择与影视批评特性紧密地联系在一起。也就是说，影视批评特性决定了影视批评写作手段的特殊性。正如文学批评需要探讨语言本身的艺术，美术批评需要对构图、色彩和线条发表意见，音乐批评需要分析节奏和旋律一样，影视批评必须建立在镜像探讨、文化分析与产业研究的基础之上。

有关镜像探讨、文化分析与产业研究的内涵，本书第一章第三节已有专门论述，兹以上节提到的三篇文章为例，具体分析影视批评写作的主要手段。

例证一：《作为类型的中国早期歌唱片——以30—40年代周璇主演的影片为例兼与同期好莱坞歌舞片相比较》

手段（一）：镜像探讨

1. 本文力图将类型研究的手段和方法引入中国早期电影研究之中。作为电影批评镜像探讨手段的重要组成部分，类型研究充分关注类型本身的特点及其意义追寻和文化蕴涵。本文总结了歌舞片（主要是好莱坞歌舞片）的三大特征：从快乐的和敏感的生活态度中"自发涌现"的歌舞表演；表现一种来自民间、生发爱心和使大家受到鼓舞、可以战胜一切障碍的合作精神；通过"互本文性"和"形象明星"把影片中的观众表现为娱乐活动过程的参与者。以上三大特征为标准检讨30—40年代周璇主演的影片，则可以发现作为类型的中国早期歌唱片与好莱坞歌舞片的巨大差异：中国早期歌唱片的歌唱表演透露出一种沉重、压抑而又无可奈何的生活态度；表现出一种反帝反封的启蒙思想和批判精神；通过歌唱明星周璇的"金嗓子"吸引观众。好莱坞歌舞片与中国早期歌唱片在类型特征上的巨大反差，体

现出两国歌舞/歌唱片的独特处境和民族风格。对于中国早期歌唱片而言,抗日战争和国共两党之间的复杂矛盾以及始终贫弱的经济条件和物质基础,是其无法挣脱的历史境遇,在漂泊意象、凄婉乐音与悲情叙事之中,国破家亡的巨大创痛曲折地展示在观众面前。

2. 在对周璇主演的《马路天使》、《西厢记》和《莫负青春》等三部主要歌唱片进行分析阐释的过程中,力图关注每一部影片在画面、声音及叙事模式等方面的特点。例如文章中对影片《莫负青春》的读解:"影片一开始,由主要演员周璇面对镜头和观众现身说法,就影片的主旨作一简略介绍,颇为类似说书人,在故事情节与电影观众之间造成了一种难得的、只有舞台演出中才会出现的间离效果;接着,周璇以周璇/阿绣的双重身份演唱主题曲《莫负青春》,交代环境、描绘人物、引出故事;在这里,'歌唱'手段显然是中国传统戏曲中说白技巧的翻新。'歌唱'的过程中,吕玉堃扮演的刘生寻声而来,人物之间的关系就此展开。为了与阿绣搭讪,刘生佯装买扇,闹出一系列笑话。尽管如此,'歌唱'和'音乐'仍然时断时续、若无实有,并始终围绕着主题曲的基本动机。这样,'歌唱'不仅成为电影叙事的必要手段,而且成为刻画人物心理、展现影片风格的关键要素。"——应该说,这样的分析方法,还是充分顾及到了电影批评中的电影特性。

手段(二):文化分析

本文力图在镜像探讨的过程中引入文化分析的维度。尤其在文章结尾,力图将好莱坞歌舞片的文化土壤与中国 30—40 年代的文化状况联系起来。然而,由于主观原因,本文没有把文化分析的手段贯穿到底;尤其没有指出作为类型的中国早期歌唱片得以如此状态生存和发展的民族文化基础,而这一点,正是本文得以向深度掘进的契机。

手段(三):产业研究

由于资料原因,本文在使用产业研究的手段方面还存在着许多问题。例如:《歌女红牡丹》"用去十余万资金,费去一年余时间"的数据,来自当年的广告文字,缺乏更加可靠的资料来源;同样,如果将该

数据对比好莱坞的《百老汇的旋律》或《爵士歌王》等歌舞片的相关数据,可以更好地支持中国早期歌唱片作为"小制作"的观点。另外,如果拥有相当数量的有关中国早期歌唱片以及好莱坞歌舞片在中国放映后的票房记录,可以更好地分析中国电影观众接受好莱坞歌舞片与中国歌唱片的不同表现,以此考察中国早期歌唱片与中国电影观众的互动状况,进一步将选题推向深广之境。

手段(四):镜像探讨、文化分析与产业研究的整合

一篇完整的影视批评文本,应该体现出将镜像探讨、文化分析与产业研究等手段整合在一起的意图,本文也在这方面作出了努力。在描述或评判每一部作品或每一个电影现象的时候,笔者始终注意探求该作品或该电影现象在镜像、文化与产业等领域的特性。

例如,本文对中国早期歌唱片发展三个阶段不同特点的叙述:1930年至1937年间,是有声电影在中国的初创时期,也是歌唱片在中国的初步尝试时期。这一时期的部分"对白歌唱"有声影片,一方面尝试着以已经成名的歌星和舞星为票房号召力吸引观众,另一方面也尝试着将歌曲和舞曲作为影片的叙事元素推动故事情节的发展,尽管这些影片还不是严格意义上的歌唱片,但中国电影已经开始逐渐禀赋最初的歌唱片类型意识。1937年至1945年间即抗日战争时期,主要在孤岛和沦陷后的上海,作为类型的中国早期歌唱片进入了努力探索的历史时期。这一时期里,歌唱片终于作为一种影片类型,与其他类型一起,形成了中国早期商业电影更为丰富的类型景观。在由一大批歌唱影片组成的作品序列中,可以发现一种一以贯之的类型追求,即通过简单的故事情节及大量的歌唱场面,来表情达意、渲染气氛。在这里,歌唱不仅作为叙事元素发展剧情,而且成为影片风格的重要组成部分。同时,在这一时期里,许多电影导演开始有意识地将自己的创作重点放在歌唱片的编制上,并各有不止一部歌唱片问世,许多演员以歌、影明星双栖身份,达到了自身演艺事业的高峰时期,一系列脍炙人口的电影歌曲也随着影片的放映流传海内外。更为重要的是,作为一种新兴的类型片样式,歌唱片开始获得广大观众和电影舆论的首肯。也正因为如此,抗日战争结束以后,中

国早期歌唱片终于从艺术和技术水平到市场票房等方面都走向成熟。1945年至1949年间,不仅是中国进步电影的兴盛时期,也是中国商业电影产量最多、质量最高的时期。尽管在以民主和自由为批评目的的进步电影舆论看来,这一时期的大多数歌唱片并非都有其值得称许的"时代精神"和"现实意义",相反,它们往往由于缺乏"灵魂"而备受指斥。但是,现在看来,在广泛的题材和繁多的类型中,这些歌唱片仍然以其相对娴熟的导演技巧和独特的民族风格,奠定了自身在中国类型电影史上的应有地位。——对类型特征及类型意识、对时代状况及民族境遇,还有对类型片出产数量及市场票房的强烈关注和有意标举,使批评在镜像探讨、文化分析与产业研究等方面达到了一定程度的整合。当然,由于各种主观和客观原因,文化分析和产业研究弱于镜像探讨的缺陷,也在写作手段的整合上体现出来。

例证二:《王家卫电影的精神走向及其文化含义》

手段(一):镜像探讨

本文主要倾向于对王家卫电影进行文本意义上的读解和分析,因而将叙述重点放在画面、声音和叙事模式等镜像探讨的层面上。这不仅表现在对王家卫电影的地位、角色、身份和性别的描述,而且表现在对王家卫电影的后现代艺术文化策略及现代主义宏大叙事的阐释,更表现在对每一部王家卫电影的具体阅读之中。例如,为了阐释王家卫电影的后现代主义艺术文化策略,文章正是从多重叙述、游移视点与不确定性电影写作,仿制、改装与类型混杂策略以及断裂、拼贴与故事解体状态等三个方面展开论证的。在多重叙述、游移视点与不确定性电影写作部分,文章表示:"电影形态和作者意图的不确定性,是王家卫电影后现代艺术文化的主导性策略之一;这也决定着观众阅读王家卫电影时感受和理解的不确定性。总的来看,跟香港以至世界其他电影作者的大量作品相比,王家卫电影含有更加多重的叙述者和更加游移的视点。挥之不去的人物独白、跳动不居的时空转换以及多种质素的画面并置,便是这种多重叙述和游移视点的良好载体。多重叙述和游移视点的设计,不仅便于直接切入电影

作者及电影人物思想和灵魂的显在和隐在层面,而且使作品呈现出无限可能或自我消解的形态,从而使观众失去对作品意义进行整体把握的可能性。在一定程度上,对这种不确定性的电影写作,王家卫已经逐渐将其培养成习惯:毕竟,相较于对永恒和深度模式的追寻,后现代消解式的声画处理似乎更能体现王家卫电影的独特身份,也似乎更能契合20世纪90年代香港都市命运及香港民众精神的'不确定'状态。"——从王家卫电影独特的声画处理和叙事方式出发,探寻王家卫电影的后现代艺术文化策略,是笔者在电影批评写作手段上的有意选择。

同样,文章也是从王家卫电影独特的声画处理和叙事方式出发,来分析和阐释王家卫电影的现代主义宏大叙事的。例如,在分析《东邪西毒》通过遗忘与铭记的双重主题表达虚无的生存体验之时,文章表示:影片中,尽管"西毒"欧阳峰(张国荣饰)、"东邪"黄药师(梁家辉饰)以及以"慕容燕"和"慕容嫣"双重身份出现的东方不败(林青霞饰)等等,都是武功高强的江湖中人,但他们的灵魂比任何人在任何时候都更容易受到伤害。他们是根深蒂固的精神创伤者,只要一出场,就在体验着情感的失落与生存的虚无。由于黄药师的一个玩笑,"慕容燕"/"慕容嫣"承受着被感情拒绝的、铭记在心的苦痛,终至精神分裂的边缘。其中,慕容燕来到沙漠小店,请求欧阳峰杀死黄药师的一段,便是这种情感失落和生存虚无最好的影像表现。起初,画面前景中,鸟笼一刻不停地旋转,将斑驳的光影投射在慕容燕的脸上,后景是欧阳峰虚化的身影;接着,欧阳峰逐渐走到前景,镜头左右横移,鸟笼不时出现在画面的左边和右边,慕容燕和欧阳峰的脸上,也不时被斑驳的光影所笼罩。如此场面调度,可以看出编导者的良苦用心:光影的明暗转换、物象的左右推移与精神的捉摸不定相互参证,使影片弥漫着一股浓烈的虚无主义气息。——对画面、镜头和光影的内在含义及其精神指向的细腻读解,显示出镜像探讨的电影批评写作手段本身所具有的魅力。

手段(二):文化分析

正如文章标题所示,在镜像探讨的基础上,本文力图深入阐发王

家卫电影的精神走向及其文化含义,因此,文化分析是本文使用的重要手段之一。文章将王家卫电影纳入现代主义与后现代主义文化的宏阔语境之中,并与20世纪90年代以来香港后工业与后殖民文化语境联系起来,深入考察了作为"作者电影"的王家卫电影的存在前提及其发展前景;即便是对王家卫电影的地位、角色、身份和性别的考察,文章也力图从文化分析的角度予以开掘。例如,在论及王家卫电影的性别特征时,文章便参照了女性主义电影批评的概念和方法:"作为20世纪90年代香港作者电影的代表,王家卫电影的性别特征也是超越常规的。在世界商业电影包括香港主流商业电影语境中,男性视角不可或缺。仅就香港电影而言,无论吴宇森的'英雄'系列还是林岭东的'风云'系列,便由根深蒂固的男权话语所主宰;即便女性意识相对明晰的许鞍华和关锦鹏,为了一定的市场导向,其主要作品也不时表现出归附男权视点的企图。诚然,作为一个不可能无视票房业绩的男性导演,王家卫的电影不可能采取女性视角。正如前文所言,王家卫电影的超越常规之处,不在于颠倒了电影的性别特征,而在于采取了一种混杂着女性目光的男性视角。男主人公画外音独白中,不时加入女主人公的画外音独白,这种叙事策略便是王家卫电影性别特征的典型表现。主导的男性视角保证了王家卫电影叙事的相对完整性及观看的相对流畅感,但女性目光的混杂,又使王家卫电影遭遇异质话语的无端侵入,进而使观众的阅读受到一定程度的阻滞。对于经受过女性主义批评洗礼的欧美国家电影观众和批评者来说,王家卫电影超越常规的性别特征无疑是颇有创意的;即便对于一般的华语电影观众和批评者而言,王家卫电影的性别尝试,也确实带来了令人意想不到的陌生化效果。"——以文化分析的手段研究王家卫电影,一方面可以避免踏入镜像探讨的琐碎的、游戏的陷阱,另一方面可以将王家卫电影以及香港电影的研究推向一个更高的境界。

手段(三):产业研究

由于没有充分占有香港电影产业及王家卫电影制作、发行与放映资料,本文缺乏对王家卫电影的产业研究。

手段(四):镜像探讨、文化分析与产业研究的整合

文章在镜像探讨和文化分析的整合方面,作出了相当大的努力,以至很难将两者区别开来;但由于产业研究资料的缺乏,镜像探讨和文化分析均未与产业研究结合起来。

例证三:《当代中国电影:现实主义50年》

手段(一):镜像探讨

尽管本文以研究当代中国电影里的现实主义思潮为主要内容,但笔者在"创作的特异面貌及其历史命运"一部分,还是努力采用了镜像探讨的写作手段。例如,文章对谢晋《红色娘子军》里的"四个变焦距镜头"的分析,便揭示出谢晋所探寻的一种"能够把导演主体激情、主流意识形态所指和电影观众心理缝合在一起"的电影修辞策略:"琼花去椰林寨侦察敌情,与仇人南霸天狭路相逢,当琼花从芦苇丛中发现南霸天时,接第一个变焦距镜头,从一队人马的远景很快推成南霸天的近景。按谢晋自己的理解,这个镜头尽管不符合生活真实,但因为突出了琼花意外的心情,也反映了琼花对南霸天强烈的阶级仇恨,观众不会感到突然。第二个变焦距镜头是在分界岭阵地上,洪常青掩护娘子军撤退时,用机枪向镜头中心狠狠扫射,这时,镜头快速推到匪徒黄镇山身上。确实,这一变焦距镜头,也体现了洪常青对黄镇山的无比激愤。第三个变焦距镜头是在洪常青高呼口号英勇就义时,琼花猛地一下冲上前来,扑在一块大石头上,这时,镜头从远景迅速推成怒目凝视刑场的琼花近景。尽管是个客观镜头,但从效果上看也让人感到并不突然,因为洪常青英勇就义的气概已经震动了观众,观众激动的心情也和琼花一样达到了顶点。如果说,这三个变焦距镜头很好地完成了导演的任务,在谢晋看来是成功的话,那么,第四个变焦距镜头,由于没有与剧中人物/导演/观众的激情结合在一起,因而是失败的。这个镜头是在洪常青题诗后迈步走向刑场时运用的,带有纯客观性。"——从变焦距镜头这一特定的镜像手段出发探讨导演的电影策略,并与笔者对中国现实主义电影的检讨和批判结合在一起,体现出镜像探讨的价值与意义。

在分析张艺谋《秋菊打官司》以后的创作之时，文章也明确地采用了镜像探讨的写作手段："张艺谋《秋菊打官司》以后的创作，用细节高度真实的类似纪录影片的手段，与成荫、水华和谢晋等人的现实主义电影作品在处理细节问题上，拉开了一定的距离。导演的概念、个性和激情，在张艺谋那里，不再明显地表露出来，而是深深地隐藏在作品背后。在影片《活着》中，即便两个孩子死去，故事处在最高潮时，葛优和巩俐的表演也得到了很好的控制；镜头仍然保持着惯常的角度和节奏；音乐也没有煽情，带有一种客观冷静的格调。而医院一段，由于严格遵循生活的真实，竟流露出一种与时代整体氛围相契合的荒诞感。显然，细节的高度真实，使张艺谋电影禀赋了一种传统现实主义电影中所没有的、以理性和反思为特征的现代意识。"

手段（二）：文化分析

本文将当代中国现实主义电影的发展状况与建国50年来的政治、经济和文化语境联系起来考察，尤其注重主流意识形态与现实主义电影发展之间的关联性，融文化分析于意识形态批判之中，"结语"里对当代中国电影里现实主义的总体评价即显示出这一趋向："此时此刻，在我们看来，尽管当代中国电影里的现实主义经历了前30年的显形建构和后20年的隐形消解两个历史时期，但是，50年来，现实主义仍然是中国电影的主导性审美原则和创作方法；它承接了30—40年代中国电影现实主义的优秀传统，把中国电影推进到了一个崭新的发展阶段。并且，与马克思列宁主义的经典表述相适应，为中国电影理论和创作纳入主流意识形态话语，打下了坚实基础。现实主义还深刻影响了中国特色的电影理论与中国民族风格的电影叙事方式、影像语言，形成了使中国电影区别于欧美与其他国家电影的一些个性特征。"作为文化分析的意识形态批判，是描绘当代中国现实主义电影的一条捷径，然而，要更加充分、更加深刻地研究当代中国的现实主义电影，显然必须开拓文化分析的其他领域。

手段（三）：产业研究

由于选题的概括性与笔者的疏漏，本文基本上没有采取产业研

究的写作手段。

手段(四):镜像探讨、文化分析与产业研究的整合

本文在一定程度上整合了镜像探讨和文化分析的写作手段;由于产业研究的缺失,镜像探讨和文化分析也没有与产业研究结合起来。

第三节 成果:批评文本的可信性与开放性评估

毫无疑问,影视批评写作的成果是影视批评文本,这样,对影视批评文本的可信性与开放性评估,就成为影视批评写作的最后一个重要环节。

对影视批评文本的可信性评估,意味着至少需要在三个方面评价特定的影视批评文本:第一,是否能够并在多大程度上为影视创作主体所接受;第二,是否能够并在多大程度上为影视接受主体提供有效的帮助;第三,是否能够并在多大程度上体现出影视批评主体自身的思想、情感和素养。由于各种原因,大多数影视批评文本所涉及的影视创作主体和影视接受主体,都无法或不能对影视批评文本发表自己的意见和建议,这使影视批评文本的可信性评估缺乏可靠的、第一手的依据。因此,对影视批评文本的可信性评估,主要集中在第三个方面,即考察影视批评文本是否能够并在多大程度上体现出影视批评主体自身的思想、情感和素养。

对影视批评文本的开放性评估,则意味着需要评价该文本是否能够并在多大程度上为后续研究提供相应的材料、方法和灵感。

仍以上述三篇文章为例。

例证一:《作为类型的中国早期歌唱片——以30—40年代周璇主演的影片为例兼与同期好莱坞歌舞片相比较》

评估(一):可信性

本文基本体现出了影视批评主体自身的思想、情感和素养。完成该篇论文之前,笔者始终在探寻着一条研究中国早期电影的新路

径。这一路径,一方面需要改变传统研究中对影像或文字资料的过分依赖状况,另一方面又要最大限度地保证研究的学术性和科学性。随着30—40年代周璇主演的部分歌唱片 VCD 的出版,从类型研究的角度入手研究中国早期歌唱片,就成为可以实现的学术目标。

对周璇及其《马路天使》等影片的刻骨铭心的怀念、对中国早期电影在民族风格上的探求的尊重,使笔者在写作该论文的过程中充满了一种怀旧、包容而又激动的感情,这种感情使论文避免了完全以好莱坞歌舞片的标准来衡量和评价中国早期歌唱片类型的弊端。

本文的写作,较为充分地运用了笔者积累的文字和影像资料,也较为成功地体现出笔者遵守电影学术规范的能力与笔者的语言表达能力。

评估(二):开放性

本文为中国早期电影的后续研究提供了方法和灵感。亦即:在条件许可的情况下,研究者可以以"作为类型的中国早期武侠/恐怖/神怪/言情/历史/古装/侦探/喜剧片"为题,对中国早期类型电影进行全面而又深入的研究。

例证二:《王家卫电影的精神走向及其文化含义》

评估(一):可信性

本文也在一定程度上体现出了影视批评主体自身的思想、情感和素养。在中国电影研究中纳入港台电影研究的内容,是笔者有意追求的目标;同样,从电影本体出发对电影进行文化研究,也是笔者特意标举的方法,以与时下流行的、从文化本体出发对电影进行文化研究的方法区别开来。

王家卫电影在香港以至整个华语电影圈里的独特性,引起了许多研究者、观众以及笔者的广泛兴趣,不是因为喜爱而是因为好奇,才使笔者决定以王家卫电影为题。

本文的写作显示出笔者较强的镜像分析能力以及较为丰富的文史哲修养;但也暴露出笔者在香港电影研究方面的弱势:对香港电影文化缺乏直观感受;对香港电影资料没有悉心地收集和整理。

评估(二):开放性

本文也能为香港/台湾以至大陆和世界各国电影导演的后续研究提供一定的方法和灵感。如果以徐克、吴宇森、林岭东、张之亮、陈果、关锦鹏、许鞍华、侯孝贤、杨德昌、李安、蔡明亮等导演为对象,来分析和阐释他们的精神走向及其文化含义,无疑可以组成一幅相对完整的有关当代港台电影导演的精神谱系及其文化图景,并以此有效地推动港台电影研究。

例证三:《当代中国电影:现实主义50年》

评估(一):可信性

本文在某些方面体现出了影视批评主体自身的思想、情感和素养。

从历史的角度研究中国电影,是笔者始终坚持的方向,研究当代中国电影中的现实主义,无疑也应是笔者的主动选择。但在写作该论文之时,笔者在对现实主义的理解、现实主义在电影中的表现以及电影批评观念等方面,都还没有形成相对完整而又统一的观点,这在一定程度上削弱了本文的可信性。

在对现实主义尤其社会主义现实主义的评价方面,笔者显得过于情绪化。这样,对现实主义的意识形态批判,取代了对现实主义的相对冷静、客观的学理研究。

"当代中国电影"是一个包容甚广的领域,"现实主义"也是一个饱经风雨、歧义丛生的概念,要相对深刻地分析和阐释当代中国电影里的现实主义,笔者的知识和文化素养还没有达到相应的水平。

评估(二):开放性

本文在前人的基础上,重新提出当代中国电影里的现实主义问题;但由于当代中国电影本身的丰富性以及现实主义概念本身的复杂性,该选题仍然具有某种过于生涩、缺乏前景的特征。

第四节 例证:影视批评文本三则

一 作为类型的中国早期歌唱片
——以30—40年代周璇主演的影片为例
兼与同期好莱坞歌舞片相比较

(写作时间:2000年10月;发表刊物及时间:《当代电影》2000年第6期)

(一)歌唱片:中国早期电影的重要类型

本文视野里的中国早期电影,指1905年至1949年间,由中国电影人创作的所有故事影片。而作为类型的中国早期歌唱片,是一种与以好莱坞电影为代表的歌舞片、歌剧片、音乐片等片种有联系但又相互区别的影片类型。歌唱片是有声电影时代的产物,中国早期歌唱片的历史源于1930年,终于1949年。

作为中国早期电影的重要类型之一,歌唱片有其独自的发生原因和演进轨迹。

首先,与几乎所有国家和民族的电影一样,中国早期歌唱片是声音进入电影的必然结果。尤其当电影刚刚告别无声世界,对白电影(talkie)自然应运而生;而全歌、全舞、全对话(all singing, all dancing, and all talking)的电影似乎更为盛行。一方面,电影创作者不仅希望通过对话而且更希望通过歌舞来展示有声电影的可能性及其"魅力";另一方面,电影观众也希望通过对话而且更希望通过歌舞来满足自身融视觉、听觉于一体的多层面的感官欲求。尽管在20世纪30年代前后,主要由于声音的滥用、歌舞的铺张等原因,有声电影技术遭到了诸如卓别林、金·维多、雷内·克莱尔、茂瑙、普多夫金、爱森斯坦等一批无声电影大师的拒斥;但是,无论如何,"声音"对电影的重要价值仍然是不可忽视的。正如美国电影理论家戴·波代尔所言:"音响对影片有许多用途,首先,它调动了人的另一感官,使我们能在

使用视觉的同时使用听觉。……有声电影的发明,除了无穷尽的视觉可能性之外,又有了无穷尽的听觉可能性。"① 实际上,早在1931年的中国电影界,在评价明星影片公司出品的"暴露歌舞场生活黑暗"的蜡盘配音影片《如此天堂》之时,凤昔醉便明确表示:"影片而有声,无非使银幕上的描摹,更加像真。既有深刻的表演,又有合理的声音,使观众目视耳听,宛然如身历其境而忘其为放映机中映射在银幕上的电影。"② 总之,"声音"尤其"歌唱"进入电影,不仅是20世纪20年代末期以来世界电影发展的整体潮流,而且是中国电影发展不可阻挡的必然趋势。

其次,对于中国电影来说,欧美歌舞片尤其好莱坞歌舞片在技术探索、视听感受、票房业绩等方面对30年代以来国产电影造成的沉重挤迫,也是中国早期歌唱片兴起的重要原因。《爵士歌王》、《百老汇之歌》、《歌舞大王齐格飞》、《飞燕迎春》、《鸾凤和鸣》、《吉萨蓓尔》(《红衫泪痕》)、《绿野仙踪》等歌舞影片在中国观众尤其中国电影人心中引起的强烈反响,与其说是在不断增进中国人对好莱坞歌舞片的审美愉悦,不如说是在促使中国电影不断痛苦地反省和批判自身。正是在这种反省和批判之中,中国早期歌唱片得到了初步的尝试和探索。在《音乐歌舞有积极提倡的必要》一文里,作者碧芬便急切地指出:"欧美各国摄制的有声电影,狂风暴雨般的扑打到中国来,被它们卷去的金钱,不知有若干千万;所以我国自制有声电影,万万不容再缓。可是自制有声电影,首先该养成音乐歌舞的人才。…… 我很希望联华公司把音乐歌舞班尽量地扩充,更希望其他的制片公司也仿照办理。等到自制的有声电影成绩美满了,不只是能堵塞漏壶,更能表现我国影界中人不肯甘居人下的精神。"③ 同样,1931年4月,明星影片公司以民众影片公司名义摄制的"中国第一部全部对白歌

① 〔美〕戴·波代尔:《电影中的声音》,宫竺峰译,《世界电影》1987年第1期。
② 凤昔醉:《从银幕艺术说到〈如此天堂〉》,《如此天堂》特刊,上海华威贸易公司1931年10月发行。
③ 碧芬:《音乐歌舞有积极提倡的必要》,《影戏杂志》第2卷第1号,1931年7月,上海联华影业公司杂志部出版。

唱有声影片"《歌女红牡丹》上映,其广告文字中,辑录"各方赞美"八条,第一条、第八条也均将影片与"舶来声片"或"美国声片"相提并论:"用去十余万资金,费去一年余时间,得此大好成绩,足为国片争光。舶来声片,不能专美于前矣。""事前未尝大吹大擂,结果胜过美国初到中国之有声影片数十倍,可谓不制则已,一制惊人。"① 周剑云更是详细分析了美国电影以"雄厚资本"和"集中人才"享有有声电影发明"专利权",进而控制和霸占中国有声电影市场的过程,将"对抗外片在中国的霸权"与"震动外国电影界"当作《歌女红牡丹》对于中国电影界的主要"供献"及其"影响"。② ——由此看来,中国早期歌唱片不仅担负着将欧美歌舞片转换成中国式样歌舞片的历史使命,而且成为中国电影对抗欧美电影、瓦解好莱坞电影霸权的重要武器。

第三,从30年代初期到40年代末期,中国民众的社会生活和精神体验经历了巨大的阵痛与转型。在非常独特的抗日救亡格局与此消彼长的国共两党冲突之间,中国电影走过了一条极不平凡的荆棘之路。总的来看,尽管由于中国电影文化运动与此后的大后方抗战电影运动、根据地人民电影运动的兴起,中国电影的国策意识及国有体制正在逐渐浮现。但是,作为商人资本和民族产业的中国早期电影,在动荡的政治、军事、经济和文化氛围中,其数量上的主体部分,仍然采取商业电影的运作模式。商业电影的类型策略,一以贯之地体现在这一时期的大多数电影创作之中。作为类型的中国早期歌唱片,由此获得了持续生长的土壤。同时,情节简单、歌唱动听、舞姿迷人的歌舞影片,无疑也成为战乱环境里大多数中国观众寻求超越危艰世况、发泄苦闷情怀的良好载体。也正因为如此,这一时期在中国上映的好莱坞歌舞片一映再映,由王人美、龚秋霞、黎明晖、周璇等主演的中国歌唱片也一红再红。这种状况,即使在抗战时期的"孤岛"

① 《歌女红牡丹》"广告",《歌女红牡丹》特刊,上海华威贸易公司1931年4月发行。
② 周剑云:《〈歌女红牡丹〉对于中国电影界的供献及其影响》,《歌女红牡丹》特刊,上海华威贸易公司1931年4月发行。

影坛及沦陷后的上海电影界也是如此。据统计,1940年上半年10部卖座影片中,至少有国华影业公司的《董小宛》和《三笑》、联美影业公司的《梁山伯与祝英台》等3部影片具有歌唱片特点,并且分别以开映46天、28天和28天的票房业绩,排名第1位和并列第4位。① 直到1944年5月,歌唱片已经俨然成为"调剂观众胃口"的"兴奋剂"。② 这一年,"华影"制作的由26位"著名的女星"唱"流行的歌曲"的歌唱片《银海千秋》,遂成为一部"配合观众胃口"的"噱头好戏"。③

最后,30年代至40年代中国新音乐运动的发展及电影歌曲的繁荣,孙成壁、严工上、任光、黄自、高天栖、黎锦晖、吕骥、聂耳、贺绿汀、冼星海、陈歌辛、刘雪庵、严华、黎锦光、姚敏、李七牛、金玉谷、梁乐音、顾家辉等作曲家以及安娥、顾仲彝、王乾白、孙师毅、唐纳、高季琳、田汉、孙瑜、范烟桥、欧阳予倩、吴村、朱石麟、李隽青、魏如晦、程小青、陈蝶衣、陶秦、吴祖光等词作者参与电影音乐和电影插曲的热情,还有胡蝶、胡萍、阮玲玉、王人美、龚秋霞、周璇、李丽华、白虹、顾兰君、张翠红、郎毓秀、赵丹、梅熹、严华、白云等电影演员对电影歌曲的成功诠释以及明月歌剧社、梅花歌舞团、联华影业公司音乐歌舞班、金星戏剧电影训练班等团体对电影歌舞人才的输送和培养,都是中国早期歌唱片得以不断发展并取得较高成就的关键之所在。④ 可

① 《上半年十部卖座片》,《中国影讯》第1卷第18期,1940年7月19日,上海。
② 在《周璇主演〈凤凰于飞〉,歌唱片再红!》(《上海影剧》旬刊第4期,1944年5月,上海)一文里,作者写道:"歌唱片在今日影坛上已经是调剂观众胃口的兴奋剂了,我们的阿方哥非常兴奋,非常提神,又来一部主题歌十一支,时装几十套的伟大贡献《凤凰于飞》,他已经有巧夺天工的设计,美满优然的各堂布景,已经在亲手打样之中。周璇是歌唱片阵容中的天之骄子,《渔家女》以后余音袅袅,接着来一个庞大的《鸾凤和鸣》,清脆婉转的歌声,缭绕不绝地在耳边响着,现在她又被邀与阿方哥二度合作了,据悉男主角是多情小生黄河,新人利青云也挨上一脚!"
③ 参见孟郁:《新片批评》,《上海影坛》第1卷第12期,1944年10月,上海。
④ 仅就联华影业公司音乐歌舞班、金星戏剧电影训练班为例。在《介绍联合公司音乐歌舞班首次公演的节目和剧情的旨趣》(《影戏杂志》第2卷第1号,1931年7月,上海联华影业公司杂志部出版)一文里,宗惟赓表示:"联华为了要摄制国产有声影片,所以特聘了专门人材成立了这个音乐歌舞练习班。在这过程中,当然是有很多的困难,为了人才与歌舞、语言的训练,在中国过去的历史,可以说这都是创始,所以更比较困难了!(转下页)

以想象,如果没有这一批新音乐人和电影人的杰出贡献,中国早期歌唱片不仅无法吸引观众并逐渐演化成一个占据重要地位的类型片种,甚至无法在残酷的商业竞争中成活下来。

与其独自的发生原因相联系,纵观中国早期电影发展史,歌唱片亦有其独自的演进轨迹。为了论述方便,笔者试图将其划分为初步尝试(1930—1937)、努力探索(1937—1945)和走向成熟(1945—1949)三个发展阶段。它表明:作为中国早期电影的重要类型,歌唱片的类型意识经历了一个从无到有、从幼稚走向成熟的艰难历程;从另一侧面看,这一艰难历程,又是中国早期歌唱片不断模仿和力图超越欧美歌舞片主要是好莱坞歌舞片,刻苦寻求自身基本形态及民族风格的艰难历程。

1930年至1937年间,是有声电影在中国的初创时期,也是歌唱片在中国的初步尝试时期。这一时期的部分"对白歌唱"有声影片,一方面尝试着以已经成名的歌星和舞星为票房号召力吸引观众,另一方面也尝试着将歌曲和舞曲作为影片的叙事元素推动故事情节的发展。从30年代初期的《歌女红牡丹》、《虞美人》、《雨过天青》、《歌场春色》、《如此天堂》,经1934年前后的《再生花》、《纫珠》、《红楼春深》、《春宵曲》、《歌台艳史》,到1936年前后的《都市风光》、《压岁钱》、《艺海风光》、《马路天使》等影片,可以看出,尽管这些影片还不是严格意义上的歌唱片,但中国电影已经开始逐渐禀赋最初的歌唱片类型意识。这一点,在聂耳的《一年来之中国音乐》一文中有所体现。[①] 文章不仅认真分析了1934年的一些电影歌曲,如《渔光曲》中的《渔光曲》,《桃李劫》中的《毕业歌》,《大路》中的《大路歌》、《开路先锋歌》、《凤阳歌》、《燕燕歌》以及《飞花村》中的《飞花歌》、《牧羊歌》等等,指出,音乐(歌唱)在它本身的领域内值得提及的事情并不多,但

(接上页)它所负的使命与责任,当然更是重要的。"在《关于金星戏剧电影训练班》(《金星特刊》第4期《孤岛春秋》号,1941年6月,上海)一文里,萧离也认为,金星戏剧电影训练班的主要特点在于,课程"在国语、发音、表演之外更有歌咏、舞蹈、化装的基本训练"。

① 聂耳:《一年来之中国音乐》,1935年1月6日《申报》"本埠增刊·电影专刊"。

在电影方面的运用却显示出"进步";尽管有声片较无声片更能卖座,但有声片中的"歌曲"与"配音",甚至"音响",都与"音乐"不能分开,在这种场合,"音乐"无疑就是声片的"灵魂"。——强调了"音乐"和"歌唱"在1934年中国有声电影中的重要地位;而且通过对《再生花》、《春宵曲》、《歌台艳史》等影片的观照,较早地在中国电影史上提出了"对白歌唱片"的概念。

1937年至1945年间即抗日战争时期,主要在"孤岛"和沦陷后的上海,作为类型的中国早期歌唱片进入了努力探索的历史时期。这一时期里,歌唱片终于作为一种影片类型,与武侠片、侦探片、言情片、喜剧片、神怪片、恐怖片等一起,形成了中国早期商业电影更为丰富的类型景观。在由《舞宫血泪》、《歌儿救母记》、《孟姜女》、《李三娘》、《香江歌女》、《新地狱》、《七重天》、《云裳仙子》、《董小宛》、《红粉飘零》、《歌声泪痕》、《中国白雪公主》、《三笑》、《梁山伯与祝英台》、《孟丽君》、《苏三艳史》、《西厢记》、《黑天堂》、《天涯歌女》、《梦断关山》、《梅妃》、《夜深沉》、《解语花》、《恼人春色》、《蔷薇处处开》、《凌波仙子》、《歌衫情丝》、《渔家女》、《万紫千红》、《鸾凤和鸣》、《红楼梦》、《凤凰于飞》、《银海千秋》等影片组成的作品序列中,可以发现一种一以贯之的类型追求,即通过简单的故事情节及大量的歌唱场面,来表情达意、渲染气氛;在这里,歌唱不仅作为叙事元素发展剧情,而且成为影片风格的重要组成部分。同时,在这一时期里,岳枫、吴村、张石川、方沛霖、卜万苍、陈翼青等电影导演,开始有意识地将自己的创作重点放在歌唱片的编制上,并各有不止一部歌唱片问世。周璇、陈云裳、龚秋霞、陈娟娟、张翠红、李丽华等均以歌、影明星双栖身份,达到了自身演艺事业的高峰时期。一系列脍炙人口的电影歌曲如《百花歌》(《孟姜女》)、《点秋香》(《三笑》)、《拷红》(《西厢记》)、《街头月》(《天涯歌女》)、《天长地久》(《解语花》)、《蔷薇处处开》(《蔷薇处处开》)、《疯狂世界》(《渔家女》)、《讨厌的早晨》(《鸾凤和鸣》)等,也随着影片的放映流传海内外。更为重要的是,作为一种新兴的类型片

样式,歌唱片开始获得广大观众和电影舆论的首肯。① 应该说,中国歌唱片在1937年至1945年间的努力探索,取得了前所未有的重大成效。

也正因为如此,抗日战争结束以后,中国早期歌唱片终于从艺术和技术水平到市场票房等方面都走向成熟。1945年至1949年间,不仅是中国进步电影的兴盛时期,也是中国商业电影产量最多、质量最高的时期。② 尽管在以民主和自由为批评目的的进步电影舆论来看,这一时期的大多数歌唱片,如《莺飞人间》、《长相思》、《各有千秋》、《青青河边草》、《莫负青春》、《歌女之歌》、《花外流莺》、《柳浪闻莺》、《再相逢》、《彩虹曲》等等,并非都有其值得称许的"时代精神"和"现实意义",相反,它们往往由于缺乏"灵魂"而备受指斥;③ 但是,现在看来,在广泛的题材和繁多的类型中,这些歌唱片仍然以其相对娴熟的导演技巧和独特的民族风格,奠定了自身在中国类型电影史上的应有地位。

① 例如,在《看过了〈云裳仙子〉的剧本与试映》(《新华画报》号外《云裳仙子》特刊,1939年6月,上海)一文里,银蒜表示:"歌舞在影片中的演出,以财力物力人力的关系,当然像《飞燕迎春》、《鸾凤和鸣》一类的片子在中国是不会产生的,但《云裳仙子》中新华歌舞班的演出,总算是比较能够满意的。…… 岳枫的导演手腕较以前更有了显著的进步,有许多画面组织得非常紧凑,同时有多处的小动作也处理得十分细腻。"在《新片漫评》(《上海影坛》第2卷第4期,1945年2月,上海)一文里,作者同样如此评价歌唱片《凤凰于飞》:"剧本的故事进展和叙述很顺畅,没有勉强的感觉,而且是一个很适宜于歌舞片的剧本。在剧本中,找不出多余的对白,不像别的片子,多废话一大堆。"

② 参见李少白:《关于中国商业片》,《电影历史及理论》,第99页,文化艺术出版社1991年版。

③ 例如,在批评歌唱片《柳浪闻莺》时(《影剧》第1卷第4期,1948年10月,上海),作者周南指出:"《柳浪闻莺》是一部没有灵魂的片子,让观众所领略到的是它的躯壳而已。…… 一部片子穿插15支插曲,无论如何是要弄巧成拙的。"对歌唱片《莺飞人间》,粹秀在《银海浪花》(《影艺画报》创刊号,1946年12月,上海)一文中也表示"并没有什么了不起的地方,真叫人意外之至,不敢'领教'"。

(二)30—40年代周璇主演的歌唱片:中国早期歌唱片的基本形态及主要成就

从1935年6月被上海艺华影业公司聘任为基本演员,并在1937年7月明星影片公司拍摄的影片《马路天使》中扮演歌女小红开始,到1949年在香港长城影业公司主演影片《彩虹曲》结束,30—40年代周璇主演的不下20部歌唱片,不仅贯穿着中国早期歌唱片发展的三个阶段,而且大致代表着中国早期歌唱片的基本形态及主要成就。

据不完全统计,周璇主演的歌唱片包括《马路天使》(1937)、《三星伴月》(1938)、《孟姜女》(1939)、《李三娘》(1939)、《新地狱》(1939)、《七重天》(1939)、《董小宛》(1939)、《三笑》(1940)、《孟丽君》(1940)、《苏三艳史》(1940)、《西厢记》(1940)、《黑天堂》(1940)、《天涯歌女》(1940)、《梦断关山》(1941)、《梅妃》(1941)、《夜深沉》(1941)、《解语花》(1941)、《恼人春色》(1941)、《渔家女》(1943)、《鸾凤和鸣》(1944)、《凤凰于飞》(1945)、《长相思》(1946)、《各有千秋》(1946)、《莫负青春》(1947)、《歌女之歌》(1947)、《花外流莺》(1947)、《彩虹曲》(1949)等等,它们大都获得了较高的票房收入。在这些影片中,周璇演唱的主题歌和插曲不下100首,并有不少脍炙人口、流传久远的优秀作品。其中,《马路天使》、《西厢记》与《莫负青春》三部影片,可以看做周璇主演的电影即中国早期歌唱片在其三个发展阶段中的代表作。

作为"中国影坛上开放的一朵奇葩",[①] 由袁牧之编导、贺绿汀作曲配音、周璇主演的影片《马路天使》,不仅是中国有声电影艺术走向成熟的标志,而且是中国早期歌唱片初步尝试的重要成果。尽管由于电影观念的转变和中外时局的恶化,《马路天使》没有选择当时流行的"爱情"加"歌唱"式的"软性"商业片运作模式,但是,从银幕形态来看,"爱情"、"音乐"和"歌唱"等元素在影片中的地位仍然非常突出,这也成为《马路天使》自问世迄今共60多年来为中外电影观众所喜爱的关键原因。毫无疑问,创作者认真分析了好莱坞歌舞片及30

① 参见黎明:《评〈马路天使〉》,《大公报》1937年7月25日,上海。

年代初期中国歌唱片的经验和教训,并将这些经验和教训成功地转化为自身明快、诙谐和隽永的艺术风格。

从一开始,《马路天使》就把"音乐"和"歌唱"放在了首要位置。影片编导袁牧之是一个对电影音乐有着"掘发"勇气的艺术家,在创作《马路天使》之前,他不仅主演了《桃李劫》和《风云儿女》这两部在声音和歌唱方面饶有探索的故事影片,而且编导了中国第一部音乐喜剧片《都市风光》,并对在"声片"中如何运用"音乐"和"歌曲"提出了自己的见解:"在所谓'声片'里——有时默片也同样——生硬地插入了一二支歌曲,有时甚或配上几段已经给人听了几百遍的庸俗的曲调,算是对于声音艺术的运用已经到了'家',或是已经尽了对有声片的责任,那是对于声影艺术还没有充分的认识与把握的缘故。"① 为了对中国的有声电影"尽责",在《马路天使》演职员表上,袁牧之几乎将当时上海最优秀的词作家、曲作家、音乐师、收音师和歌唱演员等"一网打尽"。他们是:田汉(作歌)、贺绿汀(作曲配音)、陆音铿(收音)、林志音、黄贻钧、秦鹏章、陈中(音乐师)和周璇(歌唱演员)。同样,影片也不孚众望,既以其批判黑暗现实的艺术力量回应了进步舆论的要求,又以其较为鲜明、独特的类型意识促进了中国早期歌唱片的发展。

纵览全片,《马路天使》选取了一个非常适宜"音乐"和"歌唱"发展的叙事框架。首先,影片的人物设置颇为精巧。男女主人公的职业分别是吹鼓手和小歌女,这奠定了影片作为歌唱片的基础;另外,琴师、报贩、失业者、剃头司务、小贩、妓女等社会下层人物,因与男女主人公的地位相近,也保证了影片"音乐"和"歌唱"动机的一致性;其次,影片片头的都市场景尤其开始部分3分多钟的马路迎亲场面,中西合璧的音乐呈现与喧闹嘈杂的市井人声,不仅较为成功地交代出人物关系,而且为影片镀上了颇为难得的喜剧色彩;接下来,镜头从马路转向楼台,跟周璇进入茶馆,手持二胡的琴师责骂周璇,然后谄媚地向坐客们献歌;琴声响起,《四季歌》由周璇第一次唱出,画面在

① 袁牧之:《漫谈音乐喜剧》,《电通》半月刊1936年第10期,上海。

周璇无奈而不满的神情、绣鸳鸯的大姑娘、战争的炮火、倒地的士兵、逃难的人群、坐客的私语以及夏季柳丝、长江泊船、西湖美景、荷塘月色、水中倒影、冬季飞雪、思妇步履与蜿蜒长城之间转换。由此,"歌唱"动机不仅较好地融入电影的叙事,而且获得了一定程度上的自足性。颇有意味的是,创作者还在歌唱字幕上端,别具匠心地设计了一个游动的小白点,随音乐节奏左右跳跃,把"歌唱"与影片风格完美地结合起来,显示出令人激动的艺术才华。

作为一部不可多得的艺术精品,《马路天使》在中国早期歌唱片尝试中的主要成就,还体现在"音乐"和"歌唱"作为一种创作元素,不仅用来描写环境、烘托气氛、推动叙事,而且在人物心理刻画上也起到了显著的作用。为了体现"音乐"和"歌唱"的重要性,创作者将"对白"极力精简,为"音乐"和"歌唱"的发挥提供了大量平台;而最为人津津乐道的地方,自然是周璇在两种不同环境里演唱《天涯歌女》的情节。正是由于对"音乐"和"歌唱"的卓越处理,使《马路天使》成为中国早期歌唱片发展过程中的一座里程碑。

与《马路天使》不同,《西厢记》是周璇在"孤岛"时期主演的众多歌唱片中的一部。这一时期,周璇主演的歌唱片已经可以明显地分为两类:"时装歌唱片"与"古装歌唱片"。这样看来,此前的《马路天使》可归于"时装歌唱片"之列。相比较而言,这一时期周璇主演的"时装歌唱片"如《天涯歌女》,不仅注重情节的展示和时代精神的捕捉,而且更加注重"歌唱",一部作品汇集"新歌"10首与"最流行最美妙的国人创作歌曲"20余首,无论如何是让人惊叹的。[①]这也表明中

① 竹花在《〈天涯歌女〉横剖面》(《金城月刊》第17期《西厢记》《天涯歌女》特辑,1940年12月,上海)一文中描述:"《天涯歌女》,是金嗓子周璇小姐领衔主演的,编导者是吴村先生,这戏里计有新歌多至十首,此外还插入最流行最美妙的国人创作的歌曲廿余首,计算下来,确是中国影片一个新纪录,现在且把歌曲抄录于后:一、飘泊吟;二、小夜曲;三、今宵今宵;四、秋天里开了春天的花;五、玫瑰玫瑰我爱你;六、梦;七、街头月;八、襟上一朵花;九、寂寞的云;十、秋的怀念。这些歌曲,由吴村先生作词,聘第一流作曲家张昊陈歌辛严华黎锦光等作曲,风格趣味,可说是最标准最国际型的电影歌曲,有人说,十年内,中国影片决无如此充实歌唱音乐影片,也许是可靠的事实。"

国早期电影正在努力探索更为"纯粹"的歌唱片类型。当然,这一时期中国歌唱片的成就主要体现在所谓"古装歌唱片"创作如影片《西厢记》中。

《西厢记》由明星影片公司摄制、国华影业公司出品,范烟桥根据古典文学名著《会真记》编剧并作词,张石川导演,何兆璋录音,周璇、白云、慕容婉儿主演。1940 年 12 月 24 日在上海金城大戏院首映。影片插曲计有《蝶儿曲》(严华曲)、《和诗》(张辅华曲)、《破阵乐》(张辅华曲)、《赖婚》(严华曲)、《嘲张生》(严华曲)、《拷红》(黎锦光曲)、《长亭送别》(黎锦光曲)、《男儿立志》(黎锦光曲)、《团圆·一》(严华曲)、《团圆·二》(严华曲)等 10 首。跟一般电影作品和一般歌唱影片里的插曲不同,《西厢记》中的"歌唱",基本相当于戏曲情节中的唱段,主要承担着影片的叙事功能,成为演员表演的一种变通,在戏曲表演与电影表演之间寻求一种自然而贴切的转换形式。创作者的努力,无疑使影片《西厢记》发展成为一种独特的、与中国传统戏曲紧密结合在一起的"古装歌唱片"类型。

作为"古装歌唱片"类型,影片《西厢记》在电影叙事与"歌唱"之间形成了一种独特的联系方式。总的来看,以"歌唱"这种相对虚拟的艺术表现形式来展开相关的故事情节并潜入此时此地人物的内心世界,以及将大量陈述性的台词转变为类似歌剧宣叙调的形式,是影片在"古装歌唱片"领域的成功探索。实际上,在《从〈会真记〉到电影的〈西厢记〉》一文里,范烟桥已经明确表述过这种探索的方向:"电影的歌唱,在中国不过是一二支的'主题歌',并且多数是概括剧情的象征抒写,不是发展剧情的具体表白。去年《李三娘》的《梦断关山》,已在尝试后者的作法。后来见《李阿毛与东方朔》用歌唱叙述剧情,另有一种趣味,更使我们兴奋了,便把《三笑》来作更进一步的尝试,就是除掉叙述剧情以外,更把对话也用歌唱的方式。"[①] 这一点,在"拷红"一段得到了最好的体现。

[①] 范烟桥:《从〈会真记〉到电影的〈西厢记〉》,《金城月刊》第 17 期《西厢记》《天涯歌女》特辑,1940 年 12 月,上海。

"拷红"一段是影片发展的重要环节。夫人召来红娘,开口便厉声叱骂红娘为"小贱人",红娘跪地,据理力争;为了避免挨打,红娘决定吐露真相。接下来,音乐响起,红娘歌唱:"夜深深,停了针绣和小姐闲谈吐。听说哥哥病久,我俩背了夫人到西厢问候。"接小过门,夫人问:"你们去问候那么张相公怎么样啦?"红娘继续歌唱:"他说夫人恩当仇,教我喜变忧,他把门儿关了,我只好走。"夫人大惊:"哎呀,你走了他们怎么样啦?"红娘继续歌唱:"他们心意两相投,夫人你能罢休便罢休,又何必苦苦追求。"夫人焦急地说:"坏了坏了,这都是你!"红娘争辩道:"这怪不得张相公,也怪不得小姐,更怪不得我红娘,只好怪你夫人自己。"夫人无奈:"怎么说呀?"红娘歌唱:"一不该,言而无信把婚姻赖;再不该,女大不嫁把青春埋;三不该,不曾发落这张秀才。如今是米已成饭难更改,不如成其好事,一切都遮盖。"夫人叹息:"哎,家丑不可外扬,这不便宜了这东西吗?"红娘起身:"便宜了他们苦了我!"歌曲《拷红》被对白分割成几个部分,但又将对白整合成一个统一体;同时,整段场面都是夫人、红娘及两个丫鬟的全景,只有在快结束时候才分别转换成红娘和夫人的两个特写,较好地保持了舞台观众观看演出的视角。——中国早期歌唱片不仅开始更多地依赖"歌唱"表情达意,而且禀赋了更为深厚的民族特点。这种努力探索的结果,是使周璇以及中国歌唱片赢得了越来越多的海内外观众的普遍认可。①

抗战胜利后的 1947 年,由蒋伯英主持的香港大中华影业公司陆续投拍了《莫负青春》、《歌女之歌》、《花外流莺》等一系列由周璇主演的歌唱片。其中,《莫负青春》代表着 1945 年至 1949 年间中国歌唱片的最高水平,也标志着中国歌唱片真正走向了成熟。

影片《莫负青春》由星星影片公司出品,大中华电影企业公司发行,以蒲松龄《聊斋志异·阿绣》为蓝本,吴祖光编导,陈歌辛音乐兼作

① 例如,在《廿九年银坛纪事》(《中国影讯》第 1 卷第 43 期,1941 年 1 月,上海)一文里,作者指出:"周璇在廿九年中,可称一帆风顺,从《董小宛》到《西厢记》,没有一张片子不轰动。"

曲,孙冰韵录音,周璇、吕玉堃、姜明、侯景夫主演。可以说,影片不仅在以往歌唱片的基础上提升了一大步,达到了"叙事"与"歌唱"水乳交融的较高境界,而且发扬了吴祖光在话剧创作领域的独特手法,以新颖别致的选材、浪漫主义清新优美的诗意、创造性的幽默喜剧才华以及中国民族传统文化蕴涵,成功地拍成了一部优秀的古装爱情喜剧歌唱片。

影片一开始,由主要演员周璇面对镜头和观众现身说法,就影片的主旨作一简略介绍,颇为类似说书人,在故事情节与电影观众之间造成了一种难得的、只有舞台演出中才会出现的间离效果。接着,周璇以周璇/阿绣的双重身份演唱主题曲《莫负青春》,交代环境、描绘人物、引出故事;在这里,"歌唱"手段显然是中国传统戏曲中说白技巧的翻新。"歌唱"的过程中,吕玉堃扮演的刘生寻声而来,人物之间的关系就此展开。为了与阿绣搭讪,刘生佯装买扇,闹出一系列笑话。尽管如此,"歌唱"和"音乐"仍然时断时续、若无实有,并始终围绕着主题曲的基本动机。这样,"歌唱"不仅成为电影叙事的必要手段,而且成为刻画人物心理、展现影片风格的关键要素。

为了使影片形成一种浪漫主义清新优美的诗意风格,创作者除了增强"歌唱"的抒情性以外,还努力在电影语言、人物对白等方面追求一种浪漫的诗意效果。其中,刘生屡次去阿绣的杂货店买扇子的举动,只有前两次和最后一次是实拍,中间的很多次都被省略,代之以桌子上不断增加的扇子画面,既简单明了,又诗意盎然,还充满着喜剧色彩。同样,在人物对白方面,创作者有意识地采取一种富于文采但又略显稚拙的文体,使对白流露出独特的美感。例如,阿绣和刘生两人在庙里求完签回家,一路上,阿绣唱起《阿弥陀佛天知道》:"三个斑鸠共一座山,两个成双一个单,成双成对飞得老远,留下我一个守空山。"刘生忙说:"你不是一个,你不孤单,你如今有了我。"阿绣反问:"你是谁?你来干什么的?"刘生回答:"我是那有情有义的人,我跟你好。"阿绣再唱:"人人那都说咱们两个好,阿弥陀佛天知道。"两人走下高冈,阿绣说:"明天见,明天见。"刘生答:"别忘了,明天还是老地方,我来。"阿绣跑开:"我忘啦!我忘啦!"刘生怪:"你是个坏东

西！你是个坏东西！坏东西！坏东西！"——通过努力,人物之间的对白仿佛变成了"歌唱"的有机组成部分。走向成熟的中国早期歌唱片,无愧于1945年至1949年间中国电影所取得的辉煌成就。

(三)与同期好莱坞歌舞片相比较:
中国早期歌唱片的独特处境及民族风格

前文已经论及,作为类型的中国早期歌唱片,是一种与以好莱坞电影为代表的歌舞片、歌剧片、音乐片等片种有联系但又相互区别的影片类型。与同期好莱坞歌舞片相比较,中国早期歌唱片的独特处境及民族风格,值得认真地分析和探讨。

毋庸置疑,正如美国30—40年代的社会环境和电影氛围是促使好莱坞歌舞片兴盛的基本动力一样,中国30—40年代的军事、政治、经济、文化和电影状况,也是形成中国早期歌唱片独特处境及民族风格的主要原因。

首先,抗日战争和国共两党之间的复杂矛盾,改变了30—40年代中国电影即中国早期歌唱片的生存状态和整体面貌。从30年代初期开始到1937年,伴随着有声电影的传入及歌唱片的初步尝试,中华民族反帝斗争的热潮同样方兴未艾。在夏衍、尘无、阿英、郑伯奇、凌鹤、唐纳等左翼电影工作者的领导下,中国电影文化运动把中国电影的主流更多地引向揭露现实黑暗教育人民大众一途;尽管此间进口的好莱坞影片大致仍占进口外国影片的80%以上,[①]但是,在左翼电影工作者看来,好莱坞电影与其说是大众的"食粮",不如说是大众的"迷药"和"毒药"。正如尘无在一篇文章中所言,从《璇宫艳史》到《上海小姐》,好莱坞都在"利用着醇酒、妇人、唱歌、跳舞之类来

① 据《全国电影事业概况》(《明星月报》第2卷第6期,1935年1月,上海)、《联华年鉴·民国廿三年—廿四年》(1935年,联华影业公司)与郭有守《廿五年国产电影》(1937年,中国教育电影协会第六届年会特刊)等媒体统计,1933年,中国进口外国长片431部,其中美国片355部,占82%;1934年,进口外国长片407部,其中美国片345部,占85%;1936年,进口外国长片367部,其中美国片328部,占89%。

麻醉大众的意识"。① 这样,中国大多数趋向进步的电影工作者在接受好莱坞电影尤其好莱坞歌舞片的过程中,必然是有所节制的。好莱坞歌舞片远离社会现实、渲染中产阶级生活方式的"缺陷"得到了严肃的检讨和矫正,中国歌唱片显然要被赋予更多的反帝反封的"意识形态"色彩。1937年"七七事变"之后,中华民族的抗日战争全面展开,中国电影的独特格局也因此形成。在武汉、重庆、太原等大后方和延安根据地,好莱坞歌舞片及中国歌唱片均失去了生长的土壤;但在"孤岛"和沦陷后的上海,好莱坞歌舞片仍然大行其道,中国歌唱片也在努力探索中初露繁荣气象。只是与这一时期好莱坞的许多歌舞片如《吉莎蓓尔》(《红衫泪痕》)、《1938年的百老汇旋律》、《欧兹的巫师》(《绿野仙踪》)、《1940年的百老汇旋律》等"轻松歌舞片"比较起来,抗战时期的中国歌唱片更显沉重和压抑。正是在《红粉飘零》、《歌声泪痕》和《渔家女》等影片的飘泊意象、凄婉乐音与悲情叙事之中,国破家亡的巨大创痛曲折地展示在观众面前。同样,1945年至1949年间,抗战记忆与国共两党之间的分裂局面,不仅使民主与自由成为进步电影界的广泛呼声,也使这一时期的中国歌唱片无法像《起锚》、《哈维的姑娘们》、《红舞鞋》(《红菱艳》)、《复活节游行》、《在城里》等好莱坞歌舞片一样,纯粹展示青春的骚动与爱情的得失,而是或如《长相思》咏叹"你的面貌还像当年,我的苦痛已积满心田",或如《花外流莺》祈祷"烽烟靖,阴霾扫,承平的景象早来到"。② ——相对强烈的时代责任感和历史使命感,是中国早期歌唱片不同于好莱坞歌舞片的、独特的民族风格。

应该说,除了抗日战争和国共两党之间的复杂矛盾等等军事和政治原因之外,始终贫弱的经济条件和物质基础也是形成中国早期歌唱片独特处境及民族风格的主要原因。早在1928年,明星影片公司的发起人之一周剑云就曾在一篇文章中表示:"中国影片好像私生

① 尘无:《打倒一切迷药和毒药,电影应作大众的食粮》,《时报》"电影时报"1932年6月1日,上海。

② 分别参见歌唱片《长相思》与《花外流莺》的插曲《许我向你看》、《月下的祈祷》。

子一样,无论到什么地方都要受苛捐杂税的束缚,都要受中国人外国人两重压迫。中国影片这个孩子,虽然已经长到十岁,但是先天不足,后天失调,才会走路,便受摧残,自然不容易发育健全了。"① "先天不足,后天失调"的中国电影,面对《百老汇的旋律》(《红伶秘史》)等场面宏大、布景华丽以及歌舞设计新颖、声音技术成熟的好莱坞歌舞片,无奈而又明智的选择自然是重小轻大、重歌轻舞。亦即:不求影片规模,力图以小制作换取高额票房;不求全歌全舞,力图以纯歌唱树立类型形象。正是这种限于经济窘迫不得已而为之的运作策略,才使作为类型的中国早期歌唱片没有蹈入单纯模仿好莱坞歌舞片的致命误区。相反,由于在成本预算、歌曲创作和演员选择等方面花费了大量精力,中国早期歌唱片中的优秀作品,以其相对精致、简洁和清新的艺术个性示人,从而显露出鲜明的民族风格。

最后,中国早期歌唱片的独特处境及民族风格形成的主要原因,还包括中国30—40年代的文化和电影状况。总的来看,商业化的社会语境,往往便于催生相对多元的思想文化潮流,这是作为异质文化的好莱坞歌舞片能够为中国观众接纳的一个基本前提;同样,也是作为民族文化的中国早期歌唱片得以不断探索和发展的深层原因。电影类型意识的觉醒以及电影类型的多样化,正是商业化社会语境及其相对多元的思想文化潮流的必然产物,而这又是中国早期歌唱片走向成熟的深厚土壤。可以预料,如果没有像新中国建立这样重大的历史转折,中国早期歌唱片必将获得更加巨大的艺术成就,也必将被赋予更加成熟的民族风格。当然,新中国建立以后,中国歌唱片走上了另外一条更加远离好莱坞歌舞片的道路,也获得了相应的艺术成就和民族风格,这是后话,不在本文论述之内。

① 剑云:《今后的努力》,《电影月报》第7期,1928年10月,上海。

二 王家卫电影的精神走向及其文化含义

(写作时间:2001年5月;发表刊物
及时间:《当代电影》2001年第3期)

(一)王家卫电影:地位、角色、身份和性别

考察王家卫电影的地位、角色、身份和性别,是在20世纪90年代以来世界电影尤其香港电影格局中呈现王家卫电影独特旨趣的重要手段,也是在斑驳陆离的阐释性话语中深入探讨王家卫电影精神走向及其文化含义的关键环节。

作为一个出生在中国上海,童年时代便随家人移居香港,并深受鲁迅、施蛰存、穆时英等中国作家以及巴尔扎克、村上春树、川端康成、曼纽尔·普伊格等外国作家思想浸润的电影导演,王家卫获得了一种几乎是与生俱来的对源头的寻找、对感觉的迷恋和对物化现实的批判能力,这也使他跟徐克、吴宇森、许鞍华、关锦鹏、林岭东、张之亮、陈果等一批活跃在20世纪80-90年代的香港新电影人的所谓"新浪潮电影"与"后新电影"区别开来。总的来看,跟徐克、吴宇森和林岭东等力图在虚构的侠义世界中恢复人性的尊严不同,王家卫电影更加倾向于通过现实与虚构的不断流转喻指生活的碎片化和荒诞感;跟张之亮、陈果等低层社会的影像写实和平民主义姿态不同,王家卫电影流露出浓厚的表现主义色彩和精英主义意识;同样,跟许鞍华、关锦鹏电影掩饰不住的女性感触和女性意识不同,王家卫电影是一种混杂着女性目光的男性视角的电影。

香港理工学院美术设计系毕业的教育背景,1982年至1987年间从事多部商业影片编剧和监制的工作经历,以及对20世纪60年代以来欧美现代派电影导演如弗朗索瓦·特吕弗、让-吕克·戈达尔、米开朗基罗·安东尼奥尼和马丁·斯科西斯等人的欣赏和趋骛,使王家卫在编导自己的第一部影片《旺角卡门》之时,就在画面质量、深度追求与商业动机的结合上,形成了自己的观点。从《旺角卡门》(1988)和《阿飞正传》(1990)到《重庆森林》(1994)、《东邪西毒》(1994)和《堕

落天使》(1995),再到《春光乍泄》(1997)和《花样年华》(1999),王家卫电影无一不在尝试个性独特的声画组接方式、暧昧颓废的虚无主义情调以及最大限度的市场效应和票房回报。正是在这一点上,王家卫电影与徐克、吴宇森和林岭东等人的动作奇观及其浪漫主义和英雄主义气质背道而驰;也与许鞍华、关锦鹏电影中美丽的伤感和缜密的阴柔判然有别;更与张之亮、陈果等人的朴素平实和脉脉温情迥然有异。可以认定,从一开始,王家卫就力图在自己的电影创作中扮演一个与众不同的"作者"角色———一个深感香港后工业社会现实、熟谙商业电影游戏规则但又倾心现代电影基本主题及其影像语汇的电影作者。无论如何,这种颇为类似斯坦利·库布里克(Stanley Kubrick)、弗朗西斯·科波拉(Francis Ford Koppla)等"新好莱坞电影"尤其艾伦·帕克(Alan Parker)、奥利弗·斯通(Oliver Stone)等当代西方电影作者的个性追求,在现代主义传统基本缺失的香港电影以至整个华语电影界都是独树一帜的。这样,通过十几年的努力,作为香港电影以至整个华语电影界与众不同的一个电影作者,王家卫终于颇为成功地完成了自己的角色塑造。

同样,王家卫电影的身份也是独特的。作为一个香港的电影作者,王家卫电影的"香港经验"与20世纪90年代香港都市的迷离形象及香港民众的精神状态息息相关,但又表述得异乎寻常的隐晦含混;这与其说是一种无可奈何的生存策略,不如说是一种出类拔萃的电影智慧。以1997年7月1日香港回归中国为分界线,王家卫电影中嘈杂、逼仄而又变形的空间展示以及超常强度的时间设计、终归失败的异域寻根、宿命一般的现状认同、无法遁逝的感情逃避与纳入议程的秩序重整、美丽凄婉的信念坚守等一系列反复隐现的叙事动机,基本对应于十年来香港民众面对"九七"所领受的复杂的心路历程。这样,无论是《阿飞正传》,还是《东邪西毒》和《花样年华》,都可以被读解为20世纪90年代的"香港寓言"。作为一个20世纪90年代"香港寓言"的建构者和表达者,王家卫的电影首先是严格意义上的香港电影,然后才是一般意义上的作者电影。20世纪90年代香港作者电影的独特身份,使王家卫电影与第一世界或第三世界几乎所有的

作者电影类属区别开来。

作为20世纪90年代香港作者电影的代表,王家卫电影的性别特征也是超越常规的。在世界商业电影包括香港主流商业电影语境中,男性视角不可或缺。仅就香港电影而言,无论吴宇森的"英雄"系列还是林岭东的"风云"系列,便由根深蒂固的男权话语所主宰;即便女性意识相对明晰的许鞍华和关锦鹏,为了一定的市场导向,其主要作品也不时表现出归附男权视点的企图。诚然,作为一个不可能无视票房业绩的男性导演,王家卫的电影不可能采取女性视角,正如前文所言,王家卫电影的超越常规之处,不在于颠倒了电影的性别特征,而在于采取了一种混杂着女性目光的男性视角。男主人公画外音独白中,不时加入女主人公的画外音独白,这种叙事策略便是王家卫电影性别特征的典型表现。主导的男性视角保证了王家卫电影叙事的相对完整性及观看的相对流畅感;但女性目光的混杂,又使王家卫电影遭遇异质话语的无端侵入,进而使观众的阅读受到一定程度的阻滞。对于经受过女性主义批评洗礼的欧美国家电影观众和批评者来说,王家卫电影超越常规的性别特征无疑是颇有创意的;即便对于一般的华语电影观众和批评者而言,王家卫电影的性别尝试,也确实带来了令人意想不到的陌生化效果。

通过对王家卫电影的地位、角色、身份和性别的粗略考察可以发现,王家卫电影实际上已经构成了20世纪90年代以来香港后工业与后殖民社会语境中作者电影的独特景观。需要强调的是:在笔者看来,对此独特景观的阐释,不仅需要对王家卫电影的外在语境进行一般性的考察,而且更需要对王家卫电影内在的精神走向及其文化含义进行深入的读解,只有将这两种研究方式结合起来,才能使王家卫电影在更加丰富、更加多元的层面上得到全方位的、整体的观照。

(二)王家卫电影的后现代艺术文化策略:
不确定性、类型混杂和故事解体

作为一个以其独特的"香港经验"进行寓言式书写,进而横向跨越并力图整合第一世界与第三世界作者电影话语的电影作者,王家

卫的电影写作采取了一种与后现代发生关联的独特方式。亦即：通过不确定性、类型混杂和故事解体的手段，王家卫电影袭用了经典的后现代艺术文化策略。

1. 多重叙述、游移视点与不确定性电影写作

电影形态和作者意图的不确定性，是王家卫电影后现代艺术文化的主导性策略之一，这也决定着观众阅读王家卫电影时感受和理解的不确定性。总的来看，跟香港以至世界其他电影作者的大量作品相比，王家卫电影含有更加多重的叙述者和更加游移的视点。挥之不去的人物独白、跳动不居的时空转换以及多种质素的画面并置，便是这种多重叙述和游移视点的良好载体。多重叙述和游移视点的设计，不仅便于直接切入电影作者及电影人物思想和灵魂的显在和隐在层面，而且使作品呈现出无限可能或自我消解的形态，从而使观众失去对作品意义进行整体把握的可能性。在一定程度上，对这种不确定性的电影写作，王家卫已经逐渐将其培养成习惯：毕竟，相较于对永恒和深度模式的追寻，后现代消解式的声画处理似乎更能体现王家卫电影的独特身份，也似乎更能契合20世纪90年代香港都市命运及香港民众精神的"不确定"状态。仅以《堕落天使》为例。

《堕落天使》有五个行为乖张的主人公，但处于集体无名（或无法命名）的境地，他们的代号分别为NO.1（黎明饰）、NO.2（李嘉欣饰）、NO.3（金城武饰）、NO.4（杨采妮饰）和NO.5（莫文蔚饰）。颇有意味的是，影片中一个从未出场的人物，却拥有一个尽人皆知的名字：金毛玲。影片开始的第一个镜头，蓝色基调的画面，长时间的静默，超广角摄影将男女主人公压缩在一个没有深度的空间；女主人公（NO.2）看着画面左方，不动声色地发问："我们还是不是拍档？"男主人公（NO.1）凝视画面右下角，同样不动声色，接着，响起男声画外音独白："我跟她合作过155个星期，今天还是第一次坐在一起。因为人的感情是很难控制的，所以我们一直保持距离，最好的拍档是不应该有感情的。"——以如此方式处理画面和人物，无疑也把女主人公的发问演变成了类似独白性质的话语。男女主人公之间尝试对话的

努力,从一开始就被宣告为徒劳。直接对话的失败,也使影片中的大多数人物都沉湎于无休无止的自语和独白状态。除了在不同的时间和地点不止一次地对着寻呼台、录音电话、传真机以及空空荡荡的楼道、运动场、玩具和电视机说话以外,NO.1、NO.2、NO.4、NO.5的画外音独白还分别出现了11次、6次、2次和1次。金城武饰演的NO.3是个哑巴,更是用不计其数的画外音独白方式代替了自己的思考和言语。挥之不去的画外音人物独白,不仅使影片的叙述者由单一变成多重,而且使叙述视点不断地在主要人物之间来回游移。这直接导致了影片形态和作者意图的不确定性。

同样,跳动不居的时空转换与多种质素的画面并置,也使影片的叙述者和叙述视点显得空前复杂。应该说,影片中的五个主人公既生活在各自的世界,又处在非常微妙的关联之中。NO.1与NO.2同为杀手,以追寻/逃避"感情"为纽带,他们之间拥有着很强的关联性;同时,由于NO.4在"感情"方面的主动出击,NO.1与NO.4之间也曾一度联系紧密。相较而言,NO.3是真正意义上的感情孤独者,他爱过失恋的NO.5,但NO.5很快离开了他;最后,他决定再一次走到也因为失恋而显得亲切的NO.2身边。——为了把这些微妙的关联方式表达清楚并体现作者的个性,影片恰到好处地采取了跳动不居的时空转换与多种质素的画面并置。镜头在五个主人公的生活场景之间来回切换,缺乏惯常的逻辑顺序;尤其围绕着NO.1与NO.3的两个叙事动机,基本上是平行发展的,甚至可以分割成为两个独立存活的故事;但这两个故事又通过交叉剪辑的方式奇迹般地联系在一起。各种叙事动机的拼贴与补缀,使影片的时空转换跳动不居,也从根本上打乱了主人公生活的统一感和性格的完整性,使其呈现出零散化和碎片化的状态,与20世纪90年代香港民众冲突激化并几近分裂的精神处境相映证。

在人物关系的处理上,多种质素的画面并置也增强了叙述的多重性和视点的游移感,从而增强了影片的不确定性。NO.1与NO.2各自出现的场景,大多以超广角镜头消解了空间的纵深,仅仅剩下大量的以9.8mm镜头拍摄的颤动、变形和扭曲的影像,喻示人性与物

性的紧张关系以及人格物化的悲剧性后果。NO.1与NO.2的居室上方,总有一条亮着灯光的列车轰隆隆驰过,独特的画面构成几乎将移动的列车灯光展现为居室灯光的一部分,主人公就彻底暴露在这种偏狭的环境与游动的物体之间,一种被窥视的不安定感油然而生。当NO.1前往房间错落、人口混杂的"第一芬兰浴馆"完成杀人使命之时,坐在出租车上的NO.1的身影从后视镜中折射出来,执著地叠印在高楼大厦的霓虹灯上。无疑,画面阐释着一种人物内心深处无法言明的孤独感与荒诞感。NO.1与NO.2之间仅有两次机会处在同一画面之内,但均如片头一样被压缩在一个以超广角镜头拍摄的、蓝色基调的、没有深度的画面空间里,在疏离与冷漠的氛围中渴求对话与交流。相较而言,NO.3与NO.5之间的关系并不紧张,反而充满喜剧性和温馨的怀旧情调。影片中,只要出现NO.5的镜头,NO.3总是与她同在一个画面之中,与NO.5的喋喋不休相对照,NO.3总是要用画外音对白或剧烈的行动来表明自己的思想。餐馆一场,为金毛玲事件发生恶斗之后,画面从彩色陡转为黑白,并伴以高速摄影方式,同时将前景与后景分割为两个部分,前景为NO.3与NO.5两人沉湎于爱情的历史性画面,后景则为流动不居的人群,这样,前景与后景之间形成强烈的对比,在忠诚与背叛、永恒与瞬间的张力中构筑了一幅令人动容并不乏经典特征的爱情场面。总而言之,《堕落天使》通过把NO.1与NO.2之间以及NO.3与NO.5之间的这些不同质素的画面并置在一起,完成了多重叙述、游移视点与不确定性的电影写作,而这种尝试,正是王家卫电影后现代艺术文化的主导性策略之一。

2. 仿制、改装与类型混杂策略

如果说,类型选择是王家卫于不经意间向香港商业电影传统投之以温情的有效手段,那么,仿制、改装与类型混杂就是王家卫电影力图表达自身的个性特征并确立作者电影身份而采取的后现代艺术文化策略。

作为后现代艺术文化策略之一,电影的仿制、改装与类型混杂策

略,意味着以经典的电影类型为依据,在艺术和文化的双重层面上解构这一经典的电影类型。它往往将陈腐的电影题材复制到新的电影文本之中,并有意识地实施拙劣的模仿和拼凑,由于仿制、改装与类型混杂,艺术电影与商业电影之间的差异已微乎其微,高雅文化与通俗文化之间的区别也不复存在。

王家卫电影便是这样一种蕴涵着新鲜文化气质的香港"后新电影"。他没有沿袭徐克、吴宇森等电影作者的旧路,在武侠电影和枪战电影等类型中寻找类型电影本身的突破口,而是努力把各种类型电影的元素融会在一起,最终达到解构电影类型并在自己的电影中重塑20世纪90年代"香港经验"的目的。具体而言,从《旺角卡门》的黑帮片特征、《阿飞正传》的飞仔片特征到《东邪西毒》的武侠片特征、《重庆森林》的警匪片特征,再到《堕落天使》的杀手片特征以及《春光乍泄》和《花样年华》的情爱片特征,王家卫电影始终在仿制和改装不同的电影类型。这种将各种电影类型的特征毫无选择地纳入自己的电影创作体系之中的做法,在消解类型电影的稳定性和模式化方面无疑起到了不可低估的作用。

其实,将各种电影类型的特征毫无选择地纳入自己的电影创作体系,正体现出王家卫从类型电影独特的文化含义出发,瓦解类型电影经典意蕴进而重构类型电影文化范式的努力。正如一切国家或地域的商业电影大多都会采取类型电影策略一样,香港商业电影也基本采取了类型电影策略。当王家卫试图将某一种电影类型的特征与自己正在进行的电影创作达成对话和理解之际,这种电影类型在香港早已蔚为大观,它的类型表现及文化特征也早已为人们所熟知。王家卫之所以需要这种电影类型作为外壳,是想使自己的思想和个性"混迹"于类型电影相对陈腐的题材与相对程式化的结构、影像和主题之中,在一定的票房回报甚至相当的商业利润背景下把自己放逐到香港商业电影文化的边缘。

这样,1990年之前,当香港的黑帮电影主要受到吴宇森的《英雄本色》(1986)及其续集(1987)的影响,力图张扬黑帮的义气和友情并倾向于将黑帮"英雄化"的时候,王家卫的《旺角卡门》虽然采用了黑

帮片的类型模式,却表达了"反英雄"的寓意。影片中,黑帮打手阿华和乌蝇不再如《英雄本色》里的宋子豪和小马哥(Mark)一样,充满阳刚之气和英雄本色,而是处身于孤立无助和忧郁悲怆的尴尬境地。通过对香港黑帮电影的仿制的仿制和改装的改装(即对吴宇森等人的黑帮电影的仿制和改装),王家卫的《旺角卡门》彻底去除了香港黑帮电影力图施与警探或黑帮的"英雄情结",阻断了观众从黑帮电影中找寻坚定偶像、克服怯弱情怀的路径,再一次把这种类型的电影引入一个类型质疑的、个性化写作的崭新维度。

《春光乍泄》与《花样年华》也是如此。应该说,自90年代中期以来,与其他电影类型相比,香港情爱类型的电影创作取得了更为引人注目的成就。其中,关锦鹏的《红玫瑰·白玫瑰》(1994)、陈可辛的《甜蜜蜜》(1996)、尔东升的《色情男女》(1996)和许鞍华的《半生缘》(1997)等影片最具代表性。与此同时,同性恋题材的电影作为情爱类型电影的一个分支,也成为台湾和香港部分电影人不惮涉足的领域,李安的《喜宴》(1992)和关锦鹏的《愈快乐愈堕落》(1997)等作品,都在展示同性恋情方面获得了广泛的轰动效应和良好的市场回报。在这样的创作氛围中,王家卫"借势"推出《春光乍泄》和《花样年华》,对同性恋题材电影和一般情爱类型电影进行仿制与改装,达到了瓦解和重构同性恋情及男女爱情的目的,为香港情爱类型电影创作带来一股无助和绝望的颓废主义气息,最终以其独特的方式改写了电影的情爱类型。

与《喜宴》和《愈快乐愈堕落》等同性恋题材电影不同,《春光乍泄》与其说是一部以新奇的心理和猎艳的视角展现男性之间非同寻常恋情的同性恋影片,不如说是一部掺杂着时代症候、政治关切与人生况味的爱情悲剧。从生理性别上看,影片的男女主人公确实同为男性;但从心理性别上分析,张国荣饰演的何宝荣在影片中被定位为典型的女性角色。他不需要通过外表上的浓妆淡抹和搔首弄姿来证明自己的身份,而是通过与黎耀辉之间不断发生龃龉并彼此需要却又相互伤害的关系,准确地表现出了自己的性别特征。影片中,何宝荣被人殴伤后找到黎耀辉,两人上车时,黎耀辉以教训的口吻命令何

宝荣:"坐后面,后面暗一点!"何宝荣回过头来,盯着黎耀辉:"我现在见不得人哪?!"黎耀辉生气地坐下来并反问:"你这样子见得人哪?"没想到,何宝荣却气势更凶地凑了上来:"你看见了?我当你没有看见!"随即,两人又陷入一场无休止的争吵之中。这样的段落,便相当成功地刻画出恋爱双方不同的性格特征和感情纠葛。可以说,这场发生在异国他乡的爱情故事,在整体叙事结构上与一般伤感失落的爱情类型电影并无二致。通过主要角色的性别改装,王家卫创造了一种"另类"爱情电影,也从根本上改变了所谓同性恋电影的叙事策略。

正如把《春光乍泄》当作同性恋电影是一种南辕北辙的理解方式一样,把《花样年华》当作一部红杏出墙题材的情爱片也是不得要领的。表面上看,《花样年华》以极为舒缓的节奏描摹了已婚男人周先生与已婚少妇苏丽珍之间逐渐发展起来的爱的情感,完全具备一部情爱类型影片必须的叙事动机和情绪元素。但是,如果仅仅将其当作一部情爱类型影片,就无法真正理解王家卫在镜头运动和画面营造方面的良苦用心。影片中,摄影机始终以出奇冷静并超常逼近的态度,凝视着主人公的情感和生活,缓慢的移动和长时段的静止是摄影机的主要运动方式,而人物和环境则大多被摄入中近景甚至特写镜头之中。同时,通过大量内景和非自然光效,影片恰到好处地展现了60年代初期香港城市中上海人精明而细腻的生活和工作环境,再加上单纯而哀婉的音乐主题以及梁朝伟和张曼玉极为收敛和含蓄的表演,这一切,都使影片笼罩着一层针对过去岁月的怀旧情调。正是由于沉湎在一种远逝的生活、唯美的情感和虚无的体验之中,王家卫选择了一段没有结果的情爱故事,并以自己极为独特的方式展示出来。如果忽略这些独特的镜头运动和画面营造,影片的故事情节就不仅是单薄的,甚至是平庸无聊的了。《花样年华》与其说是一部情爱类型片,不如说是一部都市怀旧类型电影,在这一点上,《花样年华》可以看做是对《红玫瑰·白玫瑰》和《半生缘》等情爱类型电影的仿制与改装。

总的来看,王家卫对香港类型电影的仿制与改装,使其创作呈现

出类型混杂的一般局面。它使经典的香港电影类型面临消解和重构的命运,也在一定程度上改变了香港类型电影的精神走向及其文化含义。

3. 断裂、拼贴与故事解体状态

高度发达的传媒现实,使故事讲述逐渐成为一门没落的艺术。从全球化角度来看,对于电影而言,已经不再有什么故事是没有被讲述过的了,剩下来的只有情境和场面。同时,后工业化时代个体存在的荒诞感及其时空体验的支离破碎感,也使传统意义上的"故事"呈现出解体的状态。后工业与后殖民语境中的香港电影,或许更能体验故事解体的特殊过程与直接后果。

王家卫便很敏锐地感受到了这一点。在他的作品序列中,除了早期的《旺角卡门》和《阿飞正传》以及后来的《春光乍泄》这三部作品,具有一个相对完整和统一的"故事"之外,其他影片都缺乏一个一以贯之的叙事链。断裂、拼贴与故事解体状态,成为王家卫电影袭用的后现代艺术文化策略,也成为王家卫电影的典型特征。

在影片叙事过程中,断裂、拼贴与故事解体首先意味着创作者有意割断情节发展的因果链条,使经典叙事本来应该拥有的流畅性遭到彻底的毁灭;其次,创作者倾向于将一些看似不相关联的叙事动机组接到一起,在凌乱、芜杂或随意的场景中体验人物或事件的偶然性和破碎感。在这方面,《重庆森林》与《堕落天使》较有代表性。

严格说来,《重庆森林》由两个几乎完全独立的故事组成,这使该片看起来更像两段互不关联的故事小品。第一个故事讲述编号223的警察何志武(金城武饰)跟自己的女友阿May和贩毒金发女郎(林青霞饰)之间的感情纠葛。蓝色基调的画面、不稳定的运动镜头以及跳格印片造成的画面色块的流动感,使这一个故事充满了忧伤、焦虑和不确定性。紧接着第一个故事之后的第二个故事,则讲述编号663的警察(梁朝伟饰)跟自己的女友空姐和快餐店女服务员(王靖雯饰)之间的另一段感情纠葛。无处不在的照明和光线、灵活的场面调度以及热闹的有源音乐,使这一个故事充满了活泼、俏皮和亲和

感。两个故事在画面素质和情绪表现上的巨大反差,无疑使影片叙事断裂为前后两个部分,最大限度上瓦解了经典叙事的流畅性。

综观全片,尽管两个故事讲述的空间有重叠的地方,如快餐店,但两个故事中的主人公彼此并没有产生更多的关联。尽管第一个故事中的男主人公与第二个故事中的女主人公也曾有一面之交,却仅以画面的暂停和223的一段画外音独白结束了两人之间的关系:"我跟她最接近的时候,我们之间的距离只有0.01公分,我对她一无所知,六个钟头之后,她喜欢了另外一个男人。"镜头顺势暗转,切换到了正在值勤的663身上。应该说,如此叙事连接方式,确实有些类似拼贴技巧。一个地点和一次偶遇,成为前一个故事与后一个故事得以相互拼贴的叠合点,正是在这一点上,可以看出王家卫的匠心独具。

与《重庆森林》一样,《堕落天使》也由两个几乎完全独立的故事拼贴而成。第一个故事以NO.1为中心,在NO.1与NO.2和NO.4之间展开,主要表现男杀手NO.1与女杀手经理人NO.2的感情冲突和内心隐秘,却以NO.4对NO.1一厢情愿的爱恋为外在线索;第二个故事以NO.3为中心,在NO.3与NO.5和NO.2之间展开,主要表现NO.3对NO.5一厢情愿的爱恋,却以NO.3的日常生活及其跟自己父亲的关系为叙事主轴。尽管被打乱后杂糅在一起,两个故事发生的空间也少有重叠接合之处,但当失恋的NO.2出现在同样失恋的NO.3出现的小酒馆时,两个故事开始发生深刻的联系,颇有意味的是,故事也就此打住,影片宣告结束。

不同于《重庆森林》的是,《堕落天使》在割断情节发展的因果链条并将不同的故事片段拼贴在一起的时候,采取了表面看来更加随意、更加凌乱的叙事方式。如前文所言,由于《堕落天使》的多重叙述、游移视点与不确定性电影写作,使其在主要的故事线索之外,还旁逸出另外一些不太为人关注的故事枝蔓,这导致影片出现了更加复杂、更加多元的叙事动机,多种叙事动机揉捏在一起,最终导向故事解体。具体而言,如果从NO.1的视点出发来考察,第一个故事就是相对完整的;但是,如果从NO.2的视点出发来考察(由于NO.2的

画外音独白在全片中出现过 6 次,这一考察视点是值得重视的),第一个故事与第二个故事的完整性便都受到挑战,影片叙事也呈现出前所未有的、支离破碎的特点。

这样,断裂、拼贴与故事解体状态,不仅成为一个电影作者感受20 世纪 90 年代以来日益震荡、分裂和多元的"香港经验"的独特方式,而且成为王家卫最具私语化特点的电影标记之一。

(三)王家卫电影的现代主义宏大叙事:
拒绝与接纳、失落与获取、遗忘与铭记

如果说,不确定性、类型混杂与故事解体等后现代艺术文化策略,是王家卫电影区别于一般商业电影以至一般作者电影的个性所在,并使王家卫电影在一定程度上陷入了所指的漂浮、意义的延宕和深度的缺失之中,那么,纵观王家卫的作品序列可以发现,拒绝与接纳、失落与获取、遗忘与铭记等二元对立式的基本主题反复隐现,并凸显出王家卫电影对香港社会现实充满荒诞感、异化感和虚无感的个性体验,这种一以贯之的历史意识和深度追求,又使王家卫电影呈现出令人难忘的现代主义精神格局和文化景观。后现代艺术文化策略精美包装之下的现代主义价值取向,构成王家卫电影的情绪张力和内在困惑,并将王家卫电影深深嵌陷在 20 世纪末期香港电影文化的独特境遇之中。

1. 拒绝与接纳:荒诞的距离感受

对"距离"的敏锐感受和独特呈现,是王家卫电影自始至终都要坚守的意念和持存的姿态。在王家卫电影中,"距离"可以划分为时间距离和空间距离两种形态,由于不断强调而显得不无荒诞的时空间距,正是 20 世纪 90 年代以来王家卫电影中人与人以及大陆与香港之间距离的恰切隐喻。这种荒诞的距离感受,也较为准确地传达出王家卫电影不断浮现出来的、有关拒绝与接纳的双重主题。

其实,早在 1990 年拍摄完成的影片《阿飞正传》里,"距离"就成为非常重要的表现元素。3 分钟左右的片头,便可以读解为对荒诞

时空间距离的直接展示。表面上看,片头是在交代阿飞(张国荣饰)与苏丽珍(张曼玉饰)之间若即若离的关系;但实际上,由于时钟特写与菲律宾热带雨林画面的硬性插入,使时间与空间及其不可跨越的距离演变成为片头真正需要交代的主要内容。同样,在片《东邪西毒》中,荒诞的时空间距正与主人公拒绝与接纳情感负荷的复杂动机相映证:身处僻远沙漠的"西毒"欧阳峰(张国荣饰),无时无刻都在思念家乡白驼山及因过于自尊而失去的恋人;但当他得知长兄之妻即自己昔日的恋人病逝之后,他才烧掉沙漠小店重返白驼山。沙漠与白驼山的时空间距,与其说是主人公与其恋人之间的一段物理距离,不如说是由于主人公沉湎在独特的精神创伤中不能自拔而造成的一段心理距离。

为了表现拒绝与接纳的双重主题,在王家卫的作品序列中,《重庆森林》和《堕落天使》最为集中、也最为直接地强化了荒诞的距离感受。尽管这种荒诞的距离感受主要来自电影作者批判性的世界观和人生体验,但是,如果将这两部影片拍摄的时间与即将到来的所谓香港"九七"大限结合起来考察,还是能够更加深入地理解影片如此不厌其烦地数落"期限"和强调"接触"的真实原因。在已经注定的、无可奈何的、越来越逼近的时空间距之中,一种迫不得已的"面对"将无意的错过和有意的逃避置换为一种别无选择的选择:或者拒绝,或者接纳,两者必居其一。

这样,《重庆森林》的两个故事便分别呈现出"拒绝"和"接纳"的双重意旨。第一个故事里,编号 223 的警察对时空间距的敏感超乎常态。在表述自己对女友阿 May 的期待时,223 的画外音独白为:"我们分手那天是愚人节,所以我一直当她开玩笑,我愿意让她这个玩笑维持一个月。从分手的那一天开始,我每天买一罐 5 月 1 号到期的凤梨罐头,因为凤梨是阿 May 最爱吃的东西,而 5 月 1 号是我的生日。"在表述自己与贩毒金发女郎之间即将展开的关系之时,223 的画外音独白显示:"我们最接近的时候,我跟她之间的距离只有 0.01 公分,57 个小时之后,我爱上了这个女人。"——在情感经历方面,阿 May 对 223 的"拒绝"与贩毒金发女郎对身为警察的 223 的"接

纳",使第一个不乏黑色幽默的故事呈示出不动声色的荒诞感。

第二个故事几乎是第一个故事的翻版。编号663的警察追述自己与女友空姐的情变,也特别重视时间和空间的距离感:"我以为会跟她在一起很久,就像一架加满了油的飞机一样,可以飞得很远,谁知道飞机中途转站。"当663拿着快餐店女服务员送给他的被雨淋湿的登机证的时候,响起了他的画外音独白:"那天晚上我收到一张登机证,时间是一年以后,至于地点我一直没有看清楚。"——在情感经历方面,空姐对663的"拒绝"与快餐店女服务员(后来也当了空姐)对663的"接纳",与第一个故事毫无二致。由于不断强调而显得不无荒诞的时空间距,是223或663在"拒绝"与"接纳"之间不断游移并最终定位自身的惟一手段,也成为王家卫电影表述20世纪90年代"香港经验"亦即想象香港"九七"大限的有效方式。

相比较而言,《堕落天使》中拒绝与接纳的双重主题,表现得更加复杂一些。在每一个独立的故事里,荒诞的时空间距反复呈现,拒绝与接纳的动机也不时翻转,一种游移不定并最终为情所动的伤感弥漫着全片,颓废的漂泊意识与温馨的归宿感并置在一起,使影片流露出极为独特的审美取向和文化意蕴。仅以围绕着NO.3展开的第二个故事为例。影片中,NO.3与NO.5和NO.2之间,以及NO.3与其父亲之间的关系,便是一组组描述人与人之间拒绝与接纳关系的最好注脚。尽管NO.3与NO.5总是出现在同一画面里,亦即他们之间的时空间距为零,但NO.5对NO.3的感情与其说是接纳,不如说是拒绝;相反,除了结尾的几个镜头之外,NO.3与NO.2几乎生活在完全不同的两个世界,亦即他们之间的时空间距为无穷大,但NO.2对NO.3的感情与其说是拒绝,不如说是接纳。时空间距与感情走向的巨大反差,是影片极力营造的一种黑色幽默和荒诞效果。

NO.3与其父亲之间的关系也有异曲同工之妙。当NO.3与其父亲同在一个画面之内,亦即两者之间时空间距为零之时,两人互相排斥并在感情上拒绝交流。然而,当NO.3隔着门窗玻璃看到父亲独自欣赏着自己的录像的时候,NO.3的画外音独白缓解了父子之间的紧张关系:"那天晚上睡到半夜,我发现我爸爸偷偷去看那卷带子,

他看得很开心,虽然我有很多东西是粗心大意,不过我很清楚地记得,那天是我爸爸的60岁生日。"最后,当父亲去世,NO.3才在反复观看录像带即试图弥合父亲与自己永远无法弥合的时空间距过程中,完全意义上地接纳了父亲。这是全片以至王家卫所有电影作品中最为动人的情感展示,却是一个人独自面对着电视屏幕上另一个虚拟时空中的落寞场景。时空间距与感情走向的巨大反差,不仅是影片极力营造的一种黑色幽默和荒诞效果,而且是电影作者体验个体存在与生命情感的独特方式,更是王家卫电影日益面临"九七"大限所呈现出来的一种惶惑不安的、若即若离的精神状态。

2. 失落与获取:异化的身份定位

与对"距离"的敏锐感受和独特呈现一样,对"身份"的确切证明和艰难定位,也是王家卫电影一以贯之的内在追求。在现代主义精神文化谱系中,对自我"身份"的强调,意味着一种"终极"的追问和"根性"的寻找,一种在短暂的获取与永恒的失落之间茫然无助的尴尬状态。对王家卫而言,这种异化的身份定位,不仅是20世纪60年代以来欧美现代主义电影母题在香港电影中的衍射,而且是20世纪90年代以来香港电影努力克服精神分裂、曲折表达自我认同与积极整合"香港经验"的结果。

通过异化的身份定位展示失落与获取的双重主题,贯穿在王家卫几乎所有的电影创作之中,尤以《阿飞正传》和《春光乍泄》最为显著。

《阿飞正传》是20世纪60年代初期香港社会中失父/无父一代子女的精神寓言。影片中,旭仔(张国荣饰)不断获取着来自苏丽珍(张曼玉饰)、咪咪(刘嘉玲饰)以至养母(潘迪华饰)等女性方面的爱情,但却始终为寻找生母的梦想和离"家"出走的冲动弄得丧魂落魄。生父和生母的历史性缺席,以及家庭关系的非正常状态,使旭仔经常以传说中的"无足鸟"自况。百无聊赖地从床上走下来,面对镜子中的自己,旭仔的画外音独白充满着悲剧性的宿命感:"我听人家说,世界上有一种鸟是没有脚的,它只能够一直的飞呀飞,飞得累了就睡在

风里。这种鸟一辈子才下地一次,那一次就是死亡的时候。"对"无足鸟"的自我认同以及异化的身份定位,使旭仔体验到了一种来自灵魂深处的失落感。

这是一种根本的、永恒性的失落,任何获取都无法弥补。正如苏丽珍质问旭仔"你到底有没有喜欢过我"时,旭仔回答:"我这一生不知道还会喜欢多少个女人,不到最后我也不知道最喜欢哪一个。"伤感的音乐与淅沥的雨声相伴,镜头摇到了同样显得无奈而又无望的咪咪脸上。对"最后"的期待与肯定,总在不断地将旭仔推向"终极"追问与"根性"寻找的路途,也在不断地强化着编导者内心深处的颓废意识和悲剧体验。

这种颓废意识和悲剧体验,在旭仔不顾一切地去到菲律宾,终于找到了"自己母亲的家"之后,得到了彻底地张扬。由于没有"机会"在母亲的家中落脚,旭仔的"终极"追问与"根性"寻找顷刻间土崩瓦解,"无足鸟"下地的命运成为旭仔的生命结局。高速摄影中,旭仔义无返顾地行走在椰林小路的背影,不啻是失父/无父一代信念丧失后走向死亡的明证。在一列12个小时之后才能停靠站台的火车上,旭仔被黑社会枪手射中。影片片头里大段摇过的椰林画面,再一次大段地、缓缓地摇过,幽怨的音乐声中交织着旭仔奄奄一息的画外音独白:"以前,以为有种鸟一开始飞就会飞到死亡那一天才落脚,其实它什么地方也没去过,那鸟儿一开始便已经死了。"——父母的拒斥和家的丧失带来了死亡的宿命,这是《阿飞正传》为子一代身份所进行的艰难定位,也是编导者在整合了20世纪90年代前后的"香港经验"之后,在短暂的获取与永恒的失落之间对悲剧性人生体验的明确表达。

与《阿飞正传》一样,《春光乍泄》也通过异化的身份定位表达了失落与获取的双重主题。影片中的三个主人公,均以同性恋的身份演绎着一幕幕情爱得失的悲喜剧。"我们不如重新开始",与其说是主人公何宝荣(张国荣饰)对黎耀辉(梁朝伟饰)的情感诉求,以及主人公黎耀辉对自己父亲的和解意向,不如说是编导者面对曾经的"失落"与可能的"获取"所表现出来的一种建设性姿态。如果说,在争吵

和磕绊之中,黎耀辉与何宝荣度过了两人在阿根廷最为"开心"的日子,并彼此获得了短暂的幸福(影片的英文名即为 Happy Together),那么,黎耀辉离开何宝荣去看大瀑布并最终独自回到了台湾,则意味着两人爱情关系的彻底终结。对于何宝荣来说,"重新开始"由于黎耀辉的离去已经变成了虚妄的呓语,他将面临着永远的情感失落。而对于黎耀辉,"重新开始"由于何宝荣的缺席逐渐显露出某种令人期待的含义:一段与小张之间即将发生的爱情,或者一段父子和解的动人图景。然而,无法克服的悖论照样存在:对于黎耀辉来说,如果保持异化的身份定位,将在获取爱情的同时失去父亲;如果选择正常的生活方式,将在获取父亲的同时失去爱情。如此看来,与还在海外漂泊的何宝荣一样,回归台、港的黎耀辉也将面临着永远的情感失落。

从拍摄完成上映的时间上看,《春光乍泄》见证着 1997 年香港回归中国的历史性事件。尽管不能把这部影片读解为政治讽喻,却也不能不注意到影片对邓小平逝世的特别关切。这是全片中惟一一处具有鲜明时代特征的声画段落,却将电视播音员的新闻报道与黎耀辉光着身子呆坐在床上的画面剪接在一起。"重新开始"的不仅是黎耀辉与自己父亲和小张的关系,而且是香港与大陆和外国的关系。如果说,"重新开始"是另一段情感失落的代名词,那么,编导者眼中的香港"九七",无疑就是一道深深的刻痕,记载着这种精神创伤和情感失落的历史。

3. 遗忘与铭记:虚无的生存体验

尽管王家卫电影并不如英格玛·伯格曼和米开朗基罗·安东尼奥尼等现代主义电影一样,执著地探讨生命的价值和存在的意义,但是,通过虚无的生存体验来表达遗忘与铭记的双重主题,仍是王家卫不同于华语地区其他电影作者的独特个性之一,也是王家卫电影努力与 20 世纪 60 年代以来的西方现代主义电影进行有效对话的基本前提。

生存体验的虚无感,不仅是任何一个置身于现代主义文化语境

之中的电影创作者都要遭遇的根本命题，而且是几乎所有正视生命价值和存在意义的电影创作者都要面对的严峻现实。这种存在主义式的、本质性的精神困窘，不仅表现在弗朗索瓦·特吕弗、让-吕克·戈达尔和米开朗基罗·安东尼奥尼等经典电影作者的电影创作里，而且表现在安德烈·塔尔可夫斯基、克日什托夫·基耶斯洛夫斯基和特奥·安哲罗普洛斯等当代电影巨匠的系列作品之中。严格说来，王家卫电影不是关于存在的寓言，但其在《阿飞正传》《堕落天使》尤其《东邪西毒》等影片中，通过虚无的生存体验表达出来的有关遗忘和铭记的主题，却分明将他自己与上述电影大师们的精神追求联系在一起。

一方面，《阿飞正传》通过异化的身份定位阐释着失落与获取，另一方面，它又通过虚无的生存体验证实着遗忘与铭记。影片中，当苏丽珍被旭仔抛弃之后，他隔着旭仔家门口的铁栅栏，不无伤感地表示："我以前以为一分钟会很快过去，其实也可以很长的。有一天有个人指着手表跟我说，他说会因为那一分钟而永远记得我，那时候我觉得很好听啊！但现在我看着时钟，我就告诉自己，我要由这一分钟开始，忘记这个人。"接近两分钟铁栅栏分割的脸部特写镜头，将主人公此时此刻的虚无心境表达得淋漓尽致。实际上，遗忘的人或许已经永远遗忘，但铭记者仍在铭记：影片结束时，当再一次提及1960年4月16日下午3点的那一分钟的时候，即将死去的旭仔仍然清楚地记起了"她"（苏丽珍），但他请求朋友："将来有机会遇上她你告诉她，我什么都忘记了，这样大家也好过一点。"朋友惨淡地回答："我也不知道我可有机会再遇上她，也许再见到她，她已忘了我。"忽明忽暗的光线，流动在旭仔及其朋友的脸上。镜头再一次切到旭仔，他已经一动不动，靠在车厢座位上死去。遗忘与铭记的双重主题，在虚无终至死亡的生存体验中悲剧性地展开。

同样，通过荒诞的距离感受表达着拒绝与接纳的《堕落天使》，也在通过虚无的生存体验表达着遗忘与铭记。NO.1受伤后，决定用自己的方式告诉拍档，不想再过这样的日子。他独坐红色基调的酒吧，玻璃墙面不断将他的影像分裂开来，呈模糊、虚无状。他拿出一枚硬币，对着画面左方说："过两天，如果有女人找我，麻烦你把这枚硬币

交给她,告诉她我的幸运号码是1818。"这时,NO.1把手伸出来,镜头跟移,并快速切换,画面右下角缩回一只女人的手,NO.1出现在画面左方。这种越轴的、非常规的剪接方式,无疑非常明确地喻示着一种生存体验的荒诞感和虚无感。接下来,NO.2独坐在深蓝色基调的酒吧里,听着点唱机中传出来的1818号歌曲:"忘记他,等于忘掉了一切,等于将方向抛弃,遗失了自己。忘记他,等于忘尽了欢喜,等于将心灵也锁住,同苦痛一起……"歌声中,镜头切换到NO.1与NO.4的双人近景画面,橘黄色基调的餐厅,一种温馨和悦的氛围。这一组合段,以《忘记他》这一首点唱歌曲为主导叙事动机,把遗忘与铭记的主题表达得淋漓尽致。

《东邪西毒》更是如此。影片中,尽管"西毒"欧阳峰(张国荣饰)、"东邪"黄药师(梁家辉饰)以及"慕容燕"和"慕容嫣"双重身份出现的东方不败(林青霞饰)等等,都是武功高强的江湖中人,但他们的灵魂比任何人在任何时候都更容易受到伤害。他们是根深蒂固的精神创伤者,只要一出场,就在体验着情感的失落与生存的虚无。由于黄药师的一个玩笑,"慕容燕"/"慕容嫣"承受着被感情拒绝的、铭记在心的苦痛,终至精神分裂的边缘。其中,慕容燕来到沙漠小店,请求欧阳峰杀死黄药师的一段,便是这种情感失落和生存虚无最好的影像表现。起初,画面前景中,鸟笼一刻不停地旋转,将斑驳的光影投射在慕容燕的脸上,后景是欧阳峰虚化的身影;接着,欧阳峰逐渐走到前景,镜头左右横移,鸟笼不时出现在画面的左边和右边,慕容燕和欧阳峰的脸上,也不时被斑驳的光影所笼罩。如此场面调度,可以看出编导者的良苦用心:光影的明暗转换、物象的左右推移与精神的捉摸不定相互参证,使影片弥漫着一股浓烈的虚无主义气息。

这股浓烈的虚无主义气息,在黄药师和欧阳峰身上,则表现为更加明确的、有关遗忘与铭记的双重主题。黄药师和欧阳峰都因同一个女人而远走他乡,他们先后喝了这个女人赠予的"醉生梦死"酒,便整日生活在遗忘与铭记的边缘。在喝了"醉生梦死"之后,黄药师首先开始"遗忘"以前做过的事情,他已经想不起来自己怎样与欧阳峰认识,也不记得自己怎样来到沙漠小店,他只是怔怔地看着眼前的鸟

笼,因为这个鸟笼很眼熟。画面中,前景的鸟笼不断旋转,并将其投影映射在后景的土墙上,中景里的黄药师呆呆地坐靠土墙,仿佛被挤压在两个冷漠无情的物体之间,一幅失魂落魄状。接着,凄婉的乐声响起,画面切换至黄药师的脸部特写,很快转为小店内景,镜头逐渐拉开,黄药师伏倒在桌子上不省人事,这时,镜头逐渐推近至特写,一只女人的手轻轻抚摸着黄药师的脸庞和头发,黄药师睁开眼睛,抬起头,镜头转换至门廊,一个女人的黑色背影正在离去,黑暗蚕食着屋外照射进来的光线,并很快充满了画面。——如果醉酒也是"遗忘"的话,黄药师的"遗忘"带有强烈的自我胁迫性,带有一种演练式的忧郁的诗意,因此,这样的"遗忘"既是为了铭记的"遗忘",也是为了遗忘的"铭记"。

与黄药师不同,欧阳峰是在影片最后才喝下那半坛"醉生梦死"酒的。在此之前,他谨慎而又执著地保持着清醒,保持着在情感逃避中回忆往事的权利。他知道,要想在僻远的沙漠中忘记那一段发生在故乡的感情创伤,是完全不可能的,所以他要选择用"先拒绝别人"的方式来铭记过去。但是,当他知道自己所爱的人已经病死之后,他也渴望着"醉生梦死"和"遗忘"。颇有意味的是,一喝下"醉生梦死",欧阳峰便又一次进入异常清醒的自我认同境界。他面对着镜头自言自语,一如影片开始时那样。接着,欧阳峰的画外音独白,直接揭示了他自己对"遗忘"与"铭记"关系的理解:"没有事情的时候,我会望向白驼山,我清楚记得曾经有一个女人在那边等着我。其实'醉生梦死'只不过是她跟我开的一个玩笑,你越想知道自己是不是忘记的时候,你反而记得清楚。我曾经听人说过,当你不能够再拥有,你惟一可以做的,就是令自己不要忘记。"对于欧阳峰来说,"遗忘"即"铭记","铭记"亦即"遗忘",而在这种遗忘与铭记的等式中,生存体验的虚无感呼之欲出。画外音独白进行时,镜头在大远景与大特写之间转换,两极镜头造成的特殊效果,也恰恰暗合了遗忘与铭记的双重主题。

(四)王家卫电影的前提及前景:
文化含义的驳杂与多元化的接受语境

文化含义的驳杂与多元化的接受语境,是王家卫电影的前提及前景。

就世界电影发展的一般规律而言,由制片人、明星效应和类型策略等支撑的商业电影体制及商业电影创作,必须建立在文化含义的单纯与单一化的接受语境之中,只有这样,高额的票房回报才能切合人们对商业电影的期待,也才能维持着商业电影在产品和意识形态领域的扩大再生产;同样,由电影作者、精英意识和艺术探索等支撑的艺术电影体制及艺术电影创作,也是在特定的文化背景之下,以特定的具有相同精神追求和价值取向的电影观众为接受对象,它从根本上呼唤着文化含义的单纯性与接受语境的单一化。

然而,一种试图在声画质量、深度追求与商业动机的结合上形成自己观点的电影创造,亦即一种试图将商业电影与艺术电影的特点融会在一起的电影写作,其存在的前提和发展的前景却是值得思考的。纵观世界电影发展历程可以发现,以斯坦利·库布里克、弗朗西斯·科波拉与马丁·斯科西斯等为代表的新好莱坞电影以及以维尔纳·赫尔措格、赖纳·法斯宾德与福尔克尔·施隆多夫等为代表的德国青年电影,便在商业电影与艺术电影的结合上取得了相应的实绩;而文化含义的驳杂与多元化的接受语境,就是新好莱坞电影与德国青年电影得以存在的基本前提。这是对商业电影与艺术电影的超越,也意味着世界电影终于显示出了超越文化含义单纯性与接受语境单一化的端倪。

应该说,以现代派艺术电影和新好莱坞电影的探求精神为旨归的王家卫电影,其存在的前提及发展的前景,也正在于文化含义的驳杂与多元化的接受语境。这一点,既来自 20 世纪 90 年代以来香港社会集群的多样特点及其文化艺术的开放性,又得益于同一时期香港与世界电影目不暇接的丰富景观,正因为如此,王家卫电影被成功地纳入具有不同精神追求与文化背景的香港本土、中国大陆以及欧

美观众等社会群体的共享视野之中。

这是王家卫的幸运,也是香港电影的成功。

三　当代中国电影:现实主义50年

(写作时间:1999年7月;发表刊物及
时间:《电影艺术》1999年第5、6期)

引言

为了避免"陷进现实主义这个词的泥淖里",[①]根据当代中国电影50年发展历程的实际状况,我们把由夏衍、陈荒煤、钟惦棐等人代表的电影理论和由成荫、水华、谢晋、张艺谋等人代表的电影创作,基本归结在"现实主义"这一概念之下。这样,我们可以首先得出如下结论:从1949年到1979年前后,中国电影中的"现实主义"以"无产阶级的电影"、"中国的社会主义的民族的新电影"、"革命现实主义电影"、"社会主义现实主义电影"和"电影现实主义"等等名目,出现在权威电影管理者和电影评论家的语汇之中,并使电影里的"现实主义"依凭政治威势,逐渐演变成一种惟我独尊的美学原则或创作方法。但是,从1979年至今,"现实主义"概念无论在电影的主流话语还是在电影的边缘话语中,已经越来越少地被提及。也就是说:当代中国电影里的现实主义,以1979年为分界线,经历了前30年的显形建构和后20年的隐形消解两个历史时期。

毫无疑问,无论是在理论上还是在创作上,从50年代初期到90年代末期,中国电影中的"现实主义"都发生了许多重大的变化。既然这种变化的发生不仅是必然的,而且是必须的,那么,在我们的讨论中,"现实主义"概念本身就既不能被我们界定为"无边"的,又不能被我们轻易地锁定。

因此,本文既讨论当代中国电影里的现实主义图景,又讨论现实

① W. J. Harrey : *The Art of George Eliot*, London , 1961, p.50.

主义概念在当代中国电影里的特殊内涵及其演变历程。尽管我们迫切希望抵达"现实主义"的所谓真正内涵,但是,一种有关现实主义的权威话语,仍然被我们指认为乌托邦。

在本文的主体部分,我们将以点带面地论述当代中国电影里的现实主义,它的理论形态及其创作面貌,同时,力图得出如下结论:

结论一:现实主义电影理论的三种形态及其尴尬处境,昭示了中国现实主义电影理论显形建构时期的必然命运,也对 1979 年以后现实主义电影理论的深化或重建,形成一种潜在的呼唤。

1. 通过"非虚构"策略,夏衍抵达了他自己预设的现实主义电影图景,完成了对当代中国现实主义电影的经典表述,但其自身困窘也是难以克服的;
2. 通过"新英雄人物"论,陈荒煤保有一种现实主义电影理论的独特视角,但也不可避免地陷入了时代性的普遍误区之中;
3. 对电影基本规律和艺术特性的强调,使钟惦棐的现实主义电影理论,成为一种充满激情的话语,但无情放逐的命运,过早地结束了钟惦棐继续建构这种独特现实主义电影理论的权利。

结论二:现实主义电影创作的特异面貌及其历史命运,描画出当代中国电影 50 年来的追求探索和半个世纪的坎坷风云,一种浸透着现实精神和现代意识,叙事方式不断创新的电影创作,成为电影界的迫切期待。

1. 成荫的现实主义电影创作,始终呈现出真实与虚假并存、深刻与浮泛结伴的独特景观;
2. 作为一个有着独特艺术个性的电影导演,水华的努力在很大程度上增强了当代中国现实主义电影的表现力,但是,作为主流电影的建构者,水华的作品又打下了特定时代中国电影的深重烙印;
3. 谢晋及其电影现象,折射出当代中国现实主义电影 50 年来的生动图景,他的独特的电影修辞策略,既吸引了最大数量的本土电影观众,又在一定程度上掩盖了历史和现实生活的

真实面貌,使中国电影中的现实主义受到了某种程度的侵害。

4、张艺谋的出现,表明当代中国电影里的现实主义,在其隐形消解的道路上,呈现出了特异的风貌。在80年代的创作中,现实主义被推到了一个虚化的背景上,但进入90年代,现实主义不再缺席,而是以一种实在的姿态询唤着人们,使他们对当代中国的现实主义电影作出新的理解和阐释。

上篇:理论的三种形态及其尴尬处境

(一)夏衍:经典表述与自身困窘

1983年,夏衍在回答香港中国电影学会提问时谈到:"解放以前,我们搞电影是寄人篱下,没有权,但我是地下党的电影小组组长,负责过这方面的工作。解放以后,在上海五年(1949—1955),我分管电影;1955年到1964年,我在文化部也管过十年电影。因此,说前期或后期的好坏,我都有份。"[①] 确实,在中国电影尤其新中国十七年电影现实主义发展道路上,夏衍起着举足轻重的作用。

1963年出版的《电影论文集》,收录了夏衍解放以后发表的有关电影方面的一些重要文章。[②] 新中国电影领导人的身份,使夏衍的电影思想不可避免地打上了十七年主流意识形态的深重烙印。这些烙印集中体现在全书内容的前两个部分,即关于解放以来中国电影发展的面貌和前景以及关于中国电影的发展历史和中国共产党对电影事业的领导两个部分中。

早在1952年年底,中共中央宣传部副部长胡乔木便在一次关于文艺创作问题的报告中指出:为了克服文艺的落后现象,高度地反映

① 夏衍:《答香港中国电影学会问》,《中国电影研究》第一辑,香港。
② 由中国电影出版社出版。第二版出版于1985年1月,由作者自己"进行了一些删改和修订"。

伟大的现实,文艺工作者就必须学习和掌握社会主义现实主义的原则。胡乔木还联系当时文艺创作中存在的问题,反复说明真实地、具体地描写以社会主义精神教育人民是社会主义现实主义完整的、不可分割的要求。① 接着,中共中央宣传部部长习仲勋在一篇名为《对于电影工作的意见》的文章里明确指出:"在文学艺术工作上学习苏联,学习社会主义现实主义的创作方法是坚定不移的,是不能动摇的。"② 随后,周扬应邀为苏联《真理报》写了《社会主义现实主义——中国文学前进的道路》一文,指出:"社会主义现实主义,现在已成为全世界一切进步作家的旗帜。中国人民的文学正在这个旗帜之下前进。"③ 1953年中,全国文学创作委员会组织在北京的作家、批评家和文艺工作领导干部40多人,就社会主义现实主义理论问题,先后召开了14次讨论会。这一系列举措,可以被看做"现实主义"在新中国独特的政治生活环境下的第一次集体的、正式的命名。它为社会主义现实主义在中国文艺界的传播和普及,起到了相当重要的作用。但是,无庸讳言,讨论中的一些错误观点,也对包括夏衍在内的当代中国现实主义电影理论和现实主义电影创作起到了负面影响。

首先,尽管夏衍并未明确提出社会主义现实主义是我国电影批评中惟一正确的原则,但他在不同的场合,多次提到"无产阶级的电影"、"革命现实主义的艺术方法"等在电影创作中的统治地位,实际上,在当时语境中,"无产阶级"的电影,"革命"的电影,必然是"社会主义"的电影,反之亦然。如此,"无产阶级"、"革命"和"社会主义"三个概念便是可以相互置换的。把从苏联借用过来并通过适当改造的社会主义现实主义当作电影批评惟一正确的原则,使夏衍在具体的电影批评中,也未能避免踏入文艺界"薄美厚苏"的时代误区之中。在《在银幕上反映我们的时代》一文里,夏衍粗略概括了美国电影发

① 见报道:《全国文协组织第二批作家深入生活》,《文艺报》1952年第24期。
② 载《电影创作通讯》第1期。
③ 该文同时发表于1953年1月11日《人民日报》。

展的历史,指出:"色情、恐怖、反苏、反华、反社会主义一直是好莱坞电影的主要题材,可是近几年来,这种情况有了更恶性的发展。"并将当时美国电影景象描述为"萧条没落"、"狂嚣乱舞"。① 而在《写电影剧本的几个问题》中,夏衍表达过赞赏并作为例证重点分析的影片,几乎都是苏联影片,如《巴甫洛夫》、《马克辛的青年时代》、《诗人莱尼斯》、《政府委员》等。②

其次,在《电影论文集》里,夏衍还多次强调了"政治挂帅"、"艺术服从政治"和"政治标准第一,艺术标准第二"等观点。由于社会主义现实主义文艺的党性问题,也是社会主义现实主义讨论中的重要内容,还由于列宁提出的文艺的党性原则规定了艺术必须服从于政治,夏衍对电影的要求,当然无法超越"政治挂帅"的藩篱。也正因为这样,我们才能理解,为什么在《电影艺术的丰收》一文里,夏衍把国庆十周年献礼片最突出的特征和成就,归结为在坚持"政治挂帅、政治标准第一"方面的巨大成功。③

诚然,夏衍也认为社会主义现实主义电影必须保持真实性以及在典型环境中塑造典型人物。但颇有意味的是:他是在《为了新闻纪录片的更大跃进》与《塑造性格与历史真实——和〈鲁迅传〉摄制组的几次谈话》两篇文章中重点强调这一观点的。也就是说:在夏衍看来,新闻纪录片与人物传记片,似乎比一般现实题材的故事影片更需要坚持真实性原则和在典型环境中塑造典型人物。因此,这里隐含着一种逻辑:作者自己刻意追求的"谨严的现实主义",只有在新闻纪录片与人物传记片等非虚构题材影片里才能得到实施。④

好像是为了证明这一点,建国以后夏衍编剧的电影作品,除了1950年由陈鲤庭导演、昆仑影业公司摄制的《人民的巨掌》外,其余5部影片(《祝福》、《林家铺子》、《革命家庭》、《故园春梦》、《烈火中永

① 夏衍:《电影论文集》第3—7页,中国电影出版社1985年第2版。
② 同上书,第93—181页。
③ 同上书,第298—301页。
④ 当然,夏衍在新闻纪录片和人物传记片中强调的"谨严的现实主义",也是一种将倾向性与真实性、党性与艺术性结合起来的现实主义。

生》)全都是经由现当代文学名著改编。当然,改编名著,就文学和电影双重修养来说,夏衍都是最合适的人选;何况,夏衍也不止在一个场合,强调过电影题材的多样化。但是,我们也不能忽略这样一个事实:夏衍选择的那些现当代文学名著,都是得到主流意识形态认可的经典文本,无论出现何种问题,由于其"描写的真实性"和"历史的具体性"已经得到广泛的肯定,更由于作品题材本身并非出自改编者的虚构,它们的"谨严的现实主义"品格就仍然是不可动摇的。通过又一种"非虚构"策略,夏衍抵达了自己预设的现实主义电影图景,也完成了对新中国现实主义电影的经典表述。

但是,经典表述中流露出难以克服的自身困窘。由于新中国的电影,不可能在题材上如夏衍那样全部采用"非虚构"的策略,甚至,社会主义现实主义还隐含着对当下现实题材的迫切关注,所以,在经典表述的框架里,新中国电影的现实主义,即便不是无法企及的海市蜃楼,也是难如人意的尴尬存在。

因此,在《写电影剧本的几个问题》中,谈到"创作思想和创作方法"时,夏衍便如此检讨新中国十年来的现实主义电影剧作:"多少年来,我们的作家大家都在讲现实主义,都在学习社会主义现实主义的创作方法,我们也正在讨论革命的现实主义和革命的浪漫主义相结合的创作实践,可是,我们也应该清醒地看到,在我们的作品中,还非常缺乏严格的、谨严的现实主义的创作态度和方法。我总觉得,我们的年轻作家,对于社会主义现实主义所要求的'描写的真实性'和'历史的具体性',都还是注意得不够,要求得不严格的。"①

(二)荒煤:独特视角与普遍误区

出版于1980年的《解放集》,是作者陈荒煤从1949年到1979年发表的主要文章的结集。② 其中,重点论述电影的文章占全部篇幅的三分之二。

① 夏衍:《电影论文集》,第178—179页,中国电影出版社1985年第2版。
② 由上海文艺出版社出版。

同样，包括重点论述电影的文字在内，《解放集》中，至少有三分之二的文章谈到了"新英雄人物"形象的塑造问题。

也就是说，陈荒煤的现实主义电影理论，不仅与新中国现实主义文学理论有紧密的关联，而且，与夏衍不同，陈荒煤主要是从"典型人物"的塑造角度，完成新中国现实主义电影理论的重要建构的。

这一角度之所以独特，还因为作者的出发点，起初是因为"部队"文艺工作的需要。也就是说，新中国成立伊始，时任中南军区文化部副部长的陈荒煤，提出自己的现实主义文艺观点，是为了指导和提高军队文艺创作。

解放前夕，在延安和东北老解放区，就已经提出了塑造"新的人物"、"新的英雄人物"等文艺主张，《东北文艺》上还展开过"如何创造正面人物"的讨论。但是，建国以后，文艺界最早呼吁创造"新英雄人物"的，就是陈荒煤。

1950年5月，在《开展部队文艺创作运动》一文里，陈荒煤就指出："我们要提倡写部队中的英雄事迹和人物。"[1] 一年后，在《为创造新的英雄典型而努力》一文里，作者更是明确号召创作家们"直接去参加革命的实践"，"多多创造光辉的新中国的英雄典型"。[2] 随后，陈荒煤又在《创造伟大的人民解放军的英雄典型》中，第一次提出"新英雄主义"概念，并颇有见地地指出："表现新英雄主义，必须是这样来表现英雄的思想情感，方能把英雄写成一个有血有肉、生动活泼、情感丰富的真正的人。"[3]

随着关于创造新英雄人物问题的讨论在全国范围内的展开，1955年3月，陈荒煤又在文化部电影局电影剧作讲习会上，作了题为《论正面人物形象的创造》的长篇发言。发言中，作者总结了自己学习社会主义现实主义理论后的经验："经过对社会主义现实主义的学习之后，我们懂得了一条道理，就是我们的作品要产生力量，要达

[1] 陈荒煤：《解放集》，第17页，上海文艺出版社1980年版。
[2] 同上书，第30页。
[3] 同上书，第44页。

到以社会主义精神教育人民的目的,要忠实地反映生活,就必须深刻地揭示生活中间的矛盾和冲突。"只有深刻地表现"性格之间的冲突",才能深刻地、鲜明地刻画正面人物的性格。同时,他又指出:"创造我们时代的英雄的形象,必须在斗争中深刻地描写正面人物的丰富的精神面貌,发掘正面人物的内心世界。"① 后来,在具体的电影评论中,基本依循这篇文章的观点,陈荒煤对《董存瑞》、《老兵新传》、《聂耳》、《战火中的青春》等影片,从新英雄人物形象塑造的角度进行了比较深入的分析,并给予了较高的评价。②

陈荒煤在新中国成立后的前30年创建的包括电影理论在内的文艺理论话语,由于紧紧抓住了从军队文艺创作需要出发探讨新英雄人物形象塑造这个独特视角,在这一时期社会主义现实主义文艺理论尤其电影理论中,给人带来耳目一新之感;并以较强的理论深度,基本代表了当时电影理论界在这个问题上的最高水平;一定程度上影响了当时的电影创作实践。

尽管如此,陈荒煤的"新英雄人物"论,仍然无法避免陷入时代的普遍误区之中。这一误区,从根源上看,出自人们对新中国现实主义的不同阐释和期待。当然,如果这种阐释的差异,出现在学术研究领域,就不仅仅是可以理解的,而且是必须的。但问题在于,人们对新中国现实主义的不同阐释和期待,更多时刻是与政治宣传纠结在一起的。政治话语与学术话语互相缠绕,前者往往是后者的权威的导引者。这样,包括陈荒煤的"新英雄人物"论在内,新中国电影里的现实主义理论建构,首先吞下的就是政治导引学术的苦果。在这样的背景下,社会主义现实主义理论以极其强烈的政治功利性被引入中国,并在中国文艺学术界占据惟一合法的席位。学术界小心而又痛苦地在学术探讨和政治要求之间游移,中国的社会主义现实主义理

① 陈荒煤:《解放集》,第94—121页,上海文艺出版社1980年版。
② 分别见文章:《不朽的英雄形象——〈董存瑞〉观后》、《一员亲切可爱的"闯将"——〈老兵新传〉观后杂感》、《浓厚的时代气氛 杰出的时代歌手——评〈聂耳〉》、《真实的典型形象从何而来——漫谈〈战火中的青春〉》,分别载于《解放集》第122—127页、第186—190页、第243—249页、第250—261页,上海文艺出版社1980年版。

论出现了一种在概念上争议颇多但却在具体领域收效甚微的奇异景观。

其次,社会主义现实主义电影理论建构中的一些成果,往往并不是从电影的基本规律出发在学术层面上阐幽发微,而是从政治需要出发在思想层面上高屋建瓴。但是,我们知道,理论失去了理论的具体对象,无论立意多么高远,注定都是无的放矢。具体而言,从军队文艺工作需要出发建构的"新英雄人物"论,并不能真正为新中国的电影创作,带来应有的深刻改变。事实也证明了这一点:现在看来,建国后前30年中,真正如陈荒煤所期待的,"有血有肉、生动活泼、情感丰富"的"新英雄主义"形象,在中国电影人物形象谱系中,即使不是绝无仅有,也可说是寥若晨星。①

更需要注意的是:"大跃进"年代以及文化大革命中,由于政治斗争的需要,在某些人手里,"新英雄人物"概念逐渐蜕化、变质,最后演变成了"三突出"原则。②确实,如果不检讨"新英雄人物"论等理论批评话语中存在的那种时代的普遍性误区,就无法彻底清算文化浩劫时期的理论蒙昧。

1979年上半年,陈荒煤把文章结集并定名为《解放集》,是希望自己的"思想"再"解放"一点。③ 或许,当时的作者,曾经预感到自己30年来建构起来的"新英雄人物"论,已经陷入到了一种时代性的普遍误区之中?

(三)钟惦棐:激情话语与无情放逐

1956年第23期的《文艺报》,发表了电影评论家钟惦棐的文章:

① 当然,影片《董存瑞》中的董存瑞、《老兵新传》中的老战、《战火中的青春》中的高山等人物形象,是陈荒煤本人极力赞赏的,基本满足这一期待的"新英雄人物"形象。

② "三突出"原则最早是于会泳"根据江青指示"归纳出来,以《让文艺舞台永远成为宣传毛泽东思想的阵地》为题,发表在1968年5月23日的《文汇报》上;后来,姚文元在《红旗》1969年第11期《努力塑造无产阶级英雄人物的光辉形象》一文中,规范了"三突出"原则的提法:"在所有人物中突出正面人物;在正面人物中突出英雄人物;在英雄人物中突出中心人物。"

③ 陈荒煤:《解放集》,第2页,上海文艺出版社1980年版。

《电影的锣鼓》。这篇充满激情的有关中国电影现状的文字,直接使作者遭遇到主流话语的无情放逐。

　　作为一篇具有综述性质的文章,《电影的锣鼓》涉及到电影指导思想、电影创作、电影管理、电影生产体制等各个层面,其中,电影和观众的关系问题与电影艺术创造的自由问题,是作者重点阐述的内容;正是主要因为下面这些观点,使作者获罪:"事态的发展迫使我们记住:绝不可以把文艺为工农兵服务的方针和影片的观众对立起来;绝不可以把影片的社会价值、艺术价值和影片的票房价值对立起来;绝不可以把电影为工农兵服务理解为'工农兵电影'。""艺术创作必须保证有最大限度的自由,必须充分尊重艺术家的风格,而不是'磨平'它。"

　　显然,尽管钟惦棐的电影理论,仍然可以归结为新中国现实主义电影理论的重要组成部分,但他没有像夏衍、陈荒煤等电影理论家一样,首先从政治需要的角度出发,来理解和阐释社会主义现实主义。实际上,在钟惦棐1950年到1956年的许多文章中,包括《电影的锣鼓》在内,人们所期待的"现实主义"、"社会主义现实主义"等概念往往是缺席的,而代之以"真实"、"深刻"等概念以及更多的具体的艺术分析。确实,在新中国现实主义发展的前30年,这是一种具有"异端"倾向的激情话语,《电影的锣鼓》不过是集大成而已。①

　　其实,对于社会主义现实主义,钟惦棐有明确的阐释。在《电影〈南征北战〉所达到和没有达到的方面》一文中,他写道:"就我理解,社会主义现实主义的基本精神,不外乎这样两个方面:一方面要求艺术家真实地、历史地、具体地去描写现实;一方面要求以社会主义的精神教育人民。这就是说,艺术家应该忠实地告诉人民:现实是怎么样和它应该是怎么样。"(着重号为原文所有)② 就社会主义现实主

　　① 罗艺军在《敲电影锣鼓的人——钟惦棐侧记》一文中写道:"如果仅仅把《电影的锣鼓》事件归结为个人恩怨,未免把这场严肃的政治思想斗争庸俗化了。这篇文章的这种'异端'倾向,乃是获罪的主要的和基本的原因。而这种'异端'倾向,在钟惦棐过去的文章中已有所流露;《电影的锣鼓》不过集大成。"《中国电影与中国文化》,第308页,北京广播学院出版社1995年版。
　　② 《文艺报》1953年第3期。

义概念本身而言,钟惦棐的表述与夏衍、陈荒煤等人的表述并没有明显的差异。他们之间最大的不同,或许就是对待社会主义现实主义以及电影现象或电影作品的基本姿态。一般而言,钟惦棐并不严格地在社会主义现实主义所规定的"真实"或"典型人物"等用语上打转转,或者用它们去套电影现象、电影作品;而是尽可能地从电影创作的基本规律出发,就电影现象或电影作品在各个方面的特点,进行认真地分析、评价。当然,分析和评价的尺度,仍然来自作者对社会主义现实主义"基本精神"的理解。

因此,从1950年到1956年,钟惦棐的电影批评,在主流电影批评话语中,呈现出一种新颖的气象。当人们都在主题层面上检讨电影创作得失的时候,钟惦棐的《影片〈智取华山〉的惊险样式和它的表演艺术》,① 开始对新中国电影的"样式问题"给予足够的关注;② 当人们都在为纪录影片的真实性和党性问题争论不休的时候,钟惦棐的《评纪录影片〈鞍钢在建设中〉》,却对纪录影片创作中存在的普遍缺陷进行了深入分析:"我们今天的新闻纪录电影,在创作上基本上还处于一种过分朴素的状况。照实地纪录生活,而不大考虑艺术的构思,对于生活作比较深入的研究,因而在把生活事件表现出来时,缺乏思想上的深度和艺术上的加工。这就妨碍了纪录电影这一重要的电影艺术形式,在人民中发生其应有的政治鼓动作用。"③ 同时,当人们都在为影片《董存瑞》塑造人物形象的成就叫好的时候,钟惦棐的《一个真正的战士——初谈影片〈董存瑞〉》一文,④ 则发现了影片更为重要的价值:"《董存瑞》在中国电影的历程上最值得注意的地方,还由于它比之我们以往的电影更接近了电影艺术这门特殊的样

① 《戏剧报》1954年第1期。

② 在《怎样看电影——致黑龙江的电影爱好者》(《黑龙江文艺》1956年第4期)一文中,钟惦棐还指出:"在很长一个时期中,我们在电影宣传上不敢说这是喜剧片,这是惊险片,这是音乐片等等。因而大家把一切影片都当做一种影片(比如说,正剧)看。而演的人,也当做一种影片演。"

③ 《文艺报》1954年第18期。

④ 《文艺报》1956年第4期。

式,就是说,它更是电影。"① 除此之外,钟惦棐还从电影发展规律出发,独辟蹊径地提出了要注重电影的"票房价值"等观点。②

可以看出,对电影基本规律和电影艺术特性的强调,使钟惦棐的现实主义电影理论,在当代中国电影现实主义的显形建构时期,成为一道独特的、亮丽的风景线。但是,无情放逐的命运,过早地结束了钟惦棐继续建构这种独特的中国现实主义电影理论的权利。

也就是在这样的层面上,电影理论家个人的命运,成为一个时代电影现实主义命运的最好写照。

当代中国电影里的现实主义,在其理论的显形建构时期,以三种形态出现在人们的视野中。但是,它们各自面临的尴尬处境,使1979年以后的现实主义电影理论,逐渐进入一个隐形消解的历史时期。在这一历史时期里,夏衍、陈荒煤、钟惦棐等电影评论家,仍然在现实主义电影理论的建构上,做出过辛勤的工作。但是,尤其从80年代中期开始,现实主义不再被人们当作一种惟我独尊的美学原则和创作方法,人们更多的是把探索美学原则和创作方法的热情,消解为一种对具体创作实践的关心。诚然,在电影领域,深化或重建现实主义电影批评话语,使现实主义电影理论成为一个开放的、与时代同步的电影理论体系,仍然是一些电影理论工作者的深情期待。限于篇幅,我们不再仔细探讨。

① 在《共同努力,提高电影文化水平——一个影评习作者的某些想法》(《中国电影》1956年第1期)一文中,钟惦棐还指出:"电影,除了如大家所说的应跟生活一样以外,它还应该是电影。"

② 《"票房价值"》,1956年9月16日《人民日报》。

下篇：创作的特异面貌及其历史命运

(一)成荫：追求的功与过

作为一个创作生命与新中国一起成长起来的电影导演,成荫走向现实主义的"途径",是第一个值得我们关注的内容。

与新中国的很多导演不同,成荫对现实主义的追求,完全出自于一种自觉自愿的心态。1982年,在一篇谈论《西安事变》创作心得的文章里,成荫写道:"我看过好几位导演写的艺术总结,他们都提到要追求'真实',我的体会也是如此。我们拍任何题材的影片都要求真实,这是革命现实主义创作的基点。"① 翻开成荫的创作年表,从《钢铁战士》、《南征北战》、《万水千山》、《停战以后》到《西安事变》,这些在政治和意识形态斗争相对缓和阶段创作的主要作品,从审美原则和创作方法上,可以说都贯穿了成荫一以贯之的追求:真实以及以真实为"基点"的现实主义。②

当然,在走向真实的道路上,成荫付出了太多的代价。在处理"政治"与"艺术"关系的过程中,"不求艺术有功,但求政治无过"的创作心态,③往往使他的追求艺术真实的努力,在现实政治有形无形的

① 成荫:《不是总结——有关影片〈西安事变〉的一点创作心得》,《电影通讯》1982年第4期。

② 马德波在《电影与真实——论成荫的电影理论与实践》(《电影创作》1985年第8、9期)一文中指出:"成荫同志从影的历史,是追求真实的历史。"舒晓鸣在《对成荫同志现实题材影片创作的思考》(《论成荫》,第145页,中国电影出版社1989年版)一文中也认为:"综观成荫同志的全部作品,我强烈地感受到成荫就是成荫,作为一个革命的电影艺术家,不论在他的革命战争和革命历史题材的影片创作中,或是在他的现实题材的影片中,始终贯穿着他在革命现实主义创作道路上奋斗、跋涉的印记,无不体现出他对生活深邃而独到的见解,对艺术表现力探索和追求的精神。"

③ 荒煤在《勇于探索和战斗的一生》(《论成荫》,第94页,中国电影出版社1989年版)一文中指出:"……这种起点很高不断受到挫折,不断有反复,徘徊在革命历史题材和当前现实题材之间的成荫,从1953年他就给我们留下这么一句名言:'不求艺术有功,但求政治无过'。至今,在我们某些创作人员的心理上,仍然是一个烙印。而他在(转下页)

束缚面前,化成一种虚幻的梦想。这样,我们就会发现,成荫的作品,在某些时候,既因追求执著而闪现出难得的现实主义光辉,又因不断妥协而使现实主义蒙上令人遗憾的尘埃。但在更多的情况下,一部影片中,真实与虚假并存,深刻与浮泛结伴,构成成荫电影创作的独特景观。这种独特景观,既出现在他的成名作《钢铁战士》(1950年)里,又出现在他的最后一部代表作品《西安事变》(1982年)中。

完成于1950年的《钢铁战士》,是成荫创作生涯中少有的率性之作。[①]但是,从总的影像结构来看,这部处理朴实的影片,却在张志坚排长遭受敌人严刑拷打等组合段里,出现了一系列风格化的镜头和画面:在刑讯一场,成荫使用了蒙太奇手段,镜头不断地在敌人的狰狞面目,压在大腿上的粗大木杠,张志坚刚毅不屈的脸部特写以及凶神恶鬼的泥塑像之间快速切换,并且,伴以越来越紧张急促的音乐。这种处理方法,可能在一定程度上有助于突出敌人的残暴禀性和革命英雄的钢筋铁骨,但是,却无疑损害了作品的艺术完整性;同时,革命英雄面对生死考验本应流露出来的一些个性气质、情感活动等内容,就在这种偏于理性的蒙太奇段落中,失去了可以细腻展现的机会。同样刻画英雄,通讯员小刘与敌人智斗、最后牺牲的那一个组合段,却拍得朴实流畅、生气贯注。成荫没有使用拍摄张排长时惯用的仰视角度拍摄小刘,即便是小刘中弹倒地,也用的是一般的平视角度;在许多镜头里,小刘与敌军官始终处在同一画面几乎相同的地位,没有通过构图造成任何隐喻。这种便利叙事的处理方法,反而使导演获得了展示英雄丰富个性的极大便利。

《钢铁战士》公映后直到今天,包括导演成荫自己在内的几乎所有批评,都指出了影片在塑造小刘形象方面的"得"以及在塑造张排

(接上页)自己最优秀的,有人称之为杰作的《西安事变》中,也未尝不留下这一痕迹,在塑造我们党的领导人物形象的时候,不敢去表现他们内心世界的复杂性和感情的起伏。我认为这是非常可悲的现象。"

① 张平在《难忘的创作友谊》(《论成荫》,第280页,中国电影出版社1989年版)一文中说:成荫"从来没有对自己的作品说过满意的话。以前他只说过:'我没有受到干扰的影片,也就是《钢铁战士》和《停战以后》。'"

长形象方面的"失"。确实,在小刘和张排长身上,第一次集中体现了成荫在追求以"真实"为基点的现实主义道路上的"功"与"过"。按罗艺军的总结:"成荫更热衷于重大政治主题,作品具有强烈的政治倾向性,更酷爱表现革命历史,革命战争,则无可厚非。问题在于成荫并未超越时代美学思潮的偏狭性,在他的创作中以醒目的形态映照出时代美学思潮积极的和消极的方面。"① 按我们的理解,现实主义这种"时代美学思潮"的"积极"方面和"消极"方面,在成荫的创作中,便是在塑造小刘等人物形象时,因为追求真实而显深刻;却在塑造张排长等人物形象时,因为堕入虚假而显浮泛。

《钢铁战士》完成30多年后,真实与虚假并存,深刻与浮泛结伴的独特景观,仍然出现在成荫1982年创作的影片《西安事变》里。一方面,他创造性地运用了平行蒙太奇的结构原则,尽力地"按照历史的本来面貌"重现历史事件,从整体上发展和深化了他所执著追求的现实主义电影创作。② 但另一方面,在塑造共产党领袖人物形象时,由于长期以来形成的心理定势,还是没有摆脱虚假、浮泛的藩篱。尽管为了"重现"历史的真实,张学良、杨虎城与蒋介石、共产党之间的矛盾以及国共两党之间的冲突,是影片重点展示的内容,但是,在影片中,真正有"戏"的,是张学良、杨虎城和蒋介石。他们一直被置于尖锐矛盾的中心,每个人的内心世界都十分丰富,故而塑造得颇为真实、深刻。然而,共产党的领袖人物,却往往游离于现实矛盾之外,他们对蒋介石被抓这样一个巨大的历史事件,一开始就表现得临乱不惊、处之泰然,仿佛进入了一种不食人间烟火的神仙境界。无疑,如此塑造共产党领袖人物形象,是视历史真实和人物心理真实于不顾的举动,对作品的现实主义精神带来了严重损害。

问题在于:一辈子都在追求"真实"的成荫,他不会不知道,如此处理共产党领袖人物形象,将给他的作品带来多大的遗憾;但是,几

① 罗艺军:《中国社会主义电影的一面镜子——论成荫的创作道路》,《中国电影与中国文化》第391页,北京广播学院出版社1995年版。

② 见徐虹:《〈西安事变〉纵横谈——访成荫同志》,《电影艺术》1982年第7期。

十年来,现实主义的"消极"方面,已经在他心里筑起了一道无形而又坚固的防线。防线之外,是一些他永远不想也无法突破的禁区。

实际上,成荫的命运,也是当代中国电影中一代导演的普遍命运。

(二)水华:努力的成与败

水华是新中国建立后成长起来的又一位杰出的电影艺术家。从《白毛女》(1950)、《土地》(1955)到《林家铺子》(1959)、《革命家庭》(1960)和《烈火中永生》,再到《伤逝》(1981)和《蓝色的花》(1984),水华的作品,在80年代中期以前,基本代表着当代中国电影各个阶段的重要成就。毫无疑问,水华创造的是当代中国的主流电影,即以现实主义为审美原则和创作方法的电影;但是,通过这些作品,我们又能看到现实主义显形建构时期非常难得一见的、独特的艺术个性。这是一种将民族特色与个体诗情结合在一起,努力重现历史真实和性格真实的艺术个性。

作为主流电影的建构者,水华的作品打下了特定时代中国电影的深重烙印;作为一个有着独特艺术个性的"边缘"人物,[①]水华的努力,又在很大程度上增强了当代中国现实主义电影的表现力。水华作品的成败,系于时代话语与个人话语的冲突磨合之中,折射出新中国现实主义电影所应归纳总结的经验和教训。

其实,从作品的题材来源角度看,除了《土地》和《蓝色的花》,水华的作品基本上都是改编自现当代文学名著,并且,《林家铺子》、《革命家庭》和《烈火中永生》三部影片,改编者都是夏衍。也就是说,在一定程度上,水华的创作与夏衍的"非虚构"策略达成了共谋。新中

[①] 戴锦华在《时代之子——水华导演艺术散论》(《论水华》,第126—139页,中国电影出版社1992年版)一文中指出:"作为一位颇具特色的代表人物,水华影片是新中国主流电影的重要组成部分。""或许还由于水华个人的性格特征与生平际遇,这种知识气质在他身上格外显著,并且因此而为他的部分作品沾染了某种个人化的、特异的色彩。正是这种淡淡的个人化倾向,使水华影片在某种程度上偏离了十七年主流电影的个人化倾向,而且使水华成了某种意义上的'边缘人物'。"

国现实主义电影经典表述的困窘,也不可避免地笼罩在水华头上。

尽管如此,对民族诗情艺术个性的努力追求,[1]仍然使水华的电影创作,在"描写的真实性"和"历史的具体性"方面,增添了一些令人鼓舞的新气象。当然,最成功也最为人称道的例证是在《林家铺子》的"开场"里。在夏衍的文学剧本中,首先是一个俯瞰远景缓缓摇过,一个小城市的轮廓,依山带水,江南水乡习见的石桥,沿河的市集等等,远远的地方有袅袅炊烟。在沉郁阴暗,预示严冬将来的、使人不安的音乐中,溶入中景,街道尽头的一座石桥,稀落的几个行人冒着寒风走过。接着是旁白:事情发生在1931年的冬天——"九一八"事变之后,在浙江杭嘉湖地区的一个小镇上。但是,在水华的分镜头剧本中,开场的第一个镜头,变成了由特写到全景的船橹在水中摇曳,船夫划着小船远去的画面。旁白过后,河道两岸,呈现出江南古老的小镇。接着,小船沿着岸边向镜头划来,穿过石拱桥向市镇中心划去。镜头推进狭窄的河道,岸边算命的瞎子凄凉地弹着三弦。一桶污水倒入河内。近景:污水上叠印出"1931"的字幕。

显然,水华的分镜头剧本更符合夏衍追求的"描写的真实性"与"历史的具体性"。尤其小船在河道中穿行、算命瞎子弹三弦和污水倒入河内的画面,不仅极其具有地方特征,而且非常吻合时代氛围。更重要的是,通过短短几个画面,水华不仅抓住并营造了一种具有细腻、缜密现实主义精神内涵的电影影像,而且从容不迫地展示了自己的艺术个性:小船驶入市镇中心、污水倒入河内并在污水中叠印出

[1] 罗艺军、徐虹在《赋电影艺术以民族诗情——论水华电影创作的特色》(《论水华》第2页,中国电影出版社1992年版)一文中指出:水华"苦苦探求的那深邃的美学理想究竟是什么样的呢?是否可以简单地表述为:从历史发展的视角,展社会一隅见大千世界,在再现现实基础上表现民族的诗情。"

"1931"字幕的银幕构思,不仅充满诗情画意,而且蕴涵象征意味。①

当然,由水华和夏衍共同创造的这部"中国现实主义电影的经典之作",②也因时代话语力量的过分强大,使水华的个人话语无法总像"开场"一样得到自由生长的机会。片头 39 英尺 150 字左右的字幕,因为过于直白地点明影片的主题,反而对影片的现实主义精神造成了不必要的损害。影片结尾,夏衍的文学剧本提示:林老板一家坐在船上,离开小镇。远远的岸上,七八个国民党兵士走过,有人手里提着鸡。明秀钻进船舱。船过去了,溪面上是一条涟漪的水路。——与全片风格比较一致。但在水华的分镜头剧本和完成影片中,由于"思想有些'左',不愿拍涟漪",③ 最后几个镜头,变成了张寡妇凄惨地哭叫着自己的孩子,被逃跑拥挤的人群推搡,林老板愁闷地坐在船舱里沉思,船在雾雨濛濛中向远处划去。——与"开场"相比,这样的结尾不仅缺少了真实的细节,而且缺少了意味深远的诗情画意和象征色彩。

与《林家铺子》不一样,水华后期代表作品《伤逝》,尽管改编自鲁

① 后来,在一次讲课中,水华对《林家铺子》的开场仍然表示遗憾。同时,他指出,如果重拍《林家铺子》,他要把"开场"的第一个镜头改成从直升飞机上俯瞰河流、小船、石桥和两岸下层人民的凄惨生活景象。(见水华:《一个电影导演的足迹——在全国高等院校电影课教师进修班上的讲话》,《水华集》,第 9 页,中国电影出版社 1997 年版。)笔者以为:这样改动大可不必。首先,俯瞰的视角消解了现在影片中小船所蕴涵的丰富信息,其次,这种用全知全能的视角展示出来的社会生活画卷,与整部影片细腻、缜密的现实主义格调不太相称。

② 马德波、戴光晰在《评水华的创作曲线——兼论艺术家创作个性和创作原则的统一与分离现象》(《影视文化》第 1、2 辑,文化艺术出版社 1988、1989 年版)一文中指出:"在《林家铺子》的整个创作过程中,水华从幼年自然形成的创作个性,他多年修习而臻完善的表现方式都得到最充分的发挥。《林家铺子》当得起是三十年代中国社会的一幅缩图,是时代的一面镜子,堪称中国现实主义电影的经典之作。"

③ 同注①,第 10 页。

迅"按严格的现实主义"方法创作的作品,① 但在尊重人物心理真实的基础上,水华大力张扬了自己的创作个性:写实与写意风格相交织的民族化诗情展露,并取得了相当的成功。但是,由于过分拘泥于原作,以内心独白为线索贯穿整部影片的尝试,总的来看效果并不理想;频繁的推拉镜头和变焦距镜头,更多的是为了藏拙:使场面不要太沉闷和呆板。这种主导镜头语言与导演追求的民族审美趣味之间,并没有形成一种为人们所期待的互动共生关系。② 这样,原作中用抒情性语言建构起来的心理现实主义图景,搬到影片里,竟变成了一种不无讽喻意味的影音现实。诚然,为了向"严格的现实主义"靠拢,水华还慎重地补充或增加了一些场景,如放狗、庙会和军阀过街等。但至少,如"军阀过街"这样的场景,与全片的镜头风格是不太协调的。尽管在这样的场景中,大多仍然采用涓生的视角,但过于外露和直接的叙事动机,使画面组接的意念性大大增强,一定程度上损害了影片的主导风格。在《伤逝》创作的 1984 年,曾经施加于《林家铺子》之上的时代话语压力,已经得到某种缓解,但个人话语的张扬,还缺少相应的经验积累作为背景。《伤逝》的成败,仍然表现出现实主义电影在新的历史时期,所应遭遇的必然命运。

(三)谢晋:实践的得与失

1984 年 3 月 1 日《文学报》上,登载了一篇谢晋在国际电影节上答外国记者问的文章,在这篇文章里,谢晋表示:"我追求现实主义,但也喜欢浪漫主义。我基本上属于现实主义,也有浪漫主义成分,但

① 在《水华访谈录——影片〈伤逝〉的创作及其他》里,水华指出:"鲁迅的批判主要是指向当时的社会,社会是这个悲剧的制造者。鲁迅对涓生、子君都是同情的,鲁迅最讨厌伪善者。如果涓生在感情上是个伪善者,决不会用同情的笔触写这样的一篇作品。他按严格的现实主义,写出了这两个人物的局限性,也可以说有批评。"《电影创作》1996 年第 2、3 期。

② 陈犀禾在《水华,人生价值的探索者》(《北影画报》1986 年第 6 期)一文中指出:"水华利用了变焦的这种特点,在展示人物的行为时,进入到对人物内心的观照和思考,表达了中国人探讨和追求内心完美的一种文化哲学。"

是有时候也很难分清楚。"① 这一段话，或许是谢晋对自己从影半个多世纪以来所坚持的美学思想和创作原则的最直接表述。

作为一个横贯当代中国电影50年各个历史时期、创作（包括助理导演、副导演和联合导演以及导演）影片35部的电影导演，谢晋对现实主义和浪漫主义的理解，更多是从具体的创作实践中得来的，毕竟，谢晋不是电影理论家。与成荫和水华不一样，在谢晋心目中，现实主义往往是与追求表演、布景、化装等艺术处理部门的"真实"联系在一起的；同样，在他看来，浪漫主义更是导演通过作品体现出来的一种对革命（1979年前）和对人性（1979年后）的充沛"激情"。② 在这种现实主义电影观的指导下，谢晋的作品，呈现出50年来中国独特的政治、历史和人文景观，也成功地吸引了最大数量的本土电影观众。

正因为这样，谢晋的电影作品，在当代中国现实主义电影发展历程中，占据着极其重要而又非常独特的地位。

有一篇文章谈到：主要在80年代中期以后，"谢晋的每一部主要影片的出现，都会产生一定的社会轰动效应。其具体地表现为互为矛盾的两种形态：一是强烈的共鸣共振，谢晋电影在代表观众意愿的'百花奖'和代表专家评价的'金鸡奖'的评选中曾五次获得荣誉就是个明证；二是激烈的冲突批评。以对'谢晋电影模式'批评所形成的冲击波为代表。"③ 确实，这种价值判断产生强烈反差的电影现象，在当代中国电影史中，都是一个特例。现在看来，谢晋及其电影现象，与成荫和水华一样，也折射出了当代中国现实主义电影的生动图

① ～见《谢晋谈艺录》，第214页，上海文艺出版社1989年版。

② 从《红色娘子军》的"导演创作札记"，到《鸦片战争》的"拍摄构思"，都可以看到谢晋是在有意识地追求他心目中的那种带有"浪漫主义"特征的"现实主义"电影。首先，他强调艺术处理上的"真实性"，在《深沉的历史反思——〈芙蓉镇〉导演阐述》一文中，谢晋指出："影片主要是现实主义的，不排斥回忆和序幕中很风格化的象征性的戏。艺术处理上，光线、气氛、景色要细致、真实，真实性越强，越荒诞可悲。"在另外场合，他又指出："我深信一部影片必然倾注导演最大的激情，是艺术家人品修养的结晶，也是一次生命的燃烧。"见谢晋：《我对导演艺术的追求》，中国电影出版社1998年版。

③ 任仲伦：《论谢晋电影》，《电影新作》1989年第3期。

景及其50年来的得与失。

颇有意味的是,在1979年以前即新中国电影现实主义显形建构时期,谢晋的电影作品主要不是通过对"真实"的追求而为观众和主流意识形态所认可的。相反,无论在《女篮5号》(1957)、《红色娘子军》(1960)里,还是在《舞台姐妹》里(1964),给人印象最深刻,也最打动人心的,不是其现实主义力量,而是一种颇具浪漫主义色彩的"革命激情"。《红色娘子军》里的四个变焦距镜头,或可揭示其中的隐秘。①

琼花去椰林寨侦察敌情,与仇人南霸天狭路相逢,当琼花从芦苇丛中发现南霸天时,接第一个变焦距镜头,从一队人马的远景很快推成南霸天的近景。按谢晋自己的理解,这个镜头尽管不符合生活真实,但因为突出了琼花意外的心情,也反映了琼花对南霸天强烈的阶级仇恨,观众不会感到突然。第二个变焦距镜头是在分界岭阵地上,洪常青掩护娘子军撤退时,用机枪向镜头中心狠狠扫射,这时,镜头快速推到匪徒黄镇山身上。确实,这一变焦距镜头,也体现了洪常青对黄镇山的无比激愤。第三个变焦距镜头是在洪常青高呼口号英勇就义时,琼花猛地一下冲上前来,扑在一块大石头上,这时,镜头从远景迅速推成怒目凝视刑场的琼花近景。尽管是个客观镜头,但从效果上看也让人感到并不突然,因为洪常青英勇就义的气概已经震动了观众,观众激动的心情也和琼花一样达到了顶点。如果说,这三个变焦距镜头很好地完成了导演的任务,在谢晋看来是成功的话,那么,第四个变焦距镜头,由于没有与剧中人物/导演/观众的激情结合在一起,因而是失败的。这个镜头是在洪常青题诗后迈步走向刑场时运用的,带有纯客观性。

从谢晋的具体实践及其对具体实践的检讨中,可以看出,在《红

① 谢晋在《〈红色娘子军〉导演创作札记》(《我对导演艺术的追求》,第48—49页,中国电影出版社1998年版)一文中,曾对影片《红色娘子军》中的"四个变焦距镜头"进行总结,得出了如下结论:"以上说的虽然是比较特殊的镜头,但从效果上看也很有力地说明一条艺术上很浅近的规律:就是必须从内容出发。镜头的运用离开了这一条也会走上岔道。"

色娘子军》等前期作品里,谢晋无意识地探寻着一种能够把导演主体激情、主流意识形态所指和电影观众心理缝合在一起的电影修辞策略。而主观色彩浓郁、节奏感强烈的变焦距镜头,正是这种修辞策略的重要组成部分。从谢晋电影获得的广泛赞誉来看,这种努力是成功的。但是,无庸讳言,谢晋的这种电影修辞策略,也在一定程度上掩盖了历史和现实生活的真实面貌,用导演的主观情绪取代了人物性格或历史发展的内在逻辑,使当代中国电影中的现实主义精神受到了某种程度的侵害。

1979年以后,谢晋的创作也进入一个新的历史时期。在这一时期里,对"真实"和"现实主义"的追求,开始有意识地反映在谢晋的电影作品里。同时,以前使用的那一套电影修辞策略,通过巧妙的置换,仍然贯穿在谢晋创作的一系列新的影片中,如《啊!摇篮》(1979)、《天云山传奇》(1980)、《牧马人》(1981)、《高山下的花环》(1984)、和《芙蓉镇》(1986)等作品中。本质上看,这也是一种力图把导演主观激情、主流意识形态所指和电影观众心理缝合在一起的电影修辞策略,但是,由于此时谢晋和电影观众的内在关怀,已经主要从"革命"转向了"人性",所以,主观色彩浓郁、节奏感强烈的变焦距镜头,不再能够完成导演和观众规定的、新的历史使命。一种新的镜头运作模式呼之欲出。

果然,在谢晋1979年后创作的一系列影片中,我们发现了一种占主导性地位的、并令谢晋影片获得"感人"力量或曰"煽情"效果的镜头组合方式:在需要重点强调的场合,大胆中断叙事,用各种手段铺陈抒情段落。[1]当然,最著名的例子是在《天云山传奇》中,冯晴岚

[1] 主要就是因为这种镜头组合方式,使谢晋的影片获得了截然相反的两种评价。肯定的评价如陈剑雨在《历史的穿透力及其他——对于〈天云山传奇〉的再认识》(《中外电影佳片赏析》,中国电影出版社1987年版)一文中所说:"《天云山传奇》在结构艺术上有一点特别值得重视,即抒情段落的放手铺陈,突出的例子便是那段著名的'板车之歌'。……'板车之歌'是对冯晴岚的美好心灵和高尚情操的称颂,也是对她和罗群患难与共、相濡以沫的爱情的礼赞。"否定的评价如朱大可在《谢晋电影模式的缺陷》(1986年7月18日《文汇报》)一文中所说:"在谢晋模式中包容着各种表层和深部的文化密码,它们(转下页)

以仅有的5块钱,把被打入社会底层并正处于贫病之中的罗群接到了自己的住所。在"板车之歌"一段,谢晋用17个镜头,将近200英尺胶片的长度,尽情渲染冯晴岚风雪中拉着罗群前行的艰难处境与执著精神。在深情的《板车之歌》歌声中,不断叠印的画面直接把观众放置到情绪震撼的中心。

在我们看来,现在的问题是:谢晋的这种新的电影修辞策略,是否对他所追求的"真实"和"现实主义"有所帮助?与《红色娘子军》时代的电影修辞策略相比,新的实践是否更加有利于发展和深化当代中国的现实主义电影?

回答这个问题无疑还需要更多的论证。但是,有一点是相对明确的:无论《红色娘子军》,还是《天云山传奇》,与影片所依凭的剧本或小说相比,在对现实生活的观照中,导演的修辞策略,或多或少地转移或磨平了其严峻的、令人反思的侧面。早在1982年,钟惦棐就在一篇评论《牧马人》的文章中敏感到了这一点:"我们有理由为《牧马人》已经取得的成就高兴,也有理由为《牧马人》传递出的某些回避现实的信息担忧。如果说文学现实主义在电影中必须有一个打光、磨平的工序,那就是说,我们是在自觉地将电影现实主义让位于文学现实主义。"①

(四)张艺谋:探索的虚与实

当张艺谋及其一代导演踏上影坛的时候,现实主义在中国电影中惟我独尊的地位已经开始发生动摇。而当张艺谋导演的《红高粱》(1987)、《菊豆》(1990)、《大红灯笼高高挂》(1991)、《秋菊打官司》(1992)、《活着》(1993)和《一个都不能少》(1999)等作品陆续出现在人们的视野中,人们发现,作为一种审美原则和创作方法的现实主

(接上页)服从着某些共同的结构、功能和特性。一个最明显的例子是它的情感扩张主义:道德激情以影片主人公为中心机智而巧妙地向四周震荡、激励出片中席间人们的无数热泪,观众被抛向任人摆布的位置,并在情感昏迷中被迫接受艺术家的传统伦理概念。……"

① 钟惦棐:《电影〈牧马人〉笔记》,1982年4月24日《光明日报》。

义,在其隐形消解的道路上,呈现出了一种特异的风貌。

颇有意味的是:尽管对创作个性和创新能力的强调,使张艺谋的每一部作品,看起来千差万别。但是,从他的主要作品编年表中,我们仍然可以看出,《红高粱》、《菊豆》和《大红灯笼高高挂》等三部影片,与后来的《秋菊打官司》、《活着》和《一个都不能少》等三部影片,无论在审美原则还是在创作方法上,都存在着一个巨大的反差。也就是说,在他的前三部影片里,现实主义被推到了一个虚化的背景上;但在他的后面三部影片里,现实主义不再缺席,而是以一种实在的姿态询唤着人们,使他们对当代中国的现实主义电影作出新的理解和阐释。

初执导筒的张艺谋,尽管刚刚在吴天明导演的现实主义电影力作《老井》中成功地出任男主角,但他并没有如吴天明及其一代导演那样,在深化当代电影现实主义的道路上更进一步,而是大胆探索,拍出了一部"野路子"影片《红高粱》。① 毫无疑问,这部力图解构现实主义的电影作品,在清除当代中国现实主义电影消极因素的同时,也把它的积极因素一股脑儿虚化掉了。电影与人们惯常指认的那种"现实"拉开了不小的距离。当他们依照故事发生的年代找寻抗日战争的"真实"图景的时候,人物与场景的传奇色彩,彻底阻断了这种努力的方向;而当他们调整方向,试图从土匪秃三炮被日本人剥皮的血腥场面中,读解影片的象征或隐喻含义的时候,过于写实的细节展示,又一次成功地让这种期待化为乌有。最后,人们终于醒悟过来,面对《红高粱》以及《菊豆》和《大红灯笼高高挂》等"张艺谋电影",现成的理论框架、现实主义或现代主义的评价方法,已经无能为力。②

① 对于《红高粱》,张艺谋指出:"这部影片的确是个杂种,好像什么都有点,但跟哪头都够不上。从创作方法上看,也很难说它是现实主义,还是浪漫主义,而是属于野路子。我觉得这也是一种探索。"见罗雪莹:《赞颂生命 崇尚创造——张艺谋谈〈红高粱〉创作体会》,《论张艺谋》,第167页,中国电影出版社1994年版。

② 应雄在《别了,80年代——张艺谋电影论纲》(《论张艺谋》第1页,中国电影出版社1994年版)一文中说:"我们几乎找不到一个现成的理论框架和模式来相对完整地讨论张艺谋电影。……我们面对的是方法论的苍白,在八方搜寻、殚思竭虑之下亲身(转下页)

其实,理论界"方法论的苍白",不仅体现在面对张艺谋三部虚化现实主义的电影作品中。面对《秋菊打官司》、《活着》和《一个都不能少》这三部以实在的姿态询唤现实主义的电影作品,理论界同样缺少相应的"方法论",对之进行更高层面上的归纳整合。

实际上,拍完《大红灯笼高高挂》以后,张艺谋已经失去了通过强烈的影像造型对历史或民俗文化进行个性表述的热情。从《秋菊打官司》开始,张艺谋正在无意识地对一种"纪录"风格表现出相对持久的兴趣;并希望通过这种方式,逐渐培养出一种对人本身的关心。① 有意思的是,张艺谋的转向,不仅与文学界所谓的"新写实"、"新体验"和"新状态"创作思潮相契合,而且与90年代中期以来文艺界"重构"现实主义的理论走向相一致,② 更重要的是,这一转向还对接受了几十年现实主义电影熏陶的中国电影观众,形成了一种潜在的心灵上的安慰。正因为如此,在大众言论下,《秋菊打官司》成为张艺谋所有作品中口碑最好的一部作品,在电影评论中,《秋菊打官司》的"新写实品格"和"典型化手段",也得到了充分肯定。③

但是,如果把张艺谋《秋菊打官司》以后的创作,看做当代中国电影现实主义流变历程中的一个重要环节,那么,对张艺谋电影以及当代中国电影里现实主义的考察,便会得到一个更加有利的视角。

(接上页)体验了认知视角和理解基点的失落所带来的困惑迷惘。"陈墨在《张艺谋电影世界管窥》(《当代电影》1993年第3期)一文中也指出:"我们无法找到适合于张艺谋电影的套子或框子,找不到衡器,也就无法衡量它的价值,甚至无法确定衡量其价值的标准。"

① 张艺谋曾经谈到:"我拍《秋菊打官司》最大的收获,或者说最大的感受是,我尽量在培养自己对人的关注。如果对人的关注能成为你影片中的第一命题的话,无论是拍藏的还是拍露的,都有好处。这对我们再拍《黄土地》之类的作品很有好处。"李尔葳:《张艺谋说》,第48页,春风文艺出版社1998年版。

② 90年代中期以来,文艺理论界响起了"重构"现实主义的呼声。其中,《时代文学》1995年第5、6期分别发表的三篇文章较有代表性。这三篇文章是:李广鼐的《拓宽现实主义文学之路——现实主义重构论之缘起》、王光东的《现实精神·现代意识·叙述话语——现实主义重构论》和孔范今的《一个通往文学新世纪不可逾越的话题》。

③ 见托拉克《〈秋菊打官司〉与"新写实品格"》(《当代电影》1993年第3期)和雷达《原生态与典型化的整合——看影片〈秋菊打官司〉》(1992年9月12日《文艺报》)。

首先,张艺谋《秋菊打官司》以后的创作,用细节高度真实的类似纪录影片的手段,与成荫、水华和谢晋等人的现实主义电影作品在处理细节问题上,拉开了一定的距离。导演的概念、个性和激情,在张艺谋那里,不再明显地表露出来,而是深深地隐藏在作品背后。在影片《活着》中,即便两个孩子死去,故事处在最高潮时,葛优和巩俐的表演也得到了很好的控制;镜头仍然保持着惯常的角度和节奏;音乐也没有煽情,带有一种客观冷静的格调。而医院一段,由于严格遵循生活的真实,竟流露出一种与时代整体氛围相契合的荒诞感。显然,细节的高度真实,使张艺谋电影禀赋了一种传统现实主义电影中所没有的、以理性和反思为特征的现代意识。

其次,《秋菊打官司》以后张艺谋电影中的人物形象,大多是普普通通的凡人。与成荫、水华和谢晋电影中的人物形象相比,他们不仅不是英雄,甚至远离政治、经济和社会生活的中心。《秋菊打官司》里的秋菊是一个说着方言的西部山村农妇;《活着》里的福贵则是北方小镇里的皮影艺人,后来以烧开水为职业;《一个都不能少》里的魏敏芝,则是贫困山村里的一个14岁短期代课老师。对这些人物的深切关怀,使张艺谋电影流露出强烈的平等意识和平民化倾向。这种倾向,是以往现实主义电影所忽略,但又需要大力张扬的。当然,从更高的要求来看,由于对影片中的人物寄托了过于宽厚的爱心,张艺谋这一时期的电影与《菊豆》时期的电影相比,反而缺少了一种整体上干预和批判现实的深刻力量。

最后,从《秋菊打官司》开始,张艺谋电影追求着一种返朴归真的叙事方式。尽管情节的虚构是不可或缺的,但是,自然、朴实而单纯的故事情节是张艺谋的最爱。同样,他尽力避免主观化的镜头运动和阐释性的画面造型,而是让故事和画面里的真实细节本身来说话。相较于成荫、水华和谢晋等人的电影叙事,张艺谋的探索,无疑为现实主义电影创作和理论展示了一种新的可能性。

诚然,作为一位个性鲜明、创作精力依然旺盛的电影导演,张艺谋一定还能创造出更多更有价值的作品,但是,从当代中国现实主义电影发展角度看,一种浸透着现实精神和现代意识,叙事方式不断创

新的电影创作,是人们对中国电影的期待,也是对张艺谋的期待。

结　　语

当代中国电影里的现实主义,是一个需要不断重申的话题。

此时此刻,在我们看来,尽管当代中国电影里的现实主义经历了前30年的显形建构和后20年的隐形消解两个历史时期,但是,50年来,现实主义仍然是中国电影的主导性审美原则和创作方法。它承接了30—40年代中国电影现实主义的优秀传统,把中国电影推进到了一个崭新的发展阶段。并且,与马克思列宁主义的经典表述相适应,为中国电影理论和创作纳入主流意识形态话语,打下了坚实基础。现实主义还深刻影响了中国特色的电影理论与中国民族风格的电影叙事方式、影像语言,形成了使中国电影区别于欧美与其他国家电影的一些个性特征。

在现实主义的感召下,当代中国电影诞生了拥有最多观众(读者)的、被国内外人们广泛认可的、杰出的电影理论家和电影创作者。夏衍、陈荒煤、钟惦棐等电影理论家以及成荫、水华、谢晋、张艺谋等电影导演,就是其中的代表。

50年的追求探索,半个世纪的坎坷风云,当代中国电影里的现实主义,是一幅令人伤怀、令人感动也令人深思的生动图景。

主要参考文献

一、文艺理论与批评、大众文化研究

1. 蔡仪主编:《文学概论》,人民文学出版社,1981。
2. 〔美〕魏伯·司各特编著:《西方文艺批评的五种模式》,蓝仁哲译,重庆出版社,1983。
3. 〔美〕韦勒克、沃伦著:《文学理论》,刘象愚等译,三联书店,1984。
4. 〔苏〕波斯彼洛夫著:《文学原理》,王忠琪等译,三联书店,1985。
5. 〔日〕浜田正秀著:《文艺学概论》,陈秋峰、杨国华译,中国戏剧出版社,1985。
6. 〔英〕特里·伊格尔顿著:《马克思主义与文学批评》,文宝译,人民文学出版社,1986。
7. 〔美〕弗雷德里克·詹姆逊著:《后现代主义与文化理论》,唐小兵译,陕西师范大学出版社,1986。
8. 蒋孔阳主编:《二十世纪西方美学名著选》(上、下),复旦大学出版社,1987。
9. 〔意〕克罗齐著:《美学原理·美学纲要》,朱光潜、韩邦凯、罗芃译,外国文学出版社,1987。
10. 〔英〕戴维·洛奇编:《二十世纪文学评论》(上、下),葛林等译,上海译文出版社,1987、1993。
11. 〔英〕特里·伊格尔顿著:《文学原理引论》,龚国杰、聂振雄等译,文化艺术出版社,1987。

12.〔荷〕佛克马、易布思著:《二十世纪文学理论》,林书武等译,三联书店,1988。

13.〔英〕罗杰·福勒编:《现代西方文学批评术语辞典》,周永明等译,春风文艺出版社,1988。

14.〔英〕特里·伊格尔顿著:《当代西方文学理论》,王逢振译,中国社会科学出版社,1988。

15.〔法〕蒂博代著:《六说文学批评》,赵坚译,三联书店,1989。

16.中国艺术研究院编:《读者反应批评》,文化艺术出版社,1989。

17.〔俄〕什克洛夫斯基等著:《俄国形式主义文论选》,方珊等译,三联书店,1989。

18.〔英〕安·杰斐逊、戴维·罗比等著:《当代国外文学理论流派》,卢丹怀等译,上海外语教育出版社,1991。

19.〔德〕沃·伊瑟尔著:《阅读行为》,金惠敏等译,湖南文艺出版社,1991。

20.〔美〕M.H.艾布拉姆斯著:《镜与灯——浪漫主义理论批评传统》,袁洪军、操鸣译,中国社会科学出版社,1991。

21.〔美〕雷内·韦勒克著:《现代文学批评史》,章安祺等译,中国人民大学出版社,1991。

22.林兴宅主编:《文学评论概要》,厦门大学出版社,1992年。

23.〔英〕艾·阿·瑞恰慈著:《文学批评原理》,杨自伍译,百花洲文艺出版社,1992。

24.王岳川著:《后现代主义文化研究》,北京大学出版社,1992。

25.张京媛主编:《当代女性主义文学批评》,北京大学出版社,1992。

26.张京媛主编:《新历史主义与文学批评》,北京大学出版社,1993。

27.〔比利时〕乔治·布莱著:《批评意识》,郭宏安译,百花洲文艺出版社,1993。

28.〔英〕凯塞琳·贝尔西著:《批评的实践》,中国社会科学出版

社,1993。

29. 复旦大学中文系文艺理论教研室编著:《马克思主义文艺理论发展史》,中国文联出版公司,1995。

30. 童庆炳主编:《文学理论要略》,人民文学出版社,1995。

31. 张荣翼著:《文学批评学论稿》,云南人民出版社,1995。

32. 屈雅君主编:《新时期文学批评模式研究》,陕西师范大学出版社,1997。

33. 〔美〕雷内·韦勒克著:《近代文学批评史》(1—4卷),杨岂深、杨自伍译,上海译文出版社,1997。

34. 〔美〕莫瑞·克里格著:《批评旅途:六十年代之后》,李自修等译,中国社会科学出版社,1998。

35. 〔美〕斯坦利·费什著:《读者反应批评:理论与实践》,文楚安译,中国社会科学出版社,1998。

36. 〔美〕弗雷德里克·詹姆逊:《快感:文化与政治》,王逢振等译,中国社会科学出版社,1998。

37. 〔美〕爱德华·W.赛义德著:《赛义德自选集》,谢少波、韩刚等译,中国社会科学出版社,1999。

38. 王先霈主编:《文学批评原理》,华中师范大学出版社,1999。

39. 〔法〕罗兰·巴特著:《批评与真实》,温晋仪译,上海人民出版社,1999。

40. 〔法〕罗兰·巴特著:《神话——大众文化诠释》,许蔷蔷、许绮玲译,上海人民出版社,1999。

41. 〔英〕汤林森著:《文化帝国主义》,冯建三译,上海人民出版社,1999。

42. 〔英〕特里·伊格尔顿著:《历史中的政治、哲学、爱欲》,马海良译,中国社会科学出版社,1999。

43. 〔英〕迈克·费瑟斯通著:《消费文化与后现代主义》,刘精明译,译林出版社,2000。

44. 〔英〕安吉拉·默克罗比著:《后现代主义与大众文化》,田晓菲译,中央编译出版社,2001。

45.〔英〕约翰·斯道雷著:《文化理论与通俗文化导论》,杨竹山、郭发勇、周辉译,南京大学出版社,2001。

46.〔法〕让·波德里亚著:《消费社会》,刘成富、全志钢译,南京大学出版社,2001。

47.〔美〕约翰·费斯克著:《理解大众文化》,王晓珏、宋伟杰译,中央编译出版社,2001。

二、电影电视理论与批评、传播学与媒介研究

1.〔苏〕尤列涅夫编注:《爱森斯坦论文选集》,魏边实等译,中国电影出版社,1962。

2.〔苏〕多林斯基编注:《普多夫金论文选集》,罗慧生等译,中国电影出版社,1962。

3.苏联科学院艺术史研究所编:《电影艺术问题论文集》,中国电影出版社,1963年。

4. Nichols, Bill, ed. *Movies and Methods*. Berkeley and Los Angeles: University of California Press, 1976.

5. Andrew, J. Dudley. *The Major Film Theories*. New York: Oxford University Press, 1976.

6.〔匈〕贝拉·巴拉兹著:《电影美学》,何力译,中国电影出版社,1979。

7.〔英〕欧纳斯特·林格伦著:《论电影艺术》,中国电影出版社,1979。

8. Henderson, Brian. *A Critique of Film Theory*. New York: Dutton, 1980.

9.〔法〕马赛尔·马尔丹著:《电影语言》,何振淦译,中国电影出版社,1980。

10.〔德〕齐格弗里德·克拉考尔著:《电影的本性——物质现实的复原》,邵牧君译,中国电影出版社,1981。

11. Monaco, James. *How to Read a Film*. New York: Oxford University Press, 1981.

12. Newcomb, Horace, ed. *Television: The Critical View*. 3rd edition. New York: Oxford University Press, 1982.

13.〔美〕斯坦利·梭罗门著:《电影的观念》,齐宇译,中国电影出版社,1983。

14. Andrew, J. Dudley. *Concepts in Film Theory*. New York: Oxford University Press, 1984.

15. Gerald Mast & Marshall Cohen. *Film Theory and Criticism*, Oxford University Press, 1985.

16.李幼蒸著:《当代西方电影美学思想》,中国社会科学出版社,1986。

17.中国电影家协会等合编:《电影艺术讲座》,中国电影出版社,1986。

18.〔法〕安德烈·巴赞著:《奥逊·威尔斯论评》,陈梅译,中国电影出版社,1986。

19.〔法〕安德烈·巴赞著:《电影是什么?》,崔君衍译,中国电影出版社,1987。

20.《电影观念讨论文选》,中国电影出版社,1987。

21.李幼蒸选编:《结构主义和符号学——电影理论译文集》,三联书店,1987年。

22.〔美〕斯坦利·卡维尔著:《看见的世界——关于电影本体论的思考》,齐宇、利芸译,中国电影出版社,1990。

23.〔匈〕伊芙特·皮洛著:《世俗神话——电影的野性思维》,崔君衍译,中国电影出版社,1991。

24.《中国大百科全书·电影卷》,中国大百科全书出版社,1991。

25.〔意〕基多·阿里斯泰戈著:《电影理论史》,李正伦译,中国电影出版社,1992。

26.〔苏〕B.日丹著:《影片的美学》,于培才译,中国电影出版社,1992。

27.张红军编:《电影与新方法》,中国广播电视出版社,1992。

28.罗艺军主编:《1920—1989中国电影理论文选》,文化艺术出

版社,1992。

29.〔法〕亨·阿杰尔著:《电影美学概述》,徐崇业译,中国电影出版社,1994。

30.〔美〕尼克·布朗著:《电影理论史评》,徐建生译,中国电影出版社,1994。

31. 陈犀禾编著:《当代美国电视》,复旦大学出版社,1998。

32. 周安华主编:《现代影视批评艺术》,中国广播电视出版社,1999。

33. 时统宇著:《电视影响评析》,新华出版社,1999。

34.〔美〕大卫·鲍德韦尔、诺埃尔·卡罗尔主编:《后理论:重建电影研究》,麦永雄、柏敬泽等译,中国社会科学出版社,2000。

35.〔美〕罗伯特·C.艾伦编:《重组话语频道:电视与当代批评》,麦永雄等译,中国社会科学出版社,2000。

36. 欧阳宏生著:《电视批评论》,中国广播电视出版社,2000。

37. 胡智锋著:《中国电视观念论》,北京师范大学出版社,2000。

38. 袁军、蔡念中主编:《21世纪两岸广播电视发展趋势研究》,华夏出版社,2000。

39.〔美〕丹尼尔·戴扬、伊莱休·卡茨著:《媒介事件:历史的现场直播》,麻争旗译,北京广播学院出版社,2000。

40.〔加〕埃里克·麦克卢汉、弗兰克·秦格龙编:《麦克卢汉精粹》,何道宽译,南京大学出版社,2000。

41.〔加〕马歇尔·麦克卢汉著:《理解媒介——论人的延伸》,何道宽译,商务印书馆,2000。

42.〔法〕皮埃尔·布尔迪厄著:《关于电视》,许均译,辽宁人民出版社,2000。

43. 王逢振主编:《电视与权力》,天津社会科学院出版社,2000。

44.〔美〕马克·波斯特著:《第二媒介时代》,范静哗译,南京大学出版社,2000。

45.〔美〕马克·波斯特著:《信息方式——后结构主义与社会语境》,范静哗译,商务印书馆,2000。

46.〔英〕马修·霍斯曼著:《电视先锋——默多克与天宇公司的故事》,郑国仪译,新华出版社,2000。

47.常昌富、李依倩编选:《大众传播学:影响研究范式》,关世杰等译,中国社会科学出版社,2000。

48.陆扬、王毅著:《大众文化与传媒》,上海三联书店,2000。

49.〔美〕劳拉·斯·蒙福德著:《午后的爱情与意识形态——肥皂剧、女性及电视剧种》,林鹤译,中央编译出版社,2000。

50.〔英〕安德鲁·古德温、加里·惠内尔编著:《电视的真相》,魏礼庆、王丽丽译,中央编译出版社,2001。

51.〔美〕爱德华·赫尔曼、罗伯特·麦克切斯尼著:《全球媒体:全球资本主义的新传教士》,甄春亮等译,天津人民出版社,2001。

52.〔美〕戴安娜·克兰著:《文化生产:媒体与都市艺术》,赵国新译,译林出版社,2001。

后　　记

很高兴在博士毕业后五年内完成了本人学术生涯史上的两件大事：第一件大事是在 2000 年 9 月写就个人专著《中国电影批评史》；第二件大事是在 2001 年 9 月写就另外一部个人专著《影视批评学》。这五年间，从中国艺术研究院影视研究所调往首都师范大学中文系，再从首都师范大学中文系调往北京大学艺术学系，可谓三易其职；又从文化部第二招待所地下室搬到恭王府曾为某丫鬟居住过的偏房，再从恭王府曾为某丫鬟居住过的偏房搬到丰台区南开西里，再从丰台区南开西里搬到北大燕东园，可谓四易其所。只有一件事情没有改变，就是傻乎乎地做学问。

我把自己这种傻乎乎地做学问的状态，看做幸运和幸福。现在总爱想起十五六岁在家乡小镇上寻觅的日子：那是一个又矮、又黑、又瘦的农村少年，单薄的身体淌过寒风，停留在一个小小的书摊旁，以一分钱为代价租得一本缺少封面的《大众电影》，让贫瘠的心灵短暂地沐浴在梦幻的阳光之中。

记得法国电影大师让—吕克·戈达尔说过："电影开辟了自己的道路——我时常把银幕与星星相比，与《圣经》中的牧童星座相比。也许我们会在某个地方迷路，但我们拥有这颗星，拥有这束光源。"确实，银幕宛如星空，可以照亮林中路，使我们在神圣的黑夜里走遍大地。

感谢北京大学艺术学系的彭吉象副主任以及北京大学出版社的张文定副总编辑，他们的策划使我在《中国电影批评史》之后竟能如愿而又适时地写作《影视批评学》，得以相对完整地建构中国电影批评的理论和历史。

感谢责任编辑高秀芹博士,她的工作繁琐而又辛劳。
感谢我的妻子高红岩,为了我的事业她已经付出了那么多。

<div style="text-align:right">

李道新

2001/10/11

北京大学燕东园

</div>